近代中国影院地图

海派文献丛录·电影系列

张伟 主编 ╲ 孙莺 编

上海大学出版社

图书在版编目(CIP)数据

近代中国影院地图 / 孙莺编 . —上海：上海大学出版社，2022.9
（海派文献丛录）
ISBN 978-7-5671-4518-4

Ⅰ.①近… Ⅱ.①孙… Ⅲ.①电影院—历史—中国—近代 Ⅳ.①J946

中国版本图书馆 CIP 数据核字（2022）第 148932 号

责任编辑　黄晓彦
封面设计　缪炎栩
技术编辑　金　鑫　钱宇坤

海派文献丛录
近代中国影院地图
孙　莺　编

上海大学出版社出版发行
（上海市上大路99号　邮政编码200444）
（https://www.shupress.cn　发行热线 021-66135112）
出版人　戴骏豪

*

南京展望文化发展有限公司排版
上海颛辉印刷厂有限公司印刷　各地新华书店经销
开本 710 mm×1000 mm　1/16　插页 4　印张 41.5　字数 655 千
2022 年 9 月第 1 版　2022 年 9 月第 1 次印刷
ISBN 978-7-5671-4518-4/J·597　定价：160.00 元

版权所有　侵权必究
如发现本书有印装质量问题请与印刷厂质量科联系
联系电话：021-56152633

拓宽海派文化研究的空间

（代丛书总序）

中华文明源远流长，绵延有序；各地域文化更灿若星汉，诸如中原文化、吴越文化、齐鲁文化、巴蜀文化、闽南文化、关东文化等，蓬勃兴旺，精彩纷呈。到了近代，随着地域特色的细分，各种文化特征潜质越来越突出。以上海为例，1843年开埠以后，迅速发展成为西方文化输入中国的最大窗口和传播中心。这里集中了全国最早、最多的中外文报刊和翻译出版机构，也是中国最大的艺术活动中心，电影、美术、音乐、戏剧、舞蹈等，均占全国的半壁江山。它们在这里合作竞争、交汇融合，共同构建了上海文化的开放格局。从19世纪末开始，上海已是整个中国，乃至整个亚洲区域内最繁华、最有影响力的文化大都会，并与伦敦、纽约、巴黎、柏林等城市并驾齐驱，跻身于国际性大都市之列。

一部近代史，上海既是复杂的，又是丰富的。从理论上讲，上海不仅在地理上处于东西方文化碰撞的边缘，在思想上也处于儒家文化与商业文化的边缘，因而它在开埠后逐渐形成了各种文化交融与重叠的"海派文化"。那种放眼世界，海纳百川，得风气之先而又民族自强的独特气质，正是历史奉献给上海人民的一份宝贵的文化遗产。近代上海是典型的移民城市，移民不仅来自全国的18个行省，也来自世界各地。无论就侨民总数还是国籍数而言，上海在所有中国城市中都独占鳌头，而且和其他城市受到相对单一的外来族群文化影响有所不同（如香港主要受英国文化影响，哈尔滨主要受俄罗斯文化影响，大连主要受日本文化影响，青岛主要受德国文化影响），作为世界多国殖民势力争相聚集之地的上海，它所接受的外来文化影响是最具综合性的。当时的上海，堪称一方融汇多元文化表演的大舞台，不同肤色的族群在这里生存共处，不同文字的报刊在这里出版发行，不同国别的货币在这里自由兑换，不同语言的广播、唱片在这里录制播放，不同风格流派的艺术门类在这里创作演出。这种人口的高度异质化所带来的文化来源的多元性，酿就出了自由

宽容的文化氛围，并催生出充满活力的都市文化形态，上海也因此成为多元文化的摇篮。若具体而言，上海的万国建筑，荟萃了世界各国重要的建筑样式——殖民地外廊式、英国古典式、英国文艺复兴式、拜占庭式、巴洛克式、哥特复兴式、爱奥尼克式、北欧式、日本式、折中主义式、现代主义式……形成了世界建筑史上罕见的奇观胜景；戏曲方面，上海既有以周信芳、盖叫天为代表的"南派"京剧，又有以机关布景为特色的"海派京剧"；文学方面，上海既是"左翼文学"的大本营，又是鸳鸯蝴蝶派文学的活跃场所；就新闻史而言，上海既是晚清维新派报刊大声鼓呼的地方，又是泛滥成灾的通俗小报的滋生地。总而言之，追求时尚，兼容并蓄，是近代上海发达的商品经济社会中一种突出的社会心态，它反映在社会的方方面面，戏剧、文学、美术、音乐等领域无不如此。回顾这段历史，我们应该有更准确、更宽容的认识。

绵远流长的江南文化，为海派文化提供了营养滋润，而海派文化的融汇开放，又为红色文化的诞生提供了特殊有利的发展环境。近年来，有关海派文化的研究发展迅速，成果丰富，宏文巨著不断涌现。我们觉得，在习惯宏观叙事之余，似乎也很有必要对微观层面予以更多的关注，感受日常生活状态下那些充满温度的细节，并对此进行深度挖掘。如此，可能会增加许多意外的惊喜，同时也更有利于从一个新的维度拓宽近代上海城市文化的研究空间。我们这套丛书愿意为此添砖加瓦，尤其愿意在相关文献的整理研究方面略尽绵力。学术界将论文、论著的写作视为当然，这自然不错，但对史料文献的整理却往往重视不够，轻视有余，且在现行评价体系上还经常不算成果，至少大打折扣。其实，整理年谱、注释著作、编选资料、修订校勘等事项，是具有公益性质的学术基础建设工作，所花费的时间和精力，若论投入产出，似乎属于亏本买卖，没有多少人愿意做；且若没有辨伪存真的学术功底，是做不来也做不好的。就学术研究而言，一些基础性的工作必不可少，所谓"兵马未动，粮草先行"。我们真正需要的是沉下心来，做好史料工作，在更多更丰富的材料的滋润下才可能有更大的突破。情愿燃尽青春火焰，在给自己带来快乐的同时，更为他人提供光明，这应该是我们今天这个社会大力提倡的！

是为序，并与有志者共勉。

<div align="right">张　伟

2020 年 7 月 9 日晨于宛华轩</div>

前　言

一、《近代中国影院地图》的文献来源

本书收录与影院相关之文三百余篇，就时间跨度而言，起自1922年，止于1949年。如《申报》1922年12月2日所登载《南方影戏游艺之谈话》，《每周电影》1949年第4期所登载之《影片公司搬台湾争夺战激烈展开》。

就文献来源而言，与电影相关的近代期刊报纸不下百种，如《电声》《影戏生活》《戏院杂志》《联华画报》《电影》《电星》《青青电影》《影谈》《万象》《申报》《影剧天地》等。编者细细浏览，择其善者而分类编排。所谓善者，是指并非只要与影院相关的文章就收入，而是以内容为主，选择既有文献价值，又有可读性的文章。如本书收录了相当篇幅的西部地区的影院往事，如甘肃、宁夏、新疆、西藏等。可能是文献资料的匮乏，西部地区的影院史少有学者关注，本书或许能弥补此缺憾。

就选文的作者而言，既有影界资深人士，如北京大戏院经理何挺然，《影戏春秋》主笔汤笔花，友联影片公司营业部经理、苏州公园电影院经理徐碧波，明星影片公司文书、作家范烟桥等；亦有寂寂无名者，多为各地影迷，远至我国西藏地区及新加坡、马来西亚等地。

本书所配插图，皆与文中内容有关，如1931年《影戏生活》所登载陈国兴之《广州影业拉杂谈》中，提及广州的电影刊物《白幔》与《伶星》：

　　说到广州的电影刊物却是很少，找遍全市，只有《白幔》一种。《白幔》从前是一张小报式的周刊，后来因为政府查禁小报，《白幔》便连累起来，停止出版。直到今年的春间，才改为月刊，月出一册，销路很好，而且价钱也很便宜。

　　除了《白幔》之外，还有一张一半批评舞台剧，一半批评电影的《伶

星》小报。这《伶星》小报，也是《白幔》月刊社的人编的，内容也很丰富，每星期出版一次。

《白幔》是1930年2月在广州创刊的电影刊物，编辑为吴剑公和黄素民，主要撰稿人有张作康、素民、伏羲、高建华等人。《白幔》和《伶星》是广州的本地刊物，发行量小，殊为罕见。编者自数以千计的文献资料中觅得此二种刊物，以封面为插图，使今人得以一睹原刊之貌。

二、《近代中国影院地图》的区域划分

本书以地理区域为界，将近代中国的影院划分为几个区域：

（一）华南区，包括广东、广西、香港、澳门、台湾，其中尤以香港影院之文为多，盖因香港为中国电影大本营之一，另一则为上海。香港影院有颇多趣史，如广智戏院：

> 香港九龙的广智戏院，戏院虽小，正因其小得特别，不能不再补写一笔。该院坐落于平安戏院隔邻之横街上，专映杂类旧片，座价最廉三仙，最贵一角，门口张有白布，大书曰"三仙可看影画"。观众均系下层座位。以前售五仙时，每客赠送酱油（须带瓶去装），为香港影院史最趣史料。①

（二）华北区，因未有河北和内蒙古影院之文，故本书选文仅收录了北平、天津、山西三地之影院，且平津两地并重。李营舟之《怀蝶室谭影》、陈大悲之《北京电影观众的派别》等文，字里行间颇有"沉思往事立残阳"之慨。

（三）华东区，包括江苏、浙江、安徽、山东、福建、江西。因上海的影院已悉数收入2021年所出版之《近代上海影院地图》中，故本书不再纳入。难得的是，此部分中收录了嘉兴、平湖、绍兴、湖州等地的小影院之事，可从中一窥彼时江南小城之民众生活，且对于深谙影界报界掌故者而言，亦可从中觅得些许旧闻逸事。如嘉兴的银星大戏院，其主办者为余叔雄：

> 现在有民众和银星两家。民众选片虽不精，布置却很佳；银星的主

① 《香港的电影院检阅》，寄病，刊载于《电声》1939年第8卷第9期。

干是海上余大雄的弟弟余叔雄,他也当过电影演员,充过主角,经验充足。所以两家比较起来,银星却很不弱,这几天在露天开映,价也便宜,选片类多明星和天一公司。余君现拟更进一步,集资万元,改建大规模的电影院,地基已觅定城中钟家桥。①

余大雄为沪上著名小报《晶报》的主编,王定九(玖君)在《报人外史》中,对余大雄有鲜活描写,如写《晶报》与《福尔摩斯报》之笔战,余大雄力捧男伶钟雪琴等,读之历历如在目前。此书亦于今年同期出版。

余叔雄,字勤民,余大雄之弟,毕业于上海民立中学,曾就读于沪江大学商学院。余叔雄颇有才气,1923年即在《先施乐园日报》上辟专栏,连载《珠兰花馆自述记》,还曾在嘉兴创办小报《周报》,然销路不佳,刊出七期即歇业。1926年,余叔雄涉足影圈,参演影片《情场怪人》《上海之夜》《美人计》等,皆未得大名,遂弃影回嘉兴,开设影院、百货商店、"久大"广播电台等,将上海的摩登风尚引入嘉兴。

(四)华中区,包括湖北、湖南、河南。彼时汉口亦为影业重地,大批影人、艺人、文人迁往汉口谋生,故汉口影院亦数量众多,如百代大戏院、中央大戏院、维多利大戏院、明星大戏院、光明大戏院、上海大戏院等,其名皆与上海的影院同,可揣想当年盛况。

(五)西北区,包括宁夏、新疆、青海、陕西、甘肃。此地区的影院不多,集中于省会城市,如兰州、乌鲁木齐等。一些无影院设施的僻远之地,皆以流动电影放映为主,故本部分收录之文多涉露天影院与流动放映,此亦电影发展史中的重要内容,值得一读。

如朱祖鳌在《河西放映散记》中所记武威:

> 放映台被围在人堆里,虽然是露天的,仍觉得闷气,发动电机、校正机速电压、加油等都得费大力才能走出重围。电影在武威虽非空前,却是罕有。民众、学生、军队都总动员似的来了。离银幕百尺之外都有人站着在看。实在从那地方看银幕,除了时暗时明以外,是甚么也看不清

① 《嘉兴的电影》,周小鹤,刊载于《影戏生活》1931年第1卷第30期。

的,可是他们舍不得离开,看不见也要看下去。①

（六）西南区,包括云南、贵州、四川、重庆、西藏。西南地区影院的兴起,与抗战时期大规模的内迁有关,工厂、学校、实业纷迁至重庆、成都、昆明、贵州等地,影戏院、饭店、咖啡馆等随之而生。正如《重庆影院生意兴隆》中所云:

> 重庆在中日战事发生前,原有人口三十万,迫夫抗战军兴,政府迁渝,人口激增一倍,市面情形,顿见繁荣,娱乐事业,亦有起色。目下重庆共有电影院民众、国泰、大新民、环球、唯一五家。

本书所收录之西南区影院之文,既述影院往事,亦及战火兵事,如重庆的唯一大戏院,在轰炸当夜依然坚持放映电影:

> 七月三日,渝市夜袭,唯一的后台及银幕全被炸去,照理不能再开映了,但唯一却仍艰苦不疲抱了卓绝的精神,在被炸去的一角上,搭一临时布幕,照常开映,不过,只是夜间一场,其情境颇有马德里的风味。②

（七）东北区包括吉林、黑龙江和辽宁。东三省的影院沧桑与战事政局密切相关,兼以地僻苦寒,少有影片公司重视东北市场:"一般制片公司平素都凝注着南洋,而忽略了东北这方面了。不知东北的这一条路上,不只限于关东三省而完事,是可连朝鲜、亚俄包括在内的。往西连接着热河三特区而更入蒙古,所以东北一路,比起现时受帝国主义限制的南洋,实在可说是一块极优美的市场。"③

（八）南洋地区,包括新加坡、印度尼西亚、马来西亚、泰国、越南、菲律宾。彼时南洋地区为中国内地影片出口的重要市场,尤以新加坡、马来西亚、菲律宾为其。当地华侨对中国影片有一定的需求,故天一公司邵氏兄弟转战南洋,

① 《河西放映散记》,朱祖鳌,刊载于《电影与播音》1946年第5卷第6/7期。
② 《战时新都的电影院》,《电声》通讯,刊载于《电声》1939年第8卷第37期。
③ 《谈哈尔滨的影戏事业》,映斗,刊载于《银星》1926年第4期。

大拍粤语片,并在当地自建影院,至1940年,南洋地区邵氏旗下影院已达64家之多,如首都大戏院、东方大戏院等。故本书亦收录了南洋地区影院之文,如廖芯光《关于南洋电影的零星话》、乐群《南洋影业之新形势》等,亦有影星李绮年之《南行追记》,写她在麻坡、马六甲、芙蓉、吉隆坡等地的义演活动。

三、《近代中国影院地图》的方言译名

中国幅员辽阔,方言习俗各异,国产影片中的对白、舶来影片中的翻译,亦因地而异,否则很难获得当地民众的认同。同一部电影,同一个影星,在上海的译名和在华南、华北地区译名截然不同。如《广州的电影事业》中:

"生鬼太""奇士通",在那时看过的人,至今还能道及,也可见其印象人人之深。至于"神经六""差利"和"不知其为何许人"也兴过些时,又"哈地""罗路",也就是这时期的趋时货色了。①

"神经六"是当时广东人对美国滑稽影星罗克的称呼。1915—1918年间,哈罗德·劳埃德(Harold Lloyd)主演了分集影片《孤独的卢克》(*Lonesome Luke*),上海观众遂以影片主人公"罗克"之名(即Luke的中译名)称呼他。罗克曾主演《不怕死》(又名《上海快车》),因影片中的辱华镜头而遭至戏剧家洪深的抗议,由此发起了全面抵制罗克主演影片的运动。

"差利"即查理·卓别林,在华北则被译为"贾波林"。

"哈地",即美国滑稽影星Oliver Hardy,在上海被译为"哈台",1892年1月18日生于美国佐治亚州亚特兰大,1913年开始在喜剧短片和普通故事片中扮演配角。

"罗路",即美国滑稽影星Stan Laurel,在上海被译为"劳莱",原名阿瑟·斯坦利·杰斐逊,1890年6月16日生于英国兰开夏郡。16岁开始在舞台上扮演丑角,演出歌舞节目。1917年入美国电影界,演出滑稽短片。

劳莱与哈台,一胖一瘦,一搭一档,所主演的影片在上海颇有号召力。粤地译成"哈地与罗路"。

这样的例子很多,略整理如下:

① 《广州的电影事业》,山石,刊载于《社会科学》1937年第5期。

英　文　名	上　海　译　名	广　州　译　名
Joan Crawford	琼·克劳馥	钟·哥罗福
Franchot Tone	佛兰支·东	法兰曹·通
Alice Faye	艾丽斯·费	雅利丝·菲
Shirley Temple	秀兰·邓波儿	莎梨·谭宝
Chester Morris	却士特·马烈斯	车士德·摩里士
Louis Stone	鲁意·史东	鲁威·士东
William Powell	威廉·鲍惠尔	威廉·保维路
Eddie Cantor	埃地·康泰	爱迪·坚陀
Luise Rainer	萝薏丝·兰娜	鲁意丝·莲娜
Joan Harlow	琼·哈罗	珍·哈露
Douglas Fairbanks	范朋克	菲滨氏（在华北被译为飞来伯）
Claudette Colbert	克劳黛·考尔白	哥罗德·高罗披
Janet Gaynor	珍妮·盖诺	珍妮·姬娜
Robert Taylor	洛勃·泰勒	罗拔·泰莱
Merle Oberon	曼儿·奥勃朗	马利·奥勃郎
Sylvia Sidney	薛尔维·雪耐	施露维亚·薛妮
Spencer Tracy	史本塞·屈莱赛	史宾莎·德烈西

再以厦门为例：

英　文　名	上　海　译　名	厦　门　译　名
Ramon Novarro	雷门·诺伐罗	李门·奴花路
Charles Farrell	却尔·福雷	查里士·花路

续 表

英 文 名	上 海 译 名	厦 门 译 名
Clark Gable	克拉克·盖勃尔	奇勒·嘉布
Fredric March	弗德力·玛区	佛力德·马治
Warner Baxter	华纳·裴克斯	温拿·伯士达
Richard Barthelmess	却·白率尔墨斯	李察·巴图美
Phillips Holmes	菲力·霍穆士	菲腊·堪士
Warner Oland	华纳·夏伦	温拿·奥仑
Jack Oakie	贾克·奥开	积·奥奇
Robert Montgomery	蒙脱高茂莱	劳拔·蒙甘茂马利
Lionel Barrymore	里昂·巴里穆亚	李安奈·巴里摩

此外还有华北译名之不同，因篇幅关系，不再举例。

除了人名，影片公司的译名也是因地而异，如二十世纪福斯影片公司（The 20th Century Fox Film Corporation）在华南被译为二十世纪霍士影片公司。1924年美国梅耶影片公司与Metro、Goldwyn两家电影公司合并后，改称Metro-Goldwyn-Mayer，中文即各取第一个字母MGM，叫作"米高梅"，在华南则译为"美高梅"。好莱坞在华南则被译为"荷里活"。

影片名称的译名也是因地而异，如迪士尼影片《白雪公主》在华南地区被译为《雪姑七友传》，《死吻》在香港被译为《双重生活》，《绝代佳人》被译为《玉面狐狸》，《天国之路》被译为《义薄云天》。

西南地区亦如此，同一部影片，在上海的译名和在重庆的译名是不同的，如《轰炸东京记》，在重庆名为《东京上空三十秒》，《自由之火》名为《天快亮了》，《当差的妹妹》名为《巧笑情兮》，不胜枚举。

故1934年，《电声》杂志发起了"统一明星译名问题"的号召："这个问题我们已经考虑了长久了。译名不能统一是困难，可是要想统一译名却是更大的困难，但为便利各地读者起见，这个问题的解决又是急不可缓的，现在我们已经提出了，希望各赐宏见，共同讨论，在原有的粤译、沪译、平译的三者中，

产生出一种共同的译名来。"①

四、《近代中国影院地图》的影片广告

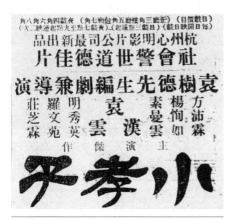

《小孝子》影片广告，刊载于《申报》1926年11月28日。

本书既以影院为主，必涉及诸多影片的放映与拍摄，其中包括偏远小城之制片公司所拍摄的早期影片，从电影史的角度而言，这些早期影片亦值得重视与研究。抱此之念，编者亦从数以万计的电影广告中寻找与之对应的影片广告，如杭州心明影片公司所拍摄的影片《小孝子》广告：

杭州心明影片公司是袁树德于1926年发起创立的，设址于杭州涌金门外，规模不小。袁树德身兼经理、导演、编剧、总务等数职，《小孝子》为其拍摄的第一部影片：

> 拍了三四个月光景，总算一片成功，因着这片子是提倡孝道叫人为善的，拿到上海，到处不肯映演，试想在这人欲横流趋重肉的方面的时代，无怪要此路不通了。到后来，好容易地做了几家小戏馆，杭州人却没有这样的眼福能够观光，所以始终没有见过他们的成绩。第二片还想继续，却因为第一片拷贝未曾卖出，放映地盘又少，所以第一次的损失很大。再以这时候刚受着孙传芳秋操操到徐州的当儿，百业停止，金融恐慌，影响他们公司的经济，就此搁浅，于是就关门大吉，以后就不见下回分解了。②

从影片广告来看，此片主演为方沛霖、袁汉云等。

方沛霖，生于1908年，宁波慈溪人，著名导演，曾执导《化身姑娘》《武则天》《万紫千红》《莺飞人间》《蔷薇处处开》等影片。世人只知方沛霖于1928

① 《统一明星译名问题》，《电声》编辑部，刊载于《电声》1934年第3卷第35期。
② 《电影在杭州》，樊迪民，刊载于《电影月报》1929年第9—11期。

年加入上海新人影片公司任美工师，将此视为其从影之始，却罕有人知他在1926年曾主演了影片《小孝子》，此影片广告即为证明。

袁树德即影星袁美云的义父，后一度与袁美云对簿公堂，此事在彼时亦极其轰动。

再如杭州西泠影片公司，1928年曾拍摄影片《沧海余生》：

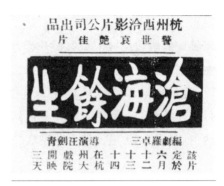

《沧海余生》影片广告，刊载于《明镜》1928年7月1日。

> 去年秋季，杭州有几位热心影戏的青年，在一位姓罗的府上设立一个西泠影片公司（佑圣观巷），据说姓罗的是该公司的大资本家，摄影场在忠孝墓，拍的戏名是叫《沧海余生》，就是拿《聊斋志异》的《大男》一段改演的，拍了半年光景，居然完成了。但是沪杭两地到处皆不见开映，据他们公司里说，是卖去几个拷贝，所以到了今年又在继续拍片了。但是《沧海余生》的好歹，恕我不曾见面，不敢妄断。①

此类影片，今已无从觅得，然有影片广告为佐，可略补遗憾。

五、结　语

本书选文虽以近代中国影院为主，然文中所谈及之影院历史、影院建筑、影片票价、观众群体、所处区域、商业贸易等内容，所呈现出的地方性文化语境，可梳理出"美学影院史""技术影院史""经济影院史""社会影院史"的脉络。

以技术影院史为例，其所研究的是影院电影放映技术的历史，包括摄影、放映、照明、剪辑、洗印、特技、录音等方面的技术革新。本书选文有许多部分谈到各地影院对放映机的改良、声片对默片的取代、影院的翻新与重建等，种种革新均为了给观众营造出更好的观影体验。但由于各地经济发展不一，故各地的电影放映、观影机制和观影体验都呈现出一定的差异性。如青海民众

① 《电影在杭州》，樊迪民，刊载于《电影月报》1929年第9—11期。

观影多在露天影院,其观影体验与大城市的头轮影院自然有天壤之别,然青海等地的游牧民族对电影的热爱却不亚于市民阶层。再如20世纪30年代曾在新疆地区风靡一时的"火电影",用火油聚光灯把演员的动作照射在银幕上,演员在银幕后面表演,观众在银幕前面观看,类似于皮影戏,只不过幕后是真人扮演的。银幕上的形象虽然只是侧面动作的黑影,但是因为有人物对话,有音乐伴奏,也深受当地民众的欢迎。

因篇幅所限,不再一一列举,就此搁笔。

孙 莺

2022年8月31日

目　录

华南区（粤、港、澳、台、桂）

香港……………………………………………………………… 3
　南方影戏游艺之谈话 …………………………… 何挺然　3
　最近香港影戏院的调查 ………………………… 雄　骏　5
　香港广州禁映裸体片 …………………………… 成　言　10
　香港影坛之未来观 ……………………………… 浩　然　12
　华南电影事业 …………………………………… 玉　人　14
　香港影业实力之内幕 …………………………… 五　梅　16
　香港的电影清洁运动 …………………………… 洛　夫　19
　天一港制片厂突遭回禄 ………………………… 肥　者　21
　香港的影星・制片・影片和明星 ……………………… 23
　香港的影业・学校・影场・影人 ……………… 董　狐　26
　港影杂话 ………………………………………… 罗　曼　28
　略谈港粤澳的影院 ……………………………… 迅　雷　31
　香港的电影院检阅 ……………………………… 寄　病　33
　香港影坛的生力军 ……………………………… 区卓宽　38
　香港影业杂谈 …………………………………… 夜明珠　41
　香港电影院的始祖 ……………………………… 影　探　46
　华南的粤语电影 ………………………………… 苏　怡　48

广州……………………………………………………………… 55
　广州影业拉杂谈 ………………………………… 陈国兴　55
　蓬蓬勃勃的广州电影事业 ……………………… 彦　夫　58
　华南的映画史料：梅县的电影 ………………… 金　雾　62
　广州影片公司概观 ……………………………… 邝　弋　64

派拉蒙又摄辱华影片	直　言	67
国片抬头气象一新	黎慎玄	71
盛极而衰：广州影业之极度衰落	球	72
风雨多事之广州电影院	何志远	74
广州电影事业	山　石	76

潮汕 …… 83

民国十五年之汕头电影事业	程　煦	83
汕头影业近状	沈吉诚	85
汕头的电影事业	永　亮	87
汕市两戏院先后倒闭	小　环	88
潮安电影院之凄惨情况	周　蠡	90
潮汕的电影业全貌		91

澳门 …… 94

澳门电影谈	李善舟	94
澳门戏院满目荒凉	鸿	96
澳门影院之托辣斯	蕴　玉	97
澳门影业外强中干		99
《热血忠魂》在澳门被删割	包　甫	100
远东不夜之城	夜游神	102

台湾 …… 106

可注意的台湾电影市场	松	106
台湾的电影事业	柏　霖	108
娱乐在台湾	洛　茵	110
光复后台湾省之混乱现象	甘　草	112
台湾电影院概况	周　南	114
影片公司搬台湾争夺战激烈展开	小　林	116

广西 …… 118

电影在桂林		118
南宁的影院近况	阮天涯	120
广西的电影院		122

华北区（平、津、冀、晋）

华北电影沿革史 … 姚影光 125
华北电影发达史（节选） … 吴逸民 129

北平 … 132

怀蝶室谭影 … 李营舟 132
北京电影观众的派别 … 陈大悲 137
北京的电影界 … 黄月伴 140
电影在北平 … 沈子宜 142
北平诸影院的鸟瞰 … 悲非 148
记北平电影院 … 影光 152
北平的影业 … 珠利 154
北平五大影院及其观众的分析 … 率真 156
消遣并不与工作冲突 … 孙福熙 158
北平电影事业鸟瞰 … 琳 160

天津 … 162

最近天津电影事业之状况 … 苦生 162
近二年来天津的电影事业 … 祁愫素 165
国产影片与天津 … 何心冷 168
津市电影院之略史 … 公豫 170
关于天津影界 … 王明星 172
电影院一变二变连三变 … 王名闻 176
电影在天津 … 萍阳 179
天津电影院检阅 … 181
天津电影院动态录 … 雪雪 183
天津的影院现状一瞥 … 白老 185

山西 … 188

太原的影业 … ST 188

华东区（苏、浙、皖、鲁、闽、赣）

电影在内地放映情形 … 《电影》通讯 193

苏州

- 吴门光银 … 红叶 195
- 苏州公园电影院开幕之盛况 … 观星客 197
- 十七军长观影记 … 漱玉 199
- 电影在苏州 … 范烟桥 200
- 电影在常熟 … 徐碧波 203
- 《记苏州的电影》的纠正 … 朱㦎 205
- 苏州电影院一瞥 … 金太璞 213
- 吴门影坛概况 … 许寄南 215
- 苏州电影院的总账 … 严麟书 217
- 苏州影院素描 … 黎痕 220
- 常熟影院素描 … 海水 223
- 苏州电影院渐入短兵战阶段 … 戴苍仑 226

南京

- 首都娱乐谈 … 银萧 228
- 电影在首都 … 东平 230
- 首都影业之状况 … 霖 232
- 首都影业的总检阅 … 客 233
- 南京的影坛 … 钟琰 237
- 首都电影院概况 … 《电声》通讯 240
- 京市影业前途黯淡 … 冯慕濂 242
- 南京第一轮电影院 … 244
- 首都电影院事业概况报告 … 唐琼相 245

无锡

- 电影在常州 … 徐碧波 248
- 无锡电影之勃兴 … 小可 250
- 谈谈无锡的电影院 … 小老鼠 251
- 视察苏锡各电影院开映电影情形日记 … 薛铨曾 253
- 电影在无锡 … 沙仲虎 259
- 无锡电影事业日败 … 261
- 扬州的电影院 … 263

杭州 ·· 264
 杭州影讯 ·· 廷　浩 264
 杭州之电影事业 ·· 阮　　 266
 电影在杭州 ·· 樊迪民 267
 赴杭一瞥 ·· 笔　花 278
 杭州大礼堂的电影 ·· 铁　头 279
 嘉兴的电影 ·· 周小鹤 280
 关于杭州的电影 ·· 许　琳 281
 电影在平湖 ·· 隐　影 283
 电影在湖州 ·· 李儒珍 285
 电影院进退两难 ·· 如　虎 287
 不景气声中杭州影业独占优势 ·· 冯慕濂 288
 杭州娱乐业万分衰落 ·· 　　　 290
 谈谈杭州电影院 ·· 　　　 292

宁波 ·· 293
 宁波的影戏院 ·· 成　言 293
 宁波电影事业 ·· 林盛孙 296
 朝气的鄞县影业 ·· 　　　 301
 绍兴的影业 ·· 徐　潮 302
 绍兴电影一瞥 ·· 茵　弟 304

济南 ·· 307
 济南之电影 ·· 烟　桥 307
 济南影讯 ·· 黄笑琴 309
 电影在济南 ·· 柏　岩 310
 济南的影业状况 ·· 王希耕 314
 济南的电影院 ·· 　　　 316
 电影在济南 ·· 咸　利 318
 电影在青岛 ·· 赵醒梦 321
 青岛的影业 ·· 特约通讯 325
 烟台影业近况 ·· 舒　春 327

厦门 …………………………………………………………… 328
　电影在厦门 …………………………………… 叶逸民 328
　厦门电影院之今昔观 …………………………… 韩　潮 332
　厦门影业之状况 ………………………………… 韩　潮 333
　谈谈厦门的电影 ………………………………… 华　灵 335
　厦门百丑图 ……………………………………… 凤　子 338
　厦门影业凄惨状 …………………………………………… 340
　厦门的影业 ……………………………………… 陈韩潮 342
　厦门电影业近况 ………………………………… 丹　文 344
　厦门电影的素描 ………………………………… 白　鸥 346
　厦门电影院的畸形现象 ………………………… 老八舍 348
　联华影片在厦门日趋没落 ……………………… 逢　子 350
　《红莲寺》与电影业的兴衰 ………………《电影》报道 352
　福建的电影院 ……………………………………………… 354

漳州、泉州 ………………………………………………… 355
　电影在漳州 ……………………………………… 闽　生 355
　漳州电影谈 ……………………………………… 孔　父 359
　漳州全邑电影院只有两家 ……………………… 黄福基 363
　泉州电影院纷纷闭歇 ……………………《电声》通讯 364

南昌 ………………………………………………………… 366
　南昌的电影 ……………………………………… 泉　公 366
　南昌影院大不景气 ……………………………… 仲　孙 368
　南昌电影院近况 ………………………………… 沙　云 369
　南昌的电影院和影刊 ……………………………………… 370
　电影在南昌 ……………………………………… 熊淳之 371

西南区（云、川、贵、渝、藏）

　四川的影业 ……………………………………… 鲍子强 375
重庆 ………………………………………………………… 377
　重庆影业近况 …………………………………… 陈少伟 377
　重庆电影院详谈 ………………………………… 符福熹 380

重庆电影院最近实况	罗童章	383
重庆影院生意兴隆	重庆特约航讯	385
重庆电影院概况	《电影》通讯	386
影剧在重庆	《电影》通讯	388
战时新都的电影院	《电声》通讯	389
电影院在重庆	谭森庵	391
重庆影业素描	张世翼	393
重庆的电影院	赖来负	395
陪都的地下影院与影场	罗 枫	397
轰炸中的重庆影业	《影艺》通讯	398
电影在蜀中	泉	400
重庆娱乐界鸟瞰	衣 辛	401
重庆点滴	梅幼云	403

成都 ·········· 405

成都电影院与观众心理	李次平	405
廿四年成都影业一瞥	杨伦厚	407
电影事业在二城	黄宗民	409
电影在成都	王佩玱	411
锦城银宫	金 羽	413

昆明 ·········· 416

云南昆明影业	铁 生	416
云南影业	宋介侯	419
电影在云南	古 老	421
电影在云南	范启新	423
昆明的电影、戏剧和歌舞	刘硕甫	426
活跃中的昆明电影	煦	428
电影院在昆明		430
昆明新建南屏大戏院落成	《青青电影》记者	431
昆明影业鸟瞰	茜	433
昆明的电影院	昆明通讯	434
昆明的影坛	辣 斐	436

贵州

- 贵州的电影 ·· 筱 雄 437
- 贵阳影业拉杂谈 ·· 439
- 电影事业在贵阳一瞥 ··································· 王礼安 441

西藏

- 西藏欢迎国片 ··· 443
- 电影在西藏 ·············· 《大众影讯》西藏特约通讯 444
- 西北藏区放映记 ··· 朱祖鳌 445

华中区（鄂、湘、豫）

汉口

- 汉口影讯 ·· 栖 琪 451
- 汉口的影业 ·· 胡树之 453
- 汉口的电影院 ·· 小 菱 455
- 电影在汉口 ·· 徐廷琪 457
- 大水酷热中之汉口电影院 ························· 子 翔 460
- 汉口春宫影片大活跃 ································· 胡 友 462
- 汉口的电影歌舞和戏剧 ···························· 老 C 463

长沙

- 长沙的影业 ·· 陈听潮 465
- 长沙电影之过去与现在 ···························· 岑 467
- 近来长沙的电影事业 ································· 张洪尧 469
- 长沙的影业 ·· 栋 472
- 长沙的影院 ·· 朱焰琦 475
- 长沙影院之新合组 ···································· 雪 鹏 478
- 电影在长沙 ·· 恂 479
- 长沙影院形形色色 ···································· 徐继濂 482
- 长沙娱乐事业畸形发达 ····················· 《电声》通讯 483

开封

- 河南影业之概况 ······································· 吴伯荣 484
- 开封的影业 ·· 应 时 486

开封影业一瞥	庄炳辰	489
开封影业		491
开封的影院	金德初	493
开封的电影院	郭枫枫	495
开封影院全城只有两家	刘宝兴	496
开封影业的近况	铁　生	499

郑州 ……………………………………………………………… 502

郑州电影院近况	唐支杲	502
荒凉的郑州电影场	老　炳	503

西北区（宁、新、青、陕、甘）

西安的影院	孙废铁	509
西安的电影事业	老　寿	511
西安电影	今　僧	513
在文化阵线中新疆出现了制片厂	《电影》杂志报道	515
新疆电影消息	李宗智	517
甘肃电教处陇东施教概述	赵振国	519
青海行	朱祖鳌	520
河西放映散记	朱祖鳌	523
河西放映感触多	朱祖鳌	533

东北区（黑、吉、辽）

东北电影事业实况	《电声》通讯	539
东北电影事业近况	哈里六	541
东北电影院近况	《电声》通讯	544
"满洲"电影近况	戈	546

哈尔滨 …………………………………………………………… 547

谈哈尔滨的影戏事业	映斗	547
哈尔滨的影业	袁笑星	550
哈尔滨影院状况	袁笑星	552
哈尔滨影院状况	袁笑星	554

被观众忘掉的明星 …………………………… 关伟光 557

沈阳 560

一个国土沦亡者的东北电影回想录 ………………… 560
伪满洲国的电影院和电影 ……………………… 柯 灵 561
电影在沈阳 …………………………………… 黄 明 567

吉林 569

吉林电影界 …………………………………… 顾舜生 569

南 洋

南洋影业谈 …………………………………… 伍联德 575
南洋电影市场近况 ………………………… 《电声》通讯 578
香港制片家有向南发展意 …………………… 张大帝 580
南洋的国产影片状况 ………………………… 星 子 582
国产影片在南洋的市场 …………………… 《电声》通讯 583
中国电影在南洋 …………………………… 《电声》通讯 585
论电影的"回国"与"出洋" ………………… 方客家 587

新加坡 589

星嘉坡的银幕观 ……………………………… 吴汉辉 589
南洋影业之新形势 …………………………… 乐 群 591
《木兰从军》在星洲受辱 ……………………… 司徒英 594
星洲筹设新闻片影院 ………………………… 老 留 596
星岛影业新局面：东方大戏院易主 ……………… 597
国片在新加坡受控制 …………………………… 598
遥祝星联 ……………………………………… 杰 599

印度尼西亚 600

关于南洋电影的零星话 ………………………… 廖苾光 600
国产电影在吧城之情形 ………………………… 604
爪哇华侨创设影片公司 ………………………… 梁春福 605
米高梅驻爪经理违约被控 ……………………… 梁春福 607

马来西亚 608

国产影片在棉兰 ……………………………… 608

国产电影在马来亚概况	马来亚通讯	610
马来亚之电影巡回车	《电声》通讯	613
南洋马来亚首轮影院映国片	老 留	614
南行追记	李绮年	615
马来亚发起组织	何启荣 李吉成 刘武丹	617
马来影片公司《自由呼声》由中华代拍		619
马来亚影院巨头何亚禄被控	中南资料室	620
战后之霹雳影院各巨头角逐最烈	中南资料室	621

泰国 … 623

海外国片发达区暹罗京城	锐 声	623
暹逻电影事业一瞥	闻 人	625
国产影片南洋立足难	公 侨	627

越南 … 629

《姊妹花》片越南起纠纷	非 我	629
越南电影业全貌	罗 曼	630
胡艺星在安南创公司		632

菲律宾 … 633

| 菲列宾华侨创办国光影片公司 | 《电影生活》特讯 | 633 |
| 菲律滨的首府——马尼拉（节选） | 赵之璧 | 635 |

华 南 区

(粤、港、澳、台、桂)

香　港

南方影戏游艺之谈话

何挺然

上海大戏院经理何挺然君,于上月初赴香港、广东调查影戏业情形,先后共费三星期之久,始于前日乘中国号邮船返沪。昨晚记者往与晤谈,询其此次赴南对影戏上所得之见闻,并其他游艺消息,何君之言如下:

余(何君自称)至广东后,即赴各处影戏院调查,先后所至者,共有十余处,营业皆极发达,每晚赴各影戏院观剧者,苟稍迟,即不能得座位。惟戏院建筑甚劣,布置亦欠完备,内中最佳者,为明球、南关、一新三家。明球与一新为香港娱乐公司所设,经理为卢根君,但戏院容积极窄。以明球论,仅有六百座位。南关纯为华人之资本,经理为黄在扬君,院内容积似较明球为广。据此中人云,共有八百座,每晚皆满。惜驻兵蛮横无理,时有骚动,各兵士欲入院观剧,苟稍忤意,即行用武。余在广州虽暂,但亦曾为戏院与兵士搏战之公证人也。

余离广州后,即赴香港。香港虽无兵士之骚扰,但影戏营业,殊形疲弱,现在虽有数家存在,但每日收入,时虞不能敷出。香港之影戏院,以新比照、新世界、景星三家为最盛,但营业亦不过尔尔。此处外侨不多,故商业中心,皆恃华人耳。

自名伶梅兰芳来港后,全埠人士几至发狂,入座券头等每位售洋十元,而不一星期前预定者,犹不能得,其魔力之大,无可与比。惜港人不谙京语者多,故赴剧场观剧者,辄赠以梅兰芳即晚所唱之剧本,以便见字寻声,此亦剧场中别开生面之趣事也。余归时,在中国号轮船中遇见梅兰芳班中之人有三,一为优伶,其二为奏乐器者,与余谈话甚快,惜已忘其名矣。

又据何君云,此次调查结果,深信我国南方极可增设规模宏大之影戏院,故上海大戏院,将来拟往彼处建筑可容千人之大影戏院二所云。

原载于《申报》1922年12月2日第18版

最近香港影戏院的调查

雄 骏

香港是远东的通商巨埠,中国的南面门户。所以影业的兴旺,较之沪滨,殊不多让。我友邓之,新自港归,为余详述该埠的戏院状况,因走笔记之,以留鸿爪。

皇后 Queen's

是英商明达公司治理管辖之下,地处皇后大道中,姑是名之。内容备极宏伟,座价从三角半至二元。营业在默片的时候很兴旺,近来开映声片反不如前。选片以环球、华纳、福克斯、联艺、米曲罗五公司出品为主,与上海之大光明相仿。

娱乐 King's

是贵族化之戏院,地处皇后对门,属中华娱乐置业有限公司。楼高七层,巍峨矗立,内容装潢华丽,装置冷热的气管、软胶的地板、美化的灯光,声机是

香港皇后大戏院,收藏于中国近代影像资料数据库。

5

采用西电公司最新式的，且有保无火险放映机，与上海的光陆有过之无不及。声片则迁映派拉蒙及福克斯，座价从五角半至二元二角，卖座之盛，夺尽皇后的生涯。

大华 Majestic

在港中是最廉美的影画院，其座价从二角至一元二角，地址在九龙弥敦道，交通便利，座位宽敞，内容雅丽，空气新鲜，声机也为西电出品，发音非常清晰，一似沪之新光。选片以派拉蒙、国家第一出品为多，对于华纳、雷电华、百代、环球、哥伦比亚也时有公映。有时兼映默片，颇识潮流，是新九龙影业公司接办的。

中央 Central

是华人资本创办的，除了开映外片之外，都是很像上海的中央，也是从舞台改办的，因此建筑不合声学的原理，发音时有嗡嗡之声不清晰的地方，空气也是不十分清洁的。地址在皇后道西角，映片差不多都是派拉蒙、环球、雷电华等的出品，营业不十分发达，且日有减色。

东乐 Prince

为半岛第一大戏院，尚未开幕，地址适中，很是便利，除开映声片外，兼为戏班演戏，装潢备极美化，在九龙旺角弥敦道中，闻选片为米高梅、第一国家、福克斯、雷电华出品。

新世界 World

在德辅道中，明达公司管辖下的，开映皇后订下之声片外，且开映国片，生涯颇盛。

景星 Star

也是明达公司管辖的，地址在九龙光沙咀北京道，开映声片，以华纳、福克斯、联艺出品为多，声机发音清晰。近来停止开映。地处幽雅清净，为香港诸院之冠，价格则从四角至一元一角。

油麻地

为放映国片及哑片之影院，地址在九龙窝打路道，颇称雅洁，座价从一角至四角，生涯颇盛。

第一

又是明达管理之下，在九龙四方街，座价同映片相似于"油麻地"，但是因为设备不良，营业日渐减色。

官涌

地址同大华，但是开映国片及默片，是华人主办的，座价从一角至三角半，卖座颇盛，且装有电影配音机，各种人物声音，俱可说出，同上海的光华很相像的。

此外专映国片的有在九龙弥敦道的"普庆"、北海街的"广智"、新填地街的"旺角"、中环的"九如坊"，还有在九龙旺角砵仑街的"砵仑"、红磡的"美昭"、启仁道的"新九龙"、深水埗荔枝角道的"明星"、湾仔大马路的"香港"、西营盘第三街的"西园"、西湾河的"长乐"，那是兼映国片哑片的戏院。综观全港除了五大戏院属于舶来的影片外，其余差不多都是华人片商操纵大权，营业颇称不恶，国片在香港比上海还发达呀。

院　　名	院　　址	最低价	说　　明
娱乐 King's	皇后大道中	五角半	中华娱乐置业有限公司辖下，设备、布置、座位、灯光，皆悉臻上乘，且用保无火险之放映机、软胶地板、冷热气管，所映声片以派拉蒙为主，福克斯副之，似沪之光陆也
皇后 Queen's	皇后大道中	三角半	英商明达公司辖下，内容宏伟，设备欠佳。所映声片为联艺、环球、福克斯、华纳、米高梅五公司的第一轮片
大华 Majestic	油麻地弥敦道上	二角	新九龙公司辖下，为全港廉而美的顶好之戏院也。面积不广，座位却宽敞，空气亦流通。选片以名贵声哑片为主，以第一国家、派拉蒙为多，华纳、百代、环球、雷电华、哥伦比亚等片间或公映。第一轮片居次
中央 Central	皇后大道西	三角	建筑本为舞台形式，但因障碍，改为声片影院，是华人资本，放映声片，派拉蒙为主，环球、雷电华等片为副，设备方面颇不完备。为第一轮片

续 表

院　　名	院　　址	最低价	说　　明
东乐Prince	油麻地弥道敦上	三角	为电影舞台两用之半岛第一戏院也,新近开幕,声片以米高梅、雷电华、福克斯、第一国家之第一轮片
景星Star	尖沙咀北京道	四角	院址清雅幽静,为明达公司辖下。以第二轮片售四角之价,真太昂贵。所映声片,差半以福克斯、联艺、华纳为多,现在停映期间
新世界World	德辅道中	四角	也是明达公司辖下,除映"皇后"映过的声片外,兼映国产影片
油麻地	油麻地窝打路道	一角	去年开幕,华人设办,院内布置清雅,座位尚称不恶,专映国片及默片
官涌	油麻地弥敦道上	一角	院内布置,定条有例;国片默片皆在被映之列,且装有电影配音机
第一	油麻地四方街上	一角	归明达公司辖下兼映国片哑片
香港	湾仔大马路	一角	兼映国片哑片
湾仔	湾仔	一角	尚在建筑中
东方	湾仔	一角	尚在建筑中
西园	西营盘第三街	一角	兼映国片哑片
长乐	西湾河	一角	兼映国片哑片
砵仑	旺角砵仑街	一角	兼映国片哑片
新九龙	九龙城启仁道	一角	兼映国片哑片
美昭	红磡	一角	兼映国片哑片
明星	深水埗荔枝角道	一角	兼映国片哑片
旺角	旺角上海街	一角	专映国片
普庆	油麻地弥敦道	一角	专映国片

续表

院　　名	院　　址	最低价	说　　明
广智	油麻地北海街	一角	专映国片
九如坊	中环	一角	专映国片
利舞台	铜锣环	一角	兼映国片及默片

原载于《影戏生活》1931年第1卷第33期

香港广州禁映裸体片

成 言

香港裸体运动会会长连伯氏，为谋裸体运动发展起见，曾于上月运到《回到自然》一片，想在香港放映。后由香港检查处检查，因为该片的性质是在提倡裸体运动，裸体运动因为有伤风化，所以香港绝对禁止，裸体运动的影片当然也不能公映。连伯氏和《回到自然》的代理人因该片既不能在香港公映，乃别求发展于广州。不料运到广州，报请社会局戏剧审查会审查，一致以为提倡裸体运动与本国风俗礼教相触，为维持现代风化起见，应加禁映。某影戏院因血本关系，再请复审准允放映，但社会局戏剧会等机关以为当此提倡维持固有道德时期，男女同池游泳尚须禁止，何况赤裸裸一丝不挂的裸体影片呢？所以结果仍旧是禁止放映。

澳门国华影戏院主人因为香港、广州两地禁映，为该片增加宣传力量甚巨，对于该片的放映权甚欲取得，经与该片代理人接洽，且将该片一部分裸体无衣富有刺激性的图片装于戏院门口之玻璃框内，公开展览以广宣传。但是没有几天，该项图片忽又除下，因为影片本身未经检许所以不许悬挂。广州报纸上说"据戏院中人言，该片能否得澳警厅之批准，殊未敢断，因澳门行政每每受香港之影响。今次香港既不准，则澳政府亦当考虑，以顾存本埠之体

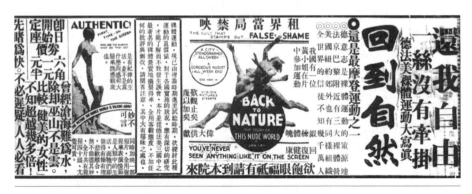

《回到自然》影片广告，刊载于《申报》1934年3月28日。

面云",殊亦不足凭信。因为澳门市况,并不繁荣,所以当局往往特许该埠戏院开映香港、广州等处所禁映的影片,这样可以吸收香港和省城方面的观众搭船而来,那末澳门的烟赌花事,也可以因此而间接受惠发达。

前年有一部上海战事的影片,香港三经检查不许通过,澳门一检而许,影戏院兼登广州、香港报纸的广告,两地观众果然不惮跋涉,搭船而来,营业大佳。所以这张《回到自然》,按照以往的经验情形推测,在澳门大概是可以无问题通过的。

原载于《电声》1934年第3卷第26期

香港影坛之未来观

浩　然

在昔哑片时代，香港影坛的势力差不多集中在一个托勒斯的势力下面。那时明达公司辖下的戏院雄绝一时，每年溢利之巨往往令人咂舌。声片产生后，香港的影坛状况为之大变。中央戏院开幕，明达辖下的皇后戏院大受打击，两院竞争不遗余力。到去年春天，娱乐戏院落成，香港影坛又发生一种新的局面。在明达方面，拼命搜罗各大公司的影片，以为营业上竞争。那时皇后的影片以米高梅为主，联美、温拿次之；娱乐则专映派拉蒙和霍士的影片；中央映环球、哥伦比亚等公司的出品，间中亦映派拉蒙影片。

到了去年底，香港影坛的大势又有些转变了。我们发觉有几件值得注意的。

小戏院盛行放映配音片

对海的小戏院如油麻地、砵仑及香港的利舞台、新戏院等改映声片。这种声片是配碟的，装置手续非常简单。这几间戏院已开始放映派拉蒙叫座力雄厚的影片。

新戏院之产生

九龙大华戏院营业向称发达，东乐和景星地点太僻，生意不前。明达系有见及此，在大华对面新建一所戏院，名曰"平安"，大约今年三月底便可告成，那时对海方面，少不了又发生一场斗争。

在香港东区，只有湾仔香港大戏院一所，日久失修，现在已有些零落的景象了。近有澳门殷商高某，在湾仔高升茶楼隔邻建一宏伟的声片戏院，名曰"东方"，亦在今年三月底左右筑成。明达系方面，亦有在湾仔起两间戏院的计划，现在皇后改映第一国家、米高梅和温拿雷电华的片（一九三零至三一年度）；娱乐映霍士、派拉蒙和联美片；中央映RKO环球、哥伦比亚及联美片。至一九三二年度的联美和雷电华片则未有着落，将来未知鹿死谁手。

据作者个人观察，将来香江影坛定必分为两系发生剧烈的争斗，在明达

香港湾仔中华大戏院,收藏于中国近代影像资料数据库。

系方面,自然有新世界、皇后等院;在反明达方面,有中央、娱乐、大华、东方等院。假如明达系失败,届时定必放弃皇后,因该院是租赁的,改建一间新式的戏院,重新争斗,因为皇后已日趋陈旧,好比爱华第五时代之于维多利亚皇后时代了。

原载于《戏院杂志》1932年第2期

华南电影事业

玉 人

中国的电影事业，除了上海一埠堪称发达而外，就要轮着华南广州、香港两地了。要知道该两处地方的国产影业进步到如何一个阶段，吾们不得不先从该两地的制片公司做一个鸟瞰的检阅。

广 州 方 面

柏龄公司，成立在于去年十一月间，处女出品为《我们的天堂》，但人才寥落，资本短绌，片虽摄竣，而印片机尚在购置之中，故《我们的天堂》一时尚未能公映。

华艺公司，为粤人伶新谢醒侬等所组织，曾出《前进》《裂痕》两片，颇能获利，故资本已扩充至十万。近在澳门购巨厦一座设第三厂，该厦内部宽大阴森，胆小者置身间，有毛骨悚然之慨，因之导演姜白谷等欲以之为摄制恐怖影片之背景，剧本已编定为《鬼屋魔灯》。

现代公司，主持人为当地记者任护花，曾与紫薇公司合资拍摄《璇宫金粉狱》一片，李化导演，李丽莲、邝山笑等主演。现在摄制中的有《女性的彷徨》一剧，导演李化已脱离。

合众公司，在琼崖地方摄过一部《炮轰五指山》，曾在永汉公映。现在正在各处摄拍黎民生活的外景，预备剪接成一部《琼黎野史》。

祖国公司，去年七月成立，为联艺公司陈杨等人退出联艺而自办者，处女作《爱的生路》，本为默片，中途改为有声，由亚洲公司收音。

珠江公司，阮耀宗创办，初办时生气全无，新股东张镒生加入，略呈活跃，但处女作《情茧》仍迟迟不拍。张退出，黎志豪加入任总理，《情茧》乃开始摄片，该片为杜宇所编，阮耀宗导演；第二部出品已定为《此恨绵绵无尽期》。

香 港 方 面

七姊妹名园的大长城公司（即卢根之联合）已久久不闻消息，所制各片亦

有尚未开映者,前模范公司主人冼玉棠现重组五年公司,聘刘亮库为摄影师,拟开拍者为《前途》。

香光公司,为留美学生赵坛先等所组织,下过很大的宣传工夫,盛传计划宏伟,将自建大规模之声片摄影场拍摄《中国魂》《群星乱飞》等,但是只闻楼梯响,不见人下来。香光公司的未来也不见得怎样了不得吧？联华香港厂与华侨大观公司合作是事实,声片机械已到港,且闻有技师同来,香港影界对于此两大发展均在观望之中。天一的香港摄影场已于上月全部完工,机件系邵氏兄弟由南洋运回,聘有西人顾问,仍以代制为大宗,如营业有望,邵醉翁将亲来香港计划扩充。

广州、香港的电影事业,虽仍不脱幼稚,但较之从前,已稍有蓬勃之气,不过资本短绌,规模均甚狭小。至于影戏院事业,国产影片与外国影片势均力敌,无分轩轾,而国产片如为有声,营业必佳,但因方言关系,对于粤语影片尤为欢迎,因之《姊妹花》卖座虽盛,惟尚不及薛觉先粤语声片《白金龙》云。

原载于《电声》1934年第3卷第27期

香港影业实力之内幕

五 梅

最近香港之电影事业，突飞猛进，影片公司之新成立者资本至少十万以上，且皆拟拍摄声片，兹详记其内幕实力如下。

联华与中华合作

联华公司提议在港拍声片最早，但欠缺东风（钱），迟迟不能成功，致已洽妥之声机为他人定去。但联华宣传拍声片《断肠人忆断肠声》许久，如不出片，面子上过不过去，会在港之梁北海等设立中华声片公司。因利园场址为利希立收回自用（开华夏声片公司）乃至彷徨无地，联华所租之七姊妹名园摄影场（即港厂）地方颇大，乃商之中华，将中华之声机等搬往名园，而联华之《断肠》片，即由中华代拍，一举两得，双方同意。《断肠人忆断肠声》现已拍了三千多尺，导演为美国大观公司（即与联华合作出《黑心符》者）之赵树燊，女主角本为伶新胡蝶影①，现因新组戏班，胡又为天一港厂请去，乃不得不另请他人，女主角于是为新进演员李绮年。李以前在澳门悬牌，为红牌倌人，花名碧云霞，有"花界霸王"之称，平生爱看电影，一举一动及讲话之媚眼，完全学阮玲玉，赵树燊选彼为主角，当能遂彼所愿，不知亦能一鸣惊人否？近来泳场影院时见赵、李之影，不知者以为赵与碧云霞，实则碧早已弃妓而星一变而为李绮年矣。

天一香港分厂

天一港厂以有钱及熟手，故成立最快，拍片亦最快，最近已将粤语对白之

① 胡蝶影，原名胡佩环，香山县沙溪港头村人。十三岁随父母迁居广州，师从廖飞廉学戏。曾一度与著名武生关德兴拍档在穗、港两地演粤剧，后从事影艺事业，主演香港第一部有声电影《歌侣情潮》，先后演出过《姊妹花》等数十部电影。1939年前后胡蝶影宣布息演，从此退出梨园、影坛。

声片《哥哥我负你》拍成，主角皆是粤伶，计女主角胡蝶影，男主角何湘子、叶弗弱、新马师曾。胡蝶影以《歌侣情潮》一片而大出风头，登台到处满座，魔力不小。最近高港戏园映天一之《似水流年》，该园之总理吕维周为增厚实力计，乃商之邵仁枚，转请胡蝶影登台唱粤曲三天，为《歌侣情潮》之《闺怨曲》《哥哥我负你》《悔教夫婿觅封侯》，三天夜场皆满座。胡以一舞台花旦配角，不满一年，居然一跃而为红伶兼明星，亦天之骄子也。闻天一第二片白驹荣之《泣荆花》，因白在广州有病，大约尚有一星期，方可开拍也。

华 夏 公 司

华夏公司为港商利舞台主人利希立及其侄二人出资二十万所办，利以前办过香港默片公司，拍有《左慈戏曹》《客途秋恨》两片，结果大蚀其本而至关门。华夏初名为"利国"或"利觉"，以示利氏所办，但结果因在香港开公司不忘中华，故名"华夏"，收回利园摄影场（即以前租与中华者），机件约有三四十箱。闻系与德商二人合作者，一切用具多来自美国，即底面片亦寄自旧金山者，盖利在金山设有店铺也，司理为利之亲信人薛绍荣，大约尚有十天拍片。主角除薛觉先、唐雪卿有份外，并请粤女伶谭玉兰（曾主演广东局部对白声片《无敌情魔》，与之合演者为粤红伶邝山笑），第一套片有拍谭主演之《航空救国》，或薛、唐主演之《毒玫瑰》说，但须在三数天中决定。不过薛组之觉先声戏班（已于夏历七月卅日开演）。武生周瑜林，花旦谢醒侬、小珊珊，小生何湘

胡蝶影，刊载于《电声》1936年第5卷第47期。

谢醒侬《毒玫瑰》剧照，刊载于《良友》1928年第29期。

子,丑生林坤山,薛自任小武)须两月可散班,故多数拍谭片(是片以广东空军作背景,谭夫李艺空为粤空军委员,故请其帮忙也)。又粤伶廖侠怀亦有加入华夏之说,因廖入天一之条件还未讲成也。

全 球 公 司

全球系富商朱昌东兄弟组织,请李文光、高威廉等相助,声机用司徒电通式,聘马师曾、谭兰卿主演马、谭之粤剧改编者《斗气姑爷》,开拍至今已一月余,成片五千尺。试片结果声佳而光线不兴,或光佳而声不清之处甚多;试影于东方、太平两家戏院,结果皆如此。但已费资十万元,闻将设法重拍,以期完成云。

以上最近香港电影公司之情形,虽不能曰全中,但亦不远,以后如何,容当续报。

原载于《电声》1934年第3卷第37期

香港的电影清洁运动

洛 夫

无疑地，电影是提高文化水平的利器，改进教育的工具。近来文明各国对于电影是非常重视的。最近轰动香港文化事业的就是香港华侨教育会诸公发起"电影清洁运动"，闻发起人是南国话剧先进何严先生和香港教育巨子邓志清先生。这两位先生是具着某种伟大的精神，企图把南国的乌烟瘴气的电影事业引到正确的道路。他们感到香港各家电影公司的出品往往是含有"神话""肉感""导人迷信"的鄙劣意识，这些出品只求博取低级趣味的观众，而不顾到人类所受到的毒素；电影公司的老板们只求自己的腰包鼓涨，不顾观众们所受到的影响。因此，发起了这次"电影清洁运动"。

香港电影公司的出品，无疑地是很多地方令人不满，因为多数的公司是一群伶人所主干的。近来粤剧衰落，伶人的出路困难，他们除了走入电影圈子外，就没有别的出路了！而一般的粤伶，只会演他们演惯的封建式的或"肉感""神话""导人迷信"的剧本。因之往往取材于古代的历史故事或民间流行的神话小说，什么飞剑呀，斗法呀，引导了一般儿童们入了迷途，对于教育的影响更大。

这次香港"电影清洁运动"是具着重大的意义的。他们所采取的步骤大约是：

（一）致函各影片公司要求改良出品；

（二）致各团体学校机关抵制不良影片；

（三）通知各戏院请勿放映不良影片；

（四）请舆论界尽力援助！

这样地进行效果怎样？虽然不能预料，然而，这次运动也给制片商们知道影片的好坏，与教育是很有关系的。

这次"电影清洁运动"诸先生们——他们的苦口婆心是值得钦佩的，我们且看他们所提出的作为制片标准的要点：

（一）发扬民族精神；

（二）提倡国民道德；

（三）灌输科学知识；

（四）启发人类感情和意志等。

这几点标准如果能够实行做去，当会比较目前的乌烟瘴气的影坛好得多了！

但是结果如何？且听下回分解吧！

一九三五，十一，十五，于香港

原载于《联华画报》1935年第6卷第12期

天一港制片厂突遭回禄

肥 者

天一港厂摄影场设于香港九龙北帝街四十二号。廿八日开拍薛觉先、唐雪卿主演之《续白金龙》，工作至午夜二时，方告收工，各职员均往寄宿舍安睡。次晨，制片部职员续将前日所摄之片冲洗。讵于午膳时，洗片及印片房突然起火，工厂职员遂即请火警局派机前往灌救，所有制片各部，均遭回禄，摄影场幸未波及，兹将详情志下：

按：影片公司洗片房、印片房中所有药水及影片，甚易着火，故火起时，瞬息蔓延至各处。救火车到时极力施救，至下午一时左右，火势始熄。查此次火灾，损失颇大，计焚去霍雪儿主演《博爱》底副片各一套，《天良》底片一套，梁雪霏主演之《女性之光》底副片各一套及《模范家庭》底片一套，唐雪卿主演之《新生路》底片一套，正在开拍之《两个顽皮孩童》底片四千尺，薛觉先唐雪卿主演之《续白金龙》底片三千尺，未拍之底片三千尺（甫由早晨十时送到者），以上各片完全因看光及修剪关系，俱放在起火之接片房内。接片房后为印片房及冲片房，左为滚桶间及试片间，所以起火之后，无法施救。印片房内之倍而好印片机及开麦拉、拍硬照机、冲片桶、滚桶、马达、RCA手提有声放映机完全烧去（收音房因墙厚未波及），此次直接所受损失当在五万元左右。所幸起火时正在午膳时间，冲片间二职员均跳窗逃出，是以未伤一人。但香港对制片厂保险不肯接收，未保火险，是以全部损失无从取偿。火起后，工厂中人，除电告救火会外，并电告邵醉翁。邵得讯后，即偕陈玉梅等驱车至厂，则已不可收拾矣。陈玉梅立即纵声大哭，邵频频慰之谓"烧发烧发，越烧越发"，盖上海厂六年前亦曾烧过一次也。至于起火原因，至今未明。

事后邵醉翁即电告上海邵邨人及新加坡邵仁枚、邵逸夫。因港厂系邵仁枚创办，印片机、试片机等皆从新加坡运来者，仁枚心血在此花了不少，想邵氏兄弟不日当俱来港商量善后也。天一厂被焚后，在港各摄片公司俱纷电天一办事处慰问。

天一影片公司全体女演员，刊载于《时代》1933年第3卷第9期。

香港大影片公司除天一外，尚有南粤、大观两家。闻当夜南粤之竺清贤曾召集高级人员开制片会议，一方对天一之被焚婉惜，一方则因西南政府正在提倡国片六成制，今天一被焚，非一两月内不能恢复，则在此三四月中，国片当大感缺乏。南粤为组织较健全之公司（大观系露天摄影场，在现时雨季中拍片，颇为困难），应商议如何加速出片以应付市面，闻商至深夜散云。

原载于《电声》1936年第5卷第27期

香港的影星·制片·影片和明星

香港是个完全殖民地化的都市,在大不列颠的旗帜下,香港的电影不用说,是决不会获得很大的摄制的自由的。相反,带有麻醉性和毒素的电影,却非常顺利地在香港电影市场中出现,并且转运到广东南洋一带去放映。由于这样,香港的电影无疑地是最没落的一隅、最漆黑的一团了。

我们在这里为大家报告的,约略有两方面:其一是外来的片子在香港的放映,也就是说香港的电影戏院的状况;其二,是香港本地的电影摄制业的状况。

电 影 院

香港的地方虽然不大,可是电影院和戏院却非常之多,其设备比广州只

香港铜锣湾豪华戏院,收藏于中国近代影像资料数据库。

有过之而无不及,大致和上海的电影院差不多。最大的电影院,专映外国影片的,有皇后(Queen's Theater)和娱乐(King's Theater)两家。这两家戏院,都设在香港最热闹的地带——皇后大道中,而且是斜对面,形势上颇近于对立。专映中国片的,以中央大戏院的规模为最大,它在香港的地位颇类乎上海的金城,位于德辅道中。其他二轮三轮戏院很多,在九龙一带也有。

年前,由于竞争上和不景气的关系,也曾有一些大大的戏院倒闭,也有一些倒后又重开的,像娱乐就是一个例。

制 片 厂

香港制片厂是什么时候才有的,我们已不复记忆了。总之,大约为时也很早,好像黎民伟、张慧冲等,都曾在很久以前开设过影片公司的。后来联华也曾开设过分厂,并且拍过影片,《飞花村》一片就是在香港摄制的。黎灼灼以前也就是香港分厂的主要演员。随后,联华又开办过电影演员养成所,以六个月为一期,维持了很久。与联华同时设有分厂的,尚有邵醉翁兄弟所开设的天一公司,以前虽曾一度失火被焚,但现在还继续存在。艺华公司也曾一度由严幼祥主持在港设厂,近日在沪开映紫罗兰所主演的《并蒂莲》就是当时在港摄成之《胡涂外交》之化名。

此外,好些公司都有在港摄片的企图,但是大抵因有此路不通而罢手了,现在能继续支持下去的,似乎只有天一一家。至于香港本地的影片公司,为数可就不少了。已倒闭者固不必说,现存者尚有大观、全球、合众、良友、明华、标准(前身系南国影片公司)等,最近尚有港绅杜其章等所开设之春风影片公司。其余没有名字的影片公司,或只拍一两部片的临时公司,为数尚不知多少。

但是公司虽然多,而设备比较完全的,却只有三数家,而且所谓完全,其实只有一部摄影机及收音机罢了。其它的小公司,大抵是以昂贵的租价借来的。设备既如是简陋,则其技术之优劣,更不难想见了。

影 片

香港的影片又如何呢? 在香港摄制的影片有一个特点就是通俗。因为通俗,所以能够吸引更其多的观众。但这是通俗并不是进步的通俗化,而是简单和无聊、低级趣味等。此外,还有一个特点,就是完全用粤语摄制。听说

中央已经明令禁止了。不知今后的香港制片业是否即用国语拍片呢，还是就此收场？但是无论如何，这不能不算是给无聊的香港电影业一个打击！

关于粤语的存废问题，香港电影界和舆论界曾有过一度讨论，发表意见的有好几张报纸及全球导演苏怡、演员李绮年、唐醒图等。

明　星

至于明星，一大半是粤伶出身。演过粤剧的人，大抵都希望在银幕上一试身手，因之粤剧之搬上电影去，更是司空见惯的了。因为明星欲太重，香港电影的本质又那末糟糕，则电影圈里的黑暗和桃色事件，就更用不着多说了。

年前香港教育界和文化界曾一度提出要实行"清洁运动"，但是"清洁"的结果，还是依然故我！看形势，香港电影界的现状还要继续下去一个时期。

原载于《电声》1937年第6卷第25期

香港的影业·学校·影场·影人

董 狐

香港是中国第二个"孤岛",人才的荟萃、影院的设立、制片公司的崛起、戏剧研究所的养成,造成这个南国影业中心的地位。但究其实,我们不能因"量"而舍弃"质",虽然在表面上,香港的影业无疑是繁荣的,但当我们体察一下,少不免要掷笔三叹!

影 业

香港的电影公司充斥有如雨后春笋,穷街僻巷都有设立,统计不下二三十家,但是具有相当资本的却很少很少,它们大都没有摄影场,只是挂出一个公司的招牌来做交际应酬的幌子,这种情形,和某某律师事务所的招牌同样地普遍。因此,南国的影业形成一种畸形的发展,表面上公司虽有二三十家,而有影场的不过二三家。大公司(指有摄影场的)为掩饰粗制滥造的批评,不惜在各处化身多挂几个招牌;小公司(没有摄影场的)为适应市场,亦和大公司借场摄影。所以南国摄影场虽少,而有出品的公司倒有十多家,这种内幕不言而喻。自然,它们的目标是钱,所以粗制滥造,一味迎合低级趣味的作品,如《阎瑞生》《孟丽君》《梁天来告御状》《乡下佬游埠》《乡下女出城》《乡下佬寻仔》《花心萝卜》《舍子奉姑》《碧容探监》《错点鸳鸯》等。听见名字已令人头痛,无怪有人说,华南影界已经铜臭熏心,自掘坟墓了。

小公司在楼上

华南许多公司都是赁一层二楼或三楼,我们试出街头一看,便见五花八门的某某影片公司的招牌悬挂通衢,它们躲在小楼,试想造出一点什么工作来。其他一般避难来港的文人,他们恐慌香港寸金尺土,特地挂出一个"电影人才养成所""戏剧学校"或"研究院"的招牌来投机一下,借教育的幌子来赚钱,更加是阴阳怪气,天晓得!

香港的摄影场实在小得可怜，所谓大观、南粤、天一、南洋（南洋其实和天一两位一体）便是比较有规模顶刮刮首屈一指的了。大观以前在九龙北帝庙不过烂地一片，好像垃圾堆一样，其后在九龙附近山中觅得旷地一所，而建设所谓南国最大规模的摄影场（自然，这场所便是小公司唯一的光顾处所）。天一、南洋有类似货仓及空地的一所好角落；南粤则在香港东面一个叫做渣甸山的土丘上，有比较好的环境，所以也算是数一数二的摄影场了。至于以前名闻一时的全球，现在已经解体了。

影　　人

香港的影人比较红的正在忙得不可开交，因为各公司现在忙于摄制迎合低级趣味的片子，如《好女十八嫁》《正一孤寒种》等，有些红影人现正宣传组班重入舞台，有些幸运的已接受美国华侨的聘约。香港影人的聚居最多的地方是九龙谭公道一带，租赁一幢半间的屋宇。有钱自建屋宇的很少数（除却薛觉先、马师曾、胡蝶影、谭玉兰四人）。这也难怪的，因为香港也和上海一样地寸金尺土呀。

香港影人出没之区

南国影人于拍片之余，时常出没各舞场、影院、戏院等，尤其是晚间九龙半岛的弥敦道、平安、大华戏院之间，途人很注目，但他们好像很觉无聊。南国著名的谐星黄某更时常出现香港大道中与德辅道间，比较上海明星的深居寡出，大异其趣。

<div style="text-align: right">原载于《电影》1938年第10期</div>

港影杂话

罗 曼

几年前,就有一位留美经济硕士朱昌东先生想把所谓"东方好莱坞"从上海搬到香港,可是场没有搬成功,而朱先生全力经营的全球影片公司却关上了大门。去年上海发生战事,电影从业员纷纷南下寻觅生路,北星南飞,顿呈热闹,同时原有的制片公司也趁这个"上海电影界全部停顿"之际,日夜开工,加速生产,一时香港影坛颇有蓬勃之象。笔者恰巧也在这个时候,避乱居港,因以得知香港影坛屑琐颇多,其中颇有为上海人所不大晓得者,拉杂记之,以飨读者。

影片公司统计

据调查,香港影坛,现状如次:计影片公司自建摄影场者七家,无自建摄影场而委托代拍者六七家,拍过一片已寿终正寝而招牌尚未除去者四五家,只挂招牌根本不拍片者七八家,专门代理映权者七八家,专门收买战事片者五六家,专门"招考男女演员者"四五家,不能归入上列各类者又四五家,是以香港影片公司目下共有四五十家之多。

成本公式与收入预算

一部普通粤语片的摄制成本,大概不出七八千元之间,支配如下:

场租及技术费三千元,胶片二千元,演员薪酬一千五百元,其他杂用一千五百元,总数八千元,这是一般粤语片的成本公式。

至于收入方面,则南洋三属四千五百元,香港、澳门二千元,广东、广西一千五百元(国内发生战事后略受影响),南北美洲一千五百元,荷属六七百元,南菲二三百元,总数一万零四五百元。一部不太坏同时也不太好的粤语片,其收入情形大致不会和上列数字相差过远,每部片子能赚两千多块钱,当然很好,而因为"拿得稳"的缘故,许多小公司老板也愈做愈有滋味了。

边门出入

香港各电影院皆有前座之设,座价较中座后座略廉,于患近视者甚为相宜,但是前座票须不在正门票柜出售,而持前座票者必须由边门出入,形式上有点"不大好看",但影戏院老板则谓非此不足以分阶级上下云。

买票一法

湾仔东方戏院座价甚廉,生意之好,全港第一。每日上午十一时开始售票,未及半小时,往往连五点一刻的客满牌也已挂出,后至者辄有向隅之憾。但是老于香港者另有门坎,他们只要向停在戏院门口的栗子、糖食、水果等小贩接洽,便可以获得他们所需要的座券。条件是每向小贩转买座券一张,须做成生意五仙①,多则依此类推。在观众方面,看戏本需闲食,落得省去"抢羹饭"的麻烦,小贩们则借戏票以推广营业,生意格外兴隆,双方有利,何乐不为?

得了夫人折了兵

新进女星白燕年纪很轻,人也相当漂亮,"年青貌美"的结果,当然是"追求者大不乏人"。有梁伟民者,翩翩公子,煤炭行之小开也,见白燕,大为赏识,遂斥资数千,组一大明星公司,拍一片曰《战地情花》,敦聘白燕担任女主角,而自己则以老板资格,兼任男主角。《战地情花》的成绩也是一塌糊涂,而梁伟民的心里却得意非凡,盖片拍好而目的亦达,女主角已与老板双宿双栖矣。诸如此类的事情,香港影坛是不一而足的。

座价标准

娱乐、皇后是香港的大光明和国泰,每日放映四场,两点半一场特廉,五点以后三场同价。理由是两点至五点是写字间时候,观众较少,应该便宜一些,五点钟写字间落了,就是贵一点,也不怕没有生意上门。

导演的头衔

关文清是大观导演,同时会得作诗,于是得到了一个"诗人导演"的头

① 仙,香港、澳门等地辅币名,一百仙等于一元。

关文清，刊载于《联华画报》1934年第3卷第16期。

衔。关文清的同事霍然，为了善于和女明星恋爱，因此有人称之为"风流导演"。男性的风流人物大概是才子之流，霍然为了适合他的才子身份，乃拼命作诗。关文清以为霍然的目的是要把他"诗人导演"的头衔抢去，于是便自动放弃，别起一号曰"无畏导演"。

此外如"老牌导演""大导演""文艺导演""多产导演"，真是琳琅满目、美不胜收。然而最别致最伟大的却是邵醉翁的"总导演"。原因天一公司拍过一部什么片子，由许多电影界名人分段导演，而由邵醉翁先生总其成，邵醉翁心里想，如果不把自己名字放进去，未免有点不甘，如果和许多别的导演并列在一起，又不足以显出他的伟大尊严，正在左思右想踌躇费时之际，乃有人想出"总导演"三字，邵氏大悦，立予采用，而"总导演"之名，因以威震南海云。

原载于《电星》1938年第1卷第10期

略谈港粤澳的影院

迅 雷

广州戏院真倒霉

沿海一带沦陷之后，影院老板的生意眼便注重"南向"一路。广州沦陷前，影院在炸弹威胁当中已经陷于半麻痹的状态，新的影片租价高，观众少，算盘上自然是划不来的，所以广州的戏院只有映二手片，超等高价的西片已经绝迹，好的中片亦不敢运省，因为在机声轧轧之下，无论如何名片都不能吸引广大的观众群。虽然广州有几间很好的戏院，如金声、新华、中华和正在落成的广州，它们的设备虽很完全，终于在风雨飘摇当中倒霉了。

香港戏院最漂亮

香港的戏院设备，我想除了上海，没有第二个城市能够与它并肩。香港方面，有三层大厦的Queen's和费去十万装置冷气机的King's，一到晚间，电星虹管十足辉煌。对海九龙有屹立弥敦道的艺术之宫Alhambra，在青山绿野有树的柏油道中兀立一座皇宫，各色的虹管，橡皮的地板，立体的设计，象征一个世上很难觅得的天国，九龙气氛的清幽，增加这个园地的精致。

澳门戏院要不得

澳门的戏院是要不得的，虽然有维多利亚、国华几家，观众很少。片子映香港的二手片，戏

香港平安电影院，刊载于《良友》1934年第87期。

院的设备可想而知。因为,在这东方的蒙地加罗,各人沉迷在赌场当中,已经将第八艺术忘了。

原载于《电影》1938年第10期

香港的电影院检阅

寄 病

香港共有戏院二十四家。所谓香港是连香港全岛和九龙半岛一并在内，所谓戏院是把所有放映电影和开演粤剧的一起包括在里面。那二十四家戏院的分布是香港、九龙各十二家，它们的院名是娱乐、皇后、东方、中央、新世界、香港、九如坊、太平、利舞台、高升、长乐、西园（以上在香港），平安、大华、景星、东乐、北河、普庆、九龙、油麻地、文明、官涌、旺角、砵仑（以上在九龙）。以香港现有人口一百廿万计，平均每五万人得戏院一座。

最短期间，香港将有一国泰戏院开幕，那时候香港与九龙十二与十二之比的均势将被打破，而平均每四万四千人即共得戏院一座。据我估计，香港戏院如以人口做比例，将较上海为多，因为上海现有人口达三百万，而戏院总数——连新开的在内——还不到六十家呢！

以上二十四家戏院中，娱乐、皇后、平安、东方、景星、旺角、九如坊、长乐、西园、中央、新世界、香港、油麻地、九龙、砵仑、文明、官涌、东乐、北河专映电影；普庆、高升、利舞台、太平诸院以开演粤剧为主，遇无适当班子时则改映电影。所以香港的戏院，百分之八十专映电影，而另外百分之二十也兼映电影。

香港电影院有这几点和上海电影院不同：

一、任何戏院任何座位均编号码。

二、每院均有前座，座价特廉，特辟票房及边门，以供此类经济观众购票出入。

三、每日开映四场，时间为两点半、五点一刻、七点一刻、九点半。

四、无连续放映制，甲场与乙场之间不得连用。

以上已将香港影院大概约略写出，现在再把几家比较重要的戏院提出一谈，并附各戏院门面最新照相，以飨读者。

香港影院的影片广告，刊载于《大公报》1940年7月24日。

娱乐

坐落在香港繁华中心的皇后大道，在香港戏院中的地位差不多等于上海的大光明，专门放映首轮西片。全院均系皮椅，座位堪称舒适。所映西片以好莱坞出品为大宗，间亦开映英国片，但每逢英片即将映期缩短至二日。去年曾一度破例开映中国电影厂出品之抗战特辑，座价以两点半一场前座为最廉，仅售港币四角，座位约十排，其余诸场即售五角，最贵为二元。

皇后

地位在娱乐戏院对面，香港的首轮西片戏院只有他们两家，所以在两方面都有对抗之势。但是在一般人的眼光中看来，都以为皇后比娱乐较逊一筹。座价前座一律五角，两点半一场较娱乐为贵，其余各场各种座位一律相

香港皇后大戏院广告，刊载于《中国电影杂志》1927年第1卷第5期。

同。但有一点与娱乐不同，即有三楼经济座，座位均系木椅，共十四排，居高临下，如在国际饭店看跑马，但座价日夜两毫，此种便宜货则为上海影迷所无从榻处者也。平时专映西片，去年一度开映《貂蝉》。

平安

九龙唯一的首轮西片戏院，与皇后为姊妹戏院，同隶和乐公司。以全港戏院建筑而言，当以平安堪称第一，但售价极廉，只及皇后、娱乐之半。戏院构造，略如融光，只有楼下，没有楼上。遇有巨片，常与皇后两院联映，平时选片不若皇后之严，大概内容稍次不能排入皇后的都排在这里。西部片特多，兼亦开映皇后已放映者，但在九龙，依旧算是第一轮。可是因为座价较廉之故，逢到两院联映的时候，香港观众也有不少过海往观者，而戏院方面也订有优待办法，就是凡向统一码头平安售票处售票五角以上者，即可免费搭统一码头之油麻地渡轮头等舱位往返港九（往返费本为两角）。

国泰

香港方面最近落成的新戏院，地点在湾仔湾仔道。湾仔是香港第二繁华区域，市肆极盛。该院门面全用云石砌成，形式上略如上海的融光，场内全用粗糠批荡，借以减少回声，现在正在装修内部，将来专映二轮西片，第一片为《白雪公主》，皇后戏院已映二次，大概此稿刊出，该院也已开幕了。

东方

东方是全港设备最佳、选片最严、座价最廉的二轮戏院，坐落在湾仔英京大酒家（全港最华丽之大酒家）之邻。专映二轮西片（星期日早场映粤语片），大概娱乐、皇后所映新片，一二月后即可在东方映出。每片普通只映二日，特殊佳片方映三日。换片勤、座价廉，这是东方吸引顾客的两大主因。它的售价是（日）一角、二角、三角；（夜）两角、三角、五角、七角。逢着星期及其他假日，则将一角座之座价增为两角。该

香港国泰大戏院广告，刊载于《电影论坛》1949年第3卷第3期。

院生意之好，殊属少见，常卖满售，不以为奇。在香港电影院中的地位，约如上海方面全盛时代的北京①。国泰开幕后，东方营业或将稍受影响，因为这两家戏院的地位和座价都差不多，而坐落的地位又只差几十步的距离。

大华

大华是九龙的东方，一切与东方相仿，但是严格地批评起来，各方面又比东方差一点，映片常与东方互相先后，因吸收观众不同，绝无冲突。座位不佳，为其一大缺点。

景星

景星戏院在九龙小沙嘴，戏院建筑平常，但放映机和发音机都不错，专映西片。选片颇有经验，凡属佳片，虽旧亦不放弃，所以常常有几年前的旧片映出。每片仅映一天，是全港九唯一的冷门片戏院。

中央

中央戏院隶属于启明娱乐公司，是国产片的首轮戏院，坐落于皇后大道东，上海来的国语片都在这里首先开映，此外又握有大观、启明等公司粤语片首轮映权。戏院建筑相当宏伟，底层为售票处、穿堂及厕所，二楼为"楼下"座位，三楼为"楼上"座位，另有四楼"高等"座位。因座位均在楼上，故有电梯两架供人代步，这也是中央的一个特点。

新世界

新世界是全香港建筑最简陋的电影院，可是坐落在繁盛的德辅道上，由于地理上位置的优越以及资格之老，却使它与中央并肩齐驱同为国产片之首轮戏院。该院与中央最大区别即系专映粤语片，无论神怪武怪诲淫，只要趣味低下，无不乐于开映，专门吸收那些未受教育的愚民观众，生意兴隆，门庭若市。握有南洋、天一、南粤诸公司出品之首轮映权。最近闻因某种关系，南洋、天一将与该院解约。果然，则新世界的前途也未能乐观了。

东乐

九龙的中央戏院，坐落在弥敦道，在九龙，也算是国产片的首轮戏院。国语片、粤语片均映，间亦开演西片及舞台剧。设备尚佳，售价低廉，所以生意也颇不恶。

拉杂写来，字数已逾二千五百，此外诸院，因篇幅关系，只好从略。检读

① 即上海的北京大戏院。

原稿,发觉九龙方面尚有三家漏写,那便是明星与广智以及阳历元旦开幕的弥敦。尤其是广智,戏院虽小,正因其小得特别,不能不再补写一笔。该院坐落于平安戏院隔邻之横街上,专映杂类旧片,座价最廉三仙,最贵一角,门口张有白布,大书曰"三仙可看影画"。观众均系下层座位。以前售五仙时,每客赠送酱油(须带瓶去装),为香港影院史最趣史料。此院知者极少,即香港人亦十九不知九龙有一广智戏院,外江佬更无论矣。

香港中华戏院、东乐戏院广告,刊载于《大公报》(香港)1940年3月4日。

如此算来,港九合计,共有影院二十八家,平均每四千二百人即得一家。记者旅港一年,闻见不多,遗忘漏笔,势所难免,尚望老于香港者,有所指正!

原载于《电声》1939年第8卷第9期

香港影坛的生力军

区卓宽

甜姐儿黎莉莉女士的外子罗静予先生,他是个专门的技术人才,他为戏剧与电影努力,有过悠久的历史与成绩。他这次在香港集合了志同道合的几个同志,蔡楚生、谭友六、司徒慧敏,并特约费穆、欧阳予倩诸先生,想在现阶段中做点他们应当做的事情。读者们更不难想象到这一群人想干点甚么事情,因而组成了大地影片公司,并且马上就会有他们努力的结晶——蔡楚生先生编导的第一部出品《孤岛天堂》——出现在你的面前。

工作的合作

中华艺术剧团在香港成立已经是七个月了,他们在港做过多次的公演义演,工作的成绩好与不好先不去计较,它是守住它的岗位在做它的工作的。

当大地工作开始筹备的时候(三个月以前的事了),一切都具有相当雏形之后,而在解决演员的时候,除了他们固有的演员之外,缺少的部分,大地公司的要求,想叫中艺参加合作,中艺也在感到除了友谊之外,觉得我们也应当干这样的工作。

决定了,没有形式,没有条件,有的是如何地完成这件工作。中艺的一群,大家带着没有卸下的油彩,步下舞台迈上了银幕。

继续演戏与拍戏

中艺参加了大地,是不是还继续演舞台戏?这个问题的答案是这样:中艺参加了大地只是一件工作,也可以说它全部工作中的一部分,舞台戏倒似乎是它正题的工作。那么中艺的参加大地就是说中艺除了经常定期性质的公演以外的时间,它多加添了一件拍戏的工作而已,而且这件工作将会继续地工作下去。这也就是说中艺将不断地演舞台戏,不断地为大地拍戏。

香岛导演汤晓丹

现在雄踞着香岛导演宝座的汤晓丹,也是一个由北而南的影人。

他曾在上海的影场当过多年的布景师和道具主任,有着很老练的影场经验,并且还导演过好几部片子。可是为了生意眼上,给人知道是他导演的就只有袁美云主演的《飞絮》,胡萍也都曾在他的传声筒下工作过。当时他在上海是不甚得志。

《飞絮》剧照,田方、莫慧娟(立者)、袁美云(坐者),刊载于《电影月刊》1933年第24期。

最后,他替天一公司导演的《白金龙》打破了粤语声片的卖座纪录后,便用锐利的眼光审定了香港影坛为他的发展地。不过他替大观公司导演的第一部片子《翻天覆地》,成绩又很平平;他继续导演《金屋十二钗》,罗致了十二个当时华南最有名气的女星主演,资本可以说是有粤语片以来最多的一部。大观老板赵树燊也有点放心不过,可是这部片却震撼了整个华南影坛,放映到十几轮的小戏院也场场满座,这奠定了他在南国影地扩张发展的基石。惹得其他导演群相效尤,纷纷摄制以多量女星为号召的片子。然而《七朵鲜玫瑰》《三千女明星》《十万情人》等卖座都失败,因为汤晓丹处理趣情脂粉片的手腕是独到的。

此后他的片子也是以女人、趣味为中心,部部都有过人的技巧,能握着卖座的成绩。在南中国数不清的所谓权威、诗人、无畏导演外,他才是一个真正的导演。

最近,他第一次导演古装历史片《薛仁贵征东》,一切已筹备完竣,只要得到在美国的赵树燊的命令,便可以立刻开镜,男主角已选定了李清担任。至于柳金花一角他还起用了一个长得如出水芙渠般的小姑娘饰演,这就是在粤剧舞台饮着盛誉的徐人心。同时他还开了酒店房间编写瑞田公司请他导演的《海角冤魂》,准备在《薛仁贵征东》前拍竣。

汤晓丹个性沉默不喜多言,可是他偶尔的开口便令人发笑,是一个性情和蔼的青年。

原载于《青青电影》1939年第4卷第16期

香港影业杂谈

夜明珠

在目前国内形势如此的时节,南方的电影事业无疑是最重要而且是最值得注意的事,而南方影业根据地却是香港。有人说香港虽未必是东方的影都,但是说是战时东方的电影行都也未尝不可。其实在我看来,香港虽不会成为将来的行业首都,将来无论政治形势如何变幻,它在东方,怎么也不失为第二、三名的位次,那末,叫它东方影业陪都好了!现在让我看看目前的东方影业行都而又是未来的影业陪都的近状如何吧!下面是一些探访而来的数据,姑录之,以供读者。

崭新姿态的南国公司

这是上海昆仑公司主脑人夏云瑚与香港利舞台代理人袁耀鸿合资,而由老牌导演蔡楚生策划而成的,因为他们决定的制片主方针是"高级"(是指意识而言)粤语片,而厂址也择定香港,而名之为"南国影业公司",这是很恰当的。

南国的厂址在素有"影城"之称的九龙城侯王庙,已建筑起来的有摄影场、办公室及宿舍等。全场地区很宽敞,摄影场面积极宽大,四周余地多空旷,大布景也可搭置裕如。办公室及宿舍只能说略具规模而已,摄影器材也只算粗具,但公司也委托专人赴美购置新型的。闻夏云瑚在美拟将《一江春水向东流》的影权让给某影业公司,约可得十余万金,全购置摄影器材,以供南国之用。将来南国的设备想不会失色的。

该公司现目的各部门负责人是:制片主任谭友六,厂长赵树泰,编导室主任蔡楚生、王为一、陈残云,摄影罗君鸿,装置黄冲等。最近第一套影片而开始摄制,是陈残云编剧,王为一导演,季门助导演,李清、张瑛、王辛、马孟平主演的《珠江泪》。这套戏是描写广州小市民与乡愚的悲剧,用粤语演出是最好不过的。开镜在八月十日,当时也有很多人前往观光的。《珠江泪》决以

四十日内完成，外景不多，有广州情调的，已于七月份由黄冲在穗采集不少。闻说在《珠江泪》开拍约十余日后，其姊妹作《羊城恨史》（谷柳编剧、卢敦导演）即开拍。目前南国编导室——这是面临弥敦道的一幢三楼的精舍中，每天都有文艺作家和进步影人盘桓，同时也积极计划下一套影片的演员和技术问题。

笔者表诚期望南国真正地负起南国电影支柱的任务！

资本雄厚的永华公司

这是一个由官而商挟其雄厚资本的李祖永独力支持下的影业公司，他的抱负看来很惊人，他以选用美国最新型的电影摄制器材，以高价酬金罗致演员（或者就叫明星吧），制作技术达到世界水平（不说荷里活水平的好）做号召的。而初期的筹备，倒是今天的长城公司的主持人张善琨出力不少，然而今天张善琨却有意与他打对台，人事沧桑，已至于此！

永华的厂址在九龙界限街，那是颇漂亮的几座洋房，摄影棚看来很普通，倒是办公厅和会客室却装点辉煌，宿舍也俨如大酒店，这见得他们把外表看得多么要紧。说电影器材，其实也算得是中国影业公司最为出色的，摄影录音的机械虽然不是荷里活的最新型的什么流动、升降自如的，但都能达到摄制明朗、清晰的效能，冲印机每小时可冲印三千尺，这是别间公司所没有的。

该公司的各部门主要人：制片陆文亮，而编导则以吴祖光、卜万苍为主脑人物。如果要说永华有最显著的特色，那就是不计成本、不十分讲求意识，总之技术上务求达到荷里活水平为快，口号是"重质不重量"。然而他们的所谓质，倒是技巧上玩花头而已。从《国魂》《清宫秘史》《春雷》，以至《大凉山恩仇记》看来，编导的故弄玄虚、演员的玩架子与卖弄风情，只有声、光、摄三方面颇熟练而已。

然而，在国内外交相指摘之下，永华似乎想振作一下，于是摄了以进步题材自夸的《山河泪》和《春城花落》。但是，"进步"并不是走快捷方式便会达到的，徒然见得空虚而已。但是，如果"进步"不是用作标榜，我们是欢迎的。让我们看看永华在摄制中的《春风秋雨》（谷柳编剧）又如何？

市侩本色的长城公司

果然是以惊人姿态出现的长城公司，由战前"新华"起家，在敌伪时期

任"华影"主持人的张善琨,曾企图与李祖永合作而中道分家,终于用尽方法组成了自命"电影长城"的长城公司,为的是张善琨想对李祖永吐一口气,也为的要再振昔年雄风而再做影阀。但是,论资本张不如李,论历史张也自叹今非昔比,于是张善琨便想出一个聪明的方法,尽走投机路线,然后有了钱那时才装进步也未迟。自然张的方法也玩得好,报上广告务要大过永华一倍,街上的招贴也要比永华抢眼。有一点是李祖永想不到的,那是十大明星剪彩(在《荡妇心》)、三大明星临场之唱(《红染海棠红》),还有那些紧追永华影期和选择与永华放映的敌对(指商业的竞争)戏院。在港:永华的在皇后、平安两戏院放映,而长城也于数日后在娱乐、快乐两戏院迁期爆出。自然,论票房价值,永华好而长城也更好。就我看来,张善琨的与李祖永竞争,虽然是私人资本的玩花头,其实,在长城被指摘最烈的时候,未始不是他转移旁人视线的一种巧妙的掩眼法。

闻说长城的摇钱树白光的第三部戏《故都妖姬》在摄制中,看看他们又弄什么花巧。请别以为长城公司的设备惊人,其实,他们仍然没有固定的根据地,他们拍片不过是租用九龙粤片友侨公司的场所,洗印也只交汉权公司(这是专门洗印的小企业)代理,而长城的内部组织除张善琨之外,也还有不少华影旧人参加的。

拒绝清洁的大观公司

闻说今年初香港影评人与明星来过一次"清洁运动",当时香港影人(制片家与演员)均签名参加,独有大观公司的老板赵树燊拒绝这样做,因此大观公司已遭到香港影评界的歧视,而赵某的亲人参加签名的也遭赵某停用,例如南国公司的赵树泰便是与赵树燊过不去的。目前香港影评界对赵树燊也算尽了方法,仍然没奈他何,对大观或其他租用大观片场并借用人马的一片公司所制出的坏片(甚至毒片)最初是骂,现在是劝,据说是"企图改造他"。然而钻石山上肥佬赵大括其龙,却装作听不见。闻说一次大观有一工人把一张批评粤语神怪片的报纸给赵某看而招致被撤职的报复,真是大家没奈他何!

大观的厂址在九龙牛池石山上元岭上,论地方比南国还小,建筑只得一座两层洋房,可也设备粗具,摄影棚的布景器材,一看便知道了为什么粤语的古装及神怪片要在大观场内摄制的理由。说摄影器材,有是有的,可却总是

旧的多。

但有一件不可不知,在南方却只有大观具备彩片摄制的器材,只可惜能够晓得拍彩式的也只有赵树燊、罗君鸿和另外一人而已,而他们的技巧距成熟尚远,印出的片子往往色彩对印不正,而像珂罗版常见的毛病一样。

要确切点出大观的制作路线,真是麻烦的事。笔者曾目睹大观在八月初摄制的古装片,演员着的是唐宋衣冠,而对白是这样的:"挑,你整乜鬼,想偷马呀!""边个马系你嘅!""懒入同佢讲,一于赵佢!"之类的怪剧词,其他可想而知。

大观影片公司广告,刊载于《中南电影》1947年第2期。

大中华、大明与南群

谁都知道大中华本来是颇有历史的,谁也知道战后的大中华着眼在和大观争香港、广州及南洋市场,然而高不成,低不就,于是大中华由亏蚀而终至于停拍了。停拍后曾租与大光明。大光明又停拍,现在再把片场租给了南群公司。南群公司第一套戏是欧阳予倩编导的《恋爱之还》,号称以"中国作风""中国气派"而出现的,不过倒也博得了影评界认为趋向好的制作。第二套为章泯编导的《结亲》(据说拟改名),看来也颇结实。

艰苦缔造的大江公司

如果认为"一片公司"(意指持临时集资暂拍一套片子的)往往是大公司的开端的话,我愿意举出大江公司来,这是过去一群话剧界人组成的。目前由陈定青策划,特聘章泯编导,由李清、容小意主演,仅有一套片子《静静的嘉陵江》而已。说起来他们也太苦了,本来他们在去年春集了一万港币的资本,居然地在九龙黑布街建起一间华星公司来,于是也接着开拍《静静的嘉陵江》,不幸是拍摄未完而一场风雨把华星弄成荒墟,而他们借别间公司补拍,然而打算两月完成的片子,竟然拍了足足一年。拍起了,章泯请一些朋友看

《静静的嘉陵江》广告,刊载于《大公报》(香港)1949年10月19日。

过,又实行改镜、补遗,直到今年五月才算完成,但却破费了十多万港钞,而且直到今天仍未获得放映机会。也许为的是章泯编导太过严肃,也由于明星号召力不够,因此许多戏院忽视它。其实,这却是一套十分严肃而很有内容的片子。

万恶不赦的突击公司

如果认为大观是低级(指意识不健全或有毒)片的制作场,那末,那些突击式的一片公司就是贩毒者。他们制片的动机只是偶然和一个临时导演如周诗禄之类,或一个蛊惑明星如秦小梨、伊秋水之类偶尔斟盘,于是马上三拉四凑,凑足三五千元,先付主角每人五百元,再交场租和一部分胶片价便开拍,开拍了一半便将它交给某戏院抵押,再取五千元续拍一半,而一面由戏院卖预告,一面开拍,到临上映前半天仍在"晾片"也未可定。戏院方面也不需看故事式试片,只要你有一两个演员可能卖座的就行。放映这类片子的,通常是国民、光明、好世界、九如坊、太平、油麻地等戏院,而拍这类片子租用场所,除大观以外尚有友侨公司,而大观自己也是不断地出产这一类的东西。

原载于《影谈》1948年第3期

香港电影院的始祖

影 探

香港目下共有电影院近二十家,试问香港最早的电影院是哪一家?在什么地方?恐怕一时无人能答,因为晓得的人很少。

香港第一家电影院是在九龙,时间大约在廿余年前,那时候有个美国人名叫麦顿,带了一副放映机在九龙雪厂地方放映,那便是香港之有电影之始。

此后第二家地址是在九龙油麻地雅乐酒楼。

以上两家设备都很简陋,除了一具放映机和一张布幕之外,简直没有旁的东西。

第三家是香江戏院(不是现在的香港大戏院),地点是现在的华人行,略

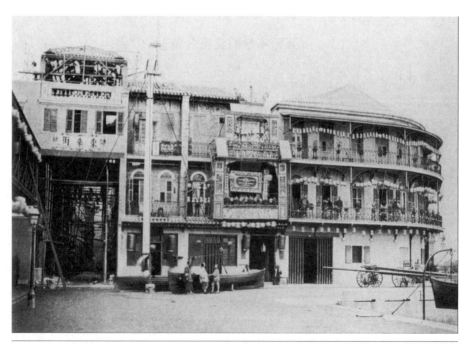

1881年的香港东来街,此照片收藏于中国近代影像资料数据库。

具戏院规模,可是放映的仍旧只是些时事和滑稽短片。

至于有声戏院,许多人都以为第一家放映有声片的是皇后,怎知距今廿年之前,已经有人在香港放映有声的电影,那家戏院就是现在的普庆。方法是利用竹筒接驳二条铁线,随绞随发声,虽然非常简单,与现在的声片不可同日而语,可是第一把交椅,也不能不让给他呢。

原载于《电声》1938年第7卷第4期

华南的粤语电影

苏 怡

前 言

为了我是一个直接参加粤语电影将近十年的工作者,此次旧地重游,《影剧新地》编者毛羽兄特别向我索稿,并指定了这个题目,实在使我惶恐万分。因为粤语电影自产生、发展,以至于最近的没落,我虽然知道得比较详细,但究竟已经是过去的事了,在今天这光明在望的时候,来报道过去这些不大光彩的东西,未免太煞风景。而新的方向又为了粤语电影的基地在香港,香港的地位至今又还没有明朗化,一切尚待争取之中,一时还无切实的材料可写。那末怎么办呢?所谓盛意难却,我只好本着温故知新之义,把过去粤语电影中许多实际问题,就我所知概略地报道于各位亲爱的读者之前,希望能借此报道,略尽抛砖引玉的作用,使大家有所根据,在最短的将来给予粤语电影以热烈的支助、正确的指导,让它也能跟着全国文艺部门走向为人民服务、建设新民主主义的康庄大道。

或者有人会以为我这篇报道,少不免有些诉苦运动的作用。不错,没有诉苦运动,黄伯韬兵团的俘虏不会在六小时以后原兵原将掉转枪头去打蒋匪帮,淮海战役也不会这样胜利得更快!而且诉苦,也就是自我检讨,在自我检讨后引起广大人民的批评,更也就是我们争取学习的机会啊!

粤语电影的政治环境

为了粤语电影的基地在香港,市场在海外,所以与其说粤语电影的政治环境,不如说香港与各殖民地的政治环境。香港的政治环境,不用说大家都是熟悉得不能再熟悉了的。愚民政策、奴化教育、防止进步纵容腐败,那是百年来大英帝国一贯的作风,自然在它的统治之下,反帝这一任务,是万万办不到的了。海外英荷越暹菲美各属殖民地政府也都是一样,他们对英美法的片

子,你用手枪杀人也好,你在街上像四马路的野鸡拉人也好,都没有问题,但对粤语电影,却有手枪通不过,女人被逼为娼也通不过,鼓动群众为正义而反抗势力更要剪去。反动的国民党呢,你不要以为它在香港没有力量,其实,它的法宝多得是!

第一,它知道你的影片还要靠两广市场,假如你要同情穷人(仅仅同情穷人而已),它会给你一个检查通不过,再或剪得你牛头不对马嘴。

第二,假如它知道你打算摄制某部略带左倾的名著,它可以指使它的徒子徒孙给你以一封恐吓信,声明将以手枪炸弹捣乱摄影场(导演谭新风就曾遭遇过这样的事)。

第三,假如你们想组织一个研究性的会,它可以下指令给它的徒子徒孙阻止消极参加,劝令积极破坏。

第四,假如你的片子有卖钱的希望,它会利用官僚资本廉价收买,你如不卖,那就执照领不到。

总之,天下乌鸦一般地黑,毒素片子则尽情通过,进步片子则诸般阻挠!这就是反动黑暗政府的国策,战前陈济棠时代是如此,战后蒋介石时代也是如此!

粤语电影的历史

正因为反动黑暗政府的国策已经定了,所以粤语电影一开始以至于最近便一直在走着躲躲闪闪、弯弯曲曲的路子。比如说:在创始时期,上海天一公司与粤剧名伶薛觉先第一部合作的片子《白金龙》,自然是当事人把生意经放在第一位,且没有政治的觉醒但在政治上带了浓重的恐惧性也是事实,不然,许许多多更好的东西,为什么不选,偏偏选上这《白金龙》呢?

到了《白金龙》仅仅在两广就收入三十余万元以后,天一公司的阵地转到香港变成了南洋公司了,广东的小商人们也眼红了,大家争着在香港、广州建立起摄影场来了。一时粤剧名伶都给视为摇钱树,奉为神明起来,每月每厂平均要拍片一部,大有笙歌夜夜(每部戏内必有歌唱)、车水马龙之概,真是热闹非凡,黄金时代!但一问片子的内容,则百分之九十五以上,都是些风花雪月、神怪武侠以及空洞的孝悌忠信礼义廉耻之类的封建东西。

就是在抗战时期吧,虽然在民族主义和爱国主义的影响下,大部分制片家、工作人员和国民党的政策,也开始转变了一阵,但在太平洋战争发生以

前,各殖民地政府对日本还采取亲善政策中,抗战片碰了壁,而国民党为了防止中共势力之扩张,又开始加以限制,结果大部分人,就真正只转变了一阵,便又无可奈何地,在生存第一的原则下回转身来。这一回身,真像转了一个九十度的大弯,由风花雪月竟而走到了下流无耻的牛角尖去了!一部片子三天就可完成(某大公司闻另一公司计划以五日夜完成《济公活佛》,便连夜布景准备,卒以三天夜完成了《济癫和尚》,抢了首映权)。其他黄色的不成东西的东西真是数不清。好在不久太平洋战起,香港跟着沦陷,否则,还不知更要闹出些什么不可见人的花样哩!

再说胜利后的复员时期,当时正是政治协商时期,多数人都以为胜利了、和平了,富强、康乐、独立、自由的新中国可以出现了。投资粤语电影的老板们也增多了,又纷纷建起摄影场来了,男女演员们也都开始在学习国语了。大家蓬蓬勃勃,都颇有准备大干一番争取国内市场的意图。可是,霹雳一声,政治协商会议破裂,国民党又自己揭穿了反动的面目,开始戡乱,接着法币一天天跌价,今天的成本预算,明后天就相差很远。而在政治性的检查制度上更是变本加厉起来。这一瓢冷水,可以说是开始又把粤语电影培植灌溉了起来,也可以说是开始又把粤语电影淹没沉沦了下去,原因是大家本来都想争取上进,愿以十万港币的成本,摄制一部国语片,为了预算把握不定,不得已才又决定以三四万港币的成本,改摄一部粤语片了。然而在反动黑暗的政府的如此国策下,它的必趋没落的结果,自然是意料中的事!

粤语电影的资本来源

一般人都以为香港有的是达官显宦、豪绅巨贾,粤语电影既是那样蓬勃,资本必定相当雄厚,这完全估计错误了!实际上,除了在初期南洋公司有相当资本,大观公司拉了些美国华侨的股子以外,其余大都是中小商人,在国内给反动黑暗的政治挤得无立身之地,才到香港东拼西凑起来。真正的达官显宦、豪绅巨贾,不是为了不懂电影怕上当,便是为了太麻烦赚不了大钱,都不屑于投资,他们宁愿开间跳舞场,老举寨(长三幺二之类)或掏粪公司也不愿干电影这牢什子!有的甚而至于宁肯拿出几百万几千万港纸捐献皇家,将来不封爵士,至少也是个太平绅士,所以许多公司不是刚建好了厂就没有了制片费,便是制了几部片以后周转不来。

那么,为什么有这许多片子不断在摄制呢?我可以告诉你,除了一二有

相当资金的公司以外,其余一般公司资金的来源,大致不外下列几种:

一、有摄影场的公司,资金周转不来,为了维持职员开销,不得不东拉西扯。

二、手头有少数游资的人,为了国民党的进出口条例限制太广,无利可图,既没有硬里子的裙带关系,又没有足够的胆量和技术去走私,三朋两友凑合了些资本,组织公司,一片一片地试试。

三、职演员为了供过于求,没有主顾,自己一半凑合了薪金,一半向戏院或代理发行人贷款,合作式地拍。

四、有些想接近女明星的小开纨绔子之流,为了有所借口起见,拿点钱,找个编导,聘几位明星,租场子来玩玩。

五、有些剧院老板,看到个好节日来了,一时高兴,大家三千两千地集合起来,拍它一部,捞它一下。

上面几种,除了极少极少部分人,比较对剧本内容趋向好的方面以外,其余大多数都是在"顾全血本还要有些赚头"的原则下打算一切的。他们首先是要求剧本通得过,其次是有噱头,什么对观众有没有害,那是从来不管的。他们的盾牌,不是说"为了要吃饭",便是说"政府的官员都可公开抢劫人民,我们拍部坏电影算得了什么"。

粤语电影的市场

粤语电影的市场,可以分为两个时期说,兹列如下:
一、胜利以前(以港币计算的普通价值约数):
港澳(澳门),一个拷贝、二套呆照①,账五千元。
两广,一个拷贝、二套呆照售价三千元。
英荷越暹,二个拷贝、八套呆照售价四千五百元。
菲律宾,一个拷贝、二套呆照租价五百元。
南美洲,一个拷贝、二套呆照售价七百元。
北美洲,一个拷贝、二套呆照售价一千二百元。
共计一万四千九百元。

① 编者注:呆照是指静止拍摄的照片,一般指静物摄影或定格摄影。有时专指电影的画面用普通照相机拍摄成宣传用的照片。

二、复员以后（以港币计算的普通价值约数）：

港澳（澳门），一个拷贝、二套呆照分账一万八千元。

两广，一个拷贝、二套呆照售价三千五百元。

英荷越暹，二个拷贝、八套呆照售价八千元。

菲律宾，一个拷贝、二套呆照租价八百元（很少租出）。

南北美洲，一个拷贝、二套呆照三千五百元。

共计三万三千八百元。

以上两表，胜利以前的已经过去了不去说它，第二表中，除了港澳的收入可以碰碰演出的天时、戏院的地利和宣传的方法等运气，多少很有些出入（如遇天雨，便有赔本之虞）以外，其他各属差不多成了不成文的法规！这还是剧本演员和完成后都经买主看过的，否则，如果戏或光线差一点，或某某买主所喜的演员少了一个，还要减价若干。但你如超过了预算，或又另加一位明星，那是你的事，与买主无关！

粤语电影的成本

粤语电影的成本，也可以分两个时期说，兹列如下：

一、胜利以前（以港币计算的普通片约数）：

编导，六百元。

场租（包括摄影、录音、布景、冲洗等材料人工），三千五百元。

演员，三千元。

底声子片（连七个拷贝），五千元。

杂用（包括服装、道具、伙食、舟车等费），一千二百元。

宣传，三百元。

共计一万三千六百元。

二、复员以后（以港币计算的普通片约数）：

编导，三千元。

场租（同上表），四千八百元。

演员，一万元。

底声子片（连五个拷贝），八千元。

杂用，三千元。

职员，一千元。

宣传,一千元。

关于第二表中场租一项,规定只限十二日,每日四百元,如果超过,按日照补。底声片子大多数也限定底声片一万五千呎,如果多了几个NG,那又得超过预算。

粤语电影的观众

粤语电影,因为内容大都是采取粤剧的内容,所以观众也多半是粤剧的固定观众,他们不过是在看了粤剧以后,好奇地再到影戏院来比较一番而已。越是旧的、坏的、色情的、反动的,他们越喜欢。那么,粤剧的观众,究竟是些什么成分呢?可以说多半是一般人所谓的下层阶级,如娘姨、小店员、贫苦的工人群众,再就是些知识水平较低的家庭妇女和一些小孩子们。一般中学以上知识较高的学生,以及洋行买办、达官显宦、豪绅巨贾等所谓高等华人,是不屑到粤剧场和粤语影戏院的,他们认为到了这些地方,就无形中降低了他们的身份。

自然,这种情形,主观方面是由于我们一般影剧工作者的努力不够,不能达到普及提高、提高普及的理想。但是,在客观方面,我认为政治环境的关系恐怕要算主要的原因。不要说在香港这帝国主义的地方,就是广州吧,自从一九二七年国民党反动派开始叛变以来,一切文化教育都是在极端保守的原则下进行着,"焚书坑儒"的事实,真是迭出无空!因此,多数人民的文化教育水平便长期局限于旧的保守的阶段而不能前进,在今天还在教小学生读经的香港,那自然更不用说了!

粤语电影的工作人员

粤语电影的工作人员,不客气地说,也和粤语电影的观众一样,多数是在反动落后的文化教育环境里生长起来的,或在国内无容身之地,或在香港无谋生之术,才半路出家地转行到电影圈里来混。所以在制片家的思想控制之下,一般工作者为了生活也就不得不迁就。真的,各方面的所谓"人才"多的是,你不做,有的是人做。他们大都对责任有推卸的借口,老板推市场小,导演推老板,演员职工推导演。实际上为了什么?大家都心照不宣,"生活第一"。

当然,工作人员,无论哪方面,也都有少数有良知有人格的进步开明分

子，但多数是各自为战，汇不成一股巨流，因而力量就显得很薄弱。

粤语电影的戏院

上面说过，因为粤语电影的观众的身份不高，所以放演粤语电影的戏院大都是旧时三四轮的小戏院，比较华丽堂皇的戏院，也像高等华人一样，以为放演了粤语电影，就会玷污了他的院格！

这些专门放映粤语电影的戏院，在选片的标准上，又大都注重在生意经，很少想到剧本内容的意义和作用，更少顾到制片商人的困苦，往往一部片子，议定演五天，头三天戏院有钱赚，到第四天无钱可赚时，第五天他就给你Cut掉了！

在发行上，戏院又采取了所谓"线"的办法，某几院是一条"线"，某几院又是一条"线"，本来一部片子可以有十家八家戏院可演，但为了有所谓"线"的关系，你演了甲"线"，就永不能再在乙"线"演，虽然"线"的戏院距离很远，观众未见得不需要，但合约规定，无法通融！结果，你就只能演五家或四家，收入短少，活该！

结　论

根据上面所说，好像粤语电影这十年来的不长进罪恶，都是由于政治不良，一切的账都应算在帝国主义和国民党反动派头上，所有制片家、编导者和工作人员责任都很小。是的，我大胆地承认，这是我一贯的看法和主张！古话说："衣食足而后知礼义。"世上不少偷抢拐骗之徒，绝不是生而为偷抢拐骗之徒的，必然有其社会的根源。粤语电影的罪人们，自然也不能例外。假如在清明的政治环境下，人们生活有保障，受教育有机会，则"人之向善，谁不如我"？谁又愿甘心作恶，受人唾骂？更何况拍摄好片子还是名利双收的事呢？实际的例子，如最近粤语电影的工作人员，所有三百余人，签名于"清洁运动"的号召启事上，这就说明了他们并不是不愿意改造。至于那些真正冥顽不灵甘心作恶的人们，那自有历史的车轮去扬弃，怎么也挽救不了他们的悲惨的命运的。

因此，我觉得今后我们除了努力争取一般制片家和工作人员，使其有学习的机会力求改造外，更应该加强反帝反封建反国民党反动派的工作，然后才能彻底改进粤语电影。

原载于《影剧新地》1949年第3期

广　　州

广州影业拉杂谈

陈国兴

广州近年来一切的建设事业都很发达,但是电影却比不上上海了。作者旅居广州也有几年,对于广州的电影事业都很明了,现在把广州的电影事业拉杂地写将出来。

电　影　公　司

广州的电影公司,在以前也有民新、钻石、百粤等几家,出品如《爱河潮》《胭脂》《小循环》等,成绩倒还不差。自民新公司迁移上海后,其余都倒闭得寂寞无闻了!经过半年之后,天南公司异军突起,从事摄片,第一次出品《孤儿脱险记》,成绩虽没甚卓著,但社会人士以为广州的电影事业此后可以大大地发展了!可是世上的事往往出人意料之外,哪料开办不及半年的天南公司,因为内部发生纠纷和种种的关系,便又歇业了,直到现在还没见有什么影片公司产生呢!

电　影　院

中华是广州市专映声片最早的一家戏院,位在西堤二马路中,建筑精致,布置华丽,座价分六角、一元、一元八三种,拥有霍士、环球、雷电华、哥伦比亚等公司映演权。

南关是继中华之后开声的,地在永汉南路,生意很过得去,影片以米高梅、联美为主。

明珠是今年才开声的,声机为RCA厂出品,发音清晰,地点位在长堤珠

前,颇为适中,因和南关同一公司所创办,故映演权亦和南关相同。

模范在十一甫口,声机亦为RCA,放映各片,全是南关、明珠所映过的,座价很廉,生意平常。

新国民院在下九甫口,因为以前放映外国默片,太不景气,所以在今年的五月间,和明珠、模范两院一齐改置RCA声机。开幕以来,因为发音不大清楚,生意也和旧日一般没有起色,所映之片,像温拿、环球、霍士、百代、第一民族①,各公司的都有,最近和永汉戏院合作,派拉蒙声片也间有放映。

永汉是全市开声最迟的戏院,院在永汉中路,采用声机,为西电公司大号声机,发音清晰,院内布置富丽堂皇,为全市各院之冠,座价和中华一样,效映片子以派拉蒙为主。派拉蒙映演权原为中华所有,自改映声片后,即从中华手中夺来。明星公司出品的声片《歌女红牡丹》曾在该院放映,连映十天,卖座极盛。

中山、中国、西堤,这三院鼎足而立于本市,一在上九甫,一在永汉北路,一在西堤大马路,都是同一公司所办,放映的是国产默片,和上海中央公司管辖的各院性质相仿;座位分民族、民权、民生三种,券价收二角、四角、五角,很合平民化;而院内布置井井有条,营业很盛。

还有十八甫的一新、中华路的大德和华民、惠爱路的明星等,不下十余处,但因院址狭小,布置简陋,生意未见兴旺。

电 影 刊 物

说到广州的电影刊物却是很少,找遍全市,只有《白幔》一种。《白幔》从前是一张小报式的周刊,后来因为政府查禁小报,《白幔》便

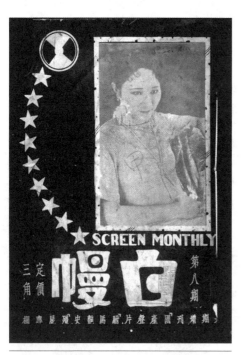

《白幔》杂志封面,1930年9月第8期。

① 即第一国家电影公司,广东地区译为"第一民族"。

连累起来，停止出版。直到今年的春间，才改为月刊，月出一册，销路很好，而且价钱也很便宜。

除了《白幔》之外，还有一张一半批评舞台剧，一半批评电影的《伶星》小报。这《伶星》小报，也是《白幔》月刊社的人编的，内容也很丰富，每星期出版一次。

上面拉杂写了一大篇，虽然没有把广州的影业详详细细地写出来，但也可以把广州近年来的影业约略报告给读者诸君了！还有很多关于广州的电影趣闻、影场概况等，等到有空的时候，再来报告诸君罢！

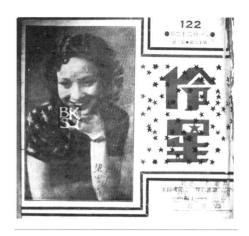

《伶星》杂志封面，1935年第122期。

原载于《影戏生活》1931年第1卷第38期

蓬蓬勃勃的广州电影事业

彦 夫

今年夏天,我乘着暑假的期间,跑回我的故乡广州去。在广州住了五十多天,使我得到一个考察当地电影事业的机会。真的,在最近两年内,广州的电影事业是蓬蓬勃勃地发展着的。现在为着便利于叙述起见,特把广州的影业公司和影院两方面分开来说。

关于影业公司这方面,成立最早而最先有出品的要算紫薇公司了。这间公司的创办兼主干人是从前从事于舞台生活的邝山笑。出品截至现时止,还只有一部《无敌情魔》,主角是邝山笑和谭玉兰,他俩自从演出这部片子,便陷入于热烈的恋爱网中,闻说现在快要结婚了。但最可惜的,便是这间紫薇公司并不能继续发展,而且还有停顿的消息,大概是因为受到经济的限制吧。

其次应该提到的便是出品《猺山艳史》的艺联公司。主干人是黄漪磋、杨小仲等,他们在广州还办了一间电影人员养成所,招了好几十个学生,日夕训练,前途似乎是很光明的。

《猺山艳史》影片广告,刊载于《申报》1933年9月1日。

此外还有一家华艺公司,主干人是伶人谢醒侬,曾经制出一部由王元龙主演的《前进》,但该片所给予观众的印象并不好,希望他们能够继续努力。又他们摄制时,是很喜欢在香港取景的。

除此之外,还有一家在筹备中的大规模的影业公司,名称还没有决定。听说系由归国华侨某君主办,资本颇称雄厚,现在正在积极筹备中,将来打算在东山购地建筑大规模的摄制场,我很热烈地期待着这家公司的出现。

其次,我要说到广州的影院这一方面。广州影院很多,星罗棋布,统计起来,总在十家以上。其中建筑最堂皇而且营业最繁盛的,要算新华影院了。这家影院开幕还不到一年,是由几个富商合办的,他们在筹划创办这间影院时,便立志开幕后要执全市影院的牛耳,因为资本雄厚、建筑布置堂皇之故,他们果然能够达到了他们的心愿。至于影片方面,很喜欢放映联华、明星、天一等几家的出品。广州的观众对于这些国片也热烈地欢迎着。该院放映《脂粉市场》时,场场都满座,观客要隔日预定座位才不致向隅。其他如放映《南海美人》《三个摩登的女性》《除夕》等片时,亦能获利。价目分三角、五角、七角、一元二、一元六五种。

《脂粉市场》影片广告,刊载于《申报》1933年5月8日。

永汉戏院位于全市最繁盛的永汉路,握有放映派拉蒙出品的优先权,但中间亦放映国片,生意还算不错,不过因为座位不好,许多观客都裹足不前,在广州只可称为二等戏院。

中华戏院是未有新华前全市最佳的影院,自从新华开幕后,生意便大不如前了。然而,两家却是同一股东的,因为位置比较接近于沙面(外国人集合的地方,一个小租界)的缘故,为着适合外国观客起见,常常放映外国的片子,生意颇佳。

明珠戏院位于珠江堤畔,从前的营业甚佳,现在已稍有逊色。放映的片子亦以外国片为多,米高梅及环球公司的出品,常时在这里出现。内部装置颇好,只是影场短促些。

新国民戏院位于西关下九甫马路,为西关公子小姐们唯一的电影场,放映片子的牌子很杂,建筑装置也不见佳,但是因为附近没有别的好戏院,所以营业甚畅。

南关戏院从前本是一等影院,但年来因受到新建影院的影响,营业遂大见逊色,从一等影院降而为三等影院了。老板为着营业起见,常常弄出许多招徕手段:每逢星期六日,一律减收半价,名为"同乐日";星期日学生减收半价名为"学生日";星期一日则妇女减收半价,名为"妇女日"。在这三天内,观客或会多一点,其他各日,真有"门堪罗雀"之概了。

长寿戏院位于西关长寿路,从前本来是粤剧场,经过了一番地改装,居然已成为有声电影戏院了。影片多数是接映新华的片子,价目很便宜,分二角、四角、六角三种,一般经济一点的看客,都来这里而不到新华,营业甚好。

除此之外,还有许多规模较小的影院,如大德、天星、中山、一新、长堤、中国、黄沙等,因为篇幅的关系,不便一一详述了。

总之,近年来广州的电影事业是蓬勃地发展着的。关于影院方面,在建筑中的有位于长堤的红棉戏院,规模颇大,将与新华对抗。此外闻说还有香港某富商正在筹划建筑一间富丽堂皇的影院,以掠夺新华生意,但现在还未

薛觉先、唐雪卿主演有声电影《白金龙》之一幕,刊载于《中华》1933年第19期。

见兴工建筑,将来不知能否实现。

　　以上是最近广州电影事业的真实情形。因为广州人士对于电影发生浓厚兴趣的缘故,遂做成了电影事业蓬勃的现象,许多寻找娱乐的人,都喜欢光顾影院而不看粤剧。因此,粤剧班的营业甚不景气,甚至有许多伶人都想脱离舞台生涯而从事于电影事业的,如薛觉先之和天一合制《白金龙》,邝山笑之组织紫薇公司,及谢醒侬之创办华艺公司等,便是好例。

<div style="text-align: right;">廿二年十月六日</div>
<div style="text-align: right;">原载于《电影画报》1933年第6期</div>

华南的映画史料：梅县的电影

金 雾

梅县虽处四通八达之区，然交通上殊感困难，因之对于电影一事，仍然还是死气沉沉，虽然有好几家连续地组织起来。讲到电影，大概梅县人总忘不了首创的新明公司吧？那时，梅县除了演些外江戏以供娱乐外（实在说不上什么娱乐，只可说借演戏而筹款罢了），哪知道还有什么电影呢！在新明公司初次公演《侠义姻缘》的当儿，一般观众遂争先恐后地拥挤往观。演完后，一般观众感觉异常奇怪，人物景色完全真实地表现出来，这确实是罕见呵！"电影"两字这时候起才使人们认识！

大约是新明公司发财的缘故罢！明星公司（这不是上海的明星公司）、银星公司遂相继起而组织。明星公司首次映演的是《白芙蓉》，银星公司首次映演的是《北伐血战史》，这都很迎合观众的心理。在三家戏院比较起来，明星算是设备方面完整的一家（所说完整不外比别家好一点而已）。该公司多演上海明星出品，后因时势关系收入渐不见佳。最大原因还是梅县的交通闭塞，不比通都大邑常有人来客往，所有观众完全是本县的乡民。后来特请明星歌舞团参加表演，此时观客为好奇心所动，遂骤然增加起来，虽然该歌舞团并没有什么惊人的技艺。新明为了观客被明星的歌舞团所吸引，遂起而招请幻术团与之抗衡。两相角逐之下，开销过大，非但不沾其利，而反得折本之害，不久遂相继倒闭。

继这三家而后起的就是梅县影画戏院，这家影院遂独占全梅的影权，并无别家公司与之竞争，照理，应当要一帆风顺，但是恰好遇着暑天，不能开演（因梅县无电扇等物之故），最不幸的还是"用人不当"，无形中又宣告关门大吉了！

隔了好些时日，又有美化影院的出现，首次公演的是明星出品《田七郎》。因是生意稍入佳境，后来关于选片方面完全着重在神怪影片，以迎合低级观众的心理与兴趣。不久以后，又不知什么缘故而宣告停业，那时梅县的电影，

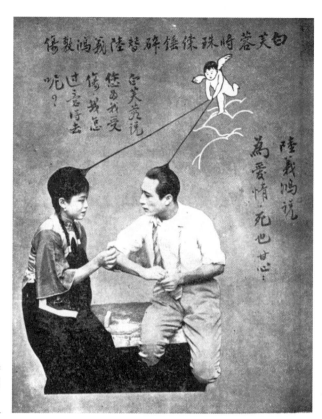

《白芙蓉》剧照，刊载于《华剧特镌》1927年第1期创刊号。

顿形匿迹！

　　最近又有梅县戏院的组织，对于选片方面，虽不着重在神怪影片，然要迎合观众的心理，总脱不了那些范畴！为了戏院设备的简陋，以及赚钱为前提，并且观客缺乏鉴赏艺术的学识，就新开的戏院，依然还是奄奄一息。

　　总之，梅县的戏院自始以来，对于设备方面的确简陋得不堪，大多秩序坏得不得了，所以至今电影在梅县，仍旧不能发达！

<div style="text-align:right">九月十日于梅县电影日刊社
原载于《明星》1933年第1卷第6期</div>

广州影片公司概观

邝 弋

柏龄公司厂址在广州中华北路,为一略具雏形的影片公司,于去年十一月秒成立,处女片为《我们的天堂》,终因人才聊落,资本短绌,同时又因该公司专骛实际,不事浮泛,故于事前不甚铺张,是以知者寥寥。

导演为陈天,编剧何威任,主角陈非、王真,摄影白英才,监制为陈佩龄(即创办人)。因印片机尚在沪上购置中,故《我们的天堂》公映尚须稍待时日,至于第二部片,现已着手编撰中。

华艺公司为伶人谢醒侬等组织。前因《前进》《裂痕》两片颇能获利,故资本业已扩充至十万,为全广州颇具规模的影片公司。继《裂痕》而摄影者为《男儿壮志》与《机械的人生》二部。因该公司资本充足,故在香港分设第二厂,在澳门筹设第三厂,并在澳门购置巨厦一座。因该厦内部宽大,胆小者置身其间,毛骨为之栗然,故导演姜白谷等竟妙想天开,觉得《科学怪人》《古屋怪人》等恐怖片获利颇厚,而国内还没此等恐怖片摄制,于是利用此厦内部之阴森,特地编著一部《鬼屋魔灯》,开中国恐怖片之先河云。

现代公司为邓绍基和林德中出资创办,主事人为报界记者任护花。任君为人颇具干才,同时手段灵活,未匝月即得社会局立案。不久,和紫薇公司合资拍摄《璇宫金粉狱》一片,由任君编剧,导演为李化,摄影刘亮禅,主角为邝山笑、李丽莲、卢敦等,现已摄制完竣,并由任护花君带往南京电检会呈请审查。但因《璇宫金粉狱》为紫薇和现代二公司合作出品,许多人就误认该两公司为一而二,二而一,实则不然。现时,该两公司已分道扬镳,各自分头进行矣。

现代在摄制中者为《女性的彷徨》,是剧乃任护花所编,以妇女及社会二大焦点为中心问题。女主角以紫葡萄最为有望,而谭玉兰亦有主角之说。导演一职,因李化辞职,尚在物色中。但如护花回来或由彼兼任,亦未可知。

珠江公司为阮耀宗创办,阮耀宗在华南公司因和赵咏霓不睦,所以脱离

华南另组公司。起初在西门设立办事处,取名现代公司。终因办事人不力,是以良久未向社会局立案。待邓绍基等筹设之"现代"成立,并立即向社会局备案,且由任护花出面,以立案为由,柬请改名,始改今名,并呈准社会局立案。后因原有地址不敷应用,遂迁至一德路办公。复因资本发生问题,未待拍戏,前任总理即退职。及至张镒生加入,公司才略具生气。终因资本不足,仍未能及时开拍。迨凌汀加入任导演,始觉略有头绪,乃筹备开拍《情茧》一片。可是久而久之仍不能开拍,犹如大旱之望云霓,张镒生不得已退出,乃由黎志豪加入任总理。同时凌汀以公司成立良久,仍未能摄制,遂实行退出,众人佥谓该公司将闭门收歇。谁知十一月十六日竟开拍其首次出品《情茧》,是片为杜宇所编,阮耀宗导演,而且公司方面还筹备继《情茧》而摄制《此恨绵绵无尽期》哩。

合众公司为任筱铭等所组织。以前曾偕导演李化,主角卢敦、李丽莲,摄影师刘亮禅及古玉麟等至琼崖住了八个月,摄成了一部《炮轰五指山》回来,并一度在永汉公映,而古玉麟和导演黄明石等,仍驻琼崖摄制各种黎民生活的外景,以备辑成一部《琼黎野史》的影片。听说现已剪接完竣,不久即将公映哩。

春潮公司创办人不详,成立已有年余,因资本问题,到十二月尾才有一部《她底半生》出演。这片本命名《觉悟》的,但摄至一半的时候,而范雪朋的《觉悟》运至广州,乃改今名。曾在新国民戏院放映,导演为盛小天,演员有盛小天、陈非、郑丽容等。自《她底半生》出映后,即筹拍第二部片,并由粤剧名伶陈非依担任说,确否待证。

祖国公司成立于去年七月间,为陈杨等所创设。因陈杨在艺联时与公司中人意见不合,乃退出而另组之者。初在惠爱西路成立办事处,及至招股完竣,乃搬昌兴街祥发

《炮轰五指山》影片两主角卢敦与李丽莲,刊载于《电影月刊》1933年第25期。

坊招收演员及立案工作。立案后,遂进行开拍处女作《爱的生路》,并聘何大傻、吕文成、马金娘等做主角。是片本为默片,嗣因三人工唱,遂改做声片,由亚洲公司收音,现已摄至过半云。

原载于《电影画报》1934年第10期

派拉蒙又摄辱华影片

直　言

前　言

国外影业公司，鉴于影片题材之穷乏，每有拍摄侮辱我国国体之影片，举若《战地通讯员》、若《不怕死》、若《上海快车》、若《龙女》，无一而非侮辱我国之材料，终以我国交涉反对，已来华者退回，未来华者不许入口，但此亦非彻底解决之办法。盖该项影片固仍于中国以外之世界各地公映，而以捏造夸大之中国黑暗情形介绍于各国人士之前也。他国人士对我东方之国每有神秘之意念，于是影片公司乃投其所好，拍摄以我国为背景之影片，对于我国之风土人情加以恶意夸张之描写，用以满足电影观众之好奇心理，即迹近侮辱取材荒诞亦所不顾，于是《不怕死》《上海快车》等之外，上海、北平有《大地》之摄制，巴黎有《黄人巡察记》之公映，东三省之《煤油灯》亦将摄竣，而最近华南首善之区之广州亦有摄制辱华影片之发生，爰将此事经过情形详述如下。

事　实

五月廿五日下午三时左右，广州繁盛市场内，突有美国派拉蒙影片公司西人摄制师，偕同十一甫金声影画院经理朱荫桥、派拉蒙公司港方办事员何炳（前米高梅影片公司驻粤代表）、西电基公司驻粤工程师张敏成等四人，携同摄影机械至惠福中路，见市场开市，且有外江流氓在此讨钱，于是放机摄影。由何炳传话，朱荫桥手持金声影院入场券分派与市场小贩及流氓，谓拍照后可往金声观剧。小贩流氓多为所愚，被其拍摄《警察驱逐小贩》《流氓食糟糠》《猪肉佬割猪肉》等片而去。是夜并在小北路药师庵以二百余元代价，摄影尼姑打斋诵经情形。惠福路一部分知识居民，以此种摄影实有侮辱我国体行为，而朱荫桥、何炳、张敏成身为中国人有此举动，已向社会局戏剧审查

会控告。翌日各报对于此事均有记载,派拉蒙亦于再后一日刊登下列之广告,以作声明,原文云:

径启者,敝公司历来拍摄新闻影片,所采资料均取自世界著名通都大邑,盖各地风土不同,人情各异,不有记载,则世界文化无有沟通。本年五月廿三日,敝公司慕南中国之繁荣,由美国派摄影师偕同华人雇员何炳直抵广州拍摄新闻片。然感于路径不熟,乃再聘朱荫桥及张敏成二君为引导。是次敝公司所采一切资料,均系敝公司摄影师之主张,且经详细考虑,并无半点侮辱中国之不良心理。不料贵地报章竟于廿六及廿七两日"社会新闻栏"内载有敝公司此次在贵地摄制

黄柳霜在《上海快车》中剧照,刊载于《时代》1932年第2卷第10期。

新闻影片有侮辱中国之嫌疑,殊属不尽不实。查敝公司向来在世界各国内地摄制新闻影片,绝无存有侮辱任何国家之用心。大抵贵国人士对外国人之来拍片者多加揣测,致有此误会。现敝公司已从速将此次在贵地拍摄之新闻底片冲洗,预备呈上贵地之主管机关审查,俾明真相。敝公司深愿贵地人士加以纠正而释误会,匪独电影界前途之光明,亦两国邦交之幸福也。谨此布达,尚祈洞鉴是荷。

调 查 所 得

派拉蒙之广告虽经刊出,然有识之士咸知为意图掩识,但各报记者为欲确知其详细情形起见,复赴各地调查。先赴小北路药师庵查询,该庵尼姑初不肯告实,乃再就近住民调查,以作证实,始得真况。据云在未摄片之前,先已派员来庵接洽,以二百余元之代价,作油灯之费。该庵果受其愚,于是商准于旧历四月初五日下午二时,由金声画院总理带同美国派拉蒙公

司西人摄影师，及港方办事处代表何炳、西电公司驻粤工程师张敏成，前美国米高梅影片公司驻粤代表等共二十余人，分乘汽车三辆，携带摄影器械到庵摄取。先摄各尼姑睡室及佛坛，继则召集全庵尼姑作打斋超度之状，摄片历数小时之久。既毕，乃由金声总经理赠该院《歌台艳史》入场券分发该庵尼姑，以作报酬。再赴惠福中路市场查询，据商人报告云，是日确有华人数人引带西人多人，分乘汽车，携带机械，在该处附近用金钱及金声戏券引诱市场小贩及乞食流氓加入表演，小贩流氓认为大好机会，受其所惑，任其摄取。

云，又以永汉影画院与金声影画院有合作关系，当日情形或知之较详，故特往访永汉戏院当事人，讯以当日情形。据云，本院与金声戏院，彼此因某种意见，早已貌合神离，且本院因派拉蒙公司驻粤经理甫鲁士氏手段苛刻，故拒绝放映该公司之影片已有年余，故日前拍摄该片，本人实未与闻。昨偶晤同往拍片之张敏成，始略悉当日之情形，缘金声经理朱荫桥前曾经商美洲时，对于该国文字颇为熟悉，故派拉蒙公司欲拍本市风景片，朱乐为引导。朱为中国人，应带往摄取本市名胜及各新建筑物，以表扬吾市建设，不意朱竟引往拍取下流社会怪状，造成外国人轻视之心，由此可见派拉蒙拍摄辱华影片确有其事，该公司之广告，掩耳盗铃之计耳！

市 民 激 愤

该案发生后，官民均大为注意，省会公安局通令各分局，嗣后如有外人在市区内拍摄影片，须严为监视。而市党部社会局前日均分别派员调查真相，以凭究办。戏剧审查会于廿八日上午十一时用电话传金声经理朱荫桥到会讯问，但朱已于星期六日离省赴港，该院另派代表赴会，戏审会以非朱亲到，难明真相。饬该代表函朱刻日返省，再定期传讯。

又访戏剧审查会秘书麦昭跋，叩询对此事意见。据谓，本会与市党部公安局等机关亦有派员分别调查，但现未据调查员签覆，而传讯朱荫桥亦未有到案，将来调查明确其所摄影画片果有侮辱国体情事，本会自当尽责依法严予处置，以维国体。至于全体市民尤为激愤，呈请政府饬该公司摄影员将底片缴出，当众焚毁，并向我当局道歉；而对朱荫桥、张敏成、何炳等身为中国人，不惜自堕人格，为虎作伥，摄此侮辱国体画片，亦主张严为惩办，以儆将来。

片已运美

朱荫桥于事发生后廿六日乘轮赴澳门,即日由澳离港。又闻朱氏现以公司董事及院内职员等交相责难,内外夹攻,深悔当日孟浪,现似幡然知悔,不敢归来。但所摄影片如《警察驱逐小贩》《流氓婆吃老糠》《尼姑诵经》已寄美国,现在船中。昨日朱在港向派拉蒙公司经理人交涉,要求即日去电上海,将该项影片克日截留运回广东,以便解决。至于派拉蒙公司则谓俟将片冲晒后,始能呈送我政府审查,殊不知其已将底片运美,待其冲晒时尽可将有辱我国体部分暂时剪出,不送审查,湮没证据,而其全片制成后再驳回辱我国体部分,在欧美各地放映,则我莫奈伊何。是以希望政府迅速正式向其交涉,须将底片全数交出,由我政府派员冲晒审查,否则通告全国,禁止派拉蒙影片入口云。

原载于《电声》1934年第3卷第22期

国片抬头气象一新

黎慎玄

广州最近因为影片纠纷的事情，为了双方都不肯就此罢手，彼此态度愈竟强硬，由九月一日起，已经不见有八大公司的新片放映了。广州的头等影院是新华、中华、永汉、明珠、金声五家，现在一律表示不甘屈服，齐起反抗。同时因为影片缺乏的关系，当然未免稍露困状。至于其他的二等影院仍然照常放映着次轮片，这是合同上的规定，没有什么障碍问题的。现在等我把那几家影院近况写出：

新华和中华两院，最为稳健，因为这是广州的国片大本营，虽然现在放弃了一部分派拉蒙和雷电华的新片，事实上总可以支持现状的。

永汉从前所映影片多为米高梅、华纳出品，也就是专映外片的戏院。现在因为这次事件所影响，几乎束手无策。目下竭力搜罗一些杂牌公司的影片，以至德、俄的出品都不肯放过，可惜也不十分受人重视。环球和哥伦比亚正在趁机寻觅地盘，双方有合作可能。

明珠是这次纠纷的主动者，近来因为没有派拉蒙和华纳新片可以开映，于是除了搜罗杂牌影片之外，还倚赖着英国的新片做它的命脉。

金声这次也有福克斯公司的代表到院交涉，因为本来有两张片要放映，为了扣除告白费和审查费的缘故，当然不能交回片商，交涉结果只将一套放映，其余退回。现在福克斯、联美和二十世纪的新片来源既然断绝，就不能不仰仗国片。香港方面的出品，多面归它放映，大概总可以维持原有局面。

同时，广州的审委会为惩戒派拉蒙这次举动起见，想实行停检该公司出品一年，以挫其气，议决后当能成为事实。现中秋节这一天，全市影院并未见有若何生气，永汉放映杂牌公司马士葛的《血洒晨空》一片，减收半价。放映天一粤语声片者九院，另外三家也映国片，共计有十二家电影院完全放映国片，这种国片抬头的好现象，为广州从来所未有，在广州电影院历史上，是值得大书特书的。

原载于《电声》1935年第4卷第40期

盛极而衰：广州影业之极度衰落

球

广州的电影界，在过去曾有过它的黄金时代，那时电影公司风起云涌，一家继了一家地开设起来。它的最盛时期，公司总数曾达到十余家。

广州影业会突然兴起，其中也有一些原因。盖三年前南京的电影检查会新成立后，对当时最流行的神怪片、武侠片毅然下令严禁，予沪上影界以一重大之打击。上海各影片公司以此种影片既不能摄制，遂改弦易辙另谋发展。广东因政治方面不受南京统制，故一般在南京被目为违禁的影片，在那边大都能够照常开映。

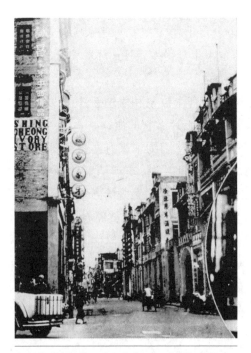

广州街景，刊载于《良友》1936年第118期。

当时，在广州有些人觉得神怪武侠片虽然在首都被禁，但一般观众对这种影片最爱看，尤其是南洋各地的华侨，他们最需要的便是这种片子。于是许多投机取巧的人便打算在广州开公司摄这种影片，结果你也开我也开，引起了很大的影片公司潮。然而这些公司大都是以投机为目的，资本既少，人才又缺乏，拍出来的片子都是一塌糊涂，所以根本就不能映给人看。后来声片勃兴，他们又发起摄粤语声片，结果又因为技术太差，毫无成绩可言。直到现在有十几家陆续停闭，现在仅得合众、艺华等三四家，而且都是只有一个招牌，内部都是空架子，没

有打算拍什么片子。大约不久这苟延残喘的几家也要寿终正寝,那时便是广州影业的末日了。

原载于《娱乐》1935年第1卷第22期

风雨多事之广州电影院

何志远

中国影业,除上海外,以广州为最发达。

广州影院共十八家:头等院有新华、金声、中华、永汉、明珠五家;次等院有模范、大德、南阁、新国民、中山、中国六家;三四等院有天星、明星、一新、中兴、长寿、西堤、华民七家。今年一定是"白虎星"当照,除不景气影响外,天灾人祸,层出不穷,可称为影院风雨多事之年。

模范坍塌,复兴无望

模范戏院因日久失修,于三月下旬,连日阴雨,前座瓦面忽然倒塌,死者五人、伤者七十余人。事后,死者每人抚恤四百元,伤者酌量赔偿医药费,其事始寝。该院经此次损失,恐难有复兴之希望。

广州模范影画院广告,刊载于《影戏杂志》1930年第1卷第9期。

亡羊补牢,两院改建

广州当局鉴于模范倒塌,伤害人命,为亡羊补牢计,将令市戏院建筑,严密检验。查得永汉、明星两院,屋梁被蚁蛀蚀,恐蹈模范之覆辙,即令将天面全部拆除,重新改建,方准营业。现虽在改建中,但所费殊巨,两院均现捉襟见肘之态云。

大德易主,景况仍劣

大德戏院因营业不景,亏蚀甚巨,乃由联华公司华南代理霍海云、明星公

司代理冯其良合资将该院承顶。霍氏任画片主任，冯氏派代表朱少梅任院务主任，与南关、模范两院联络。今为模范倒塌所牵累，近状亦非良好。

新华缠讼，牵涉多人

新华戏院，由廿二年开业，地点适中，营业为全市冠。惟该院总经理梁维初，开业时购买西电新声机一架，计洋三万五千元。现股东查得该机并非新机，乃从上海旧大光明戏院转顶，机价只一万元，以旧作新，浮开价目，欺骗股东。尚有其他浮开旅费，骗支批头，重支开办费等数。现股东已向法院告诉梁某侵占诈欺四万五千余元。闻该案牵连颇大，上海南京戏院何挺然（现任新华戏院监察）、北京戏院司徒英铃（购买西电声机经手人）亦与该案有关。该案揭发后，报纸日有登载，颇为广州人士所注意。

声机纠纷，方兴未艾

广州各影院用西电公司声机者，计有新华、中华、永汉、大德、南关、模范六家，因声机管理费太重，难于担负，请求西电公司酌减，未蒙允许，乃一致联同停止缴纳。现西电公司派员来粤提出严重交涉，闻交涉如无完满解决，拟将该机拆回，该六院正在筹商应付中云。

广州新华影戏院吴剑公与民新影片公司黎民伟合影，刊载于《中华》1936年第46期。

原载于《电声》1935年第4卷第23期

广州电影事业

山　石

广州之有电影,大约远在三十多年前了,那时正是日俄战争之后,日本胜利了,摄得大批的胜利影片,以宣扬赞美他的英雄主义和武士道,所以日俄大战的影片便得意地到广州来。始初放演的地点,系在西关第十甫姓易的大屋里,一切的办理都是日本人,放演的多是这类日俄大战的片子,大约资本也是日本人的罢。那时设备自然简陋,然而也有些声片的模样了,原来当演出发炮的时候,便击鼓;发机关枪的时候,便摇着盛了沙子的火水箱来回应。表演虽是简陋,而观众则异常拥挤,并且入场费是颇可以的,最少也收三角钱,连抱着的小孩也不能例外,听说那时放影的人赚了大钱。

继此而兴起的,有西濠口石公祠的宣讲所、十分甫的民智、广州等,所演的多是长片,并且喜欢以武侠、侦探做剧情,每一套片总有三四十幕,两幕为一集,每次开映两集,逢星期二五或三六便更换一次。但是这类片子的被欢迎,其好处就是含有下流兴味罢。为了画院的增加,画片也较为普遍,入场费也没有以前那样地高昂了,听说亦赚钱。"生鬼太""奇士通",在那时看过的人,至今还能道及,也可见其印象入人之深。至于"神经六"[①]"差利"[②]和"不知其为何许人"也兴过些时,又"哈地"[③]"罗路"[④],也就是这时期的趋时货色了。

电影的发展,又转入而为竞争了,那时便产了设备较完妥,而且似乎进步一点的南关和明珠两影院,那两院所演的画多系短片,如《喜莲女士》之类。明珠风味是另具一格的,较之别家似乎伟大庄严一点。当片里演出接吻的时候,"支支"随着唱和的声音是没有的,秩序也比较地好,因而声势营业均在各家之上,当时执了画院界的牛耳。初到广州的名片,如《赖婚》《二孤女》《过

① 粤人称呼好莱坞影星罗克为"神经六"。
② "差利"即查理·卓别林。
③ "哈地"为美国滑稽明星,曾主演《从军歌》《丘八大炮》。
④ "罗路"为美国滑稽明星劳莱,与哈地为搭档。

彼山》《倍格达之贼》《宾虚》等，那时就是在该院开演了，并且赚过很可以的金钱，因此引出许多的同业来，国民、永汉、中华、模范、中国便是那时的产儿，后来还时有增加。到了现在之过去，统计全市影画院凡二十余间，新华、新国民、西堤、中国、模范、长寿、大德、明珠、天星、中华、中兴、中山、一新、永汉、南关、金声、明星、新星这二十间画院，据调查所得，合计从业员达四百余人，可见这门事业消纳人数也在不少了。

广州南关影画院广告，刊载于《影戏杂志》1930年第1卷第9期。

在这多量的影画院中，明珠已失败而且关门了，当中执影画牛耳的是谁？也懒得说给你知罢。不过影院是有"头手院"和"二手院"之分的，从这里也大略可以分辨出来。有钱的，看见电影事业是可以投机的，因而投资开设；政府看见电影之发展，于是增加了相当的税捐，由是而影业之衰落也跟着来了。六七年来，所谓"头手院"缴纳饷项的数目，约由三百元改为八百元，有了二倍至三倍的增加，另外还有娱乐捐、印花、营产税及临时特别的什么捐的负担。院数的增加，出片者的供给不敷支配而竞买（按：广州的画院所演片子的收入，多是和出品者分占的，普通片是出版者占三，画院占七；次的，出版者占二成五；好的占四，因各家营业盛衰，比率是没有一定的），然而竞买也是不容易的，因为市民受过不景气的洗礼，轻易不会花费，所以放演一张片之前，又要在报章宣传，或路墙上高竖广告画，以那些香艳、奇情、肉感、歌舞以及战争的文字或图画来吸引观众；有时还要大登广告，说甚么"空前绝后，轰天动地"等字样，他们实在也具一番苦心了。听说他们这笔广告费，着实花耗不少，有的每日要花百多块钱，去占报纸上一个重要的广告位，其支销也可想见了。

还有半票的损失，勉强要装上一副满不在乎的样子。如遇着军政界人物，或是什么典礼，各院多有大卖其半票的，甚至要报效的，这虽是招徕的手腕，然未尝不是衰落的现象。

据该行的朋友说，声片未到广州之前，中华几乎受着衰落的影响而倒闭，

后来正牌的声片在南关演出颇可获利,经这一度兴奋之后,中华也乘时开演声片。这一来,幸而演了一张《璇宫艳史》,挽回了闭门的厄运,可是经了这一度之后,而生气又逐渐少了,过去数年以至现在的局面,似乎已有难言之隐了。近来所谓"头手院"中之新华,还算顶得住,"二手院"如天星,听说也有小小的盈余,其余的,都不大恭喜了。至于天星为什么会赚钱呢?因为不是"头手"之故,饷项较轻,懒去做伟大的宣传,皮费较少,位置又适中,票价颇低廉,这就是它赚钱的原因罢。

新华呢?是后起的,院厢宏敞,建筑比较进步,位置又是惠爱中路,很不错的。不过新华之所以鼎盛,国片也许有相当地帮助罢。那时,国片可算是复兴时期,代表的作品如《三个摩登女性》《城市之夜》《都会的早晨》……多是新华先得了影权,演出时观众之多,真有使老板笑逐颜开之势。新张开始,有了这一回的精彩,既得了不少的观众信仰,而又得影片公司信任,因此续出的所谓进步国片,百分之八十都交给它开演。前年四大名片中之《姊妹花》《渔光曲》《女人》《米高梅》,都在那里先见我们的市民。

本来国片在广州不是现在的事,从前便已有过了,始初的似乎是《秋香闹学》《瓦鬼还魂》之类,不过演出得幼稚简陋,实在令人可笑,然而总胜过看"罗路""哈地"罢。继起地又有较进步的,如《松柏缘》《空谷兰》《新人的家庭》等。

经了这个时期,从前所谓国片便衰落了,后来我们所见的,只有《珍珠塔》《猪八戒招亲》《盘丝洞》。其颇呈伟观的,要算《火烧红莲寺》,但这片多至二十集,后来又不能再续下去,为的是过于"神怪"而被禁。但这类片子,颇适合那不甚讲究艺术的人们脾胃,影院以有利可图,虽禁也有用种种方法而开映的,不过这是从前的国片,大不如现在的进步了。我们看过《故都春梦》《野草闲花》,以反"人道",后来的有《自由之花》《野玫瑰》《三个摩登女性》《城市之夜》和《都会的早晨》,和过去不久的《渔光曲》《姊妹花》《女人》《欢喜冤家》《神女》《女儿经》,自然明白了。

总之广州可算是外国片的大敌,也可说是国片的介绍所,不过这种画片虽不是外国片,但仍是外地片,不是广州的产品,看来广州影艺之简陋,也不能否认了。你想想,号称百万人口的城市,而又是南中国的文化商业中心的广州,电影院的常设馆仅及二十间,平均每日每家的看客不上五百人,合计没有一万人。虽最近当局禁了"麻雀",人民消遣无方的时候,会跑向影场去,

人数或许较前增加,但比较美利坚的每周电影看客人数照人口比率百分之四十五(这是十年前的调查,后来是很有进步)又何止小巫见大巫呢?广州影艺之程度怎样,于此也有相当了然罢。

只谈外来的片子,本地的出品没有讲及,恐怕是太抹煞广州了。其实广州也有本地片,从前有过民新、钻石、天南等几家制片公司,有过《小循环》《孤儿脱险记》《名教罪人》等出品,后来卷入了国片衰落的漩涡,遂无声无臭地终了。

近几年前,国片复兴了,广州的制片公司也就有了紫薇、合众、现代、艺联、华艺、亚洲等乘势而起了,《无敌情魔》《炮轰五指山》《猺山艳史》《璇宫金粉狱》《摩登泪》《裂痕》《铁马贞禽》便是他们的产儿,但是获利的很少。如果你想认识这等公司所摄的片子,那么开演时片上有"某某影业公司"的牌子,便是公司的唯一符号了。据说各家公司开设的资本,每间至多约一万元,甚至要戏院交预约款项才能拍摄,演员既没有相当的训练,剧本只有编剧先生说是得意之作,导演的手法只有导演先生自己说是高明,而且光线又是灰色呢。总之,人才、钱财都没有相当的把握,其失败实在是意中事吧。最近之过去,又有过粤语和粤剧的片子,可惜没有成绩,钱也赚不到。《白金龙》是粤语的,又是粤剧《白金龙》的改作,钱是赚了不少,那恐怕是以粤剧红员做主角之故罢,那是上海拍回来的,还不算是广州的产品。

合众影业公司《珠联璧合》影片广告,刊载于《中国电影》1946年第3期。

但据一九三四年广州的银坛,有几个很好的报告:

一、如张雨苍独资创办之南中国影片公司,曾映过《广州小姐》等片,颇得一时声誉;

二、如联华港厂开拍之《昨日之歌》,以及《大傻》等片;

三、全球公司之《野花香》《回首当年》《红伶歌女》《两亲家》等片,皆有

时誉；

四、天一公司《哥哥我负你》《紫薇花对紫微郎》；

五、如振业公司之《冷热人心》；

六、如某公司主演之广东民间故事《梁天来告御状》声片、《母亲的情人》等片；

七、如现代公司之兽片。

一九三四年以至现在，广州的银坛真是热闹得很。可是影片公司的出产虽是热热烈烈，而当时政府的提防也确是严辣，从前社会局本来有一戏剧歌曲影画课审查委员会，这个会的审查进行，向来经审查后便发给许可证，由各院自行开演。后来又以这种办法不甚周密，由委员会设备影场，饬令各映片商人报请审查时，携片到会，方予审查。经了这一度的限制，而各影片公司为着功令减却很多高兴。

近年来，因国产影片改变作风，剧情意识颇含刺激而又能迎合一般人心理，尤其是青年学生。真的，那时所产的图片如《三个摩登女性》《渔光曲》《都会的早晨》以及《狂流》《姊妹花》之类，确是描写一般现象。此类画片在广州，确是卖座非常，据说影片公司赚一笔大钱。可是这类影片，不久却又软弱了，原因怕就是来来去去都是相类似的事情，看得多的人便觉得腻了，所以卖座便稍衰。

据有经验者谈，广州人看电影约莫可分几类：如趣味较高的始终爱看西片，比较更有意思的则文学作品改编的如《摩洛哥》《忠节难全》《城市之光》《真十字军征东》《仲夏夜之梦》《摩登时代》《自由万岁》等。较为次一点，而有热情的观众，又爱看国产片，即所谓国产名片，《渔光曲》《狂流》《桃李劫》《新女性》便是他们的对象。意识较深而可称优秀工作的《都市风光》图片，反而不能卖座。知识较低的便始终爱看那怪诞无稽的如《火烧红莲寺》《女镖师》等。还有的绝无目的，有戏便看。又有的纯以娱乐为目的，自然要看那粉腿如林、绮艳可醉的，如《草青春暖》《奇异酒吧》，或西方的马骝精[①]"人猿泰山"的《真野人记》《续真野人记》等。

除了这样，就一般而论，好看粤语片，故粤语片也颇流行。而以制粤语片赚过广东法币的天一公司，尤能因应环境。但近年来天一因为纯以营利而不

[①] 马骝精即孙悟空。

问其他,大为同业所猜忌,而不久天一公司港厂不幸竟遭了祝融光顾,因而发展稍差。可是粤语片已热闹得非常,几乎有取国片地位而代之之势。原来粤语片系将粤剧与电影熔冶于一炉,如《毒玫瑰》《乡下佬游埠》《火烧阿房宫》等作品就是。依我看来,殊不觉得所谓兴味,而且免不了附会。单就《火烧阿房宫》一片来说,宫中的人居然说起粤语,任何略有知识的人也会生有反感,但是观众们多不留意这点罢。

天一公司摄影前的布景,刊载于《大众画报》1934年第6期。

现在这类公司,已如雨后春笋,大抵因为轻而易举,一万八千可以制就,而又可以获厚利之故罢。但其中好的如现代、广州、紫薇、玫瑰……此外也有不好的,也有出过一张画便罢手的,甚至有的计划有了,演员有了,而片子依然"胎死腹中"的。

现在,政权统一了,听说中央行将严禁粤语片放映,期限就是廿六年二月一日。这无异就是各粤语制片公司的催命符!

广州的影业大概是这样,在广州看影画的人虽比不上美国,但广州究竟是繁华的地方,看影画的人也不算少,况且自从当局厉行新生活运动以来,因为麻雀有禁,消遣无方,是以近来影场人数激增。你看每日到了晚上七时许,影场门外购票者之拥挤,以及门前之车水马龙,也可以窥见一斑了。

不过依我所见,广州影场数目之多比不上上海,其设备之周密比不上南京,南京之新都、首都等影院有冷气有暖气。虽然广州之金声影院也有冷气

的设施，但总欠完备。我还记得去年在南京遇了天气炎热到不堪的时候，每日几乎例花数角钱去看影画借以避暑，及今想来，犹有余兴。

然而广州自有广州的好处，你看那红男绿女，乘着汽车到影场去，看完影画，再到食馆。你又看看那淡妆短束的女士们，有人说是佣妇，但这类佣妇往往拖着一位油头粉面的青年学生，那时见了，管教你会疑到黑幕之内又有黑幕，其实就是黑幕重重罢。

<div style="text-align:right">原载于《社会科学》1937年第5期</div>

潮　汕

民国十五年之汕头电影事业

程　煦

　　汕头是一个偏僻而细小的商埠,年来因为受着上海电影潮的余波,却也布满着电影的空气。我住在汕头虽然不久,但是当地的情形还能够略知一二。昨天读了《银星》第六期天津祁愫素君的《近二年来天津的电影事业》,不禁发生了个同情之感。现我却也效效祁君,将民国十五年来的汕头电影事业,写给阅者看者。

　　十五年的初春,汕头忽然发现了一所明星电影学校,接着又出了一所明星制片有限公司(非上海的明星公司分设),主持其事的是徐梦影氏。他的履历我们不大明白,但他自称在上海做过电影事业的。开设之后,各界人士都很想去试试。这时,风起云涌,顿把个汕头充满着电影空气。哪知开设之后,投入去的人还不到十个。不是汕头的人不肯去深造,实因他的学费太昂贵了！校内分设摄影、布景、化妆、美术四科,每科每名大洋三十元,又另缴保证金卅元,兼且要读完了四科才得毕业。以这小小的汕头,有哪个肯拿百几块钱去冒险呢？因此,汕头的电影潮,遂又归于静寂了。

　　汕头明星影片公司和学校,因为学徒太少,而且没有资本,不久,便自行倒闭了。

　　接着开设的有光华制片公司一间,光华的总理是汕头有些名望的美术家,姓甚名谁,我倒也不大清楚。光华开幕之后就招了十几位男女学徒,迁聘徐梦影为教导主任。不久就开摄《潮海姻缘》,可是到了现在,不但片子没有出,就是主持的人,也不知去向,大约是无形地闭歇了。

　　这一来,一直到了六月尾,才有间新星模范影片公司出现。新星公司总

汕头商平路，刊载于《东方画刊》1938年第1卷第5期。

理梁地倒还能干，不过对于银幕上的艺术，很少经验和研究。开办之后，就招股一万元，认股的只有千余元，幸他善于交际术，不久便给他笼络了一位米店老板潘召芝的资本家。明认暗借的，大约供给了二三千元。这时的新星，却日见起色。于是就开始招收演员，报名的约有百余人，他只选录了五十名。随即开摄第一次片《侠义姻缘》，可惜人才太少，所有制片、编剧、摄影、导演、说明、置景都是梁地一手包办。费了六个月的时光，才将该片摄竣。到了十六年四月一日方才公映。大致还不差，不过对于光线、穿插和表情没有相当的研究，不能得着十分的成绩罢。现在预告的有《路上英雄》和《可怜女》等片，大约总可以比前次好些的。

<div style="text-align:right">原载于《银星》1927年第9期</div>

汕头影业近状

沈吉诚

汕头是广东省一个紧要的地方,所以划为特别市,人口一百几十万,不可说不多。可是样样事业都远不及福建的厦门。厦门地面不及汕头大,但是影戏院却有思明(专映有声片,装西电机,近有改换亚尔西爱机之说)、中华(亦装西电机)、开明(专映国产片,除友联的《虞美人》因自摄有声机为该院开口外,很少映有声片)、龙山、南星(中西片兼映,有时表演歌舞、潮州戏、福州戏、京戏等)、玙光(在鼓浪玙,院址颇小,专映国片)六家。而汕头方面,却只有真光和光天两家。在四个月之前,两院设备都是简陋万分,光天虽装有亚尔西爱有声机,兼映舶来声片,因为院屋陈旧,发音不良,所以难以讨好;真光专映中西默片,院址更旧,近三月来迁在镇平路上,新建筑的院址完全用水门汀建造,可是映片时好时劣。两院的营业因竞争关系,除特别佳片外,只售五六角、三四角、一二角等几种,平常的片子,每天可收三四百元,如果有好片子时候,也可以收到六七百元,

光天现在的情形,放映外国声片,可是都不是有名之作;有时候放映国

汕头天光大戏院广告,刊载于《电影月报》1928年第6期。

片,以明星为基本,联华片偶见,舶来声片收入不见良好,因为汕头人看影戏的程度太低,西文听不懂,所以还是映国片成绩来得好。近来预告明星的《如此天堂》,可是不知何日才能姗姗其来呢。

真光仗着院址簇新、地位广大的关系,可是得不到好片子,以天一、月明等片为最多,联华片亦偶见,有时候放映百代的无声滑稽片,可是也陈旧不堪。经理是西人,近来招到新股,预备购置片上发声机,选映佳片,和光天大大竞争一番。友联公司的刘亮禅君最近被他们拉拢了去,于是《虞美人》便定在"双十节"在该院放映。《虞美人》因为除了影片之外,还自带发声机,所以专门替不开口的银幕开口,这一次在广州映的中山、中国各戏院和汕头的真光都是不开口的戏院,《虞美人》去替他们大开其口,倒也是一件有趣的事情呢。

除了光天、真光之外,在建筑中的有中皇,是几位华侨集资创办的,半年之后,可以开幕。香港的明达公司也想建造戏院,副理卢蔚臣已亲身到过汕头三四次,听说地段已寻好,一二月后可以开工,半年后也可以成事。那末汕头的电影事业,慢慢地也向着兴盛的道路上走去,可是希望总要有些好货色给汕头的市民看看才是呢。

原载于《影戏生活》1931年第1卷第41期

汕头的电影事业

永 亮

汕头处于潮州韩江下流，潮汕铁路之起点，年来人口增加，商业繁盛，路政建筑等事业日见进展，政商人士多会集于此，堪称广东之巨大商埠。惟对于民众正当娱乐之影戏院，仅存光天与真光二处，兹将两院概况录后。

光天影戏院，创设于民国十四年，院址在汕市之外马路中心，建设亦颇周到，院前有园一，以供观客游憩之所，为一等戏院。迩来专映明星、联华及美国派拉蒙、环球等大公司之巨片，近映《歌女红牡丹》及《西线无战事》等声片，观客拥挤。国产声片颇受观众欢迎，院务亦日见发达。但票价甚昂，有声四角、八角、一元二角；无声三角半、六角、八角。

《歌女红牡丹》影片广告，刊载于《申报》1931年5月17日。

真光影戏院创设于民国十年，为英人所创办，今春迁至市西，院址宽广，座位清洁，多映国产武侠片及舶来片，于是引来一般童心未泯之儿童，故每当开映侠片时，观客以儿童为多。票价四角、八角、一元二角，均一律半价，近与光天竞争甚烈。

此外如因时、大同、新世界等游戏场所映之影戏，均为腐旧之片，观客寥寥。

原载于《影戏生活》1931年第1卷第32期

汕市两戏院先后倒闭

小 环

汕头影业本甚落后,而近全市原有影业仅中煌、银宫、升平三家。中煌(即前中皇)昔虽以地址适中、设置较略,而选片亦均系联华、明星、米高梅等中外名片,故开幕后成绩颇佳。惜建筑及建设费超过资本额,创始即行负债,故成立未及周年,遂告倒闭。

斯时,市中尚有国籍未明之西人马可者所组之真光戏院,因事为华人股东收回,惟自办未几,亦告结束。亡何,由本市联华影业公司经理处发起重组,将真光旧址改设,遂有今日银宫。银宫内部较中煌广阔清爽,声机亦较佳。开幕演银花歌舞,继映联华出品《都会的早晨》,成绩更超前昔中皇之上。而该院因属联华经理处所发起组织者,故亦以专映联华上流影片为号召。

未几,翟市长长汕,慨本市影业凋敝,遂出为中皇及其债权人作仲连,乃得转赁汕头影业贸易社,因奉党部令以"皇"着封建色彩,乃改中煌。而银宫因执事者不得其人,致使院务涣散,后该院之改体不无是因也。去年冬,内部发生纠纷,几至无人负责,旋由某君奔走调停,未果;复投资自任经理。又以

联华出品影片《大路》中张翼、金焰、罗朋的剧照,刊载于《大众画报》1935年第15期。

是受嫌,迭生争执,于是多事银宫,遂无宁日,然维持苦斗,如最近映《大路》,全市舆论均为宣传讨好,此一事也,但成事未能如愿,去月底,环境恶劣尤甚,终以不可为而闭歇。茫茫沧海,未来又不知谁是主矣。

先是,汕头真光、中皇既相继倒闭,厦门联华经理处殷宴(此君为厦开明戏院经理)至是因影片失销关系,极力商谋汕头联华经理处组织银宫,许以尽量供给联华出品(盖联华潮汕映权属厦门,汕经理处系由厦转订,故影片来源均须由厦供给),于是银宫诞生。自该院闭幕,殷宴即鸟尽弓藏,复置汕经理处不顾,私自与中煌订约,首以《新女性》排映,假谓系由总公司所直接订与者,其实映权属于厦门,岂能掩饰。故当该《新女性》一片在汕开映第三日,汕经理处即以殷宴毁约,要求赔偿损失六千元,呈准法院实施假扣押。盖该经理处事前已接密讯,知中煌有严重消息,恐中煌一旦被封,此后对殷追款更无办法,故先下手制人。而中煌果于《新女性》被扣后一日,因积欠法院清理处租金,同时遂收归该院债团,所有时为放映《新女性》之最后一日。查银宫闭幕以至中煌事变,相差仅半月,两大影院竟于两星期内先后倒闭,可窥本市影事颓落一斑。

今所仅存,惟市场之上小影院升平一所而已,而所映又均系飞仙剑侠之流,迎合低意味观众,无聊不足道。据近调查所得,其收入尚不敷开销,"天不永年",其夭逝犹意中事耳。

原载于《电声》1935年第4卷第27期

潮安电影院之凄惨情况

周 蠢

潮安之有电影，始于民十七，其时有书业职员多人租专演潮剧之民族戏院开映电影，改名为大乐电戏院，但不久即告失败。

后有新光戏院之设，位于城之岳伯亭巷，开幕戏为《大破高唐州》，片虽不佳，尚有相当号召能力。此后柳衙巷复有明光电戏院产生。未数月，新光突告停业，明光乃独享其利了。

又有能就公司于民族戏院租映《西游记》，不久亦就关门大吉。

电影院业在潮安虽屡告失败，但仍有人不因此灰心，于是西马路又有真光电戏院之举，但因场所发生问题，不久即行收盘。及至十八年一月卅日，光华戏院开幕矣，建筑颇堂皇，是为潮安影院自建戏院之第一家（以前大抵均就庙宇祠堂），开幕片为明星出品《好哥哥》。采片以明星为主，天一与大中华为宾，有时亦映外片。明光不能与之抗衡，遂告停顿。

有人因光华赚钱，不觉眼红，遂组织乐观戏院，间演潮剧，亦因市情冷淡失败。

迄今仍存光华一家。这在不知者以为光华戏院既称霸潮安，必能大获盈余，事实却大大不然。盖此间军人观戏均不购票，本人之外，且能携带亲戚友人，昂然出入，旁若无人，所受损失，殊非浅鲜。迩来市况愈下，营业更惨，夜票虽廉至一律半票，但每日门票收入亦不过三四百角。而戏院方面，每日须纳印花、警费、教育捐、戏厘、娱乐捐等共达二三十元之巨，其余片租、人工、杂费、房金等，尚未计算在内，因之平日只能停映，每逢星期假日开映数场，吸引学生观众。情形之惨，殊为外路人所不知也。

原载于《电声》1935年第4卷第45期

潮汕的电影业全貌

电影人才产生得特别多，故乡的影业却未见发达。

潮州曾产生了不少电影人才，例如上海明星公司的郑正秋、郑小秋父子（潮阳人），联华公司的导演蔡楚生（潮阳人），明星公司的女星陈波儿（潮安庵埠人）及导演郑应时（潮安人），又香港南洋影片公司的编导侯申泯（即鲁司，潮阳人）等，都是活跃于影坛的艺人而为多数影迷所认识的。但他们的故乡影业则未见发达，这是什么缘故呢？大约潮人喜欢看舞台剧而不甚爱好电影剧，这对于言语方面必有多少关系。默片时代当然不成问题，但声片盛行，普通民众都格格不相入，知识阶级则欢迎国片而漠视粤语片，所以经营影业的戏院，选择影片颇费踌躇，而多数亏折不堪，也是以声片时代为显著。就是这个原因，一般影迷都喜欢看郑小秋与胡蝶合演的片子，而由蔡楚生导演或由陈波儿主演的片子也很叫座，这是一种爱乡心理的表现，大有研究的价值。

说到电影院的历史，在汕头约有二十年，在潮安则仅有十三年，一直到了今年，仅可维持现状的，两地合计只有一二家，其余都自行结束而相继停业了。

先说汕头，经营这种事业的，最初是一个混血种的英国人，名字叫做"啤士"，他见得潮海关里有不少外国人爱看电影，于是设法由香港租得一些外国片，仅在每星期六晚开映一次。并不公开售票，凡入场参观的即收费若干，以资支付片租及一切费用。数年之间，尚有些少利润。后来他再进一步，在崎碌租得某礼拜堂侧的一片旷地，趁着夏季期内举行露天影画场，于是潮人为着好奇之心所冲动，参观的逐渐增加，虽然所映的都是外国片，但啤士竟大有所获。这样，他就更在外马路接近海关区的打石街口租赁房屋一座，计划长年放映。如是继续多年，营业颇不恶，这就是真光电影院的正式产生时代。

后来，经过七八年，汕头外马路辟阔，而潮阳人陈某组织的光天电影院也随同光天大酒店而一齐在外马路开幕了。不消说，营业有了竞争，而且光天

所映的多是国片(明星公司的片最多),潮人趋之若鹜,生涯鼎盛,时时满座。因此真光受了重大打击,渐觉营业大不如前。

再过数年,中马路附近的福合沟某旧戏院,又以有利可图,改组电影院,专以联华公司的影片为号召,加入三角竞争。而啤士也不甘示弱,更纠合了某资本家,在荣华里前的内马路旁,费去六万余元,建筑一座巍峨宏伟的正式钢泥电影院。楼高三层,屋顶竖立高约三丈的大铁架一座,以电灯百数十盏砌成"真光"两个大字,远处可见,且中西片交互放映,造成空前纪录。

汕头真光戏院夜景,刊载于《中国摄影协会画报》1929年第5卷第211期。

不久,升平戏院也在老妈宫对面建筑完成,专映国片,各家公司的出品都有。后来光天大酒店因营业失败停业,光天戏院也易了主人,情势大变。

这时,升平马路又另有人组织大规模的中皇电影院,比真光的建筑物更宏伟。开幕之日,光天就自行停业。这里地点最繁盛,选片又中西并重,观众拥挤,本可获利,奈因开销太大,又那时世界不景气已侵袭到汕头,不久,竟与真光同时失败而崩溃,真是可惜。啤士从此离汕,不知何去了。

一年之后,真光改名"银宫",中皇改名"弥敦",都换过了新公司,重新奋斗。但银宫仍不如前,不够十个月便停业。升平时映时辍,福合沟的那一家又早已收盘,连我也忘记了它的名字,只剩下弥敦做个全市的鲁殿灵光。

到了去年之后,更不知怎样了。

说到潮安,在十三年前有几家临时组织的小公司,租赁柳衙巷的黄氏大宗祠及岳伯亭的郭氏大宗祠开演影戏。因为新奇,营业尚可过得去,但都没有一年以上的寿命。后来状元亭巷的天仙戏院改组,放映代价低廉的神怪

片,也能获利。

到了民国十八年,旅潮的客籍股商多人,觉得本城没有一所正式娱乐机关,就集资大洋七万元,自行在旧考院衙购地百亩,建成一座上下两层内容宏伟的光华大戏院。计有座约可容纳二千五百人,并配置电力发动机一副,美国百代公司的一号电影双机一副。开幕之日,轰动全城,每日收入竟达五百余元,其影片的供给来源,是由香港明达公司(即以前的皇后戏院总司理卢根先生所主持)按照合同期限,长年输运中西名片到潮放映。故预告映期,十分准确。在最初一年结束,得获纯利三千余元。不料一年之后,明达公司不肯继续签立合同(据说运片太麻烦,关税又太重,公司方面收益甚微,且须派一职员驻潮监查数目,开销之余,所剩无几),该院迫不得已,改由汕头方面与真光及光天两家随时转租中西等片放映,这样一来,不但无法预告片名,且有时已经商妥的某片亦忽然脱期,令观众十分失望。从此以后,不得不陷入时演时辍的恶运。幸而股东方面仍不灰心,于民国廿三年间,再添加新股,增购声机,改为有声电影院。可惜影片供给仍有问题,收入锐减,二三年来,真是得过且过,毫无起色。我离潮时,因为时局严重,已陷入半停顿状态,后来又受了两次空袭,遂正式停业。但近又重整旗鼓,继续营业,且租得战事新闻片不少,每次放映,都有万人空巷之盛。

原载于《电声》1938年第7卷第14期

澳门

澳门电影谈

李善舟

　　澳门在五六年前电影戏院即纷纷设立,然终莫能久持。就海镜一院而论,虽已四易其院主,而终不出关闭之一途,以致电影事业,一落千丈,不克复振,良为可惜。究其致败之由,固因商业不旺,有以致之。然亦因澳地人士咸嗜赌博,更好北里胭脂,所以正当之游戏,过问者寥寥。澳门有影癖者,只少数学界与葡人,而葡人皆免票。盖澳地戏院凡军人有自由出入之成例,而非军人,亦咸从而效尤者,即学界亦多认识院内执事人,大可以自由出入,是以

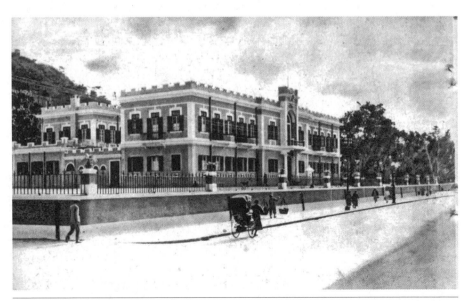

澳门街景:市政厅,刊载于《东方画报》1930年第32卷第18期。

一百人中，购票者仅三四十人而已。如是岂能支持？此习俗之不良，有以□之然也。

至今危然独留者，仅一所耳，名域多利影戏院，为华商所承办，位于□马路之中，较上海之夏令配克影戏院更大。所映皆外国影片，若中国之自制片，则从未曾在澳开演。余甚愿上海之中国影片公司与之接洽，不致利权外溢，且可以一新该地人士眼目，复可以表扬我国文化之光彩，想影片公司亦所乐为者也。该院每日开映二次，第一次七点半，第二次九点十五分。价目分三等：一角半、三角、六角，日夜戏同，星期六、日加映日戏三点。至于制片公司，则从来未有发现也。

原载于《影戏春秋》1925年第11期

澳门戏院满目荒凉

鸿

澳门为华南重镇，有"东方蒙特卡罗"之称，烟赌馆林立，流娼日多，人民日趋于没落，习俗不好高尚娱乐之电影跳舞，舞场既见冷落，戏院亦有门堪罗雀之叹。自广东当局在深圳设一大赌场，由是戏院酒楼相继成立，省港人士嫖赌者咸趋于深圳，而一衣带水之澳门遂至无人过问。

澳门戏院除域多利停办外，现有国华、清平、娱乐、南京、海镜五家。国华设备较为伟大，夜郎自大，不尚宣传，盖以选片优胜，且地点邻近红须绿眼住宅区域，故卖座力向称稳健。往时该院每放映佳片，必加座价一倍有奇，其最低座价较诸海镜之最高位亦有过之而无不及，然观者不因是而减少。但现已非昔比，斯院亦知为自杀政策，顿改前态，前倨后恭，既注重宣传，虽映佳片亦不加价，营业始略镇定。

清平本为大戏院，近亦以影剧为主体，锣鼓剧月不一见，选映之片多为国产佳构。其初券价欲效域多利，只以建筑残旧，顶柱林立，在在有碍观瞻，较之域多利，诚未可同日而语，故观者寥寥。后虽减低券价，营业未见起色，开业未及一年，已感尾大不掉，现欲谋补救，急向技术团歌舞团合作，以双料娱乐为名吸收观众，颇能收效一时，但佳则不敢言也。

南京以澳中人士颇渴大戏，但以经济，不能演猛班，遂演临时组织之拉杂班，座价低廉，亦不寂寞。影片则执国华之二手片，故能博得一部分观众欢迎。

至海镜及娱乐两院，因地点邻近贫民区域，因地制宜，不能不极端平民化，以"相宜又大称"为号召，券价最低半毫，最高不过四毫，故卖座颇盛。但其映片多为剑侠神怪，可以古玩视之，稍具知识者多不喜观，故此中观众亦以普罗阶级居多云。

原载于《娱乐》1935年第1卷第18期

澳门影院之托辣斯

蕴 玉

澳门影戏事业，年来颇见发达。数年前只有影院二家，近已增至六家，且有继续增加之势，其情况殊为蓬勃。计现在所有者，约可分三等。

上等者有国华、平安二家，该两院均以宏伟瑰丽称。往昔以专映西片，故观众泰半为西人。座价殊昂，华人之观于是者皆中上阶级。但近年来以风气所趋，对于国片之佳者，亦在选映之列。是两院均有"贵族影院"之称，而其所在地，亦居富人住宅区域中也。

中等者则有清平、南京二家，两院均以二手片为主，间亦选映头手片。南京方面，中西片皆在选映之列。但清平则以国片为主，然间亦开演舞台剧，因该院昔本京戏院，前岁始改映电影。两院券价较国华、平安为廉，观客亦以中级人士为多。

至平民化而最经济者，则为娱乐、海镜两院。两院所映者大都为陈旧国片，且专映神怪剑侠一类者，以迎合下级观众。券价异常低廉，耗半角之资，即可入座。故其中观众，品流异常复杂，尤以劳动阶级及妇孺辈为多，喧噪哗

20世纪40年代末澳门街景，哈里森·福尔曼摄影，收藏于中国近代影像资料数据库

叫,上流人物绝少涉足其间。故此六院之界线,殊觉分明。

惟自今春,南京、海镜、娱乐三院为巨商黄某一手包办,大事改革,情形为之一变。且三院同一战线,每选得一片,即轮流放映,而以"座价低廉,选映佳片"作号召,以故余三院均大受影响。同时黄某更以托辣斯手段向同业竞争,其法专向国片方面着手,凡新片出,彼即向片商接洽,以澳埠影权归之。彼即用三院轮流放映,如优先权予以别家,彼三院即拒绝放映。余三院均各有东主者,故一般片商不得不迁就之。因影权予彼,则有三院放映之机会,否则只一家放映,损失殊巨也。以是其托辣斯手段乃行,营业殊为发达,然其余三院则大受影响矣。

原载于《电声》1936年第5卷第17期

澳门影业外强中干

时代男女莫不以观电影为唯一消遣，青年子弟，追求异性，亦莫不以观电影为入幕之阶。盖影片十九言情说爱，大抵皆一男一女，结果终成眷属，目难免摹仿之者大有人在也，此等情形，各地皆然，澳门亦不例外。

但澳门幅员不广，观电影者皆属老主顾而乏外来旅客，电影院主之不能皆大欢喜，自在意料中。故三四年来，电影事业之在澳门表面上虽极发达，有声影戏院之增设有如雨后春笋，而实际则皆外强中干，无利可图。

总计全澳电影院共有平安、国华、清平、南京、娱乐、海镜六家。入场票价，现正在强烈竞争下，各有不同，大抵最高座位为一元、八毫、四毫、二毫，最廉为一毫，再廉半毫，可谓贫富均宜，各得其乐矣。

全澳有声戏院以国华戏院开设最为悠久，握有外片首轮映权，建筑亦颇堂皇壮丽，最近因生意竞争，将座价减低，普通位由两毫减至一毫，几与二等戏院票价相伯仲。

平安戏院亦映西片，营业平平，该院位置适中，设备亦佳，其不能号召观众者，实因收价太昂耳。闻该院单就每月院租亦已千元，故殊难得利也。

清平戏院专映国片，尤以粤语声片最能吸引观众，首次放映者必多满座。上海之明星、联华及香港之天一、大观等，暨其他小公司影片，多数在是间放映，国人看国片最合口味，故该院在不景气下，尚有利可图，地点亦颇占优胜。惜院内布置稍嫌陈旧耳。

南京、娱乐、海镜三家，皆在一公司统理下，所映多系二等声片及默片，凡在清平院映完之影片，不数日即见诸该三院预告中，一般人利其价平，有专候该院放映始往观看者。惜其声片机粗劣，发音不甚清晰，为美中不足。然因其座价平民化，故极为中下人士所欢迎。三院因各有联络，费用且可减轻，或尚有利可图也。

原载于《电声》1936年第5卷第27期

《热血忠魂》在澳门被删割

包 肯

澳门葡萄牙政府对于本埠各影院所放映之中西各片，向不过问，剪割禁演之举，更所未见，即如年前美国环球公司出品之神怪片《摄青鬼》[①]，各地皆遭禁演，而在澳门则如常开映也。

惟自中日战事发生以来，澳门当局对于向来漠视之国片，态度亦为之大变，而审查中央辖下制片厂拍摄之战事新闻片尤为严厉，凡情绪稍过激烈，即遭剪割。

《热血忠魂》影片海报，刊载于《今日中国》1940年第2卷第9期。

① 此影片在上海被译为《隐身术》，在香港被译为《摄青鬼》。

本埠新张未久之域多利大戏院，于七月廿一日选映新华影片公司出品之《古屋行尸记》，戏报中定明同场演军委会政治部辖下中国电影制片厂所拍之时事新闻片《我国空军五一九长征凯旋记》与《汪精卫之粤语演讲》，迨开映影片后，汪先生之粤语演讲一片竟杳无寸迹，观影同胞虽明知葡政府所为，惟念身处异国之下，敢怒而不敢言也。

当中国电影制片厂出品，袁丛美所编导，高占非、黎莉莉诸人所主演之《热血忠魂》预告片放映于域多利时，观众因×军官（何非光饰）蹂躏旅长妻（黎莉莉饰）及旅长妹（陈依萍饰）之一幕表情逼真动人，感受非常刺激，莫不以先睹此片为快。迨至本月二日公映之时，观者潮涌而至，讵料全片映毕，此最感人之一幕已付诸阙如，谅葡政府剪刀之下，而成牺牲品矣。

不仅此也，该院影报中曾载明在片前加映《蒋委员演讲》《×战歌集第二辑》《×战卡通》及《电影新闻》诸短片，及开演时，仅见《电影新闻》一片，余三片业已鸿飞冥冥矣。事后探访，得知以上数短片皆为葡政府大事剪割，结果如此云。

笔者附志：本文所述及在澳门被剪之诸片段，在香则仍如常放映。

（另讯）

本埠国华电影院在本月二日放映英国伦敦制片厂出品《叛徒之王》(King of the Danmed Raw)，讵料第一场映毕后，即接葡政府命令，不准继续开映，于是第二场勒令观众退票。该院翌日即换映《西线无战事》旧片。

据闻该院禁演原因，系因开映第一场时，葡萄牙驻澳总督莅院观影，观后以该片描写囚犯反动牢狱之情景过为激烈，极能煽乱人心，影响社会治安甚巨，故而下令禁演云。

原载于《电声》1938年第7卷第27期

远东不夜之城

夜游神

七月十六日星期六,下午五时出发作澳门之游。澳门有"东方蒙特卡罗"之称,热闹繁华,终年不夜,声名籍籍,神往已久。去时满以为这番畅游闻见必多,却不料事与愿违,竟使我大失所望。

币制复杂,港纸最贵

一到澳门,就在澳门最负盛名的中央酒店开了一个房间。澳门币制相当复杂,港纸、国币、广东毫券都可以使用,各项交易则以龙洋为标准。龙洋为粤省府所发之小银币,有角无元,每枚二角,五枚为元。这种龙洋价值约当港洋之七折,港洋每元可换龙洋一元四角半左右,国币折龙洋为八五折,毫洋最低,港纸每元可换二元三角有零。中央酒店为吸引顾客起见,各项物价都以毫洋计算。我们一行三人,住的是五〇五号房间,有阳台,有浴室,两床一榻,各项家具均系红木,房租九元六角。广东来的人也许不免大吃一惊,但是我们带了港纸去玩的,只合港纸四元数毫,却又觉得便宜到不能再便宜了!

赌场不大,气派甚小

澳门的马路,除了两三条尚称宽阔(最阔者约似上海江西路)外,其余街道有点像苏州城内,小转弯,石子路,只能走走黄包车。顶多的店铺是赌场和当店,这两样的确有连带关系,赌场附近必有当店,谢谢他们对赌客服务得周到。

未到澳门时,以为澳门的赌场规模一定非常伟大,房子一定非常宏敞,但是实际上进澳门的赌场简直和在上海到一家南货店里去买一百文大头菜一样平常。就是最伟大的附设在中央酒店里的大赌场,看过了以前上海一百八十一号的富生公司,便只觉得澳门的渺小寒酸,普通的赌台,毫券两毛便可下注,毫券两毫只合港币八分,就是中央里面,四毛钱也可以一过赌瘾,派头之小,由此可见。

20世纪40年代末澳门街景,哈里森·福尔曼摄影,收藏于中国近代影像资料数据库。

中央酒店,最为富丽

中央是澳门最新式最富丽的旅馆,同时也是澳门最伟大的娱乐场,建筑共有八楼。楼下为西餐室及酒吧间;二楼为赌场;三四五楼为旅店;六楼为酒家、茶室;七楼一半为舞厅,一半为全体女子服务赌台高庆坊;八楼又是旅店。

全澳赌场,中央管辖

舞厅布置及大小较上海之胜利仅胜一筹,但在澳门已属首屈一指,舞场每晚三时休业。赌场则通宵营业,日夜不断,故称"不夜天"。中央主人拥资甚巨,港澳间之巨轮数条均系为其所有,全澳赌场,亦均属于中央公司,故中央不啻为全澳娱乐场之总枢纽,澳门政府也完全是靠它维持的。

各个赌场,均无轮盘

澳门号称赌城,但无轮盘,只有银牌与摇骰两种。轮盘为赌具中之要品,

103

竟付阙如,据谓系政府禁止,禁此而不禁彼,奇哉怪也!

茶话之室,燕子之窠

各街茶话室招牌甚多,多数在楼上,起初以为是茶座或咖啡室之数,后来在一块招牌上发现"名家枪斗"四字,才知道原来是燕子窠的别名。

葡籍妓女,当局取缔

向旅馆茶役探听此间花事,拟召葡萄牙美人一尝异国风味,据云葡妓已为政府取缔,华妓是晚适因检查问题罢业,私娼又恐发生意外,不敢领教!

菜馆甚多,味极平平

吃食店之多与香港不相上下,第一晚我们由旅店茶役推荐,至号称第一流之太白楼晚餐,菜殊平平,侍女阿少颇殷勤,出示小报,报上有其芳名,誉之为"女侍之花",但其人并不漂亮,不足以助酒兴,更不必言其他矣!第二天早餐在中央吃,中西并用,中饭吃西餐,因用港币均觉便宜。

全市舞场,共有二家

舞场共有两家,中央之外,另一家为皇宫。中央规模如何,已如上述。皇宫位于海滨,地颇冷僻,登楼扶梯,仅容二人并肩,布置亦极简陋。

澳门域多利戏院的夜景,刊载于《良友》1937年第125期。

影院设备,甚为马虎

电影院共有三四家,设备均甚马虎,映片中西均有,国片则粤制多于沪制。记者到澳门时,域多利戏院新开才第二日,坐落在中央酒店对面,地段甚佳,但是选片甚旧,第一张片是劳莱、哈台主演的《西部之路》。粤语片很快,香港映后就到澳门。

理想场所,均付阙如

记者理想中的大俱乐部、夜总会、夜花园都

没有,除了赌钱,简直一无可玩。至于风景方面,也极平常。我们雇了一辆汽车,在一点又三刻钟之内,非但把全澳门兜了一转,而且每一个成为名胜的地方都去遍,印象都极平凡。

记者是星期六晚十点到澳门的,第二天两点半就搭船返港,原因是在我看来,已无可玩。澳门!澳门!如此而已!

原载于《电声》1938年第7卷第23期

台湾

可注意的台湾电影市场

松

本来是属于我们的台湾，自被日本占据了去之后，秉着这一地处山川奇秀的天然优赋，不数十年已给日本建设成为他们的军港要区而兼商业市场了。

日人影院占最多数

台湾计分基隆、台北、台南、台中、高雄、花莲港（亦即台东）等六州。现在台湾的商业中，电影市场亦颇发达，计现在台湾戏院中开映电影者共有五十余家，其中十之七八为日人所创设，所以放映的影片，自也以日本的产品为最占优势了。

戏院布置完全日化

台湾电影院的布置，一律日本化，不设座椅，观众入场都席地而坐。另有一种风气，也和日本一样，即银幕之前有一人专做说明，高声朗言。

观众胃口至为低下

近年以来国人与外人创设之影院亦日渐增多，因各地华侨甚多，故国产影片大受欢迎。统计吾国自产影片销入台湾各州年达百部以上，此则因外人创设之戏院亦喜迎合华侨心理选映国片之故，侨民心理以明星、天一之影片比较最得信仰，其他如友联等已关闭各小公司之出品以及月明等之武侠片，亦极能卖座。联华公司之出品在台地有曲高和寡之叹，良以台湾的民风好

武,时代知识非常欠缺,所以专讲意义的影片就不能切合观者的胃口了。

运片台湾率能获利

现在上海经营输入台湾的影片公司共有四家,往台湾映片,以每部之放映权订定期限计算,期限以一年为最少,每部默片至少在五六百元,多则千二三百元,声片大概再高二百元至四百元之数,当此影业凋零之秋,此数亦不坏。如公司有老片者,订二十部之合同,即有上万之款收入,亦差可资调剂也。愿国产片商,注意该处市场,努力推销。

原载于《电声》1936年第5卷第25期

台湾的电影事业

柏 霖

仅根据三个月在台湾的居留,而且又未曾把充足的时间和专门的工夫用于此方面的研究,故欲求一篇关于台湾电影事业的详细的记述,简直是不可能的事。惟因唐瑜兄索稿孔急,而空虚的脑袋又没有其他的材料,只能勉从其艰,就见闻之所得,扯杂地介绍一个大概的情形,用以偿付这笔无可避免的稿债了。

台湾的电影事业,说起来确就贫弱得非常地可怜。在民十五年间,虽然有所谓台湾影片公司的组织,但是昙花一现,戏尚未开拍,公司组织却早于无形中宣告解体了。其后,及至民十七年的时候,始由于几个青年人们集资创办了一爿南星影片公司,一时颇见活跃,并且也曾完成了一部以番地为背景描写台湾青年与番人女子之恋爱故事的《番地之花》的影片。可是由于设备的简陋、技术的幼稚以及经验的缺乏,乃至财力的贫弱等,据郑超人君(前明星公司演员)告诉我说,那简直是不能成为一部影片的。并且该片的导演人虽负有台湾权威电影研究家的时誉,然而书本子所写的东西与实地的情形不同,故全篇将近一万尺的片子,综计镜头据说只不过一百个左右而已。除却极其少数的中景而外,其他都完全是远景的男女二人边走路边谈爱情的镜头了。

超人君说:"有一个镜头之长,长得说起来有点叫人不敢相信,不打谎话至少当有一千尺左右。换句话说,一本片子里边就只有单独的一个远景的镜头了。导演人既不知道运用特写等种种镜头方面的技巧,其他当然是不必谈起了。所以观看全部影片,就等于观看几帧风景人物图画。至于摄影的模糊,有时候简直是把银幕印成灰白的一片或黑漆的一团的……"

我不禁随着超人君大笑了一阵,但我犹怀疑超人君的此一番话也许是夸张之辞,可是随后问了另外一个人,始证明了超人君的所言是实情。

这样,由于片子本身的成绩的一塌糊涂,到处公映都闹退票始寝事,自然

"赔了夫人又折兵",这一群勇敢的富于进取气魄的青年企业家们,也不得不由于失望而志馁,从此就听不见有什么东山再起的企图了。

自此而后,台湾的电影事业便完全陷入在无声无息的状态之中。而及至民廿二年间,日本松竹影片公司鉴于台湾地方适于摄制影片,计划在台湾建设制片厂的消息传布到台湾的时候,前记南星公司的几位合作人又不期而然地集拢起来,预备以更雄厚的资本,与松竹公司的台湾分厂凑热闹了。并且此一番,彼等尚向日本的影片公司以重金聘定了几位技术部门的专门人才,而建筑摄影场、购买机械等的计划,也在一片兴奋中积极进行着了。

可是,这热闹的情形也只不过持续了三四个月的光景而已。一时闹得满城风雨的南星公司的复活,却随着松竹公司台湾制片厂的消息的沉寂而归于沉寂了。虽然在其后也有一个蓬岛影片公司的组织,但不久又是消息渺然,不知后事。

至于在目前,虽然一般对于电影事业感到兴趣的人们仍以南星公司为本营,时在计划着第二部片子的摄制,但是诸种的困难,似乎使他们的此种计划是很不容易得到实现的。并且,一块浸晒了将近十年之风雨的已经破烂不堪的"南星影片公司"六个字的招牌,虽仍凭吊似的悬挂在一座灰黑的洋房上,可是那办公室,却早已派做撞球场的用场了。

总而言之,台湾的电影事业是极其幼稚的。不!也许还可以说台湾尚没有电影事业的产生,虽然台湾是一个适宜于摄制影片的温和秀丽的地方。

最后,关于台湾的影片市场,则几全被日本影片所霸占着。仅就首府的台北市而论,开映日本影片的戏院共有六家,而开映中国影片的戏院却只有永乐座的一家,并且中国影片的供给又时常断绝,而不得不仰取于日本或外国的旧片子的接济。不过若依卖座成绩来看,则似乎中国影片是比较强一点的。至于台湾人所最欢迎的中国影片,第一是《火烧红莲寺》之类的神怪片,其次便是打武的武侠片。思想程度,可见一斑。

写得太乱了,还是这里带住吧!

原载于《联华画报》1937年第9卷第3期

娱乐在台湾

洛 茵

接收之后，一度冷落的台湾艺坛，现在又呈活跃姿态了。无疑地，它们还是停留在陈旧单调和简陋的阶段。

先以电影来说，虽然国产片和外国片已代替以前放映的日本片，可是谈到质与量离理想太远，国产片都是些战前的老片子，而且搬来搬去总是那么几张，较有意义的仅有《马路天使》《钦差大臣》等，其余都是色情和荒唐无稽的片子，尤以周璇、周曼华、李丽华主演的片子最吃香。外国片在时代上当然较国片进步，然而除了《轰炸东京记》等较有价值外，仍以歌舞、侦探、怪诞的片子为主。台胞的鉴赏力太低，几乎没有正确的判断力，凡野人头卖得越起劲的片子越受欢迎，除了使人看得讨厌或辗转放映的次数太多外，任何片子的生意都很好，大概他们生活太枯燥了，需要调剂吧。

宣传委员会管辖下的电影摄制场只拍新闻片，故事片却限于人力、财力和工具的缺乏，始终无法拍制。台湾的外景绝佳，假是能拍一部如《海国英雄》之类的片子，一定可以为台岛生色不少。可惜现在没有人干，至于本省人自办的台湾电影公司，资本有限，难望有何奇迹。

至台湾放映电影需要准演证，海淫海盗或太荒唐的片子绝对禁止，这权力握在宣传委员会手里，所以以前盛行的《火烧红莲寺》之类都绝迹了。

话剧还在萌芽时代，演员、道具、布景均付阙如，七十军政治部的宣传队曾一度稍露锋芒，可是因陋就简，抓不住观众注意力。最近台北有个业余剧团在中山堂公演，纯粹本省人所组织，对白悉用方言，演技和布景太幼稚，自然表现不出甚么成绩。至于地方戏还充满封建色彩，十八世纪的气味太浓厚，盛行于穷乡陋镇。台北有三家戏院专演地方戏，票价虽廉，却鲜有人问津，大多数人均醉心电影，尤其是五彩天然色影片。

长官公署有个交响乐团，每逢星期三、六在公园音乐台演奏，然而曲高和寡，像悲多芬《幻想曲》等一类调子，非一般平民所懂得欣赏，而且只奏不唱，

且需门票故鲜人问津。

国剧在台湾是绝无仅有,歌舞团公演的机会很少,除了卖弄大腿以外,乐队和歌曲也差得很。

总之,台湾的艺坛,正在没落中抬起头来,沙滩上种花是会枯萎的,它必须外来的助力和支持,这块处女地正待大家来开拓,来耕耘吧。

原载于《快活林》1946年第35期

光复后台湾省之混乱现象

甘 草

被葡萄牙人称为"美丽之岛",而日本人却视为"南国的宝库"的台湾,在日本人的魔掌下,整整经过了五十年的压迫、榨取、屠杀,早已成为六百万黄帝华胄的暗无天日的黑暗地狱了。如今暴寇溃亡,河山重光,台湾仍入祖国怀抱,台胞也得从此打开桎梏,重见天日了。但是光复后的台湾的情形怎样呢?依照沦陷区收复情形来推测,那么也未必都能已上轨道。而从报纸上所得到的报道,只有"混乱"两个字可以概括。看来台胞要得安居乐业、共享太平,还须再要熬过一个时期吧!

从一位到台湾工作去的朋友的来信,在充满辛酸悲哀的字里行间窥探到一些消息,那也是使人很失望的。因为接收后,当地一切情形还是未能改善,

台北街道,刊载于《天山画报》1948年第5期。

日本人的恶势力依然存留着。各处街道都仍袭用旧时名称，什么町，什么目，什么番地，教人见了不痛快。许多料理店还是灯红酒绿，门庭若市。娱乐事业更全保存着日本化，这里有四家电影院，第一剧场、台湾戏院、国际戏院、新民戏院和大世界、新世界两家游乐场。除了一家演顺治出家的《清宫秘史》，和一家演李阿毛的《游天宫》外，其余映的全是日本影片。

那些染有毒素思想的旧书报杂志大都是歪曲事实，任意侮辱、鼓吹排华、宣扬战争那一类的文化侵略作品却还依然公开在出售着，没人注意，也没人去禁止取缔，实属怪事。光复后出版的《人民导报》，有四分之一还是采用日本文字，而在其他各报的文字或广告里，更都充满了日本化的气息。该报刊载的招募报童启事，便是用的日文，虽然也曾撰用中文词句刊过，文的标题是"副业性卖报人招募"，还不全是日本化吗？你要是见了这份报，决不信是中国报纸，也不信是中国人编的。但这种日本化情形到处皆然，触目都是，你要是踏上了台湾码头，你更不会相信这已是收复了将半年的国土，而疑心已是到了东京横滨。照这情形看来，要铲除日本人所遗的积毒，而要另建立中国文化，推行中国教育，怕非经过三十年的努力不为功。

附带报告的，台湾记者公会已在开始筹备，发起人中有黎烈文在内。

原载于《快活林》1946年第7期

台湾电影院概况

周 南

台湾——这富有诱惑性的名字,多逗人怀念呢。

被日本人统治了五十余年的台湾,已经回到了祖国的怀抱了,这数十年来台湾的文化是被毁灭殆尽。光复后,一切都充满了蓬勃的朝气,新生的台湾复活了。

电影院的发达,在胜利后的台湾也是最明显的进步,因为电力的充足和交通的便利,这些都是电影院发达的最大因素。

过去,在日本人统治的时代,只放映着日本片。自日本片绝迹之后,代而起之,便是好莱坞的神怪和武侠片了。但是,台湾文化的水平并不十分高,懂得英文的毕竟是少数,因此国产片已经逐渐地抢夺了台湾的市场了。国内的摄片厂也都注意到这一点,所以像电影联营处、大中华、国泰等都在台湾设立办事处,现在将全台湾的电影大概情形介绍于后。

台北是台湾人文荟萃之地,一切文化、政治、商业都集中在这个枢纽之中,所以戏院林立,规模较大的戏院也都在这里。大世界是建筑最堂皇的一座,门面也相当美观,座位也舒适。其次为国际、台湾、新世界、第一剧场,再次为大光明、新民、美都丽、万华、大中华、国民等十余家;还有一个中山堂,本为社交之中心地,为集会展览之用,也设有电影机,如无其他社交活动时,即改映电影,地方比大世界宽大,座位也多至三四千只。

台北大世界戏院,刊载于《青青电影》1948年第16卷第34期。

台中市有四座电影院,台中最大,其次为成功及国际(前称为"天外天",一月前才改名),还有一座丰中,那只好算是三轮戏院,建筑和设备都很简陋。

台南市较台中为多,有赤嵌、延平、世界、大华、国华,另外有座全成是影剧兼营,有时映电影,有时却演台湾戏。

高雄有光复、青年、寿星三座影院,设备均略见逊色,远不及台北各影院。

基隆虽然地方很小,但是为台湾之进出口岸,往来轮船及客商均须由此经过,故营业方面尚不恶,有中央、大世界、大华三影院,设备不甚考究。

新竹有国民、新世界两家,规模较小,设备简陋,镜头也不清晰。

嘉义除中山堂外,嘉义及优升两院与新竹差不多。

屏东有一小型影院光华,是规模最小的一个了,营业也差。

现在台湾最高的票价,头轮为台币四百元,二轮为三百、二百,三轮均收百余元(合金圆不满一角)。

各影院每天放映时间,一部分为一时、二时四十分、六时四十分、八时十分四场;一部分为一时、二时五十分、七时三场;二三轮营业较差的只映两场,普通星期多加映早场。

台湾戏院的秩序很好,很少有武装军人滋事的纠纷发生,穿制服的军警半价优待,而他们也安分守己,这是很值得钦佩的。

三十七年十月十四日写于台北第二女中

原载于《青青电影》1948年第16卷第34期

影片公司搬台湾争夺战激烈展开

小 林

台湾是一个相当现代化的地方,文化水平也高,从台湾来的人们都能如数家珍般告诉你,台湾的咖啡馆情调多好,放交响曲唱片;中山堂不时有省交响乐团或其他业余音乐家的演奏,过几天又是高山族歌舞的阿美族团演出那些带原始味的热烈的舞蹈;又观象公司或演剧队到台湾怎样受到热烈的欢迎,等等。那么,台湾的电影事业怎样呢,读者且听我道来。

台湾大小城市戏院甚多,即使很小的市镇竟也有戏院,规模当然较小。大城市如台北、台南,戏院子着实好,胜利后当然也是美片和国片的地盘。虽然戏院多,摄影棚在台湾却只有一座,在台北的植物园,是日本人留下的,从陈仪接收台湾到现在,一直由一位叫作白克的主持,三年来也没有出过故事影片,所以人们对它简直没有什么印象。也许有些读者见过这台湾影业公司的短片,包括《阿里山伐木》《台糖公司制糖》《日月潭的风景》等,它的动态可以说是默默无声。

接着,台湾成了上海几家公司猎取外景的地方,《假面女郎》《花莲港》《万象回春》等都到台湾出外景,但时过境迁,目前时局动乱,在机关或要人眷属纷纷迁台声中,电影公司也动脑筋要搬台湾。

还有一个插曲:田汉游台时,曾有一个泰山影片公司的组织,有人拉拢了一些文明戏时代的红演员,想以田汉为号召,在台湾拍些影片赚钱,结果因组织太不健全,没有下文,不然倒反要丢脸。

目前上海影片公司倒真是有计划地向台湾发展了。首先是中电由二厂厂长徐苏灵亲自到台湾主持设厂;接着国泰以秘密姿态,由徐欣夫带眷属顾梅君等一行于十四日赴台,并由中央文化运动委员会主任委员虞文的关系,租得台湾影业公司的摄影棚,准备拍戏,第一部戏由《假面女郎》剧作者编剧,主角总不外顾兰君、顾梅君姊妹;国泰姊妹公司大同的柳宗亮在台湾,想来也不至于是悠闲地游山玩水;文华老板吴性裁曾去台湾,下文还不得

而知……

　　台湾影业公司的主持人白克听说颇伤脑筋,台湾主席由陈仪而魏道明,再由陈诚主台,白克是否保持得了他三朝元老的身份颇成问题,特别是在这样情况下,台湾影业公司的摄影棚和器材成为奇货可居,各公司在台湾的争夺战即将展开。你想吧,大局这样吃紧,各公司在台湾发展,坦白地说,就是逃难,器材搬运固然成问题,在台湾要大兴土木造摄影棚可不是轻易成为事实的。

<div style="text-align:right">原载于《每周电影》1949年第4期</div>

广　西

电影在桂林

　　桂林之有电影，不过是近三年来的事。虽然说从前也有过电影的，但只是游江湖的影片商带着几张陈旧的外国影片，路过这里，租个地方来演几天罢了。所以，电影在桂林的历史并不怎样悠久的。

　　桂林共有两家电影院，明星比较明珠先开幕年余，但是明珠的生意比明星兴盛得多了，这其中有种种的原因。

　　一、影片。明珠所租的影片是由广东运来的，先到梧州，次南宁，次柳州，最后到桂林，都是汽车运送，便宜而迅速，所以源源不绝地有新片放映。过去映过的如明星公司的《碎琴楼》《红泪影》《桃花湖》等片，联华公司的《野草闲花》《故都春梦》《人道》等片，场场都是满座的，尤其是映《人道》一片，曾经盛极一时。

　　至于明星所租的影片，是由湖南运来的，交通上极感不便，所以常常因没有影片到而停映，或改演旧剧，这不是很滑稽的事？！过去映过的如《王氏三侠》《侠女救夫人》《义雁情鸳》《湖边春梦》等片，最近运到的很新鲜的《荒岛野人记》卖座尚佳。

　　二、设备。由设备上来讲，明珠又比明星占优势。明珠的放映机共有两架，所以影片能继续放映，不至间断；明星只得一架，所以映完了一卷影片，就得停几分钟才能放映另一卷，这样便常常使观众不耐烦了。

　　不过，若就院址来讲，明珠就不及明星多了！明星的院址就是旧日的关帝庙来改建的，分楼上楼下二层，修饰得很堂皇，地位既高爽，又通空气，坐在里面是很舒适的！明珠的院址，却由旧日演旧剧的慈园改建而成，没有楼，没

有通空气的天窗,黑暗而低矮,夏天观影,虽有电风扇,也很不适宜!

除开上述两层之外,明珠、明星共同的毛病,便是对于一张影片每每宣传太过,使观众看完后,觉得上当!还有,就是一张好点的影片,确有千呼万唤始出来的样子。如明珠预告的《续故都春梦》,明星预告的《落霞孤鹜》,已预告了几个月,现在尚无到桂之期呢!

桂林人最欢迎的影片公司,一个是明星,一个是联华。天一的影片很少到桂林,所以对它没什么重轻。桂林所欢迎的男明星,如金焰、郑小秋、龚稼农、黄君甫等人,女明星则胡蝶、阮玲玉、陈玉梅最出风头!戏院中深知道观众的心理,常在广告上冠以"皇帝""皇后主演"的字样来吸引观众。

桂林人最欢迎的影片,为社会的、爱情的、武侠的。社会片看的人就很普遍;欢迎爱情片的大都是青年学生;欢迎武侠片的则为一般小学生及商店伙计或工人。至于外国影片亦间或放映,但欢迎的就很少,除了少数的教员及学生。

以上所述,是电影在桂林的大概情形。最近也有人提起放映声片,但还未见诸事实。附带提及的,便是关于电影的刊物,在桂林只有文华公司出版的《电影》一种,价值很贵,非出五角小洋买不到手!

<div style="text-align:right">四,廿六,于桂林桂台之下</div>

原载于《电影月刊》1933年第23期

南宁的影院近况

阮天涯

南宁一市，虽然是地偏西南，但系交通上却很利便，而且是省会的所在。影戏院的事业当然是比不上大都市，但一较诸省内则又算超出一筹。联华片之在广西，南宁还算是个根本地，声片之在广西也是南宁先开风气。

新明星院址在西关路，是旧式的舞台剧院所改装，座位约有千二三，票价现在是二、四、六、八角，创始于民国二十年冬。选片目标还不错，映的都是国产片，西片很少，片权有联华、明星、天一，其他小公司也有，常年营业景况尚不差。在初办时期，最好收入的要推武侠片，所以《荒江女侠》《火烧平阳城》这一类的片子，确实是盛极一时，吸引了不少下级观众，尤其是小孩子。但到现在，却成了个反比例。然而始终不变收入成绩的要算联华片，明星片还要差些，好像《野草闲花》《一剪梅》《桃花泣血记》《野玫瑰》《人道》这一些片子，在开影的时候，戏院常常是闹得个水泄不通，虽然有时还要增收券价，但观众之趋势，依然是有加无已。自从有声片崛兴后，该院为适应潮流起见，于映《野草闲花》之际，曾拟用拍拉通配声，以叫座之力，后因配声机不妥，卒未果，而观众之对于此片已深受其宣传之力矣。

该院今年为竞争营业计，始安装香港陈宗桐发明的美诺风声机，第一次开影的声片，是天一的《游艺大会》，但因片子不大好，观众亦寥寥而已。就是第二次的《璇宫艳史》还不十分能够号召，虽然一部分是因该片太残坏了，而最大的原因，还算是发音不清晰的问题。其他如《芸兰姑娘》《旧时京华》《人兽奇观》等，都因为方言的缘故，以及该院声片之声不得观众信任来由，所以收入亦平平。下两期就快映《三个摩登女性》，想那时当又有一番气象。

一家是中华，是今年才建筑完工的，现在尚未开幕。院基颇美丽宏伟，现在赶紧布置，映的完全是声片，声机是东方百代的，第一套开映的是英国出品的《炮声舰影》。院址在兴宁路，全院座位约有千二，还有座位也是四种，票价则未定。

其余一家是大南院，址在苍西路，座位约八百左右。创办于民国十七年，中因政变停顿，至二十年夏始复兴。片子是香港明达所供给，中西俱有，当时以《红莲寺》一片为收入最高，与新明星之映《荒江女侠》无形中竟成了对峙之势。后来因内部混沌，而片子越映越劣，致有亏本停顿。现复有人以全市俱映声片，默片或可得一部分人的欢迎，所以该院又有恢复之说。闻又为明达中人所办，有于八月一日开影的可能。

桂林影院广告，刊载于《大公报》（桂林）1942年4月19日。

至于附带报告一下的就是此地最欢迎看的是阮玲玉的作品，一套几年前大中华百合出的《情欲宝鉴》也居然场场满座，《妇人心》《挂名的夫妻》也博得不少观众的同情。胡蝶的作品则稍稍次些。

其余尚有一个好现象，便是全市电影观众大都趋向国产影片，西片除掉了谐片之外，则不大适合口味，这或许不算是特别，不过这是地方风土人情的关系，以及观众的程度罢了！

原载于《电影月刊》1933年第25期

广西的电影院

广西的电影院，全省仅有八家，计桂林两家（一家是去年新设的，不幸于十二月间被炸毁）、柳州两家、梧州两家、南宁一家、郁林一家。

这几家戏院的设备都很简陋，和上海的三等戏院相比尚相差很远。而且其中有几家戏院，一年之中大多数的日子，不是唱广东戏，便是演京戏。他们所放映的影片，都是上海二三年前的出品，有的简直破烂不堪。票价相当低廉，试举桂林的新华戏院做标准，楼下前排是桂币三角、后排五角、楼座七角；花楼则称包厢，分四人座、六人座两种，四人座为三元二角，六人座为四元八角。以上票价，均以桂币计算，桂币一元，等于法币五角。

柳州因为白天没有电，只映夜场。但桂林、梧州等处，自战事发生后，为了防空关系，白天也停止开映了。

原载于《电影》1939年第38期

华 北 区

(平、津、冀、晋)

华北电影沿革史

姚影光

年来华北影片公司林立,投机者趁机而起,鱼目混珠,殊堪痛恨,北平一隅为中心点,兹特分述如下。

天津影片公司

为华北电影公司最初创办者,成立于民十三年,乃某报记者主办。成立之初,招考演员,未几,因内部发生纠葛而停办。

渤海影片公司

为继天津影片公司而起者,时在民十四年春。主办人为黄某,导演乃小说家沈哀鹃,摄影戴辅贤,曾出《大皮包》一片,计十本,剧情神怪而兼滑稽,编剧导演均出沈手。迨片出,因未得观众欢迎,遂停办。

新天津影片公司

为前天津公司中人,所办因组织不同,致昙花一现而已。

北方影片公司

与渤海公司同时成立者,主要人物为李朗秋、徐光华、张天然等,摄影为戴辅贤,该公司因鉴于天津、渤海等之失败,故急谋改善,尚可维持。曾出二片,一为《血手》,系徐光华导演,虽系侦探武侠片,但内容不甚紧张,营业不见起色;一为《永不归》,为言情片,取景于北平西山等处,系李朗秋、张天然联合导演,结果失败。

新北方影片公司

自北方影片公司倒闭后,乃有新北方出现,开办未几,顿成泡影。

中美影片公司

与北方公司同时产生,主办者系黎庶,股东为黎元洪,资本三十万,建筑玻璃棚,置办机器,摄影师为俄人,导演为美人,于是轰动一时。后因黎氏病故,主持乏人,遂告停办。

醒钟影片公司

为继新北方公司而起者,主办者李朗秋,与新北方同一寿命,不久即销声

匿迹。

新新影片公司
与中美公司同时成立者，内容无从探悉，亦一露头角而已。

福禄寿影片公司
成立于北平，地址在石附马大街，开办未久，亦告闭歇。

特士达影片公司
成立于民十四年，地址在魏家胡同十号，系黎庶主办，导演为池剑能，浙人，前留美好莱坞第一国家公司实习导演。该公司不久改组学校，校址在观音寺草厂前椅子胡同，由池任教授，造就人才颇不少云。

安竹影片公司
为特士达电影学校之变相，主办者为欧阳安竹，但不久亦失败。

模范影片公司
设立于西交民巷羊尾胡同关帝庙中，开办不久，因闹意见而停顿。

惠群影剧学校
乃徐光华、文章文、崔理筠等所办，以造就影剧人才为宗旨。

光华影片公司
自天津失败后，徐光华乃来平组织惠群学校，并组织光华影片公司于西城新街口，由小说家崔理筠担任编剧，张炎森为化妆，张玉亭为摄影，徐光华自任导演，演员系惠群学校之学员。曾出一片，名《燕山侠隐》，为武侠片，取景于西山北海等名胜，徐光华自任主角，结果尚佳。后公司中分为两派，新派主张开摄《西太后》，旧派主张开摄《行不得也哥哥》，结果旧派失败，遂摄全部清装宫闱秘史《西太后》，原定为四十大本，但摄至九本时，即债主盈门矣，不得已转售于某洋行。勉强出片，成绩颇佳。该片取景于故宫，颇有可观。其时该公司第一次出品《燕山侠隐》，忽有日人遣人来租，赴日开映。该公司当派员携片赴日。及抵日后，日人有意刁难，坚称该片无日文字幕，有辱国体，除将该片扣留外，并罚数百金。该员仓皇失措，星夜回国。当该员出口之日，正东京某戏院开映该片之时，该公司无力抵抗，徒呼负负而已。

红楼梦影片公司
该公司设立于天津，与北平之光华影片公司先后成立，拟摄全部《红楼梦》，并将中美影片公司之玻璃摄影场购妥，为该公司第一摄影场。初出杂志一小册，名《红影》，又特请津名画家周龙光绘卡通炭画片《刘姥姥二进大观

园》与《刘姥姥醉卧怡红院》。组织颇完备,但曾几何时又成泡影,惜哉。

中华电影学会

为名戏剧家陈大悲所办,当组织时,适值光华影片公司倒闭,但该会亦未正式成立,即行结束。

燕平影片公司

民十七年成立,系小说家金小的所办,亦未出片而停办。

日月影片公司

民十七年产生,地址在东城水獭胡同,主办者系李朗秋,支持一年,让渡张天然。于是广招演员,加紧训练。现在联华公司之陈燕燕即该公司造就之人才。曾出一片,名《她的环境》,为张天然导演、张玉亭摄影。女主角系仓吟风女士,男主角系严而温(按严为哑巴,但表情深刻,毫无做作,青天影片公司导演陈天颇嘉许之,惜不能开口为憾事耳)。取景于北海公园及平市诸名胜。后该公司为谋扩大计,公开招股,有东北诸要人参加,正当转机之时,忽日军捣乱满洲,东北要人无心于此,乃停顿焉。

莲花影片公司

为燕大与清华大学之学生所办,设摄影场于西山,惜不久亦成泡影。

华北电影公司

初,该公司不欲摄片,乃专门经理各公司影片之营业公司。民十八年,经理罗明佑因鉴于外片缺乏,专重有声,无声来源渐少,国产影片正宜趁机而起,挽回利权,乃约上海民新影片公司来平,摄取《故都春梦》。该片为罗明佑编剧、孙瑜导演、阮玲玉主演,男主角为北平艺术学院戏剧学主任熊佛西之高足王瑞麟,此即联华公司复兴国片之先声也。

东北影片公司

主办者为王元龙,王因上海大中华百合影片公司停顿,于是来津与某要人合办,摄影场设于新建之葫芦岛,后因条件不合,未能实现。

北洋影片公司

亦为王元龙所办,因东北公司未成,乃与津市某巨绅合办北洋公司,亦因他故而停顿。

青天影片公司

民十九年上海移此,经理为陈天,设办事处于东城西堂子胡同,开摄哀艳战事片《奈何天》并香艳武侠片《艺术之宫殿》,在平半年,即行回沪。

蕴兴影片公司

与青天影片公司同时成立,位于白米仓胡同,为南洋巨商宋蕴朴所办。曾摄新闻片一部,名《北平大观》,计十大本。制片主任王乃文,前部委托青天公司代摄,后部为张玉亭所摄。该片原定四十大本,已出十本,现已开映于南洋各地。闻其内容皆北平名胜,凡西山、香山、燕大、清华、协和等学校中之生活,范朋克来平、滑冰大会、赛纸鸢、暹罗亲王游故宫、颐和园等,以及平市之风俗土产,包罗完备,颇有可观。

联华影业公司第五制片厂

自上海联华公司成立后,该公司即派荫铁阁、郭绍仪、吴宗济等来平,组织联华第五制片厂。现已觅定场址于朝阳门斜街五爷府,并先设人才养成所,以资训练。该厂主任为荫铁阁,导演侯曜,摄影石世磐。首次出品为罗明佑所编短片《除夕》,以新年为背景。二次出品为侯曜编剧兼导演,为蒙俄间之恋爱史,名《沙漠之花》云。

银星影片公司

最近创办,地址未明,主办者为沈哀鹃,处女作为《睡狮猛醒》,系此次暴日横行为背景。

远东影片公司

为上海明星影片公司谭志远等组织而成,惟开始工作须待明春云。

原载于《影戏生活》1931年第1卷第48期

华北电影发达史（节选）

吴逸民

中国电影院之总数

据民国十五年末调查，中国电影院之总数为一五七家，电影院开设之处所占三十一都市，其主要地域如左：

北平一四、天津一〇、青岛六、济南二、张家口二、上海三九、汉口一一、香港九、广州七、重庆五、苏州四、杭川四、厦门四、南京三、九龙三……以下略。

迄至民国二十三年度，中国电影院已增加至二九〇家，其分布地域如左：

北平一〇、青岛五、威海卫二、河北省二四、山东省四、山西省一、察哈尔省一、上海三六、南京一三、四川省六〇、广东省三七、湖北省一五、湖南省一五、浙江省一五、江苏省一四、河南省九、广西省八、福建省七、安徽省四、江西省三、云南省三、贵州省二、陕西省、甘肃省、宁夏省各一。

依民国二十五年度中国教育电影协会会务报告书所载，电影院竟见减少，计为二二八家。

华北电影院之回顾

据丁度调查，民国二十三年度之华北电影院总数为五〇家，开设处所占一〇都市，详见下（影院旁所载为定员数目）：

北平市一〇

真光电影院八二八、中央电影院八八二、平安电影院五五三、民众教育馆电影院二四〇、光陆电影院五〇〇、中天电影院六七七、大观楼电影院四三六、同乐电影院四五〇、社交堂电影院三〇〇、春光电影院二五〇。

天津市二三

上平安电影院九五〇、庆云电影院六〇〇、平安电影院七三〇、群英电影院二〇〇、上权仙电影院五〇〇、新明影戏院一二〇〇、明星大戏院八七〇、

光明大戏院九五五、新中央影戏院八〇〇、新欣影戏院五〇〇、新新电影院八〇〇、天宫电影院七二〇、春和电影院九八〇、光陆电影院八〇〇、□□□影院六〇〇、中央电影院五〇〇、河北电影院八二〇、东方电影院一〇〇〇、新记天桂电影院八〇〇、天津电影院六〇〇、蝴蝶电影院八九一、北洋电影院九八一、丹桂电影院八〇〇。

青岛市五

明星戏院三八〇、五福大戏院四〇〇、山东大戏院八〇〇、福禄寿大戏院六〇〇。

济南三

济南电影院六〇〇、真光电影院四二四、新济南电影院六一七。

开封三

平安电影院五〇〇、大陆电影院八〇〇、明星电影院八〇〇。

威海卫二

三星电影院八四、民兴大戏院□□□。

张家口一

西北电影院一〇〇。

山西省晋阳一

中华大戏院□□□。

山东省福山一

福禄寿电影院七〇〇。

河北省唐山一

石门有声电影院四〇〇。

北平电影院之回顾

北平最初开设一电影院，为东长安街之平安电影院，该影院为外人所经营，于民国元年三月开幕，号称"利兴平安电影公司"，其票券有包厢、散座二种，包厢票价分六圆、四圆、三圆三等；散座票价分五角、三角、一角三等。

民国六年，在东安市场内有中华舞台乐乐电影及吉祥园华安电影二院之创设。中华舞台曾演美国《南北战争》及开司东·贾波林《金不换》等喜剧影片，有时并特别上映有声影片。票价：头等铜元三十八枚、二等二十八枚、儿童十八枚。吉祥园即现在吉祥戏院之前身，该园专映美国纽约出品之有声

电影,票价铜元二十枚与三十枚两种。

东安门大街之真光电影院,于民国十年十一月五日开幕。该院经理人为电影界之权威者罗明佑氏,其后罗氏更在天津创立华北电影公司,并设分公司于北京。该公司为统制京津电影营业一元化之机构,当时京津第一流之七家电影院,统归于该公司旗帜之下,其七影院名称列下：

北京：真光电影院、平安电影院、中央电影院。

天津：平安电影院、光明电影院、皇宫电影院、河北电影院。

原载于《电影杂志》1945年第96期

北 平

怀蝶室谭影

李营舟

北京人看电影的程度，原本是很嫩的，近来却也知道电影是个玩意儿了，他们原先疑惑影片是画的，还有些人们莫名其妙，也不知影片是怎么做成功的。

北京的影院，共有一十二家，计真光、开明、明星、大观楼、青年会、城南游园、中天、平安、中央、中华、中央公园、城南公园等处。设备最好要数真光，但是它专演西洋影片，票价很贵的；第二是开明，常演中国佳片；再次如中天、中华、明星、中央，皆演普通影片；平安也常演外国片，因它是西洋人营业，所以这么样的。其余各园，则多演无价值的影片，但售价极廉，所以顾者也还踊跃。

北京影片公司，在民国十二年，有一福禄寿公司，但它未摄片就倒闭了，后来徐光等创办光华公司，年余只出了一部平平无奇、有头无尾的《燕山隐侠》，出片后只在大观楼开映一次，后竟无园租映。近又开摄《行不得也哥哥》一片，乃是前清珍妃坠井的故事。他们觅一个貌似慈禧的丐妇使充主角，又雇宫女太监若干人，逐日教授礼法，听说已成数幕，因为资本缺少，尚未摄全。据友人说，该公司成立以来，仅有资本八千余元，勉强苟延残喘，若能出一较好的影片，也不难立享大名，惟因徐光华君是唱新戏的妙手，所以他摄的《燕山隐侠》也不脱新剧化。

北京人看电影之程度虽低，但各讲一派，有爱看武侠的，有爱看滑稽的，据记者的调查，好看武侠和滑稽片的，比看言情片的要多六七倍呢。

北京在前清时，电影不甚发达，会慈禧太后七十大寿时，英国公使贡影机

北平各影院排片广告,刊载于《大公报》(天津)1927年5月17日。

一架、片数套,用磨电机演之,只二片便将电机炸裂,宫内不再演。宣统元年冬,百代公司曾在大栅栏三庆园开演影戏几日,从此北京人始知电影之名目,看者亦渐加多,而影戏院亦逐渐开幕,然皆附设于戏园,无似近日建筑宏大之影戏院也。民国四年,家大伯成武公,创立一洞天影戏院于大栅栏,租映百代公司影片,以佳片少,顾者亦稀,加以对门大观楼改成专门影院,遍觅佳片,昼夜开映,售价亦廉,并雇人造谣,谓"一洞天无佳片,日用干电开映,倘何时不慎即有炸裂之虞,顾者甚为危险"云云,况有人时在门首乱嚷"一冬天便完"等语,因是家伯赔累不堪,至翌年正月遂闭。人讥之曰"一洞天之寿命,果止一冬天也",此可见中国商界之程度。

京人之观电影,颇有许多怪现象令人发噱。一日记者在明星院看《盘丝洞》,身后一人大声喊好,遇危险处,则喊:"哎呀……妈哟……险呀……"遇女演员影现则曰:"乖乖,真爱人呀。"是亦影院之趣闻也。

又一次在开明看西洋片《巴赖之情痴》,身后二女郎,竟两相搂抱,大接其吻,记者闻身后有声,回首视之,彼曰"不用看,馋死你"。记者不觉大笑,盖彼等眼见巴赖之做作,遂致性不自禁也。

北京之影戏业,尚在萌芽之际,无沪上风起云涌之盛。然较之前十年,则可谓发达矣。记者籍非北京,而生于京,长于京。自清时,初有电影,即喜观之。宣统元年,记者年甫十一,每夜必观影于大栅栏之三庆园、平安社。翌年西城新丰市场(即今之口袋胡同)和声剧园百代公司某洋员租映西洋神话片,记者因其处距家颇近,故该社开演二个月余,记者亦往无虚夕。是时已有"电

影迷"之称,然实莫名其妙,特对于北京影界之掌故,较为明晰,非望空扑影之说可比拟也。

在影戏中,现中国人之片,据记者在京者知,有杨小楼之《金钱豹》、何佩亭之《火判官》,闻系百代公司在广德楼戏园拍摄,彼时观者颇以为奇。民国元年二月,记者在天乐(该园即今之华乐园)观杨小楼《金钱豹》,闻观者云:"真怪事,杨小楼怎么也能照在电影里?这且不说,怎么一切长相身段,无一样不和活人相同,不知道外国人怎么捏的,真是鬼子,竟会做出人来,一点不差。"彼时人疑电影泥制成人而摄,今日亦有此说。"鬼子",京俗语,即聪明之意也。

民国二年冬,记者在前门外德元祥洋广货行(系记者家所设之百货店),遇族兄春海来京,记者请观电影于大观楼(大观楼昔日为小市场,是年改电影院)。是晚映滑稽片(已忘其名),春海观至"火车轧人""手枪击人"等险幕,大呼云:"娘呀,这些洋人,怎么拿杀人当玩意儿呢?我可不看了,不要他再把咱俩人打死,花了三十多枚铜元,再送死可犯不着。他们打死我们中国人,不是像抹一个臭虫,谁还给抵偿啊!"记者听彼之言,笑不可抑,嘱其静坐勿惊,彼终不安,未至幕完,即嬲记者归德元祥去,并云:"这种戏是照相片吗?我想一定是鬼子用什么法术把人的魂弄去,现在这就是显魂灵了。这种玩意,我劝你以后别看了,免得鬼子假这个机会,招你去收你的魂。我这时心里还跳呢,你别信人家说是照相片,你太呆了,你试将你的照相片,放在电上照照,可能有影儿动呢,这全是收的魂。他们洋人为是做这热闹,说是玩意,像立教堂似的,先给你个便宜,教你看玩意,见你们渐渐入了迷,就该收你的魂了。你不信看看你的面色,现在成了什么颜色?眼睛也发红啦,大约是教他们收了你一点魂灵。"记者听毕,对镜一照,果见面色不正,竟也少少相信。后见日本公使某率人摄颐和园景,方知影片是如何制成,至今思之,不觉哑然。

近年中国电影界所摄之言情片,仍不离花园赠金、相公赶考、大团圆等之窠臼,至古装片亦非由正史参考所制,强半不离小说绘图之形样,此实为古装片之缺点。且女角多系大足,除一二老太婆是缠足者,青年女子竟未见有缠足者(记者对于国产片,未窥全豹,望豁公先生告之),须知古时妇女全系小脚,摄杨太真为大足,即不似也。再阅十期某君云"红楼片用近时衣装,颇不佳"一节,记者亦以为然。盖曹雪芹之著《红楼梦》,实隐指清初某帝之事,全卷女子,不言足是何种,即可知也。且大观园实指北京后门外什刹海言,该处

有醇王府（即宣统府），即贾府也。然曹雪芹之《红楼梦》，多本易经之卦形，羼以清宫实事，故至今三百余年，其书之价值有增无减。盖其绝佳处，不但无人能仿撰，恐将来仍为空前绝后之第一部小说也。记者之意，影片摄《红楼梦》，必无甚滋味，因其是小说食料，形诸笔垒则可，演成旧剧或摄成影片，皆难令阅者振起精神也。某公司所摄之片，未能发达，即因观者感其无趣也。

友人吴君现集十万元资本在京建一摄片公司，拟名曰"京华影戏公司"，已购京西万寿山后青龙桥亡清某王花园为厂址，以其有山水楼台，可以节省布景也。吴君等现委记者为编剧主任，然记者对于著作电复印件，为门外汉，不知如何编法，姑以所著之军事小说《战地痴鸳》与之，而吴君等以该稿意味尚佳，即行删改成剧，分十二本，现已着手摄制。所恨女主角系北京人，毫无表演天才，但貌美耳。记者曾劝吴君不令主演，另聘佳妙女员，吴君谓中国影片对于女演员不必取其艺术，但使面庞俊俏，一片开映，即能博得女明星荣衔。然乎否乎，记者殊不知之，惟望精于影业之豁公先生与夫影界诸君子，有以教之。然记者预料京华公司将来必能在北京影戏界首屈一指，因公司股董会议拟备重金来沪，聘杨耐梅、胡蝶、韩云珍、张织云、王元龙诸明星到京共摄一片也，至时如何，当再报告热心影戏诸士女。

昨见本报所载《红楼梦》片，宝玉黛玉之化妆，不觉哑然失笑，盖《红楼梦》小说乃隐指清初爱新觉罗之宫廷琐事，故全书不言女人是何种足，而人自知之。今观此片宝黛之装饰，竟系近年时装，黛玉之发髻及其所服之旗袍，极似京中富家所用之丫环，以黛玉之奢华，竟成斯样，真可笑矣。依记者拙见，不若摄梅兰芳所扮之黛玉，盖彼所扮，尚似著愁善病，服饰新奇也。又宝玉似一海上拆白党，其鞋则着老年之夫子履，真是不伦不类，无怪其营业不发达也。

中华民国十七年元旦，这天的北京影戏界很是热闹，各大影院都选择佳片，明星、开明等院又开滑稽大会，全演西洋笑片，故该影院内的笑声，振动屋瓦。至片止时，看客们的面上还都带着笑容，想必心内都很满意，所以各戏院都卖满座。

近年我国新片可说是风起云涌，而上海一埠十数公司所出的片子，已足够北京各戏院映演两三个月。不过记者有一件疑虑的事要问影片公司的主任，影片已有很多样子，古装的且不必说，那时装的，如社会、言情、武侠等，也都有几十种，怎么中国片没有滑稽片呢？虽说也有三两种短剧，不但没有趣

味,而且有许多不合情理的表演。记者拙见,深愿各戏院也编些长篇滑稽剧,选那真有滑稽天才的想一特别的笑料,若中国能出几种笑剧,必将鲁克、卓别令等胡闹笑片顶回去。因为滑稽的价值在中国很大,并容易得名誉。阅者不信,请看外国各影片演员的名誉,谁能超过卓别令、鲁克以上呢?所以滑稽片是必不可少的,因它甚易入于妇孺的脑筋。

现在上海各影片公司以旧小说为蓝本摄的古装片已有十几种了,据记者所知的计有《三国》《红楼梦》《西厢》《西游记》《封神演义》《儿女英雄传》《聊斋》《水浒》《包公案》《三侠五义》等,已很费了编剧导演的一番心血。但记者拙见,还要望各公司将那情节高尚能够规世劝人的小说摄它几本,像武侠虽不可少,但也不过千篇一律,东杀西砍,蹿房越脊,热闹一回,反倒使观者感着腻烦。记者劝各公司,把那《今古奇观》上什么"羊角哀舍命全交"与"吴保安弃家赎友"和"吕大郎还金完骨肉""三孝廉让产立高名""俞伯牙摔琴谢知音""李谪仙醉草吓蛮书""蔡小姐忍辱报仇"等,都改纂编成剧本摄出来,岂不比那男女爱情、引人为盗的片子好么?况且像李谪仙吓蛮书,是表现吾国的才人,羊角哀、吴保安、俞伯牙都是义士,吕大郎、三孝廉,可以劝人弟兄和睦,免得兄弟阋墙。这些片一到了外国,可叫他们晓得中国是出能人才士的,中国人是有真诚侠义的,不似他们那朝三暮四、奸巧猾坏、没诚心的。而且似李太白那样人,真能给中国扬眉吐气,记者准保这种片子摄好,到了外国,叫他们看了,都要不寒而栗呢。现出版的《绿林红粉》虽未到京,但记者看那本事,已决定是一部好片子,不过内中有两幕出神仙,未免有些迷信,不知阅者可有什么感想?

<p style="text-align:right">十七,一,四,作于北京屯绢同蝶社

原载《影戏画报》1927年第9期</p>

北京电影观众的派别

陈大悲

北京城里爱看影戏的人,的确是一天多似一天了。你瞧,当此兵荒马乱之秋,市面上的各种商业都萧条极了,但是中央电影院初开幕的时候,在未开幕之前,老早就把进出口的门关了。就连青年会、中天、明星,以至于大观楼、游艺园,也得不到一套中国影片,一到就可以场场叫满座。有人说:"这是因为北京城里新脑筋的人们太多了,所以影戏生意好。"有人说:"北京人穷了,影戏比旧戏取价较廉,所以大多数人都爱看。"且不管他谁是谁非,北京城里影戏观众的数目一天多似一天,乃是一桩不可否认的事实。

如今先谈谈北京影戏观众的派别。严格地说起来,所谓影戏观众者,原不过是一群乌合之众。各人的知识志趣几乎个个各别,犹之乎天下没有两瓣完全相同的树叶花瓣一样。所以万不能把他们强分成各种不同的派别。但是社会里分出派别的事情,本来是无一足以抵挡严格论者的批驳的,我们又何妨姑妄分之呢。

把观众分成派别一事,古人已有先我而行之者,其最脍炙人口的,要首推嚣俄[①]的意见。他说的虽然只是剧场的观众,但是我们不妨借来做一参考数据。下面四种,是他分好了的派别。(一)大多数观众喜欢看曲折的故事和热闹的情节;(二)女人所喜欢的是情感的激动,最好是得到一次挥泪的机会;(三)岁数较大饱经世故的人却爱深刻的个性描写;(四)只有少数的知识阶级专喜推究一剧中包含的意义。

读过嚣俄的观众派别论之后,我们就觉得这样的分法,已经分得很满意了。我们要把北京影戏观众分得比他更恰当、更详尽,却是一件难事。我现在且学注疏的手段,把北京影戏观众,按照他这四种派别引申出来,把他们所需要的影片附带着说一说。

① 即法国作家雨果。

第一类的大多数，在今日的北京，还是和嚣俄时代的巴黎一般无二，他们依然还是居于大多数的地位。到了世界的末日，他们还是大多数。影戏院若不承认他们是财神菩萨，那就活该要倒霉。他们所喜欢的，即是曲折的故事和热闹的情节，所以欢迎葛雷菲斯作品的热度，在北京城里比欢迎刘别谦的高得多。在这大多数里的大多数，简直地就没有知道葛雷菲斯和刘别谦是些什么东西，他们只知道热闹好玩。以前因为看了蟹行文的字幕莫名其妙，所以他们所最欢迎的是侦探长片。今天看见一个美女叫作甚么露斯的，差一点被贼党擒住，好人和恶汉打得个头破血淋，又看见那好人和美女露斯接了一个吻。那玩意儿感情是真有意思！明天就伸长了脖子，等着他们接演下两集，要看那美女到底是不是嫁那青年的人，凶徒是不是终究被好人杀了。他们所以爱看侦探长片的缘故，就因为侦探长片适合观众的第一个条件，就是容易懂。"容易懂"这个条件，的的确确是第一不可忽视的条件。人都是一样的，对于不懂的事情，当然很难感到兴味。接吻、拥抱、打架、一边逃一边追、火车被炸、情人幽会等，是不分中外的，用不着翻译的。所以侦探长片在几年以前有这样大的魔力。现在好了，有了中国影片了。以前看侦探长片的懂，不过是马马虎虎的懂，如今看了中国影片，却是完全了解了。何况还有曲折的故事，又有热闹的情节，无怪乎中国影片，不论好坏，一到北京，没有不受大多数人欢迎的。虽然也有几回看不到完场就零碎散去的光景，但是比起莫名其妙的蟹行文说明引起的怒焰来，似乎好受得多了。

第二类是妇女，在北京更有非电影院不能洒泪之势。何以故呢？北京在十几年前，旧戏院里照例是"不卖堂客"的。近来虽然留出一半边开了女禁，但是女子在戏院里终究还是众矢之的。这众矢之的的女子忽然挥起泪来，邻座的男子，照例可以很自由地嘲笑批评，不留余地。在这中国戏院，正是一种司空见惯的情形不足为怪的。如今有了彼此不辨颜色的电影院，可以大挥其泪而不为邻座的男子所察觉。这是何等的痛快事！当然有许多惯于流泪的女子，一到伤心的时候，就不愿看下去了，这是例外。如果没有被邻座男子嘲笑的危险，女子们总是喜欢看动情的影片的。尤其是喜欢看丽琳·甘许的流眼泪和南捷·穆淮的干笑哭那一类的表情，以及一切层出不穷的女子不幸遭遇的描写。

第三类是少数的人，他们看了能够满意的影片很少，当然不是一般的国产影片所能满其欲望。这一类中，除去老留学生和外交人员之外，多半还是

因为英文不懂,译文难解的缘故,与舶来品不能发生深切的关系,所以常有"向隅"的缺憾。近来翻译的字幕与原文同时映出,虽然对于这一类观众不无小补,但是终究不如孔雀公司以前试验过的换接中文字幕的直接了当。但是"经济困难"已成为异口同声的应酬语的今日中国,哪里还谈得到这一层。

第四类到了世界末日只怕也还是少数吧?能使他们满意的影片更少了。能使他们的多数完全满意的影片,只怕还没有摄成,也许以后还是永远摄不成。好在他们既居于人数最少的末位,于影戏事业盛衰的影响,毫不发生关系,所以影戏院向不注意他们。不但中国如此,就连各国都如此。果然能够选得使这一类人完全满意的一张影片(比方那么说),也只好在小剧场里去试验,怕的是大多数的观众未必欢迎的呢。但是这一类观众的批评,如果能够得到一字之褒,却是最有价值的。

嚣俄脑筋里所没有想到的,就是中国有一类例外的观众,这一类观众在北京旧戏院里是常常看得见的。他们并不是为听戏或是看戏而来的,他们简直是借这戏院做一所大会客厅,所以从前北京的戏院称为茶园。近来也许是因为学时髦的缘故吧,他们也居然光顾起电影院了。他们有一种特别容易使人辨认的习惯,就是高声喊茶房找座,高声谈笑,高声咳嗽吐痰,甚至于高声骂人,等等。这一类观众,并不需要甚么好影片坏影片,他们不过是借此消遣或是会会朋友谈谈心曲而已。

原载于《中国电影杂志》1927年第1卷第8期

北京的电影界

黄月伴

在天津的时候，常常看些上海影片公司所摄制的国产影片和上海方面所出版的关于研究电影的刊物，便知道上海的电影事业比较天津发达许多。现在来到北京，亦不时地看些国产片子，不过多半是在天津早已演过。至于关于研究电影的刊物更是一本亦难买到，一来是因为战事影响，沪上所出版的书报全都禁止发售；二来亦可以表示北京注意电影的是十分稀少。姑就观察所及，且把北京电影界的详细情形，在下面写它几句。

大概是在二年以前，新剧家陈大悲到上海国光摄完片子《侠骨痴心》回来，便感觉着一个偌大的北京城，竟无有一家制片公司成立，就组织了一个中华电影学会，在各报上大登招请会员的广告。当时入会的着实十分踊跃，哪知不到半年，内部的几个重要职员都东奔西散，所以全会亦无形瓦解。

《侠骨痴心》影片广告，刊载于《电影画报》1927年第25期。

继起者便是光华影片公司，这公司的总理徐光华亦是个有名的新剧家，他本是天津北方影片公司的导演员，因将《血手》一片弄了个一塌糊涂，天津方面已无立足之地，便到北京自己组织了这一个光华公司，资本却是东拼西凑，至多亦不到六七千元，好容易摄成一部片子《燕山侠隐》，不过尽是北海、颐和园、万寿山的风景，在广告上却大书为"武侠名片"。欺人终是不能成功，所以片子在京津映演的时候，不能得到良好的批评。至于第二部片子，本打算摄制《行不得也哥哥》，不知因何缘故，却又摄起《西太后》来，直到现今已有半年光景，片子还没有摄制完竣。这公司还在各报上大吹法螺说《西太后》

是南洋片商用六千元代价所定摄者，真是十分可笑了。目下又有两位朋友，组织了一家燕平影片公司，但还没有正式开幕，所以里面的情形，是哪一些亦难知道的啊。

 至于影院方面，总共起来不过只有真光、平安、中央、中天、开明、中华、明星、大观楼八处，其中要算真光、平安、开明三家最为华丽，屋宇宽大，适合卫生，不过票子太贵，看一次至少亦要一尊袁头，所以里面的顾客，一般多是达官贵人。中央、中天亦还说得下去，地点适中，观客以学生居大半，所以生意非常发达。至于中华、明星、大观楼却全是旧式戏园所改造，空气既不流通，座位更不舒适，又加上专映开倒车的片子，所以光顾的客人总没有像看杨猴小余那般踊跃。此外还有游艺园亦附设电影，更不足以称道了。青年会里亦附属有电影，票价低廉，所以生意很是不恶。

原载于《电影月报》1928年第6期

电影在北平

沈子宜

北平的电影观众

尘土迷漫、枯燥无味的北平,居然也有十多万居民。三四年前,他们唯一的消遣地自然是旧剧场和乐子馆。近来电影事业发达,北平也漩入水涡,先后已有十一家电影院成立,每天也有六七千人消磨在电影场里,他们不尽全崇拜电影,有许多是来解闷的,有许多是来谈话的,也有许多是来找外遇的。若拿百分表来计算,大约可得下表:

(一)为研究艺术的,百分之四十;

(二)为娱乐的,百分之三十五;

(三)为谈笑的,百分之十;

(四)醉翁之意的,百分之十;

(五)其他,百分之五。

我们要说明这五项之前,先得说看电影的三个时代。第一个时代,大半是初看电影的、没知识的和妇女幼孩,他们看的是惊险的侦探片、鬼怪的神话片和胡闹的滑稽片,注意的是侦探和剧盗、神仙和鬼怪和一切没意识的举动。

第二个时代,大半是受过高等教育的学生、一知半解的妇女和一班绅士富商的眷族,他们看的是爱情片、武侠片、滑稽片、哀情片和战争片,注意的是男女的恋爱、盗贼的技击和喷饭的滑稽。

第三个时代,大半是受过高等教育的和醉心艺术的,他们看的是艺术片、哲理片、问题片和科学片,注意的是剧旨的命意、出片的背景、导演的手术、演员的表情、布景的优劣、光线的明暗和字幕的繁简。

所以:

(一)为研究艺术的大都是第三个时代和少数第二个时代的观众,他们认为电影是传播世界文化、增广民众见识、改良社会状况的唯一工具,在世界百

业中却有第三位之必要,他们拿它来研究艺术和讨论问题,并不计及时间金钱,时常加了切实评判,无非要唤醒电影当局和促进电影发达而已。美国人W. Sheedon Ridze 说:"爱看电影的十人之中,三人成了艺术家,二人成了博学家,二人成了电影家,一人成了哲学家。"可见电影的激动人心,是笔墨不能形容的。平安、真光、青年会三院是其大宗。

（二）为娱乐的,大都是第一个时代和多数第二个时代的观众,他们认为电影是消费最廉、费时最少的娱乐品。我记得美国电影杂志编辑Doulas Cooke说:"我情愿看电影而不情愿看戏剧,为什么呢？因为人的天性,没有一个不爱天然景色的,电影有天然景色,无论几千里外的高山大川、新闻歌剧,只在这一二不动的银幕上都能一览无遗,况且花费又少,费时又短,所以我说电影是人类唯一的娱乐品。"电影是没人不懂的,即使老年幼孩,只要能使他们大笑大哭大惊大愕,决不会说是不好的。中央、中天、中华、青年会四院,是其大宗。

（三）为谈笑的,这是例外。说不到是电影的信徒,他们最显明的目标,就是入座后买票,买票后泡茶,泡茶后高谈,不顾他人的利权和会场的秩序,认为自己花了几毛钱,是应当这样的。他们原是来谈话的,又有音乐听,又有电影瞧,至于剧旨的命意,自然不能领会得到的,就是演员的一举一动,亦不过给他们一种谈话的资料。近来亦渐渐有减无增。大观楼、明星、城南游艺园三院是其大宗。

（四）醉翁之意的,这也是例外。也许是解除男女隔膜的歧路,他们——流氓式的学生和娼妓式的女子——学着《三笑缘》的唐寅,《西厢记》的张生,追踪着上海大世界、新世界的堕落之途,向着社会的黑暗地方走,他们且是有增无减。北平为什么取缔邪淫的短片？是在此。真光、开明、城南游艺园三院,是其大宗。

（五）其他。这一等的人,范围很广,有的是为应酬的,有的是为会友的,也有的是消磨因投稿而得的剧票的,兹不多述。

北平的选择影片

欧美片（依一九二七年《晨报副刊》调查）:
滑稽片,百分之二十五,如《小弟弟》《马戏》《九死一生》《大闹海军》等;
爱情片,百分之二十,如《江湖情侠》《英雄美人》《暗中一吻》等;

武侠片,百分之二十,如《草莽英雄》《紫山夺姝记》《黑海盗》等;
艺术片,百分之十二,如《义侠女伶》《最后一笑》《五彩百美图》等;
哀情片,百分之十,如《红字》《第七重天》《红颜祸水》等;
问题片,百分之七,如《爱情指南》《剪发问题》《归来魂》等;
历史片,百分之四,如《铁马》《重见光明》等;
教育片,百分之二,如《爱的教训》《灯市》等。

国产片(同上):
爱情片,百分之二十六,如《爱情与黄金》《新人的家庭》《白芙蓉》等;
武侠片,百分之二十二,如《王氏四侠》《乱世英雄》《银枪盗》等;
神怪片,百分之十七,如《车迟国》《哪吒出世》《收服黄袍怪》等;
哀情片,百分之十四,如《可怜的秋香》《空谷兰》《梅花落》等;
历史片,百分之十,如《美人计》《大破黄巾贼》等;
滑稽片,百分之八,如《神仙棒》《临时公馆》等;
古装片,百分之三,如《白蛇传》《月老婚姻》等。

北平电影之过去、现在与将来

过去

一九二○年法人F. Martin在东交民巷惠利洋行设立影片公司(公司名失实)。曾摄 *Uno Evation*(译为《一个逃遁》)旋即返国。

一九二五年徐光华、雍柳絮和张炎高,在西城创立模范影片公司,即录取男女演员四十人,后因内部发生问题,宣告解散,并未摄片,是年冬改为惠群影剧学校。

现在

光华影片公司(一九二六年冬成立,现在西四牌楼北)由惠群影剧学校改组的,总经理徐光华。它的处女作是一部惊险侠义的《燕山隐侠》,受社会十二分的欢迎;现更精益求精,正在摄制历史宫闱片《西太后》,全部三十大本,均由实地摄制,听说已经摄就二十大本。

安竹影片公司(一九二七年夏成立,现在东城)由安竹影剧传习所改组的,总经理欧阳安竹在一九二五年从美国派拉蒙厂回国,还不曾制片。

将来

华北影报社拟于明年春天请电影名宿某君在平创设华北影片公司,云

上海几个大公司觉着庐山、西湖、汕头等处的外景观众都已看熟,现在资本又足,演员又多,不乘此北来摄制影片,将来恐怕不能摄片了。

国产影片为什么不能风行于北平?

普通人谈国产影片为什么不能在北平盛行,总拿"太幼稚"三字来武断。果然近十年历史的国产影片和三十多年历史的美国影片比起来是幼稚得多,不过拿幼儿园的幼稚生来看幼稚的影片,这"太幼稚"三字未免太空泛了些。本来影片的风行与否,完全依着观众的需要程度为转移,北平的观众,偏向于美国的滑稽片和爱情片,自然欢迎这两种欧美影片。譬如像天一公司的《白蛇传》,在上海亦可过得去,为什么在南洋便大受观众的热烈欢迎呢?在北平便大受观众的严厉排斥呢?所以风行与否,不能完全拿批评态度来断定的。

那末国产影片为什么不能风行呢?我觉得有以下的几种原因。

一、新剧化和舞台化的影片太多,这是最大的原因,希望电影公司改良。

(一)剧情不能唤起观众的兴趣。国产影片的剧情亦当使观众可歌可泣可惊可怕,北平映的无非是些舞台化、新剧化的影片,喜怒哀乐没一件可以做到,那末还有什么意味呢?北平是旧剧发源地,拿不三不四非驴非马的舞台化的影片来班门弄斧,当然是太不自量了。《王氏四侠》和《梅花落》为什么能在北平连映三个礼拜,就是新剧化的地方少,能使观众笑泣惊怕,也就是能使观众得着兴趣。假使北平映的都是《梅花落》和《王氏四侠》,国产影片怎么会不风行呢?

《梅花落》剧照,刊载于《明星特刊》1927年第22期。

（二）演员表演太不自然。"没有自然表演的不能做演员"虽然不能说是定例——因为好导演也能产生好演员——十之八九是无疑义的。到北平来公映的国产影片的演员们，大半是傀儡式的，牵线着的，他们演的是"真我"，并不是"剧中的我"。我记得有一部片子的一幕，演的是哭丧之家，为什么有几个人，在大家哭泣的时候，按着鼻子地笑呢？还有一幕，摄的是侦探和剧盗恶斗，两个强盗同时和一个侦探打着，这时候甲盗和侦探在地上扭着，乙盗举着棍子预备猛击侦探头颅，为什么乙盗举了半天呆立着并不打下，直等得侦探爬起来看见了后呢？这不过是演员们的动作勉强依着导演的指挥罢了，也就是演员们不能随机应变用着自然的表演罢了，这都是使观众不愿终场的。

（三）光线、布景、字幕使观众不耐烦。有些片子光线强得不了，几乎把观众的眼光蒙着，睁都睁不开来；有些片子弱得不了，简直看都看不真。无论这本片子多么好，有这种情形，决不能满意的。布景也是这样，不辨时代、不分地点，风马牛不相及地胡用着，使观众一望知是布景，便失了真的价值。字幕更不必提，差不多平均每本总有三十多幕，并且有时候有长到一百多字的，往往使观众看得头昏脑胀，怎么能使观众耐烦呢？

二、租价太贵。

电影院为的是赚钱，希望的是收入大于支出，只要有钱赚，不问舶来品也好、国产片也好，否则就要亏本，不能维持营业的。影片的租价占住影院支出项的大部分，自然很有关系。平常为什么要特别加价，就是因为租价较大的缘故。国产影片不能在北平畅行，受着租价的影响不小。普通国产影片在北平是不包租的，大都是分账的，第一次演片主和影院各得五成，第二次演片主得四成五，第三次演片主得四成，以后就不一定，也有三成的时候。外国影片是包租的，大约好的要七八百元一次（三日夜至四日夜不等），坏的也要二三百元，我们拿中西片子在北平映的情形和收入一比，就知道影院不情愿租用国产影片的原因。

三、广告太少。

从前雪泥、卓别麟主演《马上快婿》，制片公司为他费了四百美金的广告费，可见广告是不可少的。上海为什么国产影片这样地时髦？也就是广告宣传的力大，多和引人注目罢了。北平对于国产影片从不鼓吹，也不贴广告，所以《王氏四侠》第一天在青年会公映并没有满座。为什么第五天上，在没开演前两小时，便挂着客满牌呢？这不过"口头广告"和"说明书"而已。我认广告是

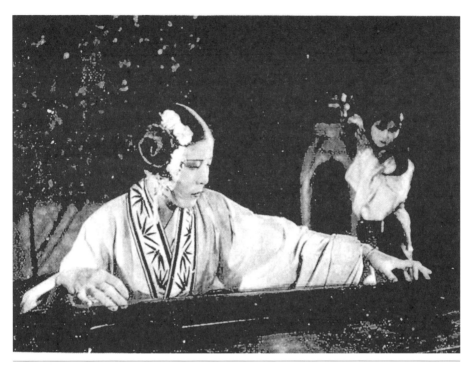

《王氏四侠》中周文珠之剧照,刊载于《良友》1928年第25期。

应当有的,不宣传是得不到好结果的。不过我所谓的宣传并不是言过其实的,也不是一味恭维的,是褒贬并重、不存成见的,也就是劣片不能搪塞地宣传。

　　四、影院开映中文说明。这是北平特有(也许别处也有),就是在映舶来品字幕的时候,另外加映中文的译文,使一般不认识外国语的和不十分明了的观众容易懂得,不致瞠目不解。本来观众希望的是懂,假若不能懂,便不愿再看。北平取消了这层阻碍,使观众抛弃了能懂的国产影片去看外国影片,所以我说这也是一种原因。

　　五、舆论太少。电影多少借着一些舆论。为什么呢?广告是本公司的鼓吹,不能完全信任的,报纸和杂志上的舆论,是第三者的批评,自然比较靠得住些。上海有报纸和杂志的宣传,所以影片格外地发达。北平没有关于电影的杂志,报纸上载的也不过一二篇的平淡的舆论,不能尽量发挥的。舆论是含着介绍、赞扬、纠正和攻击四者,有研究的可能性。北平没有舆论,所以不能使观众判别优劣和引起兴趣。

原载于《电影月报》1928年第6期

北平诸影院的鸟瞰

悲 非

写在本文前面的几句话

鸟瞰，就是我冷眼侦察各影院的结果。

按：北平的有声影院，其实也只不过平安、光陆、中天三家，这三家是独树一帜，彼此都没有丝毫干系。至无声影院，真光、中央都是华北影片公司的附庸，和平安都是一家。以势力上来比较，当然以华北影片公司最为稳固，但是以声誉来讲，恐怕华北影片公司渐将失掉以前的光荣呢！

至这篇略带评论性质的《北平诸影院的鸟瞰》，并不是以门外汉假充内行，也不是有种偏向任意的滥加批评，其中所云的尽是实言，落笔时也曾自己下过一番酌量。

下面便是正文了，要说的话在正文里面发表。

男女学生心目的中央影院

比较使观众能有信仰的，当然首指隶属华北影片公司的三家影院了，这也不是过誉，多年的历史是如此地告诉了我们。

所以观众们提起来，总以平安、真光、中央三家为有信仰的，不过平安、中央是得了地理上的适中，真光从平市政府南迁之后，营业也渐次日益稀落。

近两年来，中央的营业是趋到极盛时代了，原因完全是为着地利。试听西城一带男女学生的口吻，若提起看电影来，总是以"到中央去"为口头禅。论起来，中央的建筑在平市几家数得到的影院中，当然为最粗劣的一家，但外表和内容的装饰乍看去，多少还含着一些美化。再以影场本身的宽广来论，中央的确为最适宜了。所以，中央也可以称作是幸运的电影院，并不是完全无因。

不过，中央还占着一种便宜，是它自己所不曾梦想到的，这也是它营业突

盛的一个大原因。是什么？大家不妨先猜一猜。

这是一件极可笑的事情，原来普通男女学生都相中了这块地方，借它谋两性间的相交、会晤、互通款曲的境地。而且，有时两家议婚，竟拿这块地方来互相看人。这就是中央所占便宜的地方，与别家性质不同。

最近，中央的恐慌一天比一天地紧逼，为着它的劲敌一天比一天地扩张着。

华北影院公司所难征服的中天

中天院不但是中央的劲敌，同时也是华北影片公司的劲敌，所以，华北公司几乎放全力在中央影院，和中天来对峙。但中天院始终不曾被屈服着。

中天原有很长的历史存在，始终是忽盛忽衰地代谢着，但始终是存在着，并不曾为淘汰。中间有个时期，华北影片公司把美国影片统统地笼揽着，抵制不为它所隶属的影院，在平津一带。真的，那时除了华北公司的附庸影院之外，别家影院都感到影片的缺乏。不过，华北公司终因失计，为了笼揽过多的影片故，几乎对于美国的几家影片公司失掉信用。在这个时期一过之后，新中天便很快地露出头角来。

吃亏的地方便是中天的院址和影场的宽广不宜，受着很大的限制，一时不能充分地前去发展。

可是终于具了决心地向前发展着，中天能由二等院变为一等院，还是为着内部得人的缘故。

试看华北公司是怎样地用全力去抵制中天。

影片的选择方面，当中天每演一次巨片，中央便也紧追着一部巨片；中天每新来一次跳舞团显技，中央便也来跳团两家竞胜。至中天的优点是不受任何部分的束缚，能够一意地向前进展，但中央却深受华北公司的束缚，而且不能得人，所以终于逐渐地向失败途径走去，同时也是华北公司失计的地方。

这次竟出华北公司意料之外，中天竟毅然装置西电声机，不但中央受了很大的打击，而且平安、光陆时时都受了影响。

三家势力均匀的有声影院

平市有声电影院首次成立的，当然是平安了。平安代理联美、米高梅两大影片公司之外，并兼有选映福克斯、华纳诸公司影片的权利。等到青年会

电影租于光陆变成有声影院之后，便专映派拉蒙厂的出品，和平安隐成对峙之势。最近中天声院成立，专映第一国家、华纳、福克斯、环球的影片。以势力来论，一些不比平安、光陆减轻，而同时三家也都同样地安置西电声机，将来哪家的营业优胜，自然也全靠营业方针的趋向如何。

近来平市观客倾向，都觉平安除了薛爱梨便是威廉韩斯，光陆除了贾雷古柏便是兰锡珂罗，这一流明星大家都似乎腻了，都渴望有家能够换口味的声院出世。恰好中天便于此时产生，而且拥有四大有声名厂的出品。以观客的眼光来看，中天是很有希望，只不知它的营业手腕是取怎样的方针了。

三家势力均匀有声影院的优胜问题，已有许多人在评论么。

诸影院的营业手腕和方针

这一点是华北影片公司出色的地方，便是营业手腕比较上有纪律化些。在广告方面，我们去察看，比较上也是华北公司的广告可靠一些。至于选片一层，大概也当以华北公司为首了，平安、真光、中央三家便是如此。

然而近来可愁的，就是最近华北公司所辖有的声片，杰出的影片比较稀少一些，像《龙虎斗》这一类的影片便不得不去从事鼓吹了。不论怎样，它的广告是比较大方些，虽然我们是承认它的广告已是一年比一年地退化着。

光陆失败的地方就是太不规则了，渐失掉观众信仰。换片的日期不确定，优和劣的影片永远夹杂在一处，不能慎重地去选择，这大半由于影片感到缺乏的缘故，而一半是为着营业手腕没有确定的方针。虽然是这样，只要光陆能够醒悟，往大处着想干去。派拉蒙厂的影片决不叫它失败下去的。

设使中天能步出光陆的后尘，一定可以得到完好的成绩，因为西城的观众比较东城的为多。至真光、中央的营业方针和手腕，当然为华北影片公司所支配，也无庸多说了。

北平光陆大戏院夜景，刊载于《天津商报每日画刊》1936年第21卷第24期。

结 束 语

草草地写出这些,时间的拘束,所当见谅些。但是,各影院大体是这样,不过是写得简略了一些,精髓却都在里面。

最后,我以私人的意见,对于华北公司的几家影院是鼓励着,对于中天是盼望着,而对于光陆是奋勉着,盼望都在优胜的地方去走,为观客谋精神上的愉快。

北平的影院,自然不止这几家,但这几家却可以代表北平的电影院了。

写结束语的时候,我还是深深地抱愧自己写得太潦草了些。

<div style="text-align:right">廿年,五月,廿日,北平
原载于《银弹》1931年第18期</div>

记北平电影院

影 光

平安电影院为第一等影院，但院址不大，却很敷用，原为英人所办，现已为华北公司所有，乃有声之大本营。主顾多外人。票价六角、八角、一元、一元五角。

光陆电影院，即青年会原址，专映派拉蒙公司有声出品，曾映国产声片《歌女红牡丹》。院址适中，交通便利，足与平安相抗。票价五角、六角、七角、八角。

真光电影院，建筑伟大，为一平民化之影院，有声无声兼演，三时、九时为有声，五时为无声，亦华北公司之基本院。票价：有声三角、四角、六角；无声二角、三角、四角、五角。

北平钟楼现改为通俗电影院，其古钟移置于门首地上。刊载于《图画时报》1929年第567期。

中央电影院，亦华北公司之园地，专映欧美名片，兼映联华出品，亦一平民化之影院。建筑伟大，地点适中。票价为二角、三角、四角、五角。

中天电影院，为西半城之娱乐处。前映国产无声片与中央相抗，现已改映有声，皆环球公司出品，亦一平民化之影院。票价三角、五角、八角。

开明电影院，所映皆国产片，兼映日本影片。因其地点稍南，故营业不佳。票价二角、三角。

社交堂，为基督教公理会之教堂，兼映电影，专映国产无声片，但

选片甚严,并演一二西片,非佳者不映。票价二角、三角。

西单游艺场中之电影场,为三等影院,设置不周,以致营业不佳,专演明星公司出品之国产无声片。票价一角五分。

城南游艺园中之电影,有两场露天,一场室内,亦映国产无声片,营业尚佳,票价为入园门券,不另购票。

市民电影院在东南角,乃一下流电影院,所选影片亦为不堪入目之类。票价一角。

尚有箭楼电影及钟楼电影两处,因其系古物陈列之处,为保护古物计,现已停映。

尚有在筹划中者为桃花宫舞场楼下开映电影,现正在改建中。

值兹平市国产片衰落之时,竟有人计划开设大规模之电影院,专映国产无声兼有声,闻现已觅定地点,不久即将兴工建造云。

原载于《影戏生活》1931年第1卷第28期

北平的影业

珠 利

现在我们来谈一谈北平的电影院。说起电影院在北平,虽然不是十分发达,但也不算很坏,我先将北平的几个有名的电影院说一说。

真光电影剧场

地址在东安门大街,建筑很好,营业也好,这大概是因为靠近王府井大街及东安市场的缘故吧。真光是演有声片的,但也偶而演无声片,不过是联华出品占多数。他们的顾客以中上阶级的人及学生占多数,前几天演的王人美及金焰的《野玫瑰》极受欢迎。

光陆电影院

这是一个有声影院,建筑及设备都好,是平市影院中的后起之秀。演的片子国产片多是明星及天一的出品,外国片则为派拉蒙的出品最多。地址适中,所以营业还不坏,但是票价稍贵,因此观客多为有钱的人及摩登的人。现在正在演《西线无战事》,极其轰动,听说还要演希佛莱、麦克唐纳合演的《红

《西线无战事》剧照,刊载于《新银星与体育》1930年第3卷第23期。

楼艳史》哩。

中央电影院

这是北平西城的一个好影院,建筑宏伟,票价低廉,这是他们的好处。中央是一个学生的影院,因为他们的顾客十之八九为学生,半因为西城学校多的缘故。专演无声片的。如果你在北平要看好的无声片,那就非上中央不可了。

平安电影院

是北平最老的电影院,起初是外人办的,现在归华北电影公司经理。他们所演的片子都是十分珍贵,多半是米高梅及福克斯的出品,至于雷电华及联艺的出品,也偶尔出现。他们的顾客以我国欧化的人及西洋人为多。在北平影院中秩序最好,及影片上发音清楚,只有光陆与平安可以与它并驾齐驱。

中天电影院

地址在西城,也是演有声电影的。因为票价便宜及设备、秩序稍差的缘故,所以成为中等阶级的人所光顾的地方了。片子还不坏,但是它常常是派拉蒙及福克斯的片子,次多者为中国片子,也只是明星及天一的出品。

以上五个影院为北平最大的影院。此外有大观楼、鼓楼电影院、同乐电影院等,都是很小的,所演的片子都是别人家演了好几次的,同时观客也多下等阶级的人,所以我们也就不必细谈了。

原载于《电影月刊》1932年第19期

北平五大影院及其观众的分析

率　真

　　北平的电影事业的一切,比较其他大都市,差得多了。就拿天津来说吧,不但放映影片的优先权,就是影院一切建筑设备,也不免相形见绌。现在平市虽然电影院很不少,但是设备尚称完善的,只有这五大影院:平安、光陆、中央、中天、真光。但是全都真能称为完备吗?不过仅在平市比较起来说罢了。简单说,比同乐社交堂等较为完善而已。何况这五个电影院中各各相差又很远呢。

　　在这五大影院之中,平安、光陆是十足洋化的,原因无非是地点在东城洋化的区域。这两家电影院设备比较完善,有声片的发音很清,并且屋内建筑合乎科学化,声音不至扩散,至于影幕的光线也非常适宜,决没有昏暗不清的缺点。此外,关于光线及空气的流通,那更不必提了,决非其他所能望的。不过平安较为狭小罢了。他们唯一主顾就是洋人,其余的主顾也只有我国那些满口流利英语的摩登女士,其中尤以西郊两大学——燕京、清华的学生为绝对的多数,这也是该校洋化的表现(前两月,光陆映演 *David Copperfield*[①],清华、燕京大贴其广告,而两校学生,竟有专为看此影片而进城者,又有因人满空回而第二日又进城者)。这两家电影院所映演的片大半是米高梅、高蒙、联美、派拉蒙、二十世纪等公司的出品,中国影片除非特别好的,是决不开演的,如联华的出品《人道》《城市之夜》曾在平安演过,但仅仅一两天而已。

　　虽然真光处在洋化的东城,但比起平安、光陆的洋化差得远了。第一,它是专以迎合普通不懂洋文的观众为主,尤以中国妇孺及中学生为最多;第二,它避免和平安、光陆竞争,专演国片,间亦演外国片,但是很少。国产片它

① 即《大卫·科波菲尔》。

有放演的优先权。它的主顾,西人是绝无仅有的,而平市中学生占绝对多数。它放演国产影片都是联华、明星等公司的出品,外国片则多半是在平安已经演过的米高梅影片。真光院内很宽广,因为院座宽广的缘故,发音有时声音太低,不大清楚,光线也很适宜,但片子往往动摇,这是微疵,希望能够改善。

谈到中央、中天,在五大影院要居末位了,尤其是中天,座位的不舒适和柱子的障碍(吃柱子,都是须要改良的地方,凡到中天观光的,谁都尝过这个滋味),影幕的光线有时是很黑暗,使观众的眼睛非常地难过。中央虽没有吃柱子和座位不舒服的缺点,但是关于光线也不适当,而且有声片发音也不很清晰,常有杂音,和中天相差有限。然中央影场之宽绰与设备之方面,中天则不如远甚,况且中央的地点适中,在西城它是居影院首位了。这两院的主顾,自然以西城的大中学生为最多数,洋主顾很少,于是场内秩序是常常紊乱,打架是常有的事,吃通的声音和怪声叫好等,是随时听得见的。观众随地吐痰、剥瓜子皮,种种不好的现象,是平安、光陆所找不到的。他们放演的片子,中央常演真光所演过的片子,如真光上期放演某片,中央下期也放演某片,中央好像是真光西城分号,真光却像是国产片总店。中天是专放演在光陆演过的影片,但是和中央与真光不同,它开演派拉蒙的影片多在光陆演过几个月以后,如本期开演的《金银岛》,在寒假时光陆已经演过了。但世界名片也常常在中天映演,如果在光陆映演时你错过了,那就必须要等到在中天映演时,才能看得到。但中天的片子往往如下雨一样,模糊不清,这是片子过于陈旧的缘故。

大致而言,一切设备,以平安、光陆为最优,其次是真光、中央,而中天比较差点。但中天以下的电影院却还有很多。

原载于《电影新闻》1935年第1卷第6期

消遣并不与工作冲突

孙福熙

我不能算是懂得中国的电影,但对于我所见到的几片上,我也不是毫无意见。

我第一次看中国自制的电影是在十年以前,明星公司代表洪深先生到北平去宣传,带了《空谷兰》的片子,在平安电影院开映。平安电影院是外商经营的,从来没有开演中国电影是当然的。这次《空谷兰》得以在北平称为第一家的电影院开映,不但是难得的荣誉,在明星公司私自庆幸的是试演以后居然能够开演,证明此片至少在技术方面已经可与外国影片比并了。

陈大悲先生在北平办戏剧学校,同来帮助宣传,洪深先生与他同坐小包厢中,轻声地与我解释片中的技术。他指片中的人头说,这只脸孔,半边黑的地方,不是像黑炭的黑,是不容易的。稍后,有杭州火车站一幕,先拍了灰暗色的杭州城站外观,因为火车站不肯让电影公司拍照,所以车站内景全是在电影公司布景的。布景的是待车室的铁门,门内一列火车开入站中。洪先生忙忙地说:"你们看,这列火车是厚纸板剪成的,派几个人在后背移动!"

到现在回看起来,中国的电影是进步多多了。

我所能够贡献一得之愚的,是电影思想的问题。

《空谷兰》剧照,王吉亭与杨耐梅,刊载于《良友》1926年第1期。

上海的社会环境有一个大毛病,就是太易适应潮流,换言之是太爱时髦,太会投机。文明的进展在于超越时代,并非跟随社会。在社会的漏洞口用两只手去接漏,虽然装满两手,装满两袋,个人满载而归时,于社会无益而有损。文明的进展在于发见社会的漏洞而设法补塞,更好的是另换没有漏洞的新袋。你说辛苦了一番而毫无报酬吗?报酬决不是在社会的袋中掏一把沙,社会的漏洞补塞了就是你的报酬。

中国电影能够顾及观众的心理自然是好的。然而,迎合低级趣味者是不好,模仿西洋电影,如他国有《船夫曲》,我也来《渔夫曲》《筑路工人曲》,甚而至于再有人模仿《渔夫曲》《筑路工人曲》,这不免是向社会漏洞夺一把沙土而已。

中国的电影受美国的影响较多,把电影完全归入消遣的一类。普通的意义,睡眠与工作是相对的两面,实在睡眠与工作并不完全冲突,睡眠之后,工作更有进步。至于运动、游嬉、旅行、消遣,更不与工作冲突。就电影而论,所包含的知识的启发,道德的涵养,情感的陶冶,这是更大更有力的工作。

电影有这样大的任务,还何必拘泥于迎合社会的心理呢!

<div align="right">原载于《明星》1935年第1卷第1期</div>

北平电影事业鸟瞰

琳

电影在这文化城的北平,在市民娱乐活动方面,占着仅次于京剧的重要地位。

平安和真光在城内,历史较为悠久。平安为外人创办,一度与罗明佑经营之华北公司所隶属之真光、中央合作,二十二年冬独立。初映米高梅首轮片,前年改演派拉蒙、华约、联美等首轮新片。院址甚狭小,楼下前后排座位仅七十余,座价为六角、八角、一元、一元五角不等。该院建筑陈旧,颇觉气闷。光陆新院告成后,影响营业,逐渐退化,但犹在勉强挣扎之中。

光陆初租青年会礼堂为院址,于十八年左右开幕,隶属于大陆影片公司。初映派拉蒙、联美等公司首轮片,现改演米高梅、哥伦比亚影片。嗣因每年租价过高,乃自建最新式影院一座,于今年九月间迁移。座价为五角、八角、一元五角。因为光陆和平安地点都在东城,并且离东交民巷(即使馆界)不远,所以顾客多外人及一般有钱阶级。两院竞争甚剧,但因不景气的袭击,上座除了换片头两天(如星期六、日)稍好外,平常楼上楼下,座客常不过二三十人左右。

真光从前原是二轮影院,自从廿四年冬革新后,即与二十世纪福斯、雷电华订约,放映该两公司新片,营业渐见起色。且因座价较廉,每逢佳片,时告上映满座。联华在平首映权也归真光,最近正在计划改革真光。

中央在西城,环境为学校区,所映为米高梅、华纳、联美片及联华二轮片,顾客多学生。更因中天关门,营业愈见兴旺,在西城可说是孤有的影院了。

飞仙开办未久,除演派拉蒙及福克斯二轮片外,国片以明星及新华为主。院址虽在东城,但东城一向少有二轮院,如今飞仙适时而生,给东城一般中小产阶级无上便利。

北平的电影刊物简直没有,《北平晨报》每星期日出版的《电影周刊》满篇都是从影片公司广告本上翻论的捧场的文字。例如《齐格菲》一片公映

前,光陆当局曾招待报界,该报竭力批吹捧,结论不外"该片歌舞场面虽伟大,但过于冗长,而埋没传记体裁影片之本质……"等语。由此可见该报编者对于电影简直外行,若不是为影片公司故作宣传,就是被骗取稿费的写稿者蒙蔽,不过编者失察责任总是难逃的了。

原载于《电声》1936年第5卷第45期

天　津

最近天津电影事业之状况

苦　生

电影传入中国虽无多年，然近年以来，此唱彼和，其发达之速，殊令人可惊。每一名片出世，不分中外，所到之处，无不受人欢迎，可见国人对于电影之热诚，蒸蒸乎有加于旧剧之上。新近上海电影公司已有数家成立，凡导演、摄影以及扮演诸人才，均竭力养成，而杂志报章关于电影事业亦时有记载或介绍，前途希望，殊非可限量也。

予于民国四年初次来津之时，津埠戏馆林立，而电影园则仅有法租界西权仙一家。曾一往观，则其中多系西人及日人，华人殊不多见。因当时国人对于"电影"二字，尚莫名其妙，遑论嗜好。

自去年第二次来津，则情形大变。旧戏院或因资本不足而停演，或因营业不振而闭歇，独于电影园则特别发达，且其建筑设备，均较旧式戏馆为完备。凡中外有名片子，无不来津，且有一片兼演数家，或开演多次者，而各戏园无不市利三倍。可知津人士已移其向所欢迎旧剧之心理，而欢迎电影焉。

兹将天津电影事业最近状况详为调查，分述于后，想亦研究电影者所乐闻也。

一、关于外人设电影园有：

Empire Cinema 华名平安电影园，在英租界小营门。建筑设备，完全西式。内有茶点及吃烟室。价目平时为一元、二元，临时则加半。其剧名广告逐日登在西报，如有特别片子，而兼登华报。但华人除极少数习染欧风外，殆无所见，因其价贵而片亦不佳耳。

Olympic Cinema 华名天升电影园，在旧俄租界。建筑设备，亦均西式。

纯粹外人往观,殆无华人足迹,其广告亦不登华字报,故华人亦不注意及之。

二、日人所设之电影园则有:

天津电影园。该园成立于民国十一年,完全为日人所经营,在日租界福岛街。前因华人抵制日货,曾一度停止营业,近则早已照常开演。其建筑设备亦颇臻完备。价目平时自五角至一元,临时则加倍。凡中外名片之来天津者,多先为该园所罗致。且特译成中日二种说明书,先期印就,分送各处。故观客均称便利,而营业亦颇不恶也。

三、华人所设立者有:

光明社,在法租界天增里,成立有年。其建筑设备,虽不及外国电影园,然较诸旧式戏院,已多进步。价目日夜场相等,平时自二角至四角,临时则加倍。星期六及星期日片子较佳,为招徕学生界也。

新新电影园,地址与光明社相近。因系去年新建,故一切设备,较之光明又为进步。价目则与光明相等。天津电影园对于平常片子向无中文说明,自该园成立后,无论何片,均译成中文说明,临场印演。故一般不谙英文观客,大为欢迎,而营业亦因而大振。该园近方向京沪竭力搜集中外名片,运津开演。以后观客之心理,而与他园相竞争也。

开达电影园,该园设在日租界福岛街。建筑设备,较逊于光明社。价目亦较廉,片子亦极平常,观客以学生及儿童居多数也。

上平安、权仙电影园,该二园开设在天津最繁华三不管地方。园址狭小,设备简陋。取价亦较廉,平时只售一角、三角。观客以中等社会以下之人居多数,故片子亦多庞杂,为天津电影园中之次等者也。

此外尚有日界之新明大戏院,及法租界之新华电影园。前均开演电影,近则改演新剧矣(新明已闭歇)。

总观以上所述,可略知天津电影园之一般。除已停止营业外,尚有七家开演。虽不能说十分发达,然以人口为比例,较之他处,亦不可谓不多矣。至中外名片之来津者,则如《赖婚》一片,已到三次。二次出演于天津电影园,一次演于新新电影园。《二孤女》已二次来津,一在天津,一在光明,而观者仍万人空卷。此外如《三剑客》《儿女英雄》《重见光明》《愚妻》《四煞》等名片,均为各园罗致,先后开演。至中国片子,如《孤儿救祖记》一片,一演于新新,再演于平安,互一月之久,而观者仍满座。近则《大义灭亲》一片,将由天津电影园重演于新新。《玉梨魂》一片,将出演于光明社。开达电影园,则将

上海商务印书馆影戏部制《大义灭亲》影片剧照,刊载于《时报图画周刊》1924年第191期。

重演《罗克险里逃生》一片,预料观者,又将空巷而出。各电影园因而获利,又可操左券也。

　　此外关于电影事业之记载,则有《电影周刊》已出至第十一期,而报章对于电影之谈论或批评,亦时有所见。尚望各电影园精选名片,力求进步,不特营业可以获利,对于津人士之社会教育亦大有所裨补耳。

<div style="text-align:right">十三年五月二十四日在津裕大纱厂
原载于《电影杂志》1924年第1卷第3期</div>

近二年来天津的电影事业

祁愫素

近二年来,天津的电影事业虽然远不及海上那般风起云涌,但是,在我们久处素鲜新事业的天津人眼里看来,却也未尝不可以称他一声"盛极一时"咧。

天津无论任何事业,差不多都是逐着海上的潮流走,电影事业便是一件。民国十三年的春天,上海电影潮流到天津,洋洋溢溢,引得一般嗜影青年馋涎欲滴。可恨偌大的天津埠里,不但觅弗出一个小具规模的影片公司,即那专门研究电影艺术的会社亦无人肯出头组织。这样地一直延到三月间,才发现天津新月电影学校。投入的学员自然十分踊跃,校长陈云龙氏,倒是一位青年志士。可惜他对于电影艺术没有充分的经验和研究,担任教授的还有二人,一个是高雷,据闻是一位留法电影专家;另一位是赵雪桥,却不知他的底蕴了。至于他们教授的法子,说也可怜,除掉每天发两篇刻板的讲义外,便要振铃休憩了。本来他们原订的是三个月卒业,所以一眨眼便已到了举行毕业式的时候。第一班毕业的学生,统计起来,约有五十余人,学成无用,当然不肯甘心。因而有的便奔来海上,有的便怂恿着校长陈云龙氏组织影片公司。陈云龙固未尝不蓄此志趣,无非为着资本问题,不敢孟浪从事罢了。当时既然有好许多人肯来帮忙,他焉能不十二分地乐为呢?所以便竭力地向成功之途走去。不多几时,新月影片公司便成立了。预备摄制的片子,一张是《乡人游津记》,一张是《破镜重圆》。天津各报章杂志上,都有广告。可惜结果依然被经济压迫而牺牲。

新月影片公司失败后,天津电影界顿时又呈沉寂之象。虽然津市不无有志之士,不意却竟没有一个肯冒着几分险尝试尝试。

光阴飞度,霎时间又到民国十四年的夏天了。天津各马路上忽然发现了一种很新颖的广告,写着什么"天津影片公司招考男女演员",当时颇惹起一般青年人的注意。一天里投考的至少也有三十余起。十几天里,该公司的报

名册上，已注名的约计七百余人。天津人的电影热，亦已得窥一斑了。

天津影片公司的发起人徐光华氏，自称曾任上海新大陆影片公司外幕导演。品行可不必问，但交际上的功夫极其老到，所以能够联络天津资本家朱紫林氏。朱氏虽有些袁头，但性太吝啬。初意有利可图，故而十分兴奋，及至天津影片公司正式成立后，他便自任总理了。第一次出品《谁之过》（非上海非非公司出品），为吾友萧练尘氏所编纂。武侠、爱情、社会、教育，差不多应有尽有。可惜摄制还不足七分之一，便为着待遇演员过苛，给舆论界攻击倒了。

天津影片公司倒闭后，影界失志人越发地多了。经不起野心未死的徐光华一再吹嘘，无意中北方影片公司接踵而起。

北方影片公司总理麦眉公倒还能干，甫成立，便续制天津影片公司尚未完成的《谁之过》，导演仍由徐光华担任。摄制途中，突又平地风波，听说是为着一个女演员的某种关系，致使大好《谁之过》功亏一篑。导演徐光华不知为着什么，亦竟从此逃遁了。《谁之过》既无法完成，只好改摄《血手》。

《血手》是武侠侦探片，长约十卷，既没有专责导演的人，更没有一个中坚主角，幸而全体职演员，勠力同心，所以在半载以前，便问世了。运映京济各埠，舆论却还不差。第二次出品《永不归》，现已摄制完竣了。剧情专重社会教育，为留日导演专家马季湘氏编剧兼导演的。主演的亦皆沾上素负盛名的女演员，如张梅丽、戴影霞、戴素侠等，都在里面担任要角，不日便要在津公映了。

与北方影片公司同时成立的最多，仅记者所知道的约计十几家，如新星、北洋、远东、华北、紫罗兰、观世音等。有的是青年癖于影戏者所组织，有的是野心勃勃的投机家所创设，然而结果能得不落昙花之讥的，却只有新星一家而已。

新星影片公司，乃天津很着名

《血手》影片广告，刊载于《益世报》（天津）1926年7月25日。

望的西医徐维华氏所创办，假天津日界大罗天为摄影场，导演徐维瀚氏，不解华北方言。记者虽然在他们摄制《险姻缘》的时候参观过几次，可是终也未获和他畅谈一下。既而《险姻缘》摄成后，尚未在津公映，便运到海上去。所以舆论如何，我们远处天津的人，自然不得真相。月前又在天津法界新新戏院开映了，各报上的批评，都不甚佳。记得当《险姻缘》刚摄成的时候，他们便在法界西开某工厂里建筑玻璃棚，未待竣工，便给一阵大风刮倒了。好好的一个新星影片公司，竟无端随着那座玻璃棚倒的当儿，宣布倒闭。

在新星以后成立的，还有渤海、中美两家。渤海影片公司是一般热心青年所组织，总理黄燕露氏，年未及卅，思想却很精细，惜乎他对于电影艺术上的一些经验研究也没有。尤其是导演黄山客，虽然在文坛上有些声望，实则不过仅能写些黑字而已。第一次出品《大皮包》，刻已摄制完竣，为沈哀鹃、何见愁二人所主演，且曾在天津东马路青年会里试映过一次，批评倒也不差，有不日运往北京中天大戏院公映的消息。第二次出品脚本尚未选定，个中人说，拟采吾友张铁铮所编的《青灯红泪》，不知确否？

《险姻缘》之女主角筱凌波，刊载于《影戏画报》1927年第7期。

中美影片公司从上月十九日才正式举行开幕典礼，发起人黎庶，广东籍，性很和蔼。当他们刚在英界陶园建筑玻璃棚的时候，记者曾和社友陈伯仁、钱鸳湖二兄参观过一次。据说是中美两国人士所合办，资本非常雄厚，第一次出品《寻母》，现在正预备开摄。《寻母》摄成后，便要摄制古装稗史长片《红楼梦》，扬言专销国外，不知道究竟有什么把握，我们只好拭目以待罢。

还有协新等五六家，都还在筹备中，将来候他们宣布成立的时候，再详细地报告给读者。

原载于《银星》1927年第6期

国产影片与天津

何心冷

自从离开了上海，来到沙漠似的天津，生活方面感觉到十分枯寂，精神上所得到的安慰，除了影戏以外没有别的东西。但是天津的电影观众对于电影并不感觉到十分的兴趣，尤其是当我们来到天津以前，报纸上对于电影的批评，简直是寥若晨星。这也许是我个人特别的嗜好，在报上竭力提起读者对于电影的兴味，我们的原意，就是想将那班沉溺在不正当的娱乐中的人们唤醒，使他们寻到一种真正的娱乐。这种工作，并不曾失望。

现在天津的电影院，除了华界几个过于简单者不算，在租界中一共有七家。平时映演的影片，除了美国影片以外，多半是由上海各公司供给的。在沉寂的华北，制造影片事业几乎等于零的地方，观众对于国产片还能有几分兴趣，那岂不是上海电影事业一个很好的市场吗？但是，实际上现在国产影片在天津已不如从前那样受热烈的欢迎了，这一点，我想非和上海电影界的朋友谈谈不可。

我们在天津对于电影界的工作，就是想尽力使一般电影观众知道怎么地辨别好影片与坏影片。为社会方面着想，使一般人用相当的代价得到相当的娱乐，不要使他们感觉到花了几毛钱是冤枉的；为电影方面着想，使一般粗制滥造的影片公司知道天津并不是一个拿随便什么坏片子来都可以捞钱的地方。诚然，这种工作似乎太使人家难过，不过为上海电影界的未来计，为中国电影事业的基础计，我们对于电影抱着热望的同志们认为这是一种必要的工作。

在民国十六年的上半年，每一个国产影片几乎都可以卖满座，因为有了这种的好成绩，上海电影界也许觉得天津人的钱太容易赚了，此后的影片渐渐地不如从前。同时，天津观众也有些拣着影片看的了，因此十六年下半年，国产影片在天津的成绩不如上半年之好，这是无可讳言的。固然，电影事业似乎受到一些小小的打击，但是也未始不是使电影制造业得到一个很好的借

镜,这是我们所认为对国产影片的大体上讲,很值得注意的一点。

今年新年中,《车迟国》在明星戏院连卖十二次满座,《空谷兰》在春和戏院虽然是 Second Run,而成绩也不算坏,从这一点上可以知道只要影片公司能摄制好影片,不愁没有人看,反之若是滥竽充数,似乎也瞒不过天津人的一双眼睛。

就我个人的观察,觉得国产影片若想在华北得到好成绩,那么千万不要忘了天津是一个中心点。平常影片公司对于天津很少用宣传的功夫,不过我之所谓"宣传",并不是吹法螺,造空中楼阁之谓,是实实在在的,将真实的一切,用普遍的宣传,使大家都知道国产影片的重要。同时将好影片贡献给社会,使大家相信上海几家大公司的确是在那里努力他们的工作——为国产影片前途光明的工作。这样的做法,只要张着正大光明的旗帜,就足以打倒一切腐化的粗制滥造的影片,这是最重要的一点。

次之,我觉得上海的几个大影片公司,正可以想法子到北方来组织一个制片公司。因为以前天津原有的影片公司,不是因陋就简,就是奄无生气,再不然才开幕几天就关门。在上海摄制的影片,采景多半是在苏杭一带,再不然跑一趟香港、厦门,这种配景在南方人的眼光中实在已经觉得看得惯而又惯了,假使能在北方工作,未始不是变变口味的一种好方法。而且南方的风景都偏于秀丽纤巧,南方的人才都偏于文弱轻飘,在北方可以找出伟大雄壮的配景,也可找出辽阔荒漠的地段,至于像范朋克式的英勇、汤密克司式的马上英雄,要搜寻来并不是难事,而且中原景物、塞外风光都可以网罗无遗,增人家不少的趣味。即使将这种影片介绍到国外去,也可以给人家看看,我们这伟大的中华民国是怎样地宽广,简直可以包罗万有,而在电影上也不觉得单调了,这一点,我很希望各公司加以一度地考虑。

这一次因为编辑先生催得厉害,就此 cut,好在我对于天津的电影界比较地接近些,随时有什么消息意见,随时再寄吧。

二月十五日于天津《大公报·电影周刊》编辑室中
原载于《电影月报》1928年第1期

津市电影院之略史

公　豫

溯自鼎革以来，战衅迭兴，兵连祸结，举目中原，直无一片干净土，百业凋零，民生憔悴。时至今日，益形衰颓，几于无人不穷，无业不敝，水深火热，言之痛心。即就津沽一隅而言，已迥非昔比，外强中干，势成弩末，工商日趋枯窳，市面更呈惨淡，流离失所者，多如过江之鲫，铤而走险者，悉为无业之氓，瞻念前途，不寒而栗。然当此气象不景之秋，百业不振之际，独营电影院者，前仆后继，风起云涌，似感绝大兴趣，具有无穷之利益。屈计三数稔中，新增故有者，大小无虑数十家，初不因时局之俶扰而影响，亦不因市况之落寞而却步，是诚津市影业极盛之时期，要亦不景气中之好现象欤。

电影之为物，其功效之大，固不仅陶情悦目，供人娱乐，且于教育之辅助，社会之指导，实多裨补，廉顽立懦，易俗移风，使观者能于消遣之外，得见闻之益，其有功于世道人心，良不可没。

在昔，津埠无电影，更无电影院之设备，间或有之，亦为西人携自沪渎，临时公映，用以娱客，国人固未尝梦见也。其后虽有投机者流，购备旧敝影机，收买零星影片，就闹市广场，设幔放映，略收票资。时当有清末造，国人好奇，传为异闻，皆呼为活影戏，此津人得睹电影之初，亦即萌芽发创之始焉。

记者旅津有年，举凡本市影院创始之沿革，创办之前后，尚能背诵二一，略悉梗概，虽不免明日黄花之消，挂一漏万之讥，然关于是类之事迹，向乏详尽之记载，际兹极盛之今日，允宜溯本穷源，聊备考据，否则日远年湮，兔起鹘落，益觉茫然不可追求矣。爰就所知而缕述之，文词工拙，非所敢计，要在实事实书，当亦读者所乐闻，并以质诸先知，有以指正之，幸甚。

津市影业，自首创以迄今日，历时不下廿年，大则可分为两个时期，即外人经营时期与国人经营时期。而此两时期中，约之又可折为四个时代，即试办时代、渐进时代以及积极时代、最盛时代是也。

当外人经营之成，系由试办而达于渐进，其后始入国人之手而坐享其成。

吾人于此不能不深佩外人创业艰难，苦心孤诣，卒抵于成，其坚强不屈之毅力，诚有足多。而国人憬然彻悟，努力迈进之速，不落人后，杜漏补卮之功，亦可敬已。

第揆之廿年来社会之情况，人民之生计，变迁靡定，年复一年，愈趋愈下，凋敝困绌，达于焦点。凡百业务，远不逮昔。以时期论，则外人经营期间固优于国人自办之期间，是最盛之时代，反不若渐进时代之易于收获，强弩之末，毋待讳言矣。

清代庚子后，北大关曾有影园之设，已轶其名，放映呆片，兼演杂剧。迨光绪末叶，又有入籍英人马少华者，即法租界马家楼之房主，复就侯家后开创协盛园，专映活动影戏，生涯尚称不恶。卒以设备欠周，民智未启，聚而观者，类多下级社会，常肇事端，致遭取缔。历时未久，均相继辍业，自后遂成绝响。

民初以还，偶值酷暑，放映露天电影，然时甚暂，大率为外人所自备，借供侨商消夏之娱乐而已。

民国三四年间，始有入英籍之印人曰巴礼者，司记室于天津英租界自来水公司，薪给至菲，差足宿食。巴固精于机械之学术，略解电影之运用，乃从事于电影，以为副业，出其私蓄，置机购片，并租赁法租界下权仙为影院，即今之华北新闻报社之左近房址，命其名为Gaiety Cinema，盖为试办性，而吾津之有完善影院，实以此为嚆矢。

维时租界地内，多未开辟，风气固陋，习俗古朴，居户散漫，寥若晨星。舍紫竹林及英法中街、日界旭街，诸繁盛市尘外，余悉废置，荒野无垠。侨居外人，亦不似近年之多，而旅食之南人，更无几许。由是营业萧条，仅映夜场，全恃西方仕媛之光顾，国人莫不裹足，缘于不谙英文，不明西俗，嫌其沉闷乏味，直欲昏昏入睡，兴趣索然，不敢轻于尝试。间有南人往观，亦寥寥可数，而北方土著，辄相率视为畏途，故宁久耳其名，而终不愿一睹其实，可嗤亦可怜也。

原载于《银弹》1931年第14期

关于天津影界

王明星

　　本来"影界"二字，单是指影片公司而言，但是在中国，因为公司不多，外片的充斥，所以所谓"影界"也者，不但连各外国公司办事处都算，就是电影院，也都算在其中了。

　　天津是华北第一大商埠，虽然处处软化得很，可是"影"的方面，都非常幼稚的。我这篇文字，就是想把天津影界可爱和可诟的地方介绍出来，好让爱好电影诸君注意到上海以外的一个影业发达的所在。

天津市街，收藏于中国近代影像资料数据库。

制 片 厂

制片厂在天津很是稀少，前几年一度风行，有三家公司的设立。但是华北的人对它毫不关心，有钱的人不愿投资，知识阶级人也不愿加入做演员，报界同人尤以摧残破坏为能事，所以三家公司全失败了，并无影片动手拍过。

联华第五厂最先拟设立在天津，后来改在北平，恐怕在短时间中，联华是不致再分设在天津了（原因是天津可采取为外景的太少，远不及北平）。目下硕果仅存的，只大华公司一家。

大华公司（预先声明，这和上海顾无为的大华公司完全没关系的）据说是由上海南洋大学毕业生、美国康奈尔硕士汪彻（宁波人）集同乡友人的资本在天津创办，今年春成立办事处，汪某自任董事长、经理，兼基本导演。先办人才训练所，三个月后，招收学生有六百名之多。不料天津《大公报》却大加反对，牵动全体报界一致攻击，谓为"滑头生意"。但是同乡方面对大华仍极力扶助，记者离津时，大华学校已开课，打算完全摄制无声片，成绩怎样只好看将来了。

影 片 公 司

凡美国及中国名片厂在天津都有办事处（名称多为某某公司华北总办事处），不过办事处多半附在影院内，下节再详论。大略有派拉蒙、狐狸、环球、米高梅、第一国家、联艺、天一、联华、明星九家（主事多为江南人）。

电 影 院

天津电影院，竞争最厉，势力也最大。

华北公司，就是联华的营业大本营，除联华本身出片外，更购有米高梅、联艺两家全数片子的专利权，间亦开映他公司出品（只派拉蒙片无之），隶属影院五家。

（一）平安，专映有声片头二等片，为天津廿年来最高贵之一家。原为外资创办，后为华北公司收买，国片只映过《人道》，联艺、米高梅、联华三家办事处都设在平安楼上。

（二）皇宫，略次于平安，映片亦好，平安映过好片多在皇宫再映。平常亦多初映新片。自津变起，日租界为爱国人士所恶恨，华北公司亦将皇宫影院

牺牲出盘了（现在已由日人管理）。

（三）光明，先时只映无声片，皇宫停办后，遂代皇宫而起，间映国片（联华新片第一次开映概属光明）。

（四）河北及平安，售价极昂，专映数年前的默片和重演上等国片。

新新公司，专映狐狸出片，环球、第一国家亦有，明星、天一、华光有声片亦映，但极少。

（一）蝴蝶，是天津有声电影放映第一家，雍容华贵，一若上海之国泰（映片亦多上海国泰映过者），观众以西人居多，中国人只有资产阶级中人。

（二）新新，专以重演蝴蝶之片，像光明之于平安一样。

大陆公司，成立最后，在北平、哈尔滨、天津三埠专理派拉蒙出品，三埠三大戏院，均名为光陆。

（一）光陆和平安、蝴蝶，鼎足而三，好片极多，明星公司有声片亦映过三次。派拉蒙办事处就在光陆楼上，院址亦极好，中国人去少。

（二）明星，并不直隶于大陆公司，但与光陆有极密切的友谊关系，相辅而行，专映光陆的剩余片，与新新、光明相抗衡，大陆公司亦正好利用它，和华北、新新两公司分庭抗礼。

无统系的影院在天津很多，泰半是三四等的，常演破旧默片和中国片子，至多能和河北、平安一较长短。

（一）中央、新明、新欣三家，也算是小戏院中佼佼的，近来也有很少有声片出映。

（二）天升以及几家小的，恕我知道太少，同时也不重要，不多说了。

附带说些游艺场附属性的：春和、北洋、中原原来都是京戏的戏院，有时偶尔映一两张电影，片子多为旧的好片子，不过完全暂时性质。

外资戏院，只有日本的，内中也并没有统系，多半在日租界，就日侨个人设办，专映日本片子，专为日侨解决娱乐问题，日本有声片更不少。中国人入内每日至多一二人，"九一八"以后更没人去了。由我所知，日本戏院不下十家，内容全不知道，戏院名字也都是日字的，其中最好的一家（也是最大的），就是华北公司昔日管辖下的皇宫影院（现在名字叫什么，也不知道），如轰动报界的名片《肉弹三勇士》《关东义勇军》《四铁骑》等，无非是宣扬大和魂、武士道和中国人的残恶不人道。我不忍去看过，朋友们也没看过，所以只好从略不说了。

天津影界大略的情形,已完全在这一篇文字中了,可是也写得够长的了吧。

一九三二,八,廿五,完稿于京沪火车上,安亭站

原载于《开麦拉》1932年第129期

电影院一变二变连三变

王名闻

人生日趋复杂了，什么东西都在演变着，闹得电影院也不安于室地另辟新大路了。

一般的电影院，在偶然的机会，也掺杂一些魔术之类的东西，然而电影依然是开映。也虽然有些时候租借给一般做话剧运动的人们演戏，或西洋歌剧班的演剧，这都是社会组织不健全有以致之，但这并不是社会之直接影响于电影院。换言之，这全不是电影院的本身问题。我所谓的"一变二变连三变"却是表现出来电影院的根本的动摇。

电影院演唱京戏，同京戏园改演电影，这是近来的一种变态。

有人说市面的萧条一切都陷于不景气中，所以电影院改演京戏了。是的，他这话的确有道理，试看一看北平的吉祥戏院，本来是开演电影，不管片子好坏总是卖出的成绩欠佳，而今改为京戏园了。生意的好兴旺，就不用提了。在从先吉祥的声誉的低微，差不多中等阶级的人都不屑于走进的样儿，现在呢？真是车水马龙，门前光耀辉煌，在京戏班的马连良、荀慧生这一类的大红角儿也都出演了，设若梅兰芳在平，恐怕也免不掉演一出呢！这样说起来真是电影院的大不幸，开电影远不如唱旧戏，不过在另一方面，京戏园也在向电影院里探头呢！

前门外的粮食店中和戏园，在北平可以说是数一数二的京戏园了。无论梅兰芳、马连良戏班都是他的基本的戏班，但是近来吉祥干戏干好，而中和干戏反倒干糟了，不得不改演电影。片子虽没有什么好的，但生意还算不错，也许将来他的改演或许是同吉祥的唱旧戏是一样地成功呢！

同时有的电影院偶然演一次京戏，以足其多利的目的；也有的演短期京戏，而以电影做日常经费的小补充。这种情形可以在各处都数见不鲜。

这是所谓的"一变"，"二变"呢？

"二变"是天津中原影剧场变为跳舞场——巴黎跳舞场。

巴黎跳舞场是天津跳舞场雇聘舞女的第二炮了。第一响是月宫跳舞场，月宫跳舞场的前身也是一个新明影戏院呢。但月宫只占新明之一部分，所说到演变当然要说巴黎跳舞场了。

巴黎跳舞场地势非常宽阔，设备也极讲究。柚木的地板，菲律宾的乐队，漂亮婀娜的舞女们坐在原有的舞台改作音乐队台的前下面，那种金黄灿烂的夺目耀眼的服饰，再加以天花板上横竖扯些五颜六色的纸条子，好像似夸张着舞场的空气，是会把你们的脑筋染黄了的象征。真是的，任凭你天大的力量、勇气，你再也不会逃出他们这一座迷魂阵哪！

电影院变为跳舞场，也许是电影界的坏现象，但是请你注意听着，巴黎跳舞场是在天津的日本租界呢！

真是愈来愈奇了，这是在新生活运动的策源地。

南方自从发明人造冰以来，才知道水之为甘为美为妙，但是冰之为贵，也就不想而知了。在南昌的冰的宝贵及电气业的贵族化，使得电影院在夏天简直不能开映了。因为一没有冷气，二则又装不起电风扇，所以再好的片子谁也不肯花钱跑电院影里出汗去。那么电影院在夏天岂不都要歇业？哼，歇业？他们有妙法，不但不歇业，而且还可以多获利呢。

他们把电影移在公园里，做露天开映，但只限于夜晚，他们的票价要比影院便宜，可是片子要坏得多呢。比如光明影院，平常开映的多为联华的出品，而移到露天以后，只演些《文武香球》《九剑十八侠》等野鸡公司或小公司的出品。虽然看客仍是满而欲溢，这原因很简单，就是又可以乘凉开心，又可以花便宜的代价来看光明所演的电影呢。

的确，光明戏影院在南昌算不得第一也算是第二了，虽然南昌只有两个电影院。它占的地位非常地好，是在南昌的两条最阔气的马路——中山路得胜路交叉的地方。所以它的声名也来得高一些，他们的营业法也就愈加奇特了。

它的电影是移到露天去演了，那么剩下的地方作什么用呢？占了这么好的地方？好，请来看看这一所广告吧——

 光明大戏院冷食部
 出品清洁，铁纱围护。
 不杂生水，均用冷开水。

上等原料,上海订购。货包地道,向上海屈臣氏及正广和。

储冰充足,绝无冰不敷用停售之弊。

女子招待,特雇用举止端庄、性情温柔之女子充当招待,务使招待周到,不致有慢顾客。

布置完备,一切桌椅、瓷器无不洁净精美,并备花木多盆,身坐其间,至为舒畅。

在这样的广告之下,我们竟已知道电影院不止一变而为京戏园,二变而为跳舞场,竟三变而为大书"女子招待"的冷食部了。

<p style="text-align:right">一九三四,八,四,江西省城</p>
<p style="text-align:right">原载于《电影世界》1934年第1期</p>

电影在天津

萍 阳

电影在天津是很盛行的,第一轮影院有平安、光陆和大光明,他们全都映演美国的片子。但,平安偶尔也演国产片,不用说,那一定全是巨片啰。据作者调查,当每一新外片上映前的三四天,甚至于一星期,影院便大登广告,拼命地宣传。等到公映的那一天,上座也不过是六七成(四五百人),而其中许多还是西洋人。其余的国人观众,不过就是那些太太、小姐、少爷、情侣之辈而已。因此这三院的营业都不很好,如大光明曾二易其主(大光明前名蝴蝶),天升以前也是第一轮影院,亦因营业的不振,而沦做第三轮影院了。

二轮影院中的明星和新新,专映光陆等院演毕之美片,因此他们的营业更是不振的。所以明星时常换演平剧,新新则间演新戏,借以补助营业上的亏空!这样我们可以看出,美国片在天津是没落了。

光明、河北在二轮影院中营业最为发达,就是在全津市的影院里,他们的营业也得数一数二了,原因是他们全都专演国产片。联华、艺华、电通、明星等公司的出品,都先在光明开演,然后再到河北复映,因此每一部国产片,在津总有十天以上的映期,平均观众约在万五千人左右。这许多的观众中,学生和影评人占十分之八九,那一小部分就属于有闲阶级了。为甚么国片的观众多是学生呢?因为他们知晓现代的国产电影是负起了电影的使命,为艺术与文化而奋斗,不仅是一种单纯的娱乐品了!所以那些只为了娱乐消遣的有闲阶级,是不欢迎国片的!

此外国产片在津市还受到一种人的欢迎,那便是许多的教育界中人,由这一点就能够证明国产片已经是接近教育的轮廓了。今举几个事实来说一下。

一、天津的某和某两个中学校的纪念日,在那天各该校的游艺会中,曾放映过国片《人生》和《共赴国难》。

二、某著名文学家在青年会讲演时,讲题为"国产电影在艺术上的

价值"。

三、津市某著名中学的校刊里，曾有过这样一段的文字，标题为《对于国产影片的检讨》。

四、自从《渔光曲》《大路》演出后，《渔光曲》《大路歌》《凤阳歌》便成为津市各小学校的乐歌教材。如今，《大路歌》《渔光曲》已经成为家弦户诵的曲子了。

以上四种事实，可以证明国片在天津是怎样受教育家、文学家的爱戴了。其他，如当每一国产片公映于津市后，则报端的评论文字便屡见不鲜，批评的文字中，不仅有褒扬，同时还有指摘。可是在另一方面看呢，一部美国片公映后，报端上很少批评的文字，由这点看来，津市大多数的国片观众，是真正的电影观众——知识分子、影评人……同时我们也得相信，这些真正的电影观众，便是扶助国片前进的帮手。这不过是中国人欢迎中国影片的事实，就连西洋人也是欢迎中国影片的。记得以前当《城市之夜》映于平安时，散影后，一个挤在人群中的西洋人说："I have never known that a Chinese Picture could be so good." 足见他也是钦佩我国影片的。

国产片是这样受津市的人士欢迎，其他各埠我想也有同样情形。最后希望国片的制作家仍要努力迈进，获得更多的观众，冲向世界去！

原载于《联华画报》1935年第6卷第12期

天津电影院检阅

天津华洋杂处，为华北唯一大商埠，亦水陆进出口之重要孔道，故电影事业至为发达。影院之多，与上海不相上下，兹将较著名之数家分叙于下，以告读者。

光陆戏院最为富丽

光陆电影院为津市商界巨子汪某等集资所创办，经理则为西人，所映影片亦侧重西片，华片鲜有放映。建筑亦极富丽，分上下二层，可容观众七千余。票价甚昂，分一元、八角、五角、三角四种，观客以西人及中上流人士为多。美国派拉蒙、米高梅、华纳、联美等，该院均与之定有合同，新片到津，均归该院第一轮放映。

光明戏院注重教育

光明大戏院在华北电影院未成立以前，光明实居首位，今则降居华北之下矣。但因选片尚佳，故营业依然未见衰落。该院与俄影商订有合同，俄片到津，该院享有第一轮放映权。该院颇注重于教育，有时开映米老鼠五彩炭画大会，减费招待儿童及其家长，并随票附送教育玩具，以灌输儿童知识。

平安戏院罕映国片

平安电影院为西人集资所创办，故设备纯粹为欧化，经理西人欧利因与派拉蒙公司驻津办事处经理欧都文有特殊关系，特将派拉蒙一部分武侠新片拨归该院第一轮放映，因之颇为一般中小学生欢迎，时告满座。并一度映过华片《还我山河》一片，但此后华片即告绝迹矣。

明星戏院国产老店

明星大戏院，资格颇老，等于沪上之中央影戏院等。华片大率由该院放

映，西片则属二三轮，惟因票价只五角、三角，较为大众化，故营业甚佳。有时该院改演歌舞，以调换观众口味。去夏曾因表演希腊裸神，有伤风化，被处罚若干金。

蝴蝶戏院西人合股

蝴蝶电影院原为华人经理，专开映联华、明星、天一等公司影片，初营业甚佳。嗣因办理欠善，内部股东时生纠葛，驯至院务废弛，欠债迭迭，乃盘于西人东方公司，将"蝴蝶"二字易为西文GRAND，改映西片，将内部大加刷新，并添置冷热气设备，营业颇见起色，以西人看客居多。

河北戏院设有女侍

河北电影院在全市电影院中比较为低级，所映影片亦尽属三四轮，以华片居多，有时杂映西片滑稽集锦，虽属陈旧之货，亦足使人哈哈大笑。且售价甚廉，分二角、一角，观众以下级劳工居多，院内并有女茶侍，致艳事流传，因一班登徒之流，趁机眼手并施也。

原载于《电声》1935年第4卷第40期

天津电影院动态录

雪 雪

天津为华北大埠,影院林立,不下一二十家,兹将诸电影院之最近动态,略述如下。

接　　办

春和大戏院停办后,即有改组之议,终因难期持久,旋又作罢,刻由光陆电影院接办,改为有声影院,将装置西电公司之有声机器。所映影片,即接映光陆影院之片,基本影片为联美影片公司及米高梅影片公司。现正赶行布置,期于最近开幕。查去年本市之头等院,以光陆赢利较丰,故颇努力于扩充,从此法租界之三家二等影院,又多一劲敌矣。

涉　　讼

北平之光陆电影院与津市之光陆系属同一公司,平院前因青年会原址太狭小,遂出资购妥新地基,业已兴工,不意上月初地主因家务涉讼,遂至停顿,闻将别觅院址云。

收　　买

平安电影院同人前曾合资设立上平安电影院,继又投资日租界之皇宫电影院及特三区之天升电影院,各院营业均甚发达,现传闻有将再进一步收买其他三等影院之说,未知果否成为事实也。

流　　产

前月盛传天津有两头等影院发现,一即法租界之天津大戏院,一即法租界工部局旁马路之某影院。前者系本市某绅主持,有声电影与海派本戏并进,惟初停顿因某包工之潜逃,继受影响于实收股本,遂又流产;后者发起人

为昔日创设老平安电影院之印人，彼个人仅能招集股本五六万元，而所筹备之规模又太大，已作罢论，向美国某大公司定制之座椅，已电告取消矣。

露　天

天津夏季之屋顶露天娱乐场完全放映有声影片者，仅有惠中饭店屋顶花园。由明星戏院主办之有声电影场已于十日开幕，继起者当为光陆电影院之屋顶，去年该院曾获巨利，缘该院屋顶地势既高，环境幽雅，又无闹市喧嚣之声，故中外观众，咸乐就之，营业颇称不恶云。

<div style="text-align:right">原载于《电声》1935年第4卷第26期</div>

天津的影院现状一瞥

白 老

自从天津事变以后,百业不振的现在,电影院竟随着一些畸形的商业一样地繁盛起来。由头轮的大光明、平安、真光到四五轮的小院子如权乐等,都是场场拥挤不堪的。现在我把他们分别地略述一下。

大光明

专演西片的头轮影院,是个犹太人开的,位于英租界中街,因是地处外商繁盛地带,所以营业最好,票价很贵,以外侨为多数。

平安

位于英租界马场道东头,因该地附近一带为华人公馆地带,所以华人前往的很多,票价和大光明相等。

真光

这是去年水灾以前新开的影院,初开时为二轮,后升格为头轮,以《侠盗罗宾汉》为开幕的第一声,卖座奇盛,位于英界伦敦路,地为华人公馆区域,故也以华人为众,院子建筑之图案颇佳。

光华

前年光陆被焚后,经人接手重建新造,更名光华,今年始新张,也为专映西片之头轮影院。因该地在特一区中街,故以"杂色"外侨为多数。又意租界内无电影院,一般意侨因不愿至英界内观影,故多远道往光华来观,故营业也很不错。

明星

位于法界黎栈繁华地域附近,以西片二轮为主,间或也映二一国片。去年封锁租界后,开演《木兰从军》《儿女英雄传》《六月飞霜》(这大概是部香港片子,剧情、国语、布景……无一可取者,如果可以给予评价的话,那么一定是部"癸"字的作品)。影院营业也不错,不过女招待太啰唆人是件大缺点。

大明

在二轮影院里可以说是个头儿,建筑、座位、影片、声机……无一不佳,选片很严格,票价也不贵,观客以男女学生及知识分子为多数。

其次还有以前专演国片头轮的光明,由本年四月间重行修饰粉刷,近日已将竣工。闻工竣后也将改为专演西片二轮,届时三院当有竞争之热闹矣。

其余的三轮影院有河北、天津、上平安等三家,他们是既演西片三四轮,又演国片头二轮,像最近头轮国片《林冲雪夜歼仇记》《播音台大血案》《茶花女》等,都是他们分映头轮的。再有新开张的中央、好莱坞,他们是专演西片三四轮的。以上的位置都在华界,河北、天津在河北;上平安在南市;中央、好莱坞在特一区。

此外还有法界黎栈的华安,就是以前的国泰改组后的新名称,以前是三轮西片和二轮国片,后来因营业清淡,改演大戏,后又改映三四轮西片及二三轮国片,直到最近演过《海天情侣》(王引、袁美云、王乃东等主演),又改演大戏矣!

再有中国大戏院由两日前也安装声机,于夜场在屋顶演露天电影,白天没有戏的时候也在院内开演,声光都不错,票价较明星、大明稍昂。选片没一定,有时是全市头轮,也有时是华界之四轮都已演过的旧片,但仍以头轮为多数。因其屋顶为纳凉盛地,故夜场座客甚佳。

其余还有华界南市一带的小电影院,片子糟得可怜,专以女招待诱惑观众,票价奇减,尽大洋四五分钱。

最后,再谈一谈国片在这里——这全国闻名的大都市里的情形。说起来也真伤心,在拥有这么多电影院的天津里,竟没有一个

《海天情侣》中袁美云剧照,刊载于《影舞新闻》1938年第5卷第7期。

专演国片的影院,国片尽是由演三四轮西片的华界小戏院来映演,声光既都不强,而秩序又乱得吵死人,所以很有些人们本是极愿意看国片的,但为了影院的关系,都宁可牺牲了不看也不到那儿去找弯扭——那里边的情形乱得怕人,女人们根本就不能到那儿去(容另文"介绍"之),这对于国片的前途是有着大妨碍的。同时影片主人不明真相的,看到了不卖钱就高喊着:"不行!国片在这儿没道走!"可是他们不研究研究不卖钱的缘故。

所以,最后,我向影片主人们建议一下:"希望影片商到这负有盛名的都市来查视一下,这儿有的是渴望着国片的影迷。来吧!摄片商人们!这儿是不会使你失望的。"

原载于《青青电影》1940第5卷第33期

山西

太原的影业

ST

僻处于娘子关里的太原,一切都是陈腐落后,影业呢,当然也不能例外了。太原最初之有影院,当推青年电影院(虽然在以前也曾有一两家小规模的影院,但却是不几天便关门大吉了,所以不足记),这是就青年会的一个讲演楼因陋就简而改成的,所以做影院是不相宜的。这院的地方非常狭小,座

太原青年会,刊载于《青年进步》1925年第84期。

位除楼上正厢尚好看外,楼下的因为幕太高,所以必须仰起头看,使人觉得有点花钱买罪受,但光线却很明晰。片子大概是三五日一换,有较好的片子时,则演至一星期。

此后,又成立了一家山西大戏院(这是一个旧戏院名"新化舞台"的改成的),地方尚大,座位和幕也不致太高或太低,但因为光线不好和院内太脏的缘故,所以过去有些爱看影片的影迷,差不多是宁愿到青年会而不至山西。因为那时太原只有这两家影院,而它们所演的片子又差不多都是一张,这家演毕那家接着再演,所以有些人总等到青年会演时再去。

去年,在太原最热闹最适中的柳巷,新建了一家中华大戏院。它因为地点适中,院子也大,设置也较前两家好,所以过去似较前两家的营业为发达。虽然它标着"提倡高尚娱乐,介绍中外名片",但不幸它差不多是专演中国片子,尤其是明星或其他公司的那种所认武侠、肉麻的、欺人的片子,加之近来不见它来过好片子,而且又常常自吹"本院影片有专演权"或"本片决不重映",可是隔不了多时仍又演那张片子,并且有时一张片子竟演十数日,或前后两集的片子则先分开演,演完后再合演几天(大概其他两家也有这种情形),所以最近它的门口已不如从前热闹了。

自从中华开幕以后,青年和山西便日渐萧条。今春山西为竞争起见,便改为有声影院,可是因为它资本小,自己买不起声机,只租了一架。不幸这个机子很不好,当有声场开幕的第一天,既不可看又不能听,观众大不满意,闹了一次退票的风潮,名誉从此大减,一直到现在似乎还未能恢复。虽然第二天他们便电津派人来修,可是终因机器蹩脚仍不见好。记者前次看该院《歌场春色》时,光线模糊不用说,声音有时简直听不见,也可谓"叹为观止"了。现在他们已修理好机器了,记者又看了一次《最后之爱》,似乎比《歌场春色》时好一点了,但并不大佳。山西除演声片以外,有时也演外国默片或联华默片,片子也是三五日或一星期一换。青年则专演外国片子和联华片子。

这三家影院的票价,青年是二角、四角;中华是一、二、四、六角;山西有时是一、二、四、六角,有时是二、三、四、六角,有时是三、四、五、八角(多半是夜场)。坐座则都是楼上男女合座,楼下则否,但这提倡之功还不能不归之于后起中华呢。

这三家影院其好处和坏处大概是:青年地点稍偏,院子太小,楼下座位不好看,但光线明晰,选片较注意;山西院子宽畅,但院内太脏,声音和光线都太

蹩脚，选片也较注意；中华则地点适中，布置较好，但选片太糟糕。此外他们的秩序都不错，不买票（除有参观券的新闻记者外）入座的事，也很少或没有。

最后我们希望各影院当局不要一味只知赚钱，也要顾到观众的利益和电影是社会事业之一，想法子加以改进才好！

原载于《电影月刊》1932年第19期

华 东 区

(苏、浙、皖、鲁、闽、赣)

电影在内地放映情形

《电影》通讯

电影事业在内地的情形如何,想必为本刊读者所欲知,尤其当这非常期间,一切情形改常,而电影事业也必然有特别的趣味和报告的价值。

现在最先要向读者报告的,是浙省温州,温州有光华、中央两家影院,曾映过《克复台儿庄》《厦门大血战》《轰炸台湾》等新闻片。还有一种说书,说者为盲人,而情节都采取旧小说。

和上海一样,金华则有一剧场,由文化团体表演话剧,影院没有,不过常有教育部巡回队的电影。

衢州路局方面,有教部电教队在演高占非、白杨、黎莉莉的《热血忠魂》时,逢空袭,悉遭炸毁。

赣省各地只有话剧可看,电影却未曾看到。

湖南方面,衡阳气象蓬勃,但四家戏院已被炸毁,所以不能窥测该地所映的电影为如何性质。

广西省剧运及电影甚为发达,桂林影院有新世界,映西片《夏伯阳》《星海浮沉录》等,中片粤语片亦不少,粤语片为《好女十八嫁》等,其余都是明星、天一两公司的旧片,如《有夫之妇》等是。

柳州有大观影园,片虽旧甚佳,如《双喜临门》等。苏联片不少。座位分散厢、民族、民权、民生四种等级,价目二角起至八角。片前先映总理、委员长肖像,并加映关公、岳飞之像,可见对关、岳之崇拜。

宜山某校曾公演一剧,演员由桂省招来,排

《松岭恩仇记》影片广告,刊载于《锡报》1937年6月25日。

演编剧为前上海影评人凌鹤。

贵州除省城贵阳外,各地剧运空气沉寂,贵阳之神光影院系炸后新开,映《松岭恩仇记》。贵阳社会服务处合教部巡回第三队公演《凤凰城》轰动一时,座价一元、二元、五元,另设特别座,剧情为苗可秀烈士之事迹。至关于电影方面,则有教部电教队时演战事新闻片,不收费用,颇收良好效果。

四川省自以重庆为最热闹,炸后剩一影院,映苏联片《海上警卫》等,那情形已颇惨淡了。

原载于《电影》1939年第51期

苏　州

吴门光银

红　叶

苏州电影事业,曩日颇不为社会所注目,开映之所,若青年会、乐群社、普益社、新民社等,胥属教会之社交堂。间有于新华中偶一试映,大率抱"打野鸡"之性质,地址布置均因陋就简,草率从事。岁首一过,所办之电影院,亦如昙花之湮没矣。若曩年之飞云大戏院及今春之三民大戏院,莫不皆然。

教会机关中开映电影生涯最盛者,当推青年会,如《新人的家庭》《盘丝洞》等,来苏开映,曾告客满,迩来生涯,已渐次萧衰矣。

乐群社开映电影之处,为星期布道之大礼堂,座位房屋,确为吴门开映电影所在之佼佼者,惟该社执事视电影为社交事业中应酬之事,敷衍从事,所映之片,大率为舶来之品,观客亦因之寥寥,其生涯仅我友徐子碧波介绍开映《人面桃花》及舶来品《月宫宝盒》时为最盛,最近开映世界名片《古国奇缘》亦极清淡,盖苏人欢迎舶来影片,固不及国产片之热忱也。

普益社在金阊门外,地方既窄,又不易引人注目,殊不为苏人所注意,仅夏季在空地开映时,生涯稍见生色耳。

新民社迩来久撤映矣,然其映演之时,营业亦不见其佳,以地址座位、布置宣传等之,均甚几率,而该社执事,犹淡漠视之。

今岁夏徐碧波、叶天魂、钱联芳、程小青、钱释云等拟在苏创一纯粹国民资本之电影院,时吴门易帜以后,公司园正着手刷新建设、招人租地、建筑市场。该处地处城心,水木明瑟,风物宜人。碧波等即租地百丈,从事兴建,月余而此公园电影院宣告成立,与苏人士相见矣。

该院位于公园之西北,进园即为该院之正门,出入颇为便利。面南,四周

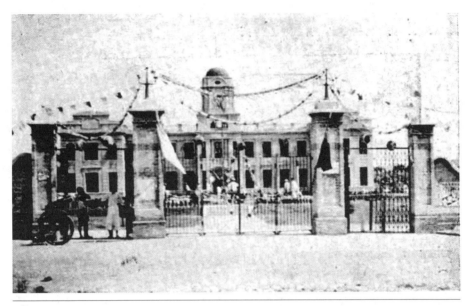

苏州公园影院开幕时门首之布置，刊载于《图画时报》1927年第383期。

临空，三面开窗，空气绝佳，坐地为最新式之折椅，可容六百八之谱，启吴门未有之先例，为空前之优美电影院。价酷甚，无等次之别，一律平等。映机为最新式之百代机，光线准确明晰。徐碧波为驻沪经理，专任接洽影片，如《湖边春梦》《白芙蓉》《桃李争春》等片，均首先该院开映。于是一般爱观电影，向日奔走于青年、乐群之门者，群趋公园，以其价廉而物美焉。

初吴门电影事业，青年会执其牛耳，自公园电影院成立，观众目光为之变，遂立对等地位。入秋以来，该院组织益臻完美，骏骏乎有后来居上之势，青年营业一落千丈，开映民新之《西厢记》时，大非昔比，故该于前日重在公园开映也。

<div style="text-align:right">原载于《电影画报》1927年第51期</div>

苏州公园电影院开幕之盛况

观星客

前日为公园电影院正式开演之第一天,其开演之第一剧为任矜苹君最近杰作《风流少奶奶》,并预邀韩云珍女士专程来苏为开演启幕之司仪,全城远近,俱受轰动。在影戏第一场开幕前一小时,观众已纷集于影院之附近,至四时四十五分,韩女士轻装莅止,衣作深红色,衣边缀白底红色之星,与园中碧草绿树,相映成趣,同行者为其导演程步高君,当由徐碧波君迎入休息室。观众或争先入戏院,或围集于休息室之四周,开吾苏电影观众欢迎明星之新纪元。

苏州公园电影院,刊载于《电影月报》1928年第11期。

电影院之座位,虽至为宽大,然是日竟觉其地位之狭小。原座六百余席,不敷容纳,继之以排位,继之以寻隙站立。而未得门券之观众,纷集于院外者,仍数百人。预料第二场影戏开演时,又须一番拥挤也。

影戏开演前十分钟,院中司事为女士登台之报告。及女士登台,场中掌声,乃如雷动。女士态度甚从容,颜容尤艳美。女士遂于欢迎声中,含笑向观众致词,略谓今日公园电影院开幕,委云珍为启幕之司仪,云珍不才,本不敢

承,其所以任之者,不愿失却与苏州观众相见之机会。盖各地观众,为研求未艺者之良导师,吾知今日映片以后,必可得苏仕女不少之教益,足以导引云珍艺术上之进取也。词毕,以纤手启幕,台下掌声,响如重雷。未几电灯忽灭,而《风流少奶奶》上幕焉。

《风流少奶奶》全剧分十一本,剧本为包天笑君所编,说明系严独鹤君手笔。曲折讽刺,妙到毫巅,实为中国电影说明中之不可多得者。而任矜苹君尤能尽导演之能事,收放擒纵,波澜起伏,博得观众不少连续之掌声,确为国产影片中之杰作也。

原载于《申报》1927年7月30日第12版

十七军长观影记

漱 玉

吴门电影事业，自小说家程小青、钱释云、徐碧波诸君创设公园电影院后，局势为之一变。该院开幕以来，生涯之盛，殊出人意料，因之颇有嫉妒而思中伤之者。然该院设置周备，毫无予人口实之地，故宵小之计终不能逞也。

日前，十七军莅苏，兵士至该院观影者颇多，间有不购票入门者，然该院已为优待武装同志，一律半票，倘不购票者日多，殊于营业方面有关。适十七军参谋长岳汝钦君与程小青君熟识，遂于二十九日起，每于售票时派兵士数名到场弹压，秩序遂为之一整。唯第一日有多数兵士，尚未知欲购票事，因之小有纷扰，盖当第二场售票时，所派之兵已到门把守，凡不购票之军人，一律挥之门外，遂有一二出言不逊及故意滋扰者。记者是晚适往观前街购物，比至影院旁之公园门首，见灰色兵士数十拦住园门，谓"影院已为咱们包去，游客不准入内"。记者无已，遂由他处绕道至影院。则院内职员正忙于将票退还顾客，谓机器适坏不能开映。记者遂入办事室，与程、钱诸君把晤，二十分钟后，忽有武装同志数十冲锋赶至，将滋事兵士悉数拘捕去。少顷，即有副官来，谓军长欲莅院观影，该院遂临时将座位布置妥帖。有顷，曹万顺军长果与参谋长、各师长及卫队等莅止，且嘱一律购票，并谓适间之事予已知之，以后当无虑矣。是日所映影片，为友联公司之《儿女英雄》。曹观毕，良为满意，临行，复出二十五元交院，谓系赏院中职员及仆役者。此事翌日已传遍吴门，即院方亦深引为荣。记者闻第一军第三师到苏时，亦曾派兵在场，监视兵士买票，由此足见国民革命军军纪之佳。而程、钱诸君，与革军中人多旧识，亦便宜不少也。

原载于《申报》1927年9月6日第12版

电影在苏州

范烟桥

以前总是说"上有天堂，下有苏杭"，现在却有些摇动了。杭州不敢说，像我们的苏州，真是可怜，除掉无变化而有历史意味的名山胜迹以外，哪里找得到一点娱乐的玩意儿来？天堂我虽没有到过，可是从书本上可以见到琼楼玉宇的瑰丽，瑶草琪花的馥郁，还有霓裳羽衣钧天广乐一辈子看得人眼花缭乱，听得人耳根奇痒。我们的苏州，何曾有些微可以比拟的呢？我们的苏州，唯一的消遣，只有看电影。所以电影是最近给我们一种生活沉闷的安慰，除掉电影，也没有什么可说了。

电影在苏州，虽然已有好久的历史，可是固定一个场所，排日开映，却是三四年内的成功。以前只能在大户人家喜庆的厅事里，瞧到几张陈腐而破碎的外国影片，我们如何满足呢？所以青年会就应多数的需求，努力于电影的介绍。

那时，恰巧上海正闹着电影热，出片也快，一礼拜换两种，还不能遍及。苏州人到了晚上，差不多当他一件正经事干，邀亲戚，请朋友，往往合着一大群，这种风气，到现在还保持弗坠。中间也有两种原因：

第一，地点适中。一条观前街仿佛是上海的南京路，闲来无事，都得去逛逛，青年会就在观前街的中心。就是夜阑人静，从那边出来，一些没有可虑，住家最多的护龙街、临顿路，好像两条蜈蚣，那些横巷里的人们到青年会都不遥远。所以三年以前，我有几个朋友想组织一个完全的电影院，补救青年会有时中断的缺陷，并且使他带一点民众化。我就说，除非在观前街上觅得一处宽畅的地方不可。可是观前街市肆栉比，哪里找得到，所以终究没有成功。而公园电影院也为了地偏于南，风吹一半，雨落全无，只能维持，不能发展了。

第二，选片得法。苏州人看电影可以分两种：一种是欢迎国产影片的，而国产影片中间最欢迎是热闹而有美感的，所以像《新人的家庭》《空谷兰》《盘丝洞》一类的影片，没有一回不满座，那些取材于无聊旧小说的就引不起同

情；一种欢迎舶来品，舶来品为了没有中文说明，究竟懂外国文字的观众少，所以乐群社有几回介绍很有声誉于国内国外的影片都告失败。青年会专走这一条多数喜走的路，尤其是妇女界格外踊跃，而办事人的手腕也不差，虽有公园电影院在那里竞争，可是为了历史的关系，国产的几种好影片青年会也可以得到几部，所以至今还能招徕许多的老主顾。

但是在夏令，公园电影院出色当行了。一来院内窗户洞开，还有电扇鼓风，当然不觉得热，散出来还有一片空旷的公园给观众一种凉爽，真有尘襟尽涤之慨。尤其是第二次在黄昏后，那时从五卅路上缓步而归，芽月昏黄，凉飙披拂，和素心人论影中事，无异从王母蟠桃宴上来呢。

苏州最发达的娱乐自然让说书了，那些茶坊十九有书场的，连娘儿们也有听书癖，有钱的招到家里堂唱，因此那《三笑》《玉蜻蜓》等书的普及，真是可惊。哪一个不知道"方卿落难中状元""申桂笙庵堂识志贞"一类的故事，有了这种根深蒂固的印象，所以对于其他娱乐，也要合于这种条件，方合胃口。虽是现在许多姐儿们思想上已受了新洗礼，决不再有那些传统观念了，但是最大多数还不能解放彻底，因此对于电影，先要"好看"。

如何是"好看"？说来很简单，也不过"情节曲折，表演深刻"，要是影片而能够合于这要求的，一定受苏州人剧烈地欢迎。最近有几家影片，把旧小说做材料，于服装古今杂用，于事实任意变更，虽是显出编剧者不因袭而有艺术的创作和整理精神，可是苏州人绝对不欢迎，这也是旧小说根柢太深的缘故罢。

倘然把各地看电影的人数统计起来，我们苏州的位置，决不在三名以后的——除掉上海——中间有一个原因，那些摄外景的，为了距离较近的关系，总喜欢到苏州来，平均每一个月总有一两家影片公司要到苏州来工作的。倘然到了春二三月，风和日丽，说不定有两三家，不约而同、不期而遇地。因了这一点，苏州人格外高兴，听见这部影片里有天平山、灵岩山、留园、西园的背景，一定要去瞧瞧，指点旧游之地，更觉得亲切有味啊。

我们走到电影场里，虽是男女分座，男座比女座多设若干，可是女客有时竟超过男客，往往有合家欢，扶老携幼一大群到来，就在电影场里会亲。今天我请客，明天少不得你也要还答，有的怕来往，平时很难得相见，有了电影场，可以借此约会，因此苏州妇女们看电影的实在踊跃。而最大原因，由于苏州的高尚娱乐太枯寂了，这种供给也是必不可少的了。我们走在电影场的出

入口，观察女客的来往，一个个整装粉饰，和到亲戚家应酬一般郑重，并且多数是中产阶级以上的美眷，因此影片上的形形色色，影响于苏州妇女界是极大的。最容易感应的是装束，大家总认电影女明星的装束是十分时髦而新奇的，不能到上海去实地调查，就借此参考参考，未为不可。所以现在苏州妇女的装束，时常起很迅速地变化。至于精神上的影响，急切不容易取证，只好慢慢地留心伊们的表现罢。

我们很满足上海的新影片公演以后总是先到苏州来开映，为了苏州生活程度较低的缘故，券价比上海便宜得多。不过有时把影片中间最轰动的一节剪去，使苏州人感到一点缺憾。这虽是青年会等等戴着道学面具的手笔，然而上海的影片公司也应该加以研究，倘然认为没有剪去的必要，便不能任便他们剪去，失去全片的精神。或者说凡是被剪去的，大概带有诲淫意味的，就是开映者不剪去，官厅也要干涉的，那么这一点不能不羡慕上海的人们，真有天堂之福呢。

苏州人在上海的电影界工作的也不在少数，可是苏州地方却不能产生一个影片公司，我觉得苏州人不肯尝试，欢喜吃现成饭是显见的了。就是连电影的批评也很萧沉，上海虽也没有真舆论，然而苏州人差不多把上海的批评做根据，偶然有几个人有些眼光却没有发表的机会。中国的影片既然不是单纯供给上海人赞美的，应当放宽容量，接收内地的舆论，满招损谦受益，这是天经地义啊。

还有一个要求，就是苏州附近的城市需要国产影片的热忱不减于苏州，上海几家影片公司可以组织一个巡行团，办一架小机，拣几种有价值的影片，向苏州附近的城市去开映。一来可以鼓起人们的电影好感，二来于公司的宣传也有裨益。倘然办事的人得力，布置完密，加以时令适当，决不至亏损。这一种意思也是从需求方面得来的，所以有介绍于影片公司的必要，借此作为本篇的收科，也是野人献曝的微意啊。

原载于《电影月报》1928年第3期

电影在常熟

徐碧波

年来国制影片之未能畅销于国外，已无待讳言，其原因之复杂，当另文详之，但各制片公司欲谋发展其营业，不如专注于国内。盖我国幅员辽阔，苟能每省设立二十家电影院，则一片之出，至少可历映四百余影院，信能如此，则良足维持目下各公司每出一片之成本。根基既固，然后再图国内外之发展，似较事半而功倍。

六合公司之性质原为集合会员出品，以期推销国内外之营业。兹鉴于本省夙称富饶区域之常熟犹无正式电影院之设立，颇为讶异。上月该处有城中电影院之创设，余挟《儿女英雄》片前往开幕，借以考察琴川人士之对于电影上之观念，兹将所得者，志之如次。

常熟民丰物阜，且人咸具好胜之心，教育殊发达，对于国制电影之映演亦极具热烈之欢迎，特以观众程度之幼稚，所以凡遇表情剧及含有艺术化者，都弗及武行诙谐体裁者之可以叫座。

城中电影院，地址在城之中心点，惟规模敷设不甚讲究，而主其事者又皆属弗有经验之人，对于报纸广告及种种宣传，都不注意。其第一大病，即日间无电，映时须入夜七时，而又不守时间，观众又不能杜绝看京戏之恶习，往往以迟到为荣，如此交互等候，招贴标以七时映者，至早须八时可以现诸银幕。三日成绩尚不恶，然若能加以充分之宣传，收入当增益三分之一。以开幕之日尚有许多人未能普及知晓也。第二大病，即门前为狭巷，于观瞻上，既不宏壮，而又乏停车之场，以是应运而生之虞山

公园影戏院广告，刊载于《电影月报》1928年第5期。

公园亦以开映电影闻。以地利言，公园亦在中心点，且空气清新，座位整洁，成绩必能优胜于前者，但苟映恶劣之影片后，必取厌观众，亦且终归失败。

内地之办娱乐事业者，最可畏而最困艰之一种，即俗语所谓"看白戏"者是。具有此项资格者，如政军警绅以及土豪地痞，凡此诸色人等，交互相乘，可将一院之座位占去三分之一或竟达半数，而城中院之主政者原为落伍警官，对于不纳资之人，似多少可以节制一部分也。

在城中影院未成立以前，城外有城南影院，容座只及二百，观者时告客满，而收入竟不敷一日之开支，推其原因乃不纳资者多也。闻曾有某片映于该院三天，出片公司所得之资竟不敷由申入常之旅费，以是该院即停办。而邑中人士鉴于前车，非于社会各界有特殊之势力者不敢开办，虽然看白戏此非常熟一邑为然，但祈南北统一后，及于训政时期，时愿国府要公秉其爱护民众实利，保持商人幸福之主旨，而勿使所谓军政警绅等阶级人士任意蹂躏娱乐事业也。

据记者眼光观察，常熟县城有两处电影院可以成立，一在城内，一在城外，若同一地带而有二院并立者，则必不能同存。因现时常地观众具有影热者尚未完全波及，经两院分散后，收入恐不能抵支出，此亦非各出片公司之欲图急进发展之初意耳。

原载于《电影月报》1928年第4期

《记苏州的电影》的纠正

朱　瓞

笔花先生：

我很可惜以记载翔实、消息灵通的《影戏生活》中，居然会发现永庆君的那篇《记苏州的电影》，该篇中所记的，除了一些理想的，如青年会放映有声片《璇宫艳史》《美艳亲王》《西线无战事》等，并非事实的消息外，连现在普益社久停电影、南京大戏院独霸金阊都懵然不觉，更不要说东方大戏院奉谕停映、苏州大戏院开幕延期的内幕了。我想永庆君或者大约已好几年不到苏州了，否则总不至会撰这种荒谬的稿件吧！

朱瓞服务苏州电影界忽忽已四五年了，对于苏州电影的实况，自信略知一二。这篇稿件，虽不敢说苏州电影包罗无遗，但所记的事实，都是忠实的记载哩。

在"青天白日满地红"的旗帜没有悬到苏州以前，苏州的电影事实，只有青年会、乐群社、普益社、新民社四家教会中的社交礼拜堂附着放映（并非独立性质，并且青年会直到如今，也只称青年会电影部），并且也不当营业看待，租到了一张片子，就这么开映几天。当时自然要推青年会的营业最佳了，因为这时国产影片初兴，凡国产片的苏州映演权几乎给青年会完全包去。像《盘丝洞》《透明的上海》《梅花落》《空谷兰》等等，都卖到出乎意料的票款。

乐群社是中西片兼映的，但西片既没有中文说明，中片又情节恶劣，那时苏州人对于电影没有浓厚兴趣，像卓别麟的不朽杰作《淘金记》，售座凄惨可怜，七天映完，所售座价，不除开支，竟蚀去一二百元（该片底盘为五百元），也可见那时该社营业的一斑了。

那一年新正（阴历），我友徐碧波、程小青、邹子魂、叶天魂四人，打野鸡性质，组织了一个月圆公司。月圆公司的名称，系六年前碧波们临时假定的。原定映至正月半为止，所以定名"月圆"，系谓圆月而止之意。不然，请问这个公司，现在在什么地方？所出又究属何片？永庆君恐怕瞠目难答罢。哈

《人面桃花》剧中王慧仙与黄玉麟，刊载于《孔雀画报》1925年第7期。

哈！——在该社及"普益社"打了一个正月的野鸡。第一张片子，系严独鹤编剧，王慧仙、黄玉麟（即绿牡丹）、毛剑佩主演的《人面桃花》，这张片子，因看严独鹤、黄玉麟的名声，居然轰动了苏城。一月结果，碧波们每人都赚到五六十元。

普益社系专映外国影片的，但大都向乐群社或青年会转租的，因着地址不佳，设备欠周，只开映阴历新年和夏季二个月罢了。

至于新民社的电影，原属点缀性质，所以现在已五年多不映电影了。当时东吴大学晏成中学等学校，也偶然开映电影，不过系学校筹款罢了，并非正式营业。

现在讲到正式营业的影戏院了，自然要推阊门外三民影戏院。以前玄妙观方丈内虽一度放映电影，但映的即系外国零星短片，并且昙花一现，院名都无，自不能算作正式影院。那时金阊门外，莺飞燕舞，车水马龙，正是苏州最繁盛的销金所在。三民影戏院即位置在转角要地，它的营业每天竟可收进五百元左右。像《猪八戒招亲》，竟次次客满（永庆君说苏州人绝端反对武侠神怪影片，但事实告诉我，苏州人却极端欢迎那种神怪影片，不要说大中国公司的《猪八戒招亲》、范朋克的《月宫宝盒》大卖其钱，就是《火烧红莲寺》《火烧平阳城》等神怪片，每一部新片到苏，电影院也莫不立告客满。神怪片的号召力，只此就可见一斑了）。三民影戏院的排片人系徐碧波，所以片子方面很能叫座。只可惜该院的经理、协理二位先生，太荒唐了些，营业所入，几乎全部挥霍在"嫖赌"二字中，一爿很有生气的电影院不到两月，就此关门大吉，真是一件怎样可惜的事啊。

国民军抵定江南后，苏州就跟着起了剧烈的变化。公园电影院随着公园的改建在公园中应运而生了。我不敢说公园电影院的种种设备怎样完备，但却也经过了好几次风波，花去了不少心力才能奋斗到现在。今年扩充了院

基,虽因天时关系,大雪和淫雨,加以别家戏院太多,营业方面不免稍受影响,但现在却又恢复原状,天天客满,营业欣欣日上了(永庆君记公园电影院一节,虽是全文中最忠实的一节,但仍有二点错误:一、公园映联华影片只映过《野草闲花》《飞侠吕三娘》《恋爱与义务》三片,《故都春梦》因片子太旧,不能开映,临时换映别片;二、"公园的地址位于城中,地点偏僻"的考语,到过苏州的人们总认为不对呀)。

　　青年会自公园电影院开映后,停顿了好久。直到今年年初,由华威公司租映后,独排巨片,才恢复了以前的营业。《歌女红牡丹》一片更使该会风头独出。不过该会放映有声片一月的计划因看《五十年后的新世界》第二部片子就闹了岔子,未能成功,就又专映国产片了。

　　在民国十八、十九两年中间,可称乐群社的全盛时代。那时该社和联利公司订合同,那世界巨片《七重天》《三剑客》《马戏》《肉体之道》等,就接二连三地排来。座价售至八角,兀自拥挤不堪。我记得该社开映柯尔门、彭开俩合演的《情魔》时,是在十八年冬季的大雨日子,该场兀是高挂"客满",也可见当时盛况的一斑了。可是去年自东方有声大戏院开幕后,该社虽也曾改装慕维通有声影机,映过西席地蜜耳导演的有声巨片《牺牲》,可是营业方面大不如前,后来虽然又与联华公司订了合同,《故都春梦》《野草闲花》等国产影片卖座很佳。但通盘算来,却又入不敷出,并且联华公司忽又悔约,那部宣传很久的《情盗一剪梅》竟给该社劲敌东方抢去,更觉前途可危。现在该社已将电影部租与电影巨子罗根经营,刻正着手筹备,闻又将开映有声影片了。

　　东方大戏院自去年八月中开幕以后,苏地的电影事业,确起了剧烈的变化。东方的地址系乾坤京班大戏院所改设,该院的主办人完全自上海来的,由无锡周老润的拉拢,认识了公园电影院的经理叶天魂君(叶君对于电影事业办事干练,经验

《美艳亲王》影片广告,刊载于《申报》1927年11月3日。

丰富，不但担任公园电影院的经理，并且还历创苏州民兴影戏院、明星影戏院和常州明星影戏院等。上海《罗宾汉》小报上曾刊过"苏州叶天魂、上海何挺然并驾齐驱"之说，也可见叶君在苏州电影界的势力了）。由叶的奔走拉拢，东方大戏院就在资本空虚的环境中遽然开幕了。第一张开幕的片子，是派拉蒙公司五彩歌舞有声巨片《美艳亲王》。

那时苏州人还没有见过有声电影，给报纸上东方大戏院开映有声影片的大广告一吸引，因着好奇和时髦二种心理的关系，该院的营业，是门庭若市，生涯鼎盛，第一个月，竟赚到五千多元。可是东方的经理郭君是一个懦弱的人，协理呢，却是一个胡调健将（那时苏州现在所谓交际之花的胡觉女士，还没有现在赫赫有名，整天价和那位协理先生在该院办事室里打情骂俏），至于那位会计先生更是笑话百出，他的账是记在日记簿上的，一个不对，立刻撕去。所以到了第二个月，就觉得经济流转不灵；到了第三个月，更似日度年关。片款既然拖欠，各账项难以付清，于是索款的人日围账房，并且那时候苏州人对于那节目欠佳、言语不通的有声影片已无引起多大兴味，所以该院的营业，也就凄惨起来。该院郭君见了这种情形，又托叶天魂向苏州人借到了四五千元，到上海去半欠半买地购到了一部慕维通片上发音的有声影机（该院开幕时的有声影机是维他风蜡盘有声机）。又租到了那部刘别谦导演、麦唐纳·希佛来主演的《璇宫艳史》，一时营业又突然鼎盛。可是有声影片到底不合苏州人的脾胃，除了几部《西线无战事》《璇宫艳史》等巨片外，简直营业可怜。该院又因原址是京剧戏院，对于有声片的声浪不很相宜，所以在场内四周又建筑了一圈板墙。建筑好后，声浪果然清晰了，但是全场中没有一扇气窗，空气混浊，到了夏天，真是不合卫生。并且那里的办事人又抱着上海戏院不卖账主义，于是各界对于该院都存着恶感。

在八月某日开映联华公司新片《情盗一剪梅》第四天第三次开映前，公安局因执照过期、建筑违章，勒令该院停映。该院就在退票声中暂行关门了。现在那班债权人纷纷控告该院，并扣押机器，所欠各费竟有万元左右，更不知复业何日哩。

该院当借款舒齐、映机运到后，对于叶君已觉无甚须要，故于叶天魂君的经理竟虚与委蛇，并且内部腐败，竟见纷纭。叶君见整理手续简直无从措手，于是不愿担任那经理的名义，就登报声明脱离。现在该院被封后，那经理郭君又来请叶君东山再起，挽回残局。但是叶君既非傀儡，那用权术者又怎能

《璇宫艳史》剧照,刊载于《玲珑》1932年第1卷第49期。

永远利用他人呢,所以他们的计划终归失败了。

城外的影戏业,现在只有南京影戏院一家了。该院在阊门外横马路中,原是叶天魂君明星戏院接办的。说也惭愧,金阊门外,自从禁娼以后,繁盛的时候竟冷落可怜。现在虽然私娼充斥已成了公开秘密,但是城内的公安人员,假使要开个玩笑,那狎妓的男子和私娼的女子就有罚款吃官司的可能,所以那市面终归兴不起来。当叶君今年阴历新正开办了该院,营业方面简直不甚发达,所以开办了一个多月就由南京接办。现在新舞台停锣、蓬莱世界关门,城外的游艺只有该院,并且该院又常常放映《火烧红莲寺》《乾隆游江南》等迎合普通社会的影片,生涯就很发达了。但现在建设局因该院建筑不合定章,有勒令改善的明文发表了。

朱㻞对于苏州电影约略将它的大概情形记了出来。还有些游艺场中也开映影戏,但那种游艺场大都附设在花园里面,不过在夏季的当儿,昙花一现,根本就不能成立。并且那些电影都不过名目的点缀,不是长片的外国侦探片子就是些公司已经关门的国产影戏,每夜开映四五本就敷衍过去,所以就不谈了。

苏州的观众,看影戏的程度,约有两种。一种是知道选择名片,只要片子好,价值贵些,那倒不成问题。像《西线无战事》等,售价虽要八角,兀是天天客满。还有一种,却只需便宜,也可受人欢迎。《唐伯虎点秋香》那种老片子,因着前后两部一次映完,售价只有两角的关系,戏院的铁门就也次次拉上了。至于上海的新片,有时果然要在上海公映后一月或半月来苏,有时却上海没

有映过，苏州已先开映了，像友联公司的《虞美人》和最近的《舞女血》就是一个例子。

和影戏有连带关系的歌舞，现在苏州已不很欢迎。像前次浦惊鸿那班少女歌舞团来苏表演，第二次竟致房饭钱都卖不出，闹了不少哀感顽艳的话柄。向各处凑了盘费，伊们才得狼狈回申。歌舞在苏州的失败，就可见一斑了。

末了，我还须把没有开幕的苏州大戏院的延期的内幕向阅者报告，来结束这篇文字。海上影业巨子罗根，因瞧着苏州的电影事业很有希望，决意在苏州创立一爿影戏院。于是苏州大戏院就发现在北局中了。该院房屋系陶姓建筑，与罗根订有租屋合同。在今年大雪纷飞的时候，昼夜工作，满拟早日开幕。哪知第一次请领执照的呈文送进去后，吴县公安局中因外人在苏州正式开办游戏事业这是破天荒第一次，所以特别郑重，提交县政会议。于是苏州大戏院的执照因"郑重考察"的关系，非要影机运到、设备完竣后才能发给，一再延期，直到现在听说影机已可运来，开幕之期，大约总有日子。但关门时的房金却已花去半年多哩。罗根原有有声机一部，拟于五月间运苏，后以青岛露天影戏卖座百倍苏州，改运青岛，苏州大戏院就搁浅了。

这篇所记，都就记忆所及，信笔写来，尚有许多歌舞艳屑、影院秘事，因不涉本篇范围，下次有机会再来报告诸君罢。

原载于《影戏生活》1931年第1卷第37期

附：

记苏州之电影[①]

永　庆

古语说得好，"上有天堂，下有苏杭"，的确，苏州是文化极发达的都市，各种精华艺术都发展得很早。自有电影以来，苏州人认为是他们一种生活沉闷的安慰。从前的安慰娱乐品想必大家都知道的，当然是推说书了，茶楼、烟馆、街坊、庙宇等，十分之九有书场的，男女老幼，都有听书成迷的，有钱的人家请到家里来，没钱的花几个铜元到茶楼里去听。所以什么《唐伯虎三笑点

[①] 此文与范烟桥1928年所撰之《电影在苏州》内容颇为雷同，故不收入正文，作为朱瘦之文的附文。

秋香》《方卿落难中状元》成为他们的家常便饭了。

苏州的电影，最先是专向上海租来的落伍品，都是些侦探片，打打闹闹，毫无意思，并且只能在大户人家喜庆时开映。一般苏州人认为这种影片不配称艺术的，以侦探为诲盗，以言情为诲淫，勿合中国人的心理，于是群起反对，一概禁止，足见苏州人的眼光厉害。

后来，青年会很热烈地努力于电影，那时恰巧上海的电影正当发达，出片也快，总把上海开映过的影片运到苏州，于是苏州人一到了晚上当正经事干的，请朋友，约情人，成群结队地络绎不绝，这足见苏州人的电影热了。

苏州人是很富有美感的，喜观国产影片，尤以妇女为最，故每次开映，影戏院中妇女至少要占二分之一。又片中主角如系海上著名的，必卖满座，甚至挤得水泄不通，苏州人更崇拜偶像。苏州的社会并不复杂，而妇女的生活更为简单，若示之以上海黑幕写真及描写上海妇女界最为欢喜，譬如从前的《孤儿救祖记》《透明的上海》《空谷兰》《梅花落》《新人的家庭》《重返故乡》最为欢迎。至于武侠、神怪以及枯寂的教育理论片，那是绝端反对的。

最近苏州的电影已闹得厉害，上海的新片往往开映了一二次即运到苏州去开映，所以苏州的电影院也陆续地开起来了。像青年会是苏州资格最老的电影院，地点又好，恰巧在观前街中心，就是夜黑人静出来也不要紧。所映的影片很是新鲜，最近有声影片盛行，如《璇宫艳史》《美艳亲王》《西线无战事》，该院总继续开映。讲到位置有七八百之多，座价很贵，没有带一些平民化。

公园电影院在五卅路上，地点太偏僻，所以只能维持，不能发展。但是一到夏天，比较别家兴盛了，因为院内窗户洞开，还有电风扇，散场出来，一片空旷的公园，使得观众得到一种新鲜空气。所映的影片都是国产名片，如《桃花湖》《碎琴楼》《野草闲花》《故都春梦》等，每场开映，差不多总拥挤得水泄不通。

新民社在阊门东市，地点很好，开映影片以来，生意兴旺，价目极廉。

乐群社，地点在宫庵，是苏州唯一无二的电影院，里面位置有六七百，但权力总握在教会人之手。起初专门开映舶来片，如《三剑客》《淘金记》《罗克怕难为情》皆脍炙人口。后来苏州人到底富于爱国心，竟欢迎国产影片。后来有月圆影片公司极力经营所出的片子，均供给该社开映，营业不亚于青年会电影院。

普益社,在苏州柯代桥,专映上等片子,价目卖得很贱,营业亦颇兴盛。

新东方影戏院,地点适中,专映有声影片,与青年会联络营业,尚称不恶。

现在苏州的电影已占全国电影开映的相当位置,推其原因,交通便利,人口繁多,这也是苏州人的眼福哩。

原载于《影戏生活》1931年第1卷第29期

苏州电影院一瞥

金太璞

我此次总算得到了一个乘火车的机会,总算跨上了京沪火车,在路过苏州的时候,下车来玩了半天。下车第一个的问题,当然是买报。就买了五六份当地的报纸,在报上找了一会儿影戏院的广告。该地也有四五家的影戏院,但是只有一家是映外国片的,其余的都是一些神怪武侠片,有两家是开映《火烧红莲寺》,一家是开映头二集《红蝴蝶》。我因为听到旅馆里的茶房说这一家观客最多,所以我就到公园电影院去看头二集的《红蝴蝶》了。

《红蝴蝶》剧照,刊载于《电影月报》1928年第8期。

我因为去的时间很早,公园电影院还关着铁门,离开开映的时间还有一个钟点呢!我到账房间问他们是不是能够预先买票,他们说这是不可以的,但可以预先在座位上等候。所以就坐在座位等候,时间大约又隔开了半小时。

大约离开开映的前半小时,他们就把铁门关了,分两面卖票。门外的,

在买票处买,关在门里的,统统坐在座上,由卖票者来兜卖。等座上的票卖完后,才开门放外面的观客进来。但是他们的座位是男女分开的。但妇女们看电影的也能够占一半呀,不过苦了一般带着妻女或爱人去看电影的人们,跑进了电影院只好可望而不可及地分着座位,这在苏州的影戏院未免太不开通了。

在这般热的天气,电影院方面,固然能够把"头二两集,一次映完"的八个字得到客满的荣幸,但是他们在客满之后,也有通融的办法,像京戏馆里的可以排凳子,所以里面很热,但全座的电风扇只有四把,须要等电影开映前的十分钟开的。他们的卖票也有通融的办法,如果两个人去买只要买一张半,但以人愈多愈好,小孩子跟大人进去是可以不买票的。他们在休息十分钟的时间,要像上海京戏馆般的收票的,票子遗失,一样要照补。场内的孩子很多,大人多数也同孩子一样地不肯守规则,除随口读字幕之外,还要大声地讲解剧情,在紧凑的时候,拍手声很大,还有许多人吹叫着。总之,在上海游戏场里的陋习,苏州的电影院里都有,这是我到苏州半日中的电影院的观察。

原载于《影戏生活》1931年第1卷第34期

吴门影坛概况

许寄南

苏州是最合乎消遣的一个地方，差不多在各个人的脑筋里都认为这样。的确，连我自己也是如此。现在我要把那电影院的消息，简单地拉杂记在下面。

青年会电影部，是全苏州影坛上的老资格，他们的位置恰处在全市的中心，从前是专映外国片的，一直到去年，为潮流关系，才改映中国片。最近，鉴于苏州有声电影的缺少，已经改建，重换新机，专映中外有声名片，将成一大规模的有声电影院。

乐群社电影部，是苏州第一家开映有声电影的。去年，他们的营业却很发达，座价曾卖到六角、八角。可是从今年起，为了内部发生纠纷，以致改映无声片。但是至今还是不能维持，大约即在停闭之中。

公园电影院，在苏州是专映中国片的，它在民国十八年创办的，他们为了四周环境的关系，所以在暑天的营业十分发达，但是到了现在冷天却不同呢。最近开映一张《歌场春色》，稍微热闹了几天。

东方大戏院，是在青年会的对面，系从前东吴乾坤大剧场的原址，在十九

公园电影院《歌场春色》影片广告，刊载于《大光明》1931年11月17日。

年改建而成的。他们从开幕以来，是专映有声片的，营业也很发达，可是座价比较要贵上一倍，也是苏州高等娱乐场之一，其势占苏州影坛上的第一把位子。

大光明电影院，是十月里新创的时髦戏院，他们是专映联华公司的影片，座价在苏州卖得最低，因此营业尚称不恶，可惜分子太复杂些。

南京大戏院，是在阊门城外，是民兴剧社的原址，今年二月里改建成就。因为片子和地址的关系，营业十分清淡，虽把座价竭力减低，卖至一角，还不能维持。

总之，苏州的电影已成了竞争的局面，造成对峙的现象，大光明已同青年会成了劲敌，将来东方一定要和未开幕的苏州大戏院一决雌雄，这是我们苏州人大家默认的。

原载于《影戏生活》1931年第1卷第50期

苏州电影院的总账

严麟书

开麦拉先生：

吾好几天没有投稿到贵园了，前天曾在本园看到有苏州的电影院一篇，就引起了吾的手痒，现在也就抽闲写上了一篇短稿，也来谈谈苏州的电影院，以补某君的不足。请你划一些地位刊它出来。（以开幕先后为准）

青年会电影部

青年会毗邻观前，以苏州影戏事业之资格论，应当推为先进，诚可谓苏地影戏之开山祖师也。该会放映之片，悉为明星公司初次来苏之新片及著名外片。最近明星公司之有声片，如《旧时京华》及《银星幸运》等，获得苏地最先映权，发音尚称不恶，座位有五六百只，票价一律小洋二角。惟使人不满者，每遇佳片巨片，往往将价抬高至一倍以上，此为该会最短处也。近因天气炎热，故在歇夏中。

乐群社电影部

乐群社位于宫巷中，所映皆属著名无声外片，后因大光明戏院开幕后，日次低落，以至停映。今复积极改组，重整旗鼓，有中兴之气象。现在所映之片仍为无声外片，座位约四百，票价二角、角半，近因天气暴热，暂时停映。

公园电影院

位于公园之右侧门，往昔开映以中国无声片占其大半，最近改组以来，所映之片为联华及外片居多。座位约五百左右，票价一律二角。该院惟因地点关系，天热时营业尚称不弱，但至朔风彻骨之时，该院营业随游人之稀少而渐归绝迹矣。

东方大戏院

该院为舞台所改组，地近北局小公园，放映各片为外国有声片居多（中国天一公司有声片也映），为苏州有声电影之鼻祖。发音尚称清晰，座位约六七百，票价四角、二角。该院本为当地有声影戏院之首屈一指，嗣后苏州大

《文武香球》影片广告,刊载于《大光明》1933年4月7日。

戏院开幕后,遂被屈居亚军。最近因种种关系改映中国无声片(如凤凰公司之《文武香球》及天一公司之《空门红泪》等),实东方处境不佳,不得不示让步,有以变更方略也。

南京大戏院

地处于横马路中,所映各片均属武侠片,但光线不行,而营业独佳,恐其票价之原因也。座位四五百左右,票价二角、一角。

大光明电影院

与东方大戏院仅数步之隔,所映各片以联华公司及外国无声片为居多,乃苏地唯一之无声影戏院也。因其不论映片之价值名贵如何,其售价始终划一,绝无高抬居奇之病态,而能保守其优待观众普遍赏识之信用,此其所以博得一般盘桓银幕者之极端欢迎也。座位约五百左右,票价一律二角。

光华电影院

该院位在观前街东首,本为天祥绸缎局原址,倒闭后,乃改组为天祥市场,光华乃一娱乐部分也。所映之片,为中国无声片及外国滑稽片居多。座位太少,仅二百余,座票价亦二角,时有人满之患,后因营业日趋恶劣,乃告停业矣。

新舞台

该舞台位于金阊大马路,专演京剧,后因不知何故改映影戏,放映之片为明星公司所供给,营业尚称不恶,嗣因种种关系,映不及旬,仍改影戏为京剧矣。

蓬莱世界

蓬莱世界为一游艺场,地在城外五福路中,影戏场亦不过为点缀而已。所映之片,为次等之中外无声也。

苏州大戏院

与大光明电影院为比邻,房屋巍峨,规模宏大。所映影片,洵为苏州未曾

映过之著名有声佳片及联华之名贵出品,发音清晰,售价亦廉,为苏州异军突起之唯一大戏院也。最近轰动一时之联华代表作《人道》放映于该院,因天时炎热,成绩未见美满。闻待气候稍凉,仍将卷土重来,再映于该院,以博一般玩好此道者之赏识与评论云。该院座位约一千左右,票价六角、四角、二角三种。

原载于《开麦拉》1932年第85期

苏州影院素描

黎　痕

　　不易到新片的苏地,今天仰望已久的《母与子》开映了,报纸上载登着巨大的广告,招惑大众的关心。自然啰,我是关心电影者的一分子。在第一天公映那日,我抱着热的意望,匆匆地向那青年会电影部走去。

　　一进戏院,啊!充满了烟味、谈笑的杂乱情形,很显明地表露出中国人的旧习。一切的一切是烦闹的。我坐下在中排的位子,视线恰正在银幕上,我觉得非常满意,优占着这一只好座位,就拿起了说明书细细地看。人渐渐地涌入,闹热得更厉害了,我背后的两只空座也坐着两个老妇了,她俩的手中各自拿着本《明星月报》,在反复地看几张影照。那时我心中暗暗惊奇,这两个老妇却也是 Movie Fan!

　　大概过了五分钟的光景,戏院中的贩报者走来,向她们取钱了。啊!那两妇人瞪着眼,面上现出奇异的色彩说:"什么?我们不能借来看看吗?那么你们为什么放在椅上呢?"那贩报者便似解释般地对她俩说:"啊!你们缠错了,我们是放着出卖的,你们如果要买,是两角大洋一本!"两妇人听了,连忙把《月报》还给报贩,那一个瘦长的老妇口里还说着:"啊唷!有哪一个肯出二角大洋买这种洋画书呢?"

　　电灯慢慢地暗下,台上的布幕拉开了,一会儿,我所瞻仰的《母与子》开始了,重入明星的宣景琳走上了银幕!

　　真讨厌极了,背后的两老妪又起始高论阔谈了:"王太太!你的儿子近来怎样了呀?"一个瘦长的妇人问着。

　　"啊唷!不要去说起!近来是更荒唐了,一天到晚混在外面!唉!我也不想靠他了。"那另一个老妇似乎有些伤感地叹息着。

　　"呀!那么你的媳妇为何不去……"

　　"唉!你不知道她也……"

　　她俩后来讲得低了,渐渐听不到她们的声音,或许是守秘密吧。

那时银幕上正演到林晴云（宣景琳饰）被劫的一幕——书场中电灯熄灭复明后，何文超（龚稼农饰）昏迷在栏杆上，只剩一只绣花的女鞋遗下地，文超的座旁已经失去了他的爱子与爱妻——真的，这一幕多么耐人趣味，更多么地紧张，我真佩服导演手段的精巧，使观众留着一个很深的形象。这一刹那，影院中的四周填塞了沉寂的空气，大众都张大了眼，对着银幕。

但那不知趣的老妪，又开始谈话了："呀！刚才看见的一个少妇呢？难道被强盗抢去了吗？"那个瘦长的老妇，带着奇怪的口气说。

"真的？！连一个小孩也劫去了呀！你看，她的丈夫为甚么不去寻呢？"另一个老妇也同样地说着。

我有些愤恨了，她俩的谈话破坏了别人的静默，我以为她俩太不识时务了，因此我时时回头对她俩看，渐渐地有些明白别人对她们看的原因了吧！果然慢慢地默然了，不再像过去那般地唠唠叨叨了！

银幕上一幕一幕地消逝，我终得不到安逸地观看，没有人再在背后扰乱了，只有"啊唷！啊唷！""啧！啧！喳喳！"的惊诧声罢了。

只剩最后的几幕了，晴云因不认识自己的爱子龙儿（郑小秋饰）而误杀了他。只因晴云为保护她的爱女忆云（朱秋痕饰）起见，又发觉忆云的非婚夫（即晴云自小失散的爱子）是一个恶少年，她便亲自改饰了男装去枪杀忆云的未婚夫。到弹中了龙儿后，晴云方始知道是自己的爱儿，但已经来不及了，她便也自杀了！

的确，这本剧情是很复杂的，非识字的观众是不能了解的。我后面的两妇人又熬不住了，只听得她们在说："这妇人真狠！连人也会杀了！"

"喳喳！她自己也死了！这也是她自作自受的报应……"

霎时"完"的一个字印出了。登时，全院的电灯开了，我也不再

宣景琳，刊载于《新银星》1931年第4卷第33期。

去留心那两老妪了。人像潮水般地你拥我攘,直把太平门塞得水流不通!不错!明星公司的出品得到了大众的欢迎,无疑地,这许多人即是来鉴赏明星公司的艺术的,我祝贺明星公司的前程远大。

《母与子》是宣景琳改变作风的一部作品,她在片中饰了一个饱受风霜的少妇,悲哀、愤怨的表情,幕幕是深刻的,给了大众整个的印痕。更加上了朱秋痕、龚稼农、郑小秋等的助演,增加了全剧的伟大不少!祝你努力!走上了艺术的最高峰!

原载于《明星》1933年第1卷第6期

常熟影院素描

海 水

常熟，一座渐趋崩溃的封建的城堡。这地方离开火车道尚有八十里的路，社会组织的基础当然是靠着农村经济的，在这农村经济即将破产的当儿，失业无业的人民是充斥在市面上的。讲到文化，不必说是堕落在阴沉的深渊里的。

就是电影吧，影戏院只有两家，而且是时常地休业。一家是有声的，开明电影院；一家是虞中电影院，专映无声片的。

我从上海到此地来只才两个星期，早想去看一看电影以调剂一下枯寂的生活，但是两家戏院里所映的片子，我在上海都看过了，如《科学怪人》《西线无战事》《国魂的复活》等。

一直到昨天，虞中开映了我不曾看过的一张爱情片子《恋爱与生命》，我愉快地跑去了。

开映的时间定为八时半，那么我在七点半动身走，七点四十分到，总不算晚吧！可是我到了那里，门前已挂了客满的牌子。戏院的门左门右和门前都是人，像潮水样地汹涌，男人、女人、小孩，无数的人头在攒动，卖西瓜的、卖汽水和酸梅汤的也拼命地在挤。地球大概要翻身了！世界一定要毁灭了！水泄不通，气也不透，不是你撞他一下，就是他撞你一下；我呆立了几分钟竟没有办法，后来幸亏得到一个人的帮忙才得挤进铁门。

这院子是露天的，四周是砖墙，墙并不高，所以墙头上都爬满了人，内部据说有座位六百左右，后来的只好站着，但是票价却一律平等：大洋二角。

时间还未到，因为人满了，这一个大的人团像是一颗炸弹，马上就有爆炸的危险，一片嘈杂的声响，像煮沸了的水，滚滚地在跳动着：开！快开！

有人叫起来。拍拍拍！拍拍拍拍！大众皆附和着，这是热烈的要求。

开了，镜头从一个小方洞里放出光来，映到幕上的是一幅一幅的广告。接着是开始放映这大众所欢迎的《恋爱与生命》了。

一本还没映完，在东南角上崛起了无数的人头，小孩子哭起来，一个女人勒着即将破裂的喉咙狂骂起来。骂些什么，我一点不明白，原因是从墙外面抛进来许多小石块，落在那孩子的头上，落在那女人的身上。

这样，放映机就停止了摇动。

"开什么戏院？"

"退票！岂有此理？老板呢？"

"像这样还能看戏吗？头都打破了，你们看！"那个女人，把一块有橘子大的石头向卖票的台子一掷，旁边围着一大群的人看热闹。

"对不住！我们已经派人在外面搜寻照顾，请大家原谅！"

放映机又摇动了，银幕上打出这样一张灯片：本院招待不周，请原谅！外面已有人照顾，望勿误会！

大家似乎安心了一些。

片子继续地映下去，没有一会儿，中间的几个人立起身来，银幕上现出几个黑人头。

"坐下来！猪猡！"

坐下去了，但是后排靠近镜头的一个人又把一只手伸上来，幕上的胡萍小姐，被他打了一个巴掌。随即又把拳头握起来，在"六路圆路"①的身上打了一大拳头。

有几人笑起来。也有人骂："啥人？勿要胡调！"

"逐出去！不自爱！"人声跟狂流一般地滚动着。

幕上的"六路圆路"正在吃汽水自杀的当儿，局面非常紧张，我们正集中着注意力，忽地崛起许多的黑人头又把这紧张的局面打得粉碎！

"这可不行！你把水倒在我身上！"

"朋友，随你好了！文武听便！"

"好！打就打！不打是王八！"

"喂！要打到外面去！"

但是已经打起来，拳头在灯光下飞舞着，放映机又停住了。这倒是真的一部武侠空前巨片！

① "六路圆路"原是指上海最先开通的电车，起点东新桥，终点也是东新桥，故而演变为上海俗语，即"兜圈子"之意。再后来变成影星龚稼农的绰号。

足足花费了它三个钟头才把片子映完,假如在上海看惯了电影的朋友,我想头都要气昏了的!

散场了。人声又鼎沸着,人潮又汹涌着,像是监牢里的囚犯越狱似的向外挤、奔。

这真是笑话!我是第一次看到这样情形,假如野猫艾霞看见我这篇稿子,岂不是又要说一声:"这是真的吗?"

<div style="text-align:right">八月九日于常熟</div>

原载于《明星》1933年第1卷第5期

苏州电影院渐入短兵战阶段

戴苍仓

"上有天堂,下有苏杭",自古以来苏州就和杭州并称为人间的天堂了。当然,在这人间的天堂里,消闲阶级是特别地多,所以苏州的娱乐事业也畸形地发达了。电影,在苏州的娱乐事业中还是新兴的一项,但四五年来它的发展是够惊人的,现在差不多将夺说书而居于娱乐事业的第一位了。

苏州有电影还是民国十七年的事,沧桑起伏,有不少的戏院是前仆后继地被淘汰了,现在只剩四家,三家都在城内北局,那便是苏州大戏院、大光明大戏院和青年会电影部,还有一家真光在阊门城外。

苏州大戏院和大光明大戏院都是一家公司办的,所以有人叫它们"姊妹戏院",这两家戏院是苏州第一个开演有声电影的新型戏院,大光明专演明星、联华、艺华、天一、新华等首轮国产影片;苏州大戏院专演米高梅、派拉蒙、福克斯、环球、哥伦比亚等公司首轮外片,这两个戏院,座位均有千五百只,声光清晰,营业很发达。

青年会电影部附属于青年会,是苏州唯一的摩登化的小型戏院,院内设备均颇精美,选片很严,十九是外片,有乌发、雷电华、派拉蒙等公司出品的开演权,国产片仅艺华、新华两公司,观众多大中学生、知识青年及留苏外侨。

真光在阊门外,因为地点偏僻,所以生意清淡,今年大改计划,每场同时开演国产片两种,座价只一角大洋,这样一来,比较稍有起色,但观众均劳动分子及中下层阶级,所谓少爷小姐便不屑光顾了。

因为苏州电影事业很发达,所以各戏院的商业竞争也白热化起来了,尤其是城内北局,因为三家鼎立,短兵相接,竞争格外剧烈。他们竞争的方法除去改良声光设备外,还有下列三种:

减低座价

在苏州看电影,确是最经济的娱乐,只要花到两角大洋便可看到在上海售价一二元的巨片了,像《摩登时代》《叛舰喋血记》《夏伯阳》《迷途的羔羊》

《大千世界》等,租价很高,但各院都不肯破例加价,给其他戏院乘隙而入的机会。

选择佳片

照例是哪家片子好,哪家便客满,所以各院最重要的竞争便是选片,像今年"双十节",大家都不肯放过这好机会,苏州大戏院好早就宣传了,《赤胆英雄》的广告连天登载,有七八天之久;大光明也争得《小姊妹》的首映权来号召;青年会当然不甘示弱,便也选《狂欢之夜》来对抗。这一来可难了看客,三家都好,全看吧,经济问题,最后只有任何一家看看了。这就要看哪家运气好,招得财神多了。

放映早场

两角大洋,到底大众化,于是大光明发起早场电影,只要五分钱,专开演过去的国产片。生意真好,场场满座,六集《关东大侠》居然卖到七天客满。青年会当然不甘心,也来个早场五分电影,片子都是很新的,如《桃李劫》《自由神》等,于是苏州的电影娱乐,一天一天地走上短兵战的阶段了。

原载于《电声》1936年第5卷第42期

南　京

首都娱乐谈

银　萧

首都①娱乐事业，在今日最占势力者，为清唱。夫子庙前现尚存十余家，每家延揽稍佳之歌女数人，即可成班。此辈歌女大都南人，所唱京戏，自不便强以规律，顾客亦意不在聆歌。故下驷之材能，亦可立足。在昔，盛行点戏之例，每出一元，歌女红者，日可被点二三十元。后经首都市政府取缔，不许点戏。虽禁者自禁，点者依然有之。而易公开为秘密，生涯终觉减色，如新奇芳阁之萧瑜、麟凤阁之丽艳秋、苏雪芳等，各挂头牌每月收入亦仅百元上下耳。茶价约自二角五分起至三角六分止。回忆七八年前首都清唱，只德星聚一家，以今视昔，迥不同矣。

电影在首都，亦甚发达，全盛时代有六家以上。近则只国民、新光、中华、中央及新开之南京大戏院等数处。

国民影戏院在杨公井，建筑最佳。选片手段亦不恶，在沪上饮盛名之各片，如《复活》《日出》《浮士德》《七重天》等，映权均为该院所得。新光、中华规模稍小，片尚可观。诸院售价大致相同，极廉，略如沪上之北京大戏院云。

首都新建一游戏场，名大世界，主其事者为顾无为，建筑颇草率，以在首都尚为创见，生涯极为发达，自八月二日开幕日迄今，所获不赀，内中玩意儿，仅京戏、新戏、电影、大鼓等数种，亦无甚出色。惟大鼓场中有白云鹏，系顾自芜湖某茶楼挖来者，甚能叫座。此君予前在北京常听之，近年来，火气益退尽矣。

① 此处首都指新都南京。

又闻有人近组织公司,将开一新世界,与大世界竞争。地点已择定侯府,其地有花木亭池之胜,果能开成,当不患生涯落寞也。

原载于《申报》1929年9月5日

电影在首都

东 平

在海上有声电影的声浪闹得震天介响的当儿,电影在首都也呈现出一种蓬蓬勃勃的现象,比任何一种事业都较有生气。因为首都的市民在这禁娼禁赌的严厉禁律之下,除了电影是他们唯一的高尚娱乐而外,简直没有旁的消遣比看电影更为时髦而适意,所以在南京看电影被认为是一件最时髦的事件,尤其是南京的本土人!

电影在南京,近两年来的过程,居然也有很可观的成绩,就以现时南京最宏伟之国民大戏院而论,其建筑、选片、设备,虽与沪上最高尚的头等戏院比较,也不见得相差很远。现时南京一隅统计,有电影院不下十家,全市电影观众约有三万人以上,在民众娱乐当中占有特殊的势力。其中最高尚华丽而负有信誉的首推国民大戏院,该院位于城南城北之间,建筑费达十余万元,所映影片皆为上海卡尔登及南京大戏院所映之新片,装有最完备的有声影机,有时亦兼映国产影片,如联华公司之出品《故都春梦》《野草闲花》《恋爱与义务》均迭次在该院放映,打破以前一切外国影片的收入纪录。

堪与国民大戏院相媲美者,只有首都大戏院,它矗立在秦淮河畔夫子庙前,占地三亩,建筑费近二十万元,内部的设备均仿照欧美最新式样,全部用水泥钢骨筑成,专映中外名贵影片,与联华公司、联利公司均有极密切之关系。该院系革命同志所创办,专以"提倡国产影片、介绍世界名片"为宗旨,故不惜十数万巨资建筑伟大剧场,取最低廉的代价,供民众的娱乐。该院自上月开幕迄今生意极盛,民众对于该院均表示无限好感。该院对于管理、选片、宣传、音乐等,均聘有专门人员办理,管理完善,选片谨严,不特南京无与比拟,即在沪上各戏院中亦属罕睹。

在计划中的下关大戏院,亦为首都大戏院同人所筹办,位于下关中山路交通路口,下临长江遥对京沪车站,占地近十亩,在计划中拟仿上海光陆大戏院式样,建筑宏伟之 Apartment House 戏院即建筑其中,一切布置均仿效欧美

最新式样，不日兴工建筑，预料半年内可落成。将来国民、首都、下关，三院鼎立，互相媲美，行见首都电影事业将发展到一个可惊的地步，那是很可以期待得来的！

原载于《影戏杂志》1931年第1卷第11/12期

首都影业之状况

霖

自国民故府定都南京后，凡百事业均有蒸蒸日上之势，人口总数骤增数倍，秦淮河畔，燕子矶头，盛极一时。开映电影者凡七八家，可谓首都电影之全盛时代。后因投机者众，亦有因选片不佳致失信用而闭门，如中央电影院、上海大戏院、大同戏院、南京大戏院等是。今者钩心斗角，渐复旧观。

计开演有声电影者三家，兹分志于次。

世界大戏院，建筑平常，惟光线最佳。因与国民竞争，首先开演有声，第一次装置维他风，成绩不佳，今改装华威风，声音颇清。选片尤佳，如《璇宫艳史》《如意郎》《西线无战事》、派拉蒙《同乐会》《二十年后之伦敦》《爵士歌王》《五十年后之新世界》等，均属世界闻名巨片，卖座尚佳。价目：日五角、七角；夜六角、八角。

国民大戏院，建筑富丽，首屈一指。自改装有声后，已不若以前之拥挤，盖巨片均为世界所映。售价四角、五角、八角，日夜一律。

南京大戏院，地点偏僻，建筑尚佳，前曾一度停业，今为世界兼办。选片为二等货，或在京已映过者。售价最低三角，营业仍寥寥。

至开映无声片者有四家，略述如后。

首都大戏院，建筑虽佳，空气不足，实一大缺点。专映外片，绝少新片。售价最低，营业尚盛，间亦开映联华之国产片，则观客之众常打破纪录，有连往数次而不得其门而入者，观客之众可以想见，亦国片复兴之好现象也。

新光大戏院，专映国片，观客大都为本地人。售价：日小洋三角、四角；晚四角、五角，营业平常。

明星大戏院与新光不相上下，售价最低，仅小洋二角，故卖座极佳。

一洞天戏院建筑既陋，选片又劣，售价小洋二角，为首都三等戏院。

原载于《影戏生活》1931年第1卷第25期

首都影业的总检阅

客

南京自建立首都以后,无形中人口立刻增加了几万,按本地警察局调查的统计,这几万人大都是政治的关系或商业的关系而流到了南京,在这人地生疏的本地,他们每天工作之余就会感觉到苦闷的无聊,于是本能地,他们就要去找一个消遣的所在。但这古板南京的消遣地,能合摩登派的老爷、太太、少爷、小姐们的口味的,实在仅有绝无,既缺乏跳舞场,又没有跑狗场、跑马场,那末唯一的消遣地,无问题地就挨到影戏院了。所以在这最短期间,南京的影戏院竟增加到七八家之多。当然这增加的原动力不止是像上述这样的单纯,此外也还有电复印件本身的吸引力和青年对于性的追求等原因,但基本的动力都还是建设在人口的增加上面。

阅十九期本刊有《各地影业情报》一篇,惟南京一地之状况尚付阙如,不才生长南京已二十余年,以老南京的资格加入访问的材料草成这篇,做一个简短报告来凑凑热闹。

南京民众对于影片的认识时期

十余年前,南京没有什么正式影戏院,只有青年会和两个学校偶尔映放一两次教育影片。不久就有一家似是而非的影戏院专映《奇怪人》《奇怪船》一类的片子,有些少数冒险的民众就去看看,觉得并没有什么危险,于是街道传闻就有"影子戏"这个名字。那时根本谈不到鉴别影片的能力,他们所有的印象不过是"察察"的机器声在黑暗房中发出,白布上会现出活动的人物影子,已足以使他们惊讶探讨的了。

但这样地经过好多年,民众对于电影认识的日渐其多,但生意却不见发达,这也有两种原因:第一,那时教育太可怜了,他们大半看电影是因好奇心所驱使,并不是了解、欣赏电影,这样看一次已足够了。第二,若是请这些"富于守财性的南京人"看白戏,定人满之患;若叫他常常花钱去看,却势比登天

还难,这也是那时的风气如此。

不绝如缕的试验时期

经过许多年的非正式试验,前仆后继地努力,却不见有起色,这时实在危险得很。在这危期中竟出人意外地出了一家中央影戏院,地址却很好,是在南京娱乐场所的中心点——夫子庙。这次的试验倒还不错,竟成为南京正式电影院的先锋。其时所演的多半是《火烧红莲寺》和《西游记》一类神怪剑仙的片子,这类影片很能满足一般未受教育和略识之无的民众,至今尤然。同时,下关也有一家规模更小的影戏院发现,但成绩却不见高明。

外片纵横时期

这是早四五年的话,南京民众的教育日见提高,加之首都已建在南京,知识分子更添增无已,各学校的男女学生、各机关的男女同志都是些才子佳人,大好的青春岂能轻易误过？好在此时南京又增加了国民、世界等规模宏大的影戏院,正可以利用此地做一个消愁宫。老板们也很聪明,看出这时大有介绍西洋五彩肉感爱情巨片的必要,要有爵士的歌舞,有迷人的 Romance,又有甜蜜接吻,因为这一切都有使青年男女留连忘返的魔力。可是苦了国产片,稍俱知识的大多都不愿去领教了,于是国产片就沦为中下级的消遣品,只好在几家小影戏院里开映。的确,国产片的布景不伟大,表演不深刻,既没有惊人的故事,又没有甜蜜的接吻,如何能与外片对抗呢？

中外片竞争时期

国产影片公司既然发觉武侠片在开通些地方渐渐不能支持,于是就努力于爱情、社会等近乎人情的影片,如联华等公司的作品渐比以前进步些,所以南京各界戏院也间或开映国产片,但比外片仍不得人信任心。

这时,忽然美国的有声电影又侵入中国。南京世界大戏院首装有声机开映声片,这新鲜玩意趁机大掠了一笔。不久国产片中,天一公司又首树义旗,摄制有声影片,明星又步其后,以期挽回利权外溢。片子到了南京,开映的成绩倒还不错,自然若和外国上等片比较还是不及。但外国片中的英文对白,观众能明了者十无一二,全懂者更寥若晨星,所以售座力相比还是国产片占优势。换句话说,西洋声片的发明,倒把国产片提高了不少。

南京现有的几家影院概况

国民大戏院，映有声片。地址：花牌楼杨公井。经理顾祖荣。资本初办是为十万元，近增为十三万，座位一千六百三十。选片目标：前数年与米高梅公司签订合同，今则兼映派拉蒙、华纳、乌发、俄罗斯及国产片等品。平时多采社会、爱情、战争等类片，近因国难尤注意爱国战争等片。批评：雄厚的资本、完美的组织、伟大的建筑和清晰的机器都足以使该院占南京影院之第一位，该院所映之片多属第一二轮。

世界大戏院，映有声片。地址：新街口。经理李大深。资本不明，座位约二千。选片目标：地近教育区，故不常映国产片。近多映米高梅公司出品，福斯及派拉蒙公司出品亦间或选映。平时多映爱情片，国难期间亦偶映战争类影片。批评：选片多属上乘，且常为第一二轮片，故尚能与国民略争，惜建筑年长，发音不清，为其缺点。

首都大戏院，映无声片。地址：夫子庙。经理（因经理赴沪未能详细探知）。资本不明，系国民之股东再加外股之组织。座位一千余。选片目标：十九系联华片，间亦映明星及外片，多属社会、爱情类。批评：地点甚佳，建筑亦宏丽，足与国民媲美，售价廉，故顾客常满，但职员方面常有藐视甚至侮辱看客行为，希望该院当局注意及此。

南京大戏院，映有声片。地址：夫子庙。经理施秉衡。资本约五万元（系大陆公司办），座位约一千。选片目标：中外并取，平时多选社会、爱情等片，国难期间偶映爱国战争等片。批评：规模中等，选片尚佳，发音不清，内部装潢无艺术思想。

明星大戏院，映有声片。地址：四象桥。经理周剑云，由丁君负责。资本约二万元，座位八百七十。选片目标：常映派拉蒙及明星公司出品，平时国民戏院所映之片经一二月后即在该院放映，类多爱情片，近亦选爱国片等。

新光大戏院，映无声片。地址：二郎庙。经理印容之。资本二千四百元，座位六百。选片目标：国产、武侠、爱情等片，合中下等阶级之需要。

以外尚有大光明及下关两家，其规模大约与新光相等，多半皆选映国产片。最近尚有国泰戏院亦有开办之说，地点在世界戏院对面。鼓楼附近亦有组织创办一规模宏大之影戏院，兹不多赘。

闭　　幕

最近，南京影业大都为国民所包办，其他各家不过拾其余惠，如果以上的两家（即国泰等）实现了以后，南京的影业还有一番竞争，也许不久还有更光辉灿烂的历史哩！

南京新都影戏院，《中国建筑》1936年第25期。

原载于《电影月刊》1933年第23期

南京的影坛

钟 琰

影 院 略 述

南京虽然是首都的所在地,然而电影事业却不见得十分发达,比上海当然是望尘莫及,即使是无锡和镇江、苏州,或许还比它要发达些。但是其所以这样寂寞的原因,却是非常地不普通,这里不妨稍微谈一谈。

你别看首都的公务人员多,然而他们用在游艺上的钱却很少,而且那般人一个个都只知道做官、赚钱,对于电影简直没有一点认识。没有认识便缺乏兴趣,于是电影院便没有他们的足迹了。这样,电影院的涉足者只有一般青年学生,这便是南京影坛之所以寂寞的原因。

南京的电影院仅仅乎只有七个,而其中却有些不光是映电影的。在这里,给读者一个很简单的介绍。

国民大戏院,这是南京最讲究的电影院了。建筑、设备、选片、光线、发音都较其他电影院为好。在过去两年以前,完全映的是默片。自映声片以来,除《人道》外,没有映过其他的默片,明星公司声片出品首次开映权多半在此地。

世界大戏院,最近专映有声片,否则便是邀请各歌舞团登台表演。没有楼座,比国民稍差。附近多外

《人道》影片广告,刊载于《申报》1932年7月16日。

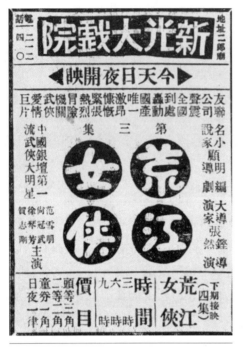

南京新光大戏院《荒江女侠》影片广告，刊载于《中央日报》1932年7月14日。

邦人的住宅，所以外籍的观众很多。

首都大戏院，建筑、设备等都还可以，过去完全是映中外无声片，最近两月来才开映有声片。因为地位适当的关系，所以观众之多，驾乎各戏院之上。明星、联华所出之默片，闻该院操有首次开映权。

南京大戏院，乱七八糟，有时映电影，有时表演歌舞、京剧等，一个十足的营业性的游艺场。

明星大戏院，曾经停止营业过好些时候，最近又开始了，光线、选片等都不甚佳。最近，听说当事者非常努力，以期与他家做营业上的竞争。

京华影戏院，最初是中华影戏院，那时国民、首都等都未曾出世，所以当时很出风头，后来改为上海大戏院，又改为大光明戏院，最近一月来又改为京华大戏院，在这四个过程中没有一次不是折本的，南京人士对于它很抱悲观，恐怕不久的将来又要改组了吧。

新光影戏院，这是一个专映明星旧片的电影院，但是有时也映友联的《荒江女侠》，据说与明星公司有密切的关系，依作者看来恐不确，光线太不好，所以观众极少。最近不知为了什么忽然封闭了。

除此以外，如皇后、中央等都早已封闭，可以不必去谈它。

以上是各戏院的状况，以下我们且谈谈观众和出版的刊物。

观 众 倾 向

以前已经说过，南京的电影观众多半是一般青年学生，所以对于电影都比较有一点认识，这当然不是一些"火烧""大破"等影片所能够引诱得到的。但是青年人对于"爱"这个字，无论如何都不曾消灭掉的，所以爱情片也很需要。联华、明星近来所出产的影片，都很受这些观众的欢迎，尤其是《爱与死》

《城市之夜》《姊姊的悲剧》等，差不多要每一场都宣告满座。《人猿泰山》在国民大戏院开映时，观众之多，造成了一个空前的纪录。南京的观众对于这类作品有特殊的爱好。

电 影 刊 物

南京的电影刊物可以说是少而又少了，最初是《戏报》上稍微谈谈电影，直到今年五月，才有钟辛茹、陆介夫等组织中国电影学会，出版《三日影声》，可是只出三十期，又告停刊了。最近闻说附刊在一个小报上，三日一次，真是悲观得很。但听说不久的将来要出版月刊《电影文化》，不知能不能成为事实。八月间又组织了一个时代电影研究社，出版《三日电影》，内容极坏。此外还有一种《电影戏报》，内容无聊得很。

影 片 公 司

本年六月间，南京影坛有一个惊人的出现，便是黄英等组织的东方影片公司，招考演员数百人，已编就《未完成的婚礼》一片，但近来又消沉下去了。如果这公司能够正式成立的话，南京影坛可以为之一振了。但是，当经济恐慌的现在，要成立一个影片公司，可真也不是易事呢！

南京影坛的状况，这便是一个最简单的报告。作者在南京五年有余，对于南京的影业多少总有些认识，本来想作点比较长一点的文字来介绍给诸位读者，但为了时间和能力的关系，不能多写了，这样马马虎虎便算了罢！

南京！影业寂寞的南京！但是我总希望有这么一日，它的电影事业比任何地方都要来得发达！

<div style="text-align:right">

九月十五日
原载于《明星》1933年第1卷第6期

</div>

首都电影院概况

《电声》通讯

首都电影事业近来突飞猛晋,一般民众都以看电影为唯一消遣。所以电影院也因人们的需要,日渐增加了。关于南京电影院的状况,似乎值得向读者们报告一下,现在分别地写在下面。

国民戏院,地点在花牌楼杨公井。票价楼上大洋八角,楼下四角。因为到国民观影的人大都是上等阶级的,所以秩序很是整齐。开映的片子大部分是外国片子,一小部分是中国各大公司的有名影片,关于已经放映过的旧片,它是从不开映的,所以它的营业很发达,每场总是坐得满满的。

世界戏院,地点在中山路新街口。票价和国民一样,惟没有楼座罢了。选片的宗旨也和国民一样,大部分是外国片,小部分是中国片,它的地位在南京仅次于国民。

首都戏院,地点在夫子庙。开映的片子大部分是中国片,有时也放映外国片,它的营业很好,在南京也还算是一个高等戏院。

明星戏院,地点在朱雀路四象桥。一天放映三场,票价分两种,后排二角、前排一角三分。片子都是各大戏院放映过的旧片,秩序欠佳,开映时人声嘈杂,震耳欲聋。

南京戏院,地点在夫子庙左近的姚家巷。票价和明星一样,开映的片子也和明星差不多,大都是以前的旧片或是各小公司的出品,营业平平。

陶陶戏院,地点在太平路马府街。票价是一角、二角两种。所映的影片完全是陈旧的出品,为拉拢观客起见,曾举行大减价,买一张送一张,所以虽票价是一角、二角,而实际上不啻一角和五分,真可以说是价廉了。所可惜的,就是影片不美。

光华戏院,地点在二郎庙。放映的片子比较整齐一点,最近为着营业的关系,也继着陶陶之后,来一套买一送一的把戏,它的票价本是三角、二角两种,现在是一角五分和一角了,营业也不很好。

金陵戏院，也是设立在姚家巷。票价分三种，就是三角、二角、一角，营业平平，采取的影片也和明星、南京等公司一样。

新都戏院，新开者则有新都，富丽堂皇，十分雄壮。所映均系头轮新片，地位最高，等于上海之大光明。

南京新都大戏院，刊载于《中国建筑》1936年第25期。

除掉上面的影戏院外，或者还有二三家，因为一时想不起来不及写明。总之，首都的电影戏院可以分为三等，就是新都、国民算第一等，世界、首都算第二等，此外都是第三等了。

原载于《电声》1935年第4卷第36期

京市影业前途黯淡

冯慕濂

南京全市之影戏院,据最近调查,计有九所,其中专映外国影片者三所,兼映国产影片与外国影片者五所。每逢星期假日,各院生意特别兴盛,尤以国民、首都、新都三所观众更为拥挤,亦可见京市人士对电影之热烈也。

兹将各影戏场所之概况,分志于后。

影院略历

京市电影院开设历史最早者为南京大戏院,创于民国十八年,后因营业失败,乃出租与大陆公司。国民,民国十九年开幕。明星,于民国十九年"双十节"开幕,隶属于上海明星公司。世界,民十八年开幕。陶陶,民国十八年开办。金城在下关,由大世界平剧场改造,于本年五月开幕。首都,于民二十年冬开幕。金陵,历史不详。新都,本年六月间开幕。

影业概况

不景气笼罩整个社会,百业凋零,京市影戏院当然不能例外,最近半年来各影戏院之营业大都平平,第一轮戏院颇有盈余,如国民、首都,其他如陶陶、金城、金陵均略有亏耗,勉强支持而已。

兹据影戏业同业公会常委丁伯文云,京市影戏院之前途甚感困难:(一)因社会之不景气,各种营业均一年不如一年,莫不在勉强支持挣扎中;(二)因国片生产之数量过少,以致映国产片之剧院时感恐慌,不能不映西片;末谓各片之最受观众欢迎者,多为含爱国思想者之国片,至于大腿女人及神怪武侠等片均被观众所唾弃。

再如京市各影院营业方针,可分三种:(一)专映外片者;(二)专映国片者;(三)兼映国片与外片者。国民大戏院专映第一轮外片;首都专映第一轮国产声片、默片,间映西片;明星专映国产一二轮声、默巨片,间亦映西片;

世界专映次轮西片,近亦映二轮国片;陶陶专映二三轮国产默片;金城专映一二国产声默巨片,间亦映西片;金陵专映三四轮国片默片,小公司出者居多;新都专映一轮西片云。

影业资本

本京影戏院中资本最雄厚者为首都与新都两家,其实一家,共有资本四十二万元,为股份有限公司,经理葛伟昶,在整个京市影戏院中,资本约占三分之二弱。最弱者为金陵,资本二千元,系光华公司同人集资所办。

其余,国民有资本十三万五千元,为股份有限公司,经理即顾祖荣。明星由上海明星公司职员集资开办,资本一万五千元,经理丁伯文。

南京,资本五万元,经理乔鸿年。

世界,资本三万元,兄弟集资,现转租与上海恒达洋行华经理张韦焘,初由葛伟昶经理,近由葛春荪经理。

陶陶,资本三万元,由陶良鹤经理。

金城由大世界平剧场改造,资本一万元,何元直独资经营,自任经理。

统观上项各数目字,本京影戏院共有资本六十九万二千元云。

原载于《电影新闻》1935年第1卷第4期

南京第一轮电影院

南京的电影十分讲究，最出众的是大华同新都两家，以片子而论，不相上下，但是设备方面，大华似乎略胜一筹。大华的折光十分讲究，所以银幕上的影子不会映像在幔上，这是一点；大华的熄灯不是一下都黑的，它先把灯慢慢地变成红色，由红色变成紫色，紫中又渐渐变成紫罗兰色，又变为天蓝色，再变为深蓝，暗蓝，渐渐都熄灭了，所以极合目的卫生，这是第二点；它在夏天放冷气的时候，先把冷气弄干了再放到院内，所以凉而不潮湿，这是第三点。但是欠缺也有，院内执事人对于观客太不客气，常常有争吵，或者生意好了，就可以随便些。梅兰芳来京演剧，买票打架，也是为了这种人对客傲慢才有此事，假使你到新都就觉得客气多了。

新都的设备除了折光和熄灯不如大华外，一切都是一般无二。讲到有声的传声机，上海的大光明、大上海、国泰、南京也与新都、大华相伯仲，但是大华、新都的价钱只卖到五角、七角的楼下座，一元及一元五角的楼上座。

除了这两家，其次是国民、首都。国民开设在杨公井，交通上着实吃亏。首都则在夫子庙，专映国产第一轮影片，价钱也便宜些，只卖三角，生意很见发达。当然，娱乐场所对于地段的热闹是很有关系的。

原载于《影与戏》1937年第1卷第26期

首都电影院事业概况报告

唐琼相

四院成立缘起

远在国父灵柩安葬南京时，国府成立总理葬务筹备处，来京主持其事。内部工作人员，有来自北平及各方等，共数十人。当时南京系一苍老城市，娱乐事业异常落后，仅城南夫子庙一带，多系旧剧、清唱、茶室及临时露天场所，设备极为简陋，而高尚娱乐之电影、戏院，独付阙如。该处人员苦无适当娱乐场所，同时认为自身需要亦即本京一般市民需要，于是谈论之中，有人建议创设影院。讵料一呼百应，遂即开始集合股本。再依当时情势而论，南京确极缺乏高尚正当之娱乐场所，此项计划一经成议，友众踊跃认股。民国十八年九月，终在本京杨公井觅址建立国民大戏院一所。至民国十九年，各发起人等复以城南夫子庙素为娱乐场所中心地，市民麇集，商业繁盛，遂又发起成立首都电影院股份有限公司，招集资本，在贡院街八十四号创建首都大戏院一所。其后市政当局在新街口一带大整市容，该公司复在中山路一〇〇号盖建新都大戏院一所。民国廿四年，适逢中央商场开始筹建，各发起人为繁荣市面，再组织大华大戏院股份有限公司，在中正路六十七号建造大华大戏院一所。

合并计划及收回复业经过

上述四院系由三公司为单位，即国民、大华二公司各辖一院，首都公司辖有两院。营业方面，竞争殊烈。当时三公司多数股东均认为如此互相摩擦，徒使片租提高，漏卮增大，发展困难，深为遗憾，遂有主张四院联合经营之议。同时首都公司已在下关购入基地四亩，预拟盖一影院；国民公司复在鼓楼附近购地，计划再盖影院一所，均因抗战发生，未能实现。首都沦陷后，四院被敌占据八年。民国年卅五九月光复后，因负责人手短少，乃根据以前原议，成

立一合并机构，定名为南京影院公司。继管理处进行向当局声请发还工作，直至卅四年十二月十六日，始由中宣部中央电影服务处移交收回，复业迄今适已一周年矣。

四院业务概况

本公司总管理处主要工作，为统一管理四院之营业，如人事、租片、广告、会计等事宜，全体工作人员共为一百五十人。接收初期最感困难者，为取缔看白戏与电流供应不良以及借戏院、借影片等，但最近已见逐渐改进。营业方面，统计卅五年上半年共六万万七千三百万元，平均四院每天营业总额为三百七十三万元，其中四成娱乐捐、百分之十印花税（后改百分之五）、千分之一点五营业税，冬季又加征冬赈捐，故在总收入中之分配，约为财政局得三分之一，片方得三分之一，院方得三分之一。而院方所得之数额尚须除去薪给、广告、水电费等开支后，方为盈余，为数殊微。

至各院座价，因物价指数之高涨，亦曾迭次调整，计一月份起，为二百元、三百元、三百五十元；一月十七日起，为三百元、三百七十五元、四百五十元；三月十一日起，为四百廿元、五百六十元、七百元；四月四日起，为八百元、一千元、一千二百元；七月一日起，为一千元、一千二百元、一千四百元；九月一日起，为一千二百元、一千四百元、一千八百元；十一月一日起，为一千五百元、一千八百元、二千五百元。均经同业公会开会决定后，呈奉当局核准实行。

租片概况

凡商店之货物为商品，而电影院之货物则为影片。四院在接收初期，国产影片几无出品，不得不仰求外片，以供人士之娱乐。截至目前为止，供给外片者计有：米高梅、哥伦比亚、派拉蒙、雷电华、福克斯、联美、环球、华纳、鹰狮、万国、新艺（苏联片）、亚洲、大陆、华美、马诺格兰母十五家；供给国片者，则仅中央电影摄影场（简称中电）、中国电影制片厂（中制）、联华制片厂、上海实验制片厂、大中华制片厂五家。

外片拆账率在战前为自30％至50％，现在则为自40％至55％，并有延长映期之限制（即营业收入未跌进半数者不能换片）。外片中之文艺、教育、伦理等片不甚卖座，而以神怪、歌舞、侦探、野兽等片较为观众欢迎。外片以《出

水芙蓉》连映廿三天,营业最佳。

至于国片出品不多,最近在大华上映之《忠义之家》,系第一部国产片,映期亦达廿天。其后陆续上映者有《警魂歌》《莺飞人间》《圣城记》《铁骨冰心》等片。

机器生财设备

四院设备方面原甚完备,惟经敌伪占据八年,恣意破坏,迨至收回检点时,原有机件全被搬走,冷暖气机、卫生设备亦均损坏,而戏台上之丝绒幕等荡然无存,座位破烂不堪,损失綦重,一时甚难恢复旧观。现各院有一部分机件、生财系属敌产,由本公司向中央电影服务处出价租用,截至目前为止,每月营业所得除去开支尚不足应付修理、装置等费用。

今后希望改进各点

四院复业瞬逾一载,虽经积极整顿,但仍未如理想,自属无容讳言。所望各界人士多赐指正,自当尽量采纳高见,逐步改善,俾贯彻本公司服务社会、宣扬国策之宗旨。再者影片与戏院,犹如唇齿相依,惟愿国府最近颁布之娱乐捐税法令早日实施,期使片院二方减轻负担,获得充分合作,共为电影事业努力发展焉。

原载于《电影与播音》1947年第5卷第10期

无 锡

电影在常州

徐碧波

余于上期本报中,草《电影在常熟》篇后,即联想及于亦曾一度往常州考察电影事业,故复有此篇之作。

常州与常熟,人民之个性适相反,而观影程度之幼稚乃竟相等,而海上电影事业之勃兴已数载,而堂堂武进竟乏一正式电影院。自本年三月始,在第一公园对门,乃有明星戏院之成立。初只映民新一家影片,营业尚称盛,旋由余为承办,兼采六合诸片,前往开映。以观众程度所限,凡神怪武侠诸片生涯咸鼎盛,偶厪以艺术表情之片,则座客寥寥,而院主以营业关系即起恐慌,惟其如此,难为了排片人矣。

常州为沿沪宁路之一大埠,交通较常熟迅速而便利,宜其电影观感之输入较早于常熟,顾以观影程度比例之,直如五十步与百步也。何者?其主要原因,实为创立剧场太迟之故耳。

往昔友联公司某君曾携《秋扇怨》往常州开映于耶教之堂,三数天所获资除开支外,赢羡已仅,自是我侪心目中,以为埠此乃属无可发展之一处矣。

每值炎夏,第一公园中例有露天电影之开映,而售价则每人仅铜元数枚,立而齐观,生涯殊不恶。因公园草地至广,容积人数綦多,收入亦极可观也。

明星戏院地带殊适中,特以创办人之不肯多下资本,觉布置尚嫌未能完善,其出入之门,又因某种关系不能扩大。而办事人则精明练达,殊觉可佩。以是该院自开幕后,日有盈余。近以当地军队有小冲突,公安局以维持公安计,令停映,此则市政与时局问题,为暂时的,不涉于本篇范围者也。

最近以明星戏院在停顿中,忽有某君因目热其营业之佳,遂拟别立一院,

以与之对垒。曾来六合作一度之接洽,惟以六合与明星院成约未满,不能排片与映。记者草此篇时,甚望明星院之能及早得恢复营业,而注意其设备与布置,毋为他人所乘也。

原载于《电影月报》1928年第5期

无锡电影之勃兴

小 可

无锡在二十年度,崛起两宏壮伟丽之电影院。

无锡大戏院建筑于公园,环境饶风景之美,于一月底开幕。其时行揭幕礼者,即女明星胡蝶。该院座位仅七百,国片以明星公司居多,西片亦选择谨严。售价一律三角,实则两角者(即半票)亦有,观众以学生为最多数。

中南大戏院位于映山河,重要分子为陈荣泉、杨祖钰、季载阳等,有声片与无声片间映。座价楼上六角、楼下四角。国片以联华公司产品占多数,内容设备纯系海(上海)化,推无锡各影戏院之冠。观众当推资产阶级与商人。

新光戏院在圆通路,专映国产片,座价仅售二角。

一时阅面还浅,全赖有志者宣传提倡。首先向各城市建设模范影戏场,逐渐推广,才能普及。我深望电影家勿河汉斯言,起而勉力从事,达到这个目的,才是根本的设施。更愿资本家与电影家通力合作,则将来中国电影事业,何难与美国并驾齐驱?

阮玲玉在无锡拍摄《小玩意》时被当地民众围观。刊载于《电影月刊》1933年第25期。

原载于《影戏生活》1931年第1卷第25期

谈谈无锡的电影院

小老鼠

本园地一再记苏州电影院之状况,详述靡遗,兹将余无锡之四家戏院,亦作一报告如下(以开办先后为次)。

无　　锡

位于城中公园,创自民国十九年冬,开幕第一片为《一个红蛋》,院中座位计共七百余。映片与明星订合同,去年复以万金租订联美出品五十部,陆续运锡开映。昔日之《红莲寺》及《荒江女侠》尝轰动一时,近两月则多映外片,范朋克之《荡寇》、卓别麟之《马戏》不日均将来锡,票价一律两角,日夜三场,以夜场较能满座。闻该院于最短期内将装置慕维通,开映明星声片云。

范朋克,刊载于《银星》1927年第14期。

新　　光

位于映山河劝工布厂旧屋内,创自二十年春。开幕第一片为《火烧九曲楼》,座位四百余,映片亦与明星订合同,惟多系旧片,其余友联、孤星等公司之出品亦常兼映。票价只售小洋两角,有时两片一次映完亦不加价,有一时尝减售一角,故营业尚称不恶。目下修理房屋,暂停开映。

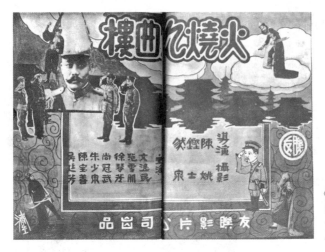

《火烧九曲楼》电影海报,刊载于《电影月报》1928年第7期。

中　　南

　　位于映山河,创自二十年春,开幕第一片为《花团锦簇》。该院规模宏大,座位有一千余,为无锡最高尚之戏院。内有舞台,兼演平剧。开映国片,与联华、天一订合同,外片则与派拉蒙、福克斯诸公司订合同。装有慕维通,专映声片,国片新出品则有优先开映权。票价昔为六角、四角,今则故售四角、二角,惟遇佳片则仍增价而停止股东优待券云。

光　　明

　　位于城中图书馆,创自二十年冬,开幕第一片为《三雄夺美》,座位六百余。专映国片,与联华订合同,而大半系将大中华之旧片运锡开映。票价两角,实行买一送一,然卖座仍平平,盖因选片不佳,而座场不舒畅耳。

<div style="text-align:right">原载于《开麦拉》1932年第91期</div>

视察苏锡各电影院开映电影情形日记

薛铨曾

电影为社会教育之一种，世界各国莫不重视。然影业公司及电影院泰半以营业为目的，务投人之所好，制作及开映之电影片多有违反电影检查法之处。本会自施行检查以来，执法从公，毫不瞻徇，禁演及修剪之影片皆登载于公报，使众周知。犹恐各地电影院阳奉阴违，私映无执照及禁演之片；或各地电影院及影业公司因特殊情形，有困难之处，末由上达。乃于去冬经本会议决，依据电影检查法第十条及电影检查法施行细则第十四条之规定，各委员轮流视察各地电影院开映电影情形，其地点定为镇、锡、苏、沪、杭、嘉等处。铨曾所视察地点为苏、锡两处。

民国二十一年十二月二十三日，天阴微雨，晨雇车至车站，在车站餐室进膳毕，即乘十时正特别快车至锡。

抵锡时，雨仍未已，路途泥泞，不良于行，乃下榻于工运桥畔新世界饭店十九号。稍事休息，购当地报纸《无锡报》《人报》《新无锡报》《大公报》等读之，因知无锡戏院共有新光、中南、无锡、光明四家。乃饬旅馆侍役雇定包车，专为视察电影事宜之用。

先至新光大戏院。该戏院在光复门内圆通路口，屋宇湫隘，一切皆因陋就简，其经理王省三不在锡。该院职员声称，原本映演电影，近因无锡市面萧条，改演话剧，嗣后亦拟不再映电影云。

随驱车至中南大戏院。该戏院在映山河口，时华灯初上，仕女来观戏者颇众。该院设备壮丽，装潢动人，所映影片大半为联华出品，为无

中南大戏院《顽皮村姑》影片广告，刊载于《新无锡》1932年12月24日。

无锡大戏院《恋爱与生命》影片说明书，刊载于《锡报》1932年12月22日。

锡首屈一指之戏院。是日演张宝庆等之歌舞武术，末加映滑稽影片《顽皮村姑》。晤该院经理陈荣泉，陈君当即邀至楼上经理室，并检出《顽皮村姑》准演执照。其人颇彬彬有礼，据谓自映电影以来，尚无十分困难情事发生。渠欲留晚餐，坚却之。复谓将于翌日来旅社拜访，亦以他事辞之。

因时已不早，乃复驱车至无锡大戏院。该戏院在城中公园内。公园虽不甚大，然有山有水，楼台亭阁，参差错落于树木之间，布置颇见匠心。戏院则位于园之东角，是日所映演者，为明星公司出品之《恋爱与生命》，该片原名《要命的恋爱》，本会以其名称不妥，饬改今名，该戏院广告仍登载一名《要命的恋爱》的字样。是晚该院经理吴千里不在，由职员蔡润苍出见。渠谓该戏院奉行法令极力，并将《恋爱与生命》准演执照取出。当告以电影片不能改名，渠答称翌日演《少爷兵》影片，曾于广告上登载"奉中央电影检查委员会谕改名《呆人呆福》字样"云云。继询以无锡各戏院有无映演无照影片情形，乃悉光明大戏院有开映无照《人兽奇观》电影片一事。

因欲知此事究竟，乃即往光明大戏院查询。该院在图书馆路，是晚霞影歌舞团表演歌舞，其经理为许岱青，因不在院，乃详细询问该院职员高德铨，综合双方报告，其情形大致如下：

缘米高梅影片公司摄有《人兽奇观》(Trader Horn)有声片，曾经本会检查通过，在沪开映时轰动一时，营业极盛。无锡大戏院乃与之订立合同承租开映。在尚未开映之前，光明大戏院自上海西藏路平乐里九十五号集中公司租来一极长之外国旧兽片，一说是以三百二十元购来，剪凑成上中下三集，另加摄片头，名曰《斐洲野史》，又名《人兽奇观》，德国乌克公司出品。因慕米高梅公司《人兽奇观》能号召观众，乃即以此《人兽奇观》名称，登大幅广告于无锡《民报》。该片本无执照，光明大戏院谓因上海执照未寄来，遂先请无锡教育局从权办理，县教育局允其请，派职员二人检查，云片中并无有伤风化等

事，遂擅许无照开演。后米高梅公司上海经理得悉此事，派华职员朱璇麟出头交涉，须光明大戏院赔偿损失一千五百元，方可寝事。后由无锡大戏院蔡润苍出面调解，令光明大戏院登报向米高梅公司道歉，并立即停演。光明大戏院不肯。但不久上海集中公司派人来锡，将中下集取去，故仅开演三天半。据光明大戏院称，因上海方面执照未寄来，自动停演。后朱璇麟返沪报告西经理。西经理乃写一哀的美敦书式之函件致光明大戏院，函中大意，系责令光明大戏院赔偿损失一千五百元，否则将报告中央电影检查委员会及关照影业公会，嗣后断绝该戏院影片之供给云云。该函系十二月七日发。据闻该假片曾在湖南、长沙及天津等处开演，曾一度运至苏州，因苏州各电影院皆不肯承租而罢。

在锡视察电影院开演电影情形既毕，乃返新世界旅馆，时已钟鸣十下矣，本拟往城内访旧友顾敦吉，因时晏遂罢。

十二月二十四日，星期六。天阴，天气尚不甚冷。晨餐既毕，乃雇车往无锡县教育局，由局长臧祜出见。臧君发已斑白，而精神奕奕，谈锋颇健。据谓从前无锡电影院有多家，现只有三家开演，平时尚无十分违法事情。该县电影检查员共五人，教育局只二人，另有所谓公共娱乐审查委员会者，附隶于县党部，亦有检查电影之权。又谓凡曾经本会修剪之影片，彼检查时极感困难，如明星公司出品《可爱之仇敌》窃表一段，仍然很长，好似不曾修剪一般。继询以关于《人兽奇观》一片情形，彼即将此事发生经过见告，谓已禁其再演。又关于戏院，前曾令其将执照悬挂门前，今当再督促其做去，继打电话召检查员华、严二人至。华君名萼，系教育局社会教育组主任，报告一切。余即谓从前看见贵局有单行检查电影规则，臧局长答有的，现正加以修正，随后奉上。臧又谓在陆前局长时，常有影片先到，执照后到，教局从权准演之处。现在《人兽奇观》一片发生问题后，已召集各电影院代表谈话，非有执照，绝对不许开演。随即以登载该项消息之《无锡报》(十五日《锡报》)相示。

臧又谓，彼前看《戏中戏》一片内有闻女人脚事，殊属不雅，曾督令剪去，后以业已开演，乃于开演后将该段检出焚毁云。彼旋请余稍坐，谓将召集各电影院关系人来谈话。余谓业已晤谈过，刻以时间匆促，尚须往苏视察也。是日无锡大戏院演《呆人呆福》影片，而仍以《少爷兵》登载广告。臧局长谓，该项广告早已贴出数日，系上海寄来，今急当阻止。随后以该局印行之《无锡教育》，赠余数本。

255

是日上午十一时十分,乘火车往苏州,寓城内中央饭店六十七号。以天气酷冷,乃饬役于房间内生一火炉。在锡时,系先往各电影院查察,后再与教育局接洽;兹拟先与教育局接洽,然后再往各电影局查察。于是乃雇车往吴县教育局,因局长不在,乃晤该局职员吴允申。询及该县各电影院开演情形,渠未能详知。据谓,该局电影检查员只一人,是日未到局,吴君旋打电话请该检查员来局,因打不通乃罢。于是即由吴君偕往各电影院询问情形,调验执照,计是日共到三处。

先到大光明影戏院。地址为北局,开演无声影片,经理唐道安,江苏句容人。该戏院系新苏饭店股东兼办,是日所演之影片名《狂漫女郎》,乌发公司出品,其说明书上注又名《邂逅姻缘》,一名《颠倒雄雌》。虽有执照,但执照上名称系《邂逅因缘》,米高梅公司出品,因询其何故改名。唐曰"本片系向上海苏州路联利公司租来,该公司送来名称即系如此,因须早二三日赶印说明书,不及待执照寄来对正,至该片实系德国乌发公司出品,非米高梅公司出品,嗣后对于此点当特别注意"云云。

次至苏州大戏院查察。该院院址为观前街北局,建筑极新,经理史廷磐曾在南京世界大戏院任事,是日所映演之影片为女滑稽家慧妮赖纳伟构《福慧双修》,华纳公司出品,有执照,观客颇众。

最后至青年会电影院。该院即在青年会内,经理孙振裘系上海华威贸易公司及上海明星影片公司驻苏代表,该院系苏州印刷所兼办。旧为青年会经营,因管业亏损闭歇,故另租与人开办。是日所演者共三片,其一名《卢别麟趣剧》;其二为《旧恨新愁》预告片;其三则为伊文摩犹金及丽尔丹哥娃合演之《白魔》。因索阅执照及说明书,核对之下,《卢别麟趣剧》准演执照名称系《舟伴》,《旧恨新愁》预告片无执照,《白魔》准演执照上名称系《暴皇孝子》,且说明书与盖印发还之说明书字句亦不符合。因询其何故擅易名称及变更字句,渠答谓"本片系向上海华威贸易公司租来,该公司寄来即系如此,其责应由华威贸易公司负之,兹当即函告该公司,嗣后寄来之片名务须与执照上名称相同"云。是日在青年会经吴君之介绍识马君治奎,马君精体育。

查察三电影院既毕,视时计已五时,乃驱车至沧浪亭,参观颜文樑君设立之苏州美术专科学校。校址即沧浪亭旧址,儿时尝读《浮生六记》,忆其中有"叠石成山,林木葱翠,亭在土山之巅,循级至亭心,周望极目可数里,炊烟四起,晚霞灿然"等语,洵幽雅清旷之胜境也。余在沧浪亭下徘徊久之,张君德

苏州美术专科学校新建美术馆,刊载于《时代》1933年第4卷第3期。

徽来,导往校内各处观览,有八十余座之花墙,花色各不相同,颇饶艺术意味。继至该校新建之希腊古典式之大楼参观,因得尽睹各种美术品,楼上有颜氏所作之壁画《大海图》,诚杰构也。六时许返中央饭店,欲往访胡君文铨、窦君朴不果,倦极而睡。

十二月二十五日,星期日,天仍阴雨,令人不耐。晨餐既毕,抽暇将连日在苏锡查察各电影院开演电影情形笔之于书,并综合在苏锡两处所得之报告,拟具提案,预备返京后在会中讨论。其一为各地单行电影检查规则问题,其有否越法之处,不可逆知,似应令其送会核定也。其二为公共娱乐审查委员会职权问题,据在吴县所得之报告,该委员会将电影审查亦划入职权之内,凡影片须经该会核准后始得放演,其权力驾乎教育局检查员之上,似侵入本会权限,应函中央党部制止。其三为县公安局有意拖延执行以便利影戏院问题。内地公安局接到教育局通知禁演某电影时,常故意拖延,待戏院将该项电影演毕后始派警前往,教育局无如之何,似应呈内政部转饬各公安局严厉执行也。

下午往苏州大戏院,该院是日所演之片为《葛洛克》滑稽片,有执照。因时已晏,乃往阊门,因得畅览西园及刘园之胜,两园水木清华,怡目悦心,惟历时已久,间有倾圮失修处,又值冬时,不免令人起萧瑟之感也。在苏公事既毕,乃至车站乘沪宁路夜特别快车返京。

十二月二十六日,星期一,仍天阴,上午七时四十五分车抵南京,晨餐后雇车返教育部。计是行也共四日,是为记。

<p style="text-align:center">二十二年二月十三日草于教育部</p>

原载于《电影检查委员会公报》1933年第2卷第4期

电影在无锡

沙仲虎

在无锡娱乐界中,滩簧场生意最兴隆,每场客满;京戏场把票价减低,阴雨天每票仅售五分,最近两个京剧场又告停演了。在这低级趣味的戏剧旺盛时代,京剧受了它的侵略,电影也同样遭着厄运。

民国二十二年,是无锡电影的全盛时代,那时除有中南、无锡、新光三家电影院外,另外还有用小的柯达家庭放映机,带了几本滑稽片子,在各处流动放映,那时在崇安寺里,常有看见这投机的营业。

中南戏院建筑最早,民国二十年,由杨祖钰、陈荣泉等合股开设,资本金三万五千元。座位分楼上楼下共二。与联华订有合同,凡联华新片都有与上海各大戏院同时放映的权利,营业鼎盛。

其时,建筑简陋,用芦苇棚搭起来的新光戏院,虽开演些明星的旧片《白云塔》及小公司之神怪片,但营业亦称不恶。

无锡大戏院于民国二十二年向无锡公园租地建筑,为吴观蠡等合资二万五千元创设。坐座七百个,专映明星影片。其时适为神怪片之全盛时期,明星之《火烧红莲寺》一集二集九集十集地演下去,每场客满,第一年营业获利甚丰。

旋于城中图书馆前,又有人筑建光明戏院,不久即毁于火,即营业亦不敌中南、无锡等院,因旺盛时机已失,人力所不能挽回。

及至最近,只剩影院二家,即中南与无锡。新光已改为京剧场,无锡仍由吴观蠡主持,中南则已另人经营,承租人周志凋整理内部,扩大宣传,营业尚称发达,有时也请名伶来锡改演平剧。

内地戏院全持商市之繁荣而定,近年来锡邑商市凋疲,营业因此不能十分发达,无锡戏院每日只售票三十余元,即最近开映明星新片《热血忠魂》三天亦未能售满千元,中南营业比较起色。

两剧院外国片开映者绝少,即或有一二西片,亦为旧拷贝者;据云:因营

业不振,西片商不敢与锡院订立合同。

　　查无锡电影事业之失败,除因商市影响外,管理不佳亦一重要原因,收票者态度傲慢,售票者因贪小利与看客争吵,并流氓之看白戏,每场都有,亦不加干涉也。

　　如无锡电影院能选良佳之影片,管理加以改善,或可有新的转变。

<div style="text-align:right">原载于《电影新闻》1935年第1卷第2期</div>

无锡电影事业日败

说到无锡的电影,要是你曾住过无锡六七年的话,真要不胜沧桑之慨呢!七八年前的无锡电影,像刚发育而未成熟的姑娘。我记得,我那时正在中学读书,课余或假日,只看见一群人往北门大河池沿的钟声剧场跑,那戏院子设备虽然简陋不堪,可是映的片子却都是《绿林翘楚》《赖婚》的外国片,可惜观众只拥少数的学生和知识阶级。同时公园的临时电影场也闻风而起,不多时再由公园搬至对门兄弟摄影社楼上。这时的电影专映些滑稽片、短片,从未有一张较正义感的片子的,所以这个时期的电影是无锡电影的萌芽时代。

某一年(约离现在六七年)的冬天,公园里无锡大戏院开幕,明星公司胡蝶带了《一个红蛋》竟把一蓬风的无锡在寒冬冰雪的天气里吸引得如痴如狂。接着明年春天映山河中南戏院也建筑完成了,无锡的市民由此对于电影发生热烈的兴趣。尤其一般中学生,在星期日外,平时在请假中来观电影者,几乎无片不看。电影和歌曲流行在每一个中学生的嘴边,电影院拉铁门不算一回事,戏院老板快乐地麦克麦克,这是无锡电影中蓬勃时期,也就是电影院的黄金时代。

嗣后,电影已给大众认为普及教育的工具,电影的事业如雨后春笋地发达,市场逐走上竞争的道途,每一个人心目中的电影渐渐地已变淡了,于是戏院子的厄运也降临了。因看人家赚钱眼热而继续开设的图书馆路光明戏院、圆通路新

无锡大戏院《一个红蛋》影片广告,刊载于《民报》1931年2月15日。

光戏院、马路上庆升戏院(末为平戏一度改电影)的营业失败就是一个明凭。

近年来不景气的怒潮也侵入了娱乐界,无锡的电影院虽只剩硕果仅存的中南和无锡,卖座日渐地捉襟见肘了,无论怎样好片子都卖不起价。以前新出的第一轮出演的片子总要三角、四角的座价,现在一角一票尚不能打动人家的心,买一送一,赠品都不过一时间的强心剂而已。中南因为参演平剧,对于电影营业殊觉淡薄;无锡只想敷衍过去,反正本钱已经蚀出。愈是如此,戏院里愈没有好片子发见。有人说无锡的电影已没有生气了,这句话真不差。今年暑期里,中南破天荒大减价,发行有奖联欢券,每一元可观十张影片,还有头奖三百多元的希望。也许推销上用一番努力的手段,算是门庭若市地闹热了一暑天,不过说已赚得多少钱恐怕还是有些乌托邦哩。

总之,无锡的电影事业是没落了,是老去的徐娘了。

原载于《影舞新闻》1936年第3卷第11期

扬州的电影院

扬州全城只有电影院一家,直辖于上海大陆影戏公司,每天只映五点半与八点钟两班,原因很简单,扬州电气公司白天是不供给电的。

戏院里座位格式是仿照上海戏院的样儿,一个人一张凳,不坐上去便直立地挂着,坐下去时把它翻过来,很便利的。在隔三排座位下,便有一盏在电影开映时方开的小灯,光线从底下一条小缝儿照在地上,以便晚来的观客找座位,或者便利小贩卖东西。当然,这微弱的光对银幕可以说是没关系的。

未开映电影前先开唱片,这是电影院的老例,以减少观众的焦急程度。场里的灯光相当美观,光线纯由雕空的柱子中射出来,柱子上雕的是古老的图案花纹,但多少有些好感,两边则是各色的年红灯[1],这虽表面好看,却有些刺眼。票价是二角和三角,开茶每杯是一角。

戏院的选片方针很是别致,总是映两张普通片子夹一张好片子,据说这样可以拉住顾客,因为假使期期都映"坏片子"便不会有人来看,而每期都映好片子,实在也办不到啊!

原载于《电声》1937年第6卷第15期

[1] 即霓虹灯。

杭　州

杭州影讯

廷　浩

沪杭交通甚形便利，距离数百里，火车四五小时可达。以地利而论，电影事业虽不能与上海媲美，然亦宜受有细微之影响。日前余因事至其地，因略加考察，殊知大为不然。据友人报告，正式影戏院，全城几一家而不可得，附设机关亦仅青年会与大世界一处而已。大世界取法沪之游戏场，尚时映时辍也。

每周礼拜六之夕，青年会例有开映电影之举，以飨会员，毫不取资也。惜所映诸片多含宗教色彩，然观众并不少衰，彼对于电影实具有浓厚之趣味。迄至暑期，该会始设露天影戏场位于屋顶花园，虽不及圣乔治之幽静，清凉尚有过之。票资分二种，会员二角，非者倍之。沪上小戏院所不足号召之残片，

杭州青年会，[美]西德尼·戴维·甘博（Sidney David Gamble）摄影，收藏于杜克大学图书馆。

往往为其所取,以其租价廉也。至中国影片,如《孤儿救祖记》《大义灭亲》等,亦曾映于该会,取费略昂,乃例外也。

<div style="text-align:right">原载于《申报》1924年6月18日</div>

杭州之电影事业

阮

浙之杭州，一省之都会也，距离上海亦甚近，仅数百里耳，火车四五小时可达。然其地之电影事业远不及沪上之发达，除青年会外，几无开映影戏之处。而青年会所映之影片又多神仙怪异，或贪租价之廉，赁多年陈片开映，以是颇不满意于观众。

数年前，曾开设影戏院一家，以芦席为棚，以长凳代椅，一经风雨，水自顶下。所演者，或亦侦探长片，每种有至数星期之久尚未映毕；或为残缺不全，前后不贯之旧剧。加之又无人将英文说明译为华文，而票价亦昂，故不久即以闭歇闻矣。

嗣后或映或辍，如是者三四年，迄至今日，仍无一完美之影戏院。今年春假期内，初闻有人欲租大中华出品《人心》至杭开映，后因无适当之地，遂取消前议。

昔日多有假座于省教育会者，该会近因去年某剧社借地演戏发生争执，以致损失物件不少，后乃集众议决，从此拒绝请求矣。

原载于《电影周报》1925年第2期

电影在杭州

樊迪民

杭州的影戏院

山明水秀的杭州市,有着美丽的西子湖,有着雄伟的钱塘江,环山抱水,临江面湖。近年来因着轮轨的便利,工厂的繁兴,四郊汽车到处可通,市政进步遂有一日千里之概。

春游时节以及八月秋潮,国内外来游者踵摩肩接,西子湖已是世界的乐园,杭州市就成为中国东南的重要都市了。繁华似锦的杭州市,海风追踪着沪杭路而来,广被一切。在造成繁华都市的成分中,游艺事业当然是占着极重要的位置。中国电影事业在游艺事业中,是一种新兴的事业,尤其是在杭州,过去的电影院历史里多半是失败的。在中国影片风起云涌的时候,杭州市也曾如雨后春笋,暴长怒茁,结果以粗制滥造的影片来欺骗观众,遂致一败涂地。

可是没有过去的失败,焉有今日的成功?杭州市在孙传芳秋操以前的夏季,那时城站的第一舞台,由松江人仲泰清集资,开设杭州大影戏院,专映中国影片。开映四五月,结果以经理不得其法,即行宣告停顿。

秋风舞落叶,孙传芳秋操操至北徐州之时,杭州市已市面萧条,晚间巡警施其诡计,到处实行拉夫。杭州影戏院忽于其时开幕,经理者徐梦痕君,为游戏事业之老手,兼以明星发行主任周剑云君为其主持选片事宜,相得益彰。其时杭人对于中国影片已有相当的信仰,故每届换片后,后来者往往向隅。虽在战云弥漫、人心惶惑的时期里,居然能有如此盛况,亦非当初意料所及。在这两三年来,其余之来尝试者,亦皆失败而去。

最近杭州市的影戏院近况,志之如下。

杭州影戏院

有相当的历史,且对于观众有相当的信仰,徐君始终主张不映劣片及恶

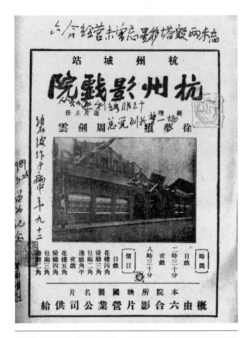

杭州城站杭州影戏院，有徐碧波亲笔题词，刊载于《电影月报》1928年第11期。

化的影片，又不肯轻打吗啡针。游戏界老例，每以营业衰败时，不求在本身问题上设法或改进，往往欢喜在其他的问题上着想。所谓"吗啡针"者，亦无非卖野人头而已，结果信用尽失，观众将裹足不前。杭州影戏院之能历久不败者，亦惟其以主张始终不变，故能植立不移。所映影片完全为六合系，在杭州市无正式大规模专映影片之建筑者，其设备比较，当推杭州影戏院为优。故虽蛰处城东一隅，但营业平常统计，每日总在二百元以上。

西湖共舞台

今夏由大中国影片公司以"连环戏"号召，开映三月。初时营业不恶，继则平平，满期后去汉，就由天一公司承办。虽以"影戏"为名，但其主体则完全在文明戏。所映影片多数曾经来杭，文明戏则有电影女明星为号召，故营业尚属可观。演至阴历十一月中宣告闭幕，因房屋明年已为人所挖去，故不得不停止也。

娱园（即大世界）游艺场

亦有影戏一部，向属小公司之范围。去年小公司方面时常误期，影片又多残缺不全，于是该园经理商于杭州影戏院徐君，影戏一部由杭州影戏院承办，所映影片完全为六合系大公司者，每一片映五天，座客常满。但明年娱园改组，经理易人，据云影戏一部已由另一方面包，却未知确否。

以上不过影戏院最近的大略情形，至于新建筑专门影戏院之计划及杭州制片事业之经过、杭州取缔影片之规则及摄制外景之情形，以及杭州观众之心理，当另篇详之，恕不赘言。

杭州观众之心理

"人心不同，各如其面。"因着这两句老话，所以无论做一件什么事，就都

不能够尽如人意了。编戏何尝不然，一本戏要得到普通的赞誉没一个和半个的指摘，恐怕是找遍了也没有这回事吧，尤其是杭州人惯会吹毛求疵，鸡蛋里尚且要寻出骨头来，何况其他呢？

编戏是一件难事，没有人生的尝试和舞台的经验，就不能彻底地描写；不能彻底地描写，就会发生矛盾——不近情理等的疵病。编戏何以要有人生的尝试？这因着没有经过人生的尝试，对于戏剧的组织及一切的描写不能合乎人生，就不能引起观众的同情和内心的共鸣；要是没有舞台的经验去编剧，对于描写及戏中的穿插就直率而无曲折，犹如流水式的簿记一般，使观者就感觉到没有兴趣，而且枯燥乏味。

中国人普通的心理，把旧小说"私订终身后花园""落难公子中状元""夫妻相会大团圆"这三元的流毒中得太深了，一时无论如何也挽回不过来，所以观众对于看到影片不能团圆的是绝对不赞同，尤其是一男一女经过一番痛苦之后，男的或女的死了一个而不能团圆，则更不赞成，甚至诅咒这本影戏的没道理。

天下事断没有一定都是好结果的，不过人们的心理是如此，所以有几部结果不良的影片就受了影响，到了现在，大概的结果都是予我们以圆满地解决的。可是一本戏剧完了，有着圆满的结果，可以说对于观众绝对是没有什么感觉。我们要知道，看一张影片虽则是娱乐，但是我们也要得到一点感想，以及对于我们人生的意义是怎样，才不至于虚耗了光阴和金钱。

在前年，有一张影片是神州公司出品、万籁天编剧的，片名是《难为了妹妹》，第一次到杭开映完了。是何大虎为社会逼迫而枪毙，他的妹妹和她的小主人都没有结果，最后是用一个问号，使我们观者向问号里去研究，剧中人是否应当得着如此一种的结果？那末，我们观众看完走出戏院门，以至不论到任何空闲的时候，都可以怀想着，可以说脑海里一生一世地盘旋着的不灭，随时随地地可以在幻想里复映着研究这一回事。试想这影片的力量多大啊！

我们理想是如此，但是事实却和我们相反。在戏完了，走出戏院和一路上观众的口碑，除我以外，可以说是众口同声地诅咒编剧的没道理，太无结果了。等到第二次开映，在何大虎死后，加了一段他妹妹和小主人已结了婚，俪影双双地到何大虎坟前去祭奠，于是一本戏已有了结果，观众的口碑也转过来了，说他和她吃了这一番的苦，应当要成全，但是对于社会遗弃的逼迫他做强盗而死的何大虎却一字不提，正文反而把旁文掩没了。唉，如此社会的乌

《难为了妹妹》影片剧照,刊载于《银星》1926年第2期。

瞰,就能断定社会是不公平的,是无真是非的,所以有这种的现象。原来社会对于被逼迫得无可奈何走到轨外去的,都是认为自作孽,自己甘愿去堕落的,所以社会对于这类只有咒骂,没有怜惜,唉。后来遇着这影片的编剧万籁天君,我问他加入这一段的理由,他说因着南洋卖片商的要求,没有结果的影片是卖不出钱的,所以只得画蛇添足地加上一段。这么一看,艺术到底是艺术,营业还是营业,结果艺术的力量怎抵得过金钱的权威呢?

 一般观众的心理,对于神怪的、武侠的(侦探可以包括在内)、旧小说、新小说几种性质的影片,杭州人是很欢迎的。其实这几类的影片,如同神怪的,都是凭着虚幻渺茫的结构成功一部影片,其中无非以摄影上的艺术有点新奇之外,其余也并无特殊的优点,结果不过发笑而已。中国人娱乐,本来是求发笑,所以荒乎其唐徒供大笑的神怪影片就有它的立足点了。至于武侠影片弄来弄去,爬山过岭,跌扑摔打,你捉我,我捉你,你逃走,我再捉你,三番五次地逃和捉,结果坏党伏法,戏剧完了。这一类剧本的组织,总不外乎为"色""财""气"三种元素之外,可以说是其他也想不出方法来对付啊,片中的机关也老是地道、夹墙、水牢、陷阱等几种老花样。不过中国人的心理,不独杭州人,都是好动的,尤其喜欢作壁上观,看人打架是顶开心的事,所以凡是

武侠性质的影片到杭开映,就能引动许多的观众。

至于那旧弹词小说,它占据了人们脑海里已有深远的历史,不过拿事实演绎一回就算完事。影片借着它卖钱,也不是靠着角色和种种的力量,可是一般中下级社会及老太太、少奶奶们顶欢迎的就是这一类了。我们拿正确的眼光来说一句,这类影片的摄制确是非常困难,要它合乎剧的时代性至于服装等一切,没有考古的依据可以参酌,总是弄得非驴非马不知道像点什么。这因着我们中国的历史向来是很简单,对于古物的参考也没有十分详尽的记载可以找得出来,所以古装只可以任凭今人的创造了。导演家侯曜氏,他导演《木兰从军》之前,他也因着古装的困难,他曾对我说:"我摄制古装片里的古装,我只能拿书里画的古装和现在旧戏里穿的古装以及我想象中的古代装束,总以美观为根据,于是创造一种,使它成功一袭合于今代影戏用的古式服装,感到许多的困难。"侯氏的话,我认为是正确极了。不过现在的古装片所用的古装,完全是舞台上旧戏用的一类,这也因着公司的经济和从事的没有一种创造力量。

历史片取材清代的遗闻轶事,摄制上最感困难的就是一条辫子。人类有这条辫子,在中国的历史上是一件羞耻的事,但是不能因着羞耻就将历史掩没了,所以现在有几张清代遗闻轶事的影片,剧中人翎顶辉煌,脑后而无辫子,虽则羞耻是遮掩了,但是历史已失了忠实的态度。假如这类影片在几百年之后开映,将使后生的中国人更不知道自己以前的祖宗在清代是有辫子的这回事了,所以要想两全的补救方法,实在是一个难问题。

至于新小说摄制影片,多数是在书的本身上有它文学上相当的位置,所以这类影片受观众的欢迎,比较其他的是有真正的价值,也可说是中国影片前途的一线曙光。

除这几类之外,个人的创作能够受人欢迎,差不多全是凭着几个明星的号召以及公司的信用和广告的吹嘘才可卖座。这么一看,中国的电影在观众的心里还没有十分的需求,所以对于创作的剧本就没有多大的力量。

杭州人向来是崇拜偶像主义的,对于唯一的信仰,是有确切不移的可能,所以在中国影片界几许的公司所摄制的影片,最崇仰的当然要推明星公司。因着明星摄制的影片对于社会非常接近,又以扮演影中人的几个明星也选择得很相宜,所以杭州人一见是明星的影片,戏院方面的收入比较其他的也可以多些。其次要算大中华百合、民新、上海等。至于专摄武侠片的华剧和友

联,观众和它有特别的感情,所以也能轰动一时。

各影片的导演,杭州人最信仰是明星公司的张石川君,因他所导演的影片,其数量之多,没有再能超过他的。又以明星的影片不苟且、不草率,他导演的方法是专用刺激性的手腕来描写,正射中社会一般人的心理,所以就造成他现在的地位了。其余如大中华百合的王元龙,他导演的影片有着豪侠一流的作风,也有相当的信仰。史东山的细腻、但杜宇的美化都是啧啧于人口的。民新侯曜氏的导演手腕,他能在每一片中的描写,用每一种的方法去应付,所以一般知识阶级的观众都很欢迎他的作品,都说确是有艺术上的价值。洪深君凭他戏剧的学识、郑正秋凭他舞台的经验来导演影片,是有相当的贡献,也就有相当的信仰。最近在大中华百合的郑基铎氏,他导演的《爱国魂》和《三雄夺美》片中,几种转折的地方和穿插,颇见巧思,确是中国电影界的后起之秀。其余的导演家,恕我少看他的作品,我却不敢妄加末议了。

在扮演影中人的诸大明星,观众的印象似乎女性比较男性来得深刻,近因爱"美"是人类的天性,所以女性的几个明星,就占着优胜了。明星、大中华百合、上海、民新、友联、华剧,这几个公司的影片到杭州比较其他公司多一点,所以这几个公司的几位明星与杭州人有相当的交谊,就有相当的认识了。其余如同几个胖明星和几个小明星,和观众似乎更加接近,所以杭州人对之更加地欢迎。

以上不过是大概的情形,总之观众对于影片的信用,是一个公司的生命,所以影片不能专靠着广告的吹嘘去欺骗观众,观众虽则一次可以受愚,但是以后却从此失信,就不能再欺了。在这刚兴的时代,公司方面尤其要自己坚固自己的阵地,一方面虽则取营业的手腕以为摄片的标准,不过同时在艺术方面,也要稍微顾到,如是慢慢地提高观众的眼光,使中国的电影界渐渐地进步,可以和舶来品去角逐一下。

杭州人看影戏的心理,已如上述,虽则没有正确的倾向,但是也有一种大概的趋势。我是依据着各公司历来的出品以及参照着影戏院营业的纪录分析起来,就成功这一篇杭州人看影戏的心理,但是以我个人的心理来揣测,这一篇虽则说是杭州观众的心理,也许可以说是一般观众普遍的心理吧。

杭州的制片事业

在民国十二三年的当儿,黄浦江的银涛雪浪,奔腾澎湃,滚滚而来,闹得

上海滩震天价响地轰动。这时的银潮，刚是追逐着交易所的潮流继续而来，所以到处都能看得见〇〇影戏公司的招牌，报上的广告更是接二连三，几乎统版皆是导演家、编剧家和亮晃晃的明星，多于过江之鲫。那时的环境，正可说是有影皆戏，无星不明，结果损失了无数的金钱和堕落了许多青年的男女，而且还闹了不少的笑话。甚至于挂了一块影戏公司的招牌，登报招收男女演员，那时社会一般青年男女的明星热可以说是到了一百二十度以上了，一听到影片公司招考演员，就认为是各个人唯一的一条新生路，所以有不远千里而来的，也有牺牲了固有的职业的，哪里知道结果是事实和理想适成一个反比例，弄得回不了家乡，见不了爹娘，失业而流落的很多，都做了潮流里的牺牲品。上海滩的不论大小事件，在一个风头上的时期里，真正拿出巨大资本来经营事业的很多，不过同时趁这风头的当儿，黑幕大观里的人物，利用着群众热于这一途的这一点，他就乘虚而入地来袭击，于是大家都上他的圈套，牺牲在这里面了。

当时的情形，大概除去真正干事业的，大约可分两种：

一种是有一类小资产阶级的好出风头的朋友，拿出几个钱想博一个簇崭全新而时髦的导演家名号，结果是有贝之财和无贝之才均不足以应付，以致搁浅。这一类是轻于尝试，不过他自己也和人家一同地牺牲，讲起来总算情有可原。

还有一种，却完全是黑幕大观里的人物，是专门靠时代吃饭的，挂了一块影戏公司的招牌，登着几天报，大吹法螺，公司资本如何如何地雄厚，公司对于演员的待遇如何如何地优异，大概的套头都是练习三个月，薪水自五十元至二百元。试想在这浮动的社会里，一般青年正都感觉着找不到工作干的时候，听着这样的一个好消息，只要三个月的短时期就有五十元至二百元薪金的希望，有大钱可赚，又有明星可做，名利双收，何乐而不为？这一种对着时代病下了一剂对症良药，当然是要趋之若鹜了。所以往往一个公司招考，报名者就有二三千人之多，他公司里轻描淡写地说一句，每人收取一元或两元的报名费，取则将来在杂费项下扣除，不取立即发还。一个人损失不过一二元，合并计之，却是大有可观。这类公司，等到离预定的考试期差不多了，他们就收拾一切，溜之大吉。好在上海滩的房子是先付后住，中西木器是可以租来用的，人一走出之后就没问题了。这种笑话却闻了好几次。此后把戏却愈变愈精，愈做愈妙，晓得收报名费人家已是要谨防扒弄了，更进一步地想出

一个方法来，收一块钱的照相费，报名者要到他指定的照相店去照，说是以资统一，其实他老实不客气地朝着镜头搭着一个空架子，晃了几晃地罢了。据说这一种都联络了照相店共同合作的。在上海刚玩这套把戏的时候，想不到杭州西子湖边有一位费某也闹着同样的笑话，老方一帖地在一家照相公司里挂了一块招牌，收取报名费和照相费。但是杭州的吸引力不比上海，结果人数并不多，所以不到一个月，这些办事人就溜之大吉，害得这家照相店给人家敲台拍案。到后来这班被骗者，大家都往警厅控诉，可是也无结果。这是杭州自有电影史的第一页，可是已给社会一个极深刻而不良印象。

到了十四年的春天，又有一个杭州第一影片公司，是一个姓宋的和前次溜之大吉的费氏弟兄出现，集合了一二千元的资本，就马马虎虎地挂了招牌，招演员，开始练习。买了一架起码的开麦拉，起初倒还神气，后来却逐渐逐渐地露出马脚来了。公司地址一迁两移，演员你吵我嚷，股东袖手旁观，戏并没有拍上一尺和半尺，大约迁延了半年光景，呜呼哀哉，伏维尚飨了。这是杭州电影史里的第二页，也是不完全的一页。

到十五年的夏季，那时社会、大家都齐心向善，所以同善社正是极盛时代，有袁树德①者（即坤伶陈善甫之丈夫）就纠合了同善社的分子，组织一个心明影片公司，设在涌金门外，规模颇不小，办事也有精神，惜乎他们的组织太集权制了。这位袁君一身兼数职，经理、导演、编剧以及公司一切进出事务都是他自任其劳的，拍的一张片子叫《小孝子》，这是他们公司设立的宗旨，因着百善孝为先，所以要拍《小孝子》，提倡孝道。这位袁君，据他公司里人说，是从前留学日本研究电影学的，但是以我所知，也不过是沪杭路上的一位浪漫朋友罢了。他到日本的当儿，恐怕我们的留学生还未必会注意及此哩。那时他公司里除了摄影、剪接、冲洗等几个是上海请来的，其余都是他的亲亲眷眷。他夫人陈善甫女士教授女演员，学表情动作；他的女儿，女扮男装地摄小孝子；他的舅嫂，摄剧中的女主角。在这样一家包办的公司，他的片子、成绩以及办事内容也就可想而知了。拍了三四个月光景，总算一片成功，因着这片子是提倡孝道叫人为善的，拿到上海，到处不肯映演，试想在这人欲横流趋

① 袁树德即影星袁美云的义父。袁树德在第一个妻子去世之后，便娶在大世界唱戏的陈善甫，后陈与袁树德离异，袁树德娶陈菊芬为第三任妻子。那时袁树德买了两个养女，取名袁汉云、袁美云，皆跟随陈菊芬学戏，艺成后四处鬻艺。

重肉的方面的时代，无怪要此路不通了。到后来，好容易地做了几家小戏馆，杭州人却没有这样的眼福能够观光，所以始终没有见过他们的成绩。第二片还想继续，却因为第一片拷贝未曾卖出，放映地盘又少，所以第一次的损失很大。再以这时候刚受着孙传芳秋操操到徐州的当儿，百业停止，金融恐慌，影响他们公司的经济，就此搁浅，于是就关门大吉，以后就不见下回分解了。这是杭州电影史里的第三页，总算还有一点成绩，比较其他已是差堪告慰了。

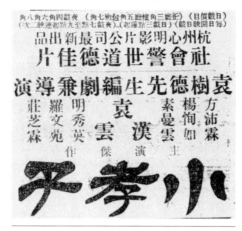

《小孝子》影片广告，刊载于《申报》1926年11月28日。

同时还有一班热于影戏的朋友孙某和潘某想组织一个西湖影片公司，招牌没有挂出，筹备会开了几次，他们的计划是不肯草率从事，因而到后来也没有结果，说是因经济不能如数招足，所以不肯轻于尝试。

到了十六年的夏天，上海电影界的人物，李允臣和马徐维邦，纠集上海的几个资本家在西湖的上天竺寺里设立一个友谊影片公司。演员都是上海来的，预备拍的戏是马徐维邦编的《观音出世》，一切大致已经就绪，预备开始摄片了，不知如何，公司股东忽然大起风潮，一霎时风掩残云似的，大家回上海去了。可是不到三四天之后，马徐维邦又从上海率领了男女演员到杭州来了，说是股东在上海开会，不合的股东已经退出了，现在一切都归一姓王的掌理，重新地再来干一下吧。这次经过一礼拜的时间，其时沪杭路上忽起了一种谣言，友谊同人连夜地都回上海去了。临行之时，并且说到上海设法拍戏了，可是到后来，却也一无影响。友谊公司以友谊而结合，结果因友谊不和而失败，这就是杭州电影史的第四页，也是一页不完全的记载。

去年秋季，杭州有几位热心影戏的青年，在一位姓罗的府上设立一个西泠影片公司（佑圣观巷），据说姓罗的是该公司的大资本家，摄影场在忠孝墓，拍的戏名是叫《沧海余生》，就是拿《聊斋志异》的《大男》一段改演的，拍了半年光景，居然完成了。但是沪杭两地到处皆不见开映，据他们公司里说，是卖去几个拷贝，所以到了今年又在继续拍片了。但是《沧海余生》的好歹，恕

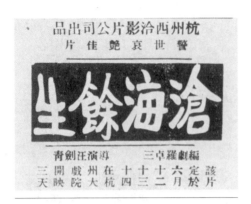

《沧海余生》影片广告，刊载于《明镜》1928年7月1日。

我不曾见面，不敢妄断。今年公司迁到紫荆桥了，正在拍一部武侠戏，名目是《侠骨情魂》，还没有完成，将来能否不中途而止还是一个问题。这一个公司总算还在制片，但是制片公司只制不卖，是最危险的一件事，所以公司虽则生存，但是也和病人生了慢性肺痨一般地迁延时日罢了。这是杭州电影史第五页。

在同年的冬季里，报上有一天忽然露布一个"月宫影片公司招收男女演员"的广告，公司在协兴里，据说马上就要拍戏。那时我因为社会发现着这一类有诱惑性的事实，办理人在杭州，既无相当的信誉而且都不知道是什么人经营的，难保不重玩那套把戏，所以我立刻做了一篇文字，请本市当局对于社会有这种企业应当加以注意，其理由：第一是这个公司的资本有否经过市府的一检验；第二是这个公司的内容如何；第三是这公司究是哪一类人所创办的，股东是什么人。

当时市府就立即派员查明，据云办事人是杜文林，不知是否从前在上海唱京剧的杜大块头，又说从上海来的，其余是莫名所以。月宫公司经过市府这一次的调查以后，不到两三天，就偃旗息鼓地和杭州人再会慢去了，这末一来，也不知道他们是灰心呢还是情虚？正是莫名其所以然了，这算是杭州电影史里的一片断吧。

综计上面，我们对于杭州的制片事业的记载已志大概，但是归纳起来，我们再用简单的分析，可以得着下列几点：

一、公司资本不充实容易搁浅；

二、办事人无电影知识及无营业常识，以致不能持久；

三、对于人才问题太不注意，轻于尝试，草率从事，故所制之片不堪入目。

有着上列的三点，所以杭州电影史的记录，就找不出一页可以入目值得我们注意的。假如在杭州市能有巨大的资本来经营一个完善的影片公司，摄制影片，确是一个好地方。杭州市有了秀美的西湖、浩淼的钱江、繁华的都市、古朴的乡村，较之在乌烟瘴气的上海，正是胜过万倍。西子湖确是中国的好莱坞，我希望中国电影界迅速地来扶植这未来的中国好莱坞呢。这当中，

影片公司移至杭州,最困难的就是购片商都在上海,各种有关系的事业,上海又比较其他地方便利,所以都不愿离弃了上海到其他的地方去的。其实呢,假如电影事业完全集中在一处,那末购片商及有关系的商人,不怕他不移樽就教。

<p style="text-align:right">原载于《电影月报》1929年第9—11期</p>

赴杭一瞥

笔　花

我终日埋首于故纸堆中，简直没有工夫可以离开几天，这次好容易忙里偷闲地回到家乡去省亲，道经杭州，却又舍不掉几位老友，因此在杭州耽搁了一天。

我首先跑到城站杭州影戏院去看徐梦痕君，据说他已经到上海去了。我在失望之外，又到浙民日报馆去找樊迪民君，总算给我找到了。我们就在西湖公园旁边的西园里喝了一会儿茶，他就告诉我关于杭州影戏的近状。他说杭州影戏院这几天正在开映着友联公司出品的《儿女英雄》，因为半价的关系，所以营业比较以前格外兴盛；大礼堂正开映《绿林怪兽记》，号召力却也不小，比较其他外片的营业要好上几倍；至于向来不考究电影的大世界，现在也注重起来，所映的片子也很不差，那天正在开映明星公司的《强盗孝子》。大世界里的几个场子，除了大京班之外，要算影戏场了。

据樊君说，杭州人的看影程度很浅，只要二十大本一次映完，或是大打大变的片子，开映起来，没有不卖满座的。我说这不但杭州如此，就是其他各码头，也何尝不是这样呢？

这么大的一个杭州，只有三处开映影片的地方，竟没有人出来开办第四个影戏院，这真是使我不懂，难道闻名全世界的西子湖头的电影竟不及无锡、苏州吗？

我又顺便到西园下面的小说林（本刊是托他们销售的）去调查本刊的销数，竟大大使我失望，原来杭州的销数还不及无锡呢，这大概是杭州影戏院不兴旺的缘故。

我从游杭归来，发生了无限的感想，我们因此联想到杭州的电影尚且这般幼稚，那么其他各埠的电影事业也就可想而知了。

原载于《影戏生活》1931年第1卷第47期

杭州大礼堂的电影

铁 头

杭州电力公司因为推广营业起见，特地想出了一种别开生面的免费娱乐法，在西湖大礼堂建设一所富丽堂皇的影戏院，请电影名家陈寿荫主持其事。陈系电力公司业务科科长，很有经验，所以布置得非常周到，总算替杭州人辟了一处新式的耍子地方。

凡是杭州装着电灯的人家，每月起码可享四张戏券的利益，持券往观，不取分文，如果电灯点得多，那么所得的戏券也比较来得多。此外还有一种便利券，每本二张，售大洋一元，依据座价的高低、收券的多少，这种便利券是预备给优待券不够时用的，其目的是要想杭州全市用电的人延长时间，并且可以使得大礼堂一带热闹起来。这倒是振兴市面的一种好法子，可惜所映的影片，都是舶来品居多，国产影片却很少开映，这未免美中不足哩。

原载于《影戏生活》1931年第1卷第7期

嘉兴的电影

周小鹤

嘉兴自前十年间秀州中学开映舶来片后,从此无人创办影戏院。民国十六年,革军抵定浙江,凡百事业,都兴盛起来。那时民众教育馆成立,由沪人蒋伯英(现任明星大戏院营业主任)订办电影院于游艺部,选映国片,营业很好。等到十九年满期,改迁至文明戏园,不幸又遭回禄,于是停闭。其他如新兴舞台改组电影后,因地处荒僻的东郭,营业不甚发达,不久也停办。

现在有民众和银星两家。民众选片虽不精,布置却很佳;银星的主干是海上余大雄的弟弟余叔雄,他也当过电影演员,充过主角,经验充足。所以两家比较起来,银星却很不弱,这几天在露天开映,价也便宜,选片类多明星和天一公司。余君现拟更进一步,集资万元,改建大规模的电影院,地基已觅定城中钟家桥。前曾一度在昌明公司现身银幕之女星姚素珍,自弃影习舞后,蛩声遐迩,近悉姚自首都返沪,将表演新剧云。

原载于《影戏生活》1931年第1卷第30期

关于杭州的电影

许 琳

杭州靠了西湖的胜景,谁都知道,就是在欧美也很闻名的,每年到杭州来玩的中外人士,当以万计,因此杭州的市面也就发达起来,关于市民的娱乐地方也就应时而生。作者在杭已有几年,关于各种游艺场却晓得一些,现在单把杭州的电影事业拉杂写些出来。

电 影 院

杭州影戏院是杭州市专映国产片最早的一家,自有声潮起,即兼映声片,第一张就是国产片《歌女红牡丹》,后来开映外片如《璇宫艳史》《西线无战事》等,像最近明星声片《如此天堂》亦已映过,建筑尚可,颇能引动观众。该院位于城站前第一舞台原址,座价有声分六角、四角、三角;无声四角、三角、二角。因与明星公司有关,所以映片以明星出品居多。

大礼堂影戏院,大礼堂位于西湖博览会桥旁,建筑宏丽,布置精美,堪与海上二等戏院相抗,后来改属电厂,名"电厂用户电影院",专映外片。用户持电厂优待券,花洋一角,可看四人;还有便利券,一元一张,可看五次;门券五角、四角。后因电厂改组,影院改为商办,券价略有更改,然因选片不及昔日,以派拉蒙、米曲罗为主。国产片如《故

西湖大礼堂电影场,刊载于《文华》1929年第2期。

都春梦》《野草闲花》亦曾放映。最近听说有聘请海上有名歌舞团之说。

大世界电影场，位于湖滨仁和路，是大世界游艺场之一部分，所映类多陈旧国产片。自今年刷新以来，选片较佳，所映大部系明星出品，最近《桃花湖》亦曾映过。门票二角铜元十六枚，兼观其他游艺。

新新娱乐场露天影戏场，去年开幕，系商场改建，位于延龄路大世界对面。影戏场在今夏开始建筑，简陋得很。映片由天一公司供给。门票二角铜元十二枚，兼观其他游艺。

其他如共舞台，因平剧停顿，曾两度放映中外电影，门票三角、二角，现已停闭。青年会有时亦放映电影，类多新闻宣传片。

电 影 公 司

杭州本名胜地，有青的山，绿的水，风景宜人，所以海上各制片公司都来摄取外景。杭州当地亦不乏热心电影的人，听说从前曾有电影公司之组织，因为资本设备的关系，昙花一现罢了。最近杭地自来水完成，又有人拟组电影公司，仅报端一现而已，能否成功事实，以后再来报告读者。

以上关于杭州最近的影业，大概在内了，还有很多关于杭州人的观影程度和电影场的怪现象等，等到作者有空再写给本刊。

原载于《影戏生活》1931年第1卷第42期

电影在平湖

隐 影

平湖，我的故乡，这个名词在一部分读者的脑海里，也许占有一角狭窄的地位吧？平湖，它在内地也够称便利而繁华的了，自来就有"小上海"的美名。它是受了都市的感化，已带了些摩登气息，富丽的洋房（非环境所需，为数尚少）、代步的车辆、曲发朱唇的姑娘、西装革履的青年……一切摩登的要素它都具备。并且，另外的一切，建设、商业、文化……它也都走上了前进的初步路线，实为寄迹外乡的我所庆幸！

平湖最使我感到凄惨的，就是那电影的不发达了！电影在平湖简直幼稚得可怜哪！现在几乎找不到一家完整的电影院，不，连一个简陋的电影场也没有呀！这样一个新潮流洗礼下的城堡，电影会这般地冷寂，诸位有些不信吧？的确，起始连我自己也有些怀疑，但是，铁一般的明证确是这样的呀！

大约在五六年前吧，平湖还没有什么电影，有时不过从外埠来宣传的香烟公司及肥田粉厂的广告片，一架简单的放映机，一座很小的发电器，四五个职员，在空旷的草地上开演，内容无非是吸烟的趣味、肥田粉的功用，一般罕见的人们，争先恐后地拥挤往观，他们已觉得异常地奇怪——人物景色会这样地逼真。

时光溜走了一年，西大街中市有所关岳庙，本来是座破旧的小庙，居然整理整理作为电影院了。设备委实简陋得可笑，一边挂了一幅白布，一边搭了一间木房子，内置放映机，场中排有几百条板凳。开映的片子全是腐旧不堪入目的神怪、武侠（在从前也许以为是新鲜的），观客倒不少，因为票价低廉的缘故。可是这种事业的寿命终不能持久。

在同年的夏天，有中央影戏院之组织，乘暑假期间，假××小学开映。场位是露天的，天雨便要停止。座位呢？是藤椅和木椅。一切的设备较之破庙中似乎要高明得多了，但是开映的片子依旧是"火烧""大闹"一类的东西。并且座价较昂，所以观客寥寥。不久也消灭了！

后来（民二十年间），平湖荒芜阴惨的"艺园"里，突兀地开出了绚丽的花朵，产生了一个空前未有的唯一娱乐场所——新民戏院。自从新民开幕，给平湖一般民众以新的惊异。院中的装置比之"东方巴黎的上海"那当然还是望尘莫及，但在平湖却是破天荒了。坐椅是自动的，许多观众没有看见过的，便大惊小怪。新民的主旨，是在开演平剧和话剧。那卖大腿卖曲线的歌舞团，倒也不常出演。惟有那电影怪稀少的，开幕至今已足足地二年了，在七百多天的日子里，电影只映演了一次！选片虽较从前是进步了，但以现代目光来审视，还是落伍！电影座价不高，获利当然是很微薄的，哪里及得平剧和话剧的贵族化而有大量的收入。戏院老板不多赚钱是不肯的，所以他们总往厚利的一条路上跑，把平民化的电影抛诸九霄，不屑问闻。平湖电影糟到这般地步，这便是一个重大的原因。于是，最近平湖的电影，便如此地完全消灭了！

最后，我以一个观众的资格，翘望着平湖的新民和有志新兴事业的同志们，此后应改变方针，为大众着想，牺牲一部分的利益，努力从事于电影！更希望负有促进文化、启发民智等使命的电影制作者，加速迈步前进！广事宣传，深入社会的内部——静僻的乡村，以完成这个伟大的事业！

<p style="text-align:right">一九三三，十，十五</p>
<p style="text-align:right">原载于《明星》1933年第2卷第1期</p>

电影在湖州

李儒珍

湖州是浙江省里的一个大都市,握着全省丝绸业的牛耳,交通亦还便利,商业倒亦繁茂,可是电影在湖州,却是例外。湖州的电影事业,一年里亦可分盛衰二季,在盛的时候,电影院也有好几家,今将其大略情形述之如下。

三余社

在湖州的衣裳街,有一个教会学校——三余社,因为经营入不敷出,故开映电影,将收入的款项来抵补敷出的款项。但也有时开映,有时不开映。它所映的片子都是武侠神怪一类的影片,很博得观众的欢迎,故它的生意也不十分坏,有时倒亦客满。

商场电影部

商场地址是在城北,就是旧时的府庙,府庙在张静江氏主浙的时候开过国货展览会,故又叫"商场"。商场在从前首先经营的时候是一个游戏场,同上海的大世界、新世界之类,因经营不得力,故不久宣告停业。从民国二十一年废历除夕起,就停止游艺的设备,而改了电影部,与上海的快活林影业公司订了合同,所开映的片子都由快活林公司供给。它的生意驾任何戏院之上,因它选片都能合观众的心理,如《关东大侠》《荒江女侠》及明星公司一切旧片子。在湖州人的心理,武侠片和明星片不论新旧都是到处欢迎,故它的寿命较任何电影院来得长。有的人因看它生意这样好,来寻它的错处,因此就以改造房屋为题,而暂停营业。

开明戏院

原是一个京戏院,是一般绅商创办的,他们的目的想来振兴振兴湖州市面,后来因为湖州商业不振,故宣告停业。如京剧界稍有点名望的人大多到

过。后来绅商自己不经营了，把戏院出租给人家，开门闭门不知有多少次。今年的夏天，上海的大陆影片公司到湖州来假座该院开映有声片，此时有声片在湖州还是第一次发现，故一般人的心理，大家想去观光观光。因售价稍大一些，行业不很发达，不到三个月就停止。

长乐娱园

是专唱"武林班"（即杭州戏）的一个戏院，每年夏季就以消夏为名来开映电影。但它所映的以外国片占多数，太不合湖州观众的心理，还有一般丘八太爷常常来照顾它，打架相骂的事往往接连地发生，因此一般观众，都不敢去观光，往往因吵事的缘故，弄得不欢而散。现在湖州因丝绸业的失败，戏院都立足不住，大都宣告停业了，故现在你要在湖州找个戏院看看电影，这是件很难的事了。

原载于《明星》1933年第2卷第2期

电影院进退两难

如 虎

杭州营业税局,近忽特创"影片出租营业税"例,责成当地戏院自本月份起负责代扣,概于开映各公司影片之包租及拆账片款项下,征收营业税捐千分之十(即每千元征捐十元)。按:此新税创行事,属杭市局部"独创",各地向无其例,故在沪上各电影公司接得该处戏院报告以后,一律坚决反对,乃通知各戏院对于此新立名目之"影片出租营业税"表示万难照行,所持理由要点,约分下列数端。

一、营业税局设立已久,固为全国统一行政,如在京、沪、平、津、汉等各大商埠,均有此项机关设立,对于出租影片,向无课税之例,杭州独异他处,根本决难承认。

二、电影公司与戏院方面所订租片合同常例,规定一切印花、捐税等费全归戏院负担,向来概不相关,此举事出一例,院方何能违背合同遽增此项额外负担。

三、关于营业税捐戏院本已照章缴纳,影片公司在拆账条件及租费减让之下,事实无异分担,今再别创新例,何殊一税两征。

四、各地杂税名目,向即种类不一,极为繁多,倘复启此特例,势将不胜其烦。

因此种种情形,一律严拒照行,且有院方一旦强扣此款,即断绝影片供给,最后且有坚持到底任何牺牲在所不惜之表示。闻杭州各影院处此两难之间,转向税局提出恳请收回成命要求,尚未获得圆满结果云。

原载于《电声》1935年第4卷第23期

不景气声中杭州影业独占优势

冯慕濂

被称为"艺术七姐妹"之一的电影,在去年曾有一夕最正常和最迅速的发展——由肉腿红唇神怪武侠而突趋于有意义的社会题材之采取,此其一。其二,全国演员的技术同时也迅飞突晋,于是全国影潮遂有澎湃之势。

杭州,这曾为南宋故都的浙江省会,其影业之发展情形,为观众狂热而爱好,正如全国之发展情形,趋于一致。

现在我把杭州电影院发展的情形和目前的状况,作一个简单的叙述。

杭州影戏院

杭州过去只有一家影戏院,因地处城站,故名城站影戏院,今名为杭州影戏院。在杭州历史最为悠久,生涯甚盛。其初当杭州人士欣赏力尚薄弱之时,该院曾以开映神怪武侠巨片,盛极一时。当时若《火烧红莲寺》演出之日,几每天客满。直至去年,上海制片当局突然转变,而此曾支配杭人一时之影院亦幡然改计,采取两种方针:

第一,尽量开演国产有社会意义之作品。

第二,决意采用对"神怪武侠巨片之门罗主义"。

这情形一直伸展着。现在该公司经理徐梦痕,除业务上为"生意经"着想,有时开演香艳爱情西片外,实尚可令人满意。虽座价有三角、四角之昂,卖座亦颇佳,可见杭人尚不失其对历史的信仰。

大礼堂电影院

大礼堂电影院由杭州电厂过渡而来,凡杭州电厂电户,均有优待观映之权利。开设已两年,卖座颇佳,几驾杭州影戏院而上之。该院专着眼于外片之介绍,为高等华人服务。座价分四角、六角二种。地滨西湖,风景、交通两皆适宜,营业数目,闻殊可观也。

联华大戏院

在杭州各影戏院中,它的年龄最小,但是它的卖座却首屈一指。据说曾与上海联华公司订有合同,所有联华影片在杭州它有独映权。因为该院形式与内容两皆完整,虽然只一短短的时期,却也支配着杭州所有影迷了。

杭州目前所有的电影院就只三家,但是卖座却均在景气中。听说最近又将有一电影院出现,效去岁湖山电影院办法,只设一暑期,开映露天影戏,不知确否?

原载于《电影新闻》1935年第1卷第4期

杭州娱乐业万分衰落

都市游艺场之盛衰与工商业息息相关，杭市虽为浙省省会，人口号称六十万，又为丝绸茶叶出产之区，然以近年来外销停滞，国内之购买力亦形薄弱，更以丝绸业之一落千丈，越使市面呈竭蹶之状。所幸市区大部营业赖西湖名胜以吸引游客，尚能勉强敷衍。前年受空前之旱灾与去岁匪灾、水灾、虫灾之影响，昔日各省县游客，今日类多变为乞食之难民，故杭市市面较前更凋敝不堪，游艺场所之惨淡凄凉为从来所未有。本篇所记，实足以代表近年来杭市之不景气象也。

废娼影响舞台

杭市单独演舞台剧者，仅有三处：一为新市场之大光明（后改称明光大戏院），二为拱宸桥之荣华戏院，三为江干化仙桥之天宝戏院。

荣华曩演江湖班（即草台班）平剧，全部营业，纯以娼市为依归，自前年废娼后，维持为难，遂告停顿。后以废娼未能彻底，故又继续开演，然以受此打击与年来农村经济衰落，营业究难复振。近年娼妓虽未续发，然以攀花折柳、走马章台者日形减少，妓女每因不易维持而自愿从良或他去，故戏院愈无重开希望。近因该地商店深觉如再不以娱乐方法吸引游客，则拱埠商市将成丘墟，故曾一度将荣华戏院重整旗鼓，改演杭剧，以资维持，然仍不足以挽已倒之狂澜也。

明光大戏院前开映电影，乃以营业不振，售座寥寥，继改演平剧，尚能勉强维持。旋因改组停闭。去岁十一月间，曾由顾无为、卢翠兰等来杭演标准平剧，售座亦无起色。上月间，邀名角麒麟童等献技，售价特昂。在经济衰落之杭市，谁能负担？故结果大亏蚀而去，遂告停演。该戏院自上年以来，开演已不下十余次，每演一次，均须亏耗，故现仍紧锁铁门也。

江干为沪杭路之终点，浙赣路对江之起点，且又为钱塘江上游各处及皖

省木、炭、茶、纸等商客会集之处，其他如杭州电灯总厂、光华火柴公司等亦均林立其间，于是由该地商人蒋某等联合组织天宝戏院，邀坤角张慧聪等表演，卒因游客无几，未匝月即告停演，闻亏耗甚巨。

影业营业萧条

本市专映电影者，有杭州影戏院、西湖大礼堂电影院及联华戏院等三处。年来杭州商业中心渐移向西湖滨一带，城站已仅为旅客过往之要道，不复为商业之中心，故已呈迟暮之状。杭州影戏院地处于是，营业亦因之而连带衰落，加以受市面不景气之影响，故佳片虽多，售价虽廉，而座客殊少，近来每日须亏数十元，不演则亏本更大，诚有欲罢不能之势也。

至西湖大礼堂电影院，选片较佳，然每星期换片一次，仅星期六与星期日两昼夜卖座稍盛，顾客大部为一般学生及机关中人，自星期一至星期五五日，直是萧条万状，一暴十寒，结果终难维持，已于去岁十月正式宣布停办矣。

联华戏院系新建洋房，开演迄今，仅一年余之历史。以地点适中、设备较周、选片亦佳、平日售座稍盛，故尚能勉强敷衍。

杂耍亦见凄惨

本市杂耍场合原有二处，一为西湖大世界，一为新新娱乐场。新新娱乐场自开幕以还，数易场主，均以无利可图而去，业已停演颇久矣。至于西湖大世界，亦不能免除不景气之侵袭，自去岁以来，无日不在亏耗中。曾有停闭之议，旋以市场商业所关，实难任其停闭，故由股东续添资本，修理房屋，紧缩内部，用资维持，明知石沉大海，然亦不得不忍痛为之。差幸历年尚有盈余，不致一蹶不振。现内部杂耍，亦仅留平剧、杭剧、绍剧、新剧、影戏及女校书等数种矣。

露天舞台发达

又有龙翔桥菩堤寺路之露天杂耍，俗名江北大世界，内有滩簧、越曲、花片镜、评话、弹词等。每日逗留于此者，恒在千人以上。纳铜元七八枚，即可极视听之娱，自午至暮，乐而忘倦。游此者多中下社会之人，盖皆窘于资而不能一窥娱乐场之门者也。

原载于《电声》1936年第5卷第9期

谈谈杭州电影院

有西子美景而被一般人慕为人间天堂的杭州，说也奇怪，全市只有两家电影院——联华与杭州。联华是三年前新建的一家比较现代化的电影院，它映的除联华新片外，新华、艺华、民新的映权亦归它，有时还间有福克斯、米高梅等外片。因它的设备较好，选片又还认真，加以地位适当，因此自然而然地，它握有杭州电影院的权威，是一般上流社会、知识阶级的娱乐场所。最近因天时炎热，暂停日场，只映夜间两场了。

杭州影戏院从前是演京戏的，改映电影已有十余年了，它以明星影片为主，还映二三轮的外国片。因它的建筑太旧，地位又处于衰落了的城站（现在杭州的城站，已远不及新市场的繁华了），虽然它的座价较低，而生意眼太坏，因此常常改演歌舞、话剧、绍剧，而它也就无形中成为比较下一层市民的娱乐场。最近它已演了近三个月的女子绍剧了，直到现在。怪可怜的杭州电影院。

此外，虽然还有大世界内的电影，但还没有脱离武侠片的时代。在西子湖岸有新型的建筑的大礼堂电影院，停业已久了。

而仅有的二家电影院，最近一停日场，一则改演绍剧，所以现在浩大的杭州市内，日间要想看一场电影，已是不可能的事了。

像杭州这样幽丽的风景，众多人口的东南大都市，电影事业尚且如此地可怜，至于二三等的县城以至穷乡僻境，更无庸再说了。无怪中国电影事业的不能发展，实在因为根本的影片市场太狭窄了。自然，这原因不外国民经济衰落与破产，所以这是整个国家的大问题。

原载于《影与戏》1937年第1卷第34期

宁　波

宁波的影戏院

成　言

宁波,以交通和建筑而论,似乎勉强可以称得一声"小上海"了,往往听见宁波人在那里说"阿拉宁波江边好像上海十六铺,不过少几座高房子罢了"。

我前一回因有公事到宁波去,从定海一早晨六点钟乘了三北公司的"慈北"轮船,大约八九点钟在镇海傍岸,停了半小时便直放宁波,约在十一点钟的时候,便到了宁波了。

在宁波把公事接洽完毕,便开始在宁波的青年会(在新江桥)理发所里剪了一回发,又在火车站德润池洗了一个澡,然后更套了洋车进城逛了一回,因为我到宁波,还是第一次哩。

言归正传,宁波的影戏院很少,青年会和甬江大戏院,算是上等一点的了。六时半吃晚饭,吃过了饭便匆匆地到青年会(因为宁波的影戏夜班是七点半到九点半便算完事,和上海的九点到十一点半是不同的),非会员出了四角小洋,购票登楼,直达大礼堂,便算是电影场了。

以礼堂而临时改为电影场,设备当然是次了一点。青年会的礼堂,好像上海北四川路的中央大会堂,可是没有它那么大。台上挂着中山先生的遗像,也不见甚么"银幕"。坐在那里的看客,有的吸烟,有的吃瓜子,有的高谈阔论,有的看说明书,有的到台前的铜茶壶里倒茶吃(这是宁波电影院的特点),诸如此类,不一而中。可是把常住在上海的我,因为不看见"银幕",却被一般看客闹得乌烟瘴气,直是呆住了。

约在七点半前的十分钟,便有一位中山装的同志登台请看客立起,对总

宁波基督教青年会新会所奠基纪念,刊载于《青年进步》1925年第85期。

理遗像行三鞠躬礼,接着他便背诵总理遗嘱,可是那时候的看客,有的坐着仍旧进行他谈天的工作,有的看着说明书理也不理。在我前面的一位仁兄,竟是"好梦方圆"。起来恭恭敬敬立着的,十个之中最多一个。等遗嘱诵毕,中山装同志便把台旁柱边的一根绳一拉,台里的白布"银幕"便渐渐地现在眼前了。

青年会只有一部电影放映机,一本做完,须得休息五分,看几块硬片,或是广告,或是党部的宣传标语,才得接看下去。那天放映的好像是友联公司的《红侠》,字幕刚映出来,便听得一班"识字"的看客,把说明一个字一个字地低声念出来。可是一个人低声,十个人的便变了高声,全场几十人便变了朗声。试想个个人自己看了不算,还要念给别人听,他们看影戏的程度可知,而看惯上海电影的人难受的程度,便也可知了。

电影映了一小半,当场的低声批评又发生出来了。甲说"那大姑娘良心好",乙说"歹党正该死",丙说"个强盗歹猛"(猛者很的意思,歹猛者,歹得很也),还夹着后面西皮、二簧,看影戏而唱京戏的声音,这样一来静观电影的人可更难受了。

每一本片子在初映的时候,要是片子时光不准,或是上下格子不凑,掌声便如春雷之起(幸亏那天片子没有断,要是一断,掌声恐怕把青年会的屋顶都要震得飞去了),试想这样地看电影可真是苦极苦极。我看了一大半,可真自恨太没有忍耐心,太没有涵养功夫,便不得不一个人偷偷地溜出了青年会的

电影院了。

宁波的电影院,其情形是如此,要是不立刻加以改良,宁波的电影事业,恐怕再也不会发达。我写上这十分之六的情形(因为记忆力不佳,记不了许多),却很替宁波的电影事业担心呢。

原载于《申报》1929年11月10日

宁波电影事业

林盛孙

谈起宁波的电影事业,爱先来追述它那些已往历史。

本来啦,国产电影业根本就惭愧得很,除了首屈一指的大商埠,并且亦就是国产电影的制造地的上海,大小共有几十个电影院以外,但在这几十个中算得起大的,又几乎皆为外人经营。至于其他内地及小商埠如宁波等,哪一处不是尚在幼稚时期呢?兹分期而述宁波已往之影业,借此阐明将来之趋势。

发 轫 期

大约有二十年模样吧!在宁波的江北岸——那时城中尚甚冷僻,比较闹热些的就是江北岸了——有一种先知先觉的商人,在一片圹场上围了一周篱笆,盖了两片芦席,弄来了几十尺的活动照片,却亦会驱动了宁波人的好奇心,而忍心地花了十二文大钱去一广见识。回来的时候,谁不说是一件怕人的东西,而且看得眼睛昏昏的。这,在这年头内,总是一件偶然的事,哪里能予宁波人以长久见识的幸运呢!然而在我的脑中,亦只剩了模糊的影子,但却算是宁波影业的开化史了。

创 业 期

年华一轮一轮地过去,宁波的一切亦都随着这年轮前进。这说是在前进却亦很惭愧,你不看现在的宁波亦不过前进得如是,然而你亦不要这样说,在我国,一切都是慢慢地。在民国十年的那时候,宁波有了一只基督教徒经营的青年会,地址亦在江北岸。在那里,附设了一个电影部(按:到现在,这电影部主事者虽数易其人,而具体却仍存在着),那时完全由会中干事主办,影片包含国产片与过时的外国片,但营业却始终清淡。溯其原因,约有二点:(一)那时候放映机电力的供给完全赖之于电灯公司,但因为没有日电,开映

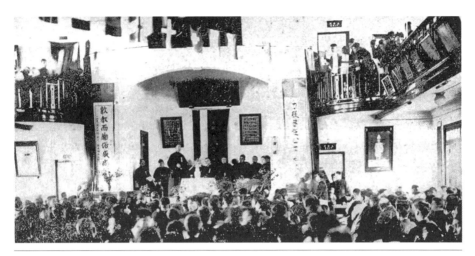

宁波青年会落成典礼,刊载于《图画时报》1926年第296期。

的时间当然是只限夜间。夜,在一般阶级的心理上,是已属万物都归沉寂的时候,所以天还没有黑,路上已是行人稀少,店铺上门,哪里还有人兴冲冲地跑到江北岸去看那影戏呢?何况又要花钱。(二)要归那制片者出品的恶劣了,根本他们自己尚在幼稚时代,当然不能吸引起观众的兴趣而予以认识,那时宁波人简直是不欢喜看电影了。

进 展 期

到了民国十八年的光景,除了青年会以外,在城中的中心地段因陋就简地用木板搭成了一座甬江大戏院,完全开映国产片,那时宁波人对于电影渐渐感到兴趣,其间如学校的学生等,已皆具嗜好,故营业尚称不恶。就中以《火烧红莲寺》一片,最能轰动,每遇开映,必见扶老挈幼蠢蠢然驱车往观焉。然则,宁波人观影的程度可见一斑矣,但依此亦可想各地之情形,必属相同。是以制片商见利之所在,因之而昧着良心连续不息地狂制滥造,不顾艺术之生命已为断送,以饱其肥已盈囊的私欲,此为中国电影史衰颓时代。但一方面却立了宁波人对电影发生兴趣的基础。

不多时,在商业大舞台的旧址盖了一座明星大戏院,布置之粗陋,设备之简单,似甬江有过之无不及。放映的片子在先都属明星初期的成名片,如《空谷兰》《梅花落》《新人的家庭》《可怜的闺女》……其后亦终以"火烧……""大破……"为号召,吾不禁为宁波之影业一掬伤心泪矣!但不久此粗陋明星

亦终以营业不振而告闭,而那时的青年会曾一度选映国外默片,如《画舫缘》《西线无战事》(二片均无声拷贝)、罗克《开快车》《百老汇》等,得以一新耳目。奈何不久,终亦失败而罢,足征宁波人对于电影是十足的国粹家了。总之,在这个时期内,明星公司的片子在宁波是占了无上的权威。

勃兴期

流光流入了共和纪元二十之数,一切都似呈着蓬蓬然有生气似的,国产电影界亦有些呈了复活的现象,有些卷入了有声的旋涡,但宁波的影业,亦于时倏起了一颗灿烂的明星。斯为何,乃曩者创办甬江戏院的主人,因略博赢利,而鼓起了他的勇气,在城中开明街的中心,费了六七万的巨资,兴建一座堪称完美(指甬埠而言)的电影院,定名民光大戏院。历时数月,于旧历新正方始开幕。建筑颇称宏大,内可容千数百人。至选片则与号称"中国电影界生力军"之联华公司订有长期合同,故于第一片即开映《恋爱与义务》,继为《爱欲之争》《心痛》《故都春梦》《野草闲花》《恒娘》……都凡联华之片,已映十之八九。营业初时殊佳,惜乎联华历史不久,出品尚少,致有不敷供给之虞。乃不得已将其隶属之小公司之旧片,时来填补,号召力因之日坠矣!

其时也,青年会曾一度改映有声影片,为天一之慕维通,如《歌场春色》《芸兰姑娘》《上海小姐》等,及环球有声片,如《复活》(榴范丽与约翰·鲍尔斯合演之声片)及《战地归来》《歌伶之女》,但不久即告亏本而停演,因这些有声片所给予宁波人之影响太劣,观毕而出,但闻怨声,盖有声片之"声"大不令人满意也。

沉寂期

民光之联华片、青年会之有声片相继失败之日,正淞沪战云方亟之时,海上大舞台因故辍演,伶人林树森率领全班来甬,假座民光开演平剧,经时二阅月,营业始终不衰,林伶等竟满载而返,宁波人嗜平剧较影片多多,于此可见。俟林伶等去后,又有某伶组班续演,同时尚有两舞台开演平剧,盖沪滨名伶多因乱而荟萃于此,宁波平剧空前之大盛时代也。流光如矢,不久已交夏令。炎威逼人,赤帝施虐,名伶相率返沪,舞台咸告歇夏,而影业亦于其时因困于炎威均告停业,此时,为宁波影业之沉寂期也。

复　兴　期

凉快的秋风，吹减了夏日的热度，万物都在热昏而告沉寂中振兴起来，影业亦渐渐重图复兴，以期恢复它原有的声势。民光重行改组，继续开映联华新片如《续故都春梦》《南国之春》等，而以《南国之春》一片之开映，创卖座最佳之纪录。青年会之主事者亦改变方针，以明星公司之成名片如《桃花湖》《红泪影》《碎琴楼》等循环放映，一面减低座价，以迎合观众心理，借此号召，结果似能如愿，迄今不辍也。尚有影界闻人卞毓英君以明星旧址改为中央大戏院，所映者如《落霞孤鹜》《爱与死》等，亦能与青年会相颉颃，此宁波影业之最近情形也。

综以上所述，可作一结论，以明宁波影业现在之现象，而测将来之趋势矣！

结　　论

一、宁波就近年来之现象观之，市面已日见振兴，就游艺场一业而论，在以前，无不亏本而告闭者，现在则颇能持久而不衰。此何故？交通之日见便利，人口之日益稠密，工商业之发达，市政之建设，与乎人民消费力之勃进，有以致也。故若有志于投资影业，亦未使无胜利之可期，且必能与日俱增，蒸蒸日上也！

二、宁波观影的程度始终如前，入院但闻喧哗嘈杂之声，遇说明则必朗诵，遇片断则必大哗，见表演接吻拥抱等时，则拍手怪声连续而出。而院中又皆雇用茶役，强索茶资，强奉果茗，每斥不改。而流氓之无理取闹，强看白戏，因而冲突而至酿成血案者，尤数闻不鲜。总之形形色色，令人可叹。

三、宁波人最近对于影片观感之趋势，则颇赞成联华之新片，如《粉红色的梦》《野玫瑰》《人道》《火山情血》等，无不引颈以待，其中以中学校之摩登男女学生、新式银行员为中坚分子，此非宁波一地然，推之上海及各埠，亦得独不然，盖联华片子最合青年心理也。而对于明星片子，因根本只自"故步自封"，似有大减昔日之信仰力。其他若天一出品因有声关系，以后之片开映之机会绝少，所以亦没有什么表示。而对于外片却仍没有增加兴趣，这点与上海人对之如痴如狂的醉心适成相反，一半由开映的机会少，一半亦是一般阶级程度的关系，所以一遇外片开映，虽有如《七重天》之拥有盛名，亦只能号

召一般学子与其他知识界而已。以我所想，若能组一专映外片电影院，或即就青年会电影部改行，以无声片中之佳者，如好莱坞各大明星主演之旧片《战地之花》《罗宾汉》等陆续放映，且租费未必过高，而座价亦得减低（二角、三角），则亦未使不能维持，在观众得能欣赏较好之艺术而资调剂，虽一部分不无合有麻醉性，且亦有推销舶来品之嫌，但艺术无国界，且终较国片高一筹，不知有志者以为何如？

《粉红色的梦》剧照，高占非和谈瑛，刊载于《时代》1932年第3卷第4期。

拉杂写来，虽曰宁波一地影业之史实，亦即为国内内地各埠之普遍现象也，特不厌冗长，以实电影，聊贡献于有志投资于内地影业者之前矣。

原载于《电影月刊》1932年第19期

朝气的鄞县影业

鄞县在电影事业是一个比较充满了朝气的都市。现在让我将该地的电影院营业状况逐一的写在下面。

民 光 戏 院

地址在城内开明街，在该县所有的电影院里，是比较其他戏院最前进的一家，而且建筑也非常地富丽。座位分楼厅、月楼、正厅三种，票价分五角、四角、二角。今年因为市面不景气的缘故，票价有时只卖半价。影片来源以明星、联华、艺华三家最多，其次是天一、快活林、新时代、暨南、电通等，外片则专放映米高梅、高蒙、福克斯等出品。近来因为新片来源缺乏，只放映明星、天一等旧片，可是卖座并不因此衰落，观众大多为学生及知识分子居多。

青年会电影部

在江北岸青年会内，是青年会附设的，其目的为辅助民众教育，所以收费特廉。所映之片大都以教育常识片居多，不足时则放映滑稽旧片及外片充之。设备尚称完善，惟光线似觉欠善，观众亦以学界居多。闻最近将大加修饰，与沪上明星、联华等签订合同，不久或将一见新色云。

大光明戏院

在城内大街，因为地点比较僻静一些和建筑简陋之故，所映之片大都为国产旧默片。票价分一角、二角半两种，设备不周，秩序杂乱，观众大都为下层市民劳动人物。最近放映月明之《关东大侠》，卖座比较生色不少。然据该院主人言，一年来已亏本达一万余元之巨云。又，该院最近将购有声机件。

原载于《娱乐》1935年第1卷第23期

绍兴的影业

徐 潮

绍兴的正当娱乐，除了看小说、读报纸以外，简直没有办法。在城内中山公园有一所预备不完全的戏馆，它是常做绍兴戏的，有时做得厌烦了，换上什么社的新剧来掉换胃口；如果再烦腻了，再换江湖式的大力士或等类的玩意儿混上些时；再不然，索性停止开演，休息大吉，但是起码的影片都未见临到换口味，大概此味不调吧？

电影凭良心上说，不能一概抹煞说是没有，在城内一所布业会馆内，附出一个小部分（此会馆房屋甚多，内有附设茶店、浴堂等）粗具戏馆格局，时而京班戏、绍兴戏、新剧、电影；如果再不兴，索性也来上一个停演大吉，所以电影虽有，可惜是有疟疾性的，或断或连。现在早已又停演了。她好比一位识羞的小姐，时隐时现，正不知何时再睹芳容也。

演电影的时候，倒是每日午后与晚间两场，票价分头二等，头等大概四角，二等二角，均以大洋计算，外加印花，日夜场同价；要到尾声（停演前几天）就要大放盘了，头等小洋二角、二等一角，则大概算是临别的纪念罢？

内场座位、光线布置以及影机等一切，因陋就简，姑置勿论。片子自然是国产片居多数，但是什么《水上英雄》《白蛇传》《西游记》《点秋香》以及几年前不值一观陈腐不堪的烂片，都有在绍兴一演之价值。好坏只此一家，并无分出，你如果不愿意花几毛冤钞赏鉴这种模糊不堪、断简残篇的古董货，也只得由你，并不见得有人来强拖硬拉或飞柬恕邀来要你赏光。除非你开码头到旁的地方去看，你如果要在绍兴看电影，不怕你飞上天去，只有请你将就点，光临敝独家院。不过有屈你了，看这种不堪一视的敝片，而花费这种中上等代价。

说也可怜，如果偶有一本已经遍走中国，别处观众观得不要观而比较出版的时间上略短、情节比较好一点的名片，如《杨乃武与小白菜》《浪漫女士》《荒山美女》等开演时，则观众热烈欢迎趋之若鹜地光顾，似乎得到一线光明

《杨乃武与小白菜》影片广告,刊载于《申报》1930年6月23日。

了,但是连这一类的好片子、名片都不大肯常时光顾到绍兴呀!有声影片现在似乎更加谈不到,因为在绍兴的现代,还是默片的现代,夫复何言?

我真不信绍兴这样不大不小的地方,连一所比较完整的长期固定的电影院都产生不出!电影非但是正当的娱乐,而且是一种活的改造社会、潜移默化、指示人生的工具,这是大家承认的。而在这偌大的一个绍兴所在,偏偏没有出来提倡正当的娱乐,拥护这种教育普遍化的娱乐,难道全醉心在不正当的娱乐上面吗?言之痛心,能不惨然?以绍兴的人口来比较,总不至于仅仅一所电影院所能容纳的观众都不足吧?不过照上面的情形看来,经营电影院的人只图一己牟利,以低贱租价之烂片充数,丝毫不为观众打算,其所出代价是否值得?简言之,即只知有利于我,不知负有使命于观众,所以弄得有电影知识的观众与其得不偿失,不如免请教倒反爽快,只剩几位看热闹的观众支持残局,如此焉得不弄到大放盘以至于休息的地步?所以结论是绍兴的电影业失败原因,并非绍兴没有电影观众,实在是没有干电影事业的人!

末了,说一句,像绍兴这种地方,没有一所正当色彩的电影院,实在可惜,亦可悲,甚望热心电影教育者有以注意之,幸甚。

原载于《电影月刊》1932年第19期

绍兴电影一瞥

茵 弟

绍兴，你一定知道这个地方罢？这黄酒与师爷的出产地——古老的越国的故都，有着一个水秀山明的诗一样的轮廓，包藏着的却是一个沉甸甸、腻忒忒、充满了黄梅时节的霉气似的、腐化的、封建的灵魂。绍兴的人们，吸的虽然是现代的空气，但他们是永远被包围在一种没落的灰颓的氛围当中，在时代后面"慢条斯理"地踱着方步，似乎从来没有想到要挣扎出来的。这"文明古国"的精神，如果要寻一个model的话，你可以到鲁迅的《呐喊》当中去找我们的"阿Q先生"（我相信你一定看过《阿Q正传》的）。这"阿Q"，虽然还是鲁迅先生在十年前替我们贵同乡所做的立体造像，但现在的绍兴人实在还未丝毫走样，我可以担保。自然，辫子是已经剪去，而且"假洋鬼子"日见其增多了，这是走了"样"的地方。

电影，在绍兴至今还被当作一种神秘的东西。影戏院是没有的，一年之中，偶然在花巷的觉民舞台或是越王台上的中山公园里放映一二回以至三四回，每回时间约一个月或两个月。观众少，一张片子只映两天。

觉民舞台地点在城的中心，建筑比较好，地方也比较宽大一些，不过绝不是电影院的格局，因为它是平剧、越剧、文明戏、的笃戏都做的。

中山公园里的戏场，建筑是因陋就简，地方更湫隘到使你想不到。因为天花板太低，银幕的悬置密密地和台板在那里亲吻，放映的时候，在后排的观众看起来，幕上的人物是斩头截脚了的，而且在脚上都是前排观众憧憧的人头的黑影。该园的地点在龙山，营业上当然不能和觉民舞台竞争。票价差不多，是一角到三角。影片呢，除极偶然地映一些古旧到拷贝都变了黄色的外国滑稽短片外，另外放映的就是老牌国货电影，稗史、古装、武侠，观众爱的就是这么一套。

上面是绍兴电影事业的形势大略，如果要描画片段电影院里的情形，啊！那才是一个奇迹！我虽则幸而生在绍兴，却恨无师爷之笔，否则给它来

一个素描或是速写,那一定是一篇"黄绢幼妇"的大好文章,也许"文以传人",从此我的大名可以不朽。可惜我买不起帕克,这个G字笔尖的笔头太笨了,无论如何,无论如何也写不相像。

如果你有两次以上踏进绍兴的电影院,你便可以发现,在头等座位里的观客天天是那几位。他们的脸上,得意、骄傲、无赖。他们是西装革履,胸前多数佩着徽章,有特别权力可以免费入座的"党政要人"。风雨无阻,每天必到,来的时候还得带进去一大群亲戚朋友;手臂上挽几个女朋友是更不必说了。收票的对于这些贵客是不能不客气的,遇着他们光临的时候,一个笑脸,一声高唱"县——党——部!"(或者"县政府""××局"等等),让他们像阅兵典礼中的丘八似的,眼睛向前,挺起胸部昂然进去。要不识相,你搁阻一下吗?有你的,你当心耳光!在影片开映之前,戏院里常常借灯片登上广告道:"敝院血本有关,优待诸君,务请原谅,切勿携带亲友为幸。"那么可怜的措词,结果只有使三等座里的看客瞧着不快。和头等座位隔了一条显然的鸿沟的,那是三等。三等座里的观客和头等座里的恰是一个反比例。那里,"优待免费"的客人是找不出的,十足买票,半文也少不了。而他们却常常要受院役的白眼。

电影没有放映,观客往往坐满了的(这又是绍兴人的特点。譬如请客宴会,客人一定迟到,原因是主人必须"候光"的;而看戏则非提早降临不可,否则夺不到好座位)。有些观众只顾着剥瓜子、吃甘蔗,瓜子壳满天飞舞,甘蔗渣遍地铺排。有些观众耐不住,拍掌催促,一个拍,登高一呼,四方响应,噼啪,噼啪……

影片开始放映了,片刻的安静。读字幕,你也读,我也读,前呼后应。有的读得仔细,朗朗成诵,半字不漏,连标点符号里的"破折号"(——)也当作"一"字读进去了,而速度往往极弛缓,到字幕已经化去了时,他们还未读毕。

拍掌,永远不会绝声。看见银幕上的男女讲爱情,拍掌;看见打架,拍掌;看见飞剑飞人,拍掌,夹着放浪的笑,再加叫好的声音。莫名其妙地叫好,笑,拍掌。

如果遇到一次断片,那掌声简直怕人,在"噼噼啪啪"当中,却有一个洪钟似的声音吼着道:"脚底板痒,为什么不跺大街去?"这还不稀罕,一些神妙的谈话,听着才够你玩味。一个慨然地说:"这影戏里的人做得真像!"一个看见银幕上的马,惊奇地叫道:"这马简直是真的一样!"一个人怀疑地问:"这影

戏不知道怎样做出来的?"旁边的人断然地回答:"电光照相呀!"

……

你仔细看去,原来满院子都是"阿Q",都是"假洋鬼子"!

散场了,光明恢复。一阵狂乱的骚动,笑着,讲着,推着,挤着,争先恐后,"奔腾汹涌"的浪涛一般。

一口气写到这里回头看看,原稿纸已经五张。纸短情长,就此搁笔。

<div style="text-align:right">原载于《明星》1933年第2卷第2期</div>

济　南

济南之电影

烟　桥

在此数年间,济南已占北方甚重要之地位,故各种事业应有尽有,电影之开映亦有三处,一为小广寒电影院,一为青年会,一为日本人俱乐部,地点均在商埠。

小广寒排日开映,因终岁以电影为营业,而绝杂不以他种娱乐也。青年会时作时辍,与苏州同。日本人俱乐部专映其本国出品,如《大正举殡后若干日》。俱乐部映《东京哀悼》之新闻片,并闻观者对银幕上之遗容行跪礼以致敬,故中国影片之大本营惟在小广寒耳。

小广寒之建筑极简陋,座位只四百余。因经理者为俄侨而隶军籍,故每日入籍军人之列席者,恒占三分之一以上,土产军人不多。因不能完全免费也,惟卖座之价特昂,多至二元,少亦须一元,若军用票价超过五折,日可得百金,不过难得满座耳。

电影在济南有两种观众,极示好感,一为眷属,一为妓女。统而言之,则妇女较男子为高兴,因之门外常有汽车数列,多为现役官吏之眷属,往往扶老携幼,成一大群。良以济南适合于妇女之消遣者甚少,不得不趋于此。而妓女侍狎客,亦以电影院秩序较好,时间较短,不至生厌也。惟其观众除军人以外多为妇女,故所映之影片,几乎全用上海滩上三等以下之东西,如《白蛇传》《忠孝节义》《立地成佛》等,于艺术上可说不知所云。然而小广寒映之,营业颇不恶。在经理者既省赁金,又得观众之同情,何乐不为?然而济南一般高知识者从此不肯踏进电影院矣。盖经理者无向上之心,影片之内容一蟹不如一蟹,几使观众不信中国更有较好之影片,则中国电影前途不将受一重大之

打击乎？故上海之影片公司宜于此点加以补救，勿视济南为无足重视也。

小广寒亦映外国之名片，惟时间总较上海迟半年。上海春间轰动观众之片，至济南须在秋间，或且逾一年之久，则纯乎为赁金问题。故上海影片公司欲以其佳作向济南发展，其先应稍具牺牲精神，否则必为所拒。然而济南高知识人对于上海脍炙人口诸名片亦颇有一睹为快之意，惜乎迢迢数千里，不能餍其眼欲耳。

小广寒既为俄侨所经营，则俄国之影片，当亦惟小广寒有之。余曾一观其《雪里鸳鸯》，觉技艺与精神之内涵、意思之表现，在在有其特异之点，只能欣赏其背景之伟大，而于实质上固格格不相入也。片演事迹极简，为一男子与其恋人因不见容于亲属，而逃入空门中，后以天寒而雪冻，不能得食，将饥寒以死，于是举烽火以呼援。山下人见警，即奔息而至，却有种种阻碍，费甚久之时间乃得达两恋人之住所。首先入关者，即恋人之亲属，两恋人羞愧无地，乃冲寒以遁。复经许多困难而至山下，然其男子已因劳顿而一瞑不视矣。其情节殊弗合于逻辑，其间漏洞不一而足，惟冰天雪海之光景与寒带人物之生活状态，为我国影片中所罕见，亦俄罗斯之特色也。

春去夏来，游艺园中亦有电影，则自郐以下，皆上海游戏场中两三年前所映之片，更不值一笑。某君曾有一度之兴奋，拟在五月之夏令，建一临时之电影院，专映国内名片，提高济南人之眼光，而为夏令正当之消遣，后以军事倥偬，谁复有此好整以暇之致？故济南之电影，终于水平线下之牛步耳。

原载于《电影月报》1928年第2期

济南影讯

黄笑琴

真光电影院位于二马路纬三路东,自建新院,行将落成,原定九月廿日开幕,并放映联华新片《情盗一剪梅》,今因工程未竣,已展期开幕。

商埠济南电影院,停演已二月,今已迁移城内大华影戏院旧址,大加刷新,不日即将开映。闻该院股东除前济南影院王某外,又有华北影院中人加入合作。

新济南电影院已于九月十九日开映。

月宫大戏院专映有声电影,上月开映《西线无战事》仅映一日,即被当轴禁映,系受德国驻济领事之干涉。宣传已久之国产声片《雨过天青》定中秋节前开映。

小广寒合记电影院今夏系露天开映,今因天气秋凉,不日即移室内放映。

民众教育馆附设之民众电影院,自上月复活后,所映影片多系真光电影院供给,惜大半在该院映过者。

华北露天影院因天时已凉,该院系一片空场,又未另觅相当地址,即日停映。

城内明星电影院,上月间因亏欠电灯公司款项太巨,以致割线停映,至今尚未开幕。

游艺园之露天电影部,现已取消。

原载于《影戏生活》1931年第1卷第38期

电影在济南

柏 岩

显然地，在目前济南一般人的需要里，电影已经占有了一个相当的位置。一方面是显示着济南人们的知识增充和眼光提高；而一方面可也诚然泯灭不了国产影片在转变着的努力。现在，总可以说济南的影业不至于怎样地老跑在平、津、京、汉各大埠的背后了。但，这终究不过才近两年来的事，以前电影也是受尽了那种惨淡挣扎的苦头的了。现在让我来简略地追述一下它的"既往"和报告一下它的"现在"。

济南之第一次见到电影，大约在十六七年前，开映于城内"大舞台"（现在该台早已荒凉颓废，湮没无闻了）。那时候的国产影片尚在孕珠时期中，济南人所能见到的片子当然是几部外国片。观众的心理只有一团奇异——一团莫名其妙的奇异，看见白布上照出来的洋鬼子，居然能够走来走去，居然能够开门关门，居然还能够吸黑粗烟卷儿一缕一缕地冒白烟，这已竟使得人们像看《封神榜》那样地神妙到不可捉摸了。至于情节若何，布景若何，表情若何……谁又懂那个！然而这种奇迹经看过一两次之后，也就不觉得再怎么有味了。况且那时候做买卖是不懂得甚么叫"宣传"的，尽管有人看过一两次就看腻了，而尽管还有人根本没听说过这桩玩意儿。并且当时还有人顾虑到电光有伤目力问题，因而便有人说出了"连看三次洋电光影，就能登时成了瞎子"的惊人谣言！所以电影第一次和济南发生关系，不久便惨然失败了。

想是十年前吧，上海陡地涌起了电影巨潮，国产制片公司如雨后春笋般地增多起来，多到使人不可胜计。谈到出品，却差不多全是那种千篇一律的爱情片子。粗制滥造，供过于求。在那时候，电影虽是有了一些薄薄的势力，但是仍旧还没有长足地深入内地。就如济南，那时候的电影院只有小广寒一

家还在苟延着,其他,虽也曾在这个时期里有过几家,但不久都消灭了。可是中国人对于中国片的亟欲一瞻仰的好奇心,当然不弱于头一回看洋电光影,所以在小广寒开始租映中国片以后,才轰动了一般人们的看电影的兴趣,而收获了济南一般人们对于电影的认识,虽则这种盛况不久就消灭了。

继小广寒而起的,是孔雀电影园,然而仍不能得志于济南府,不久终成了昙花一现。

从民国十五年一直到五三惨案发生不久以后,济南的电影业是又从荒凉时期渐次入了鼎盛时期。其间,电影院成立过确是不在少数,如青年会、游艺园电影场、济南电影社、银光、国民、福禄寿、明星以及那屡起屡仆的小广寒等家。那时候的上海各制片公司,除去投机的已受淘汰之外,其他能存在和支持的,也都把制片目标由爱情片而移入于古装片。于是《洛阳桥》《田七郎》《哪吒闹海》《卖油郎独占花魁女》《美人计》《大破黄巾》等一类的片子,便也在济南大吹大擂,风行一时。

从十八年到二十年,国产片的制片目标,已又由古装片而移入于神怪和武侠。先是从《孙大圣大显神通》起,而至于一至十八集的《火烧红莲寺》,和

《续集火烧红莲寺》海报,刊载于《电影月报》1929年第9期。

甚么《火里英雄》《水上英雄》。而且谈到"火烧",还十足地烧过一阵,如《火烧九曲楼》《火烧白雀寺》《火烧平阳城》,火烧这个,火烧那个,总而言之,都是因为羡慕《火烧红莲寺》能大发其财,而才一把一把地学着放火大烧起来。

那时候济南的电影院,还是那么成立也容易、关门也便当地往前演进着。甚么华北,甚么三友,甚么月宫,甚么新明,甚么景星等,都此起彼仆地随着往前胡混。还没有混到了二十年终,这几家便混得净光净光的了。

从二十年终到现在,电影在济南已经立下了一个比较坚固的基础。除去今年夏季专投机办露天影场的月华、新民业已关门大吉不算外,净剩下了这五大势力集团——真光、大观、济南、新济南、民众在角逐竞赛,以决雌雄。但这五大集团却各有各的战略,各有各的实力,而丝毫不相冲突。现在让我把他五家分别地简略介绍于下。

真光

在十八年秋间开幕。原址在商埠二大马路纬六路,地极辽远偏僻,而所映之片,都是些舶来品,所以在先是营业并不怎么佳振。等到二十年初冬,从纬六路迁移到纬三路的新址来了,随着也就改变方略,不映外片,专演明星及联华出品。因为设备方面尚称精良(夏季有露天场),所以营业也就蒸蒸日上,而成为五大集团之一。

大观

在去年深秋开幕。地址在四大马路纬三路纬二路"大观园"内。它的战略是专映国产声片(间亦演默片和外国声片,但那是少数的例外)。最初票价卖得很贵(六角、一元),以后也有时候减低了(有时售五角、七角、一元,有时售三角、五角、七角),因为发音机装置得还不错,又因为声片的缘故,所以营业也就蒸蒸日上了。

济南

原先在商埠纬三路(现"新济南"址),于二十年冬季,迁入于城内旧军门巷新址。它的战略是订有明星新片(声默两种)的优先权,而且该院对于广告宣传方面也颇有独到之处,而更能截住一般城内和东南关的观众们不到商埠去,所以营业方面也就不愁不盛了。

新济南

二十年年终开幕,为纯粹英商所办,专映外片。起初营业惨淡已极,但从今夏以来,改变方针,大谋扩充,添装有声机,开演外国著名声片与默片。最

济南电影院广告，刊载于1931年《歌女红牡丹特刊》。

近演过的已有《大进攻》《航空大战》《月球历险记》《大闹纽约城》《城市之光》《驯悍记》等等，因而营业也就颇见起色。

民众

在城内贡院墙根街，为省立民众教育馆所附设。专演明星、联华以及其他已不出片之公司如大中华、长城等旧片。但因票价低廉，也能抓住了一般真正民众，而况又是官立，原非营业性质，所以他却也能在五大集团中，忝居了一个末座。

此外，尚有一家世界电影社，新屋已经落成，开幕则犹有所待，据闻规模也着实不小。

在余暑未消、蚊蚋丛集的深夜，我写成了这篇东西。当然地，草率忽略是在所不免。但我是已竟没有功夫和精力再去管那许多了。于是，本篇就在这儿宣告完结。

<p style="text-align:right">八，廿，深夜，济南</p>
<p style="text-align:right">原载于《明星》1933年第1卷第5期</p>

济南的影业状况

王希耕

当民国十五六年的时候,济南已经有银光、济南电影社、福禄寿等处开幕,而同时资格最老的小广寒仍然支持着。银光因为主办人太外行,终于不久便夭逝了。济南电影社及福禄寿等为日人所经营的,及至"五三"后,因为观众太少,营业不佳,也就相继倒闭了。

二十年为济南电影界的全盛时期,真光、济南电影院、明星电影院、新济南电影院、大观园电影院等出而问世了。在这时,市政府命令电影院中皆须男女分坐,除新济南专演外国片外,其余都是演中国片,营业皆很好。

现在除明星、济南已倒闭外,别的都还存在,并且在这二年间还生出了民众、进德会数家,今一一介绍在后面。

真光电影院

创设在民国二十年,位于商埠的繁华区,建筑颇不坏,座位也很合适,所演的片子大多为国产片,也有时演一两部外国片,所演的中国片多为联华出品。票价有三角、二角数种。近几年来为济地学界的惟一的正当娱乐场所,但最近忽然转变了,为迎合一般低级观众的心理起见,多演些小公司出产的武侠片,现正演《关东大侠》,票价为一角,且买一送一,实在太不景气了。

新济南电影院

创办已经有二年了,地址离真光甚近,经理者为一英国人,多演派拉蒙、米高梅及环球诸大公司最新的声片,颇能得到高级观众的好评。建筑亦甚壮观。最近正演《金刚》(King Kong)上座还不坏。

大观园电影院

建于民国二十年,位置较偏僻,经理人是一个在野的军人,多演明星、天一的声片。票价较贵,有四角、六角不等,营业状况则稍逊于真光。

民众电影院

位于城内,其建筑原为议会的会场,亦颇伟大。该院为山东省立民众教

育馆所经营，票价一律一角，所演多为联华及国内其他诸公司的无声片。仅开演夜场，有时在休息时间加演话剧及幻术，皆以宣传社会教育为宗旨。营业甚佳，几乎每场座满！

进德会电影院

院址离城甚远，为官办，附设于进德会内，不收票，多演陈旧的小公司的武侠片。

东城电影院

位于城内东部，私人经营，地址狭小，票价为一角，座位甚不舒适，多演武侠片。

济南电影院

位于城内南部，建筑尚可，只演联华、明星、天一的默片，票价二角，观众多为学生，发音清晰。已于月前歇业。

山东电影院

位于商埠，建筑尚不坏，但演的片子太糟了！多演月明影片公司邬丽珠主演的武侠片，票价一角，有时候一张片子演一月，简直没人看，实在是一家特殊的电影院！

济南的影业状况，不过如上述这样，虽然还有二三家小院，都是极小的资本，简陋得可怜，不值一谈。

最近据整个地调查，影院的收入较之从前是差得远了！这也许是由于我国的农村破产而影响到都市恐慌、百业不振中的一个表现吧！

<div style="text-align:right">原载于《电影画报》1934年第15期</div>

济南的电影院

济南的影院业，从性质上来说，可分官营、商营二种，今分述如下。

民众影戏院，在城内贡院墙根，是民众教育馆设的，为辅助民众教育。收费低廉，所映各片，多为联华、明星二公司出品，不足时，以武侠及舶来品补充之，但均系三次四次重来时放映，更加设备简陋，因之营业收入稀微，观众多为经济市民与节俭知识分子。

进德会电影院，系省政府进德会附设，在商埠进德会内，除门票外不另收费，所映各片与民众影戏院同，租片价格带有半服务性质，经费开支与营业无关，当无所谓亏累了。

大观电影院，为本市商营影院第一家，所映多系明星、天一、艺华、联华、新华出品，另以舶来品名片补充之。院址高敞，设备亦好，观众多为上流社会人物，数年来营业颇称不恶。近已停映多日，名为修理房屋，实在原因不得而知。

东海电影院，系在济南最有历史之真光电影院所改易者，大观电影院未设立以前，为影院之翘楚。所映影片以联华出品为主，再以明星、天一、舶来品补之，价格居中。

济南电影院，设备粗可，座次稍差，因地域关系，观众多为市商民、机关职员，学生亦居半数。影片多为国产，外片绝无仅有。票价较东海更下一级。

新济南电影院，系别于济南电影院而名者，为英商所营。所映影片纯为舶来品。观众平日多外人，或有闲中产阶级。星期日场优待学生，票价减低。院址狭小，票价高昂，但整齐清洁，发音清晰，非华商所能及。

其他尚有山东电影院，与昙花一现之东城、春光、新新等数影院，所映名片多为腐烂不堪之古董与荒诞怪离之武侠，对辅助教育、宣扬文化全无意义，更或予以相反的不良印象。设备不周，秩序杂乱，虽票价低廉，适合平民经济

状况，但与社会改善毫无裨益，似不如无有为善。现上列数院均改营京剧，想系营业不佳之故也。

原载于《电声》1935年第4卷第45期

电影在济南

咸 利

熙攘的济南,虽然还没飞起桃花的香,但谁都知道——当几阵东风吹来时,春是踏到我们人间了。

新春的到来,于我们人们带来莫大的兴奋,马路上踏动的都挺直了腰,小孩子拉着风筝线儿满街上跑。显然地,这春日复苏了死的济南,一切的东西都表现出一种勃勃的生气,大减价的布摇子招展在空中,大明湖、千佛山上都加增了游春的人。但在同时,电影院里也挤满了座,他们也在银幕上寻春的踪迹,他们也想游春。

在济南住了二三年,但知道的电影院却就只有出名的几个,以至到昨天从朋友间谈起来才知道还有几个所谓"供应小市民"的电影院。心里只在痒痒,好,我就把电影在济南的一般写写,供大家们一瞧,下面便是。

东海影戏院

这是以前的真光改成的,到现在不过两年的工夫,在现时,它占下了济市的重要位置,把握了新片的映权,它也可说是在济市专映第一轮巨片之最高尚影戏院,所以有了相当的位置,当然吸引的观客是特别地多些。因为是在二大马路纬三路口,济市的最繁华区又在二大马路,每一散戏的时候,蜂拥而出的观客们往往就阻断这街上的交通。关于片子,大半都是有声的新片,像《国风》《天伦》《桃花扇》《劫后桃花》《兄弟行》等新片。不过是因片子的新映的缘故,早晚场的票价都很贵。二点、四点半及八点放映,除星期日早场二角外,平常都是三角的时候多。近来有万能狗到该院去表演,每票加价一角,也拥得观客满满的,这狗能算术,能认字,并且还听得出小猫唱的那一曲《渔光曲》。

新 济 南

这是"洋"影院,片子也是映洋的,虽然和东海只隔着百余步的距离,而

《无上光荣》剧照,刊载于《良友》1934年第95期。

观客就有些悬殊,一样花钱谁愿看那洋态听那洋腔啊!最近演的有哥伦比亚公司出品的《无上光荣》、电华出品《蓬岛一枝花》《烂水手》、廿世纪的《云台春锁》等片。

大 观 影 院

地址在大观园市场内,隆大的楼房竖立在空中,门口上方做着"巨片之府"四字,在明星公司的《姊妹花》才到济南的时候,它这里正发财,正有名望。但现在却似乎有点难发财了。自从东海里出世,放映了《渔光曲》等片,显然地,观客都把脚步挪到那边去,这里渐渐地没有了常年的拥挤。关于片子,总不如东海的来得新颖,价钱当然也不能昂贵,除星期九点一角外,每日早晚场都是二角。放演的片子大约明星公司的多些。近来已大大不如从前的热闹了,原因是东海渐次地把观客拉引了去。前一星期演《渔光曲》,虽是好久的片子,而还到了不少的人。

济南电影院

城内在旧军门荏南首,因为它比商埠上洋电影院新济南的年纪老些,普通皆呼之为旧济南,亦声光并美之影院也!场置看来总有些狭小,观客们每每会觉得气闷一点。多数的片子是配音的,可是配得却还很好。它较东海差些,东海演过的片子才往它这里来放演,例如《秋扇明灯》《热血忠魂》《兄弟行》等。票价同大观影院一样,它把握了城内附近的观客们的光顾,这也是因

了它的地势的关系。

此外还有山东电影院及开明等,都是供应小市民的消遣的处所。整日放映的是《荒江女侠》《关东大侠》《火烧九曲楼》《女侠粉蝶儿》,这武侠那爱情这滑稽那那的一些片子。山东电影院曾几度地改成京戏院,但现在又成了电影院。它不配音,似乎音乐播送就只有两种,一开演就是那王大娘大铸缸的老调儿,哼哼地唱……

总之,在这商业渐次颓衰的济南,不景气抓住了每一家商店每一家什么行什么庄的收入。电影事业在此当然也是不能兴隆的,但它们却在努力地挣扎,对这到处不景气的年月。以前,街上的行人、学校里的学生时时刻刻地唱着《渔光曲》,现在虽说似乎是快忘记了,而他们又学上了三大哼,学上了王人美,学上了……

<p style="text-align:right">原载于《联华画报》1936年第7卷第8期</p>

电影在青岛

赵醒梦

电影在青岛已有若干年的历史，但到最近才有发皇的气象。从前在日人占领时代，除了一二家日本电气馆外，只有一个德人经营的大饭店电影院，它是假用南海沿大饭店西号的一部分改设的，所映完全是西片，有时也有几张名贵些的影片，但因为售价太昂，生涯冷清得很。后来华府会议之后，青岛归还国有，接收胶济铁路，接收各行政机关，都是些青年士子以及留学归来的人物，每在夕阳西下黄昏时候，便有一群群一对对的去欣赏银幕上的艺术，此时倒也盛极。

翌年，另有一个德人，在安徽路上自建明星电影院一座，约可容四百多人，设备得很精致，将《月宫宝盒》一片压倒了大饭店的气焰，并且价格也便宜一些。如是大饭店受了打击，就消灭了。

但经一年之后，各机关的人员因为时局屡更，原旧人物已成星散，后来者大都是习俗官场腐气冲天之流，西片开映只能供给少数西人跟几个学生看看，于是顿呈萧条。这时，上海的国产片方在风起云涌的当儿，明星不知从哪里弄来一部破旧的古装国产片，开映这一天，因为中国影片青岛从未来过，人人好奇心盛，把明星挤得个水泄不通。开映之后的舆论全都不满，却还是一半有勉励的语意。后来洋大人见中国片有利可图，就弄了些什么牛啊马啊的不伦不类东西去，一而再，再而三，国产片在青岛的信用就丧失净尽。说到国产片，就摇头，因为他们人人知道国产片没有一张好的。这第一部国产片在青岛失败的原因，是洋人不熟悉华人的性格以及洋人运不到上等的国产影片，以致失了人民的信仰心。

前年冬天，有华人在太平洋旅社里开设太平洋电影院，专映国产片。但太平洋的地址既不适合，内容又太小（是旅社里一间食堂改造），空气太劣，座位拥挤，所映的影片以大中华出品为主位，虽有几张好片，但因为一切布置使人不敢顾问，以及从前所失的信用没有挽回，所以依旧是坐上客寥寥无几，支

持了半年，就宣告停业。从此，青岛的电影事业沉寂得很，仅不过明星电影院用几张陈旧的西片来点缀点缀而已。

去年秋天，有甬人王某、李某等，在山东路从前却而司登咖啡馆原址，改设福禄寿大戏院，院址比较明星大些，内部装演也可勉强，影片完全用国产片，由上海世界大戏院经理卞毓英代办，并且他们似乎比较以前失败的几家电影院来得明白些，因为他们知道利用广告去宣传影片，这犹之乎开了青岛电影界的新纪元。如是开幕的一天，《空谷兰》一片就轰动了许多人，开映的结果人人以为惊异，因为他们决想不到国产片是这样的。跟着开映了几部较好的国影片之后，于是又恢复了从前所丧失的信用，渐渐为青岛人热烈地欢迎了。一个月之后，福禄寿的宣传亦得当，人人的热度亦增高，报纸上也有评论的文字了，上至太太奶奶们，下至商店伙计们，闲来无非谈谈张织云啊，杨耐梅啊，内中最欢迎的是黄君甫，痛恨的是王献斋。因为这时明星公司的片子在青开映得最多，偶然有别家公司的影片，他们也觉得但二春应当赞一声"这小孩儿真机灵"，或认张慧冲是银幕上的黄天霸，王吉亭是一个流球（意即上海的白相人流氓）。

在这时候，正是北伐军陷徐州、攻泰安的当儿，青岛每晚宣布戒严，十一点钟以后，路上禁止行人。但青岛人似乎看电影有了瘾，中了迷，戒严是不生问题的。福禄寿每逢换片的头两天，终得挂个满座牌，否则好像不足以表示今天是换片似的。

福禄寿南邻青岛咖啡，北依曼德林饭店，衔尾接首的汽车为冷静的青岛夜市生色不少。在这风雨飘摇的时局里，电影事业这般发达，于是引起许多人的投机心。开设明星电影院的德人，拿他几年来的盈余，在大饭店东号大礼堂改造大饭店影戏院，也专门开映国产片，并且知道广告的重要，特地请了某报馆的一个主笔担任宣传。在今年新正开幕，用大中华的《美人计》打炮。此后福禄寿与大饭店就入了竞争的时期，但因大饭店的主者德人于上海各公司不能充分选择影片，所以不足与福禄寿对抗；二则福禄寿因为远大发展的计划，就闭幕翻造房屋，大饭店延到四月间，因为时局大变，院址被日本军队作为屯兵之所，不得已停映。

是时，青岛本来各业都处于慌乱的状况，电影事业自然是无人顾问，趁这冷静的时候，话尚可以说回来。去年初春，青岛也有电影公司的组织，名叫青岛电影社，首先发起的是去年因情自杀的连枫宸（上海《紫罗兰》曾刊其遗

书),后来由钟宸东夫妇创办,但这时机会不成熟,国人因为不信任国产片,都不肯投资,青岛电影社就无形解散。若使能够成立,广大的摄影场是不成问题,青岛的地价又贱,荒芜的地方正多,摄取外景,也有清洁整齐的市街,也有巍昂的建筑物,而且临海靠山(崂山离青九十里)。气候也适宜,计有九个月的温和天气。交通方面,水路有良港巨舶可以运输,陆路有胶济铁路西上,津浦路分支南北,若有专门人才,可以不让步于上海电影事业发达的程度。

今年夏六月,又是青岛电影事业的中兴时代了。福禄寿新屋落成,自然大张旗鼓而来,营业之盛,更比以前进步。福禄寿改造之后,内部扩大了许多,可容六百多座,但依然拉铁门。其时明星电影院的德人,联合了华人某,卷土重来,在大饭店影戏院原址开设银星影戏院,陈设上颇有几分好处。开幕之始,先将福禄寿已经订定的《杨贵妃》一片,用巨金夺得,几乎发生诉讼。福禄寿受了这一个委屈,竭力将好片去抵制银星,双方竞争的激烈,真是各尽所长,青岛观众潮水似的涌来涌去,饱满了眼福。但福禄寿究以地位得当,片子较高,势焰不曾消退。当银星开映《杨贵妃》那天,福禄寿将《白云塔》全部相敌,银星几至一蹶不振,特派了代表到上海来,多方营谋,以对付福禄寿。

不过这种情形,已有在青一部分人感觉到不安,因为青岛既然电影事业发达得迅速,那么电影院是多多益善,一方面使观众感觉便利,一方面使国产片多销一条路,若是两方竞争得凶,必致两败俱伤,或者青岛电影事业就会破产。因此最好为电影院主者互相联络起来,议定办法,使青岛的观众平均地得到美满的眼福,那么国产片也可以推行到青岛,作一个小小的市场,不至永

青岛银星大戏院广告,刊载于《电影月报》1928年第5期。

久使我们酷爱国产艺术的可闻不可见。

 国产片在青两院竞争的时候,又另外趁时崛起一家桃花宫露天电影,专映西片,于是在盛暑之下,银星电影院大受影响,两家西片电影院又起了竞争的暗潮,一套套的名贵片陆续而来,在下的电影眼福,今年似乎走了好运,日继以夜,中西不分,盛哉盛哉,幸哉幸哉。

原载于《电影月报》1928年第7期

青岛的影业

特约通讯

说起青岛的影业,比之从前,相差有如天壤。因为在五六年之前,影院数目既多,而夏天更有露天电影,其观众,各处均可上座七八成。今则本市人民并不见少,而影院数目只有区区五家,其观众则平均最多者也不过五六成,其余如福禄寿等竟有二三成者,衰落状况,可想而知。兹将各院大略情形,报告于后。

山东大戏院

在中山路中段,资本数千元,完全华商所办,经理始终为杨吉云。所映各片以明星、联华等最新之片为限,外片则千载难逢,即小公司之无名影片亦不大常见。因此,这影院比较为一般人所信任,而凡是喜欢此道的,也大多数以此为唯一消遣之处。所以前一二年营业之盛,甲于各院,而近一年来,除了映《姊妹花》《新女性》时候曾经连卖几天满座外,平时因都市衰落关系,上座至多不过六七成。但赚钱不足,维持有余,所以今年三周纪念,居然还热闹了一次纪念大会,并且还出了一出纪念册。

明星电影院

在安徽路南头,资本约数千元,名为英商经营,但经理则为华人。所映各片专以外片为主,而尤以派拉蒙等几家大公司为多。故自开设以来,将近十年之中,前四五年其营业非常发达。这二三年中,一则山东添出来,二则声片对白非普通人能明了,因此除了映《璇宫艳史》及《西线无战事》等时候卖几天满座之外,平日上座不过五六成。但该院有一部分西人为长年主顾,所以维持现状倒也并不困难。

福禄寿电影院

在中山路南部,距山东不远,原先开办之初为国人李祖模君发起,资本定五千元,即由李君任经理。当时,正是神怪片盛行,因此该院单映《火烧红莲寺》一片便可以连卖半个月满座,赚钱之多可想而知。随后在三年之前,李某眼看国片衰落,观众日稀,维持常态尚且不易,遂将该院一切租与明星电影院,由明星出资经营,每月收租费五百元。自此以后,该院遂为明星附属品,所映之片,既为外片,且系明星所挑选过者,故上座人数除映《泰山情侣》时候曾经满座三天外,平日上座不过三四成而已。

青岛福禄寿大戏院广告,刊载于《电影月报》1928年第6期。

青岛电影院

在北平路洪泰商场楼上,系最近所新开,闻亦是明星之附属品,但所映之片中外俱有。而座价则最高为二毛,最低只一毛,故观众人数倒也常有五六成。

日本电影院

在市场二路,只映日本影片,观者亦只有日本人,华人观众极少。

原载于《电影新闻》1935年第1卷第2期

烟台影业近况

舒 春

烟台地处山东半岛，为渤海门户，京济咽喉。天气温和，交通便利，年来码头兴旺，商贾云集，车辆辐辏，发达得不可言状。但自不景气以来，各业均受影响，影院业亦未能例外。烟台电影院共三家，现在就把关于这三家电影院的最近情形记下。

进德会电影院，系山东烟台进德分会里附设，内容布置简陋，院址湫隘，多者容二三百人，专门映沪上各小公司所出的一些最陈旧的神怪武侠片，票价一律一角。每日两场，因为纯粹平民化，尚能迎合社会上低级趣味观众的口味，营业倒很不恶。

福禄寿，规模较大些的，布置尚佳，新式的机械，实足的电力，粉刷的银幕，弹簧的座椅，夏日有四架悬空电扇，冬天有两座高式煤炉，都能使观众相当舒适。院址宽阔，楼上下能容千二三百人。选片亦严，每三日换一次，完全是上海各公司最近出品——比较受欢迎的是明星、联华两家，天一、艺华、电通等三家次之——不过看到的时候较晚些罢了。每天也是上午与下午两场，票价分五角、三角、二角，上座中平，收入也算不坏。但是观众太杂，叫嚣之习甚盛，秩序坏极。

金城，乃华洋合资所办，内部装饰彻底西洋式，比着福禄寿又超过数倍，所映之片亦以西洋有声片为主，间或一映超越特佳之中片。票价也昂，计分一元、八角、六角三等，观众均上中阶级，很少平民驾到，平日售座寥寥，惟星期日场场满座。平日亦映两场，星期三场。因为票价太贵，许多人对之只能望洋兴叹，对着墙上五色缤纷的海报望梅止渴而已。

原载于《电声》1935年第4卷第45期

厦 门

电影在厦门

叶逸民

"电影真是件娱乐的东西。"慧瑷妹妹每从电影场归来的时候,常常对我这样说着。

是的,这句话,固然是电影对于人们一部分之贡献,也是普通观众抱定的宗旨,如果照这句话去认定电影的意义,未免太看轻了它的艺术的价值了。

电影是借人类精力想象的情感和技术具体化的作品,它的真理是最透彻的人生的具体表现,宇宙的平衡、人类的亲爱,它皆能从闪荧的光辉中一盘一盘地转出来。有时因银幕动作之刺激,同时感觉实际思想的冲动,决不是一霎时的娱乐与舒畅,实仿佛很深刻很神秘地换去这一自我,而换以另一自我的新生路,这即是伟大艺术的价值。

从前有人因银幕上许多悲惨的、喜乐的故事陶化了不少个性情绪,而说它是兴奋的艺术品,这句话,虽算不得十分地道的批评,但以我个人的经验,却有点意义哩。

我是对于电影具有特种趣味的一个,不幸的环境,使我处在远隔城市的厦门大学,到电影场去至少要跑七八里崎岖不平的山路,复日又有许多闹不清的会议,除了在海沿看看碧绿的波涛和荡漾的晚霞外,即是运动场跑跑,图书馆坐坐。暑假一到,我急搬到我姊姊家住,两个月中,电影既看个舒畅,而个中情形颇能知道不少。厦门是个很热闹的商埠,营业者果能注意,将来发达未可限量,现在将知道的状况写出来。

厦门电影院共有五个。其中莲光社是海军界组织,设在闽厦警备司令部后,不是专营电影业,兼有俱乐部性质,到那里的都是军政界人物,我们小百

姓很不容易问津。

禾山影戏院新设立，附在禾山美人宫某制造公司内，离厦门市很远，不过有马路可通汽车。院址狭小，座位四十余，放映多各公司旧片。除就近农民村妇之外，寥寥无几。每日营业收入约数金。

以上两个影戏院外，在营业上竞争者惟三春、中华、青年会三家而已。

中华资格最老，院址在田仔墘，设备简陋，券资低廉，所映片多为神州、上海等公司二三年前旧片，光线既不清晰，而断折又多，每使观者感觉不快。然间亦有佳片，但如尼姑做满月耳，因牌子老的关系，营业上亦颇不恶。近因公安局禁止男女同座，该院将女座设在偏楼，有时鸳鸯艳侣竟令分坐，东西遥望，谈心无从。上流社会中，近亦稍稍裹足矣。

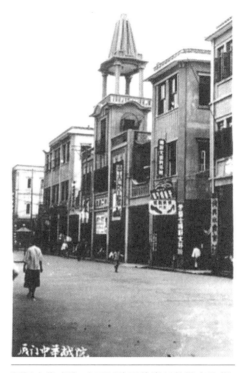

厦门中华戏院，中国近代影像资料数据库收藏。

青年会在小走马路，地点适中，设备完善，映场宽大，约容六百余人。惟多外品，鲜有国产，观众以女界及学生较多，因地处热闹，深夜归家，不虞抢劫之患也。

三春电影院，设立车加辘海维公司隔壁，开未几时，座位四百余，设备最佳，放映机系燃炭精。映片以明星、友联、复旦等公司新片居多，惟券资之昂为各院冠，营业收入平均每日百余金，兹将各院比较列下：

院　　名	地　　址	券　　资	每日平均约数	映　　片
三春电影院	车加辘	三角至六角	百余金	国片
中华影戏院	田仔墘	二角至四角	四五十金	国片
青年会	小走马路	一角至五角	四五十金	外片
禾山影戏院	禾山美人宫	一角至三角	七八金	中外参半

此外尚有经理影片公司，我所知道的为海维公司、厦门影片公司、闽光影片公司，家庭有喜庆事，可以连机租映，每夜三十元，但片非外国即本国旧片，粗劣不可看。

闽南人性尚武好斗，故电影亦多倾向武侠一类，三春影戏院之《火烧红莲寺》及《海上女侠》等片，连映数日，均卖满座。又喜欢看本地风景，复旦公司之《通天河》外景取自厦门，开映之日，虽宣告满座，继至者还是络绎不绝。

我看厦门的电影热并不让他处，不过营业者要如何去提高观者的信仰，勿使失望，则获利必可操诸左券。现在各电影场有一个坏处，即每一次总是十本，有时片子只有八本，他也要剪成十段，以维持他十本的旧例。再更有无意识的笑话，往往将影片中的一段，任意剪去。如《大闹天宫》和《通天河》有模特儿的地方，开映时都给他们剪去，若是说公安局会干涉，为什么西画店满壁张着模特儿的画片，每个书局镜橱上也排列着好多模特儿的照相，再如烟盒……电影场未免太胆小了，这件事我很希望影片公司的经理先生们要注意一点，不能给电影场乱七八糟地胡闹。

末了，我凑这机会向华剧公司的《山东响马》贡献一点小意见。华剧公司有一个《山东响马》，友联公司也有一个《山东响马》，友联的那一位响马我没会过，不知道情节怎样，华剧大略是说一个山东响马想劫广东先生的金子，不知道那位广东先生巧妙不过，把金子打成马鞍了，他要侦探他金子的所在，恋恋不舍地跟着，后来一同遇险，反救出某将军女儿和歌女莲青，成了一段美

华剧《山东响马》之一幕，刊载于《华剧特镌》1927年第2期。

满姻缘。这许多事实都从那金马鞍牵引出来,依我的意见,将这部影片改名"金马鞍",既不和友联公司片名雷同,又切合剧情,不知道张惠民先生以为怎么样?

原载于《电影月报》1928年第8期

厦门电影院之今昔观

韩 潮

厦门之电影院萌芽于民国十三年，时仅商务印书馆出品之《大义灭亲》《郑元和》二部。民十五，鼓浪屿鹭江戏院成立，影业渐兴，国片如明星公司之《孤儿救祖记》《空谷兰》，外片如《银汉红墙》《寻子遇仙记》及《十诫》等。

民十六，党军入闽，中华戏院、青年会均应运而兴，成为三鼎足，影业骤呈发达气象。民十八，外片输入，日新月异，几占厦门全部，而国片之衰败，一落千丈。思明戏院、南星乐园、开明戏院、龙山戏院等相继而起。二年来，厦门街市之建筑，楼屋壮丽，有"小上海"之称，亦为影业全盛之时代。开映舶来声片者，有思明、中华二院；映默片者，为青年会、南星等院；映国产片者，为开明、龙山而已。厦门观众对舶来声片，因不谙语言，惟对五彩、歌舞、武侠、滑稽等片，无不备受欢迎。而国产片惟有"火烧""大破"等字样之广告，则开映之戏院必拥挤不堪及大挂满座旗，若片中有空中飞人、神怪飞剑者，莫不趋之若鹜。

近县党部公安局已布告禁映，而电影检查会对于影片之有伤风败俗、神怪迷信者，均一律禁止。夫电影为宣传艺术、发扬国光之利器，愿各公司努力革新，与舶来片相抵抗，幸甚。

原载于《影戏生活》1931年第1卷第34期

厦门影业之状况

韩 潮

新兴都市之厦门，影业亦很发达，兹将各戏院状况列下。

思明戏院

楼屋富丽，建筑堂皇，为厦门影戏院之冠。常映外片，现已改映有声片，如《好莱坞大集会》《西线无战事》《同乐会》《五十年后之新世界》《牢狱鸳鸯》《歌女红牡丹》等。内部设备最佳，座位宽畅，秩序不乱，光线清晰，发音亦佳，以故卖座极盛。价目六角、七角、一元、一元五角。

中华戏院

建筑颇佳，光线清晰，以前开映国片，现已改映派拉蒙、福克斯之有声片，如《璇宫艳史》《美艳亲王》《法宫艳史》《妙手东床》《西狩记》等。卖座平常，价目五角、七角、一元。

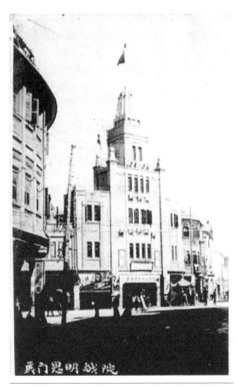

厦门思明戏院，中国近代影像资料数据库收藏。

开明大戏院

建筑堂皇，座位最多，设备亦佳，而秩序最坏，每逢开映佳片时，拥挤异常。价目三角、五角、六角、八角。张慧冲、徐素娥等曾在此表演魔术。

龙山戏院

地处偏僻，建筑尚佳，专映中外著名之默片，前曾开导平剧及台湾班群芳、集美歌舞团等。营业平常，价目二角、三角、四角、五角。

南星乐园

前专映舶来默片,因营业不佳,现改演平剧。

青年会

专映外片,营业不佳,现已停映。

<div style="text-align:right">原载于《影戏生活》1931年第1卷第29期</div>

谈谈厦门的电影

华 灵

以天然之商港而与南洋群岛有长久之通商历史的,在几十年前得到了洋大人的青睐而在《江宁条约》之下开辟为帝国主义侵华根据地之五个商埠之一,曾经出过大风头的厦门,对于电影的输入,当亦不让于其他商埠的。但第一次的电影在何时开映,则很难稽考。不过有人说"最先演映的大约是在青年会及基督教礼拜堂,因为这些机关原来都是经常作介绍外货的先锋队的",证之童年时代所看到的电影,此说当不致大背于厦门电影的史实罢!

自电影输入厦门以来,青年会则成为外片唯一的大本营,因没有别的电影院与之竞争,故所获的利润颇多,因此就慢慢引起中国商人的注意而筹资开设戏院,专映外片,做外国人的买办。于是三春、中华及对岸鼓浪屿之鹭江等戏院就像雨后春笋地相继建立起来了。这个时候,上海的商人们大约也正在为生意眼而大闹其创办影片公司热的时期。

从国产影片到厦门以后,厦门的电影就一天天地发达起来,尤其是从一九二九年至一九卅二年可谓达到全盛时期,这固然是因为观众对国片的拥护,其主要的原因还是在厦门的经济基础之暂时的稳定。及至世界恐慌越深

厦门青年会,刊载于《青年进步》1926年第92期。

刻，农村经济越破产，华侨未敢再投资，民众购买力薄弱，加之人口原来就少数，于是厦门的电影从一九三二年底就渐渐地没落下去了。

厦门的电影在全盛时期，戏院的总数共计有十几家之多。而现在剩下来的却只有七家，即在厦门本岛有中华、思明、开明、龙山、南星五家，在对岸之鼓浪屿即有鹭江、延平两家，兹详述于后。

中华是与思明、开明鼎立而为厦门三大戏院之一，从前是专映派拉蒙、环球、雷电华之片子，与专映米高梅、联艺及中国天一公司之影片的思明戏院竞争最热，甚至各出影刊互相诋骂。起初两家都曾经繁荣过，赚些钱，以后就慢慢支持不住，及至今年春乃有合作的办法以维营业。中华现在已改为专映第二轮片子，第一轮即全归思明开映。可是营业并不见得怎样地景气，依然还不是冷落得可怜？

开明戏院是专映联华、明星等公司之默片，间亦有时开映外国声片，因票价的低廉及观众的拥护国产佳片，于是营业比上述两戏院都较为兴隆。

这三家戏院虽然是中国人建立的，可是一望各戏院的屋顶飘摇着的大英国旗，就可以明白这几家戏院全是属于红毛籍的华人了。思明戏院原来就是属于老红毛籍的曾某的，这不必讲它。至于中华及开明听说是因为去年的娱乐捐每月须纳百余元，而入外籍则每年只缴纳数十元，一切生命财产就得保障，管你什么民族国家，于是就飘飘然悬起红毛旗来了。

鼓浪屿的延平、鹭江两戏院专映国产的第二轮默片，以供此弹丸小岛之两万多人口之鉴赏，营业是因成本之低微，所以还可以维持。

厦门的观众大概要分为中层以上小资产阶级及下层小资产阶级两部分。前者是包括学界、机关、洋行之职员等，他们从前是喜欢看恋爱、神怪、冒险、侦探等巨片，近来因为社会的纷乱，生活的不安定，对这些片子渐渐就觉得空虚，而想看那些比较对他们的精神上有点补助的影片。从各戏院所开映的较有内容的外片，尤其是近年来联华、明星的片子之受观众热烈的欢迎，就可以看出来。后者的观众是包括下层的船夫、手工工人以及一般没有受教育的大众。他们的程度是很低的，封建思想又很浓厚，过去的传奇、神怪、武侠的故事，深印他们脑中，所以过去国产神怪武侠之受欢迎，欢迎者就是这部分大众。现在虽然已有一小部分要看较有内容的社会片，可是龙山及中华两戏院如果开映起"火烧""大侠"等巨片即依然还是冲破戏院的门。这是大众教育问题，而值得我们注意的。至于"火烧"诸旧片之重映，这是厦门电检会应负

的责任。

厦门各戏院的开映时间,一律都是两点半、四点半、八点半,这是专为吸收商学界的观众而设的。星期日上午十时,各戏院特为优待军政界,开映一场免票戏。

<div style="text-align:right">原载于《电影画报》1934年第16期</div>

厦门百丑图

凤 子

昔者上海复旦影片公司,曾到闽南拍取洛阳桥《通天桥》外景。厦人有影癖者,顿起技痒,振华公司矮俞与复旦主人谋设分公司于厦门,专摄闽南历史故事片,以发南洋利市。当登报征求演员,报名者自填履历并附六寸小照,先后收到数百份,尤以女性美术照为多。讵照片收到后,竟鸦雀无声,不知所终。

复旦影片公司广告,刊载于《电影月报》1929年第9期。

民十九年秋,翁寿垣、王寄南由省来厦,集依阿同志何圣传,倡设鹭星影片公司,附设演员教授所,招收学员,期定四个月毕业。应试者三百余人,录取六七十人,闻女性十余。每名照章缴学费六十元,印刷、茶水费六元。而后上班,计收四千多元,存于汇昌庄。讵王寄南私议提款卷吞,事为学员所闻,群向汇昌档支,王惧走回福州。众乃赴何圣传家,责以设局诈骗,何言:"鄙人为电影门外汉,希望大家原谅。"众闻言鼓噪,欲何负责照约开班,何无奈,乃出征求股东陈宝全、曾厚坤、林滚、杨龄谋等,赓续开办,重组公司为"厦门鹭光电影制片公司附设演员教授所"。移办事处于南轩四楼,聘男女两教授敷

衍四月毕业,由曾厚坤主行毕业式于龙山戏院,授给毕业证书,于是所谓鹭光电影制片公司也者,随又幕闭而寿终。

惟其时有吴式民、赖天赐者发起韶华影片公司亦于厦禾路源益商行二楼,由吴、赖合股,延致义务演员。时以厦门女士沈惠然、男士卓拍龄充男女主角,由赖先支数百元与吴赴申租摄影机,开始在厦鼓摄取处女片《爱的血》,后改《爱之争》外景,吴自任导演,赖任编演。顾吴每以导演自矜,无礼各演员,各演员以系义务拍演,车马点心费,尚须出于自己腰包,因相率退去,《爱之争》即此一"争",几不能善终。旋有人斡旋,在崇德女学继拍内景,未几告成。片成后,由赖续支数十元,携赴上海托人冲洗,为沪关扣检,漏光两本放行,后仅存六本五千尺耳。闻现该公司复业,是片已送京受检,不久之将来,吾人即可览赏此《爱的血》矣。查吴式民即吴伯逯,前曾在沪任某影片公司演员,因遭公司奚落,发愤返厦,要乃父数千元,在申组美美影片公司,拍《英雄血》于苏州,任配角。去夏,厦门×电影艺术研究会无疾告终。今春,该会主事吴魏乃向韶华吴、赖接洽合组,于四月一日复活,现假通俗社为办公处,开始招收电影训练生,训练半年后,闻将继拍第二片《地》,以与吴村之《风》争一短长云。

原载于《电影新闻》1935年第1卷第5期

厦门影业凄惨状

厦门为八闽唯一通商口岸，居民十五万众，市面本极繁兴。在民十九间，市政当局广辟各区马路，力行改良市政，极见成效之后，复经大批南洋华侨闻风归国，纷纷趋至，一时置产兴业，更是气象焕然，愈见蓬勃。那时候，许多大电影院，如鼎足而三的中华、思明、开明等，也都次第兴建起来。因为建筑所费都在十万以上，巍然矗立，为观甚壮，赖此缀点都市繁华，有如锦上添花，更为生色不少。

厦门中华路，刊载于《道路月刊》1930年第32卷第1期。

这三家最高级的首轮戏院，中华、思明俱映西片，开明一家专映国片，营业十分旺盛，大都极可获利。无如局势转业，美景不常，不上两年工夫，今昔情况，兴衰顿异，而早见苍凉满目，使人不堪回首了。

原来在二十年度以后，共产党"骚动"在前，接着又是十九路军的人民政

府"逞乱"于后,南洋华侨们迭次遭劫,既已奔避不遑,居留乏人。同时农村经济又告破产,为此根本枯竭,市况溃败,渐且日甚一日,至于惨极之至。

电影院为一娱乐事业,处此情况之下,自不免于受到最大的影响。那三家最大的高级影院,中华、思明两家力事紧缩,每天开支从二百余元减至不足一百元,西片每部缩映两天,拆账低及三成以下,还是月亏巨资,不易应付,只为自建房屋,又兼地产押出借款关系,在势欲罢不能,只得支撑下去。其余开明一家戏院房屋出租,月租本达二千之巨,嗣后逐步低减,承办人还是逐次蚀本,终不免于闭户停业,无法为继。直至近时期内,房主鉴于闭歇久久,无人过问,计及每月管理费用所耗既多,又虑房屋、机器长此更易损坏,因而自愿提出减低月租为三百六十元,如遇利可图,或仍不免亏本,并得于依次减租。免租之外,由其自认每月倒贴蚀本账三百元的特殊条件,还是经久关闭,至今无人承受。承办人为了片租薪工都无可免,每天入不敷出,依然难以支持,确也是事实上的困难。似这样倒贴房租,没人要开的戏院衰落情况,真也可谓惨绝凄绝,闻所未闻的一个大笑话了。

其他方面,所有各小戏院的时辍时映,以及影戏院改作堆栈,发电机用以轧米的,也属累累甚多。厦门影业,惨状如此,恐怕谁也想不到吧?

原载于《电声》1936年第5卷第36期

厦门的影业

陈韩潮

高尚的娱乐而能够启发民智的第八艺术——电影，在民十三年侵入到厦门来，而后影业的进步也就逐渐地同步了。民十八年，都市改建，影业日盛。到现在，新兴都市的厦门，对于影业的进步是日新月异的，戏院、娱乐场，咫尺即是，均荟萃于厦埠的商业中心。而安置有声机的开映声片者，只有二家半，开映国产默片和舶来默片者有六家半，兹列于后。

中华

是安置西电籁寂有声机，其发音的清晰、光线的充足为全市冠，亦即美国派拉蒙公司在厦的大本营。该院拥有派拉蒙、哥伦比亚、雷电华、百代、环球等影片公司的专映权，外加映霍士、铁芬尼、英国高望公司和国产声片的明星公司等的佳片。院址在中山路，故营业甚盛。座位不甚舒适，设备尚佳，价目六角、一元。

思明

装潢美观、座位舒适是它院所不及的，其声机不佳，故时为观众不满。院址在商业中心的思明路十字街，卖座甚佳，拥有米高梅、联艺、华纳的专映权，兼映霍士、铁芬尼和国产声片的天一、默片的联华，价目六角、一元。

开明

是专映国产声片和默片的大本

厦门思明大戏院，收藏于中国近代影像资料数据库。

营,有时或开映舶来默片和声片的,装潢尚佳,设备未周。院址在思明北路,营业尚盛,秩序紊乱,为憾。价目二角至八角不等。

新世界娱乐园

是仿上海新世界,内有电影、平剧、武术团、电机跑马和中西菜食等,设备不佳,营业颇盛。园址在厦禾路,门票一律四角。

南星乐园

在思明南路,是专演平剧的,因为亏本才改映电影。营业不佳,故先后改演闽班、粤班、台班、话剧等,座位设在四楼,是厦门无二的设有升降机者。价目二角、四角。

龙山

在思明北路后厅衙,地处偏僻,营业不佳,故先后演平剧、闽班、台班、歌舞团、电影,价目随戏班而定。

百宜乐园

在中山路,设备不周,布置不适当,故卖座不佳。开映电影、开演平剧不等,现已停业。

中央

址在思明东路思明义务学校三楼,设备不佳,营业平平,开映国产默片,价目二角、四角。

厦门大戏院

在中山路,现正在建筑中。

原载于《电影月刊》1933年第20期

厦门电影业近况

丹　文

近年厦门因建设事业颇为发达,电影院也跟着极为兴盛。投资于此,囊括而去者不少。比最近因市面不景气,也就一落千丈,几岌岌不可终日,兹将现况分述之。

影　院

厦门影院现正开演者有五家,即思明、中华、开明、中央、南星等。

思明、中华均装西电声机,发音甚佳。内部装饰亦极富丽,尤以思明为最。票价均收四角、八角。映片则以外国为本。派拉蒙、米高梅出品,在中华映;环球、华纳、联美出品,则均在思明,明星、天一声片,思明间或有映;中华今年来除映《贤慧夫人》及厦语声片《陈三五娘》外,国片从未放映。两院因影片地位均旗鼓相当,故竞争甚为激烈,惟营业思明似稍胜。

开明乃系第二轮影院,设备较为简陋,所装声机发音恶劣,不可言状。专映联华、艺华及小公司默片,间或映第二三轮外国声片。营业不佳,几有每况愈下之势。票价三角、五角。今春曾一度停映。最近复业,事前大吹特吹将请陈燕燕,开幕届时不果,颇失信用,以致营业奇劣。如近日开映《桃李劫》,虽半价优待,每场亦寥寥几十人而已。

至于中央、南星,均专映武打旧片,收入亦均不敷开支,票价虽减至小洋五分、一角,营业仍未见起色,殊为可惨!

观　客

厦门观客有一特殊观念,侧重外片而轻国片也,因此第一流戏院于国产片非有声,或有特殊价值者外,余均摒弃不映。外片以米高梅、华纳较受欢迎,尤以野兽片及歌舞片为最。国片则首推明星出品,尤以胡蝶主演者,稍可与外片分庭抗礼。天一出品以前在厦一度大红特红,现因久不出映,观客几

有忘记之感。至联华、艺华，因均在第二等戏院放映，殊不能引人注意，无何成绩可言。如《新女性》，虽以"阮玲玉遗作"号召，收入亦极冷淡。艺华则片片失败，戏院均不敢问津。联华、艺华各地均得好评，惟在厦门（据查福建各地两家出品均不受欢迎，不独厦门为然）不受欢迎，亦可怪也。电通自《桃李劫》后未得如何好评，对于观众亦无良好印象，或谓映机简陋，发音不明，映影模糊，影响其价值不少。

最近中日形势好转，台厦一水之隔，台人居厦逾万，日片随之输入，现于日本小学免费开映，闻台人并有自建戏院之计划，是亦大可注意者也。

影　　刊

厦门影刊，前曾一度极为活跃，各报均有附刊，惜因材料均采自沪报，千篇一律，殊不为阅者重视，现已多数停刊，仅存者有《思明影刊》，亦徒为沪报之翻版，及不三不四之捧场影评，无聊之至。单独发行者有《电影月刊》，内容一如各报附刊，不值一观，仅出一期即寿终正寝。准此，可见厦人对于电影观念仍甚浅薄也。

制　　片

制片公司现有韶华一家，惟《爱之争》摄竣后迄今尚未出映，成绩如何，不得而知。最近内部发生意见，先在报上互肆诋辱，继以武力用事，迩来寂寂无闻，似已无形停顿矣。传现有华侨富商拟集资在鼓浪屿开设影场，拍摄厦语声片，推销南洋。据闻此事筹备已久，颇有头绪，不久即能实现云。

<p align="right">原载于《影坛》1935年第6期</p>

厦门电影的素描

白 鸥

时代巨轮的演进,南国天堂的厦门,已换上一件簇新的外衣:宏伟的建筑物,悠长的柏油路,苍翠的公园,新兴的跳舞厅,壮丽的电影院……这些,都是繁荣厦门的生命线。

电影院在厦门的娱乐场所里占有重大地位,周围不上三十里的都市,竟有九家之多,然而献映第一轮影片的只有三家。

厦门开明戏院,中国近代影像资料数据库收藏。

论大众化的,要推开明大戏院,它专门献映国产佳片,以联华公司出品做基本军队,艺华、明星、天一、月明、新时代等为后备军,阵容宏壮。票价低廉,院址宽大,本为各界所称许,最可惜是招待欠佳。当你走上楼梯的时候,会给你发现几个彪形大汉站在梯头,露着敌视眼光向你要票,一点客气都没有。这些人是专门代人家保镖的流氓,莫怪他们举动的粗笨。政府已拿了多数公安的警捐,为什么不能保护商民?这给我有点怀疑。在这恶劣的环境里,开明确有它的苦衷在,吃亏的还是我们掏腰包的观众。希望在这次重新开幕后,会加以改良。

论贵族化的,要推思明戏院,它专映外国片,有时兼映明星出品声默片。伟丽的建筑,舒适的座位,全

市首屈一指。虽然票价由五角、一元减至四角、八角,在这不景气的年头并不见得便宜。出入这家戏院的人们,多数是些太太、小姐、公子哥儿和外国人一类的人物,票价已不普及,兼以选片阵容空虚,所以营业不大佳。

短小精悍的要推中华戏院,它的院址狭小,建筑设计又不高明,上楼的梯,如果我们的殷大块头来临,那就有点难过。不过它的地点适中,又拥有数家世界最大制片公司专映权,如米高梅、派拉蒙、雷电华等。票价又公允,日场只收三角、六角,所以营业比较好。虽然艺术不分国界,可是每年由影片外溢的金钱,数目实在够惊人。我们不赞成中国影院映外国片,代外国人赚钱!

其余的中央、南星、大同、新世界、百宜、龙山等,都在"火烧"大约一类的旧片里打兜环。不景气的影响,它们的票价都由一角降至十六个铜片,有的尚且维持不住,如新世界、百宜等已关门大吉,大同戏院即改演台湾歌剧。

这些只是厦门电影院的外廓,将来有机会的话,希望会详细谈谈它们的内容。

一九三五,八,廿,夜

原载于《联华画报》1935年第6卷第12期

厦门电影院的畸形现象

老八舍

年来，国内各地电影院都在闹着不景气，而厦门的电影院事业却似颇有生气，不过因国产影片之没落，也只是替外国影片做生意而已。

国产影片，地盘无着

现在厦门共有六家影院，一等院如思明、中华皆开映外片，思明间亦开映国片，然为数甚少。专门演映国片者竟无一家，这也许是国产片太少的缘故吧！素来称为国产片大本营的开明戏院，亦已改映二轮外片了。所余仅南星、中央、龙山等开映国片，但都是不能再旧的旧片。目前国产片在厦门，可说已无地盘了。

欺骗观众，滥涨座价

在这里所要说的是厦门电影院的一般特殊情形。自去年旧历腊月，思明戏院以所谓奉财政部法令将券资一律改用法币，其他各院就皆起而效尤，票价无形增加，一律均大洋。可是他们还不满足，有时还登通告谓"片租过昂，

厦门思明路，收藏于中国近代影像资料数据库。

略加券资"。这也是由思明先创的。不错,片租当然有贵廉等别,可是我未尝看见登过"片租较廉,略减券资"的字样。既然要加,当然也应减,否则应以有余补不足而不可加价才对。最可恶的,有时还用来做广告术,一部较可以的片也予以"略加券资",故一般观客以为"略加券资"都是好片,因而大上其当。

报纸广告,天花乱坠

现在厦门影院竞争最烈的当推思明与中华。最近四月初,中华演映《叛舰喋血记》,思明为《仲夏夜之梦》。当然地,思明又要"略加券资"了,楼下四角加到六角。中华还有良心,仅加一角为五角。平心而论,这二部作品,前者比后者较有价值,可是思明很会鼓吹,气球乱放。将该片排映三天,计五场。头一天不演日场,余两天,日夜各演一场,这种映法,厦门还算新创,故三天场场满座,大获其利。中华的广告当然也不示弱,少不得要把"荣获本届电艺学院冠军片"的招牌托出夸张。然这种广告,不大生效。因在厦门,这种标为"冠军片"者,每年也得见五六部。故这次虽然货真价实,总也会使一般人忽视,因而头日第一场竟不满座(厦门戏院的满座,须有人坐帆布椅)。

空前绝后,预测未来

说到厦门戏院的广告术,笑话还多着!最显著的,就是爱标片为"空前绝后"的作品。"空前"二字也许可以的,而"绝后"二字怎能说得下去呢?一年中也有几部是这样标法的,此种吹牛,多见于思明。近来中华也有。

我尝说过这样一句话:"厦门影院的片阵,恰如《水浒传》中的好汉,愈来愈猛。"确实地,今日这片好,明天那片更佳。这期公映《××》,那就是"本年度的冠军片,大导演××十年来心血结晶";下期映《××》,就说"耗金百万,历朝三载,导演十位,演员三千";再下期映《××》,那就称为"空前绝后不朽的大佳作"。他们广告术大约就是这样呆板地循环着,有时还自作聪明。如最近思明戏院誉《铁血将军》一片为"稳执一九三六年度冠军巨片",这位广告先生,想是念过诸葛算的,所以能够预测未来的。

原载于《电声》1936年第5卷第18期

联华影片在厦门日趋没落

逢 子

联华公司算得起是国产影界中一支劲旅,在全国的电影观众心目中更未尝没有过一番很好的印象,这是谁也不能否认的!这里单说联华影片公司的影片在厦门!

在厦门,联华也很有过一番经营,委派了殷宴君任厦门的联华经理,因为殷君的善于打算盘,千方百计,把开明戏院弄了来成为自己的袋中物,而又自己任经理,这样的打算未尝不是想使他的联华影片在厦门这一方面有较巨大的销路!

起初,联华片在厦门都是租映性质,由上海总公司限定了片在福建全省和汕头演映的期限,而每片由厦公司缴交租金多少,但做来做去,老是弄不起色,每片所得,老是不能和租金两相抵消,因此更办不到赢利了。

去年九月,开明重新开幕,联华的厦门经理便老远地特地跑到上海来,跟公司方面有所协商,终于在智多的吴邦藩的策划下,以着很聪明的办法,片期的排定由上海决定,把天一、电通、艺华等许多公司的出品一并排了下去,而一并开映,因为横竖老吴是做这些影片公司的代理人,行使自然便利。但老吴却也很有见地,这一番的打算着实很妙,但非有一个亲信的人派到厦门去做一番巡视的工作不可。因此特地派遣了御弟吴邦浚,由汕头改到厦门去任这一件工作。

自去年九月开幕,开明在狡猾的老吴支配下,片阵竟闹了大乱子,第一二部影片开映后,第三片便发生了变故。以新开幕的戏院,便逢此不测,真是天不从人愿,于是便新囊盛旧酒,把旧片重翻起来。为了招徕顾客,新发明了半价券,广为分发。这半价券的噱头着实不小,观客的脾胃也不错,真是人山人海,争贪便宜,老板自然喜欢非常,满座自然不必说的了!

联华影片,自从这次闹了乱子,生意好了几天,便没有人要看了,好片如《新女性》《国风》《香雪海》等,都每场卖了个零。在厦门,广告真省得很,要

是逢着联华片,生意做了起来,开支勉强可以维持,别家公司的,那简直还要赔本了!

以上的事还是去年的,退后几月,那真噱头越闹越大。观众心眼中,把这戏院当为半价戏院,而戏院当局也逢片半价,并个大出清,招牌越漂亮,成绩愈惊人,曾有过一天卖过十几张票子而还不到八元钱的一天,这是事实,并非骗人的话!

在别地戏院,一部国产新片最低也有千把元的收入,但联华的影片却始终不卖钱,不但厦门如此,漳州、泉州、福州也莫不如此,至于别家公司的,当然更可想而知了!

联华片子在上海成绩如何,自然不知道,可是近年来在厦门的命运真坏,委实卖不到几个铜钿!以在影坛颇有地位的联华而遭此命运,那真是那个!

原载于《电声》1936年第5卷第6期

《红莲寺》与电影业的兴衰

《电影》报道

明星《火烧红莲寺》旧片重映,映过一二三集,盛况不减当年,依然极受热烈欢迎。《红莲寺》至今还能保持着无上的叫座威力,真是令一般努力电影艺术的人为之气短。

《红莲寺》早前的历史,不但和明星公司的盛衰有其重大关系,便于整个国片事业的起落上,亦复息息相关,极多影响。这里,试就当年福建一区情形而言,便是一个最明显的例证。

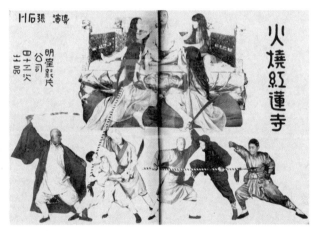

《火烧红莲寺》宣传海报,刊载于《电影月报》1928年第2期。

福建各映区,当在《红莲寺》盛极一时、方兴未艾的时期,不论大小戏院,但经映及此片,没一家不是终日拥挤,大获厚利。接着,许多新电影院趁时崛起,遍及各地,亦多愈映愈盛,充满了蓬勃的气象。普遍的群众们为此鼓动了欣赏电影的极大兴味,除了《红莲寺》之外,所有其他各家影片,一例沾及盛惠,营业都被振起不少。这一个不易得的黄金时期,可说得全是《红莲寺》所独力造成的。后来这片子突经当局禁映,各影院就此营业一落千丈,大家陷入了极大的厄境。不久更兼声片盛行,当地人为不懂国语,对此更少兴趣,戏

院方面更一落千丈。

这情形且非仅彼一区为然,便在南洋各属,以至内地各处的小电影院差不多也是一般无二的。所以,要是说起《红莲寺》与当时电影业的兴衰有甚大关系的话,也并非夸张呢。

<p style="text-align:right">原载于《电影》1938年第11期</p>

福建的电影院

电影事业在福建始终抬不起头来，为的是福建人大多对于电影艺术认识还差，引不起他们欣赏的兴趣。全省六十四县，除了战前省会福州及闽北的建瓯，闽南的厦门、漳州、泉州设有电影院外，其余地方人民对于电影为何物，还是莫名其妙。

其中厦门比较繁荣，颇有几家新型影戏院，如开明、思明、中华等，规模与本市恩派亚差不多，选片亦精，还可看看。不过该地目下已成沦陷区，情形特殊，非但国片无法可看，即西片亦罕不易觏了。

其次是福州，全市电影院共有三家，即城内文艺剧场、友声戏院及南台百乐门电影院。百乐门是专映电影的，文艺、友声却是演舞台剧，偶尔兼映影戏而已。福州电影院不印说明书，不登夸大宣传广告，只在门口雇有锣鼓手闹着，以作号召，从来没有"客满"过，但演舞台剧时全场满座却是司空见惯的事，可见福州人不好电影。电影设备因陋就简，座价分二角、四角、六角三等，有声片成本太大，卖座不盛，多数赚不到钱。最受欢迎的影片是那些武侠神怪片。

至于瓯、漳、泉三县，电影院更比福州不如，多数收支不能相抵，或倒闭，或改映闽剧，更无足述。而福州近因交通断阻，影片不能运到，影戏院亦只有出于关门大吉一途，所以战后的福建电影，是更显得没落了。

原载于《电声》1940年第9卷第3期

漳州、泉州

电影在漳州

闽 生

漳州为闽南之要镇,地肥物博,山川奇秀,人多好奇之心,又抱勇侠之志。民七以来,改善市政,风气大开,虽是内地,交通极便,对于电影艺术,不落人后。民十六年,沪上国产影片风起云涌之时,漳州电影亦随波逐浪而起,但因种种关系,致常失败,然前仆后继之八九家戏院,每家无不至破产而后已。幸有一二家尚能努力,维持至今,稍得完美之成绩,对于前途颇可乐观。记者将漳州电影之经过,调查实情,以饷阅者,并望业电影者发展其营业,对于内地稍加注意焉。

漳州之电影历史已有十余年矣,惟所演之片多是外国片,又无完善长久之戏院,多是临时之组织,一年一二次之开演耳。

民十六,国产片尚在萌芽之时,漳州戏院已次第成立,但漳人所谓"漳城无三日好生意"者(漳俗语,谓一事业可为,则群争为之),终归失败,如漳泉、新民、漳厦、东方、新华、商民、漳州、龙溪、漳城等各戏院,前仆后继不下八九家。而建筑戏院者仅有五家,如东方戏院在东门外会馆修改,容二三百人;商民戏院在城东杉木粗筑,容三四百人;漳州戏院在城中旧式舞台,容四五百人;漳泉戏院在城南,虽是新建筑,尚属旧式,布置座位不适宜,容三四百人,附设露天部,容四五百人;新华戏院在城中偏南,新式建筑,惟布置设备不周,不甚雅观,容七八百人。而各戏院对于广告宣传颇多竞争,对于布置、座位、招待、光线、准时、选片多不讲究,如定七时半开演,常延至八点余钟,以映片既劣,光线又不明,不免取厌观众。

漳州为内地,非通商巨埠可比,何能容四五家之戏院?而各戏院又多不

漳州陆安路，为漳州商业中心区域，刊载于《良友》1933年第83期。

能联络，对于营业每有仇视之心，如彼院演过之片，即此院必减价以抵之。最可笑者，即漳泉戏院之《月宫宝盒》以半价售票，可见其互相倾轧之甚也。故八九家之戏院，所存者，仅新华、漳泉、漳州三家耳。以成绩言，则新华址颇适中，院又宽阔，光线清晰，换接敏速，所演之片多国产六合公司最新佳片，如明星、大中华百合等为多。又兼少许外国名片，如《月宫宝盒》《茶花女》《三剑客》等。故自开业以来，成绩最佳，信用最著，可谓漳州第一家矣。漳泉则以院址狭小，映机不良，致常停断，为人取厌。所演之片多外国及国产旧片劣片，取价最低，又时停时演，未得良佳成绩。漳州戏院，址最适中，前成绩颇佳，后以布置不宜，光线不足，选片不良，办事多无经验之人，又常停演，故亦无好成绩可言也。

内地影院最难维持之故，即白票半票多也，如军政警绅、土豪地痞等，常以白票而入院，又选佳位而坐。稍有势力者，惟给半票之售价。而每次之观影者，又以此辈为多。常见每院满座，查其收入，不过数十金耳。而最恶作剧者，即为军队。漳州各戏院，初以军队之骚扰，公定星期日优待军人免票，以维持平日之营业。而星期日之损失，自不待言。然而日久玩生，非但星期日之军人满座，平日亦然，每以营业亏本相劝，即曰："吾武装同志，为人民打仗，看戏亦要钱吗？"甚且群围票房，阻其营业，不买票亦不使其卖票，人买而拒绝

之，院主不得不使其入座。而野蛮者，即椅桌纷飞，乱石交加。电影为公众娱乐之所，若秩序一经扰乱，不但营业大受损失，即院主院伙亦常遭彼等侮辱，故办影业者，亦因此而灰心矣。

观影之心理，各有不同。自国产片勃兴以来，其在漳州演过者，出品公司不下十余，所演之片，不下百余种。而为漳人最信仰最欢迎者，论制片公司则为明星公司，论演员则为黄君甫，论影片则为武侠。武侠之片若用女主角，尤为欢迎，此闽人好勇之心也。故明星武侠片，或黄君甫主演之片到漳，无不满座。而别公司之武侠或女侠之片，成绩亦佳，故国产片在漳开演成绩最佳者，如《白云塔》《侠女救夫人》《火烧红莲寺》《大侠复仇记》《女侦探》《红蝴蝶》《北京杨贵妃》《黑衣女侠》等，其次如《白芙蓉》《王氏四侠》《就是我》《双剑侠》《江湖情侠》《儿女英雄》《八美图》《白燕女侠》《小剑客》等。《白云塔》一片，到漳三四次，开演十余天，无日不满座。《侠女救夫人》，此片命名甚佳，又为黄君甫主演，故老少妇孺无不争先恐后。其他如大中华百合公司所出之片，虽是高尚，虽是美术，但过静及悲情之剧不合闽人之心理，故所演之片未得完美之成绩。又时参演外国名贵之片，以其风俗人情文字之不同，故亦未能敌过国产片之胜利，此亦国产片前途之乐观也。

漳州之办电影，有一最困难者，即看白戏者过多也。漳州旧俗未除，迷信尤重，如旧历五月之内，沿溪各处各社，无日不竞渡。每一处竞渡，即京班、潮音、傀儡、七子班、双弄、土戏，无不争唱。又七月之间为盂兰胜会，全城大街深巷无日不在演剧，漳城一月中锣天鼓地，全城变为大戏剧场。又附近乡村常有迎神作醮之举，演剧请酒，每处用费数千数万，人山人海，非常热闹，今日往西村，明日赴东乡，几乎应接不暇。然而戏院之电影已受影响不少，此数月间几至闭门休业。

记者将脱稿时，又得一新消息：本年旧历三月十五日，新华戏院开演名犬琳丁丁主演之《侠兽奇缘》，有某小学校长朱某因半票与院伙口角冲突，互相殴打，两方均受伤。院主以和平省事为主，向朱某赔不是，又代服药，朱某置之不理，一方诉呈于公安局，一方收买无赖之徒，再殴打院伙，致受伤颇重，其意欲以势力摧残影业。现捕获一人法办，两方尚在诉讼中，未知将如何了结。按记者之所见，内地影业，军人之骚扰犹尚可言，而堂堂一校长，有程度之人，出此粗鲁捣乱之事，岂能任其轻视电影任意蹂躏乎？愿当地长官，对此案查明严办，不可使电影妄受摧残。

以上诸端，可知内地办电影之困难。但电影为公众高尚之娱乐，为地方安宁之明灯，国家太平之现象，今当训政之时，愿中央执政诸公，极力维持商业，爱护实业，勿再使军政警绅等人任意蹂躏此种事业，不但漳州电影之利，即各省内地亦能普及矣。

近有蔡某、陈某者，并新华院主郑某，合资数万元，组成晨光影业公司，在新华开演。对旧时之缺点大加布置修改，又购置大机器，选上等名贵佳片，近日开演，成绩颇佳，比旧时大有进步。查其收入，闽南之区，除思明戏院专演外国片之外，当推厦门三春戏院为第一，漳州新华戏院为第二矣。近闻晨光公司又另择适当地点，再作最新式大规模之戏院，大有振兴漳州影业之决心，谅于本年间，当可实现也。

记者于此，更有小贡献于影业者。愿影片公司从速呈请中央政府，统一国内电影审查会，凡中外影片，对于中央审查会审查后，给与证书，不论内地以及各埠，准其通行开演，不得任意阻挠、任意剪裁。甚至每片经一地，必剪去多段，再经一地，又剪去多段，故每一套影片开演，内中剧情精彩意趣常上下不串。此不但为观影者所取厌，即影片公司，对于前途营业及信用关系亦甚重要，愿提倡影业者，勿轻忽视之也。

原载于《电影月报》1929年第11/12期

漳州电影谈

孔 父

漳州居闽省西南,与厦门一水之隔,自民八陈炯明入漳后,设公园,辟马路,风气一变,各种娱乐亦应运而生。

首设戏院者为漳人蔡某,地址在大古桥,院名兴漳大戏院,专演平剧,院内设备简陋。未几又有大舞台之设立,地址在东市场尾,座位不甚宽敞,设备亦极简陋,亦演平剧。

当漳州筹创图书馆时,曾一度放映商务印书馆出品之国产片《好兄弟》《爱国伞》等片,然为期不过一星期。

盖漳州之有电影,固不自此次始。前亦曾有几家临时影戏院,惟所映者多系外片,观者尚称踊跃。民十三时,又因筹募平民教育经费,曾假教育局放映神州、百合诸公司出品。于时遂有漳泉、新华诸院次第成立,添聘解画员,营业颇称发达。

惟漳州究属内地,军政界时有压迫行为,以故官长、士兵莅场观戏,多不买票,后此营是业者,每多亏累。正当商家多未敢投资,办理者皆认为一种消遣而已。近年来,为竞争起见,设备经营较为周密,营业亦较盛,惟军政界看白戏如故,亏累仍所不免,前仆后继,院名屡易。内地营影业之难,可见一斑。兹将各院沿革,详陈如下。

远 状

漳泉戏院,位于城南下营街,创办最早,经营者为陈某。初设露天影场,坐价一毫,后又添筑室内影场,座位太少,营业不甚发达,逊于露天影场十倍,故弃而仍营露天,尚可获利。后因新华戏院继起,营业遂一落千丈,至今无敢问津者。

新华戏院,开设在城南少司徒街,院址系新建,惜座位不多,虽布置周到,营业不盛。专映明星公司影片,与厦门片商合作,颇堪获利。后因漳厦戏院

继起,明星公司映片权均被夺去,营业大跌,遂至倒闭。后漳厦失败,是院亦另行组织,改名"中央戏院",仍映明星公司各片,营业复盛。其时漳州仅存斯院,营业以白票充斥,虽每场满座,而赚钱无几。

八月间,有华侨苏某以巨资经营东门之商民戏院,定名"影艺"。改良座位,装设电扇,改用炭精射影,并占有明星公司新片专映权,致中央营业日衰。翌年春,因股东意见分歧,遂告歇业。

漳厦戏院,即前演平剧之兴漳戏院改名,开设于城中太古桥街。座位宽敞,为漳州与厦门集股创办故名。初将新华戏院之明星公司映片权夺得,营业发达,惜办事者缺乏经验,从事嫖赌,未几,宣告停办。以后院名屡易,由漳厦、漳州、漳城、龙溪以至芗江,因演魔术殃及台下观客,遂被政府停业。未几由中央分工经营,改名"太古戏院",专映中央映过旧片,票价低廉,营业不恶。

东方戏院,在东街粤阳会馆,地位狭小,设备全无,不三月而倒闭。由后新华戏院分设新民戏院,亦因营业不佳停办。

商民戏院,位居康乐道边济美巷。康乐道为妓院酒楼荟萃之区,且为全城闹热之处,故该院可谓最占地势。惜建筑不良,座位不多,办理者既乏经验,映片又多陈腐,不几月亦宣告停业。后改名"三民戏院",专映中外劣片,

漳州市街,刊载于《福建建设厅月刊》1931年第5卷第10期。

营业平常。梅花少女歌舞团曾一度来该院表演。民十八,有华侨苏某独出巨资,自置发电机,添建楼座,扩充座位至九百多位,凡百刷新,改名"影艺戏院",票价抬高,营业转佳,执漳州电影院之牛耳。惜是时军队复杂,白票充斥,苏某以血本攸关,尝亲自查票,因此开罪军政界,时惹事端。翌年秋,卒以事被逮。出狱后,心灰意懒,即宣告停业,并将全部机器售于泉州。漳州电影界,至是更觉不敢投资矣。

近　况

光明戏院,系由太古戏院改名,经营者为前中央戏院旧股,专映明星公司新片,布置焕然一新。票价一角、二角、三角,间亦放映声片,如《歌女红牡丹》,票价增至四角、六角、一元,后因观者寥寥,竟至亏本。现已全院拆卸,重新改建,暂停营业。

百星戏院在市仔头街,地点虽不恶,而院内设备简陋,座位太少,初名"中安戏园",因演平剧开罪军界,几被封闭,乃改名"大新",后又改组,易名"百星",专映旧片,票价极廉,观者多中下阶级,营业平常。

良友戏院,影艺停办后,由前经理陈某筹资营业,专映联华新片,票价一角、二角、三角,办理极有精神,职员多知名之士,营业颇发达。后因经营黄金戏院,亏累巨款,因而倒闭。但在漳州影戏院之旗鼓相当者,即为光明与良友,其余不足道也。现改名"漳东",系高某接办,营业尚佳。

黄金戏院,即前中央戏院改名,初曾由院主郑某自办,名国民戏院,因乏新片倒闭,乃由良友承接,改名"黄金"。初颇有蒸蒸日上之势,未几因开支浩大,不能支持,宣告停业。结算账目,亏本至巨。七月时由侯某经营,仍因营业不振,未满月而停办。现由职员等合资经营,专映孤星华剧等片,稍可支持。

漳州各影戏院,状况既如上述,而其选片方面,及观众心理,又述如下。

漳人贪便宜,票价若贵,虽系佳片,无问津者。普通座价,以一角(前座)、二角(后座)居多,暑天日场座价减至五分者。以两部片子一次映完,则卖座可望拥挤。

漳人喜观武术、冒险、机关及滑稽等片,而犹与剑光飞人有缘,明星公司之《红莲寺》,友联公司之《荒江女侠》,每次开映,无不满座,《关东大侠》《女镖师》《火烧平阳城》等片亦受欢迎。

外片最重罗克,其次则卓别麟,范朋克之《月宫宝盒》亦所欢迎。旧片如《西游记》《山东响马》《哪吒闹海》百看不厌。当胡蝶未成名时,杨耐梅主演之片颇能卖座,近则凡胡蝶主演之片,莫不拥挤。阮玲玉自主演《野草闲花》后,欢迎状况不减胡蝶。

悲剧在漳州最受影响,以故丁子明主演之片,观者寥寥,如明星公司之高尚影片《女书记》《一脚踢出去》等,每逢排映,必要亏本,足见漳人观影程度之一斑矣。

漳州各戏院之影片来源,多系厦门供给。普通片以五五拆算,特别片则用租金,每片映两日,租价约一百十元。《歌女红牡丹》租期七日,价一千五百元。旧片每天自五元至十元不等。院内各费,每日开销至少须三十元,而收入以全年平均率计算,每天不上五十元,因此营戏院业者每多亏本,厦方片商又多滑头,常故意居奇,或将片名改换,冒充新片。

刊物仅三种,各就戏院自身出版,《影艺之声》为影艺出版,《良友》《光明》亦系宣传刊物,每星期出版一张,就中以《光明》为最精彩,主编者亦多经验云。

原载于《影戏生活》1931年第1卷第44期

漳州全邑电影院只有两家

黄福基

漳州影院本有四家,其中两家因营业不振,先后收歇,目前仅存光明、百星两院,但情况亦非良佳。

光明戏院,位于太古桥中,系旧戏院翻新改筑,建筑布置堪称全漳第一。自备马达,供给发电,座位约一千左右。票价楼上六角,楼下四角、二角,但有时常对折收价,间曾减到前座只收铜片二十枚。所映国片,明星、联华、天一、艺华等出品均有,外片则有派拉蒙、环球、哥伦比亚、华纳、乌发等新片。

百星戏院,在市仔头街之小巷内,设备简陋,屋宇陈旧,置无声机及自备发电机各一架,座位约五六百。以前营业好时,位亦分别等级,近因营业萧条,上下座一律只收二十铜片。映片多如友联、月明等小公司旧片,外片亦均多年前之杂碎影片,但因租价便宜,故收支相抵尚能维持。

<div style="text-align:right">原载于《电声》1937年第6卷第1期</div>

泉州电影院纷纷闭歇

《电声》通讯

在一个时期，泉州也曾有过四家戏院，虽然那时所映的都是《关东大侠》《火烧红莲寺》一类的劣片，戏院的房子也都是祠堂一类的老房子改造过来的。可是，当时的营业却很不差！于是一般资本家，便以为戏院是一种新兴的赚钱机关，于是竞相投资，建造新式堂皇的戏院，预备从这儿大发其财。谁知不景气的怒涛冲来，当他们的新院落成之日，却是影戏业开始崩溃之日，所以年来新建的三家戏院泉州、大光明、南星，房子虽比往昔漂亮，营业却大不如前。欠薪（员工薪水）欠租（房屋租金）的风潮不时闹着，三家都在狂风暴雨中飘摇。

迩来，他们为变换调子，南星改演京班，然而还是维持不下，宣告停业。泉州也不甘居下风，来一套银花歌舞团歌舞表演，想借莺声大腿来勾引观众，挽回狂澜，但当此不景气的时节，市民已连一两毛钱的购买力亦缺乏了。没奈何，只得创纪录地"买一送一""随票赠票"，这一来，曾经发生一点效力，热闹了几天，但收入也很有限，只够维持而已。持久性又很短暂，旬日之后便塌台。如今，戏院门首挂着"整理内部，暂时停演"的牌子，可是这"暂时"却不是通常的"暂时"。

再说大光明吧，它更别开生面——在泉州的确是别开生面——放映有声影片，开幕戏是美国几年前出品的旧货《科学怪人》，这片原来的确是全部有声对白的，可是到咱们泉州来却哑了，除了怪人的几声之外，再不能听到旁的什么。接二连三映的是国产声片《为国争光》与《银星幸运》，糟糕！两部国产片到泉州来都哑了，《为国争先》不争光，《银星幸运》更倒霉。第四片又洋货《古屋怪人》，这更"怪"到不可言，不但是声音哑了，连影片也模糊了。这么一来，声片在泉州又失败，大光明前途便"不光明"，只得步南星与泉州之后尘，关门大吉。虽然他们的广告说的是"修理声机，暂时停映"，他们还吹着《姊妹花》不日将在本院放映。可是光阴不留情地飞逝，如今瞬经两旬，他

泉州市街,刊载于《道路月刊》1924年第9卷第3期。

们的"暂时"与"不日"的期又未满,继续延长下去,不知将伊于胡底?

 现在,整个的泉州一家戏院也没有了,拥有数十万的居民的城市,竟至于一家戏院也无法维持,戏院的商况如此,制片业的前途,能不悲哉?

<div style="text-align:right">原载于《电声》1935年第4卷第36期</div>

南　昌

南昌的电影

泉　公

电影在内地的营业，和在都市里的情形，简直是截然不同，这大概是和观众的程度很有关系吧？就我们南昌而言，一共只有两个电影院，明星和光明两家。

明星电影院是在青年会的隔壁，院址就是青年会的房屋，因陋就简，改建为电影院。光明大戏院在中山路德胜马路口，建筑得颇为富丽堂皇，在南昌的确可算是首屈一指了，而且在交通方面，比明星也不知要便利到好多倍以上。两家同是有声片与无声片间搭着放映，照理，在营业上光明是应该要比明星好，然而事实上并不是这样，这可不能不在映片上检讨一下。

明星的映片是以上海明星影片公司的出品为大宗，间或也放映外国的片子；光明的映片是以上海天一联华影片公司的出品为大宗，也同样地间映外片。在南昌的情状之下，不管明星或是光明，只要是放映到外国片子的时候，不管片子的本身价值是怎样地好，生意总归是非常地清淡，好像观众都在事前已经约好不来看这片子似的。因此在银幕之下总是寥寥的几个人，这真是非常地奇怪。

明星在放映明星出品的《红泪影》《自由之花》《满江红》这类片子的时候，保证是可以关铁门，尤其是类似新闻片的明星出品《上海之战》，会轰动南昌四乡的观众，举家地寄宿到南昌的旅馆里，来看这部片子，是开辟南昌电影映片的新纪录。

光明在放映天一的片子时，生意虽不能跟明星竞争，但也可维持开支，或许赢余一些。如果是放映到联华的片子，却又不是这样了，跟放映天一的片

子时候比起来,不免要相形见绌了。有时候在联华片子放映的第一天,也许生意还不坏,但是到第二天以上,保证会跟放映外国片子差不多,因此联华片子,决不能支持到三天以上。

从上面的情形看起来,我们可以知道内地的电影营业情形,跟都市里的确截然是两样,尤其是我们的南昌。但为什么会是这样的?我们不能不先知道南昌的电影观众究竟是怎样的一些观众。

南昌的电影观众除极少数的外省人,或是所谓了解前进的朋友外,其他多数的人,对于所要看的影片的选择,最要紧的是情节要曲折,虽不是非"公子落难中状元"这一类影片就不合味口,然而至少是需要故事非常地丰富,对于影片的技巧根本谈不到,他们或她们没有都会中观众讲究意识的眼光,因此对于所谓大众化的场面,喊口号的片子,是绝对地不要看。这是由于南昌的民众(不仅是南昌,凡是江西的民众),他们或她们不管是直接地或是间接地,往往都曾经感受到匪乱的痛苦,所以有时候他们或她们会谈虎变色,总存着一个念头,就是此后的生活能够安定些,不情愿再过到再看到不平凡的紧张状态。看电影是消遣,是娱乐,谁高兴来自寻烦恼,来拨动隐痛呢!在这样的条件之下,于是决定了影片商选择影片的标准了。

原载于《电影画报》1934年第10期

南昌影院大不景气

仲 孙

南昌影院生意的兴隆，差不多的人是皆知道的，但近来因受市面不景气的影响而至减色，又加之行营迁往武昌后，则更感萧条矣。

南昌影院共有光明、明星两家。明星开支甚小，故尚能获利，于中山路分设新明星大戏院一所，建筑颇佳，花洋十余万元，于十月廿四日开幕，请徐来行揭幕礼，映片为《大家庭》，每场均告客满。第二片即为艺华《暴风雨》，卖座即减至一半。第三片为派拉蒙出品《罗宫春色》，生意十分萧条，每日仅售数十元。老板焦急万状，欲跌价又恐失去戏院之价值，故与基督教青年会商量（该老板亦为会员），作为优待会员，每票只售二角，邀得该会同意，允为代售二百张。而事出意外，自第一日至第二日结果只售五十余张，竟至无人问津。该会亦为焦灼，故只得邀集教会学校同学作售团体票，每张合票钱二百八十文（合银元八分）始得售完。

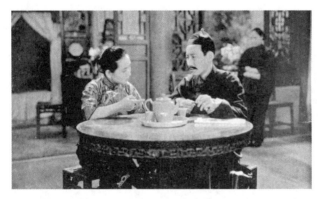

明星公司出品，张石川导演的《大家庭》剧照，刊载于《明星》1935年第1卷第2期。

原载于《电声》1935年第4卷第47期

南昌电影院近况

沙 云

南昌自有电影以来,已有十数年之历史。在初,一般投机者均以稍大之场地或居屋改设为电影院,因建筑不适宜于放映,是以观者寥寥,均告亏蚀。民十七八年间,始陆续有正式建筑之电影院发现,然规模最大而获利者,仅光明一家,其次为明星大戏院,其余诸院,先后均告停业。

去岁下半年,又产生新明星大戏院。该院为明星所赚之钱召集新股而组成,规模伟大。所映之影片为明星及其他小公司出品,但座价甚昂,因此生意淡落。使观众尤为不满者,厥为放映机发音欠佳,且于中途时生变故,常有退票停映事件发生。

光明大戏院,在赣虽属次等戏院,建筑布置亦极陈旧,但选片极注意。票价为二角、三角,亦尚公道。故一般观众趋之若鹜,营业发达,大有场场客满之势焉。

原载于《电声》1936年第5卷第13期

南昌的电影院和影刊

南昌影戏院现在仅有三家，都不大赚钱，设备当然也不能算完美。历史较久的是明星大戏院，地址适中的是光明大戏院，还有一个后起之秀，规模较大的是新明星。

明星大戏院，从前专映明星、联华、天一新片以及其他小公司的片子，自从新明星开幕以后，新片映权就失掉了，但是因票价低廉营业仍佳。

光明大戏院，成立于民国二十年，专映联华、新华出品和别的小公司旧片，现在因为国产新片稀少，所以一个月也难得映一部国产新片，此外尽属旧片与外片，近况未见佳妙。

新明星大戏院，建筑最新，设备最佳，票价分厅座、后楼、沙发三种，近已较前减廉。因剿匪工作完毕后，军政人员大减，营业亦受影响，不得不赖以减价号召。

电影刊物方面，那可就少得很了。各报不大有影评和其他关于电影的文字，目前只有《新闻日报》和《民报》附有一点电影的附刊，登载些影讯之类的文章。作者想在这方面尽些力去干，但成功与否却难断定。虽然影迷的数目也很多，只要看上海出版的电影刊物在南昌的畅销就可知了，最受欢迎的是《电声》和《明星》，几乎每期一到，不上几天就卖完了。

原载于《电声》1937年第6卷第5期

电影在南昌

熊淳之

假若你拿国内电影市场分布图一看,你会知道南昌的电影院虽比上不足,比下是有余的。

说起来仍是寒酸,包括八十一县的江西,竟只南昌(省会)、九江(商埠)两地建立了几个设备简陋的戏院,其余如景德镇、临川、吉安、赣州诸县的住民,在这电影事业颇为发达的廿世纪,尚无与电影自由相见的机会。也曾有过什么青年会之类,总之是外国人弄来的一点破短片放放,能够一饱眼福的人究竟无几,并且说不定三年一度五载一次,他们统称电影为影子戏,可见电影对他们的认识是怎样一回事了。

别县不提(无电影院可提),单谈南昌。

南昌有三家电影院,以历史的长短分,则明星最老,光明次之,新明星又次之。它们的建筑及设备:

明星

先说老大哥的明星,它产生于民国十五六年间,院址在青年会内,用木板钉就的一座影院,座位和上海公园内的椅子差不多(也许还差点)。到夏天还装置了几把摇头晃脑的电风扇,除此之外没什么了。该院一直到现在设备方面仍旧如此。这个剧院赚了观众不少的钱,但都给股东老板分走,留给观众的仍旧是公园中的椅子。

光明

光明戏院仅有五年不到的短短历史,地点在中山路磨子巷口,据说建造时确实花了不少钱(将近十万元),正厅的位子仍旧是公园中用的椅子,楼上却不同,是自动翻扑的木椅,墙壁上粉刷着色彩,看起来比明星漂亮得多,但管理不甚有方(外行干),虽费了钱,却看不出好处了。

新明星

这个后起的戏院,建筑富丽,院内装着暗壁灯,座位正厅木板自动椅,月

楼沙发座。地下装有红灯,以备开演之后,观客便于入座。墙壁黄色。此外厕所亦甚可爱(抽水洋马桶)。观客除看电影外,大半都必享受抽水之乐。

选片及票价:

明星

明星所映的影片系由上海天一、明星两公司供给,均是四五年前的出品,如《挂名的夫妻》《珍珠塔》之类,售价一律二角(外带各种捐税共六分),观众多半系小市民,知识浅薄者。

光明

光明戏院在两年前为一纯映国片之戏院,并且专映联华出品。但近年来为了片子的接不上,也就与米高梅、华纳等外片公司开始做来往,近来公演过的有联华的《寒江落雁》、华纳的《亡命者》。票价日场二角、夜场三角(票价之外也有捐税六分)。每天四场,一时至三时,三时至五时;晚场六时半至八时半,八时半至十时半。明星、新明星开演时间亦如此。

新明星

《亡命者》影片广告,刊载于《申报》1934年4月6日。

新明星选映明星、新华、艺华影片(南昌首轮,惟映毕即返上海,无所谓二轮),间或演派拉蒙之出品。该院演过的有《长恨歌》《桃李争艳》《杨柳春风》。正厅卖三角六分、楼厅四角六分、月楼五角六分(捐税在内)。因为卖座较贵,能够常常光临的并不多,生意也就很惨淡矣。

以上三家戏院,在营业上较稳妥的只有明星。因为租片价廉,开销微小,而又能常常满座,纵不满,亦可达七八成座。光明在国片选映太稀少,而外片新的好的租不起之下,营业非常不景气。新明星为了开支浩大、片的昂贵,也是进不够出的。

总之南昌的电影不景气了,在禁演《火烧红莲寺》以后。

原载于《联华画报》1936年第7卷第12期

西 南 区

（云、川、贵、渝、藏）

四川的影业

鲍子强

这次借远奔夔门之便，专文把四川的影业做个浅简的调查，报告《联华画报》，来介绍给注意及从事影业工作的人们。正因为川省亟易于开拓影业，我想总没人以为是多事吧！可是希望原谅我，来川未久或有未尽详处。

自从在四川的联华第四厂并沪后，川省仅剩了成都大同公司及重庆的上江公司。前大同由黄侯主演之《峨眉山下》上映于重庆环球影院，至于上江，则仅有公司而不闻拍戏。四川娱乐场尚多，除一二所川、京剧场外，余均为影院，且川人多嗜国片，是故需要极殷，对联华出品尤为欢迎。

万县为东川新盛商埠，大部分剧场均为影院。可惜因交通不便，水路远隔故，所映尚系《三个摩登女性》及明星之《狂流》等片，其广告固登为某公司最新出品也。即此一端，已可知其影片之贫乏，需要当地制片之亟。

成都，前以蒋委员长坐镇省会，对民众宣传之工具极为需要，故参谋团已携宣传影片及教育片往蓉市各团体学校及公共场所轮流放映，然后轮映于其他市县，使民众更深切认识，并促进教育。至于影业，则影院尚远不及万县之设备，公司即前述大同一家。

重庆影院较万县为多，计有新川、环球、育德、第一民众、第二民众、新光、中央、同春、民众露天九家，其中以前二家为最清洁，映片亦最新，其余甚至有映为害更厉之神怪武侠片者。当此时期，对于有意识而高尚之教育性影片尤所极需，以开发人民头脑，建设复兴民族之基础，万不宜容此类毒化思想之神怪片存在也。

座价以新川、环球为最高，普通为三毫，如遇佳片，有卖价八角至一元者，但女客普通仅卖二十文（约七八分），其他民众戏院最低有仅八百文（三四分）者。时间以重庆无夜市，故仅映三场，计十二时、三时、六时。此次《新女性》上映，虽价需五角，但观者如鹜，早场在十点半已告客满，可见佳片为人注意之一般。

统言之，川省影片市场，以当地无公司出品，均需仰给于联华、明星，而尤以联华出品为最受欢迎，明星次之，天一片则绝无所闻。其他小公司出品虽有之，但极少，可知川省观众程度，亦未见过于低下，新川公映《国风》亦更轰动一时。

于此，川省影业，已可知其大略，最后吾极望联华抱以服务国家之精神，恢复四川制片厂，将川省大赋宝藏、秀丽奇伟风景、社会人事状态搬献于外省观众，提高其对边省之注视。一方尽量以有教育意识之佳片供运川省，以开拓人民闭塞之头脑，创造其有意义之生活观念及国家思想，此功于国，伟也大哉。

原载于《联华画报》1935年第6卷第12期

重　庆

重庆影业近况

陈少伟

重庆位处西川，虽是蜀省商业最发达的地方，可是一切的建设事业总较外省落后。作者旅居渝城有年，对于重庆的电影事业，知道一二，现在把最近的情形，拉杂写在下面。

电　影　公　司

重庆本来谈不上什么电影公司，因为从来未曾发现过正式组织的制片机关，我现在所报告的只有去年成立的那家四川普及电影公司。该公司主要营业是代影院配置机器，出售影机和接济上江各县影片，同时联合革心剧社预备将来摄制影片。但至现在所摄的只有几张广告活动片和本地风光而已，近来却渺无声息，消沉下去，并且停止营业，早已顶给他人了，将来能否继续，难以逆料。

电　影　院

环球电影院

是重庆牌子最老最有实力的戏院，开设在前东舞台旧址，地点适中，建筑精致，设备尚佳，映机亦属上乘，观众信仰，以故营业蒸蒸日上，卖座常满。该院比邻并且辟有露天电影场，寒暑映演，各得其宜。影片以国产居大多数，明星、天一的片子如《空谷兰》《忏悔》《珍珠塔》《三笑姻缘》《红莲寺》《倡门贤母》《大学皇后》《乾隆游江南》等，也曾轰动一时，卖座极盛。外片《黑奴魂》《战地鹃声》等片亦曾映过。

新川电影院

位于木牌坊马路上，前重庆影院惨遭回禄后，即购取原址，重新建筑，今年四月间始行开幕，建设华丽，布置适当。因为前后楼同时开设跳舞场、西餐馆，所以院址较为狭窄。该院与环球院同一东家，故影片分配得宜，如最近之《火烧平场城》，每院轮流各映一集，以示平均。因该院办有跳舞学校，为充扩营业起见，间或请学生登台表演歌舞，故卖座亦甚发达。影片以国产居大多数。

明明电影院

是前鼎新舞台旧址改建而成，布置适宜。开幕之初，以《红莲寺》为号召，连映数集，车水马龙，观众拥挤，空前未有。当时作者曾往观三次，均不得其门而入，其收入之巨，可想而知。后映《桃花湖》《浪漫女子》等片，名震一时。但近来因为选片失宜，重映旧片居多，营业日衰。近又聘请霞影少女歌舞团莅渝表演，卖座颇盛，可是舆论很劣。当此国难方殷、外侮日紧之际，不应欢歌作舞，沉迷于声色之中。但是当轴未加取缔，所以依然营业。

育德影戏院

乃前又新戏院旧址，建筑简陋，办理失当，电机又劣，门户狭小，火警堪虞，故观众多裹足不前，营业大减。地点在校场演武厅，开办年余，已数易其主。当初也映过几部明星佳片，后来日趋恶化，专映神怪片，颇能迎合下级观众心理。最近与环球影院合作，影片较佳，但设施和机械不加改良，恐难发展。

青年会民众电影院

位于陕西街青年会内，地点雅洁，宗旨是普及社会教育，提倡高尚娱乐，非其他牟利者可比。价目一角、二角两种，特别低廉。记得去年曾有外人携着声片及机器在该院作破天荒的一度放映，并且登台演讲声片原理，当时民众往观，也很踊跃。现在重庆的有声影戏院，尚付阙如。

新世界电影院

建筑在迪远门外马路中，院址简狭，专映明明院等映过旧片，取价低廉，亦一平民化的电影院。

重庆现在的影业概况，即如上述。至于电影刊物，则完全渺不可得。报纸对于电影既不负提倡和促进的责任，连电影文字也鲜有发表，这是报界很大的缺点。其次关于选片尤不注意，即如联华公司所出各片，至今尚无开映，

观众渴望虽殷,其如姗姗来迟何。

以上几点,很希望大家出来努力。据我看来,重庆的影业,如果竭力整顿,加以提倡,必能达到发展的一天。

原载于《影戏生活》1931年第1卷第44期

重庆电影院详谈

符福熹

电影在重庆还没有几年历史，电影院设备简陋，不言而知。但是因为重庆对于正当娱乐缺乏的缘故，除了上馆子、打麻将等恶习惯外，只有电影院可以走走，因人民经济能力薄弱，各院设备故极简陋。目前重庆戏院，约有下列诸家。

民众戏院

是青年会附设大众化的娱乐场所，价格最廉，每位只卖八百文（合沪币七分），所以观众是特别地多。因为分子复杂，意外的事是很容易发生的。座位是竹做的，记者跑惯了上海的金城等戏院，在民众内坐二小时，简直如坐牢监一样了。光线差得很，而且因放映技术不高明，常常断片，所映多为数年前旧片，明星、天一为最多，旁家便少见了。银幕的不清晰，卫生设备的缺乏，当然是它分内的事了。

上江戏院

是在机房街的中段，它的设备同民众差不多，亦许比民众还次之，价格要比民众贵一倍左右。因片荒的关系，故有时亦做汉口戏。选片陈旧而不整齐。

环球戏院

位于商业场，位子是很适中的了，但是内部的设备，实在不能使人满意，黑暗是它的特点，灯光的微弱，在重庆可说无出其右。观众以附近的居民为多，远方光顾者绝少，选片是同样地紊乱，所映中外片均有，有时上午做中片，下午便映外片，营业平平而已，价格同上江一样。

大新明戏院

位于关庙街，地位与环球同样地适中，但是内部的设备亦与民众一样，开映以中片为多，观众尚整齐，在重庆亦能说是二轮了罢？

新川戏院

位于木牌坊，地位是很热闹的。本来新川在重庆向来是站在领袖的地位

上,价格很贵,普通卖价每位二角,有时贵至一元左右亦有,但是设备并不见得好,亦与民众等差不多,只不过上海来的片子是第一家映罢了!片荒在新川亦是时时看到的,因为重庆市民对于影片的选择力很缺乏的缘故,所以新川的营业并不因旧片而受损失。

唯一大戏院

是今年废历元旦开始营业的,开幕日映新华出品的《狂欢之夜》,该片算是很快的了。内部设备因新开的关系,所以还使人满意,但是与上海比拟,只能与蓬莱等戏院相等罢!

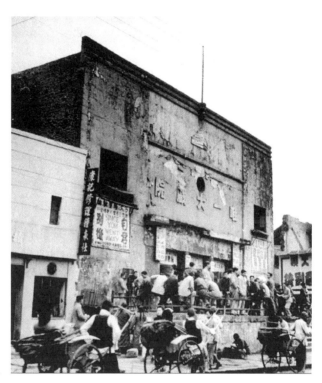

重庆唯一大戏院,收藏于中国近代影像资料数据库。

国泰戏院

这是重庆电影院中的托辣斯,亦是废历元旦开幕的,据说花了十四万元的代价建设这所电影院。虽然广告是那样地炫耀人目,是那样地说得天花乱坠,但是观其内部的设备,亦只能差强人意。值得批评的地方是很多,银幕的短小、座位的不科学,等等,都足使观众失望。但是光线、发音都能使人满意,所以国泰便为电影院中的骄子了。价格很贵,票价最低是三角,在重庆是骇

重庆新建筑，外观颇似上海的国泰大戏院，刊载于《东方画刊》1939年第2卷第1期。

人听闻的一件事了。观众以有钱阶级为多，而坐落柴家巷，地段很不好，将来影响营业一定非浅呢！开幕日映艺华《化身姑娘续集》。《化身姑娘续集》在上海一月一日映于卡尔登，距今只五十天，实辟重庆电影院之纪录了。水汀等设备没有，火炉亦不装，天寒之日，观众不免索索发抖！

　　总括以上所说，电影在重庆还在萌芽时期，不过营业亦能过得去，故不久将来，亦许能发展的吧！

　　选片是一律紊乱的，而且最使观察感到不便的，就是不印说明书，这亦是一种遗憾了。一切的设备，要推国泰最佳。但比上海，亦只能比比光华、明星等戏院罢了！夏季亦有露天影戏院，营业平平而已，拉杂说了许多，是应该搁笔的时候了。

原载于《电声》1937年第6卷第13期

重庆电影院最近实况

罗童章

重庆电影院因受市面不景气影响,已经到了难于支撑的地位。旧历元旦以后,又增国泰、唯一两家,仍然是那一些观众,不用说生意仍然不会好的了。所以在本刊六年十三期《重庆电影院详谈》刊登之后,重庆的电影院又已发生变化,即如新川,就已以不能维持现状而停顿。上江第一小型电影院,也已改聘柳浪歌舞技术团专门表演歌舞。剩下的电影院,仅国泰、唯一、环球、民众、大新明等五家而已。其中大新明,有时晚场改唱平剧。

在现存的五家电影院当中,建筑方面,国泰、唯一各花去七万余元,不过唯一动工较迟,直到现在还没有完工。内容设备,国泰是就地做的全钢椅子,可惜太小而挤,听说在最近的将来尚待改做。两壁共有风洞十眼,有冷气管,全场座位共约一千五百。唯一是在汉口定做的三层木板钢架椅子,因水小,连抽水马桶一起都未运到,两壁风洞只有四眼,但另有窗子十眼。全场座位共约二千三百。

这两个影院,若与上海比较,依记者看来,大约可比上海大戏院,不致与蓬莱相等。至于银幕,国泰、唯一、民众三家大致相等,环球、大新明稍次。片子,国泰多放美国片,间放联华、艺华、中国头轮片,二轮原归新川及上江小型,三轮则归大新明。唯一多放明星、新华、天一、中国头轮片,间放俄国片。二轮片原归环球,现因环球改低座价,二轮片就归环球、民众两家平均分配了。不过重庆的片子,似乎时常闹着饥荒,所以十几年前的《飞将军》居然还会在号称最漂亮的国泰戏院上映,其他也就可想而知了。

各院营业均不见佳,据记者所知,国泰除《摩登时代》《仲夏夜之梦》,唯一除《绥远剿匪录》《夜半歌声》等上映时,几于场场满座外,余皆平常。最吃亏是环球,这自然是由于它资格太老,设备太差,地位也不好的缘故。

国泰、唯一以外各家,大新明座位一千八百,仅次于唯一,惟建筑太马虎。民众座位约一千三百,因在青年会内,分子尚不复杂,空气亦佳,座位虽是木

椅(符福熹君谓是竹做,实误),尚舒服。闻每年赢余皆在二万元以上,也在重庆可算最赚钱的影院了。

原载于《电声》1937年第6卷第24期

重庆影院生意兴隆

重庆特约航讯

重庆在中日战事发生前,原有人口三十万,迨夫抗战军兴,政府迁渝,人口激增一倍,市面情形,顿见繁荣,娱乐事业,亦有起色。目下重庆共有电影院民众、国泰、大新明、环球、唯一五家。

民众系青年会附设,选片设备较佳,其余则颇简陋。所映多为陈旧默片,战事新闻片亦颇风行,外片甚少,平均只有一家开映,新片则无论国产、舶来均告绝迹。

最近在渝开映的影片有战事片《中日风云》、钱似莺主演的《文武香球》、邬丽珠主演的《关东大侠》、范雪朋主演的声片《重归》算是新片,环球出品《荒岛历险记》则在上海三年前的四轮戏院都已映过。

座价最高不过国币三角,亦有以钱码计者。午场一千六(洋价每元廿四千)、中场二千四。环球夜场分角半、二角两种,优待女宾,概收一角。因为票价低廉之故,各院营业均佳。

原载于《电声》1938年第7卷第15期

重庆电影院概况

《电影》通讯

上海有国泰,那里也有国泰;新川多老鼠,有猫一般的大。

重庆自经过了一度大火后,电影院就相继宣告停业。本来,在重庆,只有国泰、新川、唯一这三家的影院设备上较最完美的了,尤其是国泰,正好像上海的几家首轮影院一样,可以算为是最富丽的一家。

以前,汉口的一家上海电影院,有着一架最优等的西电的最新式有声放映机,当汉口退守前,上海的这部机器已搬运到了重庆。当时国泰首先就打算购买,要是这笔交易成功,那架最新式的放映机装在国泰里的话,那么,不但重庆各电影院的发音、光线等没有能够赶得上国泰,就是同着上海的首轮影院比较,也不相上下了。可是却被成都的蜀一满足了对方的条件,出重资把它租去了。

重庆新川电影院,刊载于《美术生活》1935年第21期。

国泰开映的影片,大都是福克斯同着米高梅的出品,此外,也时常放映国产新片及苏联片,像不久以前开映的《女壮士》《粉碎敌巢》等苏联名片,卖座之盛,打破了历来各片的纪录。

国泰除了放映电影之外,不时也开演话剧,因为该院有着宽阔的舞台,演话剧是最适宜不过的,在不久以前,演过《战斗》《一年间》等国防剧,生意是非常地好,时常为了买票而发生吵架。国泰的老板原是内江佬,毕竟有些四川脾气,他反将舞台拆去,不愿再演话剧,据他的意

思,是宁愿少赚几个钱。

在这次大火中,国泰有一小部分被毁,现正在赶紧修理中,不久就可以照常营业了。

新川在发音的设备方面要算是最好的了,每部片子的对白都是清晰非常。该院除了专映派拉蒙出品外,也时常开映国产新片。还有一件事,就是重庆电影院中的老鼠,也要算这家新川最多,大的有着猫一样大,见了人并不怕,那真是重庆电影院里所仅有的奇迹。

唯一的规模也并不算小,不过,在发音及光线方面是比较国泰、新川来得差些。

此外还有几家规模和设备是很狭小而不完美,映的都是陈旧的西片及国片,营业方面当然是不见得好了。

<p align="right">原载于《电影》1939年第42期</p>

影剧在重庆

《电影》通讯

为了战事,有几家影片公司自上海迁至南京,由汉口搬到重庆。过往很著名的电影明星,现在已参加中国的精神动员,使他们的生活降到最低限度,不论是服装或食物,都是这样。担任主角的女明星,目前每月只支生活费六十元,为了各种准备工作却非常忙碌,而对于薪水好像感觉不到什么。据当地的人士说,重庆的光线很坏,影片的制作有时竟因而停顿,甚至四川的狗看见了重庆的太阳也会恐怖而狂吠起来,可知有时为了光线是不能拍戏的。

然而有一部分电影明星对于光阴是非常珍惜,就是不拍影戏,也会利用余闲做些工作。尤其是过往演过舞台剧的,就加入合法的剧团,在重庆和邻近重庆的镇市上演战时戏剧,唤起一般的民众。目前重庆的戏剧团体很多职业的、业余的、青年学生所组织的,都站在同一战线上,表演救亡戏剧,从事剧运,是相当努力,所以差不多每天有剧团在上演。

欧战发生以后,外汇又逐步紧缩,摄影的材料不但来源减少,而且售价很贵,制片的成本也就加高不少。但在重庆的影片公司,尤其是中制和中央两厂对于制片工作,更在积极进行,所摄的影片更全是含有时代意识的。目前在西南各地大小城市之中,所映的影片也就全是这种出品。在这里,已不难看出,重庆的影剧运动,在极力推进哩!

原载于《电影》1939年第63期

战时新都的电影院

《电声》通讯

重庆的电影院本来并不多,在设备上比较完全的,只有国泰、新川、唯一等数家,但自从五四大火后,国泰被焚,新川被炸,其他各院亦均相继宣告停业,而在艰苦中仍维持营业者,只有唯一一家。唯一的面积并不大,况且现在又划出一部分做了难民收容所,地位是更见狭小了。

唯一所映的片大部是中电、中制出品的国防新片以及名贵的苏联片,最近映过的有《孤城喋血》《保家乡》《血溅宝山城》等,而苏联片则有《高尔基幼年时代》《女壮士》《粉碎敌巢》《海上警卫》等。此外,还有一张苏联列宁

为庆祝苏联十月革命纪念,重庆各电影院放映苏联影片,刊载于《东方画刊》1939年第1卷第10期。

厂出品的《马门教授》，唯一开映不久，即遭德大使抗议，而发生不少波折，及至德苏协议订立，乃由苏大使申请而停映。目前该院正在开映中制新片《好丈夫》了。

七月三日，渝市夜袭，唯一的后台及银幕全被炸去，照理不能再开映了，但唯一却仍艰苦不疲抱了卓绝的精神，在被炸去的一角上，搭一临时布幕，照常开映。不过，只是夜间一场，其情境颇有马德里的风味。

国泰在五四大火时，曾被烧去的屋墙今已完全修复，近日已见广告，不久即将开幕。但国泰开业的目的完全是以赚钱为主，所以，开映的片子仍是一贯的美国软性片，重庆卫戍司令部以此种软性片实不适合于战时新都开映，闻将加以取缔云。

原载于《电声》1939年第8卷第37期

电影院在重庆

谭森庵

重庆,与"孤岛"同胞相隔太久了,对于一切的消息也难迅速地得到。二年来,重庆的电影事业,一鼓迈进,中国制片厂、中央摄影场相继移渝后,可说重庆空前未有的事情。尤其是那些名导演家、编剧家,亦贡献不少。现在重庆共计有电影院六家,今分析于后。

新川电影院

设于小梁子,自称"弧光之霸,原音之王"。房子的装饰很美观,卫生的设备亦完整。票价分楼上下两等,日场五角、七角,晚场六角、八角,所映影片多外国出品(本年内只映过两部国产片《镀金的城》《战时特辑第六集》),《如伏象神童》《大学生的暑假》《天长地久》《阴盛阳衰》等,观众多上等阶级。

国泰电影院

设于柴家巷,光音较次新川,房屋的装修、座位的舒适(弹性椅)比新川好,票价亦与新川同。所映的影片中外均有,如《小红娘》《梦游禁宫》《十三勇士》《八百壮士》,观者中西人很多,再该院常将舞台与各剧团公演话剧,如《中国万岁》《民族光荣》《一年间》均得中外人的好评。

唯一电影院

设于演武厅,一切设备不低于别人,惟光与音较差,每次所演声片,音大震耳,尤其是战事片,对白一点也不懂,这是该院要改良的地方。票价分楼上楼下两等,三角、四角、五角、六角、七角、八角不等,看片的好坏定价。所映的影片,外片、国片均有,如《凤凰于飞》《歌舞大王齐格菲》《乞丐千金》《貂蝉》《雷雨》《高尔基幼年时代》、《夜莺曲》(苏联第一部五彩片)、《粉碎敌巢》、《孤城喋血》(中央摄影场第一部出品)、《保家乡》(中国制片厂移渝第一部农

村教育片),观众很多。

民众电影院

设于公园路,乃青年会主办,一切设备还普通。票价亦低,分五分、一角、二角等。所映影片多断落,中西片均有,观众很多,《热血忠魂》在该院映半月之久,仍场场满座。

五新环球大戏院

设于新丰街,设备普通,专映旧片,重新拷贝,生意清淡,票价一角、二角、三角不等。

大新明大戏院

设于大梁子,为重庆最劣之戏院,观者多苦力。票价五分、一角、二角等。所映影片多国产,如谈瑛的《小玲子》、胡蝶的《兄弟行》《胭脂市场》《姊妹花》《再生花》、徐琴芳的《荒江女侠》等。但该院映有声片时,音特别明亮,如《兄弟行》一片,对白之一字一语,清清白白,毫无杂音,所以中等阶级的观众也不少。

总之,重庆的电影,一天一天地进步中。

原载于《青青电影》1939年第4卷第19期

重庆影业素描

张世翼

一般地说，战前的重庆，不，四川的影业是相当地落后。谈影片的摄制，黄氏三姊妹主演的《峨眉山下》(四川大同影片公司出品)要算是空前绝后的一部了。谈影院，数量方面是少得可怜。在影片的演出上，由于交通困难，无论国片、外片，都是在国内各埠演后的二轮、三轮片。重庆虽然是长江的第三个商埠，战后演出的影片多侧重在"火烧……""大破……"之类的武侠神怪片，这自然是由于观众的需要之故。

抗战以来，尤其是南京撤退到武汉转据阵地而后，重庆是国民政府所在地、大后方的重镇，观众的质量互变，重庆的银色市场也转变了。不仅好莱坞的软性影片源源而来，苏联片如《巩固国防》《大张讨伐》《胜利号》之类的硬性影片也颇受观众的欢迎。在去年五四被炸以前，重庆的影院呈着空前的活跃现象，不仅日场、夜场常告客满，就是早场也有购票不易之感，甚至影院的玻璃门都被"挤"碎了。

被炸以后，人像潮水汹涌般地疏散市区，各影院曾一度停映，那算是最凄凉的时期。可是不到数天，影院和人们成正比例地复业了，每夜仅有夜场一次，自然已经没有了以前那种拥挤的现象了。

重庆的影院一共仅有五家，包括映国片、外片及次轮片的。那就是国泰、唯一、新川、民众、环球。国泰在柴家巷，院址虽小，建筑却很新型，门面是立体式，一望而知为所谓"高等影院"，映出的影片多属上选的外片和首轮的国产新片，座价是比较他院为高的。它的观众自然多绅士和太太小姐之流。

唯一在演武厅，座位宽敞，空气也比较流通，除映美片外，苏联片经常在那儿有预告，有时最佳的苏联片也和国泰同时公演，座价比国泰低，国片也映。

新川在过去是被称为头等影院的，到现在仍维持着那传统的风度，可是到最近由于不加刷新，渐有落后的趋势。座价也是相当高的。

环球是一个演杂耍的戏院，主体是演魔术、舞踏、新剧（文明戏式的"话剧"）和国术的，日场则映《荒江女侠》之类的次轮旧片，现在已经不大映电影了。

民众过去在青年会里面，是不登广告的，映出的影片完全是二轮以上的国片，联华的出品《城市之夜》《都会的早晨》在这儿还看得到，座价每位二角，是平民化的戏院。最近由青年会迁出，似乎独立了，虽然仍是映二轮片，已能注意到它的质的方面了。《木兰从军》卷土重来，现正在该院公映。在公映前，曾刊登大幅广告，中有"请注意开映的地点"，还不失为聪明的办法。这样下去，该院是应该有前途的。

唯一影戏院由于易主，现在是停演了。去年被炸以后，新川院址旁边落弹数枚，国泰的附近毁于燃烧弹，只有该院毫无损失，在当时维持每天尚映一夜场的只有唯一。

重庆有两个制片厂，一是中国国民党中央宣传部主办的中央电影摄影场；一是军委会政治部的中国电影制片厂。前者在南岸，后者在新市区。除了经常在渝摄制与抗建有关的题材的影片外，大后方的动态和前线英勇抗战的姿态也都被他们分别摄入镜头。他们在工作形式上是采分工合作的。

中制是由以前的武汉行营政训处电影股改成，由武汉撤退来渝，仍不失去他领导话剧的中心，附设的怒潮剧社近改名为"中国万岁剧团"，正公演老舍、宋之的合编的国防四幕剧《国家至上》。中电很少话剧的演出，去年曾一度公演《战斗》，演员也有时参加别的剧团演出。

原载于《真光电影刊》1940年第2卷第1期

重庆的电影院

赖来负

重庆现在只有四家电影院,比战前来得少,这是政府为了疏散人口才限制的,不然的话,恐怕今日的重庆,起码有十家以上的电影院,现在分别记述于后。

国泰大戏院

在新生路(旧名柴家巷),修好才只两三年,所以看来还很新,设备在重庆允推第一,椅子是廉价的沙发,屋子是钢骨水泥,一面是瓷砖填的墙,声光更是最新的。票价最高,平时一元多,假使遇到剧团或剧校公演时,票价起码二元到十元,平时映的较多为最新的国片(中电、中制出品),而外国片、苏联片也常开映。去年五四,重庆惨遭轰炸,国泰中弹,不过只炸去后台及墙,随后,动工修理即照常营业,现在生意兴隆。

新川电影院

这是重庆开设较老的电影院,在民族路(旧小梁子街),从前是重庆最好的电影院,自有了国泰,才屈居第二位。从前专映外国的肉感歌舞片,常为重庆报纸指摘攻击,女观众多姨太太之流。去年五四轰炸,新川亦曾中弹,因遭机枪扫射,以致在断墙危壁上更是弹孔累累,随后全部修理,始焕然一新,继续营业。不过不像以前那样专演肉感歌舞的外国片了,是跟国泰一样,常映新出品的国片,如《孤岛天堂》《好丈夫》《保家乡》《中华儿女》等,此外也常映苏联片,票价则与国泰同样贵,最近因内部纠纷,已告停业。

唯一电影院

在保安路(演武厅),为青年会所经营,设备尚佳,与新川不相上下,平时映新旧国片以及比较旧的外国片和苏联片,票价较低,每天开映的场数亦多,

时告客满。去年五四,和国泰一样,被炸去了后台及墙。炸后,即最先复业,白天修理,晚上无月便映夜场。本年初,原主曾子唯君欲收回自营,青年会亦愿交出,现正在办理移交而停映。

民众电影院

在青年会内,当然是属于青年会经营的,为三等的电影院。椅子是几年来的老式长排木椅,其他也是几年来的老样子。放映时,灯光微弱,发音模糊,这是大缺点。平时映的大都为国片,如《大路》《渔光曲》等。票价最低。最近,青年会放弃了唯一,现已整理民众,大加改革,以和唯一对抗。最近开映《木兰从军》《明末遗恨》等上海出品的国片,票价也高涨到一元,不过设备和灯光及发音还是依旧。

重庆的四家电影院,在今日是供不应求,不管片子好与坏,不管是不是假日,都要费极大的气力,才能买票入内,要是迟了一点,即使离开映还有一刻钟时,院门便会紧闭而高挂"客满"牌子了。这不是为了重庆的影迷太多,实在因为每日在过度紧张的工作后,需要一下娱乐身心的调剂。

近几月来,重庆时遭空袭,警报声昼夜不停,以致电影院的生意就清淡下来,简直门可罗雀,但到了阴雨天,或者不是月夜,电影院内又挤满观众了。

原载于《电声》1940年第9卷第16期

陪都的地下影院与影场

罗 枫

昨日由重庆友人寄来一封航空信,告诉了许多关于重庆的地下室的种种。

重庆因为上月日机不分昼夜地飞来轰炸,所以警报常鸣,每日间至少有一二次要避到防空壕去,在晚上还要实行灯火管制,所以电影院以及摄影场无不受其累。在几个月以前,几个影业巨头与中电当局就共同商讨这个问题,他们的最后决定,就是预备建造一个巨大的地下室。经过了二个月的日夜工作,这个地下室已在两星期前全部完成了。其建筑都是采用钢骨水泥,所以是相当坚固,并且自己供给水电,所以就是上面遭到任何大的空袭,灯火管制全日夜不解除,甚至上面有巨型的炸弹在连续地轰炸,但是下面的工作丝毫不受影响。

全室的面积约有三万方尺,共分两部:一部是给中电作摄影场,另一部辟一电影院。影院的设备和装置,是相当简单,没有什么时代式的所谓"灯光角度""横直线条"。其中所装的灯光,就是十数盏普通电灯。中间的座位,不是沙发,更不是皮垫,就是一条条木质长形的硬板凳。但是放映机、发音机以及银幕等,纯属上选。因为他们不是着重在物质,是考究在精神上收到好的效果。并且座价也很大众化,一律四角。所以不论中下等阶级者,均有观光的机会。至于放映的影片,据当地的关系人说,大部分是中电的出品,其次还映各公司的爱国片云。

原载于《中国影讯》1940年第1卷第36期

轰炸中的重庆影业

《影艺》通讯

轰炸以前,重庆戏剧观众蓬勃,其中当以日本反战工作团西商支部戏剧巡回队之日语话剧《三兄弟》最为轰动,原因是全本清一色由日人扮演日本戏,编剧鹿地亘,他是最同情抗战的一位中国之友,导演是吴剑声,主角坂本秀夫、芙子等几位觉悟反战同志。该剧本再继续公演,但因日机之狂炸重庆而停辍。

国泰大戏院伪装的屋顶,给空中爆炸弹揭取,成为秃头,灰黑的墙壁,东一个白点,西一个白点,贴上"此处危险,谢绝参观"。

被轰炸后的重庆,收藏于中国近代影像资料数据库。

新川戏院正中一弹,院门望进去焦木碎片,不胜凄凉。

民众电影院本是最平民化的一家,刚演《巧女歌声》(上海之《小鸟依人》),这次被震动塌下一部。

余外章华戏院川戏院,光秃秃,清道夫在整理残剩瓦片。完整的只得胜、山东省立剧院。警报解除后,秩序恢复,仍锣鼓喧天,去慰劳一般为国辛劳的公务员。北平鼓书场第一、二、三,联合书场之开唱,演员疏散已到乡下,门前都以红纸书"整理内部,不日开幕"八个大字。

国泰为重庆头流影院,闻将不日赶工装顶,照常营业,这次狂炸较去年五四为烈,苍坪街、武库街、二路口、大梁子等都炸,影戏院都给光顾几下。

<div style="text-align:right">原载于《影艺》1940年第6期</div>

电影在蜀中

泉

重庆有两家电影制片厂,但出品既慢且坏,一年也出不到几部片子,市场仍得靠上海和外八国供给。不久以前,派拉蒙、米高梅等八家公司因为拆账条件与影戏院闹僵了一次,一时所有戏院开映的全是些上海拍的所谓民间故事片,如《梁祝痛史》之流,后来讲了和,但好片仍不常有。

全市电影院有新川、民众、升平、实验、国泰、唯一等六七家,设备均简陋异常。算顶好的国泰和唯一,也是用硬木或铁椅,院子里到处漏光。以舒适而论,远不及上海的巴黎[①]之类。可是生意之好,却是上海所罕见,买一张票比打一场架更吃力。

看影戏的价目,重庆也比上海贵得多,荣誉券往往价在二百、一百以上,普通券亦非五十、三十不办。

五月中旬在渝开映之影片为王元龙主演的《燕子盗》,陈云裳主演的《云裳仙子》,路明主演的《打渔杀家》,及西片《回巢春燕》《海天情侣》《锦心绣口》等。

六月一日重庆全市开映的片子如下:

唯一:《佐拉传》(华纳出品,保罗茂尼主演);

国泰:《绿宝石》(哥伦比亚);

民众:《气壮山河》;

升平:《梁祝痛史》;

新川:《生死恨》(好莱坞)、一九四二年最佳片《青翠的山谷》(How Green Wasmy Vally,约翰·福特导演)、《大国民》作者奥耳生·咸尔斯之新片《恐怖之途》、汉明威原著之《战地钟声》(贾莱·古拍、伊格利·褒曼二人主演,乔治·寇克导演)、托氏名著《战争与和平》,均已运抵重庆。

原载于《万象》1943年第3卷第4期

① 此处指上海的巴黎大戏院。

重庆娱乐界鸟瞰

衣 辛

上海人一定很想知道一点陪都重庆的娱乐事业吧？

在抗战中，重庆人惟一的娱乐只有戏剧和电影两种，而电影最普遍的尤为好莱坞运往的西片最受欢迎。现将重庆的娱乐界作一鸟瞰，介绍一番。

国泰戏院，是重庆市西片的首轮戏院，在过去轰炸时期，几度地改造，可称为重庆最吃香的一家。现在正放映五彩文艺片，加利·古柏和一九四四年电影皇后英格利·鲍曼主演的《战地钟声》，全国首次演出，座价在一千二百元左右。

一园戏院，比较次的一家，映一二轮的西片，现正同国泰同时上映《战地钟声》。设备尚佳，声光平常。

重庆国泰影院《战地钟声》影片广告，刊载于《时事新报》（重庆）1945年11月28日。

唯一戏院，中国电影制片厂经营，专映国营制摄之国片，现在改放映首二轮西片，戏院设备尚佳。现在映《情天歌侣》。

新川戏院是二轮戏院，不过最近常映首二轮西片，本期正放映空战片《飞虎队》。

升平戏院是映国片二三轮的戏院，设备和声光均不佳。本期在映《孟姜女》。

民众戏院过去常放映一二轮国产片，现因国片来源稀少，改映西片，本期

放映米高梅出品五彩歌舞片《红楼新梦》,由露茜·鲍惠儿、雷期·凯史顿主演,算是全国首次上映。

陪都戏院是重庆的一家三轮国产片戏院,常映"宿货"国片,本期放映《家》,声光座均差。

青年馆是公营剧场,专租演话剧本,放映电影未成,建筑甚佳,现在正演《上海滩之夜潮》。

抗建堂亦是公营的娱乐场所,亦有演话剧,现正演中国艺术剧团之《天涯芳草》的话剧。

一川戏院,专演平剧,现正厉家童班斌良国剧社公演平剧,设备尚佳,戏院亦系公产。

社交会堂过去放映国产片,现中西片均映。建设尚佳,为公产管理的。

第一剧场,公演平剧,有金素秋等。

第二剧场,公演越剧。

实验剧场,公演平剧。

得胜舞台,公演川剧。

美工堂是最近新建开幕,建筑新型华美,设备完善,选映首轮西片,为异军突起之最大电影院,地点在中国劳动协会大厦内。

原载于《联合影讯》1945年第1卷9期

重庆点滴

梅幼云

上清寺自十号起,车水马龙,成了众目睽睽的地点。这里将要在政协会场上决定中华的命运。全中国、全世界爱好和平的人都在虔诚地紧张地希望着它能成为产生和平的纪念地。

某君写打油诗一首,形容八年来后方文化人的生活,说:"人人叫我老夫子,生活不如奶妈子。伺是为人带小孩,饱不死来饿不死。"这位想"饱死"的老夫子,未免太缺乏常识。

重庆电影院近来美片绝迹,放映的多系印度片和国产片。除了中制的《警魂歌》曾一度满座外,大都生意冷淡。话剧无形中提高了卖座的纪录,现在演出的《孔雀胆》和《岁寒图》都很能卖座。中国胜利剧社张光也正在赶排阳翰笙的名剧《草莽英雄》,预备春节演出。演员阵容相当整齐,预料青年馆又将有一番热闹。

挑自来水有"帮口",买电影票有黑市。没有"帮口"的老百姓去站排挑水,轮到了的时候,也常会被"帮口"上的人抢去先挑。警察只有瞪了眼,不

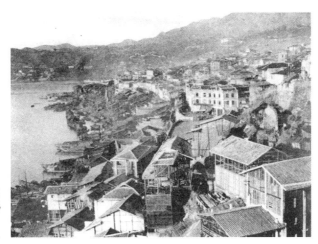

重庆市嘉陵江岸一带之鸟瞰,刊载于《大美画报》1938年第2卷第6期。

敢干涉。电影片子好的时候，守秩序买票的人，好不容易排到"洞口"了，却时常会碰上"卖完"的好运。这虽是两件小事，只是容易使一般守秩序的人灰心，使不守秩序的人增长勇气。要想改革社会上的不良风气，应该从这些小事上着手。

　　建筑在斜坡上的公园，这是山城的特色。近来，冬日高照，那狭长的倾斜草地上，和临江的几家茶座里，都成了人们的消遣处所。江边品茗，雾中谈心，虽然比不上南京的玄武湖、北平的中山公园，却也另有风趣。

　　前几天，重庆地方法院开庭时，有一位当事人称推事为"老爷"，称女书记官为"太太"，你会相信民国三十三年的陪都公民会闹这种笑话？

原载于《申报》1946年1月22日

成 都

成都电影院与观众心理

李次平

戏 院 座 价

成都虽然是一个偏僻地方,但是电影事业尚称发达,一共有五家影院,资格以新明、智育两家较老,昌宜、大光明次之,民众是去年才开的。五家中从地址、设备、选片等各方面看来,新明、智育两家比较好,昌宜、大光明、民众三家,因为完全开映旧片,而且观众分子复杂,秩序欠佳,所以应列入二等戏院。

放映声片机械只有两部,新明向来是同智育合作,共有一部;大光明有一部。

座次分包厢、堂座、楼座三种,票价最高曾卖过一元二角(新明映《自由之花》),今年近因经济不景气,观众不如以前踊跃,座票已较前减低,以铜元计算,佳片和声片大约为十二千、八千、五千;默片和重映各片为八千、五千、三千不等。最近昌宜、大光明两家已先后停歇,民众现已改演川剧,只新明、智育两家照常开映。

影 片 来 源

"新""智"两家所租影片,外片以派拉蒙、福克斯、环球三公司出品较多,雷电华、联美、华纳三公司出品较少,而米高梅公司,除了曾开映《小船主》《人猿泰山》外,从无新片到来。国片,明星、联华两公司出品均有,天一新片已有两年绝迹,艺华、电通出品也无开映机会,原因是"新""智"两院与明星、联华订的合同限制了的,所以《女人》《逃亡》《欢喜冤家》《桃李劫》等佳片,

袁美云、袁牧之等的影子，我们成都人是一辈子莫有机会瞻仰的。

今年所开映成都观众所认为的佳片有《暴雨梨花》《铁鸟》《再生花》《大路》《神女》、《女儿经》(分上下集)、《人猿泰山》《城市之光》《马戏》《戏迷传》《赛珍会》《国色天香》《罗宫春色》《璇宫艳史》等。

观众程度

成都的电影观众的确太浅薄了，技术稍微高深一点片子，一大半都看不懂。为去年开映《人生》，许多人嚷"片子断得太多，东挪西扯的"。至于外国片在成都，那更晦气，票价已经比国片廉，观众还不愿意看。为以前映过的《七重天》《活财神》《白地狱》《胡蝶夫人》《战地情天》《普天同庆》等，营业状况均不甚佳；不过兽片、滑稽片、恐怖片、彩色肉感片观众是欢迎的，如《金刚》《龙虎斗》《人猿泰山》《科学怪人》《化身博士》，以及卓别麟、罗克的作品，卖座均极佳。国产片为《姊妹花》《再生花》《渔光曲》《大路》等，营业均可观。

欢迎明星

近年来，一般观众渐渐知道注意演员的演技了，但知道导演重要者尚少。外国明星以珍妮·盖诺、却尔·福雷、珍妮·麦唐娜、希佛莱、卓别麟、罗克等最受欢迎；中国明星胡蝶、阮玲玉、陈燕燕、徐来、金焰、高占非等叫座力最大；郑小秋在前几年，一般女生欢迎的不知多少，到现在除了少数老太太，没有人称赞他了。

成都唯一电影公司——大同影片公司，因为物质、金钱、人才各种关系，出品过于迟慢，而且第一部作品《峨眉山下》成绩又不见佳，所以不能引人注意。

电影刊物

至于电影刊物，说起笑话，一种没有。前年虽有一种刊物叫《电影三日刊》，但是内容不甚精彩，所有文字三分之一是转载《电声日报》的，出了四五十期就寿终了。

原载于《电声》1935年第4卷第27期

廿四年成都影业一瞥

杨伦厚

四川影业，较发达者仅成都一埠，所以谈四川影事，只要谈成都一地就够了，现在将民国廿四年度成都影业概况简述如下。

五家电影院

新明，位于成都商务的中心地善熙路（近因地址问题与青年会涉讼，闻有迁于科甲巷原光明公司之地址之说），为成都首屈一指的第一流影院。选片较严，营业亦不恶，映片多以国片第一流默片为主，间亦映外片。票价依影片优劣而定，最高者不过三毛。

智育，为昔川剧群仙茶园之旧址，位于总府街，亦近繁华之区。院址较为宽大，为纯旧式房屋，近月以来大兴土木，改建门面，添加座次，粉饰一切，亦为成都的第一轮有声影院。多映国产及美国电影，座价较新明稍贵。

昌宜，位于昌福馆内，设备简陋，营业不振，时开时关，多映一些破旧外片和国产武侠影片（武侠影片虽在禁映之例，但只禁《红莲寺》，而不禁其他神怪武侠片）。座价以铜元计算，甚廉。

大光明，亦为茶园旧址。开幕之初，营业尚佳，后因选片不佳，一落千丈。曾加刷新，稍见起色。

青年会影院，成都政治已渐上轨道了，影业也在逐渐发达，惟利是图的青年会干事人，他们也干起影院来了，将原有的网球场改为影院。设备甚劣，映片以艺华出品为多，经理为一美人。

国外片比较

影片在成都仍以舶来品较占势力，今将两首轮戏院所映之新片比较如下：

国片：

国片以明星、联华、天一、艺华、电通为主，占全年总数之百分之四十三。

其中以明星作为最多,联华次之,天一又次之,艺华较少,电通最末。

外片:

外片以福克斯、派拉蒙为最多,米高梅、华纳、联美、环球、哥伦比亚次之,占全年总数百分之五十七。

观众的心理

一般观众的确太浅薄了,只欢迎低级趣味的作品,但有时较有意义的影片亦受欢迎,最近公映的《桃李劫》《空谷兰》《人伦》《风云儿女》等都是连映十余日的。但喜欢影片中能有一点色情肉感,却是多数观众共有的心理。

电影刊物

在过去成都也曾有过几种本地出版的影刊,但是现在都已寿终正寝,目前所流行的都系来自上海,其中以《电声》及《明星》半月刊最受欢迎。

制片公司

制片公司有过一家迹近骗局的大同公司,主办者为万籁天,演员除了自称"成都交际花"之黄氏三姊妹外,都是一些股份老板,出了一部《峨眉山下》就蚀得精光。据说该片摄影师为某照相馆摄影师,毫无摄影场经验,根本不晓得什么角度光线,无怪拍出来的东西要不堪入目了。

《峨眉山下》黄氏三姊妹,刊载于《中华》1935年第37期。

最近又有军政要人因鉴于影片实为补助教育、发扬民智的唯一利器,有组织影社拍摄教育影片之说,但也只是一直只闻楼梯响不见人下来。

原载于《电声》1936年第5卷第1期

电影事业在二城

黄宗民

编者足下：

当我写这篇通讯的时候，是在空袭警报刚刚解除之后，外面若干处已经演出了火血交流的惨剧。我虽然只是在写一篇电影通讯，但你可以知道我的心情，尤其是希望提醒读这篇通讯的上海同胞，不要忘记了这是甚么时候。

现在中国的电影事业，可说是集中在二城与二岛。二城是重庆和成都，二岛是上海和香港。在战争开始后，我曾目睹从突然僵死状态中复苏起来的上海电影业在干些甚么；一年前左右，在香港驻足一个时期，我也曾目睹香港电影业在干些甚么。现在，我辗转入川后的几个月里，又曾目睹川中二城的电影业在干些甚么。

使我不能忘怀的，是几位不曾放弃本位工作的上海电影从业者，和大地公司在港摄制的《孤岛天堂》，至于其余，我不愿多想了。但有一点，一向被上海人目为不堪造就的粤语片在大拍民间故事《木鱼书》电影之后，固然仍旧是依然固"他"，想不到今日的上海影业却反而追踪其后，大拍特拍，烂污拆来，有过之而无不及，曷胜浩叹！曷胜浩叹！

在今日，因为我对于二岛电影业干些甚么，耳熟能详。恕我说一句实话：二城的电影事业固有未能尽满人意的成绩，但我不敢有半分腹诽之念，起码他们存在自由的土地上，生活在不断的轰炸下，拍着无毒素的影片，呼吸着现实的气息。

总括说来，二城里面包括有三个制片公司，在重庆，有来自汉口的中国制片厂，有来自南京的中央摄影场，在成都的一家便是来自西安的西北电影公司。

西北公司在成都灯笼街九十二号，最近所拍的两部戏，一是沈浮的《老百姓万岁》，一是贺孟斧的《风雪太行山》，后者由欧阳红樱、谢添、戴浩主演，在成都拍的。前者，演员多半是新人，导演沈浮和摄影师陈晨以及全部人员到

西北去出过一次很远很苦的外景,沈浮他们在路上的照片,使我联想到拍《北战场精忠录》时尚冠武的照片,都是那样于思满面。《风》片已经公演,《老》片最近完成,他们一群是在埋头苦干,连宣传都会忘记了。听说沈浮准备持久战,最近除预备新剧本外,连妻子都预备接到四川来。因为成都轰炸得不如重庆之甚,所以他们的工作比较安定一点。

至于重庆,一日数惊,在这种情形下能够大量生产,实在是难得的事。比较起来,"中国"比"中央"的规模大,虽然屡经轰炸,幸而两厂都没有受到严重的损害。"中央"在南岸,"中国"在纯阳洞,地点距闹市尚远,但去"安全"也不近。

"中央"方面,自入川以来,已经出有《孤城喋血》《中华儿女》,最近全力以赴,摄制《长空万里》,全部资本约需二十万元始能完成。"中国"方面出品比较多,大概从汉口迁来后,出品已将近十部,新闻片和短片也出得很多,最近除《塞上风云》外景队留驻蒙古外,厂内筹备的新片也有三数部。他们为防患未然计,早筑有相当完备的防空壕,不用的机器和灯以及重要东西都摆在壕内,听见空袭警报,人和机器一起入壕,即使炸了,空房子而已。一般人都希望到九月,天然的防空雾差不多整天会将重庆团团围住,可以安心工作了。

重庆的戏院也多半恢复公演,观众非常之多,有时演到一半,空袭警报来了,便马上停演,大家进防空壕,警报解除了,再进去接着看。

编者先生,我提到这一点,不仅是报告你和读者一种消息,我还希望你们更能想到电影对于观众是怎样的需要,而这般忠实的观众不避危险而去看电影,是多么可敬可爱,假如尽投之以"毒素电影",而仍谓制作者为有良心之人,吾不信也。

原载于《观众》1940年第1卷第3期

电影在成都

王佩玲

抗战前成都共有四家电影院：智育、新明、昌宜、大光明。思想较旧的人，认为这黑黝黝的场子简直是伤风败俗的。有声片至成都后，各影院先后装配有声放映机，基础始奠。民二十五年后，人们的思想渐渐变更，经营者始能以电影为业。

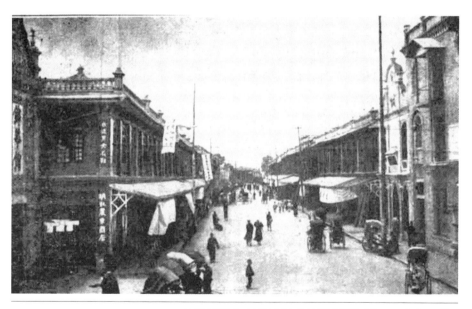

成都春熙路，刊载于《天民报图画附刊》1926年第16期。

抗战开始，大后方人口增加，影院也便拥挤了。电影院于是风起云涌，相继增设。新明院址系向青年会租借，青年会拟自设电影院，经法律解决，新明迁定城守街北头建筑新场子，设备尚能差可人意，声机年纪高大，沙哑时见。

继起有蜀一电影院，在湖广馆西头，放映机新式，并装置明朗风声机。门面堂皇，地点适中，营业蒸蒸日上，压倒同业，改火毁后之祠堂街西蜀大舞台

为"蜀记新又新"分院。大光明受抵歇业。又于西外石庄开辟第三分院。西外营业欠佳,新又新复遭回禄,乃相继停办,专心致力蜀一营业上竞争。

二十九年,渝蓉青年会合资建筑国民电影院于提督西街,门面为宫殿式,声机为维斯威,放映机为生泼来司,其声光并美,专映国片,座位亦较宽畅。但以青年会会务繁忙,经理乏人,营业不振,乃于三十一年转价顶盘。盘后大加整顿,营业渐增,为国产片之库。

三十一年冬,太平街设益民电影院,惟以地点偏僻,三十三年停业。中央电影院位于西城中部西御街,内部设备与新明同,为成都姊妹影院。

三十二年春,蓉光电影院开业,内部设备殊不为人满意,虽居闹市,营业平淡,刻由渝国泰出资挣持。

三十三年,友联影业社租春熙路春熙大舞台平剧场改影院。同年七月,国光影业社中国电影服务社和联友合资改组青年会为大华电影院,两院亦因物价涨,蹈蓉光之辙,不过大华因由各片商挣持。

目前成都共计有蜀一、国民、新明、智育、中央、蓉光、春熙、大华八家。胜利以后,因人口移动及外片商离渝后片源问题,要看这几个月的演变,成都电影业的黄金时代过去了。

原载于《艺坛》1946年第1期

锦城银宫

金 羽

很多爱看电影的朋友,都喜欢知道一些关于八大影院的内幕,因此本刊依各院院名笔画多寡为序,特派记者分别趋访,并逐期向读者作简略介绍。

编者识 八月七日

中 央

记者首先要向大家介绍的,正是众所周知的中央。偶然看到这名字,似乎带上几分官派气质,其实它完全是民营的。

今天上午到中央去,该院董事秦新民先生引记者入前楼房内晤谈,偶一回头,玛丽亚·蒙特丝在照片上现出一副微笑婀娜的姿态,似乎要参加我们这一席座上清谈。

中央的开幕正当"八一三"这个值得回忆的日子。开幕之初,连同屋舍资金一起不过七万余元。据说他们的人事较为简单,原因即在于他们股东的单纯,以大股东为一单位,在一个单位之中,虽然同时有不少的小股东,可是他们彼此之间非亲即友,因此不少的问题都能顺利地解决。该院总经理为罗隽丞先生,经理为段津一先生,对于经营影业均有丰富经验。目前全院工作人员约六十人,每日开支约一十万左右。

院场建筑都还相当坚牢,现有座位,堂、楼、厢共计一千二百席,将来打算增至一千五百席。最近以美金六千元在美购得唯是清新机一部,已运抵上海,转运到蓉以后,预计九、十月间即可装设完竣。不过该院场址太小,与其添设座位,还不如在管理、选片、院务这些方面去设法改进。此外,该院银幕凸露且略向后倾,因此前座观众颇为吃力,这点也必须设法改进。

中央开时,第一部影片为明星出品之《生龙活虎》,系顾兰君、王征信所主演;第二部为雷电华之五彩片《风月海盗》,继后所映多为国片。初与华纳交

《生龙活虎》剧照,刊载于《明星》1937年第7卷第6期。

往颇密,后因华纳经理迭次易人,交往也就疏远了。此后所映的片子,多以派拉蒙出品为主,次为环球、雷电华两家出品,中制及大中华电影公司的影片,也间或放映。

最后当记者提出中央将来的计划这个问题时,秦先生却很谦逊地回答说:"还谈不上,因为我们目前正着手改善各方面的工作哩!"

大　华

大华,成都影界中一支新兴的队伍,经一度停业改装后,营业大有蒸蒸日上之势。虽它所映片子,不一定全是所谓"特级巨构",但就凭接近的记者许多朋友来说,他们都宁愿出钱买票去看大华。理由很简单,因它那发音清晰的声机与清洁美观的设备,吸引了不少影迷的心。

它的前身是青年会电影部,而且经理人也正是现任大华总经理的吴克斋先生,因为吴先生最初不大高兴和外国公司打来往,所以当时放映的都是电影里另一巨子王嘉领导下的中服社所发行的国产片,偶尔也有少数八大公司以外的美国片或英国片。直到去年二月,他和严以仁先生合资经营大华,方才改变了以前的作风。不过今日的大华,仅有一部分曾服务于青年会电影部的员工们至今仍供职于大华罢了!

选片方面,因为大华经理严以仁先生兼任环球公司驻蓉代表的关系,所以大华也就很自然地成了环球影片最多的大本营了。据严先生对记者说:"目前上海和重庆的电影院都在闹片荒,何况是成都,我们经常也免不了要映

一些福克斯与联美两家公司的出品,但选片的宗旨,我们总希望能够办到以文艺教育片为主。诚然有时我们不得不顾虑到生意眼,譬如说将来会映《兽宫宝穴》一类片子,那是为了要应付偌大的开支,我们的苦衷多着呢!"

记者特别要向大家介绍的,正是大华新装的声机,它的发音部分(Sound System)是R.C.A.老牌子,而放射机的牌子又是世界闻名的辛姆莱斯(Simplex),再配上自动式对光的炭精箱,那真是珠联璧合。

谈到院务管理,大华是比较合乎理想的,它多少带有几分海派气质。

前途!记者相信大华是有光明的前途的,不过严先生似乎不愿瞎吹牛,他只说:"我希望将来的大华能多放映些好片子。"

<p align="right">原载于《时代电影》1946年新1卷第20期</p>

昆 明

云南昆明影业

铁 生

云南昆明地处边隅,交通不便,与内地往来例须假道法属安南。凡来往者,必须取过境护照,若运货物则受法人之种种苛税,手续太多,一般人士早感不便,是故一切事业之发展均觉迟滞,电影事业当然较诸内地相形见绌也。

此地之电影院,在十余年前即有人成立,名曰"大世界",当时之国产片尚在萌芽时期,该院所映之片皆为外国片。设置非常幼稚,不二年,即行停业。后有人在城内贵州会馆创设大乐天电影院,因机器装置不良,致遭火焚。

昆明商业繁华之地,刊载于《今日中国》1939年第1卷第6期。

继后有人在南城外金碧公园内成立天外天电影院，教子巷内成立新世界电影院，较前稍有进步。不久，天外天因故停业，新世界又被火烧，当时有一部分人士将电影事业视为畏途，不敢问津，可见当日社会人士见解幼稚之一斑！

电影事业，沉寂已久，直至民国十五年，始有市政府出面成立市立电影院于土猪庙内。开映后生涯尚称不恶，所映片大都为国产，如《白芙蓉》《孔雀东南飞》《难为了妹妹》等，均为国产初期之出品，颇能受社会之欢迎。后以市府改组，电影院寿命即行告终！昆明遂无一电影院矣！

去年，有人聚资向市府租金碧公园，成立金碧游艺园，内设有光华电影院，开映后因主持不得其人，对于选片方面毫不认真，国产片如《西游记》《沉香救母》《万侠之王》等神怪影片，一映再映，社会有识之士均为不齿，而有类人则趋之如鹜，深为可怪！对于能补助社会教育者，甚为鲜见。建筑方面尤不完美，本省电又时感不足，一灯如豆，以致模糊不清，生涯冷落，几致不可维持。近则改组为新光华影戏院，另行换人主持，较前稍有生气，而选片方面大致与从前仍然相同，以后之前途未可乐观也。

同时，又有数人聚资向省立师范学校租获校园一块，鸠工建逸乐影戏院。组织方面略具规模，开映以后，因地点适中，故营业尚佳。最初即以《乾隆游江南》《血滴子》等不堪入目之影片为号召，映片机师系一毫无经验之人担任，映出之后完全一塌糊涂，致使观众深表不满。院主知事不妙，当即派人至沪置办新式映机及发电机等到滇。装置以后，近来光线比较清晰。选片方面较前亦觉差强人意，所映之片为《恒娘》《故都春梦》《野草闲花》《挂名的夫妻》《恋爱与义务》《爱欲之争》等。此类影片均为国产片中之翘楚，故每一开映，则轰动一时。一片到滇，必经该院大事鼓吹，扩大宣传而后开映。往往宣传离开映日期相差至半年之久，如久经宣传之《情盗一剪梅》及《桃花泣血记》，虽《一剪梅》近日已经公映，而《桃花泣血记》则尚遥遥无期也，真是大有"千呼万唤始出来"之慨！

外国片来滇者，大都为劣等片，名贵者殊少。罗克主演之滑稽短片则随时可见，因有一部分人甚欢迎此类影片。其他如范朋克、克莱拉宝、珍尼·麦唐纳等所主演之片则未一睹，因此类影片租价甚昂，院主不出重价势难办到也。该院标榜补助社会教育，提倡高尚娱乐，而一方面又随时映放《飞侠吕三娘》《火烧平阳城》等类"火烧"影片，是类影片非特不能补助社会教育，且有碍幼孩思想其宗旨与行事，非常矛盾可笑。以记者之观察，其宗旨不过系一

种口头禅,总以攫取厚利为目的耳!

有声电影之映放,则随时在闻人提倡创设,然至今仍未见诸事实,何年办到则不得而知也。

以上所述,即云南自有电影以来之大概情形,以云南如此之大而十数年之电影事业仍未见大有进步,至今仅有电影院两个,然均不甚完美,交通不便之害,可见一斑云。

原载于《电影月刊》1932年第19期

云 南 影 业

宋介侯

云南之有电影，远在十六七年之前，初仅教会赖为传教之用。约至民国三四年间，有蒋某者，由沪购得废片十数幕，残笺断篇，任意剪接，公然夜间于翠湖空场上露天放映，每人收铜币数枚，此为云南有电影之嚆矢。

至民国七年，百代公司即正式成立影戏院于城内两粤会馆，专映该公司出品，观者趋之若鹜，营业殊不恶。其后继起者，如雨后春笋，一时风起云涌。至民国九十年间，云南电影院，仅昆明省会一地，城内有大世界、大乐天、百代公司电影场三家；城外有新世界、大新公司影戏院两家。当时大部连台冒险侦探长片之风正盛，各院争以侦探长片相号召。犹忆当日百代公司之《铁手党》《龙爪大盗》、大世界之《黑衣盗》《宝莲遇险记》、大乐天之《红圈党》曾经轰动一时，颇受观众之欢迎，实为电影在云南之极盛时代。

嗣以大乐天电影院之发电机不戒于火，全院及附近房屋付之一炬，于是一般浅识之辈谓电影乃火灾之源，群起非难，请求政府严禁，从此云南电影事业遂一蹶不振。后虽时演时辍，无复旧日景象。

直至民国十九年，城外金碧游艺园成立，除京戏、大鼓、魔术及杂耍外，更建光华电影场，专映国产影片。国片颇受社会欢迎，生涯鼎盛，于是城内亦有逸乐影戏院应运而生。该院悉摹仿上海中央大戏院形式，建筑新式电影场，以地点适中、选片认真、中外佳片兼收并映，故一年以来营业蒸蒸日上。所映国片以天一、联华两公司出品为多，如《恋爱与义务》《故都春梦》《银幕之花》《野草闲花》《火烧百花台》《一剪梅》等，已次第在该院映过。外片则各公司佳片亦时常开映，已映过者如《逃婚》《优伶外史》《快车遇险》《特别快车》等，不日即将开映者有《璇宫艳史》《凡尔登大战》等。至《世界新闻》《灯影子》《黑猫的故事》，则每期皆加映一二幕，其他如罗克、贾克哥根等之滑稽片、琳丁丁主演之狗片亦不时开映，故观众拥挤，坐客常满。至先进之光华亦相形见绌，难与争衡，现闻有改映有声片之说。电影在云南，又现复兴之概。

惟两院皆座价过高,头等竟售至滇票三元,最低亦售一元五角,虽然生意兴隆,但出入者多系太太、小姐、大少爷,对于他们高叫的"补助社会教育""提倡平民娱乐"未免大相抵触,望院方有以改良之,使言行相符,不要仅唱"社会教育,平民娱乐"的高调,而拒平民于大门之外。

原载于《电影月刊》1933年第20期

电影在云南

古 老

云南电影事业，发见于民国七年。其时有刘某等在南城外开设一新世界电影院，觅得外片数套，长期轮流映放，当地人民从未见过电影，迫于好奇心之驱使，纷纷往观，以是影院营业，尚称不恶。后又有人集巨资，在城内马市口建筑一新式电影院，以地址适中，座位较多，兼之所映外片纯系武侠侦探之类，极合小市民胃口，是以营业甚为发达。旋大乐天继之而起，与新世界堪为伯仲，当时票价甚低，故观客甚众。不久新世界、大乐天二电影院相继不慎于火，惨遭回禄，市民乃对电影院发生恶感，反对甚力，新世界以是停业。昆明电影事业经此打击，搁浅至七年之久。

民国十六年后，革命告成，吾滇受新文化之洗礼，各种事业突飞猛进，而娱乐场所极感缺乏，邑人展秀山乃斥资开设金碧游艺园，其内附设光华影戏院，专映国产下级影片。但以建筑不佳，管理欠善，不久即告停业。

继之为川人廖伯民集资办逸乐电影院，设备较为进步。地段亦尚适中，专映国产佳片，营业发达，一年内获利达滇票二十余万元（约合国币二万元）。廿一年，该院股东大会议决招股添办有声放映机，以计划未详卒告失败，逸乐影戏院改组，廖经理亦辞职告退。前光华影戏院经理展秀山趁此机会，力谋放映有声电影，于金碧公园内京戏院原址开设大中华有声电影院，营业尚称不恶。

逸乐影戏院经理廖伯民自辞职后，亦招集资本，在旧劝业场开设有声戏院，置有胜利公司最新式有声机件，专映外片及国产佳片，惜座位太少，营业虽盛，谋利仍难。

目前全市电影院共有新民、大众、大中华逸乐诸家。其中以逸乐较为悠久，以前专映国片，近因观众需要，而亦稍映野兽、战争外片。该院共有座位千余，票价分滇票五元、四元、三元五、二元四数级，营业颇盛。

大众电影院系就旧城隍庙之一部分，原址为宫殿式，一经修理，亦颇伟丽

壮观,惜场地太小,座位太少,且与银幕距离过近。

新民电影院位于南城外金碧公园,设备简陋,所映多七八年前旧片。近曾装置声机,发音恶劣不堪,观众绝迹,门可罗雀,后经戏院当局发现系上经手者越人之当,与之交涉,引起讼事,最近且因缠讼不已停止营业矣。

原载于《电声》1936年第5卷第38期

电影在云南

范启新

　　山国的云南，因了交通的不便和地处边僻，所以电影事业很不发达。但云南人对电影的欲求，却并不因戏院空气和座位的不舒适以及座价的昂贵而稍减其爱好之心，所以在昆明一埠的电影院，大有此仆彼兴之势。除了昆明而外，接近省会的州县，偶尔也有人携了旧机件和旧影片，组织流动电影院到处去开映。其他居处较远的人，简直连"电影"这个名词都不知道。所以这样所记，虽仅昆明一隅，实而可以代表云南全省了。为方便起见，分条各述于后。

电 影 院

　　云南现有电影院两家，大中华逸乐和大众。最近又有人组织一家新民，但尚未营业。座价日夜不同，夜间贵于白昼，最高价为五元，最低一元。日映一场，夜映二场，逢星期、节日则日夜各二场或共五场。设备不甚周全，且座位太挤。所幸者为招待已日渐改善，而不若昔日之招用流氓为招待员，致生祸端。至今犹未革除之恶习为贩卖茶水、食品，及观众之互相招徕预占座位等，盖实行对号入座——有固定数目之座位者，今仅大众一家。

　　大众有席位三百七十余位，所映影片除艺华、上海、新华三公司之国片外，多映西片，以派拉蒙、米高梅、华纳为最多。

　　大中华逸乐为一专映国片的戏院，以联华影片映得最多，次为明星、天一、电通及其他小公司出品。外片也偶尔献映，为百代、第一国家及乌发等。大中华逸乐为昆明影院院址较宽者，因无一定数目之席位，故每逢佳片放映时，如遇无座位时，竟有立而观者。据该院人言固有座位为一千数百位，如遇上述情形，卖座必为日常之倍！

观 众

　　别地的影院所有的观众的现象：嗑瓜子的声音有时比片上发音还高，拍

手、叫喊、顿足……云南的一部分观众也有的。还有一种云南观众至今犹存的风气,就是开映默片时,有一个讲述员讲述剧中的一切!这在识字者和有电影鉴赏能力的人,当然是感到多余的累赘,但在一般的人却感到需要,如果无有讲述时,似乎便很不起劲,且呼之为"哑巴电影"。

联华影片以学生及知识分子最欢迎,黎铿、阮玲玉等人是为大多数的观众所崇拜。胡蝶的影片多为社会一般人及妇孺最欢迎。社会剧和悲剧是比喜剧及其他能吸引到观众的。《人道》一片在昆明每日映四场,竟连续到廿余日,平常不看电影的老太太和老先生们都去看了——而且都有感于心地自影院里走将出来,这实是一奇迹啊……但自此而后,电影的观念在古老的人群之中,似乎也树立了不少的信仰。《人猿泰山》《泰山情侣》《金刚》《璇宫艳史》等,这虽是代国产的武侠、火烧、肉感而进侵的较可观的影片,但以其轰动的盛况看来,每年为外片捞去的中国观众的血汗钱可却不少啊!

《人道》剧照,金焰与黎灼灼,刊载于《时代》1932年第3卷第4期。

影　　刊

云南也有多数的影迷,但他们也和各地的影迷一样,很少要求电影的效果,大都偏好于电影的闲事,只消打听一下每份电影新闻刊物在云南的销数

就知道了。所以云南的电影刊物除了大中华逸乐间或出刊一两种自己开映新片的说明书、宣传品和大众的电影周刊、特刊——也是自身的宣传品而外，只有云南《民国日报》副刊之一的《电影与戏剧周刊》（戴天编）一种，这虽是一个胚胎的、尚未成熟的婴孩，但在这寥若晨星、缺乏电影常识的云南，已是难能而可贵的了。

原载于《联华画报》1936年第7卷第9期

昆明的电影、戏剧和歌舞

刘硕甫

我是从去年九月抗战中来到昆明，最近因为看到你的电影《电声》周刊在昆明很旺的销行，同时我们后方的人也借此晓得些"孤岛"上人的劫余生活和麻木沉醉。我现在把昆明的娱乐方面情形，大概略为告诉你一些，或者也是你所愿闻的吧！

<div style="text-align: right">

弟刘硕甫

六，十九

</div>

中为美国芝加哥博物院特派来华考察之生物学家史密司，左为《申报》摄影主任王小亭，右为记者刘硕甫，三人同赴川滇考察生物，刊载于《良友》1931年第54期。

《电声》编者按：刘硕甫先生为上海《申报》名记者，曾一度深入西藏猎影，此次特由昆明为本刊写此文寄来，使沪上人士能略窥滇省之娱乐情形。

昆明的影戏院只有两家，一家叫大中华逸乐，一家叫大众。大众是城隍庙改造的，可惜座椅的排列不好，并且不舒服，其余的放映设备也还可以去得。不过最无聊的是有一个口译的人在旁边译说。这在从前内地默片时代

本来通行，以便于一般不识外国文字的人。但是声片的情绪是不识字的也看得懂的，可是因为这样一来为了要口译的人说话清楚，所以把片中声音放得非常小，有时几乎听不出在说甚么，不免太煞风景。看的人如我，只看了一次就不愿再看，因为它不合消遣的原则。不过有一件最痛快的，就是在映演前有党歌、有委员长的像，大家都肃立致敬，这在国家精神上是一种好的进步，比在香港要为英皇致敬在我心中却感觉好得多了。

片子也不算陈旧，如《春风杨柳》等片子也正在放映，并且片子也不坏。座价最高的卖到国币五角，也就是滇币五元。我最近提议一个办法，是请他们在每期影片中提出一场不用口译，但他们仍没有答复我。国产片的映放颇能增多看客，这是国语在云南是可以通行了解的缘故。

旧戏（舞台剧）在昆明只有新滇（京派）、新生两家，它们有舞台的布景和旧式的座位，比较上京戏生意好些，是因为云南人很迷京戏，而我们外方则颇为赞美滇戏，这是因为滇戏有综合湖、广、徽、陕、川、汉和京、粤的腔调，而场面做工又另具一格，并且很细腻的。如若是完全滇戏的话，倒是那些似是而非的新编戏，却仍脱不了海派的连台几十本的习气，趣味低级毫无可取。

话剧在最近也很活跃，但是仅限于学校团体，正式话剧团体却没有，演的也是有抗战意味的戏。最近又来了一班歌舞团，在逸乐上演，以大腿和女人来表演抗战，本是很滑稽，可是生意很好，这也是云南空气太严肃而枯燥的关系。现在昆明外面来的机关和团体越加多了，所以娱乐在昆明也是一个很重要的生活问题。

原载于《电声》1938年第7卷第20期

活跃中的昆明电影

煦

自从战区扩大以后,昆明就变了后方的重镇和避难的胜地,从前好像化外的城市,突然地在活跃了。本来昆明并不像许多人理想中那样荒僻,街市的建筑很整齐美观,马路是用本省特产的青石铺的,倒别有风味,昆明的一切,我想是每个人所爱听的。

电影院的老板皱着眉头

电影在昆明好像不甚受欢迎,纯粹的影院只有两家:大中华逸乐院,专映明星、联华等公司的国片,偶然亦映几次外片;大众电影院则专映外片,房子好像都是庙或家祠改造的,所以不甚合用,座价高而片子不高明。

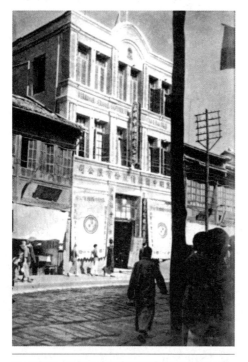

昆明市景,刊载于《东方画刊》1938年第1卷第9期。

在昆明看电影实在不是生意经。每当映外片时,有一人专任讲解,一口的云南官话,实在有几分刺耳。因为院方既无幻灯中文字幕,亦无什么剧情说明书,不是这样讲解,就没有人看。有一次映到男女主角接吻的时候,于是那翻译大声叫道:"你看他们控制不住了。"于是接着来一个哄堂大笑。许多外来的人曾经要求过将翻译取消,影院方面为着生意的关系来一个折中办法,每星期有一天不翻译。不过电影院的生意,还是那么地没有起色。

影人剧团两次退票

影人剧团由川经贵来滇，住是住在最近才开幕的西南大旅社。因为从事于大规模地做布景，所以到后好久才在新滇戏院登台。第一天演的是《夜光杯》，当然客满。节目单上标着"七时开演"，不过一直到十一时还未把布景放好，于是第一天就尝了退票滋味。第二次演《天罗地网》，女演员袁某临时中了时疫，虽然送医院打针，想短时间能治愈，结果还是免不了退票。不过影人剧团团员的技术、化妆和布景等都很好，这一点倒给化外似的昆明人开了不少的眼界，因为比较完美的剧团在昆明公演还是第一次呢！不过昆明人好像不大注意影人，否则龚稼农为什么老是在门口看街景呢？

昆明的话剧和滇戏

话剧在昆明好像比电影来得受人欢迎，这亦许就是影人剧团决定来滇长期登台的原因。以前业余的剧人曾公演过《雷雨》等剧，在影人剧团未来之前，金马剧社曾演过《夜光杯》，一连演了半月余，据说常是客满的，一切当然不能和影人剧团比，就是国语亦不见得讲得地道。

滇戏只有本地人看的，外乡人除非抱着见识见识的心理才会跑进去看看。从前有家戏院，来一个京戏（平剧）、滇戏的合演，竟是异想天开。

陈镇和客串篮球，谭江柏浑身是泥

昆明也玩球，近日中央军校和航校曾借云大球场赛篮球，就是一大壮观。曾经一度谣传已在空中殉职的陈镇和客串篮球，谭江柏亦为航校效力，于是不费吹灰之力攻克军校，可惜事前没有放出消息，一场精彩比赛，看的人无几。

足球这回事在昆明真难得看见，其实亦没有适当的场子。因为战事关系，昆明人丁兴旺，爱好足球的人亦来了不少，于是才渐渐地活跃起来。在不久以前，青年和星光在光华球场曾经交过锋。青年是两广健儿和越侨组织成的，据说由一刚由日本回来的东京名前锋领导，不过脚头似乎欠硬，总算还灵活；星光由谭江柏领导，不过球艺很不平均，除谭江柏外，仅二三人还算像样。比赛中途下了大雨，一场血战倒变了水战，全场只有谭江柏一人精彩，因为努力过度，浑身是泥，爬起跌倒的次数总有半打有余，结果还是他改任前锋，才平分春色了结。

原载于《电声》1938年第7卷第45期

电影院在昆明

昆明自成为后方的重镇后,市面就特别地繁荣起来,人口也一天加多一天,而作为公众娱乐场所的电影院,只有旧有的两家,那就是西城的大众戏院和三牌坊的大逸乐戏院。近来这两家影院的生意,确是好得非常,况且新近所映的几张片子可称为旧片中的精彩者,大众映的是《游龙戏凤》,大逸乐映的是美国五彩名片《罗宾汉》,加价开映,还是客满,接连映十余天之久,卖座仍是不衰,倒是难得有的盛况。

前月廿八日晚,两家戏院同时发现催泪弹,使得一般乘兴而来的观众,变成涕泪交流而返。结果,当晚停映一天,隔天又告恢复营业,盛状依旧。据说,此举系属爱国团体所为,借以提醒沉湎于娱乐的国民,并无其他作用。

最近,有人拟在昆明建立一个空前绝后的大电影院,据称下本一百万元,拟以卅万元建筑房屋,二十万元购置机器,五十万元作活动资本,其规模将不亚于上海首轮影院,院名则定为"南屏大戏院"。该院筹备人前曾来沪定购机器,接洽片子,现在已觅得地皮,不久即将动工。该院进行如无中途变化,预计在明年三四月间可告开幕。

原载于《青青电影》1939年第4卷第28期

昆明新建南屏大戏院落成

《青青电影》记者

旅行经过或是曾居住昆明的人,大概对于昆明电影院都曾领教过了,大家的感想也曾变成无数嘲笑文章,散见于各处报章。可是这种坏印象在不久以后一定将为就要开幕的南屏大戏院改变过来。

南屏大戏院之建筑是由于地方有关方面"鉴于电影事业足以交换文化,启发德智以及……",所以才聚资百万,在昆明市南屏街晓东路建造起来的。

南屏大戏院现在已经建筑工竣,它的外表和内部情形,我们可从这次全部由上海华盖事务所工程师赵深设计(以前曾经设计建筑的有南京铁道部和交通部的新厦、上海大上海戏院等)担任就可想见了,而建造者则是上海陆根记营造厂(上海百乐门大饭店、大陆游泳池、南京中央大学国民大会礼堂等皆系该厂承造),两者都是经验极丰富。

日前记者往晤该戏院筹备主任魏伯光先生。据魏先生告诉记者,这次的筹建南屏大戏院是下了极大决心的,一切但求其现代化,只要南屏大戏院能够成为二十世纪的一个理想的电影院,则一切破费都在所不计。因为有了这样一个决心,所以南屏大戏院能于今日以一个崭新的姿态建成于战后的昆

昆明南屏大戏院外观,时正上映影片《日本内幕》。收藏于中国近代影像资料数据库。

明市。

魏先生继续告诉记者以内部情形：南屏大戏院的楼上楼下座位共有三千以上，休息厅、客厅、购票处皆庞大无比，加之空气与光线调节科学化，座位的舒适、布置的新颖、放映机的精良，在在都使南屏大戏院成为一个头等的影戏院。堪与它相比的，在中国恐怕只有上海的大光明戏院。

原载于《青青电影》1940年第5卷第11期

昆明影业鸟瞰

茜

一年前的夏天,我到达了昆明,好比走进一片沙漠。朋友们见了面,为精神上找消遣的方法,不外乎下盘棋,或是碰碰手气,逢场作戏,雀战消遣。

这和美国开发西部的情形一样,如今,这都市便一天一天地繁荣起来了!在昆明市的南区,许多美丽的大厦中产生了一座巨型的剧场,就是南屏大戏院了。它适应一切合理的要求,兼有古典与近代的美,严肃而富丽,而且更可贵的,放映机器是一架孔雀牌自动式完备的仪器,对于一部巨片,是细腻而正确地显示给观众。直到现在为止,已经介绍十部第一流的巨制给昆明的人士了。这就是:《银翼春秋》(派拉蒙)、《寿头寿脑》(米高梅)、《新金山》(联美)、《双枪虎将》(华纳)、《苦乐鸳鸯》(联美)、《普格乔》(苏联)、《芙蓉仙子》(联美)、《我若为王》(派拉蒙)、《小伯爵》(联美)、《魂归离恨天》(联美)。

在本年四月二日诞生的那一天,同南屏大戏院遥遥相对的,正在建筑着一座乐府,便是新大逸乐电影院的雏型,它是在以投资三十万元的条件之下建立起来的,因为它的股东就是南屏戏院股东的一部。在昆明的影业中,它们是姊妹戏院。而姊妹之外,还有一对老兄弟,叫大众电影院与旧大逸乐戏院,设备的完美与选片的严格都谈不上,他们营业的方针是使观众花低廉的代价来娱乐。这也许是这里特有的,在放映时有职员在台上讲述剧中的情节对白,昆明的观众大都以为解释剧情可以增加看戏的兴致。

关于国片,在这里映放的次数很少,《神秘之花》《孤岛天堂》《北战场精忠录》,如昙花的一现。最近中电方面把《长空万里》的外景在昆明摄制,还带来许多优秀的演员,使大家对国片注意起来。我很希望上海的影业公司在昆明合组一个联合办事处,把国片尽量介绍给内地的观众。

昆明电影事业的发展,证明这都市在进步,至少已不是一片沙漠了!

原载于《电影生活》1940年第13期

昆明的电影院

昆明通讯

大逸乐影戏院和大众电影场，是昆明仅有的两个电影放映场所，但是一切设备，似乎很不够现代化。战后昆明人口激增，娱乐事业大有供不应求之势，新影院的建筑是非常迫切的需要！

去年，在昆明大戏院（现已完成，由厉家班上演平剧，为昆明唯一之新型戏院）动工不久之后，已经有一个新的影院开始筹划着建筑，地点择定在南屏路晓东街，取名为"南屏大戏院"，投资总数约国币七十万元。

今年四月里，南屏继昆明建筑完竣，总计历时五月，堂皇富丽，不亚于上海首轮戏院。全场能容观众一千余人，座分正厅、楼厅两种。映机系RCA之有声机，发音极为清晰，并采用最新式橡皮银幕，该院在声、光、化、电之原则下，力求其完善，堪为昆明电影院之冠。

六月一日，南屏正式营业，开幕献映米高梅公司五彩片《银翼春秋》，票价最低六角五分，最高三元二角。跟着开映了好几张名片，如《新金山》《我若为王》《芙蓉仙子》《普格乔》等，现在上演联美文艺片《魂归离恨天》。

昆明南屏大戏院内部，收藏于中国近代影像资料数据库。

该院无讲述员（昆明影院，除国产片外，向例有一人在画面进行时用本国话解释剧情，有些相似沪上大光明之译意风，不过只是用人口播而已）之设备，中文说明用幻灯片在银幕下映出，对不懂英语者固然帮助很大，但距离稍远不易听明，且同时还须顾及到画面的动作，一般云南观众认为很看不惯。以前大众也曾一度采用过，但不久就废除了，似乎还有研究改进的必要。

自从南屏以崭新姿态出现后，一般人愈觉得原有两影院物质设备的落伍，而当局者也感到如不加以改进，势难作营业上之竞争，因此大逸乐即着手增加股本国币三十万元，购置青年会对面的一块空地，开始建筑新屋，现已大半完成，与南屏恰恰相对而媲美。

至于大众，另建的消息并无所闻，但说不定将来也会造一个新型的场址呢！

不过，国产片近来在昆明上映得太少了，几乎完全被外片所占据着。不久以前，有几张片子，如《孤岛天堂》《中华儿女》《热血忠魂》上演，营业非常鼎盛，可见同胞对国产片的欢迎。

目前大逸乐宣传着要上演一张国产片，是红星陈云裳主演的《逃婚》（编者按：此片恐为陈云裳在港之旧作）。然而，"只闻楼梯响，不见人下来"，宣传只是宣传，开映迟迟无期。

原载于《影迷画报》1940年第17期

昆明的影坛

辣 斐

昆明是一向被颂为"小上海"的，抗战时期的国际交通空道，所以更显得格外地繁华，人口增多，戏院林立，而戏院的设备也是新型而完善的。

南屏、昆明和大光明三大戏院的建筑，在内地可算首屈一指，所上映的各片，也得有优先权，现将这三大戏院最近上映的影片，作一报导。

《杀回菲律宾》系雷电华公司一九四四年出品，由硬派明星潘脱·奥勃朗和新进明星罗勃脱韦以及女星罗丝·好斯主演，内容是描写一九四二年美国在太平洋遭受日寇的袭击后，太平洋美军根据地之澳洲在大量开始整训军队，准备反攻杀到菲岛。叙述美军之英勇愤慨和儿女情长的片断的恋爱故事，并且对于反攻菲岛的伟大战果，日人之惨败没落，也有着一个极详细的报导。

《守望莱茵河》即《民主儿女》，是蓓蒂·黛维斯和曾得一九四三年表演最佳的男星保罗·路加斯合演。该片为一九四三年度十大名片之一，剧情叙述德国反法西斯地下组织的一个领袖，离开德国，在荷兰、英国、法国、西班牙等地发动地下工作，而随其妻（蓓蒂·黛维斯饰）返美，因一九四〇年美国尚未对德宣战，德大使馆对其之来美极加注意，而后被迫赴德去救一个在集中营里的德国反纳粹领袖。该片事的惨酷和反纳粹的坚毅信念，有着深刻的塑造和描写，处处给人们以定型战斗故。

《灵与肉》由白蓓兰·史丹妃、爱德华·罗宾逊、却尔斯·鲍郁、蓓蒂·菲丽等六大明星合演，叙述人生恋爱的真谛，灵与肉在情绪中的矛盾和冲突，男女青年对恋爱上灵肉的欲求，故事主要叙述人们因心理上的缺陷而陷入绝境的情形。

其他几家影院，如长城正在上映国片《黑夜魅影》，大众上映美片《泰山得子》，社会上映《荆棘幽兰》。

原载于《联合影讯》1945年第1卷第6期

贵　　州

贵州的电影

筱　雄

在这么一个文化阻滞、交通不便的贵州贵阳,三年来算是有电影院成立而且开始演起影片来了。本来在从前也曾经有些影片映过,不过是私人的所有品,假若有机会而且还要看片主的高兴,那么才得映映。后来(三年前),投机的人们曾经组织一个叫"点明"的正式无声影院演过一会,但不久就因事停顿了。

接着就有一些人组织一个叫"明星"的影院成立,开映以后,营业很是兴旺!但设备却糟糕到了极点!它既没有什么弹簧座位,又没有什么电气风扇或冷气御寒御热的东西,以及其他一切的一切,而且空气又非常恶劣。至于

贵阳中华街,刊载于《大美画报》1938年第2卷第3期。

营业旺盛的原因,就是因为所演影片大多适合于贵阳一般观剧者的心理。

不久又有了两个影院:金筑、群新的成立!再隔了年余,大同影院又成立了!但都是无声的。

谈到建筑,大约要算金筑是首屈一指吧!因为它总算是带了一些摩登色彩,美丽些,堂皇些,同时空间也较为宽朗的缘故,好一些。至于现在的影院,大概要算群新最为高朗,不过座位不适宜吧!

贵阳学生一般地爱看爱情片、社会片、战事片,武侠片是一般小学生和商店伙计些欢迎的。

联华、明星这两个影片公司,是贵阳人最欢迎的!其次是天一。至于影片,曾经在贵阳演过而受欢迎的如联华的《恋爱与义务》《野草闲花》(联华只有这两部片子到贵阳)、明星的《碎琴楼》《红泪影》《空谷兰》,以及其他如《白云塔》等片都是。

谈到欢迎的明星,如阮玲玉、胡蝶、陈燕燕、邬丽珠、陈玉梅、夏佩珍、高倩苹、金焰、朱飞、郑小秋、孙敏等。

贵阳人见过两部外国片《黑衣盗》《飞将军》,欢迎得了不得,它曾经重演若干次,可是每一次都是卖满座,国产片能够赶得上看客像这样多的,那恐怕是很少吧?我们希望本国演员们赶快努力些!

<p align="right">一九三三,十,二○,于黔</p>
<p align="right">原载于《电影月刊》1933年第27期</p>

贵阳影业拉杂谈

在我们这号称"山国"的贵州,电影事业以贵阳为最发达,虽然和别的通商大埠比起来还差得远,但是在我们看来,确乎也是今昔大不同了。

最早的一家影院要算明星,以前的地址就在现在金筑所在的地方,后来,把原址让给金筑,在南华路重新另建。可惜地势狭窄低下,厕所就在座位的旁边,当着炎炎长夏,有时热风里送来一阵阵的恼人的臭气。座位原为藤椅,到现在差不多损坏殆尽。新制木的,简陋达于极点,连放置零碎对象的小台都没有,在三家影院中可说设备上顶蹩脚的一家。以前唯一无二的时候,生意很不错,现在不见放好的片子,生意甚为平平,票价为一角或二百文,放的片子,多是明星公司的出品,且为默片。

金筑影院有五六年的历史,建筑方面比较考究,院内宽敞,座位系木制。向来生意不恶,明星的《姊妹花》《再生花》今春开映,夜夜满座。近来没有租

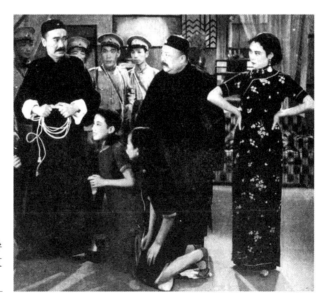

《再生花》剧照,郑正秋导演、胡蝶主演,刊载于《文华》1934年第52期。

到佳片,票价无定,随片子好坏为转移。

说到生意兴隆,租片认真,只有推后起之秀的群新了。该院初创之时,原为露天影院,在新市场放映,终因露天常受雨阻及天气寒冷,甚不适宜,后在金井街珠筒井另建新址。院内也颇宽敞,座位亦系木凳,《渔光曲》《大路》《夜来香》《新女性》《小天使》《船家女》等国产佳片(虽出产已久,在贵州觉得还算是早到的),陆续在该院开映。票价虽昂,每位价至少自三角起至六角,可是观众极为拥挤,夜夜都有人满之患,可见观众意识已经提高,票价之高低不论,只在求片质之好歹。最近映的片子大部为联华出品。

这三家影院,都集中在贵阳繁华之区的大十字一带,相距不远。由新城到这三家影院,要费相当的工夫才走得到。

前二三年,有个大同影院开设于南京路,用意就在救济新城的观众,可惜不久就短命了。现在又传出上江影片公司将在新城择适当地点建筑影院的消息,希望早日能够实现,免新城的人们再远跑脚板皮。

原载于《电声》1937年第6卷第1期

电影事业在贵阳一瞥

王礼安

当新都重庆和昆明等后方的剧运和其他事业一样地蓬勃的现在,这号称"西南交通中心"的贵阳,它的一切当然是读者们所盼望知道的吧?我现在就把关于贵阳的电影和话剧的情形报告一下,以飨关于剧运的读者。

贵阳现有电影院计为神光、群新、贵州、民众和明星五家,其中神光、群新、贵州三家都是兼映中西影片,而民众和明星两家则专映些迎合低级趣味的片子,如什么《关东大侠》《荒江女侠》及《美人心》等等陈腐不堪的旧作而已。

关于设备方面,可以说因陋就简,放映机时常损坏,非特不时断片,且常有有声片变为默片的危险。声浪上,除了神光戏院稍合人意外,其他简直像蚊子叫。如《孤岛天堂》在群新开映时,坐在后排的观众就根本听不见银幕上在说甚么,唱甚么。再如光线不够,真是一团糟。至于座位和秩序更不用说,就和旧戏院一般,大声呼叫,吃瓜子,泡茶,烘火盆等。空气混浊已极,逢下雨时则有大漏之患。如此影院票价却至少七角,且无日场,故夜场开映时,尚有买不着票子的危险哩。

至于话剧,则有民众、沙驼、黔邮和青年等几个剧团,间或有巡回剧团,或外来剧团来公演,不过那是很少的。本地的几个剧团中,以民众剧团为民众教育馆主办,人力财力比较充裕,所以也就成为贵阳话剧团体的权威!它拥有多数的演员,并且还有一个民众剧场,就是其他团体公演也都大多在这里。不过讲到演技,大多不能令人满意!第一就是国语差,而其他如布景、道具、灯光等,也没有如何出色,但在各种条件和环境下,似乎也不能过分地苛求吧?不过所可惜的就是贵阳的剧运工作者都犯了一个自大的通病,演员一上舞台,便以大艺术家自命,神气不可一世。其实自身的修养简直就差得太远!最要不得的还有一个门罗主义,每次公演总是那个人包办,无论这几个所谓名演员的是否适合剧中人的个性,导演先生是不管的!一个新人想找一

个表演的机会,那简直比登天还难!此中不知埋没了多少人才,诚为贵阳剧运的一大不幸和一大憾事!

上海影人在贵阳参加话剧运动的只曹雪松一人,不过他并不演戏,常充舞台监督,在贵阳颇有相当地位。

所可喜的,就是贵阳所演上的剧本都还能适合时代的情绪,如《夜光杯》《何处桃源》及《塞外狂涛》等(以独幕剧为多)。其他方面,简直不能和《新都》及昆明相比。

原载于《电影》1940年第83期

西藏

西藏欢迎国片

西藏在中国的西陲。以文化说来,比中国本部各省要低得多,但近几年来却有惊人的进步。单就电影来说,前几年西藏还没有大规模的电影院,可是现在,几个大都市里都有装置声片设备的近代化的电影院了。

西藏的人民,对于电影近年来也感到浓厚的兴趣。过往在西藏各影院公映的大半是英国片和美国片,然而自从国产片在西藏公映之后,藏人就一致欢迎国片。最近首府拉萨有一家电影院放映一部国产影片,故事描写中国军队在绥远东境战事,结果大受观众欢迎,对于作战兵士,表示莫大崇敬。

拉萨的街道,刊载于《良友》1931年第56期。

上面说起西藏所映的影片向来英国片和美国片占据大半,有人会怀疑到如果是声片,听得懂对白的人怕不多。然而我们要知道藏民对英人向多接触,所以熟通英语的人也未始不多呢。

原载于《电影》1940年第76期

电影在西藏

《大众影讯》西藏特约通讯

西藏的电影一向是在外人的支配之下，西藏的拉萨有数家大规模有声戏院，建筑设备都是非常地现代化，但均非国人所经营，所演的片子也十之九非吾国出品。还有二三家藏民所办的影院，则为三四流影院，院内破败不堪，价最低，所演的全是最陈旧的片子，观众也是一些最穷苦的人物。

西藏对于我国国产片却热烈欢迎，《渔光曲》曾到过拉萨，使西藏从来未见过国片的观众，如发现新大陆的狂欢。《渔光曲》原定在拉萨上演二星期，结果成绩却出乎意外，连续上演了三个月，观众始终拥挤不堪，"看国片去！""看中国片去！"成了西藏民众娱乐的口号。后来又连续运往几部国产片去，都得到《渔光曲》的同样效果。

西藏的同胞，渴望着祖国的影片给予他们精神上的安慰！

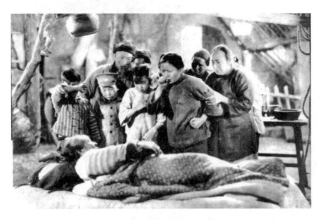

《渔光曲》剧照，刊载于《大陆画报》1934年第2期。

原载于《大众影讯》1940年第1卷第20期

西北藏区放映记

朱祖鳌

向甘肃西南进发

这次我们去巡回施教的地方是甘肃的西南部,洮河中游与上游的地方。六月九日从兰州沿兰(州)岷(县)公路南行,坐的是自备施教车,这一天直到夜间十二时半才走了三十五公里,结果抛锚露宿在七道岭南麓的山沟里,第二天晚上九时才到了临洮县城。一百公里路走了两天,因为这车买来后很少应用,从来没有走过长途,性能不很清楚,所以沿路出毛病,抛锚。在过临洮之后,虽也常有毛病,但都能立时检修,和第一天的摸不到头脑不同了。

在临洮我们停留九天,除第一天到得过迟不及放映,中间有二天下雨之外,每晚都放映电影,地点是县党部门口的广场,每次放映观众都有一万人以上。我实在觉得抱歉,那么多人拥挤、叫喊、流汗,而仍挤不进距银幕三十公尺以内的地方,因为那些地方早有人占领了,他们只能远远地看到银幕上的一点明暗的光影,但这一点也给他们很大的满足。白天我们展览照片,这些照片共计二百八十四帧,向兰州的报馆借来,内容为全运会、国民大会、陇东大捷、甘肃省中区行政会等,都算是很新的。每天民众和学生去参观的很多,后来一二十里以内的村民也都闻风来看。

临洮教育很发达,有中学、师范、职校共五,这次甘肃参加全运的选手很多是临洮产生的。地方因为临近洮河,引水灌溉,农作物都很茂盛,是甘肃的粮仓之一。它因处在洮河中游,洮河的木材在此集散,木业也很发达。近来裴文中先生[①]在此考古,颇有发现,这地方便更出名了。

① 裴文中(1903—1982),考古学家,1929年在北京周口店龙骨山洞内发现了北京猿人的头盖骨。

岷县难行

六月三十日从临洮出发，想当天赶到岷县，中途水箱大漏，赶修四小时之久，到夜间九时才赶到木寨岭北麓的大草滩。木寨岭高九千八百英尺，道窄坡峻，不敢冒险夜行，便宿大草滩，第二天午后抵岷。过木寨岭时适逢大雨，道路泥滑，停了好久才慢慢驶上岭来。到岷县，却又阳光满天，大热天气。

在岷县放映二晚，便去卓尼。因为甘肃省政府主席郭寄峤先生正来岷县一带视察，听说我们来了，便邀我们同走，缩短了预定留岷的日期。后来证明我们这样做是对的，我们到卓尼时正有二千左右番兵在等候郭主席来卓检阅，我们正好为他们放映电影。他们来自各草地，远者行七八日方至，平时很少有这样大的集合，郭主席检阅后的第二天他们便散了。

卓尼藏民看得起劲

卓尼是设治局，这里的居民多数是汉化的藏民和汉人，回教人士一个都没有。卓尼的军事长官杨复兴是世袭的官职，藏民们只知道自己是杨家的百姓，不知道为中华民国国民，称省主席为总督，不知有大总统等等。藏民们对电影极感兴趣，尤其是动物生活影片、畜牧影片，看得高兴便群起哄叫，举手扬帽，似乎很洋派。我们一部分人放映，一部分人和他们交谈，有时可以直接交谈，有时请他们懂汉语的做翻译，他们都觉得影片上的畜牧事业，比他们的要好些。

旧城离卓尼四十里，我们走了四小时才到。这一路坏极了，有路无面，凹凸不平，车在上面走，像是遇到风浪的海船，受损不小，钢板、水箱都折断了，幸而仍能行驶。

旧城是一大镇市，川、甘、藏、印的贸易中心。虽然是个镇市，却很富有，甘肃的多数县城远不如它，这里的居民汉人、回教徒都多。番子们多住在远近的村落中，这里过洮河南行便是藏民区域，有大路直通四川、西藏。贸易以木材、医材、皮毛、雅片、枪械、呢绒、瓷器、粮食等为大宗。这里对藏区好像张家口之对蒙古。

旧城最有势力的是回教徒。这小小的镇市有四大回教寺，其中以西大寺为最大，建筑费计十二万银元。我们到旧城时，正逢回教徒封斋，停止一切活动，一心礼拜穆圣。但晚上礼拜完了仍来看电影，有些人来要求我们迟一点开始，好待他们礼拜完了的时候(大约晚上十时左右完毕)多看几本片子。

电影放映队,刊载于《今日中国》1940年第2卷第9期。

发电机出毛病

在临潭放映第二晚,发电机球轴承散裂,未能终场。到岷县想尽办法做了一个夹子,夹住了钢珠,才又能发电。国防部的岷县种马牧场邀我们去本直寺放映电影,我们答应了。因为那里有四百多士兵,附近村落居民均为汉化藏民,我们便答应了。但天雨路泞,急却动不得身,后来天住雨了,车子开过山溪,溪水因雨陡涨,使车陷于溪中,用四辆牛车二十几个人拉了四小时才拉了出来,雨条腿泡在水里,冷得几乎没有知觉了。

本直是白龙口和洮河分水岭,也就是黄河长江分水岭的北麓的一个大草地,气候寒冷,夜间露天放电影须穿皮大衣,室内生火盆,虽然那时正是七月时节,但仍然寒冷。观众仍极踊跃,那些梳了二条比手臂还粗还长的大辫子的村妇们,每天晚上都坐了犏牛拉的木轮车从远处赶来看电影。

出差费不够一块大料

从本直寺出来,便踏上回兰州的归途了。在会川县放映了一次,实在没有办法再在沿途再停留。这一路一切物价以白洋计,每餐约需白洋三角,白

洋折合法币的价值又天天涨，我们离兰时，白洋一元约值法币百万，至岷县已达四百万，我们一天的出差费多者廿七万，少者十八万，实在不够吃一个大饼的钱，要不是有些时候有人请我们吃饭，我们这四个人无论如何维持不了这卅五天，所以我们虽没有能达到预定五十天的期限，也自问可以无愧了。

美传教士利用影音工具深入藏区

在岷县到旧城的路上，我们二次遇到美国宣道会福音堂的小汽车，我们互相让道又互相问好，他们从拉卜楞旧城到岷县去开会。他们在这一条公路有许多教堂，临洮、岷县、旧城、拉卜楞等地的福音堂都备有吉普车、发电机、留声机、扩音器、静片放映机、收音机等设备，虽然没有电教队的名义，但充分利用电教设备来做宣道工作，利用民众对电教器材的好奇心，来吸引民众。他们的教堂深入藏区，远至叠布，有教士完全藏化地生活，终生在那里。旧城的柯牧师，来华不久，正请了一位喇嘛为他夫妇俩教藏文藏语；拉本寺的艾明思牧师生长在藏区，现任美使馆副武官，闻不久又要回藏区去工作，我看了他们工作情形，有很多感慨。

计 划 长 征

我回来后，又计划上河西去。河西走廊起自兰州，西至酒泉、安西敦煌，通南疆北疆，长约千余公里。如果经费有着落，拟在下月出发，十月底返兰，因为再迟就太冷了。

听说在美订购的器材已来，希望能分配给我们一些，主要的是交流发电机、有声放映机等，需要孔急，刻不容缓。去年在沪购买的一批东西，至今未能运到，虽始料所未及，实深遗憾，希望能追回，在追回之前希望能先拨给我们应用。

原载于《影音》1948年第7卷第5期

华 中 区

(鄂、湘、豫)

汉口

汉口影讯

栖琪

我们汉口在这两个礼拜当中,要算是影迷眼福最佳的时期,因为各家开映的片子都是有名的,世界开映《雨过天青》,上海和维多利开映《恒娘》,其余如中央、长江等家,都是选映那较好的片子。

但在营业上的比较,当推《雨过天青》的看客来得多些。因为是国产第一部片上发音的号召力,初映三天,每券售洋二元,后改售一元二角,其座价之高,可说是开汉口戏院的新纪录,但是观众仍然满座。没到开映的时间,铁栅已经紧闭。讲到片子的好歹,毁的也有,誉的也有,不在本文范围之内,恕不多述。

《恒娘》因为两家同时开映,所以不见得十分拥挤。营业的收入,上海和维多利两家都不相上下,维多利虽座位舒适,地址幽静,但上海可映日场,多两场的收入,或许还要较维多利多些。

《国魂》前映于维多利,被法捕房干涉,只映了三天。现在上海复映,上座极盛。其中碧眼黄发的西人却占多数。

《恒娘》影片剧照,刊载于《时代》1931年第2卷第6期。

老圃新市场近也注意于电影，虽然都是二道水，但较以前看不清楚的片子，要好得多哩。

原载于《影戏生活》1931年第1卷第30期

汉口的影业

胡树之

汉口是个繁盛的商埠，自然商人和洋行里的职员是很多很多了，他们工余之暇，除少数的剧场供消遣外，普及和比较经济些的当然是影戏院了。的确，电影是很受他们的热烈欢迎。虽然各影戏院开映的外国影片居多，就是国产的无声或有声影片，也一样欢迎，不减舶来。总之，电影在汉口很普遍和有相当的地位了！就是旧式的妇女们，当你提起了明星影戏院时，无一说没到过和不晓得的。因此，各影戏院的老板们不得不努力营业和竞争，以供观者的需要。

现在汉口的影戏院有上海、光明、百代、明星、中央、维多利六家。还有停映不久的长江、世界现在合而为一，在长江旧址，用"世界"旧名，大事刷新，不日又要开映。其中发音、映片、秩序最好的，首推中央，可惜老板是洋人！观众最多，影片迎合旧式妇女们和旧头脑的要算明星、百代。

下面是观于各院的最近情形。

中央，资格最老，首先开映声片。映片以米高梅、派拉蒙、华纳等公司出品居多。秩序极好，每演佳片，必告客满。近因明星、光明、上海连映联华、明星二公司巨片《粉红色的梦》《啼笑因缘》，国人莫不以先睹为快，故该院颇受影响。

上海，在西仪街。院址较中央宽敞，座价亦较中央低，惟秩序远逊中央。演片以国产联华及环球公司较多。最近该院预告《人道》不日开映。

光明，在兰陵路。前因营业不振，观者寥寥，曾将院内刷新，聘中外闻名魔术家郎德山到院表演，轰动一时。近来所映《啼笑因缘》一片亦卖座不少。昨日又有西班牙歌舞团在该院表演。

维多利与中央为一老板，夏季院址临江边德国码头，秋、冬、春三季移威尔逊路。所映者，皆卷土重来之有声名片。

百代，在法界河街，为汉埠最劣之影戏院，所演片均带"火烧"或"侠"一

类东西。

明星,为汉埠最大之影戏院,最受旧式妇女和旧头脑者欢迎。专映明星、天一、联华公司出品。该院秩序纷乱,扰攘不休,令人头痛!

电影在汉口可说很普及了。尤其是国产,希望他们勿粗造滥制,予观者以重大失望!

原载于《电影月刊》1932年第19期

汉口的电影院

小 菱

电影在现在中国，差不多是已完全普遍，并且每一个国人已有了相当的认识，国产片虽不能说是十分地好，但间亦有几部是出人意料的，像《野玫瑰》《都会的早晨》，至少是可以满足了观众的无穷的欲望，所以我们也可以差堪自慰了。

在本刊二十三期内，有一篇《电影在桂林》及客君的一篇大作《首都的电影总检计》，这二篇均为描写当地的电影院。我因住在汉口，亦来谈谈汉口的电影院罢！

先讲几家专映国产片的：

明星

种类无声、有声都演，不过以映无声时为多，地址在法租界，观众上中下三等阶级都有，因其售价并不昂。座位约二千。映明星及联华出品为多，间亦映天一及各小公司的影片。批评：院内似不甚清洁，外观亦不甚完美，并且时时有缺片之虞，如《啼笑因缘》《歌场春色》《红泪影》等，都曾开演过二次，此为其之大缺点。

百代

种类无声，且均为武侠、神怪等旧片，因之售价最廉，观众大半为中下阶级，且多小孩及妇女，卖座甚旺。内部空气非常不清洁，亦无

汉口百代影戏院广告，刊载于《电影月报》1928年第6期。

楼座。因多小孩,故地上亦龌龊不堪。其地临法租界河街,每当夏天则开映露天。

专映外国片的:
中央
种类有声,地址法租界,和明星相差只数十步,其所映以爱情片为最多数。售价稍昂,故看客们以上中阶级为多。批评:外观尚庄严,内部座位似乎太少,故常人满为患,座位总计不过一千,发音尚清晰。

上海
种类有声,地址两仪街,为汉口影院后起之秀。借用其广告语"座位约近二千",亦映爱情片为多数。批评:内部装饰颇佳,亦甚庄严,其在报上所登之广告和片子实情相比较,往往过之太甚,且观众亦不甚多。

维多利
种类有声,内部尚佳,外观太差,所映亦以爱情片为多数。其每逢夏季,则在河界盖一夜花园,映影戏房屋技工甚巧,房屋二面全无墙壁,用帘子以代,故虽寒暑表在九十度以上,则仍凉风习习,毫无汗流气闷之苦,故观众尚拥挤。

<div style="text-align:right">原载于《电影月刊》1933年第25期</div>

电影在汉口

徐廷琪

在如今无论是在哪个大都市里面,市民的娱乐总是以电影占重要的位置了,因为它的本身是综合了音乐、绘画、歌唱等艺术而成,把原来在社会上占有相当位置的旧剧势力,已剥削得近了末路。汉口的影业情形即是如此的,每日进出电影院的男女若统计起来,总要比大戏院进出的人数要多几倍,而且大戏院在汉口只不过两三家,影院却有六家之多,待我来缕述一下。

中央影戏院

它为汉口市惟一装有西电声机的影院,装修设备可算为首屈一指。往看电影的观客以资产阶级同外籍人民为多。票价为楼上一元、楼下五角。所开映的影片多数是米高梅公司出品,间而也映乌发公司同其他杂牌公司出品,可算是汉口的一个头等影院。经理系外籍人。

明星影戏院

它是在汉口惟一演国产片的影院,所演的片子,以上海明星影片公司出品为多,间而也开映联华同其他公司的出品。内容设备颇难令人满意,首先就是售票人,你要是楼上掉楼下或楼下掉楼上换两次票子,就要受他的烦言。我国人对于营业向不研究其以和气招徕顾客的方法,此是大应纠正的。其次就是守门人,穿的长袍短褂没有号衣,穿着观瞻太不雅。若说院中无钱,而营业兴盛的确可观,不知何以如此吝惜区区小费,至其院内空气也窒塞,清洁上也欠讲究,每逢人满时院中是又热又乱。逢着无声片还好,若是有声片,什么慕维通、四达通的,则一通也不通,难听得几句清白。这是该院负责者应予以改良的,不要使专映国产片的影院落后,使本国人却步,转往演舶来片的影院中去。

武汉明星大戏院广告，刊载于《明星》1933年第1卷第4期。

维多利影院

是个有声影院，由外人经营着，夏天则迁移在江边开映营业，内设花园供人憩坐，且出售冷食等。平常季候则在其原来的街里地址营业。所演影片以环球公司为多，间而也演其他小公司的出品，可以算是个二等的影院，但其票价则与中央相同。

上海影戏院

一个位置在特二区的有声影院，系国人自己经营的，所开映的出品以狐狸及派拉蒙公司为最多，其余别的公司出品有时也上映。内容设备尚不算恶，只是空气流通似乎不大活泼，因为天气尚不大热时，在院中坐着即有汗流浃背之苦。国人经营中的影院以此为最整洁，票价与维多利相同，也可算得一个二等的影院。

光明影戏院

它是位置在特三区地界，与上海影院相距不远，也是国人经营的一家影院，面积较明星为大。上演的片子中外都有，有时映有声的，有时映无声的，中国影片则明星、联华及别的公司出品，外国影片则派拉蒙、环球公司等片都映。院中设备与明星相仿，其杂乱情形亦同。票价是三角、五角，遇有佳片上映时则增为七角及一元二角。平日开映三场，逢星期六及星期日则演四场，系一个三等的影院。

百代影戏院

它位置在江边，同明星系出一个东家经营，所演的影片多系明星戏院演过后的。院中设备疏陋，坐的则不是木椅为藤椅，但尚算得洁净。观客以劳

动阶级为多，间而也有坐汽车的太太老爷们去光顾，票价为一律两角，系汉口的一家四等影院。

以上我评说几家影院的等级，系就其院中的装修设备、招待同上演影片而下评断，并非是从一方面着眼，是非之处尚要请知之者矫正。

此外尚有一南京戏院，本是映着电影的，因为我草此文时，它已改上演大戏，且于最近因事被封而停业了几日，至于将来是否仍映电影或演戏则不可知，故未将它列入。

在汉口稍讲平民化的地方还算是电影院，无论何种阶级全攒聚在里面娱乐，不似华北方面的平津，把阶级习惯地看得很严，尤其是天津，稍为有点铜钱的人，就不往什么天宫、新欣等四等影院去；而那些被生活压榨的人们，也把那平安、光陆等头等影院看作极神秘，轻易也不大登门的。

<div style="text-align:right">原载于《电影画报》1933年第5期</div>

大水酷热中之汉口电影院

子 翔

民二十年，汉口大水，各电影院均被水所困，一律停映，损失匪浅。今夏灾星又临，人心惶恐，幸当局防护得力，水未上陆，但已饱受惊吓，营业亦受损失不少。今将最近汉口影院情形详述于下。

汉口电影院专映外片者共四家，国产片者二家，日本片者一家。

中央戏院，为外人经营，内有西电声机、暖气设备，富丽堂皇，在武汉首屈一指者。专映米高梅、联美、华纳、二十世纪等公司，如《块肉余生》《亡命者》《娜娜》《鸾凤和鸣》等片均已公映。座价为一元五角、二元，特殊佳片则座价加倍。现因恐水来侵，门前已加土闸，营业不如往日。

维多利戏院，与中央同一老板，专映环球、联美等公司出品，又时演其他杂艺，故电影时有时无。平日营业甚佳，现大水来扰，座价减至三角，营业仍无起色。

上海戏院，专门开映福克斯、派拉蒙、哥伦比亚等公司出品，尤以秀兰·邓波儿、梅蕙丝等片，获利不少。近亦因大水为祸，营业恶劣，最奇者前日开映佛兰西斯·娣之《及笄之夜》时，日场仅五人，亦云惨矣。

世界戏院，在汉电影院中为最投机者，专映二轮片，头轮片甚少。座价为两角五分，前映《珍珠岛》《劫车奇案》时，武汉人士趋之若狂，虽大雪大雨，亦如人山人海。由此可见武汉人士观影程度之一斑。现虽大水，营业如故。

光明戏院，专映联华、电通、艺华等公司出品，昔日开映《大路》《渔光曲》万人空巷，座价为五角、三角。近因水患，只映二三轮片，价目亦减。

明星戏院，专映明星、艺华、天一等公司出品。《姊妹花》一片在汉初开映时，只有二十余人光顾，因该院以为该片在上海受盛大欢迎，在汉亦必若是，颇思靠该片发笔横财，乃将座价涨至七角，以致外人非议，门堪罗雀。后将座价跌至三角，始稍见起色。今以水患酷热只映二三轮片，座价为二角。

亚细亚戏院，在日租界，专映日本本国影片，观者皆为日人，华人绝少问津。

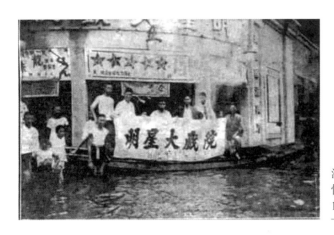

汉口明星大戏院发大水时情形，刊载于《影戏生活》1931年第1卷第31期。

汉口国片影业商以在酷暑洪水中，将较优之片皆候秋凉水退后开映，专映三四轮片敷衍顾客。营业因座价低之故，观者较众。外片优者开映甚多，因座价未跌之故，售座不佳。汉口为华中第一大埠，电影院有七家之多，而无一家有冷气之设备，亦可叹矣。

原载于《电声》1935年第4卷第32期

汉口春宫影片大活跃

胡　友

汉口法租界有专门映放国产影片之某大戏院，平日所映影片，多为上海明星、联华、艺华及电通等公司之第一轮片，故该院顾客亦大半为汉皋中上等社会中人。座价之昂，亦居武汉映国产片者之第一位。

乃于本年废历新春中，映放天一公司邵醉翁监制、范雪朋主演、文逸民导演之《母亲》一片后，待片已映完，观众多纷纷散去，时竟有少数顾客并不散去，且外间更有乘汽车前来者。友人胡君因为好奇心所驱使，亦不散去，时已夜深十一时许矣。讵转瞬即有侍者前来售票，每人两元，彼因欲观其究竟，亦如数畀予。迨幕启后，所放映者乃为实地摄制之春影也，剧中人仅一男一女，形容并不美健，所表演之方式，亦颇为平常。据闻该片系海上某某影片公司所摄制，余友观竟，大呼上当不置。盖片长亦有限，仅历时二十分左右而已。

此外，汉口某租界中有外人经营之×××小电影院一所，闻亦于新年中映放春影三夕。据曾观光者言，该院所映者，非中国人所代表，主角之国籍不下六国之多，惟方式则比较野蛮，因外人侧重于健康美故也。该片甚长，共映八十八分钟，惟座价每人贵至五元云。

<div style="text-align:right">原载于《电声》1936年第5卷第11期</div>

汉口的电影歌舞和戏剧

老C

汉口的电影院,现有中央、明星、维多利、世界、光明、上海等六家。售价:明星、维多利、世界座价二角;上海售三角、四角;光明售一角;中央售三角、五角。

中央装有西电有声机器,专映华纳、派拉蒙、米高梅上等外片,国片甚少开映;明星、光明专映艺华、明星、天一、新华上等国片;维多利与世界映外片时期较多。

各电影院与上海中央、恩派亚相上下,生意亦均不恶。

上星期,中国旅行剧团出演于汉口明星大戏院,剧本为《祖国》《茶花女》《父归》《雷雨》《梅萝香》等,公演结果成绩甚佳。现唐槐秋已率领该团去长沙公演两星期,再行返沪出演于卡尔登。

影星潘文霞、潘文娟,歌星冯凤现组织一银星歌剧团来汉出演于天声舞台,以上海影星歌星为号召,生涯尚颇不恶。记者特往访冯凤、潘文霞,据谈此行结果,预料当甚佳也。

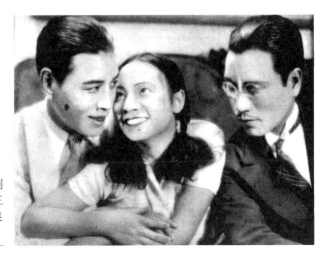

郑应时导演的《春潮》剧照,从左至右为高占非、王人美、袁丛美。刊载于《良友》1933年第73期。

光明大剧院最近已邀在申之喜彩莲、王宝兰,共男女演员六十余人来汉表演蹦蹦戏,当可轰动一时。

十四日,汉口怒潮剧社假座光明大戏院公演,剧本为《水银灯下》《最后一课》《号外新闻》三个剧本,公演三日,因有两个国防性质剧本,故卖座极佳。《水银灯下》导演为天牌导演袁丛美。该剧本作者为田汉,系描写电影明星在水银灯下工作情形,袁丛美在剧中充任导演,风头十足。演员成绩均在水平线上。

记者向天牌询问情形,据云仅服装饰景等已用去不赀,该剧团将招考新团员云云。天牌近甚受一部分女学生及影迷欢迎,较在沪时,生活充裕多矣。演剧时天牌请人压阵,以防他向女演员揩油。末又表示,拟在汉口长久勾留,俾充分发展该剧团云。

原载于《电声》1937年第6卷第1期

长　沙

长沙的影业

陈听潮

长沙是湖南省的都会，外省与湘省交通的时候，全以此为枢纽，所以外县少据资财的人，多半争先恐后地住在这里。它虽没有申、汉那样多的马路、电灯、汽车……但人民的好奇心则甚过倍蓰，就中以电影一项而论，已足见其概。

电影的来到长沙，最初是在青年会，它专为会员而设，非会员取资约贵。但因它所映的皆是西片，不合多数人民的口味，所以时映时辍，不大见得什么成绩。

到早数年前，就有平平、乐天、明星院相继而起，映的都是国产片，故慢慢发达起来了。平平当时设在白马巷勤工厂内，开办到民十六年，因共党的"扰乱"，于是宣告停办。

乐天亦此中止。它那时所映的片虽然不好，但因一时要看中国活动影戏的狂热，也就不小了。其中最能叫座的就是《济公活佛》各集，我对乐天、明星各院不大熟悉，所以不能详细告诉诸位。

自民十六后，湘局平定，遂有百合设立于西牌楼，远东设立于皇殿坪，民乐设立于南门外新街口，万国设立于织机巷。此四者较为彰著外，尚有平平复设于万寿宫，不久以前又移立大东茅巷，今承租于中央有声电影公司。万寿宫则改为维多利，江南设立于马王街席少保祠，湘东设立于东长街，大华设立于青石井等。其他大西门之东方旅社及美西司旅社亦附有电影部。影院之众多，亦可见发达之速了。

民乐先年映的影片多是大中华百合的出品，比较上他家生意好些，但亦

寿命不长，未几亦香消玉殒矣。现在改演平戏，闻未久有复开为影院之一说，不知确否，尚待后音。

至于百合，先年则端租外片，但因人民对外片兴趣之薄弱，至去年底也就告终了。今年春又改组内部，与上海联华立有合同，端租他家出品。自开办迄今，已有《恋爱与义务》《故都春梦》《南国之春》《野草闲花》各巨作来湘，于是人民之有影癖者，均趋于此了。最近所映之《野玫瑰》《粉红色的梦》二片，号召观众之多，已打破湘省影院之纪录。且闻不久《人道》即刻来埠，仰瞻者已久。

俯首远东，即开办以来，其中改组数次，然其性质悉演明星出品，如《桃花湖》《红泪影》《空谷兰》《梅花落》《新西游记》各片。至一月以前，因观众之对百合者为多，故门庭日形冷落，宣告召租，于是有钱某者组织联益公司，开为有声电影院，现今正在修理房屋，闻不久即行开张。第一次映之片为天一之《游艺大会》云。

万国前因织机巷之房屋不固，遂于三月前移租东芳巷。

平平之地址改用"中央"牌号，现在该院又渐停映了。

其他各院均映杂家之片，且为已数次来过的，所以券价甚低，看的人也不稀少。

大华在今年春季重映明星之《火烧红莲寺》连集，然不到六集时，有一天祝融太不讲情，一回火就化为乌有了。

现在说了这些话，好像是太史公的编史记，都是讲的电影的历史，读者谅必一定不耐烦了，那么我就将长沙影院的特殊情形，一桩桩、一件件地奉告罢。

一、院场之令人得不到舒服的感觉，除青年会外，其余都相差不多，大致是座位狭窄，场所不洁，空气闭塞的毛病。

二、除青年会外，无论哪家都是好像汉口看大戏的一样，都有一壶壶的茶，卖瓜子花生的声音也就闹得不堪入耳了。

三、还有一件特别的就是讲电影了，如何讲法呢？就是凡一场电影，总有一个院里请的人立在高的地方，与片子同时将片中的字幕讲出，可以使不认得字的人也就能懂得。如果有讲得好一点的，就掺了些滑稽话进去，使观众发笑。

以上各点不过通指而已，其余各院之奇形各有不同，恕我不能多说了。

原载于《电影月刊》1933年第20期

长沙电影之过去与现在

岑

长沙的有电影,要算清宣统时,不过那时还是幻灯一类的东西,只供宣传学术、宗教之用而已。前者如南学会,常映卫生、风景、教育等类画片;后者如青年会,于圣诞节晚上以幻灯映放耶稣故事画片,但都没有正式营过业。

民国成立后,就有流动性的电影院开设。福星街的××影院、西牌楼的春华楼都是。当时人见白布上的山水人物活动如生,观者遂趋之若鹜。彼时只售制钱一百文。但是此种影院设备极简,所有影片不过数本,映去映来自不能召座,又要另找码头。较之现在商业化的影院,租片也只映几天的,真不可以道里计呵!

后不久,青年会谋会员的娱乐消遣,就映放西片,并不公开售票。但后因看的人一天多似一天,青年会就不得不放弃其"闭关主义"而规定每星期的某一天为公开售票期。那时所映的,多半是侦探长片。

再后就有霞光、百合、长沙、远东各院的踵起,才成为正式营业的影院了。

《生机》剧照,刊载于《天津商报画刊》1933年第9卷第28期。

到现在霞光、长沙都因经营不善而夭折,百合、远东尚在继续挣扎,又加了美西司、湘东、东方、明星、维多利五家,及每逢暑期开映的青年会。

其中远东是映有声电影的,多映美片及国片;天一、明星之出品,《生机》《自由之花》《失恋》都映过,设备也还好。

再谈到百合(是联华的股东),专映西片及联华出品。去夏映联华的《十九路抗日战史》时,共十六日,座上客满,国人的爱国心也可见一斑。观众多知识分子,虽然是每场都无虚席,而秩序是甲于其他各院的。本年已映《城市之夜》《都会的早晨》《除夕》《如此英雄》《我们的生路》《清白》各片。现在映《二孤女》,联华发行。

维多利是专映国片的,明星出品先映权只在该院,《狂流》《压迫》《健美之路》都映过。

其次美西司也映联华片,可是都是老的出品,如《人道》《南国之春》《粉红色的梦》《故宫新怨》等,所以也还受观众欢迎。

青年会场地极佳,而专映西片,为入幕之宾者,多是与教会有关系的人们。所映片多差强人意。

其余东方、明星、湘东都映《火烧九曲楼》《东方两侠》《乾隆游江南》一类适合低级趣味的荒谬怪诞武侠的片子,不足道也!

长沙各院设备都不完全、不卫生,都因为它资本不雄厚。假如长沙地位能和汉、沪一样,我相信决非现在的模样了。资本不雄厚真是长沙各影院病根所在。

但是也有优点,优点是什么呢?听我一一道来。

一、每院有说明者一人,于映片时站在适宜的地方,拉起喉咙,大声解释,好像说书一样。于识字者应无所裨益,但对于文盲及一般不识字之妇孺,真有莫大的帮助,这恐怕是中国少有的吧。

二、广告有术,各院的广告都是铅印的,不像汉口笔写的那样,含有美术的意味。除于大街通衢张贴外,并有广告牌置于各大商店门首。该项广告,均由各院聘有专门画师负责,以百合的最佳。

长沙电影的过去与现在是这样,将来如何,那就不得预料了!

原载于《电影月刊》1933年第26期

近来长沙的电影事业

张洪尧

长沙为湖南省会，因为地偏西南位居内地之故，在十多年前，还是风气未开，社会的一切都是陈腐的状态。如今呢？因为海上的新潮流的趋入，渐渐地随之而转移了，社会上种种都带着蓬勃的气象。当然，在电影一方面也是有相当的纪录。现在的长沙电影事业，却不算十分发达，因为仅仅只有电影院的设置，尚没有制造影片公司，所以谈到长沙电影事业，仅能就影戏院而言。

现在存在的有远东、中央、美西司、东方、湘东、明星、百合、维多利八家，还有万国、世界、江南、大华、青年会、湘汉六家。或者因为改演平剧，或者因亏本而改组，所以现在只有八家了。照上面看来，长沙人以为盛事，实在讲起来，稍具有规模的却少得很。若在夏季开始，则电影院的设立真如雨后春笋一般。许多投机商人因为露天电影场不必多大本钱，只要有空坪一块、影机一部，租几部什么武侠"火烧"片子，即可开映。因陋就简，不求内部设置完善，一至秋季，则相继收束。故冬季屹然独存者，仅数家而已。然而较之二十年前之于基督教会映放幻灯杂片，终有天壤之别。现代社会之潮流，日趋新化，将来长沙或有大规模影戏院和电影制片公司之设立，亦未可知。

总之，湘省地大物博，山清水秀，照现代时势看来，长沙现在之电影事业，正在方兴未艾，将来未乎限量也。

现在把存在的几家影戏院情形稍为说说，我对于电影一门是门外汉，对于其中的内容，没有十分明了，还要请读者原谅。

远东

长沙人所欢迎的一所电影院，因为老板善于迎合观众的心理，内部的布置比较尚好，秩序颇差。映片呢，大都为明星公司出品，如去前年映放轰动一时的《火烧红莲寺》、友联的《荒江女侠》、天一的《乾隆游江南》等片，大受社会人士的欢迎，所以营业蒸蒸日上，数年来，赚钱不少。今年场址为联益公司

所租,映放有声电影,如在万国映过的《上海小姐》《芸兰姑娘》《有夫之妇》和一些外国片子,券价为六角或三四角。因其售价太贵,所租影片不佳之故,遂营业不振,观客寥寥,亏本不少,今已停演,仍归远东接办。

万国

为中央公司所租,在长沙电影院的建筑设备讲起来要算首屈一指,所映皆为有声影片,如天一的《最后之爱》《歌场春色》及外国的《蝶甜花醉》《画舫缘》等片。票价为四、五角,营业尚佳。并于每星期日上午加映一场,专为欢迎学生,票价减半,所以大受学生欢迎。前月忽迁于平平场址,现今改演平剧。

维多利

即前平平第一院,售券一角,秩序颇差,所映大都为《空谷兰》《九美女侠》《国魂》《复活》《火烧平阳城》一类之片,故营业尚佳。

东方

为东方旅社之坪台所建,临湘江之滨,故夏季营业较盛,秩序远逊于他院,所映皆卷土重来之《狸猫换太子》《古城飞红记》《女侠红蝴蝶》《新红楼梦》之类,券价一角,营业尚不恶。

青年会

为基督青年会所设,而非正式营业性质,内部建筑设备胜于他院,秩序尚佳。因所映皆外国影片,低级社会人等观者甚少之故,其映放时期不定,时而映放时而停映,但以夏季映放时间较为长久。

中央

即前平平第二院场址,所映皆声片,如《兽国春秋》《十九路军一士兵》等,券价或四角或二角。近因天气严寒,地太偏僻之故,生意稍差。

美西司

为该公司所附设,秩序甚差,券价一角,所映如《白鼠》《侠士情娘》等片。

百合

为长沙电影院中资格较老之院,内部设备尚佳,前数年所映大都外国影片,券价亦昂,故不为社会大多人士欢迎,营业大受打击。去年改映有声电影,如《虞美人》《花团锦簇》等片,但不久终归失败。旋乃改映联华公司新出各片,如《故都春梦》《恒娘》《南国之春》《野玫瑰》《野草闲花》等片,故颇为社会青年男女所欢迎,营业颇盛。近演《人道》一片,轰动一时,售券八角而

观者仍拥挤不堪,盛况可以概见。

明星

院址于北门,因该地影戏院仅此院与美西司二家,故营业尚佳。所映皆大半迎合低级社会人士心理,映片如《关东大侠》等片。

湘东

内容设备尚称完善,售券一角,所映片如《唐伯虎》《施公案》《文武香球》《血泪黄花》等片,营业尚佳。观者颇多妇女,因适合彼等心理也。

末了,我觉得长沙的影戏院虽多,然而大半都是迎合低级社会心理,映放如一些什么"大侠""火烧"等片,只图自己的利益,而不知造恶于社会不浅。在长沙的小学生,因为常看影戏,深中了剑侠的迷,弃家逃入山中学法之事时有所闻,这不是极明显之证吗?我希望制片的公司在这科学昌明、国难日亟的时候,要少造些这迷信神怪的一类片子,这中国的电影事业才有希望,才有与美国好莱坞并驾齐驱的一天呢。

<p align="right">原载于《电影月刊》1933年第21期</p>

长沙的影业

栋

在未曾谈到长沙的电影院之先,需先要谈到长沙的电影观众。

长沙是湖南的首府,水陆交通都称便利,文化风尚变化颇快,日趋摩登。但是对于看电影,则不敢说是具有艺术眼光,与日共进。

长沙人看电影有二大特点:喜欢国产片而薄舶来片,喜欢神怪剑侠之作及爱情的表演。

因为有上面的情形,所以长沙的电影院为营业计,不得不迎合观众的心理而国产化、神怪化了。

长沙现专营电影业的,有远东、百合、维多利、湘东、明星、美西司、中央等数处,时而电影时而京剧、新剧的有民乐、江南、世界等处,现在我将上面各戏院之近况略言之。

远东

可以说是明星影片公司的长沙开演处,或说是胡蝶影片开演处更宜,因为远东的片子多租自明星,而尤以胡蝶主演的最多而最能叫座。该院地址适中,有内外两场,外场夏日露天用,内场除放电影外可演新旧剧。该院以开演《火烧红莲寺》获得盈利最多,惜此片已为长沙公安局禁演矣(神怪之片易入青年之心中,故时发生离家潜奔、出外求剑侠之事,故公安局对于神怪剑侠之片现明令禁演)。最近该院改演有声影片,因资格老大之故,车水马龙,仍不减早日。

百合

这原来是端演舶来片的唯一场所,范朋克、玛丽·璧福、丽琳·甘许、珍妮·盖诺、卓别麟等明星的片子多在此开演过,如《雷梦娜》《从军梦》《侠盗查禄》《侠盗罗宾汉》等片,颇能轰动一时。至今年六月,即以营业不振而改演国产片,片多来自联华,如《恋爱与义务》《银汉观念》①《野玫瑰》《故都春

① 疑为影片《银汉权威》在长沙之译名。

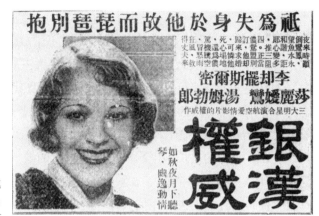

《银汉权威》影片广告，刊载于《申报》1933年12月27日。

梦》《野草闲花》等，该院亦有内外两场，外场夏日露天用。

维多利

这是平平电影院的变形。平平是长沙的一家老电影院，因为经理不得其人，以致亏本，出顶于人，改名"维多利"。地位在城南，放演多二三等片，如《九美女侠》《嘉兴八美图》等陈腐而少意义之片，所以生意冷淡。

湘东

这也是一个放演《刘关张大破黄巾贼》《乾隆游江南》一类片子的地方，场址小而极不卫生，以券价之低而为招号的工具，毫无可述。

明星

位在城北，场址颇大，所演的片子全为国产，尤以有连续性的为多，为《大破毒药村》《双凤珠》《火烧红莲寺》等片，先则每集开演，然后再各集合演，以一角两角钱而可看到二十、三十本的影片，所以人多趋之。这也可以看出长沙人之看电影只在"量"而不在"质"了。

美西司

这是一个旅馆的名字，因借着这旅馆的平台改装为一电影场，故也叫美西司。旅馆内附设电影场的除美西司外，尚有东方旅社内的东方电影院一家，此院比美西司更不如，可以不谈。美西司多演别院刚演过的片子，大约是因为租金便宜之故吧，所以券价极低，一般劳苦同志多如鹜趋之。

中央

此院创始在去年十月，这是有声电影放演的鼻祖，《歌女红牡丹》《雨过天青》《城市之光》《五十年后之世界》均在此开演过，不幸今以停业闻。

除上面所说到的电影院之外，而值得我们注意的尚有一处，即青年会，它之所以放电影，多为会员的缘故，但现在也不常放。它所放的片子都是舶来片，短而带滑稽性的多，如《特别快车》《牛皮大王》《真假夫妻》等，《月宫宝盒》《时势造英雄》诸巨片也曾在此开演，座位及其他的一切都比别院优良，看的多学生。然每张片子的收入总是不多，这或者是上面所说的长沙人对于舶来片不合脾胃的缘故吧。

最后要谈到的是长沙电影院的两大极大的缺点：一是不守时刻，二是不论一张什么片子总以"伟大""香艳""爱情""武侠""巨片"数字为招号，以致电影院的广告几无人敢相信。每片的开演，多凭观众平常对于该片主演者的其他曾经在长沙开演过的作品而定看与不看。长沙为一国产影片开演的地方，而发生这种现象，于国产片前途不无影响吧？

原载于《电影月刊》1933年第20期

长沙的影院

朱焰琦

长沙在民国十四五年的时候,就开始可以看到两三个影戏院,那时长沙多数的人对于电影都很懂懂,为着好奇心的鼓动,所以影院吸收有许多的顾客。票价颇贵,甚至卖到两元一张,最少也是八角或者六角,然而观众仍然是很拥挤,尤其是青年会与百合,差不多每天都有"座位已满"的告白,张示在戏院的门前。

现在电影似乎比较沉没了点,可是将来也许有次严重的转变,就是银宫和民乐电影院正在建筑,将来完成了,必定能使长沙没落的银坛得以新生。现在,将长沙影业的情况略述如下。

百合

这是长沙较好的院子,内面油漆的图案和设备也颇良好,现在已有七八年的历史。从前专演外国片子,后来又专演天一、大中华等公司的出品。近来却完全是演着联华的新片,为长沙知识阶级唯一娱乐场所。票价三角、五角两种,观众极多。最近为着竞争营业的关系,将联华从前名片如《故都春梦》《野草闲花》《小玩意》等重演,票价一落而为一角,生意极佳。可是它的负责人拟全力对付正在修筑的银宫,此处却只采放狂主义,长沙影院的第一把交椅,可轮不到它来了。

远东

创办于民国十七年,建筑在长沙可以说得是数一数二的。在民国十九年的时候,曾以《火烧红莲寺》而获得多量富于迷信观念的观众,生意之盛,无以复加,为该院的黄金时代。现在改演有声电影,生意亦颇不恶,当明星《姊妹花》来长时,它与百合的《渔光曲》拼争激烈,可与百合相对衡,是长沙资格较老的戏院。

银宫

这是正在建筑中的一个富丽的影院,将超过百合、远东之上,院址就是国

货陈列公司,大概会专演有声影片。

青年会

为长沙影坛之先锋,创办于民国十五年,为基督教青年会所附设,近来可也怠倦了,除了热天因为露天场所树木极多,可以借以乘凉而吸收观客外,冷天总是停演的。然而它那里秩序最好,寂静无哗,为各院所罕见。

美西司

位于城北,为城北仅有之娱乐场,所演影片均系各院所演过者。近来全迎合低级趣味,以小公司之武侠飞剑片相号召,如《关东大侠》《荒江女侠》等,同时只有一只机器,每当换片时,全场叫嚣,秩序极为紊乱,这完全是一个没有灵魂的影院。

湘东

建筑因简就陋,所演影片,亦极陈腐,如《莲花公主》《江湖二十四侠》《剑峰塞》《两大天王》《海上夺宝》等片,总是循环于该院,所以只不过一些下层阶级的观客点缀在该院的池座里。

明星

初专演小公司的武侠片子,券价一角,且有时两片合映,故营业状况亦佳。在廿三年九月曾一度改革,专演明星公司新片如《三姊妹》《路柳墙花》等。可惜现在仍归沉寂了,一落而为故态。

维多利

这个院子建筑极劣,然而处于人烟繁盛的城南,同时它又将《狂流》《盐潮》《华山艳史》《三姊妹》等名片,以一角钱一张的贱价卖座,故观众极形拥挤。假设把内部改修,未始不是一个高尚的戏院哩!

东方

这是临江的一个戏院,所演之片极腐败,如《白蛇传》《孟姜女》等皆为该院采取。然地处江边,轮船上办事人员以及附近客栈的旅客,都以此为唯一遣兴之场,故观客也多,不致门可罗雀。

万国

从前演有声片子,自己有发电机,同时发音机均为新购,故光线和音调都极清爽,所演之片亦颇不恶。但也许是广告力太弱,支持不住,现已倒闭,改唱平剧。

金星公司民乐影戏院

现在起造中,完成之日,我想必能为长沙影业界放一光彩的。

长沙的银坛状况，大概如是。市民对于银幕的欣赏也各有不同，如学生喜欢到百合，而一般公务或有闲人员却喜欢在远东，但是除掉多数的知识阶级外，其余的人，总是喜欢看什么"侠"以及"火烧"的什么神怪的影片的，这可以说是整个长沙的市民对于电影的嗜好的种种了。

原载于《电影画报》1935年第19期

长沙影院之新合组

雪 鹏

长沙电影业在不景气中，尚能维持现状者计九家，为金星、银宫、远东、百合、维多利等。入春以来，银宫以院址系新筑者，地位适中；金星以专演西片，选片严格，故营业均有起色；中央公司经营之远东，废历新年中收入颇佳，旋因常以劣片、二道片充数塞责，营业乃一落千丈矣。

目前影院业中，新近有一异军突起之大组织，主其事者为蒋寿世、廖若平诸君，蒋为长市新闻及工商界闻人，廖为长市艺术教育界之知名者，且对于经营影业均有相当经验。鉴于本市影院于设备、选片等均有革新之必要，特由远东、金星、南华三院合组一南星公司，集合三院资本约六七万余元，实行统制。金星仍在南门外原址；远东则将中央公司退租，恢复原有规模；南华则系租定市民国术俱乐部新建之戏院。将来南星公司正式成立后，此三处戏院准备金星专演西片，远东专演国产片，南华则参合西片、国片，俾观众能各从所好，以乃适当娱乐。现三院正分别整理，渐谋合并，远东正将中央退租，内部亦已改组，原股东杜亦吾已去世，股本已全部退出；南华并推定商界领袖左益斋、蒋廖为总理人，为正副经理。

其他各影院闻此消息，均相顾失色。南华新院址为力谋适合新式建筑，特遣工程师赴沪考察，俾资借镜。三院刻正合组南星公司筹备处，开始办法，蒋、廖二君亦决于最近期间赴沪接洽购机、定片事宜。正式营业之期间，想亦在不远矣。

原载于《电声》1935年第4卷第20期

电影在长沙

恂

曾被人称誉而荣居模范省会的长沙,几年来政府与人民艰苦地努力与奋斗,现在却也说得一声粗具规模了。也许是粤汉将接轨的缘故吧,政府在不断努力的物质建筑声中,同时也是百业复兴计划初步实现声中。而使人惊异的便是电影事业腾勃的展开,像长沙这样一个周围不满二十里的城市,竟会竖立着七八个影院,而其中更有四个是够富丽堂皇的。虽然它们也受着不景气的打击,而在去年岁尾停演了几家,可是它们再接再厉的精神,却远非长沙其他事业所可比较的。当然,像它们这样肯努力,一方面固由于将趋于繁华都市的人群需要正当娱乐来调剂他们的生活,而另一方面倒是知识群中曾振臂高呼"电影是第二教育"的缘故而促成的。记者因为感到电影的需要,同时也觉得长沙两年来突飞猛进的电影事业,似乎有介绍的价值和必要,特借《联画》的一角,来报告于读者之前。

首先要介绍的便是银宫,这是长沙居首席的影院,建筑的富丽也许不亚于沪上次乎的一流影院吧。联华公司的出品,它获得首轮公演权,而最能号召观众的,也是联华的出品。这并不是夸大地说,的确是因为它的观众十之七八是学生,而学生对联华片却一向是抱着好感的。

该院开幕到现在刚好是一年零三个月了,去年的一年中,它是抱着"专演国产片"的宗旨。然而,可惜因为国产片出品缓慢,已将陷于供不应求的趋势。而去年十二月间又崛起了一家院名"远东"的,同样也是专演国产片。因之明星、新华等公司出品放映权均为远东获得,加以沪上电通公司停止工作,艺华、天一公司工作迟钝,直到今年二月,终于给它改变了宗旨而与美国福克斯公司订立合同,已公演过的如《小情人》等,均轰动过不少观众。现在急待公演的,联华公司有《浪淘沙》《迷途的羔羊》等,福克斯公司有《小姑娘》《诗人游地狱》等。该院甬道前之路边公园均竖有惹人注目的广告牌,想一旦公演,当可轰动一时的。

次要提到的即是去冬崛起的远东，它的建筑是很现代化的了，院门的形势很有些像上海大光明。场内的布置都很精雅，沙发座位，四壁不开窗户而用抽风机通气，这都是长沙各院所未曾有的。原先它也是抱着专演国产片的宗旨，可是国片的供不应求，使它爱戴国产影片的初衷不能实现，也和银宫一般，间亦穿插一些西片公演，国片的供给由明星、天一、新华、上海等公司负责，西片则由雷电华公司供给之。不久的以前，四川大同影业公司黄氏三姊妹携其《峨眉山下》并亲自登台表演，倒获得不少人士的喝彩声。

再说专映西片的金星吧，这是长沙唯一专映西片的所在，亏蚀也是较任何戏院为大的一个。它失败的原因固由于地处僻静的关系，但西片不合长沙市民的胃口却是最大的原因。虽然营业是如此不振，可是它再接再厉的精神，倒也值得佩服。最近该院与联美、华纳、环球订得不少佳片，准备次第演放，而它的宣言是抱定牺牲之决心，带市民走向艺术的最高峰。经营者虽如此不惜牺牲来介绍西片，但结果如何倒也是目前不可预料的了。

在互相竞争的情形下，南华，这是正在加工建筑即将落成的影院，地点在民众国术俱乐部内，建筑经费均由省政府拨发，由经营远东、金星两影院的南星公司承租。拟在阴历端节前后开幕，据云准备中西影片参映。该院开幕以后，也许将成银宫的劲敌，因为它既与银宫相距不远，而建筑的雄美却并无上下之分的。

还有百合，它正如远东、金星的关系一般，而与银宫是互称为兄弟影院的。联华之能把握长沙观众，这至少也当稍稍归功于它，虽然联华影片本身有吸引观众的可能。在一年半以前，百合还是长沙第一流影院，号召的力量，即目前的远东、银宫亦不能比较，可惜的那时国片除《火烧红莲寺》能卖座不衰外，其余的只有洋片看了，百合当然是映西片的。后来凭着它的号召力，那时它也许是冒险地开演了第一次国产片——联华的《海上阎王》，结果没有失败。于是一次二次，不到好久的工夫，国片（也可称作联华片）夺下了洋片的市场，而联华片在长沙也是打得够响亮的。去年银宫开幕，它将联华片首轮公演权让予，自己开演二轮片，券价略低，因为以往的荣誉，营业始终不衰，将来它或许也会有惊人的改进与发展的。

还有维多利、明星、中华三家，这是三家顶不进步的，至今仍在演着中国初期的无声片，甚么《关东大侠》《狸猫换太子》等。而观众的复杂也是甚么影院比不上的。近来新生活促进会励行编号入座，查号的警察最不高兴光降

《海上阎王》剧照,导演兼主演为王次龙,配演者汤天绣、周文珠,刊载于《时代》1932年第2卷第8期。

这几院的。

最后要提到券价了。银宫因为有楼的缘故,日场为二、三角,夜场三、四角;远东日场二角,夜场三角;金星也有楼,日场为一、二角,夜场二、三角;百合日场一角半,夜场二角;其余都是一角。长沙影业的情形,大抵如此了。

原载于《联华画报》1936年第7卷第10期

长沙影院形形色色

徐继濂

长沙电影事业的发达（比较从前进步，并不算是兴盛），算是近年来的事，综计共有六家电影院，现在就简略地把它记下。

银宫，地址偏僻，去年开幕。建筑新式，布置亦尚完备，专映有声片，选片多为联华出品，券价售三角。因地址僻处北门，故生意不甚兴盛，只有夏季、冬季大廉价之举，观众多为知识阶级。

远东，改建一新，该院为南星公司所辖。去年将院址改建，采用立体式，富丽堂皇，座位为弹簧椅，舒适异常，场内用直流空气，设备在长沙可称首屈一指。专映有声国片，券价两角、三角，生意尚佳。

百合，生意兴旺，百合因资格极老，券价普遍，地点适中，选片精良，生意极盛。惟建筑已旧，选片多为联华及其他公司之二轮片，有声、无声兼映。

金星，专映外片，亦南星公司主办，专映福克斯、华纳、乌发等外国公司出品，生意平平，布置尚可。

维多利，映武侠片，布置简陋，秩序甚坏。惟以其售价甚廉，地址适宜，专映小公司之武侠神怪片，以迎合下流阶级兴味，故卖座殊盛，观众多为劳工阶级及娼妓等。

明星，营业寥落，地址极荒僻，设备亦简陋，选片又极敷衍，故营业极惨，虽售一角，仍有不能支持之势。

原载于《电声》1936年第5卷第4期

长沙娱乐事业畸形发达

《电声》通讯

自从去年战事爆发之后，寂寞的长沙顿时热闹起来，人口的数目已经增加许多，都市中不可缺少的娱乐事业便也跟着发达起来，电影及平剧都活跃得很。

现在长沙的平剧院与影戏院已共有十几家，平剧院有万国大戏院、大中华戏院、新南京戏院、新舞台、远东大戏院、民众大戏院、民乐大戏院；影戏院有银宫、百合、新世界、民众。

万国大戏院是顾无为领导由卢翠兰主演的标准平剧，前几天贴演的是《白蛇传》，最近将续演全部二十四本《薛家兴唐传》，演员有马秀蓉、卢兰秋、王萍痕、董志臣、张怜卿、陈少川等，阵线也很整齐。票资是对号入座制，日场票价分五角、三角，夜场分一元、五角。新南京戏院有演员尚景坡、秋步云等。新舞台是谭派老生杨鼐侬、青衣花衫李艳云等。

民众大戏院最近已由电影明星曹雪松领导之新时代剧团登台表演，演员有汤杰、王吉亭、黄耐霜、翟绮绮、桑淑贞、王骥等，剧目为《王先生》，但不是与影片一样的《王先生》，迥然不同。

远东大戏院是由凤阳剧团公演平剧，日前为救济难民，特请北平名票等客串，剧目有《渭水河》《鸿鸾禧》《行路训子》《汾河湾》、全部《御碑亭》等。

影戏院除银宫、百合、新世界三家开映外国影片外，只有民众有时开映几本国产片。非常时期，国产影片的摧毁殆尽，真令人浩叹不已。

以上数家平剧院，算万国大戏院营业最为发达，其他亦还不错，不过较之万国则稍逊一等罢了。影戏院要算银宫、百合发达一点，新世界与民众两家差不多，票价最低二角，最高为五角云。

戏院建筑大部因陋就简，放映机也都是推板货色。院中普通座位都是硬板凳，令人看完一场影戏不禁感到腰酸背痛。

平剧和电影之外，还有湘剧和杂耍，不过比较起来，不属重要罢了。

原载于《电声》1938年第7卷第21期

开　封

河南影业之概况

吴伯荣

现在上海的电影事业可算是盛极一时了,并且正在蒸蒸日上,电影院到处都有。中国除了几个繁盛的都市外,对于电影这一项娱乐向来不很注意,那些偏僻的地方也就更谈不到电影,由此可见中国电影事业不能普及。

现在把我所知道的电影事业来谈谈,我在河南郑州住了很久,可算交通上重要的地方,一般民众多数都是本地人,所以对于电影可以说从未见过。近来因为潮流的趋向,新思想的输入,一般人都热心勇敢去提倡影业,和那外界奋斗,因此郑州地方就首先开办真明影戏院。

那戏院内的布置是非常简单的,只不过一架放映机,再排上几百只长板凳,在观众前面挂一片白布,这样算是一爿电影院了。它开映的片子都是不合于时代的,而且模糊不清,座价也要三四角。如遇映《红莲寺》之类的片子,那么价目就要四五角。有声片更不必谈了。

在冬天非常地冷,在夏天虽然是露天开映,比较凉快,但是遇到风雨,不免又要糟了,所以很不适宜。这都因没有大资本,不能像上海的影戏院,到了冬天有热水汀可以避寒,夏天有风扇可以却暑。可是他们的营业很好,所以近来又陆续开了一二家。

我曾记得在开封影戏院,有一次失了火,死伤数百人,因建筑设备的不讲究,以致烧着片子,造成空前大惨剧。

至于这些地方的影戏院的规模、片子的优劣,与上海的相比,真有天壤之别了。我希望要在上海开办影戏院的人,最好移到影业不发达的地方去,并且鼓励人们去提倡,使他们能得到有益的娱乐品。

这都是我到了影业繁盛的上海把它写了出来，供献给本刊一些外埠的消息。

原载于《影戏生活》1931年第1卷第28期

开封的影业

应 时

开封是河南的第一大商埠,但是关于电影的事业,却并不十分发达。全城有三所电影院,一家是广慧院,一家是平安,还有一家是华光。他们所开映的片子,大体来说,还不过分恶劣。所以,为了面包问题不得不远离故乡到开封来作客的我,能够时常去观光观光,也好说是聊胜于无了。现在我把三家戏院,很详细地记载下来。

广 智 院

这家戏院是开放有声片的,关于一切建设方面,也比较其他来得富丽一点。但是在外表看来,固然非常美丽,而在里面却大大地逊色。全场面积很大,连楼共有三层,放映机装在第二层,座位足有二千,每次开映,顾客只有百余人。因为座位是完全木质的,而且不能活动,所以坐了叫人非常疼痛。价目还不贵,以前是四角、六角、八角、一元,但是因为营业非常清苦,所以减成二角、四角、六角,茶资是带收的。开映的影片还好,像《马赛革命》《最后之爱》《同心结》《飞》等,不过片上发出来的声音,一会儿高,一会儿低,有时男子的声音低微得像女子一样,而女子的声音有时反比男子来得粗笨响亮,而且都含糊不清,光线也不充足。每逢一本影片映完,就要休息一下,这是贪图简省,放映机只有一具的缘故。但是照这种戏院在开封城里已经是满意到极点,可是看过了有声的我,却认为是一件大缺点,对于该院的前途大有不利。虽然在开封城里,除去了他一家开映有声片外,其余都是开映默片,售票员对顾客也不和气,往往把伪钞找给人家,这也是营业清淡的一个大原因。

平 安

这家戏院是开映默片的,所映的片子也是国产片居多,座价是二角、三角、四角,在星期日的上午,另加一场,票价一律减半。座位与装潢大不及广

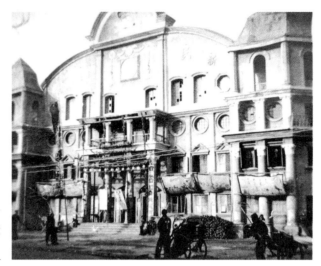

开封新民大戏院,前身为广智院影院。收藏于中国近代影像资料数据库。

智院,茶资也是随票附收的。最近开映的一张西片《水火因缘》,布景很伟大,描写在大浪之中乘了小舟逃生,同榴泼范丽的《风雪因缘》差不多。开封人民的观影程度非常幼稚,往往见了一幕风景(而且是平淡的风景)已经掌声不绝,所以看了《水火因缘》都惊为绝见,轰然如雷了。营业也不错,不过照目下预告的《双珠凤》《唐伯虎》等腐陈的影片,开映起来,恐怕要失去声誉了。

华　　光

如果把开封的三家电影院分作三等的话,那末这所华光电影院,可以列为二等。它的建筑同平安差不多,也并不见得十分富丽,但是所开映的影片,似乎要比平安高一筹。国产影片也大多是联华公司的出品,像已映过的《一剪梅》《自由魂》,预告的《桃花泣血记》《玉堂春》,里面明说是有音乐听,但是并不像他埠的"派拉通"一样,仅不过是无线电,所以时响时辍。票价同平安一样,星期日上午加映一场。营业还发达。不过广告太欺人了,最近看见海报上贴着派拉蒙公司出品、刘别谦导演的《赌城艳史》,与冷面大王的《猛狮乱场记》同时开演,在广告上写着"香艳远胜《璇宫艳史》",观影入迷的我非常兴奋,想再复观一遍,哪知非但无声,而且与《赌城艳史》根本不同,情节的糟乱简直不知所云,《猛狮乱场记》里面,裴司开登的影子都没有。由此看来,以前所映的环球公司出品《画舫缘》也是虚伪的了!

现在我再把他们的位置说一说,广智院是在中山市场里面,门前非但热

闹,车马可以直接,看客大多是上中阶级;华光是在人民市场里面,同广智院相差很远,车马也可以直达,看客上中下等都有;平安造在华光对面,相差不到数丈,看客也很复杂。同时还得报告一声,就是不久开封又要出现几所戏院,等到落成之后,再来报告吧!

原载于《电影月刊》1932年第19期

开封影业一瞥

庄炳辰

开封是河南的省会，握着商界之牛耳，故各种事业都还发达。然而电影事业之在开封，却是例外。兹将其情形约略记述之，以飨读者诸君。

真明电影院，于十八年产生，为汴首先创办之一家，所映之片，均系"火烧""大侠"之类。一般人们闻此活动电影来汴，无不雀跃。因为票价甚贱，故观者甚多。曾与上海明星公司订有合同，专映明星公司出品《火烧红莲寺》及其他等片。至民廿年，招集股东分配资本，收资歇业。

同时，有明明电影院产生。因机械不良、电力不足，故不久即行歇业。

次之，世界电影院成立，设备较他院清洁，所映除卓别麟及罗克笑片外，余者亦系国产"火烧""大破"之类，观客亦甚众，竟握该时影业之牛耳。不幸机师不慎，酿成火患，伤人既多，损失亦巨，约在数千元以上。政府当局欲免除危险计，饬令取缔席棚场所。其他影院大受打击，只得迁移他处建筑场所，资本不裕者竟遭歇业。

平安电影院自更新后，与天一公司订立合同，映演国产影片，但较前少有进步，有时并映派拉蒙及米高梅等公司之影片。其他武侠影片亦不在少数。去冬起整理内部，向上海华威贸易公司租得有声影片数部，于废历新年放演。票价增加一倍，每次开演，均告满座，至今年春

《啼笑因缘》剧照，刊载于《玲珑》1932年第2卷第58期。

末始将该数片映完。其后复映《啼笑因缘》数集。今忽起股东风潮,停映数十日,另招股东,更换经理。对于选片能力欠佳,故营业较前退步矣!

中央影院因年来办理乏人,一般观众均系股东票座,而买票观众则寥寥可数,故营业方面颇受损失。放映之片多以武侠为多。因资本之缺乏,遂于去夏宣告瓦解。

华光电影院成立于中央之后,布置尚佳。因影片不佳,故生意亦颇萧条,除映卓别麟、罗克之作品生意兴盛外,余者均甚寂寥。

广智院系公家之地址,面积甚宽,电影与京剧同时开映。有少数影片系联华出品,武侠影片占最多数。因票价低廉,故营业颇佳。今受京剧之累,营业大为不振,常以新闻片作正式影片放映。票价甚廉,只取观众电资四百文,一般劳苦人们为开眼界计,于是纷纷往观焉。

明星电影院于今年春始成立,首与华威、华南等贸易公司租映明星公司出品多部,营业颇佳。然有时亦映小公司之武侠片,由此生意一落千丈。该院有鉴于此,乃于月前开映明星公司之新片《狂流》,演期逾十日,每场满座,大有万人空巷之势。今演《道德宝鉴》业已九日矣。

大陆电影院,设备较以上诸院均佳,惟门窗太小,对于卫生有碍,约再迟数月即可开幕云。

<p align="right">原载于《明星》1933年第1卷第5期</p>

开封影业

开封电影业尚处幼稚时代,客岁只剩平安一处,该院以娱乐场缺少,出极低之价,租映劣片,又以奇货可居,故将票价抬高。然以缺少娱乐场,亦不与斯较量,故票价虽高于前,而竟不能影响其营业,每场皆有人满之患。是以该院独霸全市盛极一时,惟不得社会人士好感。

今春该业续继成立者竟有三处,其中二家均为昙花一现,所剩华光与平安竞赛。该院之建筑较平安稍好,地址处南士街国市场内(与平安对门),交通甚便,票价稍觉公道,演映佳片。而平空突添此劲敌,不得不稍为整顿,故其票价亦随之减低与华光同(二、三、四、六角)。片子亦不能遇事敷衍,均赶映佳片,如所映之《桃花湖》《一剪梅》等,华光则映《故都春梦》《南国之春》等,均极受社会欢迎,无场不告客满。

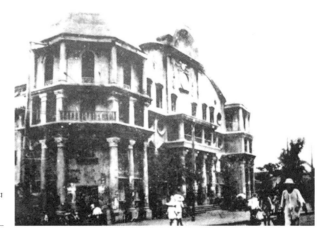

开封广智院影院,收藏于中国近代影像资料数据库。

近又成立一有声者,系广智院所创,所映声片如《一夜豪华》《最后之爱》等片,但因发音不佳,故其营业稍受影响,票价亦不甚完善,为二、四、六角,故而每日购四、六角座者寥寥无几,远不如无声之营业也。近有改映无声消息,

届时恐稍有起色焉。

近各电影院在影戏闭幕后和开幕前,均加演京剧助兴(广智院、华光两家),票价广智院照常,华光则改为三、五、六角,票价虽易,而其营业,更为发达,在开映半小时前即行满座,由此可见其营业一斑矣。

沿例每逢星期日均加演早场,票价减半,名为优待学界,其实各界是日皆趋之若鹜,盖因其价廉也。各影院虽减半,而其收入与平时相较所差无几,故亦乐而为之(开封各院每日不购票者为数实可惊人,是则无以等看白戏人,是以每进一人即实收一人之票价焉)。

总之开封之电影业,较之客岁已蒸蒸日上矣,此亦开封人之眼福也。

原载于《电影月刊》1933年第20期

开封的影院

金德初

开封只是一座灰色的古城,永远地被人们称为一口古井。不错,开封确切是死寂的。死寂、阴森、冷冰,毕竟不会永生地存在。它在一九二九年便悄悄地溜了去,而悄悄地滚入了闹热之氛围里。致开封为闹热、活跃,那便是具有艺术化的电影。那时,成立了真明电影院,虽然是低级趣味的片子,但一般人们已经认为那是无上的奇特,为了人们的目光之转移与嗜好,所以投机取巧的电影院便一天天地增多起来。毕竟人们只是一时的好奇,所以不久之后便又不那么狂热,而渐渐地又有些冷落。但对于电影发生兴趣的人毕竟还占多少,不过影院的竞争却一天天地激烈起来。世界的走火、真明的关闭,到现在,开封只剩了三个影院。

大陆是一九三三年的新建设,宏大的规模,已经可与上海等地的影院相比,无论内部、表面,都具着巍峨与堂皇、艺术的风味。它在"双十节"开幕,第一部片子是《都会的早晨》。由于选片的精美,设置的齐全,所以它便一鸣惊人地被大众所注意了。直到现在,大陆始终是在努力着。它把握了开封的影界,也许它寿终了,开封影界才会消沉。经理是王振亚,经营的手腕确实是高超,然而它的资本却雄厚着呢(这只能按开封各影院来说),仅只一个白幕就七百余元,所以配声影片是特别地清晰。

在现存的三个影院历史最悠久的要算是平安,它度过了五年的悠久岁月。过去,曾经极端地努力,但它渐渐地却不知自振起来,一味地堕落,向无底的黑越越之深渊里爬着,它不知选有含意的片,它只一味地拿低级趣味片子来号召,武侠、肉麻、迷信……这仅只号召了妇女与儿童和低级社会人士,这仅只能博得老太婆们的几滴眼泪。对于知识阶级,它号召不动,它只有受他们的批评与指摘。中间它曾一度地请张慧冲表演,但那也不见得能有多么大的号召力。

和平安同样不提气的要算是明星,它成立在一九三三年的春天,自始至

终它就不曾提过气,永远只是那么放映一些平凡的片子,像是懒洋洋的一个久病的人,它于平安可以称为伯仲,可以并驾齐驱,但却齐驱到堕落之国度里去了。

以这三个影院来支撑了开封的影界,无异地,一般人都会预设它不会如何地活跃,平安和明星一样地不提气,仅只大陆能代表影界之未来,所以说"开封没有大陆,便算没有电影"这样一句,恐怕也不会言过其实吧!

由于社会的进展,人们的思想自己也不停地变幻,他们已经不像往昔似的认为电影是单纯的娱乐品,他们知道电影还具有无上的艺术,它能暴露社会的黑暗,它能指示人们一个正当的途径,它是社会的反映,它能给予人们以重大的刺激,它能唤醒人们的迷梦……它负有绝大的使命。为了这,一般人士都觉到了过往观念的错误,了解了开封影界之一部分的无聊,转变了方针,自然,武侠、爱情与迷信之流的影片都被摒弃了,只还盲目地在放映,受着盲目的无知人们所欢迎。

假如,开封的影界以后能够走上正当的途径,本着观众的意旨,那么,不但开封的影界能够一天天地活跃起来,而且它也算负起了电影的使命!

<div style="text-align:right">原载于《电影画报》1935年第19期</div>

开封的电影院

郭枫枫

从民国十八年起,开封正式地才有电影院出现,那时最初的是在城隍庙街的真明电影院。因为当时电影院只此一家,所以真明很赚了些钱。所映的片子大都是明星公司的出品,像《空谷兰》《梅花落》《富人的生活》等,都在真明开映过。

到十九年,相国寺中又有一家世界电影院出现。世界的资本比较雄厚,选片自然也很好,所以也发了一笔的财。

接着便有土街的平安电影院的设立。平安所处的地位不好,资本也不雄厚,开映的片子多是武侠神怪的,可是也受一部分人的欢迎。

其外还有中山南的一家,名字是中州电影院,规模甚小,映片也多是武侠神怪的。

后来不到一年,这几个电影院都遭了劫运,真明是停办了,世界是被火烧掉了,平安和中州呢,也都停了业。后来隔了好多时候,平安和真明也复业,中州也改为了中华,又增添了相国寺前街的中央一家。

平安是相当地赚了点钱,其余的皆是昙花一现,就是真明也就一蹶不振了。又过了些时,鼓楼街才有明星电影院的设立,土街有马某创办的华光电影院。

明星和华光都赚过了一次钱,可是现在就不行啦,都宣告歇业,而改演京剧了。前年中山北街有张某创办的大陆电影院出现,这家影院是开封仅有比较好的影院了,建筑和设备都还相当可以,所以一般观众辄喜趋该院观戏。近来因为没有佳片开映,生意也冷淡得多了。

现在开封仅存的影院,只有大陆和平安两家了。平安已是奄奄一息,只有看大陆的前途吧。

原载于《电声》1935年第4卷第6期

开封影院全城只有两家

刘宝兴

开封是河南的省会,西北唯一的大都市,人烟稠密,市廛繁荣。柏油马路、一九三七年式汽车、霓虹灯、露肩裸臂裸足的女人,这些十足表现出摩登都市的雏形。

都市繁华如此,娱乐场的点缀自然不愁没有,开封的娱乐场很多,京剧院、梆戏园、大鼓书场、坠子房、电影院等,设遍全市。然而所谓二十世纪新兴游艺的电影院,开封全城却只有两家。在最盛时代,开封曾有五家。然而近年,农村不景气,人民经济能力薄弱,平常宁愿花五分钱上梆剧园听一听什么狗妞的、马双枝的戏外,谁肯花三角四角去看电影呢?所以开封的电影院,只是学生、公务员、闺秀、绅士们所光顾,工人、农人很少把钱送到电影院里的。

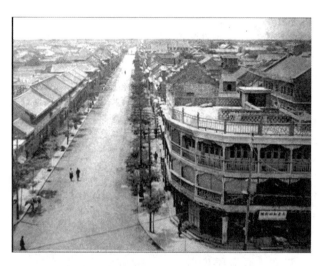

开封街市,收藏于中国近代影像资料数据库。

全市的电影院刚才说过只有两家,而两家影戏院的姿态恰巧绝对相反:大陆是一个十足大都市新式戏院的典型,平安则一点还没有脱去旧的气息,现在让我把这两家详细说给大家。

大陆是一九三二年国庆日开幕的,楼房的建筑有上海大光明风味,资本是六万元,分二百股,经理王振亚,河南陕县人。开办以来,因经营得法,屡年均获巨利,股东个个满面笑容。开映的片子国片有联华、天一、艺华、新民、快活林等公司出品,外片则有廿世纪、福克斯、哥伦比亚、华纳等出品。国产片最受欢迎是联华,《孤城烈女》《交响曲》的公映,主顾盈门,夜晚七点售票八点开映,七点半已关铁门。

该院所比较可惜的是不映明星出品,胡蝶的笑涡,开封的人士有一年多都没见到了!明星的出品比任家多,然而未有一部新作来汴公映。新华片子,并不见得在汴号召,不过《壮志凌云》的宣传广告,早已粘在门口了!现在该院正在公映天一的声片《黄浦江边》。新片预告表中,计有联华《天作之合》《春到人间》、新华《夜半歌声》、艺华《满园春色》等。

影院票价在开封比任何娱乐场为贵,计为六角、四角、三角,但是每天售票簿上都是老早就已撕光,对号入座牌在未公映的前十分钟,就会光光的一个也不剩。场中地位很大,座位号码共二一〇〇号。侍者穿的海军式制服,很见整齐,空气新鲜,电光又很足,屋内四角更设有灭火桶,以救万一的不幸。

该院的北邻是一爿苏州商店,什么糖果、首饰、胭粉,专供观众们的需用。店中的职员是几个摩登的小姐,"阿拉"的声中十足表现上海舞女的风味。

总之,大陆完全是贵族化、上海化,门口所停放的一九三七年式汽车,十足表现资产阶级的阔绰风味。

平安的资格很老,开办至今将有十年。在过去它也是努力过来的,那时明星声片新出作品在河南它得有首映权,《姊妹花》一片在该院一连映有二十多天,盈余达二千多元。可惜它的环境太恶劣,设备简陋、装饰庸俗、光线不足。招待不周,茶房兼充招待,更多敲诈,遇见有钱仕女摇尾乞怜,遇见中等下等阶级大捉弄洋盘。

近来开映的片子,不是低级武侠作品,便是多年旧片,《关东大侠》六次来汴,至今卖座不衰,一般小学生、商店小伙计最为欢迎。联华的《神女》《青春》《天伦》,卖座竟会不如它。该院的票价很低,分一角、二角、三角三种。更发行欢迎券广赠各界,凭券到院内观剧,只收洋五分,营业倒很不错。虽然门口挂着"对号入座"牌,然而并不照办,场内要是没有宪兵的弹压、新生活劝导队的指示,秩序恐将不堪设想。映广告时用当中已烂的破镜头,电力的软弱损人视力。

现在该院仍照本有计划，联华片将映的是《香雪海》《再会吧上海》，武侠片有《女大力士》《孟姜女》《大侠白毛腿》等片。

总之，开封的电影院共有两家，一家前进，一家落伍，姿态绝对相反。听说最近有人聚集十万元，兴办一东京大戏院（开封旧称"东京"），专映国产片第一轮新作品。好，我们期望着吧！

原载于《电声》1937年6卷第16期

开封影业的近况

铁 生

关于开封的电影事业，以前已有人在各电影刊物上谈过了，现在我把开封的影业近况和观众的心理，以及将来的展望，作一个简明的叙述。

自从三年前的开始，开封的影院如明星、华光、广智院相继关门后，到现在只剩下平安、大陆两院了。无疑地，开封的影业受到社会经济机构变化的影响，好似退潮般地低落了许多，是没有以前热闹得很。然而现在真正的电影观众，还是保持了原有的状况。况且近年来国产影片的好转，我相信一定有一部分的观众，把开封的影业奠定了基本的阵容。

先说平安吧！地在南土街，历史的悠长已有七八年之久。可是它现在非以前那样热闹了，一年不如一年，我相信这是院方的资本不足，和没有真正能负责任的人。平安设备也有些破烂不堪，自然是招不到看客的欢心。现在平安是映联华最初之影片，同时开封的观众的心理也前进了，不愿再看这些影片。

再说到大陆，它地当中山北街的南头路西，这地方在地位上说，也该属于开封的繁华区域，大陆在这方面说已占有一个优势。如果到过开封的人，在中山马路上夜晚散步，无论是南是北，远远地即可看到天空下悬有两个绿色的字"大陆"，这是大陆在两年前装设的空中商标。同时，大陆在设备上说，也近代化一些，在外面可看到是流线型的房子，内面是用种种的图案构成的。

大陆近年来所映的片可以分国外的和国内的两种，国内的都是映的联华的片子为主，其他明星、天一、艺华也有时开映，后来便被新起来的而以新奇风格的电通声音代替了，头一个便是陈、袁、应合作的《桃李劫》，到现在那里面的《毕业歌》还被开封前进的青年唱着。其后又接映《风云儿女》《自由神》《都市风光》，有些观众看过了这新中国的影片的可歌可泣的故事后，当好比读过了几部文学名著。然而后来电通终于在这风云摇动、变化莫测的社会下倒闭了。

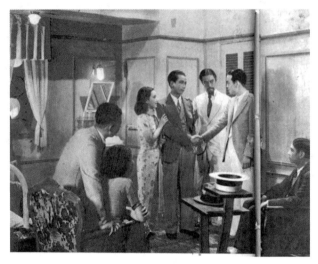

《桃李劫》剧照，刊载于《良友》1934年第100期。

 同时大陆还映联华的片子，然而这时联华已变为前进了，于是《大路》《迷途的羔羊》《浪淘沙》《到自然去》相继传入观众的眼内。一直到最近又有《联华交响曲》《天作之合》的映出。恰巧在这时，又有了"中国电通的第二"——新华出现了，于是，大陆便又映新华的出品，如《狂欢之夜》《小孤女》等，以及最近映过的《壮志凌云》曾得到了开封观众的称赏。直到我动笔时，又快要映《夜半歌声》了。

 是的，有意识的、前进的影片可以启发观众的心理，所以目前电影教育是不可忽视掉的。

 说到大陆所映的外片，是没有中国片占势力，开映是以美国为中心，像派拉蒙、米高梅等的。综看大陆的成绩，是有良好的结果。首先该提起的便是该院的汪经理，是在开封教育界做了很久的事了，他把以往的经验拿来应用于社会服务，他可以说有了相当的努力。同时该院职员也很努力，能帮了大陆前进。

 开封的电影观众的心理，可以分成三派来说。

 一派是公子小姐派的，他们（或她们）都是来看每个片子的人物和景致，看看哪一个女星长得漂亮，看哪一个男的长得身体雄壮，会玩新的玩意儿，这都是浪费电影的。同时思想还落后，至于片子的理论、背景，他们很少去研究。像这样的心理，我认为是大大要不得的。

 一派是一般的电影观众，他们（或她们）在公余或事余来跑到这地方消

遣，好借此消散身上的闷气愁苦。这又不是一个正当的心理，如果要消散，尽可同你的爱人朋友去公园里、湖边，以及其他别的静地去散心。同时又可多吸一点新鲜的空气。为何一定要到人数众多、声音杂乱的戏园子内散心呢！恐怕到了这里面，还要多加上一点碳酸气，而结果还促成种种病的发生。所以这不是一个正当的理论。

一派是前进的电影观众，他们（或她们）都是富有新的思想，他们可以把每一个片子的意义、理论、背景用锐利的眼分析开来。得来的结果，可以不断增长自己的知识和对现实的认识，以及很好的生活经验。所以他们是到这地方受电影教育。

这是开封的电影观众心理的大概，因为在现在民族危急中，最快而又真实的教育，电影是比其他来得真切，所以希望各方提倡才是。

最后我说开封影业今后的开展。首先说的，便是希望平安抓住了前提，赶快去负起时代的电影使命吧！其次说到大陆，它最近已经有今后的计划，在国外新订了美国哥伦比亚、廿世纪的新片，和苏联近年的片子《血花》《夏伯阳》以及俄国百年前大诗人普式庚的作品《复仇艳遇》，这些都是足以使开封欢迎的。国内的还是新华、联华为主，其他明星、艺华随时有好的出品即映出。这是大陆今后的开映计划。

同时，在开封观众方面，也已往高水平的地步前进飞奔着。

最后我还希望开封的电影院和观众紧密地握手！完成时代的使命！

<div style="text-align:right">五月十七日早，铁生于开封</div>

原载于《新华画报》1937年第2卷第6期

郑　　州

郑州电影院近况

唐支果

位居平汉、陇海两大干线交叉地点的郑州，商业随着交通便利而日渐繁盛，虽受"九一八"国难的影响，略受打击，但是各方前来贸易者仍络绎于途。郑市最繁华的区域就在平汉车站下边一带，如大通路、福寿街、德化街、长春路等处，娱乐场则有戏园、电影院、茶楼等，不一而足。现在不谈戏园、茶楼，专谈郑州电影院的近况罢！

在今年正月寄映电影的影戏场还找不出一家，只有三马路广智院是戏影（即平剧、电影）合组的，日夜两场，每场先演平剧数出，约三小时的时间，接着又映电影两小时左右。约有一个月的光景，该院停演平剧，专映电影。自此以后，仍找不出第二家电影院开幕了。因为地点适中的关系，及选影片较佳，如《鸡鸭夫妻》《道德宝鉴》《黄金之路》等片，均迎郑地士女的欢迎，所以开映以来，日见满座。

到了八月十二日，长春路亦开了一爿亚洲电影院（该院原系平剧戏院停演后改组），日夜两场，所演者以武侠片居多数，如《十三妹》已连演一、二、三集，《海滨怪侠》等片。该院地址邻近妓院，故生意亦不弱。

最近本月八日，乔家门又开了一家明星电影院，第一次放映的乃明星公司出品《为妻从军》，片颇不乏，有发扬民族精神之处，往观者人亦甚多。

时至今日，可算郑地影院最发达的时期了，两年来影院时开时闭，还算两影院同时开映为最盛之时，现在要比从前两家则更见发达矣。

原载于《电影月刊》1933年第26期

荒凉的郑州电影场

老 炳

为了生活的驱使,驻足郑州,已经一年了。回忆这一年来的所见所闻,倒也很有许多值得一说的,趁着这寂寞的雨夜,让我来和读者诸君谈谈这里电影市场的概况吧。

郑州是陇海路交通的中心,东西南北铁路的焦点,各方货物云集,握着河南全省商业的牛耳,市廛栉比,银行林立,无论何种事业,莫不相当发达。全市最重要的机关——陇海铁路管理局,员司数百,每月开支约在数百万以上,各业收入亦颇可观。只电影一业,颇有些乏人问津之概。在这繁华的内地城市里,虽曾有几家电影院的设立,但因为选片的不良、布置的简陋,加以市民文化水平的低落,对电影兴趣不深,遂致营业萧条,入不敷出,都渐渐地支持不住了。

在今年,不知为什么,电影事业忽然很有些中兴之象似的,市内的电影院相继地开了三四家之多,如普乐、明星、新光等,但为时不久,又昙花一现似的消灭了。

普乐电影院在河北沿长春路,从前向来是演平剧蹦蹦戏的地方,建筑很陋,本不适于映演影戏,但今年也开起电影院来了。最初的时候,主事者几乎每天在马路上大吹大擂地做广告,什么"香艳杰作"

吴永刚拍摄《壮志凌云》时,将郑州的实景搬进摄影棚,刊载于《新华画报》1937年第2卷第1期。

"言情佳制""武侠巨片"打起招牌,号召观众,倒居然吸引了不少落后的妇女观众。我为了好奇心的驱使,曾从百忙中抽出余暇,去观光了一次。

开映时间,日夜分两场,票价分一角、二角两种。我刚踏进院门就感到头昏,空气是这样地恶劣,人声是这样地嘈杂,在黑洞洞的场子里放着几张长椅,破旧得很。在戏台上扯着一面污秽成灰色的白布,旁边的墙上还挂了不少人家赠送的红色布额,如"发扬文化""娱乐不忘救国"之类的成语。不,有些简直是妙语。不多时,从后面的墙洞中发出惨淡的电光,像鬼火似的,在幕上映出很糊涂的印象,令人莫明其妙。看那片子,大抵是十年前小公司的出品,因为所有的观众,大都是那些无知无识的市民,在他们简单的脑海里,仿佛还看得很有趣。但这兴趣也不能维持久远,他们不过是猎奇,不久就处之淡然,而该院后来也终于因为营业的关系停演了。

明星电影院在敦睦里的露天广场中,半空里悬着一张白幔,接二连三地排着几十条椅子,大约可以容二百左右的人。那时是在炎烈的夏季,夏夜苦热,没地方消遣,天井乘凉既不通风,蹚马路也没有大意思,经济情形还不成问题的人,就只好到影戏院里去消暑了,因此这随夏天而来的电影院,居然倒也热闹了一时。而放映的可又是什么"火烧""大闹"之类的东西,起初看客很不少,迟去一点,人已经都坐满了,费了许多口舌,才可以找到后排的一个位置。里面秩序当然也很乱,妇女们都高谈阔论,大叙其家常。开演时还是不住说话,演到热闹的地方,则总是大声拍掌和嬉笑。五光十色,真是无奇不有!像这样的情形,仅仅两三个月的光景,因为天时冷热的变化,便宣告完结了。后来又大兴土木,重建起席棚来,可是毕竟不再演电影,改为平戏园了。

新光电影院在饮马池,也是一个露天影院,为本地青年会所办,亦极简陋,但比较上述的戏院,则是较胜一筹了。曾映过几部著名的国产声片,如明星的《姊妹花》《空谷兰》等,这真如凤毛麟角一般,值得十分珍贵了。演外片,观众却比较少。票价三、四角,较以上二院稍昂,营业却尚可维持。但电力不足,发音甚微,加以场中秩序嚣杂,故对白也不大听得清楚。后因天气渐冷,迁入久已停演平戏的万福舞台旧址重映,一切设备,依然因陋就简,营业亦觉不振,现仍在寂寞地支持着,却要算郑州寥落的银海一枝花了。

总之,电影事业在郑州,真可说是荒凉寂寞,凄惨之至!郑州虽然是较为繁盛的商业区,文化水平的低落却实在令人丧气。有钱的人们,他们最爱的

是花天酒地,把金钱虚耗在纵情声色之中,而有价值的娱乐,却永远和他们没有缘分。

<div style="text-align:right">廿五年十二月,雨夜</div>

<div style="text-align:right">原载于《明星》1937年第7卷第6期</div>

西 北 区

(宁、新、青、陕、甘)

西安的影院

孙废铁

说到西安现在的电影状况,就不能不先提一提过去一般人对于电影的情态。首次在西安映演新闻式的影片,虽未必即是青年会,然而以短短的外国战争、滑稽、科学各式各样的新闻片上演,并以最低廉的票价营业,就应说它开头儿的了。

以上是在十五年前的事,十五年西安连绵八阅月的城围绕了以后,显然到了另一个阶段,西北军随营就带着摄制电影和放映电影机器,但以宣传军事,与电影艺术没有多大关系。那正式营业应运而生的电影院,自以世界电影院为嚆矢。

十七年起,即由世界在西安奠定了电影院事业的基础,虽不久因西北军撤去,而该院停止营业(听说该院实系孙良诚等所开)。但政局安定后,继之而起的就有秦光、国民、民众等院,不过影戏的观众究竟不比现时多,或者也可说是现在的影迷比那时增加的缘故,每因无法支持或他种阻碍而演辍不时,此起彼落,直到二十一年阿房宫的成立,才有新的成绩。这样两三年来的熏陶,使西安几乎给电影化了,除阿房宫外,又添了两家,就是民光和西京。

过去世界映演的影片有《重返故乡》《上海三女子》等;国民仅只演了一个残破不完的《可怜的父母心》片子就关门大吉;秦光是乱演着《火烧红莲寺》《金鸡岭》等大打出手的影片,有时也映演《多情的哥哥》类,以及《神仙棒》类的影片。为节省篇幅计,以下就说现有的电影院。

阿房宫是开设在西安繁盛中心南院门东北的竹笆市街(先在盐店街秦光故址,也就是世界电影院的故址,和直鲁奉吉黑五省会馆),地点不错,营业屡濒于危,而支持至今。他们是股份生意,组织似尚健全,开业之初就映过《恋爱与义务》《桃花泣血记》。可怪的是每况愈下,虽中间也映过《母性之光》《人道》《故都春梦》等的片子,而常常拿花钱无几的陈腐的外国片子或国产《关东大侠》《九花娘》等片子来搪塞,实在是该院自甘没落的绝好的证据,使

观众渐渐地失望而加以不好评,未始非该院本身有以招致,然而,然而该院最近还是大演其《沙漠之光》《海底奇观》呢!《桃李劫》和《大路》该院正宣传着,以观后效,有厚望焉!

与竹笆市街相连,去南院门必由之路的马坊门街,最近开设了民光电影院,是于院长的介弟孝先的独力经营,因为为日不多,映演过的只《女儿经》《春宵曲》,待演的是《万花团》《姊妹花》《铁血空军》……这一个后起之秀,我们是希望它能够革除了影院业惟利是图、不顾观众家的自掘坟墓的行为,而日新月异呀!

西京电影院,开始是在青年会露天映片,实较光民前些,映过的有《自由之花》《脂粉市场》《海京伯马戏》《野人国》、《啼笑因缘》一二三集,现在才移在中山大街(即东大街)端履门街口外,正映演着《渔光曲》。该院也是股本,办理似未得法,机器之不美尤为三家之冠,《渔光曲》后,谓也将演《姊妹花》,如果真是姊妹式的放映,那也算是西安市的新纪录。

总而言之,西安的电影院是在"方兴未艾"。

各院的票价:阿房四、五角;民光二、三、四、五、六角;西京二、三、五角。

开演时间:阿房平时每日一时、五时、七时许;民光一时、五时、七时;西京一时及七时。阿房星期日加映早十时一场,半价优待(原为学生,现则不拘)。

设备上都是不甚安全,太平门或仅虚有其表,出太平门即是机房,或在厕所,或在幕前,种种不同,危险则一。且皆门口狭隘如巷,出入拥挤不堪,皆大有改良之必要。

西安既已火车到达,繁荣自然可卜,时势所趋,那些不良设备之改良或者是不成问题的。

原载于《电影画报》1935年第19期

西安的电影事业

老　寿

西安,是多么使人注意的一个名词！在这开发西北的怒潮中,差不多外方人都视西安为发财的根据地。陇海路通车西安,各方的贤能如潮水升浪花涌一样地滚滚而来,所谓西北唯一的大都市、文化发源地、开发西北根据地的西安。的确！西安比从前摩登得多了,洋楼、大厦、马路及一切的新设备、新建筑……

至于正当娱乐,西安为古秦都地,当然对于秦腔戏院比较多点,除易俗社设备唱做可以看看外,余如京剧院和其他戏院虽很堂皇地开着,究不如电影院吸引力大。

偌大的一个西安,可怜现在只有三家电影院。要是论年龄,阿房宫为大哥,西京大戏院为二哥,民光大戏院为三弟,鼎足三立,大有刘备、曹操、孙权都想独霸西安之势。

阿房宫地点适中,它在西安最繁荣的南院门附近的竹笆市,在西安可说是头等戏院。门面建筑的意义很深,因为它叫作"阿房宫",所以剧场的外面的龙柱及很细的水泥雕刻,颇名副其实。里面的座位是木制长椅,每椅容六人,每人座位约阔一英尺多点,只要你一坐下,保管没有余地(倘若遇见害干血痨的人,或者能余三二寸),可是像殷秀岑、刘继群那样,椅子是没有福同你的屁股接吻,只好请贴对子或包包厢。现在不分前后排一律三角或四角,包厢二元五或五元。招待都很好。选片舶来品、国货都有,有声、无声都可以映。太平门二,一作男厕所,一作女厕所。消费部的东西比外面价高三分之一！这是当然的。营业很有可观。

西京大戏院从前在青年会,因那太"那个",遂迁东大街。经数月的筹备,于本年一月底间开幕,宣传数月的《渔光曲》作新屋落成时赐与观众的贡献。不料因门面建筑不合建筑法章,被市政工程处查封,经理同时被押,后交涉将已盖好之艺术门面完全拆除,另行重筑,遂正式开幕焉。公共汽车专驶西京

大戏院，为的是看《渔光曲》的观众，未到开演，场内已无一毛之地！不幸得很！第一因为光线太暗；第二因为是部旧机器片子，忽有忽无忽明忽暗；第三更糟，正开演在中间，天花板上水泥掉下了几大片，观众为之哗然。幸未伤人，由此西京大戏院的名誉一落千丈，大有门市冷落之概。票价三、四、五角之间。最近招待很好。消费部同阿房宫差不多少，座位亦同阿房宫一样。太平门三，两个作厕所，一个我没去过。映的完全国货声默片。

民光大戏院也在距离南院门很近的马坊门，地位很不错。座位分为三等：一为偏座，是左楼上下同右楼上下，票价日二夜三，很合"民光"二字；二为正座，即池子前排，日三夜四；三为特座，是池子的后排同中楼，日四夜五，全以自计。偏正座的椅子，同前所叙一样，特座为藤心靠背弹簧椅，因为剧院经济地位关系，故观众坐下弗想伸腿。也全映的国产片，明星、联华、天一等都有。招待也好。消费部不用说。男女厕所各一，等于太平门二，如遇拥挤或意外，很是危险！因为太平门既少，且出进要经过很小很长的一个小弄堂，大约能并行两人，改善与不改善，自有公论。

这就是西安银幕的精华，娱乐的乐府及影业界的一切。

原载于《联华画报》1935年第6卷3期

西安电影

今 僧

谁也知道，荒漠的西北，灰色的古城——西安，现在竟繁荣得多，大商店的楼房都长了个儿，变了样子，马路怀了胎，凸起肚子。女人走起路来屁股的扭愈真切了，原因是衣服腰身小了，街上皮鞋的"革革"声可以直上遏白云，擦得那么亮法子，可以赛过玻璃砖。西安，登了龙（恕我借用），年青了，比前娇艳了。

闲话扔开，言归本题。话说西安近年来阔了起来，生了好几个电影院，一般人也知道美丽的小鸟、甜姐儿、野猫、殷大胖等一大堆。学生、公子、小姐、少爷、少奶奶，走起路来都学明星的身段，嘴里哼出的《大路歌》《新凤阳歌》《渔光曲》……这些。他们眼红明星的生活，他们也想哭一哭、笑一笑、咧一咧嘴。

西安电影院前曾有秦光、先声等院，皆不幸早逝，现存者三，曰阿房宫，曰民光，曰西京。

阿房宫大戏院地点很好，是在离人物荟萃的中心的南院门很近，为了要"名实相符"，所以门面也就涂上了红绿，怪耀眼的。柱子是一条龙盘绕着，宛然如生，小孩子望而生畏。大厅里台子为洋式，以用泥所烧之砖头为地板。有太平门二，却做了男女厕所。四围的墙，欲剥则易，一触，大片应手而落。所赁片联华最多，明星、电通两公司次之，洋片亦不少。国片新出如《秋扇明灯》《国风》《桃花扇》《自由神》等，《人道》片早已映过，票价甚昂，有"看一次影戏，巢一斗麦子"的话头。惟下午五时至七时一场，优待教育界，半价售票。于是一般穷学生亦频频出入于阿房之宫。有没有领上爱人上影院，那可不知道。

民光大戏院较阿房宫则逊一筹，地点与阿房宫距离十分地近，惟建筑太觉小气。购票后必经一甬道，甚狭，仅可通二人。入其室，则竖帐横匾，琳琅满目。盖为初开张时，人所送者，如"财发万溢"等语之红喜对联，亦数见不

《自由神》剧照,图为王莹与童星蔡维宁,刊载于《妇人画报》1935年第31期。

鲜,此一点殊觉不雅。座位不多,约可容千余人,有转角楼,皆中式,不大好。所赁片明星公司为最多,天一次之,联华又次之。新片如《热血忠魂》等曾在该院开映,上座亦可,太平门之用法与阿房宫同。

西京大戏院建造较民光、阿房宫均为大,然苍凉之气颇现,不知何故。所赁片亦以明星为最多,联华次之,天一又次之。厕所门即太平门,这是西安影院的通病。

这三姊妹要算阿房宫是妖冶一点,民光庄重一点,西京呢?却是个顽梗不化的滞鬼。这是从外貌上来分的。

末了,还要附带一点,在某时候明星公司龚稼农、王莹等到西安来摄制《到西北去》《华山艳史》的时候,有女学生三进谒焉!陈述本志大意谓:"奴家几人很羡慕你们的生活,幸福、清高、自如、享乐……我们也想做影戏去呢!"王莹女士摇摇头。后,王莹在《现代》有一篇文章,写的就是这。

西安的青年男女羡慕明星的很多,他们走路故意挺起腰,学金焰口里醋溜京腔,他们她们抽香烟打圈圈,他们她们点一点脚弯一弯腿想跳舞,他们她们……

<div style="text-align:right">

十二月十日,西京旅次
原载于《联华画报》1936年第7卷第1期

</div>

在文化阵线中新疆出现了制片厂

《电影》杂志报道

这几年来的新疆省是始终站在大时代的尖端,向建设繁荣的大道上迈进,尤其是对文化教育事业发展得更快速。他们在战后三年来,曾聘去了许多专家学者、文化艺人到那边去办教育、戏剧、音乐、报纸等事业。国内有名的文艺人如鲁少飞、萨空了、茅盾、赵丹、王为一等,现在都在迪化省城中从事艺术文化工作,并受当局的优渥待遇。他们在那气候温煦爽朗的乐园中,简直有乐不思蜀之概。

最近的新疆在当局努力提倡下,有可容数千人的大剧场,有日销数千份的日报,有规模宏大的学府、图书馆、音乐院、编译馆等,而且新近又在筹备一官办的影片厂了。这厂是由省政府拨款充开办费和经费的,他们机械胶片零

迪化南北大街,刊载于《新疆文化》1947年第1期。

件的来源和重庆的中制、中电完全异途,是由苏联方面供给协助的。苏联的电影事业现居世界第二位,仅次于美国,所以原料供给可毫无问题,而且苏方为彻底协助计,已特派技术人员赴新,来扶掖新厂的一切技术设施。

至于该厂的主持人物,有赵丹、王为一等几个现成的熟手负责进行,将来的导演、演员人选,拟在本省就近训练造就。现第一步先筹办一省立电影学院,内分编导技术、表演诸系,俾造成许多编剧、导演、摄影、录音、洗接人才以及男女演员。

但在开办之初,无论哪一项都得借重外力,故而近来赵丹等正发信给重庆、香港、上海的影业同志,希望他们有一技之长的都到迪化去,来开拓一个新的银色都市。所以预料在短时期内,将有渝、港、沪各地的大批电影从业员踏上陕新公路,越过西北大沙漠,投效到新疆去干银色工作。

原载于《电影》1940年第82期

新疆电影消息

李宗智

最近有一位从迪化回来的朋友,谈到新疆电影的情形,大概情形如下:

一、新疆省政府社会服务处组织电影院,其机件可移动,以便于其他集会场中放映。所映之影片包括建设新新疆及人民对于政府信仰等情。

二、有商人主办之天山电影院,设于迪化北街,其建筑情形较其余二电影院壮丽,所放映之影片多注重于爱情戏剧方面。

三、新疆电影院系俄国人所办,设于迪化南关,其放映之影片全属俄国电影,包括俄国之建设及人民之生活习惯等情。

四、因迪化之路径较远,故内地之电影片无法运输至迪化,因所放之影片重演次数甚多,唯新疆电影院则影片较多,故人民观者颇多。

迪化十字大街,刊载于《天山画报》1947年第1期。

五、迪化之电影票价甚廉,每票新币一元(合法币五元),幼童可免票而入。

原载于《电影与播音》1944年第3卷第1期

甘肃电教处陇东施教概述

赵振国

甘肃的电化教育到农村去，第一次是在民国二十八年。那次施教者因为缺乏施教的经验，一般的评论是不好的。这次一方面为了要使电化教育深入到农村，二方面为各方民众的邀请，便决定了赴情形特殊的陇东施教的计划。

这次施教的工作人员有四个，日期三月零十二天，地区为平、泾、镇、固、海、西六县各城乡镇，经费约二万元，施教项目为电影、时事简报、通俗讲演、辅导各中山学校。

施教方法：与当地行政官长、民众团体取得密切联系，征求他们的意见开始工作，事后并开检讨会，公开讨论施教得失，做下一次施教的借镜。所以这次工作进行顺利，受军民的热烈欢迎，竟出人意料！

此次施教共经六县十七乡镇，公映电影之先请当地首长做通俗讲演，每天出时事简报一张，辅导中山学校是利用了该休息的白天。

本来为了汽油无多，我们决定公映二十次，实际上我们公映了四十一次，这完全是因为该地的军队及民政团体情愿自己出汽油的缘故！

那六县的好多乡镇，因为时间、经费的不许可，我们是没有去，然而离我们公映地点二十多里外，军民徒步骑马，成群结队地冲出黑暗的原野，爬过高山，涉过涧水，到我们的那儿来，不能不使我们高兴欢唱。爱迪生说的"谁有电影，谁就把握最大的民众权威"，我才深深地感觉到了。

不是发电机的轴承于黑城镇放映时损坏，我们还不能于八月初回到兰州。下乡工作虽苦，而军民给我们精神上的安慰，已足洗去肉体上的疲乏，所以到兰州后，我们还是精神奕奕。

<div style="text-align:right">

十一月十五日于甘教厅
原载于《电影与播音》1944年第3卷第1期

</div>

青 海 行

朱祖鳌

这次中国工程师学会西北区年会在青海西宁举行，事前该会与本馆接洽，请携带电影机片前往放映，于是十月二十日遂有西宁之行。除携带有关畜牧、农业机械及其他有关科学之影片外，另选联合国影闻宣传处所发照片中之有关工农及军事科学者约六十四帧，携往展览，结果尚称满意。但此次工作为工程师学会聘请者，放映工作仅为年会节目之一部分，交通工具及人力之支配当然以年会需要为中心。又西宁人士虽非工程师学会会员者，亦皆集中精力于年会，无暇分神，故本馆之放映工作未能多方展开，殊属憾事。但对于未来青海电教工作之远景则甚感欣慰。

笔者莅宁时，西宁之湟光电影院方开幕十日，其建筑之壮丽与设备之佳，为西北诸影院之冠。放映机三十五毫米者三架，十六毫米者三架，虽均十年前之旧物，但功能如新，三十五毫米放映机用一千瓦灯泡作光源，十六毫米机用七百五十瓦灯泡作光源，均甚清晰，画面稳定，肉眼不觉其跳动。池座计装扩音器三，机房有留声机、拾音器及微音器等设备，本馆放映默片时即利用以作讲解。

笔者在西宁时，湟光电影院正放映苏联大使馆之彩色影片《体育大检阅》，此片曾在兰州电影院及学校机关放映，本馆亦曾请苏使馆驻兰办事放映，故有多次观摩之机会。此次湟光电影院以多数工程师系来自兰州以外之地区，尚未得见此片，特为放映一次，甚获好评。此片摄于去年八月，地点为红场，所表演者为各联邦代表及各种二人代表之体育技术，场面伟大，动作齐谐，服装鲜艳，体格壮美。笔者无能叙述其情景，这一方面是笔者文字修养不够，一方面也因为电影的表演力远在文字之上，许多笔墨写不了一个镜头的好处。

工程师们看了《体育大检阅》之后，不但对苏联人民的体格发生自叹不如之感，即对苏联电影工程亦觉伟大。但据笔者所知，此六盒彩色片，每盒长

《莫斯科的体育》，刊载于《时代》1935年第8卷第5期。

约三百公尺，为德国Agfa工厂出品，片盒上有Agfa字样，标签亦用德文。在兰时曾以此询诸苏使馆的放映师冈察洛夫，他也承认是德国的出品，他说："他们的工厂做我们的东西。"言下颇为得意。我继问他："蔡司厂是不是你们也搬走了？"他连称不知。

青海的电教前途是有希望的，虽然目下还谈不到用"电教"这个名词。但笔者相信青海马子香主席不久就会发现电影的教育价值。马主席近年努力教育，处处求进步，当然不会放弃这一良好的教育工具。而在青海，要决定做一件事的时候总是立即进行，经费绝不成问题。也许西北各省的电教工作还要让青海扩展得最快。

青海也是一个民族杂处的地方，汉、回、蒙、藏均有，言语不通是教学上的一大困难，如何使这些文化落后的同胞认识并适应这逼人而来的新时代，如何改进他们的生产能力与生活方式，是教育的一大责任。但这些对他们都太复杂了，再加上言语不通，根本就无从教育起。但电影能克服大部分的困难。英国对非洲土人所作的电影试验是一个良好的例子（见 The African and the Cinema. by Notcuttand Latham，一九三七年爱丁堡书屋出版）。假如我们能善用电影，也许我们的边疆情形可改善不少，民族间的感情也许要增进些。因为感情是缘于互相的了解，而电影确能帮助彼此的了解。我们必须做得快，不能让人抢在我们前面。目下新疆便有点这样，我们必须积极推行边疆的电化教育，急起直追。

到西宁的第五天，我们去游塔儿寺。那是喇嘛黄教始祖宗喀巴的故乡，

是个宗教中心，也是商业中心，藏民们朝山进香就顺便买卖点日用必需品。我想□□是会原谅的，因为他们的虔敬绝不在安息日在礼拜堂膜拜的亚当的后裔们之下。

工程师们到了塔儿寺，像洋客到了中国，露沙尔的市场顿时热闹起来，买纪念品、饰物、古董。高贵的班禅活佛也出来与大家见面道好。大家像一窝蜂似的拥来拥去，一下子便又嚷走了。只有我还想在这里住上半个月十天的，上次正月半庙会带了二卷莱卡胶片来照相，没有照够，这次带了六十英尺莱卡胶片与一打620特快全色胶卷来，又那么匆匆，实在不甘心。只好下次再来了。塔儿寺的照相资料很丰富，藏民的生活、衣饰、住所；庙宇的建筑、壁画、佛像；正月半的跳神与酥油塑像……都是值得介绍的。前次有些美国的G.I.在这里摄电影，我看了不胜羡慕，也不胜感叹。

在西宁五天，可说十分匆忙，所得不过浮光掠影而已，但这点光影却叫人久久地回味着。

原载于《电影与播音》1946年第5卷第8/9期

河西放映散记

朱祖鳌

去年六月,从教育部西北公路线社会教育工作队接收过来一些电化教育器材,便一直做些零星放映工作。说是零星的工作,是因为没有一定的计划,碰着做的。今年度想稍微有系统地做点电教工作,便拟定二个巡回放映计划,一是去河西走廊的计划,因为狭长的河西走廊不但是甘新交通孔道,而且人口日多,去巡回放映有迫切的需要;其二是去拉卜楞一带草地对游牧藏胞放映,他们生于斯老于斯,很少接触外界文物,那么利用电影介绍一点东西给他们,当然很有意思。这里所说的单是河西走廊的情形。

出发的那天,是五月二十八日,我们并非故意挑定那个日子,搭人家的便车,人家的车哪天开,我们便哪天走。车是中国农民银行的运券车,就在前一天晚上还不知道车子是不是一定开,早晨去看才知道要走,急忙雇了一辆马车回去搬运机件行李。本来一切都已整理好了,却是中国工业合作协会培黎学校定要请去在晚前放映,又都打开应用,深夜归来不及整理,早晨仓促要走,显得有点忙乱。幸而工友李斌已经相当熟练,不多时便把灯泡等物包扎妥当,机器也都装箱上锁,就赶去搭车。携带的器材计发电机一、放映机二、影片二箱、汽油机油及应用工具,共重约二百公斤。

车是刚大修过的福特车,发动起步都很顺利,叫人觉得坐着放心。出了北门,一过黄河铁桥便走入甘新公路大道,右傍山,左临水,疾驶向西。这一般全是熟悉的景物,放映来去至少也走过十趟了。这时十里店一带的枣林还光着杆儿,了无绿意。有人将枣树的叶子比作懒惰的学生,永远是迟到早退,春尽始萌芽,方秋便落叶,颇有意味。安宁堡附近夹道十里尽是桃林,却早过了花开季节,一点找不出前些日子游人如织的盛况。过了安宁堡便觉出一般荒凉来,黄土的山,黄土的地,黄土的屋子,只有遥望河南那水车戽水灌溉的地方有几块绿色在安慰着人心的急躁。

河口是甘新路与干青路的交叉点,上次去湟惠渠特种乡放映,曾在此住

了一夜。现在，感谢天，已经没有停车检查那一套麻烦了，登记一下便立刻上车赶路。这里公路作南北行了，左临庄浪河，起伏前进，渐渐走入庄浪河谷。路面润湿，显然是刚下雨。田间麦苗绿，菜花黄，夹道白杨挺秀，河床里开遍了紫色的鸢尾花，叫人疑心是在京杭国道上，但那远处的黄土山头叫人忘不了这是西北。

下午四时到了河西走廊的第一个县城——永登，便决定住下。永登县长余先生和袁馆长熟识，本想找他接洽放映，只是车上放着九万万钞券，诸多不便，未便招摇，就只好作罢。趁天色尚早，去城里城外浪了一圈。城里住家多，店铺少，有几处空场可以放映电影。西门外离城不远处，庄浪河的河滩上一群牦牛正浴着夕阳吃草，有一处新搭着一座木桥，跨过河水的一股，远远地通向一座新搭的戏台。问树下吃茶的人，知道是新来的驻军在演戏。可惜我们搭人家车子，坐视着失去这大好放映机会。

抛锚在古浪

离开永登是二十九日清早，因为前面不远是海拔二千九百公尺的乌纱岭，大家都穿些衣服，生怕冷了。车行不久便抛锚，司机说化油器喷油口叫车厂换了，修理一番费了足足一小时，再行又抛锚，又修。爬上乌沙岭时，比人走还慢，到岭正是中午时分。望顶峰上微有积雪，却不甚冷，远处山坡上有羊群放牧，像无数蚂蚁正在吮吸着一堆瓜，相比之下，觉得那山高大。

从兰州到乌沙岭走的是上坡路，过了乌沙岭到武威便尽是下坡路，有些地段车子以五十英里的时速下驶，一会儿到了龙沟堡。这地方饭馆甚多，是个吃饭站。因为南面来的，刚才过了乌沙岭又冷又紧张，到此要喝点吃点舒服一下；北面来的，到了岭下正是午前十时光景，吃饱了肚子，身体上增些暖气过岭，因此这一小小所在便有五七家饭庄。

乌沙岭是内陆河与太平洋水系的分水岭之一，岭南的水注入黄河，东入于海，岭北的水却无出海口而没入沙漠，古浪河便从岭北蜿蜒流出古浪峡来。古浪城在河之西，依山麓而筑，是立体的，可以一望无余。这时山势渐平，遥望前路不见丘阜，但觉茫茫坦坦，满以为这一段下坡路可以走得十分顺利，却偏抛了锚，就停在路旁几所屋前。

检查之后知道发电机坏了，电瓶的电用罄发不起火来。我自告奋勇替电瓶充电，一面请同车押运的石先生去古浪城打长途电话向武威农场求救。发

电机从车上抬下就在公路发动起来,招引了好些村民来看。但充电没有成绩,电池电压虽已很低,电流还相当大,回流入发电机去,发电机便停了。眼见天色渐晚,又没有汽车来往经过,去城中打电话的人又不见回来,干急无用,只好设法住夜。我进村去接洽住屋,先烧些水来解渴洗面。乡人很好,一商量便答应了,替我们打扫房间,一面烧水给我们用。这时见院子里有一人正待开剥一羊,这羊腹胀如球,鼻嘴流血,我想大概是中毒而死,问那农夫才知道并非毒死,却是被人打死的。此地习俗,凡牲畜走入麦田吃食庄稼的,田主可以将牲畜击毙,无须赔偿。畜主只好自认疏忽,咎由自取,将死畜拖回了事,此羊便是如此被击死的。

方洗过手脸,车上警卫来叫我,说是石先生回来了,有事与我商。原来石先生在城中打电话后知道今天救济车不能来,便与驻军商量请予保护,从说话中知道今晚有过路军中剧团在城唱演秦腔,便说我们车上还有电影呢,那营副便说希望我们去放映。石先生说在车上,车抛锚了,去不得。营副便派一连兵士前来推车。石先生如此,先骑了自行车来和我商量。我当然同意,先骑了车子进城去布置地方。行不多远,果然看见许多兵士,三五成群,边唱边走而来。

放映地点决定仍在体育场,等秦腔演完了再开始。因为古浪城一共只有二千多居民,平时很少有机会看戏剧电影,尤其是看电影的机会比看戏的更少。如果我们与秦腔同时放映,不但分散观众,而且会抢夺许多观众过来,所以才决定与秦腔先后演出。秦腔约在午夜十二时才演终,我们移动座位,安排放映台、接线、发动,又费了半个钟头,在这时真觉得二个人太忙了一点,幸而观众都很善良诚朴,没有鼓掌。演了七盘子,都很顺利。收拾好,睡觉已三时了。这大概是世界上开映得最迟或最早的电影。

武 威 四 天

武威的救济车终于来了,是一辆日本制的军用车,雪佛兰式的引擎,福特式的车架,矮矮的模样,走得挺好。这一路是个大下坡,三个钟头便到了武威。当晚在农民农行放映,招待各界首长。次日与第三集团军总司令部军法处杜处长商洽公演,地址决定在公共体育场,由司令部派人维持秩序。我先去看了地方,大略说明一番布置情形,请副官处的人帮助布置。

放映台被围在人堆里,虽然是露天的,仍觉得闷气,发动电机、校正机速

电压、加油等都得费大力才能走出重围。电影在武威虽非空前，却是罕有。民众、学生、军队都总动员似的来了。离银幕百尺之外都有人站着在看。实在从那地方看银幕，除了时暗时明以外，是甚么也看不清的，可是他们舍不得离开，看不见也要看下去。

第二天秩序改良了，有宪兵协助。人却一样多，约有一万五千人左右。机台后面与发电机之间由十多个宪兵维持出一条通路来，发电机边上也留出几尺空处。这样一面防止放映时电线被踏断，一面也使电机少呼些土。在西北放映最麻烦的是尘土太多，观众来往走动，尘土便随脚飞扬，鼻孔里、机器里全吸进去，尤其在完了那一会儿，大家从地上坐着站起来，不约而同地大打裤子，真是尘头大起，蔚为奇观。

电影放映队，露天电影，刊载于《今日中国》1940年第2卷第9期。

第四晚在新城放映，新城以前是满州城，在武威城东北，现在早改为兵营了。任师长下午便架了吉普车接，让我们多参观些时。沿途白杨夹道，为以前马氏驻军遗迹，城内操场平广，树木成行，多简单而整洁。放映前，任师长嘱多映作战片子。多半是英美新闻片，不知几时我们的新闻电影才能和人家一比高下。

武威是河西最大的商业城，从草地东来的日本货充塞在每一个苏广货铺子和摊子。日用品应有尽有，质地单薄，色彩鲜丽，这种货品东至兰州，西至张掖、酒泉都可看到。武威本有一家电厂，已停电年余，杆线都在，只是没电。电影院也曾有过一家，却维持不下，关门大吉。看一般民众如此狂热地要看电影，竟不能维持一家影院的营业，可说十分矛盾。闻不久以前有一放映队在此经过，因筹路费，卖了一场票，六百元一张的票场场满座，可见问题不在

观众,也不在观众的购买力。

绿 的 张 掖

六月三日离开武威,直驰张掖。永昌、山丹都只停车休息了一会。这一路时见广大滩地,但草低而瘦,未有风吹草低见牛羊的气概。大群的羊刚剪过春毛,光秃秃地边走边嗅着找草吃,牧羊人还穿着笨重的老羊皮大衣,和羊一样静穆地走着。有些地段,长城的遗迹尚存,断续黄土厚墙而已,了无雄姿。但走在这样的地方,对着这样辽宽的地,这样蓝的天,不由人不感觉自己的渺小。

在山丹便遥望祁连山的雪峰,雪峰上覆着白云,以后看到的祁连山也都如此有雪便有云,只有雨后才显出它的全貌来,但这是不常有的事。在车上纵目四望,远处有许多烟柱,从地面直升天空,下细上粗,估计它的高度在一公里以上,想是地面受日光照射,空气成为气旋上升挟的尘土所形成的,与所谓龙卷的相仿。

张掖像个绿岛,浮在黄土的海上。想不到这里会有这样多的树,所以见了这么多树便像见了奇遇。张掖不但树多而且水多,沟渠纵横,汽车接二连三地在小桥上驶过。更使人惊奇的是一塘塘芦苇,长得有一人多高。城中洼处多有积水,芦苇便应水而生,宛如江南农村。这都是祁连山雪水所赐。

在张掖只住了二晚一天,放映二晚都不顺利。车一到,便请人试电机,电机丢了螺丝,发动不起来,跑了好几家自行车行才配到一个。当晚便请些机关首长来看,但通知发出时,各机关都已下班,来的人并不多,倒是没请的自来了。第二天正好端节,九十一军政治部方主任要我们在二处地方放映,一处是王府街剧场,一处是军部大操场。前者观众多为军官及眷属,后者全为兵士民众。一处演完再到一处,与话剧、歌咏、秦腔等配合轮演。但在王府街开演不久便抛了锚,气缸里联动杆的珠轴散了,无法修理,只好停演。刚停演,凑巧天刮起风来,把剧场顶上的芦苇吹像纸鸢一般飞舞,黄沙迷目,大家都说今天完了。据说此地春夏之交常有这种大风,最厉害的称为黑风,风起时黄土飞扬,便坐在屋子里密闭门窗也会伸手不见五指,而声势之浩大使人不敢从这间屋走到对面的那间屋去。约摸一个月前,这里便曾发了一次。但今天的并没有说得那样凶猛,我还能从风沙中走回宿处去。

使我犹豫的是明天要不要上酒泉。张掖是个农业城市,街道铺子都不能

和武威比，电机此地无法修，但农行车明天上酒泉去，不去，留在这里太无聊，等它回程还得一星期左右，要去，不一定能修好，如修不好岂非白跑。不过想想在此地也花钱，去也花钱，不如去了到或有些希望。至少有电灯，或许能想法放映几晚的。于是便决定在六月五日随车北上，一切器材全带走。

浩浩无垠的戈壁

离张掖不久便看到小规模的沙漠，那一段路基全是运来的石块铺的，有四五株瘦小的白杨想是费了多少心力才活成了。公路或近或远地挨着祁连山麓走，在戈壁滩上取直线通过。车子抛了二次锚，我想摄取戈壁的无边的辽阔，但在镜头中看看实在无法显示出来，只有天与地分界而已，觉不出有多大多宽，也许电影才能显示出一些来。

所谓戈壁便是卵石的堆积地，有沙也有土，但上面下面全是大小不一的卵石零散着，有谁在山涧里玩过卵石的，可以想象把这山涧一平扩至无限大，除去水，那便可以想象戈壁了。戈壁上或无草，或有草，那草都叶细而矮小的，我看到的几种叶片都对称得很整齐，像凤尾草那样的。

走尽七百二十余公里处的滩地，便又黄尽绿来，遥见树木葱茏，渐近酒泉城。酒泉城郊的白杨青翠挺秀，把公路上的阳光都挡住了。城内街道宽畅，但路面太坏，浮土尤深，车过处，十丈黄尘，行人掩鼻低首，沿街的商店终日泼水。因想何不利用油矿局柏油彻底改造街道，一劳永逸？

到酒泉第一个要事是修发电机。凡缸垫、螺丝钉都蒙友人在油矿局修车厂要到了，钢珠轴走了许多家修理厂材料行才弄好。先是想修理珠架，但修费要一万元之多，还不能在一二天之内修好，后在一汽车材料行找到一新的珠轴，便买下。

因此第二三天便能公演。首次公演照例是招待各界。到各界人士百余。

与王县长接洽的结果，决定在体育场放映，但拜访了警察局王局长之后又改变了计划，他说酒泉地方复杂，公演不收票，一定挤得不得了，秩序维持不了，出了事情不好办。无奈只好改为专对公务员及学生放映。这真是大与愿违，却是无法可想。推说已与王县长商定，不便再改。王局长遂自与王县长去说了。

第三天早晨王县长与杨副参议长来访，要求为建筑酒泉青年馆募捐，他们说这是张治中先生过酒泉去新疆时嘱咐下的，当时并先拨回百万元作一部

分经费,不敷甚多,请我务必帮忙。照规定放映是不能卖票的,我便说明困难。怎奈一再请求,遂决先电兰州青年团、教厅宋厅长及本馆袁馆长备案,如机器不发生毛病,当可帮忙,但仅管放映机务,一切票务杂务全由青年团负责。再有一点,便是捐款必须全作建筑用,本队不受招待。便这样说妥了,先在筹备妥当前去油矿一行。

西出嘉峪关

六月九日,从酒泉到老君庙油矿,事先由酒泉处领了入矿证,接洽了车辆,车是MACK大运输车,满装木材,发电机等费了许多力气才装上去,一路摇摇摆摆,宛如一所移动的小屋。

到油矿局去的路先一段便是甘新公路,约在七七〇公里处才折入支路。路过嘉峪关时,司机吃饭,我们因已吃便去关上玩。从车站到嘉峪关约十三公里,我们跑着步从关东面走去。关居山坡,有清泉涌出曲折向东流来,真是想不到的事。嘉峪关实为一小城堡,总面积不及一足球场,城内仅四分之一地方有屋,除驻军外,二三人家而已。空场上晒着牲畜粪。我在城墙上走了一圈,南望祁连积雪,西眺戈壁连绵,长城如带,想古代征戍情形,不禁神往。下城后,出了东门绕过西门来。西门外有一处城墙剥落了好一块,约摸有一扇门大小,下积卵石甚多。前读游记,知游人多在此向城抛石,石击墙坠地,作啾啾声如雀鸣,试之果然。但"啾啾"两字形容稍有夸张意味,实则"喀喀"声远响于"啾秋"声。我以石向他处投之,则仅有"喀喀"声而无"啾啾"声,不知他处城下以卵石积地再以卵石投击是否有"啾啾"声,以后试验便知。

摄了几张相,急忙跑回公路去。司机等急了,便自开车走了。我们早料他这一着,便在路前迎上去,正好遇着。车远远地依着祁连山麓走,走过了一片戈壁还是一片戈壁,走着走着,单调得只想瞌睡。渐渐地远处看见一座塔井的铁架的顶,直像在孤岛上看见了海船的烟那么高兴;又看见一铁塔,又一个铁塔,最后上了一个

嘉峪关,刊载于《中华》1935年第35期。

坡,又转过弯去,便油矿的大门也在眼前了。

办了这简单的手续,汽车直驶招待所。一路去见车来车去,远处密密的屋,高高的山,都无暇细看,只想落了脚再说。最后汽车停在一所浅灰色的屋门口,才知道这就是著名的祁连别墅。

他们太寂寞

在矿上生活是枯寂的,适当的娱乐太少。有些人便只好打牌消遣。小工们往往坐在交通车上兜圈子不肯下来,弄得车上挤得不得了。我们带来了电影是受着热烈的欢迎的。矿区太大,从北到南交通车可走二十分钟,我们只好分区放映,有一部分人天天跟我们跑,看重复的片子,晚上走三五里回去也不怕麻烦。

他们也有剧场,可是演剧和电影的时候很少,新的书报颇不易看到。下了班走出厂门,外面是一片土黄色的戈壁,祁连山的积雪皑皑,看多了是会觉得单调的。有家的人还可以在家里得到点调剂,单身汉便不免觉得寂寞。炼厂的一位先生很幽默地说,在这里住久了不是孤便是怪,容易吵架。技术人员只有两件事觉得高兴,一件是割盲肠,这里有一所设备相当好的医院,割盲肠可以休息几个礼拜,换换生活方式。另一件是去敦煌开工程师学会,出去换换空气,来回约有一个礼拜。这二件都是大事,此外便再也不希望什么了。

在矿上的十天,使我了解他们的苦恼。我听酒泉油矿局办事处孙主任的话,什么也没带来,本来预备三两天就回的,谁知一留就十天呢!别墅的被服不但脏,还有虱子,衣服连换的都没有。没有书,也没有报,把二月份的几张旧《大公报》翻来翻去地看,连广告都看熟了。刮风的时候只好躲在被服里睡觉。外面那么冷,人家都穿上皮大衣了。但当我离开他们的时候,很自然地想起,我还要来,下次我一定要带些好的片子来给他们看,他们太寂寞了。

酒泉的哈萨克人

在油矿和酒泉逗留的日子都远较预定的为久,事实总没有计划顺利,机器抛锚使放映延了期,等车,等山洪退,回程又受了耽误,结果使原定最多半月的旅程延长至四十六天,在酒泉的日子约占一半。酒泉物价约高于兰州二至三倍,生活在那里每天都好像受着拘束,可是也不是没有愉快的事,值得一写的是探望哈萨克人。

以前听到哈萨克人的故事，大都是关于掳掠杀伤一类的事，想象中的哈萨克是异常凶恶的，见了才觉得他们也很可怜，衣衫褴褛，饮食粗粝，过着最简单的游牧生活。

酒泉的哈萨克大部分在青头山鱼儿红住，约有一千七百人，那里离城有五天路程。住在城北的约二百人，依旧睡帐幕，牧马羊，过他们的旧生活。只有五六家穴居在城墙内，酒泉县政府每月发给他们大口三斗麦子、小口二斗麦子，所以政府的威信他们能尊重。我第一次去为他们照相的时候，正值发粮的前几天，鱼儿红的哈萨克赶了骆驼和马来领粮，牛地褐的口袋装了灌木杆和口粮，堆成半圈矮墙，毛上铺着皮张，男女们都倚坐在皮上，女人穿白布衣，戴白布风兜帽，连脖子也围在里面。衣服的裁穿法颇有西式，腰部曲线明显，领子也是西式的，但外衣是短袖的，长不及肘，套在长袖的衣服上，臂上成为两截。他们的鞋本为高跟靴，但现在穿的人较少了，多数是穿牧人式的皮鞋，也有穿普通皮鞋的，那显然是人家给的。袜子全是毛织品，裤子是皮的或毛的，冬夏如一。人人头上包一白布或红布，形式不一，有的像一道箍似的套在头顶，好像玩着有趣。那戴尖顶皮帽的看来是较有身份的人，帽上挂着些鸡毛，骑马时一起一伏地飘扬着。

他们都像有被照相的经验，很喜欢镜头对到他身上去。有一个十五六岁的女孩子含羞地笑着不愿照，却给一个十六七岁的少年强抱在骆驼上摄了一张。有几个人坐在锅边吃过晚餐，我叫他们端起空碗来，他们便自装着向口里送饭的姿势，很自然。

发粮的那天，王县长约我去看，哈民也参加升旗与纪念周，可是显然他们都不懂为什么，也不懂讲的什么，慢慢地都靠着墙脚坐下了。对哈似乎应该在教育方面加强，现在东门的回教小学收了十五个哈萨克学生，一切服装书籍全由公家供给，这不失为一种良好的措施，使哈、汉二族渐渐地接近起来。

在城郊的哈萨克除畜牧外还做些零工和买卖，代人杀牛羊，打些野味，做些牛羊绳子，不过收入都不会高，他们领下的麦子有的当即卖与汉人商家，换得了钱买些布匹回去。相当安分，不像从前那么专以掳掠为生，如有掳掠的则处以法律。在我到酒泉的前几天，县政府刚枪决了五个哈萨克，就是因为抢劫之故。那时全城哈民二百多人念经相送，那五个哈民也不住口地念经，了无惧色。据警察局王局长说，五个人打了二十一发子弹才气绝，这说明他们体格的壮健。

哈民多信回教，礼拜不辍，有贫穷的，互相赒济。他们虽然抢劫蒙、藏、汉等族的牲畜家财，同族却常互助，处得很好。我们可以相信只要好好教育，改进他们的生产技能，增加他们的收入，他们也不一定非过抢掠生活不可，或许还可以成为全民族中优秀的一员。

去时容易归时难

回来的时候原说是坐油矿局的便车，但油矿局的车一再没有空座，天又下起雨来，公路毁了好几处，长短不一。好容易水退了，车也有了，是油矿局的，但还是走不成，司机根本就不欢迎我们。我和工友二人费尽力气把机器装上车去，司机说走不动，不开了。而且这车只到武威，到兰州只好又搬下来。站长高卧未起，又没处去问，只好自认晦气。再去公路局商量，把行李机器接回来又等了几天，最后还是坐了公路局的车回来。

从河西放映，可以看出一般民众对电影的强烈要求，而电影力量之大，感人之深，更可以在民众的谈话中反映出来，这些都值得当局的注意。

本想即去拉卜楞放映一次，现在觉得要实行为期尚远，一则人手太少，两个人怎么也嫌太忙；二则工具不足，机件都旧了，太费事。而更需要的是一辆汽车，没有车就像人没了腿，再能干也不灵活。像这次去河西许多该停的地方都没有停，为什么呢？搭人家车由不得自己。

<p align="right">三十五年夏于国立甘肃科学教育馆

原载于《电影与播音》1946年第5卷第6/7期</p>

河西放映感触多

朱祖鳌

六 月 二 日

离开兰州以后,除第一天之外,每晚都有放映。昨天是在武威的第三次放映,情形和前晚差不多,场面之大,实在从来没有经历过,幕前当然是挤得密密的,但一百米外仍大有引颈而望的人在,在放映机旁呼吸都不方便。演完之后,第三集团军的弟兄替我们搬东西,有一个惋惜地说:"要是一个一百元,至少也得收一百五十万!"

在这种场合,如有声机也和无声机相仿,我想至少得有六个播音器才够。我们的银幕稍嫌劣,字幕说明的字一多便看不清,我以为最多不能超过二十字,有些片子黑白反差不明显,远处便看不清,这些都是随时想起的。

一般观众都爱看作战的片子,可见人心"杀气"尚重,而尤其使我感慨的,是多数片子是外国的,无形之中,我们在宣传洋人多强多能,而没有为我们自己的建国前途给一点启示,一点希望。

以河西民众如此热烈的渴望,政府当局自应作有益的满足,给他们一点营养的东西,何况河西以外不知有多少在精神上饥渴的民众?但似乎贤明的人都无心注意及此。

明天也许可以离此赴掖,一路我们都得帮助,人虽少,办事却方便,更绝无官派手续,农行顾仙培老伯赐助甚多,第三集团军赵总司令每天都派人来帮忙。

还有几个小事要一提,要赶快准备灯泡,这几天场面虽大,却始终不敢提高亮度,因为怕烧,一烧便没有了,而灯泡本身,因已用久变黑,更加不亮。

我们的器材必需坚实,新买的广铜锁也断了一把,如此多不经济,不如一买就买好,像木箱是另一个例。

有声机也要催请,好多观众称赏我们的电影"不错",只惋惜"要能说话

多美"。政治部十九队曾在此放映,借中国银行电台发电机,电力不足,因此反而没有我们的好,实在他们的器材比我们的好多了。

照我看,在河西路上放映三个月,可以天天客满,可是教育部究竟能给多少钱?有时想想很气,便不想干了。但是放映时,看看民众的情形,又觉得实在不能不干。教育部能不能准我们自己筹款买器材,买片子?想来多半是不准,可是为什么又不发?

白天无事,除清理机件外,便逛街,看书,作许多遐想,因此信笔写了一些大可不写的东西。

电影放映队,刊载于《东方画刊》1940年第3卷第6期。

六 月 七 日

我们三日到张掖,五日到酒泉。在张掖放映二晚,第一晚(三日)在农行招待各界首长,第二晚应九十一军之邀,在官佐端节晚会及民众端节晚会二处放映,各一小时。这二晚放映都不顺利,第一晚电机停了两次,第二晚未能终场,因为我感觉气缸中有异响,便停映检查,原来活塞上映动部分之钢珠轴领散开,无法修理,只得停映。

本想折回兰州，拆取另一机上的钢珠轴，觉得太费事，故决定于五日晨搭农行车来酒泉。

昨天整天忙着配件修理，因为工具不够，跑许多冤枉路，借用一个扳手往返六次之多。钢珠轴通常之修理厂均不能修，有一家能修，索价万元，我不敢信任其技术，未修，复又在一材料行觅得一新的，遂买下配上。

油矿局机厂给我们许多方便，送我们零件，又答应万一有损坏，替我们义务配件。我想想我们真穷，穷得不好意思。

昨晚试映，请了些客人，由农行张主任帮忙，结果不坏，不过一个灯泡黑了点，我们决定今天对外公演。

早晨去拜访县太爷，他很表欢迎，当派教育科科长陪同去看放映地点，又顺便去看警察局王局长。王局长的高见为我始料所未及，他说人太多，他不能负责，此地地方复杂，小偷扒手太多，宪兵无用……结论劝我卖票，我拒绝了。最后决定只放映一晚，在肃师礼堂，只招待学生。他们再去见县长，我便回来听候消息。真的，如果在这里放映，十天是可以天天客满的。

明天可能去油矿，后天回来，大后天首途返兰，这是说没有什么耽搁的话。此行实在太匆促了。

到油矿，想接洽买桶油回来，有人说不易买，有人说一筒没有问题，且看结果如何吧。

酒泉日用费约为兰州四倍，为张掖二倍，简直没有一样东西是便宜的。好在这一路处处有人招待，十天来食宿费用破钞不多。

有声机没有发下来的消息，实在我们的工作并不比一个正式的放映队少，出来以后，几乎"无虚度之夜"，为什么不给我们更好的工具呢？这封信也是写给许主任的。

六月三十一日

我们二十八日一时三十五分才开车，一路很顺利，到永登才五时，我没有去找余县长，因为住进城去不便，也没有放映，怕招摇于农行运票车不便。第二天上午抛锚二次，过乌沙岭正是中午，一路下坡，倒也顺利。但过了古浪，一进平原反出毛病，原来电瓶无电，于是我自告奋勇替他们充电。不幸得很，想尽办法充不进去，一插上电瓶，电机磁场便失磁，连发电机都不行了，至傍晚仍无法可想。幸而先时去古浪打电话的人带回了好消息，说是古浪驻军闻

车上有电影,乃派一班人前来推车,如此,问题才告解决。车子从十里外推回城去。这晚是古浪空前盛会,先有过路军队的剧团演秦腔,演完已十二时许,再演电影,演完二点钟了。

古浪的饼,质量极好,发酵后不放碱,去年我请人调查一次,不很明白,这次有机会在此抛锚,对我个人实是运气。不但吃了古浪饼,还得了方法,买得了酵母。昨天(三十)下午来武威,当晚招待各界首长看电影。今天要在体育场公映,由法军处长派人协助,明天大概要继续一天,后天或可去张掖,如到得早,当天可放映。

这一路费用真省,我个人食饼未费分文,但有一费恐不而节省,即工友赏费。

原载于《电影与播音》1946年第5卷6/7期

东 北 区

(黑、吉、辽)

东北电影事业实况

《电声》通讯

自从东北三省河山变色之后,伪当局就利用一切机会积极地用电影到民众之间,去努力宣传所谓伪满的"建国精神""日满一体"等,但其效果却不见得好。兹把东北电影界实际情形略述如次。

宣传电影免费开映

伪国在傀儡状态之下,鉴于电影宣传之重要及民众不看日本电影之实际情形,乃由伪国出资自拍影片,同期间内上演了一百十八卷。但这些全都是伪国的宣传品,多是衣冠优孟的写实,所以没有人愿意花钱去看,因而伪国当道乃将这些影片派人完全携至农村之中作露天开演,不收一文,并到处拉人欣赏。当地有许多人是未尝见过影戏的,为好奇心驱使,去观看的颇不少,伪国官员便以为这个政策大见成功。

影片检查单一方针

伪国从前的电影检查,是各省各公署的地方检查制度,此自去年七月颁布东方电影检查单一方针后,概归伪民政部警务司实施办理,被查之后的影片准在境内各地上演,不再作地方检查了。

影院总数九十六家

根据伪民政部最近的调查,东北境内的电影戏院总数为九十六馆,大别之则常设馆合计三十二家,其中有声设备的十九间;伪设电影院,随时上演电影的二十九间;在"南满"铁道附属地内的电影院总数三十五间,其中有声设备的二十间。

常设电影院从省别上看来,最多的为黑龙江,只哈尔滨都有十一间;其次为奉天九间。中俄国境近黑河的地方有一个常设馆,每月约开映四天,在荒

凉的国境上平添一景,是住民唯一的娱乐机关。

日本影片无人顾问

在东北的影戏院上映的电影,根据最近统计,美国占全体的百分之五十五;其次中国出品占全体的百分之三十五;日本的出品甚少甚少。东北境内营业最好的影戏院当然在哈尔滨,但最受欢迎的依然是美国影片。外国人、中国人都喜欢美国的影片,有时也喜欢苏俄的影片,唯日本的影片则几乎无人问津,其所上演的最少数,都不过是日本的风景画而已。汉满人的趣味和社会生活都和日本人的不同,加上民族的意识,故日本影片就是用政治力作后盾也是无法发展的。

原载于《电声》1935年第4卷第49期

东北电影事业近况

哈里六

安东黄金已过

东北影业向以安东为最发达,在最盛时期,安东共有戏院七家,天一公司设分办事处于其地,各影片公司之代理皆以该处为总汇之区。近年则一天不如一天,直至现在,硕果仅存之东明电影院,每日亦仅演些二三十元一套之神怪武侠旧片,作其最后之挣扎矣。

吉林今非昔比

大连以前亦有影院三家,但今日亦已大非昔比。目前虽只有新世界影院一家,仍然无法维持,端阳节后业已关门大吉。

沈阳情形稍佳

沈阳情形稍佳,最近两年新开影院两家,一为大西关之天光电影院,一为城里之会仙电影院。原有之沈阳电影院,规模宏伟,只建筑费达十八万元有奇,本为奉天最高尚娱乐场所,但因时势变迁,其重要性亦已丧失过半。且各大公司出品映权多被天光夺去,故现所演者,亦多外国片矣。会仙影院获利最厚,该院演来演去皆是《火烧红莲寺》《荒江女侠》《火烧平阳城》等连集长片,终年辗转,从不更换,但是越烧越红,可见此间观影之程度如何。天光为俄国人所办,与哈尔滨之巴拉斯及国泰联成一气,掌握各大影片公司出品之首演权,营业尚可。

长春现有龙春、光明两院,营业均极平常,不足道也。

吉林国片势弱

吉林有俱乐部及青年会二院,俱乐部时开时闭,近因亏赔太巨,已有长久

歇业之势。青年会每星期只演四天,每天只有一场。该会多演外国片,间演联华出品,据说中国片收入甚劣,演外国片则能拉拢日本高丽观客,能多收钱云。

齐齐哈尔悲观

齐齐哈尔即黑龙江省城,现有永安、大陆两院,营业不振,前途亦颇悲观。大陆自从去年开幕以来,数易其主,亏赔逾万;永安则因费用较廉,管理得人,尚可勉强支持。

哈尔滨尚发达

哈尔滨分道里、道外两处,道里有美国、光陆、马迭尔、巴拉斯四院,但演中国片者,只有巴拉斯一家。最近美国影院间亦演之,该院为一最新式之电影院,建筑华贵,地点甚佳,共有一千六百余座,若有中国佳片开演,收入远胜巴拉斯也。巴拉斯为一旧式戏院,只有八百余座而已。

道外有平安、国泰、亚洲等院。亚洲专演神怪武侠影片,获利最丰,其性质与奉天之会仙影院一般无二;国泰因握有各大影片公司出品之首演权,营业甚佳;平安则以地点取胜,虽映四五轮片及小公司出品,收入亦不恶,可与

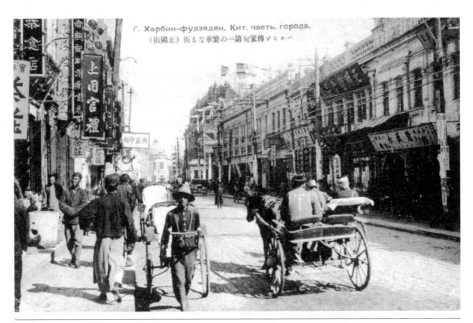

哈尔滨正阳街,收藏于中国近代影像资料数据库。

国泰匹敌,此院若有头演佳片,则如虎添翼矣。

电影界二人才

哈埠影界有可记者二人,一为明星影片公司之代理束宇亭;一为哈尔滨电影公司之华经理霍庆。束君为山东人,十余年来提倡国片不遗余力,现任天成影片公司总经理。该公司除代理明星出品外,尚拥有多量之杂牌片及神怪武侠长片,实为东北影界之一大权威。霍君系粤人,从前隶属华北电影公司,后奉派至哈埠襄理松花电影公司。该公司为中俄合办,握有马迭尔、巴拉斯、松江(即现时之光陆)、凤翔、敖连特、世界及三星等七院,均演外国影片。其时俄人歧视中国影片,大中华及明星公司虽有佳作,亦被拒绝不演,霍君设法力争,结果胜利。自《故都春梦》而后,打破俄人向来之成见,直至现在,巴拉斯已成为中国片之大本营矣。

原载于《电声》1936年第5卷第27期

东北电影院近况

《电声》通讯

东北制片公司寥寥可数，且均无甚规模，没有什么可谈。所以讲到东北影业，只能谈谈戏院。东北影院业，向以安东为最发达，最盛时期共有戏院七家之多。天一公司于其地设有分办事处，各影片公司之代理，皆以该处为总汇之区。近来每况愈下，仅存东明戏院一家，每日映些二三十元一套的神怪武侠旧片，不复令人注意。

沈阳最近两年新开戏院两家，一家是大西关的天光电影院，一家是城里的会仙电影院。原有的沈阳电影院，规模亦极宏伟，建筑费超过十八万元，本来是奉天最高尚娱乐场所，但近内时势变迁，重要性亦已丧失过半，而各大公司新片映权多被天光夺去，所以现在只能放映外片。

会仙戏院趣味最低，所映都是"火烧""大破"等片，一年到头，轮流转换，而获利奇厚，观众程度由此可见。

天光为俄人所办，掌握明星、联华、天一等公司新片映权，营业也还不错。沈阳戏院以映权被夺而营业惨落，最为可惜。

长春现有龙春、光明两院，设备营业，都是平平不足道。

吉林有俱乐部、青年会两院，俱乐部时开时关，近因亏蚀太巨，已歇业。青年会每星期只映四天，每天只有一场，所映多为外片，间有联华出品，据云国片号召力极弱，外片因能吸引日本、高丽看客，营业尚佳。

齐齐哈尔，即黑龙江省城，影戏院亦有两家，一名永安，一名大陆，营业清淡，前途亦颇悲观。大陆自去年开幕以来，数易其主，亏赔逾万。永安因开支较省，差堪维持。

哈尔滨分道里、道外两处，道里有美国、光陆、马迭尔、巴拉斯四院，其中只有巴拉斯、美国两院开映国片。美国戏院建筑华丽，地段亦佳，共有座位一千六百余，为哈尔滨首屈一指之大戏院。道外有平安、国泰、亚洲等院，亚

洲专映神怪武侠旧片,营业之佳,与沈阳之会仙戏院一般无二。国泰因握有各国片公司首轮映权,卖座亦属不恶。

原载于《电声》1937年第6卷第1期

"满洲"电影近况

戈

"满洲"影片最近运沪放映的为数颇多,以后听说亦将源源而来。自从《碧血艳影》上映之后,"满洲"电影已经在上海获得了很多观众。同时,从《碧血艳影》开始,也使我们对"满洲"影片有了一个新的认识。近年来,它实在有着很大的进步,而这进步又是非常明显的。譬如从《黑脸财》《白马剑客》到《燕青与李师师》,虽然同是一个导演的作品,但前二片是乱糟糟的,后一片就有条理得多,便是一个很好的例子。由此,也可以知道,"满映"的工作者是在怎样地埋头学习,努力争取进步!

这里,是几部即将运沪开映的"满洲"影片,有"满映"与日本东宝合作的《哈尔滨歌女》(日名《私の鶯》),由东宝的岛津保次郎导演,李香兰及哈尔滨白俄剧团全体合演,是一部歌唱音乐片,外景全部摄自哈尔滨一带。有朱文顺导演的《豹子头林冲》,与业已在沪开映过的《花和尚鲁智深》《燕青与李师师》同为取材于《水浒传》的古装片,由李显廷及王丽君分饰林冲与贞娘,故事的最后系以林冲夫妇团圆结束。有《白雪芳踪》,亦属朱文顺导演,由张敏、赵成巽、白玫及新人张素君主演。

此外,将来沪的,尚有王心斋导演的喜剧影片《绿林外史》、杨叶导演的《今朝带露归》、周晓波导演的《富贵之家》,以及最近完成的恐怖喜剧片《夜半钟声》(王心斋导演)、音乐歌唱片《月弄花影》(《血溅芙蓉》的导演广濑数夫与宋培菡再度合作,新人顾萍主演)、儿童教育片《好孩子》(唐学堃、池田督合导)等。

至"满映"最近在摄制中或将摄制的影片,有周晓波的《一代婚潮》、张天赐的《百花亭》、大谷俊夫的《虎狼斗艳》,以及"满映"与华北电影公司合作,由业已脱离"满映",在华北从事文化工作,以《碧血艳影》获得盛誉的刘国权,应华北电影公司之邀请重行登场,与笠井辉二联合导演,而由上海去华北的王元龙及徐聪主演的侦探片《租界的夜景》等。

原载于《新影坛》1944年第3卷第1期

哈 尔 滨

谈哈尔滨的影戏事业

映 斗

今年初秋的辰光,因参与哈尔滨国光电影院开幕之盛举,我特带了神洲三片往关外跑了一趟,在那儿足足住了一个半月的光景,每日除经营影院营业外,可以说一点空暇也没有。在每天开场之后,对于观众有接近的机会,我曾加以相当的观察与谈论。所以现在就拿这《哈尔滨的影戏事业》做标题来谈一谈,谅亦为吾影界同志所乐闻也。

哈尔滨是东北一个最热闹的区域,所以一般居民对于影戏的娱乐,都具有一种爱看的热忱。而尤其是对于国产影戏,那更是格外地欢迎。每一套新片到哈时,一定有满座的观众光临,纵然影院的设备并不周到,如座位不舒服、招待不诚恳,以及光线不清晰等。但观众的热度并不减低,这实在不能不说是国产影片在哈埠的幸运!

哈埠全市有影院十数处,但映国产影片者只不过三家,即国光影院、神洲大戏院与光明社是也。国光于道外十四道街又设一分院,然因片价过高及片不能接续不缺的关系,已兼映电影初期之侦探长片了。这三家影院,以光明资格最老,神洲次之,若国光则九月才开幕,但营业状况,则犹推国光为第一。因国光地址在道里,所吸收之观众,胥为中上社会之人之故。然经营不良,赔累不堪,其结果尚在不可知之中。且一般素映外国影片之洋商影院,闻将由上海定片,兼映中国影戏,则此多数观众,也许转头向马迭尔、巴拉斯(注:马迭尔即Modern,巴拉斯即Palace,皆为哈埠有名之外国电影院,此系俄文译音)去了。盖洋商影院之设备、招待及光线,确比华人所办者考究得多!

哈埠影戏之顾客以中上社会为最多,学生次之,故观众之程度亦似略较

《冯大少爷》剧中之时髦少年为朱飞饰演，刊载于《明星特刊》1925年第4期。

沪上各小戏院之观众为高。但因哈埠舆论不甚努力宣传之故，一般观众之观影戏的常识似尚觉有些不足，因而鉴赏表演及喜欢热闹等的状态，常混蒙而使旁观人无从判定。我曾碰见一位学生，他很赞赏《难为了妹妹》的剧情及表演，但同时他说《南华梦》也不错。还有一次，同学二人因评判《芦花余恨》之优劣而竟大起争论，可是他们对《空谷兰》的后部，则是同声赞美的。尤其对于我们织云女士的表演，格外夸得。实在，后部《空谷兰》可说是国产影片中好的影剧，所以在这一点上，我们决不能说哈尔滨观众的程度不高。哈埠观众赞赏的国产影片是杨小仲导演的《醉乡遗恨》，这不只因为《醉乡遗恨》到哈时，尚无其他佳片到哈，实在沈化影表演的好处，他们能指示出来给我们。洪深的《冯大少爷》也可以得到少数观众的称美。可是比了《难为了妹妹》《花好月圆》《空谷兰》，则以上所举都还是次一等的第二位呢。

几部较好的外国影片，如《乱世孤雏》《月宫宝盒》《巴黎一妇人》都曾到过哈埠，并且卖座也不差，不过哈埠金融状况与关内不同，故实际上电影院中利益的获得，可以说赶不上天津、上海、北京等处，但是《空谷兰》独卖哈洋一毛以至一元，也就不能不算是影戏史中之奇怪的趣事了！

哈埠观众的程度，并不同南洋观众一样，因为差点儿的片子，他们都能有理由地不满意地批评。即连《难为了妹妹》之"火烧市镇"及《空谷兰》之"火车相撞"，他们都以为太不像真而深叹为全片之疵。至于其他自剑以下的作品，那就更不消说起了。他们看完《孝女复仇记》都说剧中含义及陆剑芬之表演都很好，只可惜编剧者及导演者太少卖力气，致使观者总在看完之后不觉得十分地满意。所以就这一点儿做例子看，哈尔滨的观众程度，并不见

得"推板"①呀!

影戏可以开通一地方的风气,因为在银幕上,他们可以看到许多从未见过的东西。但是就在这儿,各制片公司对于观众又不能不负一个大责任了。这个责任,不只介绍给他们向上进的生气和奋勇,而且连制造观众也是各制片公司的责任之一。现在哈埠的观众中,固然有许多是会鉴赏内心之表演的,然而爱看所谓胡闹之穿插的,却也不在少数。这种情形欲使之更有进步,当然应请哈埠的舆论界振其批评与指导的权威,可是在供给者方面,也难能卸却其一部分的责任。况且哈尔滨舆论界的几位朋友,未必都是电影艺术研究者。未必都能讲说内行话。那么,说制片公司应负一半儿责任,并非是过分之辞了!

一般制片公司平素都凝注着南洋,而忽略了东北这方面了。不知东北的这一条路上,不只限于关东三省而完事,是可连朝鲜、亚俄包括在内的。往西连接着热河三特区而更入蒙古,所以东北一路,比起现时受帝国主义限制的南洋,实在可说是一块极优美的市场。但是这只是一处未开采的矿山,利固是很大,而欲实收其利的话,那还非下点儿苦功夫不可。我在哈时,曾有位德国人同我说:"中东路沿线的电影生意,是很有希望的,可惜没有人敢冒这个险干呀!"实在,不但东省的土著爱看"人在布上动"的电影,而一般俄国人(尤以红党为最)也极喜看中国人做的影戏。所以若沿中东线下去而海参崴而莫斯科,一直由俄国西去,可以沟通欧亚文化,或由苏俄宣传中国文化于欧洲,也非是过甚之谈。说得远了,反转回来的话,若一般制片公司能更分神注意东北这块肥肉,我敢保险是不会没有生意做的。

有人说"制造影片是顶不容易的事,若一下子失败了,岂只一公司受影响,即事业全体也受牵动的",我说对了,因为不容易,所以就下点牺牲的苦功夫不成?试看现在南洋的影片营业,不是很消沉么?固然这与影剧本身之善不善不无关系,但是到底多一处市场,即多一个营业的机会,否则的话,我也就不敢这样大胆地提出这样的意见了。

<div style="text-align:right">一五,一一,一六,上海
原载于《银星》1926年第4期</div>

① "推板"为沪语,即"差劲"之意。

哈尔滨的影业

袁笑星

我离了哈尔滨已是一年多了。当我离后的第三月，即遭"九一八"之事变，这不幸的哈尔滨，在过事变之不久，也归日本所管辖了！此次因事返哈，得悉哈埠影业之近况，本拟照几张像片带来和再详细地调查一下（关于电影院那一部分的），不过，在那里处处受着日人的限制，不能尽所欲为，致本篇减色不少，深以为憾！

唉！在现在的这种情形之下，何况是照几张像片呢！

哈尔滨是我国北部的第一个大商埠，它自产生到现在不过三四十年的历史，因接近俄国，又有中东铁路与松花江之故，最近发达得很可观，街市之繁华、道路之整齐、建筑之伟大、商业之茂盛，均不亚于上海、天津等处。俄人曾把哈尔滨比作了"第二莫斯科"（莫斯科为俄国之首都），可惜它处的地位偏北一点，以致文化落后，因此中国的电影在哈尔滨并不发达。

在数年前，有一个马申影片公司，是中俄合办的，它有一个结晶品叫《乘龟得福》，是一个滑稽片，也不过胡闹而已，谈不到甚么艺术。

自从马申公司之昙花一现后，后来就默默无闻了。

不想在今年六月（暴日强占东北的第十个月），霹雳一声，居然有个寒光影片公司在产生了，经刘唤秋君五年之筹备，抱着"促进教育，挽救古风"的宗旨，这个寒光影片公司在现在终于正式成立，它内部的组织大概如下：

该公司的地址在道外北三道街，系股份有限公司，预定招股千份，共资本十万元，现已收入五万元，在不久的将来就要开始拍照第一部影片，名《好事多磨》，导演为理化民君，片中所用之演员全从此次投考取上之演员中选择之。

该公司之演员分基本演员与练习演员两种，基本演员又分三级：第一级基本演员每月薪金百元、第二级每月薪金六十元、第三级每月薪金三十元，还能劈公司之红利；练习演员不给薪金，只给车马费或津贴，不过，成绩佳者，能有提升为基本演员之希望。

关于寒光影片公司的内部,也可以说关于哈尔滨的影业(属于影片公司这一部分的)的情形,大概不过于此。

这里我再要说的,就是对于该公司创办人的怀疑。电影艺术是"唤醒民众,宣传文化"的工具,这是任何人所不能否认的,在日本的势力范围内,你,寒光的创办人干这个玩意儿,你是替日本以武力造成的伪满洲国宣传他们的王道主义呢,还是用这伟大的艺术来唤醒在日本的铁蹄下受压迫的三千万民众呢?!

原载于《电影月刊》1932年第19期

哈尔滨影院状况

袁笑星

廿三年的《中国电影年鉴》上，没有哈尔滨影院状况文字的登载，我们认为这是深以为憾的。同时，也许国人对于那边影业的情形不大清楚的一定很多，这篇东西，一方面作为给《中国电影年鉴》编纂会作个参考，同时把那边的情形，给关心影业的同志们介绍一下。

人们总要以为远在哈尔滨那地方的影院，无论在营业上、设备上以及一切都要照华北和上海等地建筑，固然在外表上看来，是远不如沪地影院，相差有天壤之别了。其实，事实上是出乎你意料的伟大，但是它们内部的华丽、光线的柔和以及管理上之得法，有候片室之设备等，均非关里的。在过去，有的影院每年能赚二万元钱，惟哈尔滨的影院所能比得上的，而且影院的收入也很可观。百业萧条的时候，唯独影院能赚钱，这是很难得的。

哈尔滨有很多的俄国人住在那里，他们无论大人、小孩都喜欢看电影，电影在那边能发达起来，就是这个原因。至于中国人呢，最初是很少有人看电影的，尤其是看外国片。一直到近五六年来，才普遍地对于电影发生兴趣，每次有国特佳片公映的时候，影院总是好买卖的。

"九一八"以后，那边的影院有一时期情形是非常地恶劣，可是近二年来又见起色了。它们虽然失去了一批的好主顾(赤俄，他们都回国去了)，但又多添了不少的新主顾(日本人)，从收入上说，和从前是不相上下，可是钱是谁赚去了？那却是个问题了！

现在哈尔滨有十一家影院，其中的巴拉斯影院，它是哈尔滨独一无二专演中国名片的影院，联华、明星、天一、艺华等大公司的新片都要在那里第一次开映。从它每次开演中国名片的情形看来，我们可以知道那地方的人是如何地欢迎国产影片，是如何地渴望着有国产的好片开映，即算像《三个媳妇》那样片子，在那里还能卖到很好的成绩。那里的人离开中国越来越远了，这是没有办法的，所以他们不得不在影片中希望得到满足了！

最后的几句话是：希望影片公司能多往那边运些片子，他们是非常愿意看的，在收入上一定不能使你们失望，同时也可以把影片当作一种兴奋剂，去清醒清醒他们那已麻木的头脑。

原载于《电影画报》1935年第25期

哈尔滨影院状况

袁笑星

本文于第二十五期登载关于哈尔滨影院营业的大概情形，此篇所载多关于各影院调查的报告。

——编者

现在为了看起来方便起见，把那边所有的影院列成一表，举凡地点、资本、座位容量等等，全包括在内如下：

院名	地点	经理	资本（元）	创办年	座位容量（个）
马迭尔	道里七道街	马利缶司	廿四万	1914	850
美国	道里九道街	罗进	廿万	1931	1500
巴拉斯	道里七道街	特里尼果夫	十二万	1924	1000
光陆	道里四道街	樱山四郎	十一万	1933	914
敖连特	南岗大直街	持里尼果夫	九万	1914	900
平安	道里景阳街	吴毓纯	二千	1934	900
公园	道里公园内	宋国藩	二千	1935	600
亚洲	道外北六道街	田中礼一	一千	1929	500
东北	道外北一道街	周锡九	八百	1924	400
国泰	道里十六道街	卡司伯	一千	1933	1100
大同	道外正阳十一道街	宋福棠	一千	1931	150

以上是每日在哈尔滨开演的十一个影院，另外虽还有二三个没添进去（如凤翔等，它们的规模和光陆、巴拉斯差不多），那是因为它们不时常开演的缘故，也许隔两三个月开演一阵，也许成年地停在那里，所以也就不必列入了。

从那表内可以看出来，道里的影院要比道外好得多，原因是道外是中国人住的地方，所以看影的人也十分之十是中国人，于是在设备上要照外国人办的差得多，即算映的片子，也是很旧的。

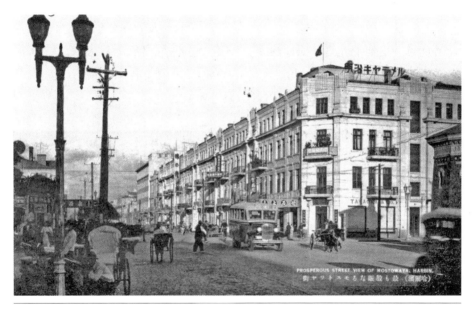

哈尔滨街景，收藏于中国近代影像资料数据库。

这十一个影院当然要推马迭尔的资本最雄厚了，它的资格亦很老，差不多有廿多年的历史了，所以它可以说是哈尔滨第一等的影院，米高梅的名片都在那里演。它和巴拉斯、敖连特、国泰是一家，每演新片，是马迭尔和敖连特同时开演，然后到巴拉斯，最后到国泰，它们四家联合起来是很赚钱的，经理是白俄。

美国刚开办不几年，经理是美籍的犹太人，院内的宽大在哈埠要属第一，专演华纳、福克斯等公司的名片，在营业上当然敌不过马迭尔的，但是票价非常便宜，前排才二毛钱。

光陆因为专演派拉蒙公司的影片，所以营业很不起色，这是因为派拉蒙

近二年来出的好片子太少了，同时作品也太少，有时接济不上，只好演旧片，并且它所演的完全是日本版，因为片子上有很多的日本字，就能对于营业有很大的影响，这也是营业不好的一种原因。幸而卖的票价不贵，前排二毛，还不至于赔钱。光陆的经理本是中国人，和北平、天津的光陆都有关系，可是现在有日人加入了，这大概是为了营业的方便，或者有其他的苦衷而不得不如此的。

公园、东北、大同演的十分之九是中国片，在关里看不见的《火烧平阳城》等的武侠片，还在那里一集一集地演着，正有好多人愿意看剑光呢。

亚洲是个最奇怪的影院了，它一年三百六十天天天在那里演《火烧红莲寺》，从第一集到十九集来回地演着，也不停，也不换，什么时候去，都是演《火烧红莲寺》的。最近演的十九集竟是有声的了，可谓怪矣，不知是不是明星公司作品。亚洲的经理以先不是日本人，最近才换的。

哈尔滨亚洲影院广告，刊载于《盛京时报》1938年2月10日。

原载于《电影画报》1936年第27期

被观众忘掉的明星

关伟光

我开始看电影,是进了高级小学以后的事。那时家住在哈尔滨,父亲在道外做生意,家中只有我和母亲以及一个刚才三岁的小弟弟,邻居虽然很多,但他们并没有和我年龄相同的孩子,所以我每日只能一个人下学后孤孤单单地玩耍。

同学里有几位是很爱看电影的,他们渐渐地也找我和他们同去,从这时起,我和电影就结下了不解缘。

然而那时哈尔滨市的电影院虽很多,但所演的片子差不多全是西洋影片,我们是无法看得懂的。不过另外却有两三家比较小些的影院,专演上海出品的片子,我们所看的,也就是这些。

说起来,我们这一群年青的孩子们,简直像疯狂了似的,一走出学校的大门,就成群结队地跑到电影院里去坐到深夜。好在那时的票价很贱,只需一角或两角就够了,有特别情形时还可以不花钱呢。

如此便养成了我爱看电影的习惯。

但是我在哈尔滨看的却是一些无声片,如《杨乃武和小白菜》《火烧红莲寺》《都会的早晨》《红粉英雄》《大学艳史》《关东大侠》《空谷兰》《济公活佛》等,这些片子都够不上艺术价值的,内容也是除却粉色故事以外,便是武侠斗法等大打大闹的东西,然而我们看了却非常高兴,只要热闹就好。

直到今天,我看过的影片已经不能全部记忆了,但是却有几位影星永久在我脑子里占一个地位。

在我看无声片的时候,曾看过一部题名《荒唐梦》的片子,内容故事已都忘记,所能想起的只有饰片中主要人物的赖化穆(是不是这三个字也记不清)的演员,女主角大概是陈玉梅。这是一部属于闹剧的形式,本来是不值得一提的,然而那位饰赖化穆的演员却做得非常逼真,尤其他那时候使人一见就笑的面孔和畸形发育的身躯,演来都很合身份,假使他能够有机会发展的话,

他的成就绝不会在韩兰根之下的,但是他却被观众遗忘了,除掉那部《荒唐梦》以外,或者他就并未演过别的片子。

这以外,默片时代的黄君甫也是一位可造就的人才,话虽未必尽然,但以事实来论,却也有他的一部分理由在。但他却自趋下流,沾染上了吸鸦片的恶习,渐渐就被影圈所淘汰了。他之被观众遗忘,可以说是"自作自受",怨不得别人的!

武侠片里的贺志刚、查瑞龙等,若能演几部较有意义的片子,他们也不会就这样无声无息的了。女星徐琴芳也是如此。

至于女明星方面,我首先想起的是宣景琳,她和李绮年一样,同是青楼中出身的人物,跳上银幕以后,却有着惊人的演技。我看宣景琳的片子并不多,但却已经认识了她那可佩服的演技,如今这人的消息一些也没有了,想起来很使人怅惘良久。宣景琳之外,最值得我们替她痛惜的是夏佩珍,在无声片时代,她的名望几乎和胡蝶互相颉颃,观众们对她也都很期待,然而她却和黄甫君一样,染上了不良的嗜好,终于断送了自己的前程。

童星但二春,刊载于《红玫瑰》1927年第3卷第27期。

世界上的事永久是这样,盛和衰相继而来。在极盛的时候,使万人景仰,但到了极衰的时候却又被万人所遗弃了。有人说,艺人是有所谓"年龄的光荣",过了这光荣的时期,他(她)自然而然就会消沉下去了。

而我以为,男女明星的失脚,一多半的责任却应由他(她)自己担负,假使他(她)们能够永在真正的艺术上努力,绝不会就给观众们忘掉了的。

譬如叶秋心这人,在过去不也曾喧嚣于一时吗?她所演的不也是很受观众的欢迎吗?她的演技不也是很值得提起吗?终了她并不能永久地保持住自己的光芒,却脱离开

影圈,在天津演上了文明戏,今日恐怕已经没有几个人再能想起她了。

其余如严月娴之事,那就更不足道。

主演《石破天惊》而使人注目的但二春、白燕,他俩的演技不也是很好吗？如今呢？但二春已无声无息,白燕据说已做了舞女,观众们当然要把他们忘掉了。

自己送掉自己前程的影星本不足惜,但也有一部分是有着好的演技和天才,也确实很苦干的少数者,他们很想在银幕上努力,但是导演并不能给他们机会,于是他们的名字也就在观众的心目中被遗忘了。像《忠义千秋》里饰貂蝉的石萍,她所演给我们的,是多么精妙动人,而且脸子也是相当地漂亮,作为一个明星是满够资格的,然而事实却正相反,她直至今日也没有红起来,观众们也早已忘却她了。男明星的姚萍也和她一样。此外像曹娥等人的情势也正相同,男星王吉亭及童星葛佐治等,则是退出了影坛。

有声片《人道》里的胡戎,他从演过这一部以外,就再没有别的镜头了。

上海的电影史还不算太长,仅仅才几十年的光景,从最初到现在已经显出了极大的变迁,影人们也正在前浪逐后浪地转换着,真使人平空生出无限感慨。

过去一些影人们是消沉下去了,现在的呢？以事实说来,不久之后也是要被观众们所忘掉的,虽如胡蝶的大明星,早晚也将不再挂在观众的口头,至于今日的白云、梅熹、陈云裳、李丽华等人,他（她）们的时代一过,就马上一切都完,没有人记忆他（她）们了。

但我们不必替他（她）们担心,因为那是事实,时代在限制着他（她）们名声和誉望,假如他（她）们能够以真正的不欺骗观众、不欺骗自己的演技来造成光荣,那么,即使他（她）们的名字死掉,而他（她）们那艺术的真价是不会死掉的！

我看电影才只短短十年的经验,影海里的变动已经是这样令人怅然了,那么后来呢？再过十年以后,恐怕更难设想罢？古人说："后之视今,亦犹今人视昔。"这两句话里是包含着多么宽广的意味呀！写到这里,仿佛我也该停一停笔了。

<p align="right">四三,一,四</p>
<p align="right">原载于《电影画报》1943年第7卷第3期</p>

沈　阳

一个国土沦亡者的东北电影回想录

"九一八"以前,我还是东北的一个学生,"九一八"以后,就成为国土沦亡的可怜人了。经了不少的困难,化装成一个乡女,才逃到南京来。

这已经是三四年前的事了,现在忆想起当年东北的国产电影,我觉得还值得一写。记得在东北做学生时,我很喜欢电影,是个小影迷,每逢星期或是放假总要和几个同学去看看电影。

我们是住在东北安东县的。安东县和沈阳犹如南京和上海一样,有火车来往,交通倒也便利。虽然是个小县,然比较所谓新都的南京,市面倒还整洁、热闹。

全城电影院有明星、东北、安东、东平、东明等家,设备以明星、东北二家较为完善。上海明星公司出品的片子在此演得最多,电影明星胡蝶女士在一般人的脑中很有印象,小胖子郑小秋表演不灵活,很引起观众的不快。《火烧红莲寺》在此曾轰动一时,观众们在技巧方面不能赏识,但尚武豪侠的性质,确是东北人民的特性。

此处日本居民甚多,但他们从来没有一个涉足中国电影院的。有人问起他们什么缘故,他们回答道:"利权不外溢,娱乐不忘爱国!"能不叫我们愧死!

唉!东北清秀的山河,时时憧憬在我们的脑海。我平时所常光临的几个影院,不知现在怎么为日本军队利用为营房了,不知国片能再演于那里否,我今生有没有机会再能去那里安然地看国产电影呢?唉!这真所谓"不堪回首话当年了"!

原载于《电声》1937年第6卷第7期

伪满洲国的电影院和电影

柯 灵

当中国电影事业正在风雨飘飘中喘息,而无耻的理论家们却在苦心孤诣,使出巧妙手段,遏制国防电影,砍杀进步影人的时候,我们的"友邦"却已经悍然地进行了他们的所谓"电影国策",一方面向自己的人民鼓吹侵略,一方面制作出《西游记》一类神怪作品,来麻醉"满洲"的"奴隶"。有人是把银幕上的形象当作诗一样梦境的,然而现在的银幕上却充满了火药和毒药的气息! 电影界为了民族的和自身的生存竞争,也必然要走向一个尖锐的肉搏的时代!"友邦"的电影国策且不说,我们且来看看我们失去了的土地上——东北一角的所谓"满洲国"的电影界,是在怎样的状态底下吧。

在"满洲国"国境内,仍然开映中国电影,这是我们所知道的。但"革命""民族"一类的字眼却绝对避忌。片子一到那边,就要被剪得遍体鳞伤,不知所云。次之,是一些神怪武侠,在国内所禁止开映的片子,在那边却可通行无阻,因为适合于他们的"王道精神"和"愚民政策"的缘故。直接宣传"王道"的作品,"满洲国"还没有,但傀儡牵线者的"友邦"电影界却早已眼捷手快,开始从孙行者的身上制作着了。他们要教育被压迫民族的奴隶永远失却反抗的力量!

新近偶然看到了一本在奉天出版的刊物《电影新潮》,后封面注明为"康德三年九月十日第四十三号满洲帝国邮政特准挂号认为新闻纸类""民政部指令警字九三七号许多"等的字样。这刊物里面,十分之八是专门转载上海出版某电影周刊中的纸级趣味的色情的文稿,而《编后偶记》里面却巧妙地说:"当然我们不能依着太广泛的低下趣味作为编辑的目标,可是我们也不能傲然地离开了读者而采取一些他们所不能了解的东西以为充实。我们要抱着观众,积渐地给与读者一些启示,在空洞的趣味之上加以向上的启示。"

但这里面却有一篇值得一读的文字,这就是署名"弘弢"的《新京的影

院和电影》。这里面虽只有一些流水账似的记述,却也可以帮助读者约略窥见"满洲国"电影事业的一斑。因为要让《电影戏剧》的读者也有看看这篇文字的机会,我想将它原封不动地剪贴在下面。应该声明的几点是:第一,原文标点不完全,是我给加上去的;第二,在有些颇可注意的地方,我给加了旁圈;第三,有一行里面有几个字空白,看不懂,是剪删的呢,还是印刷上的乖误也不知道,所以仍然将样照刊,在文后加以注明。还有,是这篇文章的结尾,也说到了"电影公认为教育大众的工具"云云的意思,但这所谓"大众",大概是指王国的"顺民"吧?因为他后面还有"要适合于现代境域"的话。不过这并不是重要的。我介绍这篇文章的意义,只是要让读者知道一点"满洲国"的电影市场的概况而已。

原文如下:

新京的影院和电影

新京的影院,有日、满两种,现在述如下:

满人电影院有下列四家:

龙春有声电影院

在城内西四道街龙春胡同,是由龙春舞台(旧式的戏园子)改造的。里面的设备全和戏场一样,后来经过不同的经营,逐渐改良了许多。到了现在,旧包厢也拆去了,桌座也取消了,完全换了带靠背的长椅子。四周各部,油刷些图案花样,焕然一新,因之也就变成一座中等的影院了。拿历史来讲,差不多是最早的一家影院呢!

新京电影院

在头道沟日本桥通,新京乐园的旧址,规模窄小,设备不很讲究,机器仅有一架,专演无声的,旧长春时代开办的。

沈阳新京剧场,收藏于中国近代影像资料数据库。

光明影戏院

在市内永春路,康德二年秋季建筑的影院,设备很好,座位舒适,规模却不大,经营者是日本人,但是却演中国影片。

大安有声电影院

本年夏季建筑的,在光明影戏院对过,现在还没有开幕,机器已经安装好了,据说不完全是演电影,一方面还打算演京戏,所以里面的设备有很宽大的戏台、化妆室、包厢。座位是长椅子,并不甚讲究,因为是新建的,比较华美一些就是了。预料近期即能开演。

日人电影院,有下面五家:

长春座

在附属地三笠町,日本人经营,规模宽大,设备舒适,地点适中,一切都很讲究,是一家上等影院。

沈阳朝日座影院,收藏于中国近代影像资料数据库。

新京映画

在附属地祝町,规模稍小,中等影院,设备上不很好,是一家老影院了。

帝都映画

在新发路，日满人合办，满洲事变后开设的。去年十月间曾被火灾，第二次建筑后，更形华美。门面壮观，内部讲究，是一家新进的影院。

丰乐戏场

在丰乐路，规模极宏壮，建筑富丽堂皇，设备完全，一切都很讲究，是一家贵族式的影院。去年才竣工，开演有半年多了。

朝日座

在大马路和朝日通拐角，据说是新京映画经营的，现在正在建筑中，尚未竣工，预料本年内即可完成。

此外尚有纪念公会堂，也常常公演些影片，但是一时的宣传性质并不常有，实在不是影院。里面的设备也很好，是一座会场的格式。

现在再谈谈各家放演的影片：

满人影院

龙春有声电影院所演的影片，大部分是联华、明星、天一、艺华公司的出品，时而也演其他公司片子。票价平民化，中等观客占多数，上等次之。

新京电影院专演武侠、火烧、神怪影片，友联等公司出品，观客中下等占多数。

光明影戏院演片大部分为明星一家，间或也演其他公司的出品，座客全是中上阶级，票价较高。

大安有声电影院尚未开幕，拟演各片（据该院开幕海报所载）大都为明星出品，并多为龙春及光明已经演过的。

日本影院

长春座、新京映画、帝都映画、丰乐剧场四家，除新京映画演些日本老旧武侠片而外，其余三家，多演派拉蒙、米高梅、环球各西公司出品之西洋片及日活、大都、松竹、东京、PCL各自公司出品之日本片，现代剧、武侠剧兼演。观客皆为中上阶级，票价较满影院很高。新京映画之出入观客，多属中下分子，因卖价较低之故。以上四家影院观客，十之八九皆为日人，满人亦有往观者，但为数寥无几。

营业状况，各院不同，略述如下：

龙春影院，资格很老了，招牌差不多妇孺皆知，而票价又很平民化，演片大部周合观众心理，因之卖座成绩甚好，每日均有五六百名之多。最近夏雨

连绵,上座稍见逊色,但亦不差许多。

新京电院,专演武侠火烧影片,地点适中,正当日本桥通要冲,邻近妓院饭馆林立,并有一帮武侠神怪迷客,所以上座成绩甚好,逐日满座。入夏以来,因邻近的公园开放纳凉,并演戏剧电影,因之该院营业颇受影响,最近不见起色,预料秋后当能恢复前状。

光明影戏院票价较高,看客皆系中上阶级。去年开幕时卖座颇好,近来因演片稍差,营业渐渐退步,平均每日上座四五百名之数。

沈阳帝都电影院,收藏于中国近代影像资料数据库。

日本影院长春座营业最好,帝都映画次之,两家每日平均各能卖座七八百名之多。新京映画虽因影院较旧,片子亦不甚好,但票价便宜,上座不受影响,每日均有四五百名之数,营业成绩颇佳。

丰乐剧场因地址偏下,又兼贵族化,鲜少普通看客,营业很不好。开幕以来,逐月成绩不佳。

满院大安及日院朝日座皆未开幕,预料新张以后,定有一番活跃。

新京虽为满洲都市民有三十多万(此段原文如此——灵注),但是说起影院看客来,实在是为数很少。去年尚在幼稚时代,今年因影院稍多,对于电影极力设法宣传,似已进入青春期间。近来看电影的人,可以说增加了不少了,常此下去,票价如果平民化,再选些好片子演演,预想新京电影业的前途一定不会坏的。

电影公认为教育大众的工具,负有提倡艺术、宣扬文化、改良社会、普及教育的使命,所以从事影院的人们,要怎样用冷静慎密的头脑选演些适合于

现代境域和观众心理的影片,以期达到目的。所以希望影院同业联合起来,以电影改良社会,教育大众,应大众的需要选片,才不负为担有电影使命事影院之电影界呢。

最后,祝新京影院同业前途远大,进步无疆!

<div style="text-align:right">一九三六年八月在新京</div>

原载于《电影戏剧》月刊1936年第1卷第1期

电影在沈阳

黄 明

东北在日人铁蹄之下是很不易看到中国的文化和艺术的,除了电影以外。

沈阳为北宁路之起点,交通便利,市面繁华,又为电影片出关重要路程,虽受日方官宪严检,但因东北无一家出片者,除少类之外国片,尚多为中国片,不过所演之片没有十分完整吧。因为被关东厅检查后,在影院开映之先得为当地之警察厅特高股人员验片,故片中之有意义之歌曲《大路歌》《生之哀歌》,穿插之短剧如《父母子女》之"出征之晨",还有"愤奋的对白"和完整的国旗和孙总理遗像等,都在被剪之列。再如天一的《两兄弟》、艺华的《暴风雨》等片,都整整剪去一半;联华《国风》竟遭禁映;而侮华在中国内地禁演的《不怕死》在东北却无人过问了。像有民族复兴意味的影片在东北是看不着的,电影在东北所受限制可见一斑,日人奴化下的东北影业商人只可勉强支持而已,谈何事业?

沈阳共有六家影院,营业都很好,介绍在下面。

沈阳电影院

位于沈阳商埠地四经路七纬路,建于民国十八年,大堂比天津河北影院尤大,设备完全,地址清幽,为沈市娱乐最高之府。映片以多数为外国片,如米高梅、派拉蒙、华纳、雷电华等公司;其次为联华、天一,此外演国片时最少。联华之《渔光曲》曾演三星期,《大路》《天伦》、天一《海葬》《母亲》演一星期,卖座极佳,每场皆拥挤。票价楼上八角,楼下前四角、后六角。事变后三年,因受日人压迫,很感经济恐慌,票价稍低,但营业尚可。并出有《沈院影刊》奉送观客,该刊印刷精美,系纯电影刊物,为沈阳不可多得之影刊也。

天光电影院

事变后建于沈之大西关大街,交通较沈院便利,营业较沈院稍强,票价较沈院低,前排二角、后排三角、楼上四角。每日三场,星期四场,年节五场。每日平均卖座约八九成。选片大数为明星、艺华、电通、文化、玉成、快活林及新

沈阳的影院广告，刊载于《盛京时报》1937年7月17日。

成立之影片公司之片，再有即沈院演过三四次之联华、天一等佳片，映外片太少。

明星电影院

小市民影院，票价平民化，楼下一角、楼上两角，每天四场，演片皆为沈院、天光两院演过之声默佳片，营业甚好。

其他电影院

东北（现在在日人势力下已改名"东安"）、会仙影院、××影院等三家，片子多为《火烧红莲寺》《关东大侠》《女侠×××》《儿女英雄》《八仙得道》等神怪片，专为商人、工人、市民所立，票价由一角起至三角止，均场场拥挤，营业甚为活跃。

电影刊物

《盛京时报》每星期出有《星海余沈》；

《沈阳画报》之《每周电影》及电影附刊；

《文艺画报》之《电影专刊》；

《大亚公报》之《电影》；

沈阳影院出有《电影生活》（售五角）；

《文艺画报》出有《阮玲玉自杀全集》（售五角）、《胡蝶欧游杂记》（售六角）、《胡蝶结婚记》（售四角）。

所有电影刊物皆采关内之材料，售价尚高于内地，而销路甚广，可见关外之影迷的多少了。

总之，沈阳的电影是很强胜地，不比内地弱。再银幕广告画家高梦幻、陈亚光、王敏生所给影院的设计、宣传、广告等的艺术，真不比天津和北平的低呢！不过被日帝国的压迫，不敢大抬头吧！呜呼！埋没了多少人才！

原载于《联华画报》1936年第7卷第11期

吉 林

吉林电影界

顾舜生

吉林电影界,我也不知道从什么地方谈起,因为没有多少的成绩,也没有相当的提倡,现在将我所知道的吉林电影情形,写在下面。

过去的吉林电影界

华俄电影院

从前(年月我已经忘记了),吉林粮米行街有一家电影院,名叫华俄电影院,是俄人开办的,开演外国片子,后来因为营业不佳,就停办了。

仁太电影院

自从华俄停办以后,约三星期又开演了,改名为仁太电影院,是中俄合办的。他们第一次开映国产影片《人心》,营业很好,数月后因遭回禄,于是关门大吉,以后就没人再来接受,将地皮卖给隔壁永衡印书局了。

青年会

青年会是教育机关,他们的目的不是为卖钱,他们是为促进社会教育,提倡正当娱乐而映电影,他们选片很严,所以每个月只能开映三四次,最多五六次,片子都是改良社会和含有艺术思想的。第一次开映国产影片就是《大义灭亲》,是国光公司的出品。映这片时,并不卖票,给全城的民众公开参观,轰动一时。近来又开映过一回有声影片,并且当场演讲有声电影的原理,往观者拥挤得很。

明星电影院

在前年废历正月间,有人发起开映过《侠骨柔肠》《狸猫换太子》等片,不

吉林青年会奠基时,刊载于《青年进步》1931年第145期。

到两星期,因营业不佳而停映。

永吉电影院

三年前废历正月,在吉林大东门内有人开永吉电影院,是从菜馆改建的,非常简陋,开演国产影片《骆驼王》《唐王游地府》《八美图》等,经理是由辽宁来。不到一月,因为营业不展,便滑脚就走。后来又来了一位姓箫的,他接着他的破房子,索性开映破片子《欧洲大战》,当晚失火,烧死看客一百多人,于是又只好停办了。

现在的吉林电影界

青年会

青年会的电影一天发达一天,不过会场太小,现在正在建筑新会,全场约摸可坐九百多人。现在已经购买机器一座,预备新会落成后用的。

俱乐部

这是个万恶魔窟,吃喝嫖赌全在里面,新建二所楼屋听说开映电影。我

很不愿意他们开映电影,因为他们不能开映好的片子,一定要失败的。

将来的吉林电影界

据我看来,将来吉林的电影如果好好地加以提倡,一定会发达的。

末了,我希望各影片公司和各电影院经理要多多地开设电影院,推广电影的出路,尤其是在我们的吉林。

<div style="text-align:right">原载于《影戏生活》1931年第1卷第38期</div>

南　洋

南洋影业谈

伍联德

今年冬,余因促进本公司的新计划,到故乡广东及香港去联络一班同志们。在那两块地方,逗留了很不少时候。事毕了,便遵海复南,到国外的南洋群岛去。南洋虽不是我们中国的领土,但我国的侨商在那里因商实业而拥巨资如陈嘉庚辈的,几如过江之鲫,牛身上之毫,数也数不尽。这虽是它的物质所使然,然晋用楚材,抱着奇才异能的中国实业家、经济家,给它的利用,来发展它的商实业,无论谁也都会发生感慨。然而在军阀土匪蹂躏下的中国,现在已能使鸡犬都不宁,哪有时光给奇才异能的人们来发展他们的抱负?那么要实现他们的才能,只好给晋人利用了。

我在南洋驻了几个星期,从各方面考查得来,知道它的实业不限于橡皮,而以橡皮为大宗,新事业的实现就是《银星》里天天谈着的电影。电影是描写实际人生的一种综合艺术,我们现在所需要的,我们现在不能与之脱离的,便是科学,便是艺术。科学有辅助人生的功能,艺术即表达人生的思想和意

《银星》总编辑伍联德在美国参观好莱坞时与黄柳霜及范朋克合摄,刊载于《良友》1927年第17期。

志。无论它是文字、图画、音乐、雕刻，总不离乎思想与意志二者。电影综合各种及科学而成，所以在二十世纪里头，占了很重要的地位。美国最是发达，德、法等国又次之，树其后劲，要算中国了。

中国影片在历史上有十多年，"量"一方面可驾德、法而上之，"质"则有难言之隐了。其唯一销场为南洋英荷各属，专任推销的，有中西、中华、南华等五六家公司，全是华人所组织。其初营业很是发达，后以国产影片不能满观者的欲望，就赔累不堪。但是，他们都抱着牺牲的精神，以为这种新的事业该由他们提倡，金钱不成问题，一任戏院的亏耗，仍然这么办下去。不过海上各制片家太对不起他们了。并且众口啾啾，还说他们无端跌低价格。不知他们制出来的影片，实在太不值钱！如果再把整千的金钱来易这不值钱的东西，岂不是教他们竭匮财源，不能再干下去？所以一方面顾住自己血本，一方面从价格上促制片家觉悟，无如制片家冥顽不灵，真教人见了叹气。

以上所述，是国产影片在南洋方面的营业概况。现在我且谈南洋自制的影片。

南洋直到今年，始有制片公司的组织，定名刘贝锦影片公司。主人是华侨巨商刘贝锦君，也就是中西影片公司的资本者。刘贝锦君我是不认识的，因友人郭超文君之介，始得识荆。郭君是刘贝锦影片公司的经理和导演，是在上海时相识的，那时郭君尚在友联影片公司，现在他在南洋从事他的电影工作了。我在南洋见着他时，他便给我介绍刘贝锦君。刘君为人，从态度上看来，完全表现我们南方人的诚恳、忠实、慷慨的特性，所以一见就如故了。我很感激他招待的殷勤，我也很喜欢识得这一位奇才异能的商界巨子，同时也很欢喜地参观他的公司的摄影场，使我知道电影业的状况，在南洋是如此的。

他的公司资本是廿万，他的摄影场在新加坡的家当地方，那地方风景很佳，水色山光，映着红花绿树，可以描成画图。摄影场的组织很完备，事务所也在其中，办事的人，都现露着活泼的精神，没些儿委靡不振的神气。

刘君对我说："在这里要办一种新事业，资本不难，人才是难。即如这影片公司，资本已有现成的了，编剧也有了，导演也有了，而演员方面却很缺乏。到祖国粤沪两地去招雇罢，恐怕他们未必尽有电影艺术的天才、尽有电影艺术的手腕。就地招雇罢，千人之中选不着一个，好容易选了几十人，然训练了这么长久的时间，还不能把这处女作《新客》出世。但是，拿破仑字典中无

'难'字,我们办事只要有精神,有毅力,那就不怕它不出世了。"

他又说:"我联络一班同志组织这影片公司,牟利方面不成问题。因为我们认这种事业是与教育有关,是表现实际人生的一种综合艺术。现在人们所缺乏的便是知识。知识之培植,以教育为最,知识之贯输非艺术不为功。艺术一途又以电影为最,因为电影之组织,以文艺为主,以科学为用,文艺与科学,为人生所需要的两大端,同时又为知识之源,所以于吾人者实大。我们国人知识浅薄,战乱虽为厉阶,而没有科学,没有艺术,却是一大关键。我们现在缺乏才能办教育,也没能力来办伟大的科学机关,只好尽我们的精神,尽我们的力量,来办这一种新的事业。好在这种事业与教育、与科学都有相互的关系。那么,我们办这种事业,也算是尽我们的天职。成败利钝,那可不必计及了。"

我听了刘君这两番话,我不禁五体投地起来,反视中国影片发祥地的海上诸制片家,其目的、其思想,都被金钱氤氲之气熏陶了变成黄化,真不可同日而语了。海上诸制片家啊,你们从前的观念是错误了。但是,往者不谏,来者可追,你们快起来向艺术之途前进罢!

原载于《银星》1927年第5期

南洋华侨刘贝锦,刊载于《图画时报》1926年第297期。

南洋电影市场近况

《电声》通讯

粤语片受欢迎

南洋是华侨麇集之区，因之国产影片在南洋也有极广大的市场。默片时代，南洋为国产影片最大出路，声片繁兴，因南洋华侨粤籍居多，就让粤语声片占了优势。上海电影公司罕有摄制粤语影片者，因之南洋影业乃为少数华南影片公司所操纵。

电影院多简陋

南洋影业向称发达，随处见有戏院，不过设备极劣，好者甚少。因华侨中百分之九十以苦力为生，而上等居户亦都过惯了这种简陋粗滥的生活。就表面看下，戏院无分等级，可是地点适中的生意就好，所以每一部比较优良或有趣味的新片，差不多都是好几家戏院一同放映的。

近数月不景气

近来树胶跌价，汇水高涨，失业人众，娱乐消费衰落，跟前几月比，相差达三四倍。据调查所得，全球出品《歌女情潮》粤语片在六月以前公映，当时树胶价好，市场随之好转，成绩不错。就英属各埠，该片片主净收三万五千余元。如果同样影片在现在放映，最少要低减一半。所以现在一般影业人都表示戒心，戏院老板亦无不大喊倒霉。近两三个月的不景气象，最受打击的就是电影娱乐事业。好在南洋地场阔大，城市不景气，而乡村还可以支持。现在胶业的跌价，似乎是下几个月涨价的先兆，因为据一般老于此道者观察，现在已经是快到了转变的时期了。

邵醉翁有劲敌

粤语声片之在南洋放映者，以天一港厂出品为最多。现在南洋的乡村影

业，大半已操在天一邵醉翁之手，乃有当地"戏院大王"之号。可是近几个月来，忽有一家黄氏兄弟影业公司出现，规模不下于邵之公司。据调查所得，黄氏昆仲有十多人，都是当地颇有声望和颇有实力的商贾，他们近在努力于基本的建设和计划决定中。看起来，他们对于整个南洋的市场的考察和计划的紧张，大抵颇有浩大企图的。据闻，该公司专收据天一以外的国产影片，多做几家戏院，改良本有的戏院的营业方策，是最近开始的初步计划。就此看来，这个可注意的公司，将来要与天一公司争一长短，在形势上已是不可避免的事情了。

原载于《电声》1935年第4卷第45期

香港制片家有向南发展意

张大帝

近数月来,上海电影界因时局影响,全陷停顿,工作人员纷纷南下,良以香港环境较为优美,一般人不得不作迁地为良之计,故最近之香港影圈,顿形热闹,星光灿烂,到处皆是。

香港之天时地利,对于制片工作固甚相宜,益以材料较廉,成本易低,故离沪赴港,未始不可谓计之上者。但香港为一小岛,四面皆海,本岛范围极小,所制影片必须远销外埠方能维持开支。溯自战事起后,两粤戏院十九停顿,港片市场缩小多多。制片家之眼光,遂不得不另寻一个新方向矣。南洋一带,向为国产影片之良好市场,侨胞对于国产片均具爱护热忱,而因籍贯方言关系,对于粤语声片之欢迎较国语片为尤甚,是以港影界之灵敏分子鉴于港岛影业竞争者多,颇有更欲南进,直接在南洋方面制片,以求更远大之发展者,此为香港制片界方面最近始存之一种新观念。

电影事业之在南洋,英属各岛较荷属为发达,经营影业之华侨亦有多人,而以邵氏兄弟公司规模最宏,资力最雄,然邵氏公司对此并不满足,最近且下

邵氏兄弟在南洋所建的首都大戏院,刊载于《青青电影》1949年第17卷第2期。

极大决心,至荷属各岛另创新业,如特派专员至吧城、泗水、棉兰各地调查当地影业情形,即如开拓荷属各岛电影新地之先声。且闻吧城方面已设分公司自建戏院,一切装置均将完毕,不久即可开业。

港方影商对于邵氏之大胆尝试,正在密切注意中,设若此途顺利,则港中影界之继续南进者,势必大有其人。

又据记者观察,沪影界人大批抵港后,香港方各公司势不能悉数容纳,若非自立门户,短期间内恐难有相当归宿,而自设公司,则与其在港作无谓之竞争,又不若直赴南洋,出其所长在海阔天空之间,别创一个新世界也。

原载于《电声》1938年第7卷第1期

南洋的国产影片状况

星　子

南洋的国产影业，虽一向被粤语片所垄断，可是国语片在南洋也很能卖座，原因：一、南洋侨胞懂得国语者居多；二、粤片实在太粗制滥造，甚么《好女十八嫁》《苦尽甘来》《金屋十二钗》《花心萝卜》《三娘汲水》《三十六天罡》《桃花女斗法》等腐化影片，太使人讨厌，就是所谓"大文豪""国防电影制作家"侯曜先生所编导出来的《沙漠之花》《太平洋上的风云》《叱咤风云》《激死老窦》等片，一样幼稚矛盾，意识歪曲。在南洋，据我调查，粤语片的观众，只有佣妇、女工以及姨太太之流，知识分子则很少光顾的。

至于国语片，自"八一三"后，因沪地制片厂停顿，国语片很少运星，这真使国语片爱好者望眼欲穿。月前某影片公司也运有沪战后出品的《女少爷》，但除了某报为了广告关系瞎捧一场外（按：此报连不值一看的粤语片也捧得有声有色），我看得很失望，觉得国语片也降与粤语片同一途径，真是国产影业的大不幸。

然而，《女少爷》映后不久，在报上忽登载汉口中国制片厂出品、袁丛美编导的《热血忠魂》三十日在星市第一流首都戏院（Capital Theatre）放映，一日分五场，并且优待学生，票价抽出百分之廿助赈我国难民。此新闻登后，很令人注意，因首都戏院系英人开办，向不映华片，这次竟破天荒放映《热血忠魂》，该片的价值可想而知。

真的，该片在廿六日光艺戏院（Pavition Theatre）试映后，博得中西各报一致好评，西报且誉为"中国第一部战事佳片"。此次在南洋实为我国争光不少。

记得有一位外国友人曾对我说，此片将检查时，曾有人致函验片官，请他不准通过此片，因战事场面太多。然验片官将函阅后，淡然地把它抛弃了，该片检验卒获通过。这事是验片官亲对我的外国朋友说的。我的友人最后他叫我试猜这信究竟是谁弄的？我想除了同业嫉妒而外，恐没有其他原因了吧！

原载于《电声》1938年第7卷第31期

国产影片在南洋的市场

《电声》通讯

国产影片除在国内开映外，最大市场就是南洋，尤其是粤语片，它在南洋方面的收入竟会超过总额之半，然则南洋市场对于国产影业之关系重大，由此可知！侨胞散处于南洋一带者共有数百万人之多，虽然寄居异域，然而对于祖国的眷恋却是无时或已，他们在万里以外，要想晓得一点祖国的情形，最便捷的方法莫过于观看国产电影，国产电影之得于南洋一带畅销，即由于此！

新加坡影业最发达

影院业最发达地方的是新加坡，一张可以过得过去的国片，头几天多数可以满座。但是影院方面对于选片眼光不严，观众水平也参差不齐，所以常有内容浅陋的劣作也被大吹大擂地捧为巨片在那里开映。近来情形已稍好转，以前无人请教的较有教育意义的影片亦已渐受欢迎。

暹罗欢迎邬丽珠

暹罗电影院的座价相差很远，最便宜的约合港币五分，最贵的约合港币一元，学生妇孺常收半价，逢到学生而又儿童，则半之又半，仅收三分之一。拥有最大多数观众的影片是武侠之类，明星中则以邬丽珠为最得人心。邬于今春赴暹登台，一度大出风头，但是近来情形不过尔尔，任彭年也已把原定在暹制片的计划打消。

吧城胡蝶特别红

吧城电影院虽有多家，可是开映国片每月不过两三部，平时多映西片，座价颇廉，放映国片时，则稍提高。胡蝶在那里很红，不过近来她所主演的片子去得很少。

国语片以前在南洋一带开映,至快大概须在上海公映半年之后,粤语片则一面在港开映,一面就有拷贝寄往南洋。沪战以来,国语片制作停顿,在南洋上映的数量顿见减少,即有也都很陈旧,南洋方面的市场当然是更不如前。粤语片情形似昔,且因南洋华侨增加,收入方面反有起色。

　　因为关心国内战局,近来侨胞对于战事新闻片的欢迎,超过一切其他影片之上,而以国营制片机关的出品为尤甚,虽然对于一般小公司的粗制滥造之作不能满意,但也能够引起他们一时的兴奋,故经营此类影片的人,都赚钱不少。

原载于《电声》1938年第7卷第15期

中国电影在南洋

《电声》通讯

曾经在南洋风行一时的中国电影,因为受了不景气的袭击,它的黄金时代很短促的,三四年间就结束了。然而这是默片时代,及至声片继起,虽则力谋振作,可是脆弱无力,远不及先前的隆盛。推测原因,主要的是一般生活水平的低落,而同时因一部分国片未能长足进步,致使观众渐渐失却热望,渐渐由好奇而趋于平淡。

在这期间,粤语片崛起,顶替着抓住一部分观众,什么《白金龙》《野花香》《一世祖》之类的粤语片,居然纵横驰骋于南洋影坛,其成绩远在国语片的《渔光曲》《大路》等之上。你说这是它的艺术效果吗?不是的!粤语片之粗制滥造,不说上述几种初期作品不值得用艺术眼光去评定,就是到了现在,还没有一片足与国语片所能相提并论的。那么,它为什么会受华侨的欢迎呢?一句话,是好奇。

在南洋的华侨,以闽粤两省人为最多,闽粤语就是南洋的国语,比之普通话要普通,粤语片因为多数能懂,这是它受欢迎的条件之一。次之,粤籍华侨比较有看戏习惯,尤其是一班劳动妇女——工厂女工、佣妇,她们都是粤语片最热心的顾客。她们志在消遣,花两三毛代价,听听粤曲,比较看舞台戏经济得多。因此,无论牛鬼蛇神、荒唐怪诞、技巧拙劣的影片,她们总觉得津津有味。相反地,假如有些含义比较高尚、意识比较正确的,倒合不上她们的胃口。这么一来,粤语片一直保持着它的地位,忽已于今又三四年了。

直到现在,假如我们来划分时期,把默片黄金时代列为第一期,粤语声片为第二期,那么现在是由第二期转入第三期——粤语声片逐渐没落,配合时代的国语片又逐渐抬头起来。

最近在南洋,曾经震动影坛博得中外人士(不仅华侨而已)好评的,如《热血忠魂》《八百壮士》《保护我们的土地》《保家乡》《最后一滴血》《孤岛天堂》《木兰从军》及《抗战特辑》等,这些片无一不打动观众的心灵,激起浩烈

的民族意识,其卖座之盛,是突破一切国片记录的。

新加坡南侨筹赈总会主席陈嘉庚先生,曾电给中国电影制片厂(上述各片,多数系该厂出品的)厂长郑用之先生说:"贵厂出品的影片,如交本筹赈总会主办上演,每片可得赈款二十万元。"这是确切不夸大的估计,但那时候该厂为什么不答应呢?据郑君说,因为他和南洋回国的记者团团长曾圣提订立合同,受着法理上的限制。这个姓曾的以前曾在南洋报界混了几年,七七事变以后,他带着华侨记者团名义回国服务,实际上则和战事无关,只是想做笔生意——政治掮客或者买卖掮客而已。该厂不察,上了他一个大当,现在,听说这合同是废弃了,郑用之君拟不久到南洋来办理交涉,以后他的片子,或将全由筹赈总会办理上演。

总结上述,现在国片在南洋已大有复兴之概,对于沪制的国片也有几套很受欢迎的。现在上海风气所趋,竞争着摄制古装历史影片,这一层,华侨并不反对,不过,能把历史中最适合于现代的多多介绍,乃是华侨所最欢迎的!因为现在的外汇高涨,国片在海外的市场大可振展,甚至有恢复从前黄金时代的可能,这是沪上的制片家所应该注意的。

同时,更应注意的是,谣言盛传,谓沪上制片家的"血统不清",这一层如果属实,有一天会被爱国热潮高涨的海外侨胞所完全排斥,毁坏了在南洋打定的国片基础,摧残了国片正在欣欣向荣的嫩芽,这又是沪上制片家的自绝之路,希望他们好自为之。

原载于《电声》1940年第9卷第1期

论电影的"回国"与"出洋"

方客家

抗战以后，国产影片仿佛陷入了一个混沌的境地里，除了少数的制片者与从业员尚在严肃地工作外，其余大都是在那儿机巧地翻石动土，大开墓穴。有的在尽量争夺穴内的残尸碎骨，预备制煮新酒；有的鬼鬼祟祟在穴内大做其投机生意，预备横发炮火财，不幸冷不防自己也迷了魂，走不出墓穴来了，结果同归于尽在自掘的坟穴里。唉，还有比这个更悲惨的么！

因此，现阶段的国产电影很明朗地彷徨在下面几条野路上了：

（一）公式刻板的国防影片（准备回国领奖的）；

（二）千篇一律的历史陈迹（有的"历史"是被修改过了的）；

（三）糊糊涂涂的鬼怪打杀（准备放洋发财的）；

（四）肉麻当有趣的鸳鸯蝴蝶（外国影片，一律重拍）；

（五）原封不动的舞台话剧（大概因为电影就是戏剧吧）。

这种情形，目前在香港这一支流里表现得特别清楚，他们想尽方法死抱住这两根残骸不放，还做着已经过去了的梦。因为香港是国内与南洋的交通站、文化转运的主要据点，因此他们便把他们的影片出路分作两条，即一条是回国，一条是出洋的。回国的目的是在广告他们尚未忘记"国"，而表示他们"非常抗战的"，故必须要暂时"国防一次"；出洋的目的是在争取"他们的外汇"，又惧怕"国防了时"有损外汇的收入，故只好糊糊涂涂地鬼怪打杀一番，骗骗南洋伯。因之，南洋的片商变为"骗商"也是很自然的事。

然而，事实昭示我们，今日之南洋伯已不是过去的南洋伯了，只要你看看粤语打杀片在南洋的报纸广告上一天比一天登得更大了，然而影院内开映时只枯坐着几个梳着长辫、穿黑香云纱、着木板鞋拖的广东婆妈就可明白。结果，这些大的广告被中学生们在阅报室里用粉笔加了批注"看此片者是汉奸"以收场。反观遇有正确意识的国语国防片时，不特各校学生倾校而来，即商店学徒、火炬工人亦挤得满坑满谷。因之，一九三九年在马来亚最卖座的两

张影片是《抗战中国》(其实是旧的新闻片所辑)、《孤岛天堂》。

这二张影片都不是粤语片,既没有鸳鸯蝴蝶,也没有鬼怪打杀,更能够轰动一时。而《抗战中国》一片在新加坡首都大剧院献演夜半场时(午夜十二点半开映)第一晚,全院收入竟达新币五千六百元,而《孤岛天堂》竟在首都大戏院连映两个礼拜六的夜半场,均告座满。可见南洋的观众已不是过去南洋的观众了。然而,一般华南的制片家们还死抱着那几根残骸,为粗制滥造的粤语片挣扎,结果,打不出一条出路,因而新加坡的几家专映粤语片的戏院,现在也居然经常开映有意义些的国语片了,尤其是中国电影制片厂与中央电影摄影场的出品。当然,上海新华公司、国华公司的出品,也能有号召的力量的。

但是,很可惜地,出洋的国产影片虽然打出了第一个圈套,然而又陷入了第二个圈套里,映出的不是公式化刻板的国防影片,仍是千篇一律的历史陈物,及非电影的搬出原封不动的"话剧电影",而缺乏:

(一)多方面的描写抗战角落的现实面;

(二)科学化的鼓励复兴建国的新动力;

(三)完全电影化的著名作品的文艺片;

(四)生活化的宣传组织大众的教育片。

我们在这里要求华南电影的制片家们扩张这四条新路线。我们相信今日的南洋的观众不会使有远识的制片家们失望的。我们更要求电影回国与出洋的一致,而不必有轻视南洋观众的意念。南洋的电影观众们借此也少喝两口毒液,那就功德无量了。

原载于《真光电影刊》1940年第2卷第1期

新 加 坡

星嘉坡的银幕观

吴汉辉

 大凡喜欢看银幕上画片的人们，没一个不说是占了很大便宜的，因为每次所费的金钱没甚么多，然而所饱的眼福已是不可限量的了。在国内的影戏场，每次所影的时间，最多都不过两个钟点，但是在星嘉坡的，最少也有四个钟点的呢。那么我们到过星洲的人，看影戏的没有不满意的，还说占了十二分便宜呢。那些开影戏院的人，因为营业的发达，四个钟点影了二十多幕还嫌少，还要率性把一套长画三十几幕影了出来，直至晚上响了十二点钟仍没有散场的。所以星嘉坡是一个小小的海岛，那影戏院也可能有七八间那么多，依然可以支撑得住。所以星洲的一方面，银幕上的艺术，几乎完全普及了。

 但是来星洲的这种画片，俱是从美国出产的，英国的很少，其他德国的尤其是绝无仅有，差不多像吉光片羽的一般。本来德国不是没有出产银幕上的画片，不过完全运往荷属或非英属的地方那边，有人到那里看过的，都说德国银幕上的艺术要比美国的还要胜十倍呢。在我的陋见，星洲是英属的地方，这种德国出产的画片是一概杜绝没交易的，通视为违禁品罢了。

 不独德国的画片是这样地看待，还有很多的画片须经过了检察员的眼目，他允准了才可以开影，若他说是有伤风化的或有碍政治的，那就永远禁止不许开影了。至于那片上的一段是用手铳或刀谋杀的状况，他就立刻要将那几尺的画片剪了出来，也是作违禁品一般地看待的了。他还要将那种摆在影戏院门前任人观看的大幅着色的画图，其中的人物有手执短铳的和执利刃的一部分给纸贴上了，才算罢事。他这样地戒严，是为什么呢？是因为星嘉坡

的居民程度幼稚的多，防着他们看了银幕上的谋杀的方法和盗窃的诡计之后，就照样地做去，所以从前的侦探和剧盗的画片，直至现今已成为凤毛麟角的一般了。

我记得数年前一间影戏场，开影一套怎样制造假币的方法，逐件和盘地托出，看见的都诧为奇术，及至第二晚就被政府禁止不准再影了。现在我还知的是一套侦探长画，是美国百代公司出产的，名《绒指》（*Velvet Fingers*），是一位有名的指导员左治薛氏 George B. Seitz 主演的，还未有见开影。还有一套是威廉福氏公司 William Fox & Co. 的制品，名《睡眠中的纽约》（*While New York Sleeps*），又名《纽约城中的三大惨事》，是率性把美国京城中的重重黑幕揭了出来，也被严行的政府禁止不准在南洋英属的地方开影。这样看来，可惜得很呢！总计一套画片由美国运来，经过了不少的区域和商埠才能够到星嘉坡，相隔的时间至少也要三两年呢。及至开影的时候，一套画片至少要短了十分之一了。

在星嘉坡那喜欢看银幕上的艺术的人们，虽然说是占了不少便宜，但是可惜经了这种种的阻碍，那就不幸得多呢。

原载于《小说世界》1924年第7卷第9期

南洋影业之新形势

乐 群

南洋昔称影业之中心者，厥惟星洲。星洲为英属辖权之发始点，查验者居于是，影业公司亦设于是，运递各埠交通便利，国内情形是地亦能先得消息，人称便也。在昔，荷属安南、暹罗之租片者，群至星洲，以沪上途远费重，知星洲业此者多，价虽略贵亦就焉。今则各自分属经营，各派代表来沪，于星洲少有问津矣。最近英属之业国产影片者，据调查所得，有下列各家。

南洋影片公司经理王宣化、南海影片公司经理黄敬一、海星影片公司经理黄毓彬、南华影片公司经理王萃琛、中西影片公司经理刘贝锦、联合影片公司经理周海滨、联源影片公司经理殷晏、星星影片公司经理吴□□[1]、中南影片公司经理黄渊鉴、大中影片公司经理黄剑秋、书衡影片公司经理吴书衡、浪花影片公司经理李西浪、新华影片公司经理曾膺联、星影片公司经理宋季樵、中华商务公司经理蔡晖生、普智影片公司经理蒋才立、亚东影片公司经理严子馥。

迩来建影业者，不如前些之广集资本，只备得三五千元，居然挂牌采片。更有片未曾采入，先登绝大广告于各报上，以资号召者。手段尽高，心思尽巧，然不旋踵而信用失，而工计穷矣。以营业规模而言，南洋、南海、南华三家堪在辈中称雄；海星为后起之秀，惟以某种关系，对于同业不能联络，终感单调；至于中南、中西、大中、新华、普智，其范围较前缩小，不多采片矣；星、星星、书衡则本为小规模之组织，以个人经验而为简单之经营，费省而入亦不多，当此影业疲钝之时，殊难发展；浪花公司乃兼营影片者，各项经营尚称熟手，盖经理人即南海之股东，帮理者即南海之职员，其经验丰富也。

业国片者既如此之多，不能不起竞争，小公司之得存在，则须倚赖大公司以为政。盖大公司兼设戏院，各小埠之有外国影院者亦得而联络之，小公

[1] 编者注：此处原文即为空格，或是为了避去审查而隐去此人姓名。

司势不能广于交际及大规模之联络，故归大公司为之分配。大公司自设影戏院，亦赖小公司之影片为挹注，不能不广于结纳，于是星洲分为三大派别，一南洋、二南海、三海星，而南洋、南海二派中，再自联络以固势力，兹将其各派之势力，分述于后。

南洋

在英属星洲设中华院、曼舞罗院计两所；吉隆坡一景园院一所，此一景园前系南海所设，今让与南洋，有合作之议，尚未实行；怡保中国院一所，则与联源合力经营者，尚有一布棚可移之小影院，成绩不佳，只专演南洋片耳。其所联络之影片公司，计有中华、联源、新华、大中各家（大中亦加入海星派内，两方均签合约，在海星之院演片时，则改其公司名为大东或大南、大北以别之）。

南海与南华

在槟榔屿设上海影戏院，为英属最大之院。双溪大哖、大山脚亦与友公司各设院一所，规模不大；仰光则自租画楼宫殿一院，并联络缅甸各院，营业至盛；尚有吉隆坡一景园一院，本与南洋议合作，今尚在进行中。各埠影院都能联络一气，盖南海之经理人为此中老手，人极和气，与各影院主深有感情也。其所联络之片家，厥为浪花、南华、联合、书衡、中西、中南、星星各家，尚拟在星洲建一戏院，然后自树一帜，以谋大规模之发展也。年来南洋、南海二派，已能互相联络，交换演片，经营深为得法。

海星

为槟城南星影片公司所发起，本欲与南海合资创办，嗣以槟城各有影院一所，势须竞争，不能不联络他家，而南洋与南星感情素不孚和，乃转而与上海天一公司谋，盖此时天一代表邵君方来南洋兜售影片也。海星成立后，一方出资，一方出片，两得便利，于是用高价租得星洲华英影院一所，又联络吉隆坡之中华院、怡保之万景台院、马六甲之一景园院、麻埠之某影院，大作影业之活动。其设院及联络之院，与南洋、南海所设院及联络之院多在同一地点，故两方不得不为竞争之举。然海星所租及联络之院，合同日期甚暂，不久将解约，故所联络之片家均不能彻底合作，如新华之脱离，大中之两就，星及星星、亚东之看风转舵，于营业上不无影响也。近日该公司派两代表来沪，有名义同而对外不一致之形态，足见其内部亦有分裂之势矣。

至于英属观众心理日趋武术方面，前此之古装神怪均不足以号召，然武

术片常为当局所取缔，故采片家只可用廉价收采。武术国片幸而通过，左券可操；不幸取缔，损失亦少。大规模之艺术片，以观众眼光尚难提高，决非所宜。近有以粤剧改编之片而获重利者，则以观众都为粤人，即闽人之粤化者，亦以此等粤剧片有趣味也。

原载于《电影月报》1928年第1期

《木兰从军》在星洲受辱

司徒英

星洲影坛最近发生一件木兰争妍的趣事，缘因某西人由国内办买新华影业公司出品陈云裳主演之《木兰从军》国语片，订于七月廿九晚起在西片戏院卡必都开映，首场排在午夜一点起。事前曾在中西报大事宣传，称之曰"上海打破一切影片开映盛况纪录之影片"，并改片名为《木兰将军》。不意在开映前，素握南洋影业牛耳在马来亚拥有六十余家戏院的邵氏兄弟有限公司亦同时在报端宣布，陈云裳主演之《花木兰》粤语片订七月廿九晚起，破天荒在星洲皇宫、大光、大西洋、东方、光华、光荣六家中片戏院同时映出，向卡必都的《木兰将军》示威。

按：新华公司之《木兰将军》（即《木兰从军》），在沪确打破一切影片公

影片《木兰从军》之主演陈云裳，刊载于《中华》1939年第76期。

影片《花木兰》之主演陈云裳，刊载于《中华》1939年第74期。

演之纪录,而陈云裳领衔主演粤语片《花木兰》不知为何日拍成,就为了一为国语对白,一为粤语对白。星洲观众多数不懂国语而懂粤语,故《花木兰》首晚成绩六院均告满座,声势浩大,轰动一时。开演《木兰将军》之首轮西片影院则门可罗雀,片主西人见势不佳,气得无处可泄,大有三十六策以走为上策之慨,立即与该院当局磋商,翌日将片临时抽起,改在八月一号起映,可谓木兰争妍,观众大饱眼福云云。

<div style="text-align:right">本刊特约记者司徒英寄自星洲
原载于《青青电影》1939年第4卷第22期</div>

星洲筹设新闻片影院

老 留

星加坡之娱乐事业，于不久之将来，将有较远东各地更为进步者，盖当地人士已计划在此间设立新闻影片戏院。当事人虽尚未愿宣布其具体计划，然此项计划，则表示已在考虑中。据记者探悉，最近当事人已进行在某中心地点寻觅院址，以便加以修葺，使其适于开映电影。

该项新闻片之放映，时间将定于工作人员放工或休息之时，然大概则将采取由上午十时一直映至午夜之制度，相信一切办法必将与欧洲、英国及美国等地者相同也。欧美各地新闻片颇为风行，美国一地，除各种新闻片外，且时有趣味之卡通画片、歌舞滑稽片及旅行片，以增兴趣，其中数院影片重旅行片，盖此种影片毫无时间性也。

美国戏院且时有舞台之表演，在本坡虽则艺员缺少，然各地经星歌舞团，尚可稍作逗留，聘其登台表演也。一般人相信，在此间设立新闻影片戏院，颇可获利，盖商店顾客于放工期间或休息时间，必乐于观新闻片以作消遣也。放映之新闻片将有四部，英、美、欧洲、澳洲等地各有一片。此外，且将有卡通画片及旅行片之穿插，节目之更换则将视邮机之运载影片而定。

至于经费，闻并不甚昂，故倘所映者能有引人之节目，则此项戏院必可为当地一成功之事业也。刻下已有二华侨，一为本地侨商，一则为联邦侨商，对此计划加予考虑，相信远东第一专映新闻片之戏院，不久可在此间开设矣。

原载于《电声》1939年第8卷第36期

星岛影业新局面：东方大戏院易主

最近国语片在南洋一带，不知道扩展了若干广大市场，它们已引起了华侨的注意和同情。在新加坡，一向是号称为影业极为发达的地带，因为南洋群岛一带华侨极多，而只有外国影片可看。直到近年来，国产电影业暂趋发展，在海外才为华侨们所注意起来。

最先经营电影事业的是邵氏兄弟公司，这公司年来在南洋群岛一带，他们拥有的戏院，占总数十分之八，到目下止，统计拥有六十四家电影院（以上系指邵氏产业而言）。此外影院与邵氏公司发生关系的尚有极多。在此六十四家戏院中，分映外国片、马来片、广东片及国语片。

两年前，在邵氏公司辖下的六十四家戏院中，并未映过国语影片，直到去年邵醉翁先生由南洋考察返上海后，才主张在新加坡一带之戏院中今后选映国语片。于是由去年春起，乃大量运国语片前往新加坡开映。

当时，新加坡方面在上海买片运星开映者，亦大有人在。当时与邵氏公司竞争最烈的，是新加坡一家东亚影业公司。在东亚公司握下的戏院有东方大戏院等二三家，东方戏院在新加坡之地位，宛如大光明之在上海。然以邵氏公司势力极大，而且拥有戏院极多，东方乃无法与邵氏竞争，故至今年六月间，东亚影业公司股东召开大会，主张结束收盘，将全部财产并所存影片交负责人钟坤荣拍卖。结果乃由邵氏公司以新加坡币四万五千元购得（合国币恰二十八万），此四万五千元仅系购得该公司的影片四百部及影机数架而已，而东方戏院之地皮财产，即另由邵氏公司事前以十二万新币购下。至此，东亚影业公司全部之所有财产及东方大戏院，乃归邵氏公司所有矣！

东方大戏院是在新加坡大坡二马路，由十月十一号起，正式由邵氏公司管理，故已决定今后将东方大戏院永远放映最新出品之国语片云。

原载于《电影》1940年第105期

国片在新加坡受控制

天一公司的邵氏三兄弟，即邵醉翁、邨人、逸夫，他们向以手段灵敏称于世。而所摄制者大都着重于生意眼，年来获利颇丰。现在他们有一新计划，是想在南洋一带垄断国语片。

国片在新加坡一带，以前是许多中西片商竞相购，而从去年冬季开始，就酝酿着将由邵氏兄弟公司托辣斯国片的发行。邵氏兄弟，他们是大哥担任驻沪代表，二哥在港负责制片工作，三弟在新加坡管理发行事宜。

邵氏兄弟在新加坡拥有戏院五十余家，约占全埠三分之一，势力颇为可观。

邵氏兄弟早已有意于统制国片在新埠的发行权，但上海各制片公司并不想与之合作，邵氏兄弟就另辟一路，以与竞争。这条路是：凡国语片有资号召者，他们在香港就粗制滥造一部，而在国语片到新加坡以前，将自己的片子在四五家戏院同时公映，譬如上海有《木兰从军》《一夜皇后》，他们就拍《一夜两皇后》和《花木兰》。这一来，遂使国语片营业大受打击，于是不得不委曲求全，以发行权委诸他们。

此计得售，不但国语片在新加坡全被统制，就是新埠的戏院亦将大受影响。

<div style="text-align:right">原载于《电影》1940年第76期</div>

遥祝星联

杰

新嘉坡是华侨的首都，国产影片南洋版权概由该地影业公司购去，再转让其他各属。据可靠消息，该地信用最著、选片最严之新嘉坡影业公司，已与星华影业公司合并为星联影业公司，董事长胡昌耀、总经理李西浪、经理胡秋甫均为该地青年领袖，平时对社会事业皆有极大贡献与努力的。

星联一面自己购片（上海方面出品如金星之《李香君》、国华之《黑天堂》、新华之《西施》及《红线盗盒》），一面代理国营五大制片厂（中央、中国、西北、大观、国光）作品寄运，抵地的已有巨片十数部，并且已经陆续在放映了。

徐悲鸿赴新加坡开画展时，与时任《星光》社长的胡昌耀合影，刊载于《星光》1939年新第1期。

南洋侨胞文化水平较低，对于电影，以前颇爱神怪、武侠、香艳的出品，战事以后，这种影片不期复活，于侨胞颇易发生不良影响，星联的设立可以说针对这现象而起的，因此我们对星联这种精神与毅力，非但钦佩而且愿意竭力呼应。

我们虽然不能参与八月三日星联的揭幕典礼，我们只遥祝星联永远光辉，永远矫健。

原载于《金星特刊》1940年第1期

印度尼西亚

关于南洋电影的零星话

廖苾光

现在居住在都市上的人们，几乎没有一个不高兴跑到影戏院里去的，尤其是有了有声电影以后。这虽则是电影的本身具备了一种吸引人们的魔力，实在在枯燥的生活中饱尝着苦闷的人们，也惟有到影戏院里，才或者可以得到一点滴的安慰。

谈到生活的枯燥，我便联想到南洋的华侨了，终年在赤道下受着烈日的曝炙，汗流浃背地，天天从晨光熹微中起来，一直做到太阳没落了地平线以后。体力上的辛苦自不待说，就精神上也因为没有适当的调节生活的场所，而不能得到消遣烦苦的机会。虽有些地方设有和上海的大世界差不多的巴叻（译音，即游戏场），但规模不大，且里面的玩意儿都是土人的歌舞、戏剧，有时候虽也映得几幕电影，但只能看见模糊的人物憧憧于布幕上，使人看得眼花缭乱罢了，所以华侨不欢迎这一套把戏。巴叻里面几乎绝了华人的足迹。

晚上的天气，因为有海风的调剂，比较地凉爽。他们（华侨）除了聚拢在房子里拍麻雀、斗拍克以外，唯一的夜生活，便只有跑到正式的影戏院里去了。在荷属东印度西爪哇的巨埠巴达维亚，是华侨云集的地方，那里的影戏院不下数十间，即从前表演外江班及广府班的舞台，现在也开映起电影来了。不过那里所映的片子大半是美国和法兰西、荷兰、意大利等欧美等国的出品，片子上的说明，一方是英文，一方却译成当地的马来文。在生活程度较高的商人和一部分的侨生，对于用马来文说明的片子是较为合适的，但是未谙马来文的华人还是占大多数，是以他们看映戏是没有艺术的意识，对于剧中的情节不求了解，实在也不能了解。只因为没有地方可以消遣，便马马虎虎跑

到影戏院里,看看银幕上的人物动作,希望遇着有什么滑稽表演时,博一下子欢笑罢了。

近年来,国产影片也有许多介绍到那里开映了,像去年的《海上夺宝》在阿瑞安戏院开映时,颇受华侨的欢迎,博得彩声不少。但因产量太少,且艺术方面也不能引起他们热烈的爱好。在那些欧美影片中,辉煌奇丽的布景、鲜艳夺目的服装、健美的体格、娇憨的姿态,种种情形,多半是在国产影片中找不出来的。但是,他们对于国片并不因此而失兴趣,而且还十分地渴望。他们初不管片的内容如何,只要看见奏着军乐在马路上慢慢地走过的汽车上的影戏广告是写着中国字的东西,那末,那天晚上的那间戏院里,包管你比较平时挤拥到几倍以上的。

国产影片是有了华文字幕的说明,照理,对于华侨是最为合适的了。然而,终于又还失了它的作用。因为字幕多半为求美术起见,所以所写的字多是楷书以外的各种体裁,要以短促的时间,看那些奇异的字体,在少读诗书的工商场中的人们,还是和看马来文或英文一样地辛苦的。他们对于剧本的内容没有什么正确的批评,但对于穿马褂长衫而头戴瓜皮帽的演员是深恶而痛绝之的。因为他们认得那是"满清时代"的亡国奴的服装,拿到国外开映起来,是有辱国体的呢。

有声电影,在巴达维亚现在还没有这样的东西,但一般人却已异常地渴望有声电影的光临了。不过,有声电影是怎样的东西,他们还是莫名其妙,甚至还有人对于有声电影生了怀疑,以为在片子上会走出声音来是没有这样奇怪的事。同时在班芝阑夜市附近的某影戏院,还因了有声电影而闹了一回乱子,为的是戏院主人看见一般人们狂热地渴想有声电影的时候,便用滑稽的手段卖广告,在马路上大吹大擂,说他的戏院里有了有声电影。一般人受了广告的宣传,为好奇心所驱使,以为如大旱之望云霓的有声电影真的到来了,所以万人空巷地跑到那间戏院去看那"见所未见"的东西。然而,事情糟了,片子开映时,观众的耳朵通通都像患了重听病似的,眼前的光只管在幕上闪动,但半点声音都没有发出来,还是和平时一样,于是大家才觉悟到是给戏院的老板骗了。顿时秩序一乱,不由分说地喊起打来,卒之一概票子照价退回,才算马马虎虎了事,这也是有声电影中的一个笑话哩。

爪哇全岛的交通都很便利,所以虽小小的市场,都多半有了简单的影戏院。若是十分山僻的地方,够不上城市资格的小巴刹(按:巴刹就是市场,不

爪哇日惹街景，收藏于中国近代影像资料数据库。

过乡村间的巴刹是一种定期的市集，是日出为市近午而散的）和乡村农民聚居的槛岗（槛岗是等于里巷，不过构造是不相同的）里的人们，要到城市中去见识影戏，是没有那样高兴，而且也受了经济的限制。但是，他们却并不因此而失去了看影戏的眼福，因为各地的行政机关每年三次或四次不等，特派人携带着影片深入山僻的农村中去，预期通告村中的农民，定期开映，并且还有关于社会教育问题的片子联带开映起来。

 乡村中的农民生活是十分不堪的，在住着的亚搭屋的前后（亚搭屋是四面用竹子织成的墙壁，顶上盖的是亚搭树的叶子），都是开了一条小小的水沟，周围便种了许多亭亭十丈的椰子树，有连绵十里的大椰林。若从光明的烈日下骤然跑进那个林中，实令人感觉得阴森而可怕，但那些农民便终年栖息于其间。他们的生活实在简单到不能用话语来形容，厨房、浴室、吸水井、厕所等，什么都没有，凡饮水、洗澡、大便都在那个沟里，那是多么不卫生的事呢。政府为了要使他们认识那种生活的危险，所以特摄成一种影片，把大便和其他污物撒在沟里怎样变化而生虫，虫的形态放大起来，令人看了而害怕；虫又怎样在水中生活着，又怎样才变成了蚊虫，怎样地又化为苍蝇，及蚊子吸血传染的情状；病菌传入人身，血液中的变化；病菌在人体中的生活和繁殖；最后如何如何人就到了死的境地，种种情形，都一幕一幕地映放出来。同时还有人在场，用口头解释得详详细细，使一般农民得了解不卫生所得到的结

果,知危险而思改善。像这种含有社会教育意味的影片,是愈普遍化而愈好的,国家教育行政机关应当特别地注意才好哩。

荷属东印度中的邦加,是一个出产锡矿的地方,市场尚不发达,影戏院全岛计算起来还不上十家。虽有整千整万的华工,但皆处在离市场很远的矿场中,受工头的严厉监督而做劳苦的工作,不能自由离开矿场而到市上的影戏院里去消遣消遣,故邦加岛中最热闹的市场邦加槟榔,从前有两间影戏院的,现在已停闭了一家。

吻里墩虽是一个开辟未久的矿区,但对于电影的兴趣,似较之邦加为浓厚,各处的市场,不消说是已经有了影戏院,就在矿场中也有简便的戏园,于礼拜三及礼拜六的晚上开映一次。而且在丹绒板澜的锡矿总公司里,还于每礼拜六的晚上,在公司中的广场上映一次电影,但这是专供那公司中的职员的娱乐,不含有营业性质的。

这些是荷属东印度最大与最小的市场的电影情形。其他如东爪哇的泗里华等处,对于电影事业亦有相当的兴趣,经营影戏事业的人多半是华侨。国产影片的经理在巴达维亚方面有广东人与福建人两家,近来复成立了一个影片公司,在南洋自行摄制,惟规模粗具,尚无若何成绩而已。

华侨对于国产影片到底都是欢迎的,而且热烈地。如果国内的影片公司对于片的内容能力求精进,则中国影片将来必能于南洋群岛占相当之势力也。

原载于《中国影声》1930年第1期

国产电影在吧城之情形

巴达维亚全城电影院仅阿瑞安、皇后、国罗里亚三间，各影院皆备发音机，以供放影声片之用。三戏院中设备，以阿瑞安为最佳，发音既好，布置又新，但多数放映外片，国片甚少，约两三星期始放映一次，中以明星出品较多。票价平日分一角半、三角、五角、七角半、一盾五种。放映国产片时，票价辄稍提高，分为二角半、四角半、六角、七角半、一盾五种，观者多为中国人，西人极少。

其次是皇后戏院，专演二三轮西片，间亦放映二轮国片，票价分为二角、三角二种。

又次之，则为国罗里亚戏院，专演旧片，票价分为一角、二角，颇合一般平民之经济原则。

此外尚有一土人戏院，票价仅售六先、一角，便宜达极点，但所映均为无人光顾之旧片。

城外中央区新巴杀一带，尚有戏院四五家，均系专映西片，观者多为西人，票价亦颇高昂。

原载于《电声》1936年第5卷第46期

爪哇华侨创设影片公司

梁春福

爪哇吧城华侨巨子数人，最近鉴于国产影片在荷属一带颇受欢迎，只因沪厂出品不足饱偿侨胞欲望，致有求过于供之势，因此遂立下决心创设爪哇国片制造公司Java film producing Company，刻已成立有日，并附设国风电影养成所，俾便造就一般银幕人才，为日后之基本演员。爪哇为热带地方，正有艺术天才之热性女郎，故第一批在该所毕业之男女演员甚多。此辈人材亦已有数十位之即为拍片时之基本演员也。记者因欲详悉起见，故不惮远道造访，特将详情述后。

此次该公司本打算早日开拍影片，只因在国内所罗致之技术人员不能依时抵爪，同时又因底片由德国购办颇费时日，故公司方面负责人即电港方代购，嘱交该辈技术人员随身带来，今得港方覆电谓："一行八人，准时南来，不误。"观此情形，拍片日期在即。及后据该公司负责人称："处女出品为《赛西湖》。"

处女出品《赛西湖》以爪岛风光配合着热性女郎为片中之主要成分，初拟特聘但杜宇担任导演，无奈但君不能南来，不得不另聘前艺华导演胡锐为此片之导演，摄影则聘孙镜海担任，至其主演人员则以银坛胖子有"东方哈台"之称的曾重担任。查曾君前在国内影坛颇负声誉，生来一副滑稽的面孔，一个重三百零五磅的身躯，他在港方最后的留作为《天下为公》，系与陈云裳合演者。此片曾在荷属放映，此君扮饰军阀专于玩弄女人为能事，颇得侨胞欢迎与赞许，故该公司方面以曾重此人甚合侨胞胃口，即聘为处女出品之主演人，诚不愧为一种生意眼也。

查该公司此次所摄制之影片系以国语与巫语两种声带，巫语片则以荷属一带放映，国语片则销星洲与国内方面，借此将南国风光及热带姑娘之艺术介绍给国内同胞，俾国内同胞有一种对南洋侨胞的印象，此为该公司营业方面之主旨也。

《麻里甜梦》为该公司之第二部影片，俟第一部片拍竣后，即续拍第二部，此片须动员全体男女百余人，远道前往麻里，取麻里幽秀之景色为背景，于异族河山配我中华女儿，诚一部佳妙之好题材。不过演员方面尚属新进，未审演出成绩如何耳，惟相信导演系初抵爪地，兼为公司之处女出品，届时想必有一崭新的姿态，出现在我们眼前也。

原载于《电声》1939年第8卷第20期

米高梅驻爪经理违约被控

梁春福

美国米高梅影片公司驻爪哇办事处经理人，最近因有违背合同之举，致被华侨影商林生地君提起控诉于高等法院，此事曾轰动荷属，兹将详情分述于后。

泗水华侨影商林生地君，拥有戏院三所，有一所公主戏院，则可称为一轮戏院者。以客岁正月与米高梅订立合约，合约中载称"米高梅在一九三八年中供给十二部巨片，每部巨片须于公映之前，先行缴纳保证金荷银一千盾，至于入场券所得，除扣去娱乐税外，则米高梅与戏院平分"，此合约曾经双方签字，发生效力。殊不料米高梅不克如期供给该十二部巨片，去岁圣诞节时，该戏院以为米高梅不敢违约，早已把米高梅送来之所谓"巨片"说明书译成中荷巫文，广为宣传，预定公映一星期。待公映后，始知影片与说明书两违，每有不符事实之处，致令观众有退票之势。所谓巨片者，实不过一部童星米基·露尼所主演之《哲夫爵士》之丙等片而已。戏院当局见势不佳，即将映期由一星期缩为两天，一面提出抗议，要求赔偿损失广告宣传费一千盾，并向米高梅索回保证金一千盾。米高梅对于此事置之不理，尚无若何答复，迫得该戏院当局投诉荷属华人影业公会，并延聘律师控诉最高等法院。米高梅方面则根据"何谓巨片，不能完成责任"等为词，亦延律师辩护。此事双方正在起诉中，而影业公会则决为该戏院予以有力之援助，佥认米高梅倘此次不能照约赔价损失，则决意拒映米高梅出品云。

原载于《电声》1939年第8卷第15期

马来西亚

国产影片在棉兰

棉兰是南洋苏岛的一个繁华的小商埠，旅居此地的，各国人士都有，我们侨胞居于此埠的更多，大家对于祖国出品都很拥护。

苏门答腊日里棉兰之市场，周围有二里，商店三百余家，收藏于《美术生活》1934年第3期。

棉兰的电影院共七家，从前华人开设的有三家，如今因不景气影响，只剩了福华、张公达两家。福华戏院多映神怪武侠旧片，票价极廉，观众多妇孺之辈及下层阶级，影片内容腐败，毒害思想，殊为可怖。

张公达戏院较为前进，所映多明星、联华出品，但因青黄不接，时闹片荒，每月只有放映两三部声片的机会。侨胞对于国片欢迎热烈，每有新片，辄人山人海，前拥后挤，平均每片可映四五天，外片普通仅映三天。

开映声片的戏院，座价都很昂贵，最廉是三方（约合法币六角），贵者竟达一盾（合国币二元），而且儿童尚无半票。

棉兰当局对于影片检查颇为严厉，凡能激起民族反抗情绪的概须删剪，所以影片商对于运到棉兰来的影片也特别小心翼翼，提防触犯了规律。

原载于《电声》1937年第6卷第1期

国产电影在马来亚概况

马来亚通讯

马来亚原是国片海外的一个电影市场,几年前因为经营电影的商人很少,所以全部电影事业几全为邵氏公司一家包揽。这二位具有中国血统而进马来籍的邵氏兄弟,一向就以赚钱第一为其营业方针,所以当时在南洋开映的影片,都是一些省本多利的粗制滥造之神怪等片。稍有意义的影片几乎稀如凤毛麟角,故闹得乌烟瘴气,使一般侨胞提起国产电影要头痛,国产电影的威信几乎丧失殆尽。

战后,南洋侨胞在思想上有了极大的转变与进步。他们开始对国防电影有很强烈的要求。《热血忠魂》自在南洋各地放映后,国产电影在南洋的威信才重新建立起来。可是邵氏兄弟公司是根本不愿以较大的资本去购较有意义的片子的,他们所要的是一些粗制滥造具有低级趣味,并以迷惑一般知识较浅的侨胞的片子,绝对不管影片本身是否含有毒素;所以当时一般什么精怪、什么僵尸、什么棺材之类的影片,仍是市面上充斥着。

这种现象,直支持到一般比较前进的影商亲自回沪购来一些较有意义的影片为止。那时候,邵氏兄弟也偶然争购一二部摄自上海的影片以为抗衡,不过,放映粤语神怪影片的原则仍旧不变,故含有毒素的片子一时仍难肃清。舆论界虽曾一度热烈地予以无情的攻击,可是邵氏兄弟却借口自己非中国人为词,仍旧我行我素。

在这种情形之下,马来亚经营国产影片的公司,便显然地划为二个阵线,一个是国人经营的进步阵线,一个是异族人经营的反进步阵线,双方勾心斗角地竞争得非常激烈。最近隶于进步阵线中的东亚影片公司自动收盘,东方戏院被反进步阵线的"中坚"邵氏公司占去了以后,竞争更为尖锐化。但进步阵线当中诸构成分子都能团结一致,所以实力坚厚,可以旗鼓相当,同时又因所购片子都能够普遍获得广大侨众的同情之故,所以在声势方面,倒比较反进步阵线来得雄厚。

由于南洋侨胞对国语片子强烈的要求,最近双方都极力争购国语片子了。邵氏公司为要争取观众,同时又因香港三四主要片厂及国营各厂出品,已与进步阵线之中坚星联公司订立合同,上海亦将有此趋势,发生片源恐慌之故,乃忍痛搜罗大批"民间故事"的古装片以为接济,在报上大登广告"敬请国语片观众特别注意"云云。

自左至右:马占山、邵醉翁、陈玉梅、邵逸夫夫人、邵逸夫,刊载于《时代》1933年第4卷第11期。

他的新片阵容是:《珍珠衫》《花魁女》《玉蜻蜓》《刁刘氏》《描金凤》《珍珠塔》《杜十娘》《苏三艳史》《风流天子》《隋宫春色》《火烧碧云宫》、《文素臣》三四集、《俄军抗德记》《薛仁贵柳迎春》及《江湖奇侠传》等,其中竟把《俄军抗德记》也列入国语片之内,可谓咄咄怪事,然以外国片来冒充国产片,于此,亦足见及反进步阵线的阵容之脆弱了。

进步阵线方面,于本年十月份开始,便向反进步阵线发动总攻。首先以抗战巨片《八百壮士》向毒素片阵地进攻,继着也在报上刊登巨幅广告,列出他们如下的坚强阵容:《八百壮士》《孤城喋血》《白云故乡》《长空万里》《华北风云》《东亚之光》《塞上风云》《湘北大捷》《风雪太行山》《人类的呼声》《重见光明》《中国的怒吼》《孔夫子》《西施》《白雪公主》《苏武牧羊》《梁红玉》《金银世界》《生死恨》《红线盗盒》《镀金的城》《铁雨金花》《烈女行》《地

久天长》《情人四万万》《李香君》《关东双侠》《最后的伴侣》《前程万里》《华侨之光》《从心所欲》《游击队进行曲》等,都是一些能够迎合南洋爱国侨胞胃口的,且系较有意义的国语及粤语片子,内中国营者计十四片之多。

双方的阵容在报上公开宣布以后,强弱立分,一般人对谁胜谁负早已胸有成竹了!邵氏兄弟眼见对方来势颇猛,刻正殚精竭虑,企图固守原有的毒素片阵地外,最近又以数万元代价,抢得了东方戏院,正想颇形得意之时,不料其原有地盘,较东方尤为重要之华英戏院却反为进步阵线占去,并已定名重庆戏院,十一月便可正式开幕。此外,其原有之曼舞罗、娱乐、罗耶等三院,亦已无法保守,因为曼舞罗及娱乐二院邻近新加坡义勇军总部,迩近国际风云紧急,该军正要将该二院收回,改建兵营。同时罗耶戏院乃专映印度片者(为邵氏兄弟之主要收入),又为印度商人购去,现正限期逼邵氏移交中云。不久之后,反进步阵线的戏院,除新得之东方以外,将只剩新世界内三等戏院,如"火光"及原演粤剧而改造的皇宫戏院而已,同时影片来源又是特别发生恐慌,故邵氏在此四面楚歌之中,早已成了强弩之末。

<div style="text-align:right">原载于《电影》1940年第109期</div>

马来亚之电影巡回车

《电声》通讯

马来亚有一特制电影巡回车，最近在深山野谷放映电影，所过旅程凡三万英里，而放映电影后所收效果之大，亦出人意料。

此电影巡回车专往土人集居之处，免费放映电影。而此辈土人中，更大半有生以来，未见电影一次者。影片内容，以农田、菜园、水牛等为题材，盖目的在改进农业，并灌输农民以新知也。

用载重一吨半之卡车，车上各种电影装置，应有尽有，包括映影机、发音机、扬声器、发电机和光座等。巡回车所过之处，大半为森林地带，土人每当映影之前，伫立路旁，期待影片之放映。起初皆莫明真相，几将影片视为魔术者。

马来人之住宅，刊载于《旅行杂志》1938年第12卷第5期。

有时当巡回车上开始放映影片时，所发之音每为丛林中猛虎及其他兽类之吼声所扰。当是时也，工作人员即改换节目，放映《米老鼠唐老鸭》之卡通短片数卷，结果使观众所发大笑之声，震动山谷，竟将虎豹之类吓走。待吼声消灭，观众不再恐惧时，又换上含有教育意味之长片。

据当局表示，巡回电影放映之后，已引起土人莫大兴趣，对于农业之改进不无相当贡献。近顷，巡回车所到之处，虽为丛林地带，虎豹集居之处，土人亦均来观影，毫不恐惧。

原载于《电声》1940年第9卷第21期

南洋马来亚首轮影院映国片

老 留

《潘金莲》剧照，顾兰君饰演潘金莲，金焰饰演武松，刊载于《新华画报》1938年第3卷第1期。

南洋影院素来开映的影片是并不经过怎样严格选择的，不问其为粗制滥造的粤语片以及毫无意识的爱情片，只要有片可以放映，观众的心理一定是非看不可的。然而在几家首轮影院，他们是绝不开映国片而专映西片的。

自从"七七"炮火震醒了全国民众以后，电影也成了一种独特的宣传工具了，不论在国内或海外，观众对于影片的认识也就是提高了水平，尤其是在南洋的马来亚。

最近马来亚的一家映片最好而最贵族化的卡必都（CAPITAL）首轮影院，居然开映了国片，本月一日映的是国产片《热血忠魂》，三日映的是新华出品的《貂蝉》，十五日映的是艺华出品的《潘金莲》，每部国片开映，场场宣告客满，此种卖座纪录，为历来西片所少有，真可谓我国产片在海外之光荣。希望祖国制片界再接再厉，加以努力，以提高今后海外市场的地位。

原载于《电声》1939年第8卷第29期

南行追记

李绮年

这次南行,到了不少南洋的小地方。

居銮是一个小小的市镇,可是人们都很文明,我在那里很得到侨胞赏脸,两天的时间转到峇株巴辖,在这埠虽然也是短短两天,可是认识了好几位当地的侨胞,并蒙刘章癖先生送了一张锦标给我,这更使我愧谢交加。

到了麻坡,又蒙侨领高吉甫、林春农等先生殷殷招待,我只有默默称谢。

离开了麻坡而至马六甲、芙蓉、吉隆坡,这里有很丰富的中国风味。我在那里登台四天,休息两天,我想趁此机会来筹赈,遂将星洲广邦筹赈会主席曾纪辰先生的介绍信去拜见吉埠筹赈会主席李孝式先生,欲商量筹赈的事。怎知李先生去了金马仑高原休息,未能如愿。

到加影去登台两天,由文冬出来,直奔怡保。夜色蒙蒙中上了火车,很适意地到了埠,已是深夜两点多了。怡保的戏院的经理谭先生在站上接车,到了酒店,才渐渐睡去。

怡保登台四天,得到筹赈会热心,把第五晚筹款助赈,成绩尽得国币八千多元!这是我到星后作第二次的筹赈。住在怡保,曾去了二个小埠——安项和金宝,这金宝埠的盛况成绩,真使人出乎意料之外,为了要接看连场,争座而致要使警察来弹压才平静过去。

在太平埠,也是只有两天时间逗留,由太平而至槟城,在那里登台四天,接着到吉打、尼林、双溪大莲三小埠演唱完毕,回到槟城筹赈义演一天。我的本意是在各埠登完台之后再到星洲义演一天舞台剧。当我初抵星时,八和会馆各位前辈非常客气,设筵招待,我将此事和各位商量,他们也赞同帮助我。岂料十五日得到公司方面消息,十六日在吉打筹赈之后,即乘车出星,十七早至吉隆坡,即晚又搭车至星。十八日及十九日晚登台,廿日即乘金马号轮回港,公司当局对我说因为非常时期甚少轮船,如不乘此船,则须待三数月后才有船回港,我是要赶回港到上海拍片的,所以便不能不急速乘此轮,连和朋友

李绮年，刊载于《妇人画报》1936年第35期。

拜辞也没有时间，一切计划也成泡影了。

在这两个月期内，使我得了不少认识。给我印象最深的，就是每一个埠的戏院，观众都十二分客气指导我。又蒙各埠的侨胞和各地的筹赈会，十二分热诚地和我合作，以吉打这么一个小小市镇，只演了一场日戏，却能有国币一千六百多元，这功劳不能不归筹赈会各位先生和各侨胞的热心了。不过最使我痛心的，就是所有侨胞及星洲广帮筹赈并各埠筹赈会所赠予我的纪念品和锦标，不知为什么，在吉隆坡转去怡保的时候，整包遗失了。虽然登报悬赏，可是等于零，这是多么使人痛心啊！

我此次南行，得各侨胞错爱，愧无以报，惟有铭感在心，期盼各位前辈常常指示我，并赐予我今后工作的方针！

原载于《电声》1940年第9卷第23期

马来亚发起组织

何启荣　李吉成　刘武丹

马来亚战后之电影事业,虽属萌芽时期,但亦颇有朝气,除中华制片厂成立于先,摄制有《华侨血泪》《海外征魂》两片,现正在开拍第三部出品《南洋小姐》。而邵氏摄影场战前只摄印度尼西亚片者,战后复员已出品吴村导演之《星加坡之歌》,现第二部《第二故乡》在开拍中。此外有新中国影片公司曾出纪录片《新生马来亚》一部。

前闻郑秋子在吉隆坡得巨商之助,欲组织新生影片公司,后以租摄影场未果乃复消沉。最近又有星加坡闻人刘武丹、黄奕欢、柯朝阳及影业界巨子何启荣、林振声、缪康义以及文化人马宁、陈戈丁等发起组织华联电影事业有限公司,已印行计划书,筹备处设在星洲小坡二马路三五一号(351, Victoria Street, Singapore),资本定为五十万元叻币,先收廿万元。业务除摄制国语片外,复摄制印度尼西亚影片,其计划书中有独立制片组之劳资合作办法,此为其他影业公司所未有先例者。

其发展计划预定分为两期:第一期,制片部门于第一年完成影片八部及建筑摄影场一座;第二期,增加摄影场一座,故其出品将增至每年十二部、新闻片十部、短片十部。

兹录其募股缘起于下:

近代电影事业在欧美各国已被列入重要企业之一,且也为一现代最有效之文化教育工具。在中国战前电影事业已在迸发幼芽之际,却遭逢敌寇侵略之摧残。抗战期中,以交通不便,物资缺乏,电影事业几陷于停顿状态中。胜利以后,国内人士对电影业投资之狂热,使它有蓬勃兴起之势。南洋侨胞对文化事业向不后人,同人等爰特发起组织华联电影事业有限公司,以促进星华电影文化教育之发展。惟此种工作至为艰巨,非司人等之资力所能胜任,亟盼同侨群策群力,共期达成推进此事业之新任务,为此发起公开募股,尚祈同侨贤达人士,共襄盛举,以抵于成,是为启。

发起人：

何启荣、李吉成、刘武丹、徐焦明、黄奕欢、马宁、陈戈丁、柯朝阳、林振声、缪康义、唐瑜、蓝富生。

原载于《中南电影》1947年第2期

马来影片公司《自由呼声》由中华代拍

印度尼西亚影片当然以在爪哇拍摄的出品为最，吴村在爪哇亦曾导演印度尼西亚影片。马来亚战前邵氏的摄影场也是专拍印度尼西亚影片者，除由国内聘请技术人员南来外，并由侯曜南来导演。侯曜于一九三八年南来，计其导演之印度尼西亚影片共七部，片名为：

一、《渔人得利》(Mornti Hara)；

二、《妻多夫贱》(Pulau Batu)；

三、《魔鬼》(Tubin Sareng)；

四、《破碎心灵》(Han-ghor Hart)；

五、《马来明月》(Terang Bulan Di Malaya)；

六、《后母》(Ibu Tiri)；

七、《三个爱人》(Tiga Gagase)。

卖座力最盛者为《妻多夫贱》及《马来明月》两部。

最近星洲中华制片厂在摄完第三部出品《南洋小姐》之后，已在代马来影片公司开拍印度尼西亚影片《自由呼声》，摄影师秦民勤连日甚忙，此片采用外景镜头，其最伟大者为柔佛皇宫。

原载于《中南电影》1947年第3期

马来亚影院巨头何亚禄被控

中南资料室

　　吉隆坡《中国报》于本月七日披露一新闻，为马来亚影院巨头何亚禄被控，此讯为电影界所注意，兹照录于下：

　　本坡建筑及工程师威廉曼逊兴氏，昨于本坡高等法院起诉本坡著名电影事业家何亚禄，要求赔偿六万二千五百五十二元四角，为代何氏绘画图样、文件等之代价。并向法院请求，如获胜诉，要求批准由判定日起至清理款项期止，答辩人须负担每年八巴仙之利息及堂费。

　　所指代劳之工作，系由一九四五年九月至一九四六年五月，关系下列各地电影院之工程，计：开巴生两戏院，一万五千二百六十六元；本坡半山巴两戏院，二万三千零八十四元八角；本坡金巴律大东方游艺场，一万六千八百三十八元；修改及加建本坡峇都律歌梨城影戏院，一千一百一十五元；彭亨州劳勿两戏院，一为二千四百零五元、一为三千八百四十三元六角。

　　答辩人呈提除改建歌梨城影戏院外，否认有雇用起诉人起草图测，并否认起诉人之要求赔偿为合法。

　　关于改建歌梨城影戏院，答辩人指出双方同意代劳费为四百元。此数已付清，是故请求法院批消此案，并着起诉人赔偿损失。

　　案由大法官威兰氏受理，起诉人由马施丙氏律师代表，答辩人由祖金氏及拿正德那氏两律师辩护。

　　此案仍在研讯中。

原载于《中南电影》1947年第2期

战后之霹雳影院各巨头角逐最烈

中南资料室

霹雳首府怡保，在锡价高涨的时候，确是黄金地带。这都市是马来联邦中最新的现代都市，所以影业在这新城市中也呈现一种崭新姿态。在老街场的一家余东旋的老戏馆，自日本时代被征用为米仓后，战后也还是政府用的米仓。和平后，马来亚的影业巨头在此角逐最烈。战前原隶邵氏的力士戏院（REX），战后由院主胡仁芳与何亚禄合作，改为奥地安戏院（ODREN），而与槟城、吉隆坡的奥地安鼎立而三，这是何亚禄氏最得意的场面。

邵氏公司失去力士后，即改造原日停映的中山戏院（SUN），虽嫌单层无楼座，但以地点适在波士打律的近打河畔上，颇可挽其颓势。此外，专映国片的邵氏拥有京都戏院（CAPITAL），近来又再将安得申律的一乐戏院（ISIS）大加刷新，并改取名丽都（LIDO），用《尼罗河女皇》作首轮献映。但因此院过去系专映印度片者，故仍续映印度片。

景发公司在怡市则雄踞宝石戏院（RUBY），此院诚如景发公司皇冠上之宝石，辉煌夺目。除该院建筑外，设备有冷气，座位之舒适，声光之优美，在怡保可首屈一指。该院除映首轮西片外，兼映中制、中电及上乘国片，卖座力最盛。

这是怡保影院的现状。

现尚闻除战前经批准之冯相戏院外，并有人拟再进行建筑两新院，然而究竟离实现的日期尚远。目前只有安得申律相连的张伯伦律，有一家战前一九四一年已建筑院身，而近正赶筑即将落成之林英锦戏院。查此院系著名矿商林英锦之遗产，现由其子林谦权君经理。此院地址优美，当金宝巴士车站，交通便利，外观雄伟，建筑堂皇。院前分四层，为新街场最高建筑物。舞台之设计近代化，可演话剧，而楼座椅位均系由英伦定制者，全部沙发。最近，由中南电影企业公司汤伯器之努力，促使院主林谦权君与星洲最大之国片首府大华戏院合作。大华戏院经理何启荣君乃于前月赴怡，经签订合约，

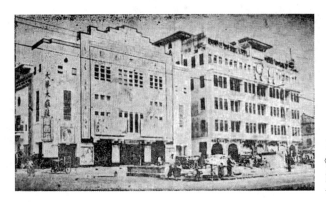

马来亚大华大戏院,刊载于《青青电影》1949年第17卷第2期。

仍定名为怡保大华戏院(MAJESTIC),将来拟为提高国片之国际地位,将专映上乘国片,此诚为怡保影迷之佳音。闻何君已电美定购新式映机,预于今年八月可开幕,届时必有一番盛况。

原载于《中南电影》1947年第3期

泰　国

海外国片发达区暹罗京城

锐　声

　　对于电影,我本是个门外汉,哪配得谈电影呢！不过作者寄足在电影发达的暹京都市,赏鉴了许多电影以后,凭这一点经验,来做一个简单的报告而已。

　　电影可以辅助社会教育,指导民众奋斗的途径,好似人生旅程中的灯塔,这任谁也不能否认。暹罗是电影很发达的地方,戏院的统计不下二三百间。在京都很有名的是中国、振南、京都、南星、大远东等几家,其余的是山吧设立,或各地分院不等。好影的人也比他处特别地多。此地的观众大多数欢迎明星与联华的出品,其余,月明及其他公司的武侠片,又另为一般观众所欢迎。有声片虽也很多到暹放映,然因了侨暹的国人,国语不大普遍的关系,卖座的成绩反不能较默片为佳。

　　一向,暹京观众对于明星公司似乎特别有好感,舆论上也多数加以拥护。对于导演手腕,郑正秋先生的说明精警,是至今还脍炙人口的。

　　在外人办的戏院是很多外国观众的。有一次,作者到一个外国戏院观影,演的是本小公司的什么神怪片,有一节系道人登天追敌,腾云驾雾,手爬脚走,那滑稽的情形引得满院的外国人哈哈大笑。这真是太失面子了,作者每遇国片放映,心里总是惴惴然,因为这是关系祖国的体面的事呀！

　　近来,报纸对于国片也加以批评了,虽然不少公正的意见,其中也很多有着背景,为营业竞争或意气的关系。总之,近来电影事业膨胀的暹京,大小公司出品日益剧烈,观众的目光可也有了相当进步,欺骗和虚伪的影片已渐渐失却信用,很少有人过问了（至若现在不甚佳妙的影片,还能通行南洋各地,

大概是戏院方面别有原因)。

　　此间最欢迎的电影明星,属于明星公司的男明星是孙敏、郑小秋、龚稼农、萧英、王献斋、王征信;女明星是胡蝶、夏佩珍、高倩苹、徐琴芳,还有像艾霞、王莹等新星,因为此地开映新星作品很少,因此也就不甚受人注意。

<div style="text-align: right;">原载于《明星》1933年第2卷第1期</div>

暹逻电影事业一瞥

闻 人

暹罗为南洋一埠，侨胞旅居其地者不少，所以暹罗的影戏院也分中外两种：中谓中国戏院，那是以映我国国产影片为主，其间感于片子荒，始以西片接替。这等戏院，以前设有数家，如今受了不景气的影响，硕果仅存的只有南星大戏院一家了。一个国片在南星，平均可映一星期；西片和上海一样，三四天便掉换一次了。

票价最低廉的是三丁（约合我国法币三分），最贵的竟达一铢（约合我国法币一元），显然观众之间划着贫富悬殊的阶级，可以看得出来。

为了这时期究竟已普遍陷于不景气的局况，于是戏院商也巧立名目，以广招徕，除了学生半价之外，妇女和儿童也收半价，如果是一个小学生，为了是儿童又是学生，那只收半价中之半价，三丁的仅需一丁。

在以前，戏院门口，每于映前，辄雇了七八鼓手大吹大擂，这班"活动广告"在映片时，又得入院内附带地配奏音乐，兼职一番。不过逢到了有声片，他们便无用武之地，都赋闲着。最近戏院也已舍此而换装无线电，这班"活动广告"便失业了。

一般华侨以前对于男明星，是最爱大力士查瑞龙，对于女明星是最爱武侠女郎邬丽珠。后来，以潮流关系，他们也转爱阮玲玉和金焰了。自从阮玲玉香消玉殒之后，他们崇拜女明星便不一致起来，有的爱陈燕燕，有的爱王人美，胡蝶也有一部分人在爱着。

他们认为最可爱的国产影片是《渔光曲》。《渔光曲》在南星连映八天。《姊妹花》在他们却不很知道。

暹罗当局检查影片也很严厉，凡能激起民众反抗性质的，均在快刀斩麻之列，《渔光曲》便是这样被剪去好几段的。

国片凡属联华、明星等的出品都有得见，西片如派拉蒙、福克斯、米高梅等也先后上映。

至于暹罗自创的影片公司，却只有西宫制影公司一家。"西宫"系译音，正是"国民"的意思，它是暹罗《西宫日报》馆所设的。以报馆经营影片公司，倒还是创闻。他们已创办十多年，制片题材社会、爱情都有，年可制片数部。其努力精神，或者不下于吾国影片公司呢！

原载于《电声》1936年第5卷第18期

国产影片南洋立足难

公 侨

祖国电影,十年前在南洋盛极一时,因当时国片初出,侨胞争相观看,经营国片的戏院多获厚利。嗣后国片出品愈多愈烂,大失侨胞信仰,南洋之国片市场逐渐衰退。

暹罗自中华电戏公司倒闭后,现在只有南星影戏公司独家映演国片,因为没有和它竞争,营业就不求改进,专映小公司出品神怪武侠片,吸引下层观众。

近来暹罗新建大规模戏院多间(璇宫一院建筑费百余万钱,富丽堂皇为东亚之冠),专映美国名片,票价十五丁、五丁。华侨多弃国片而看西片,看惯了西片便不要看国片,这不是华侨不爱护国片,实在因为国片没有一套可看的,爱护从哪里爱护起呢?

明星出品《春蚕》和《姊妹花》,我们看来成绩都不大好,但是竟会代表中国出品,运往苏联比赛,程度幼稚可想而知。华侨观看祖国影片,均有同一心理,在看影片之前,先看陈列在戏院门口的呆照,片中演员有没有穿长衫马褂的,有穿这种服装的,往往就掉头不顾而去。明星出品中独多此种人物,所以明星的影片不受欢迎。明星公司资格虽老,但是男角极少,稍能差强人意者只有高占非、萧英二人(编者按:萧英已脱离,高占非亦在动摇),因为他们的身格面貌生得都比较体面一点。

联华影片,因为他们的出品思想意识比较前进,演员亦多新式人物,中暹人士均颇欢迎。艺华影片在这里上映的不多,但是《人间仙子》一片却很得观众称许。侨胞观影程度并不高明,最恨演员衣衫不整、面目狰狞,希望导演人在支配演员方面多多注意。

二三年来,天一公司专在香港摄制粤语方言影片,因海外粤侨居多,该公司于营业上乃大获胜利。值此统一国语时期,该公司专摄方言影片,无形破坏,殊属不该。粤籍华侨因有粤语影片可看,国产影片反遭摒弃,因此国语声

《人间仙子》剧照,刊载于《良友》1934年第99期。

片营业不能发展。

粤语影片泰半在香港摄制,内容亦多迷信鬼神,观众思想颇受影响,制片者只知爱钱不顾其他,殊为可恨,惟望电影当局严加处置,弗稍宽纵。近闻天一影片公司拟将二十余部粤语声片送京审查,要求电检会转注国语,不知电检会对于此事如何办理。

总之南洋影片市场,目前尽为美国影片之势力,中国影片无力与抗,而中国影片又以粤语影片较占势力,长此以往,国语声片在南洋之地位必将日益衰落,而终至不能立足也。

原载于《电声》1936年第5卷第21期

越　南

《姊妹花》片越南起纠纷

非　我

明星公司《姊妹花》一片，系华威贸易公司经理，月前安南堤岸德昌影业公司驻港经理杜恒持与港华威公司订立合同，取得在法属安南全境放映权，原定六月一日在堤岸新大陆戏院开映。不意堤岸中国戏院老板白鸿基亦于暹罗与华威经理人租定《姊妹花》在安南之映权，且于五月十日正式公映。德昌公司司理认为华威方面违背合同，要求赔偿损失港币二千元，同时中国戏院亦提出要求，如在新大陆开映，须赔偿损失港币五千元。华威对此，殊有左右两难不知如何是好之概。

原载于《电声》1935年第4卷第23期

越南电影业全貌

罗 曼

友人游越南归,谈其地影业甚详,拉杂记之,为读者告。

戏院富丽,座价昂贵

安南没有制片公司,所映影片都由国外输入,所以与其说安南电影事业,还不如说安南影院业来得恰当。安南戏院约有八十余家,其中十分之六七开映电影。最贵族化者,建筑宏丽,布置精究,和上海的"大上海"之流相仿佛,但是只映法国出品,别国影片绝不涉足。每天开映夜场一次,白天就听它空着。座价最高西贡银两元半,比香港、上海都贵。这是安南第一流的电影院,但是生意并不好,戏院方面怎样维持得住,实在有点不懂。

国产影片,甚受欢迎

安南开映的影片,法国出品最多,中国次之,这是因为我国同胞侨居在那里的人数众多之故。中国出品又可分为国语片、粤语片两类,数量方面粤语片稍多,受欢迎的程度则一。国语片最近在那里开映的有《十字街头》《压岁钱》等,粤语片有《珠江风月》《温生才刺孚琦》《荒唐老爷》等。战事发生以来,中日战事新闻片在安南放映的也很不少,最近公映的有《血战大南京》,侨胞对于祖国的关切,可以从他们对于这类影片的热忱上看得出来。

英美出品,寥若晨星

上面所说的那种第一流戏院,它们都不映中国片,开映中国片第一轮的戏院,实际上是第二流,最高座价是西贡银八毫八,其情形与本港中央戏院有些相像。美国片在世界各国势力都很雄厚,但是安南却很少看到,英、德、苏俄出品自然更是寥若晨星了。

电影检查,相当马虎

电影检查在安南可以说是很马虎,他们只有一个铁律,就是凡是一切足引起反抗情绪者必须严禁,除此之外,无论哪一类影片都可以放映无阻。我国所禁映的神怪武侠之类,在他们却认为是适宜的材料,这原是殖民地统治者的一贯作风,不足为奇。

制片公司,新开一家

不久前,有一家华人资本的越南影片公同开出,由章国钧、戴衍万、胡艺星等主持其事,拍摄越语对白影片,第一部影片去完成尚远,经济准备似乎很不充分。南粤新近也拍了两部越语对白影片,一部是全体越籍演员演出的《鬼域》,另一部是《风雨之夜》,片子均都已到了安南,尚未公映,成绩如何,犹不可知。

今后营业,颇有希望

总括说来,安南的观众水平不高,他们对于中国出品的影片很是欢迎,但是法国出品却比较地受到当局的优待。安南最近通过一条新法律,规定每人工作不得超过八小时,商店开市八小时即须打烊,违者取缔。现在一般商店都在准备每晨八时开市,午十二时收歇,下午四时再开,八时休息。如此则每晚八时以后无事可做,不得不另寻消遣之方。这样一来,电影院夜场势必大为景气,所以一般经营电影院者,对于前途都很乐观。

胡艺星,此照为陈嘉震拍摄,刊载于《电声》1934年第3卷第21期。

原载于《电声》1938年第7卷第11期

胡艺星在安南创公司

越南著名坤伶张凤好,刊载于《新世纪》1936年第3期。

曾经在上海明星公司与胡蝶合演过《红船外史》,与朱秋痕、徐琴芳合演《妇道》,又在民新公司演过《灵肉之门》的胡艺星,在五年前,他本在香港独资开办了国联影片公司,第一部戏名《战地归来》,由吴楚帆导演,黄曼梨主演。但胡因初创影片公司,门坎不精,缺少经验,遂为片商所捉弄而致失败,始去沪投身电影界。至"八一三"战幕揭开,胡又返港筹资,谋将国联公司复活。但一转念间,又决意将国联迁到安南,拍越语声片供当地的人民赏鉴。聘请前上海联华公司的摄影庄国钧为摄影师,戴衍万为收音,黄岱为导演。

到了安南,先代一家华侨组织的越南影片公司拍了一片,获了不少赢利。现开始自己拍戏,第一片名《飞絮》,描写一个女子飘零的故事,片中男女演员系请在当地素负盛名的凤好剧团全体团员担任,女主角为该团的台柱凤好小姐。

据云,这位凤好小姐是华越血统的混种女儿,极是美丽天真,为全越最受观众欢迎的一个女艺员,有"安南女梅兰芳"的雅誉。男主角名周五,是具有法国男子风度的青年,曾经在法国戏剧大学修业,也是越南改良剧的著名演员。所谓改良剧就是与我国的文明戏相仿佛,假如这第一片《飞絮》能卖座的话,自然即继续拍下去了。

原载于《电星》1938年第1卷第15期

菲 律 宾

菲列宾华侨创办国光影片公司

《电影生活》特讯

中国电影的园地，本来只有上海、南京和武汉。开战后，南京和武汉的摄影厂相继西迁，向后方拓荒去了。优异的成绩如胜利的消息不断在告诉着我们，真是值得欣慰的一件事。上海呢，目前像煞有介事地繁荣着。其实这是回光返照、途穷日暮的景气，试举一个例，已死去之默片末期诸神怪、昏庸的古装制作复活弥漫于整个园地，苟不及时警醒，上海的电影园地，将一变为电影墓地，是无可疑义的。

现在我要说中国电影新园地与新耕种，并非南京和武汉西迁的制片厂的情况，而是出乎吾人意想外的华侨在南洋制片现状，这纯民间组织的机构，已具上海各影片公司一切条件与规模，尤以菲列宾的国光影片公司最有成就。

菲列宾的国光影片公司，是菲列宾国泰大戏院主人杨照星君所创办的。杨君厦门籍，经营戏院业已有多年历史。战后，国产影片一度滞顿，后方出品又不敷演映，同时菲人自制的菲语影片突然发展，几欲攫取国片在菲市场。杨君感到可怕，乃把他私有的风景区地产的一部分划建制片厂。第一影场长九十尺，阔四十尺；第二影场在筹建中，较第一场加倍宽大，外景场甚亘广，附有游泳池、花园、运动场，很华丽美备，职演员宿舍也很考究，最完善的据说是黑房，可说是上海各公司所不能及的。

现在，国光已与香港某公司作技术合作，完成处女作《穷汉献金》，全部厦语有声歌唱片，由吴宗穆主演，并且已经在菲开映，卖座成绩超过一切国片纪录，第一轮已收得菲币十数万元了。我们从他们的《穷汉献金》的说明书和

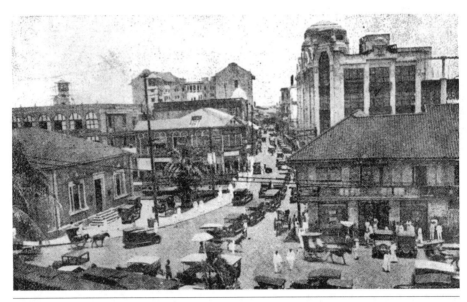

1898年的菲律宾市街,刊载于《菲律宾研究》1928年第2期。

宣传文字看来,知道这是一部爱国剧。因为环境和方言的关系,上海是不会来了,虽然我们看不见,可是听到这种消息以后,心中起了一种异常的快慰。在他们最近的计划,决定续拍国语片,已经登报招请演员,同时派某君来沪聘请导演和技术人员,准备在菲列宾为中国电影建设一个新园地。

马来亚方面,最近因片商竞买上海出品的影片,过分热烈,已受当地爱国分子注意了,因为片商大多只求捞利不管有无毒素。

据确实消息,马来亚的华侨团体将开始警告南洋片商,劝他效菲列宾国光办法,自行制片,一面可以杜绝已死之神怪、古装可怕的复活,一面可容纳脱离"孤岛"及在后方工作的电影从业员。我们相信,假如这种计划实现了,上海的影业将受严重打击。因为目前上海影业的生命线是紧系在华侨身上的。为了防御,上海有些制片公司准备到香港设分厂了,像新华最近又到香港拍《陈圆圆》《翠屏山》等片,便是设分厂的一种启示。此外,还有许多从业员在积极地活动如何脱离"孤岛",都是值得关心的。我们相信在短时期中,菲列宾和马来亚的华侨们将为国片完成非常美满的新园地和耕种呢。

原载于《电影生活》1940年1月创刊号

菲律滨的首府——马尼拉（节选）

赵之璧

菲律滨可说是一个新兴的国家，全国人口约有一千六百万，民族相当复杂，以太加乐、维赛雅、依罗肯诺三族为最多，他们大都信仰天主教，所以圣诞是菲岛一年中最热闹的佳节，家家户户挂灯结彩，教堂中更是灯烛辉煌。在南部群岛中，则有回教的嘛啰族；在山间的则有尼格里多、伊哥罗、伊富高三族；此外有少数的华人、日人、西班牙人和混血儿。但菲岛的人并不以杂种为耻，反引以为荣，因为混血儿一定有西班牙、美国和中国的血统，皮肤较白皙，面貌较美丽。

菲岛的言语也很复杂，以太加乐语最为普遍，英语也非常流行。学校中英语列为必修科，至少有一百七十万人在学校中学习英语，社会上会说英语的人，至少也有数百万人。此外华语和西班牙语也到处可以听见。

菲律滨的文明远在航海家麦哲伦入菲以前，在阿索加王的时代，他们已经有和印度相似的文字了。现代的菲律滨文化也已相当发达，大学也有几所，著名的有菲律滨大学，设备齐全，国人在那里求学的约有百余人。菲律滨青年取得大学的学位，做律师、医生、记者的多得很，他们也会在夜总会跳舞，玩棒球、网球、拳击等。菲岛的出版物也很多，约有二百七十种，销数在

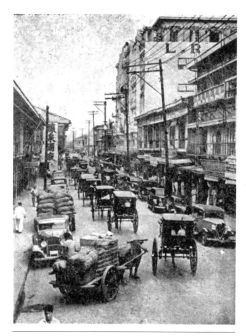

马尼拉的街市，刊载于《旅行杂志》1941年第15卷第2期。

一百五十万份以上,其中一大半为英文刊物,由此英语在菲岛之普遍也可想见一斑了。马尼拉有月刊九十五种,半月刊二十种,周刊二十种和日刊十五种。各大中学所出版的刊物也很多。而从美国输入的刊物,每月也有五十万份,其中多为通俗杂志及电影画报等。

电影在马尼拉风行得很,男女影迷成千累万,各轮影院生意兴隆,"客满"的牌子常常高挂出来。马尼拉的首轮影院富丽堂皇,冷气设备齐全,座位宽大舒畅,光线发音都很清晰,一切设计全以美国大电影院为蓝本。

马尼拉的影迷们不单知道泰罗·鲍华、埃洛尔·弗林、狄安娜·窦萍、蓓蒂·葛兰宝等人的名字,而且对于电影都有相当的认识,他们不是追逐风气,盲目地热狂,他们把看电影认为一种好癖,所以对于剧本的好坏、演技的优劣、导演的手法、摄影的技巧,都有相当的认识和批评。这比较那些单以看过某片为荣,而不知该片究竟如何的时髦影迷们高明多了。笔者认为只要经济能力允许,不妨看看电影,它对于一个人是有相当益处的,它可以帮助我们对于人生、社会、历史、伟人的认识和了解。不过这要有所选择。至于专以趋奉时尚而去看电影,或以寻找刺激而让眼睛去吃冰淇淋的人,那自当别论。

但,菲律宾所开映的不仅是好莱坞影片,也有他们自摄的影片,其盛况也不亚于前者。菲岛的影片公司以马尼拉的山巴基达影片公司规模最大。该公司每年约拍片五十部,对白全系太加乐语,这纯为菲岛多数大众便利的关系。据说菲人最喜欢看爱情片子,这和热带人的浪漫风气有关;其次则为冒险和强盗的片子,至于悲剧则为大众所不欢迎。相反地,大团圆的片子自然可以利市三倍了。

菲人所拥护的著名影星有罗沙、诺布尔、巴里拉、奥利亚、黎凡拉。在旧金山生长的女明星马珪丝也很受欢迎。马尼拉的大明星都颇带几分好莱坞派头,他们或她们,领高薪、住洋房、乘汽车,在服装言行方面,自然也是菲岛社会的时尚之镜。

原载于《万象》1942年第1卷第9期